Coordinación:
Silvia Fernández | Gui Bonsiepe

Traducciones:
Marco van Arnhem (holandés/inglés, Hefting, P., "El compromiso social del diseño público")
Paula Salinardi (italiano/español, Riccini, R., "Diseño y teorías de los objetos")
Julia Salinardi (inglés/español, Hefting, P., "El compromiso social del diseño público"; Jacob, H., "La enseñanza del diseño"; Manifiesto *First things first*; Rinker, D., "El diseño industrial no es arte")
Roberto López (alemán/español, Wolf, B., "Diseño sustentable")
Cecilia Pérez Galimberti y María Laura Giannattasio (francés/español, Baur, R., "Diseño global y diseño contextual")

Lectores:
Javier de Ponti, Alejandra Gaudio y Silvia Fernández

Revisión de textos:
Cristian Vaccarini, Adolfo González Tuñón, Laura V. Fernández

Preparación:
Paula Salinardi (textos), María Belén García Santa Cruz, Gaspar Mostafá Fernández, Emiliano Mendoza Peña (imágenes)

Anteproyecto gráfico:
Silvia Fernández | Emiliano Mendoza Peña

Proyecto gráfico y diseño de cubierta:
Carlos Venancio | Fabián Goya
[marca]

Diagramación y puesta en página
Flavio Burstein | María Carla Mazzitelli
[marca]

La tipografía utilizada para la composición general del texto es Borges. Diseñada y cedida gentilmente por Alejandro Lo Celso.

NODAL | Nodo Diseño América Latina

Copyright
© Silvia Fernández
© 2008 de todas las ediciones en español
Editora Blucher

Todos los derechos reservados. Ni la totalidad ni parte de este libro puede reproducirse o transmitirse por ningún procedimiento electrónico o mecánico, incluyendo fotocopias, grabación magnética o cualquier almacenamiento de información y sistemas de recuperación, sin permiso escrito de los titulares del Copyright.
Las ideas expresadas en los capítulos son exclusiva responsabilidad de los autores. La descripción de la imágenes y la información sobre la fuente de las mismas es responsabilidad de los autores.

Editora Blücher
Rua Pedroso Alvarenga, 1245 – 4º andar
04531-012 – São Paulo, SP – Brasil
Fax: (11) 3079-2707
Tel.: (11) 3078-5366
e-mail: editora@blucher.com.br
site: www.blucher.com.br

ISBN: 978-85-212-0447-3

Historia del diseño en América Latina y el Caribe

Industrialización y comunicación visual para la autonomía

Silvia Fernández | Gui Bonsiepe

[Coordinación]

Historia del diseño en América Latina y el Caribe

Industrialización y comunicación visual para la autonomía

EDITORA BLÜCHER

Índice general

Prefacio — 9
Gui Bonsiepe

Presentación — 17
Silvia Fernández [Nodal]

Historia del diseño por país — 23

Argentina 1940-1983 — 24
Javier De Ponti | Alejandra Gaudio

Argentina 1983-2005 — 44
Silvia Fernández

Brasil — 62
Ethel Leon | Marcello Montore

Colombia — 88
Jaime Franky Rodríguez | Mauricio Salcedo Ospina

Cuba. Diseño industrial — 110
Lucila Fernández Uriarte

Cuba. Diseño gráfico — 124
José "Pepe" Menéndez

Chile. Diseño industrial — 138
Hugo Palmarola Sagredo

Ecuador — 160
Ana Karinna Hidalgo

México. Diseño industrial — 172
Manuel Álvarez Fuentes | Dina Comisarenco Mirkin

México. Diseño gráfico — 186
María González de Cossío

Uruguay — 202
Cecilia Ortiz de Taranco

Venezuela — 214
Elina Pérez Urbaneja

Influencias y prospectivas — **231**

Diseño global y diseño contextual — 232
Ruedi Baur

La influencia de la gráfica suiza en América Latina — 238
Simon Küffer

"El diseño industrial no es arte" — 248
Dagmar Rinker

Lenguaje de productos — 256
Petra Kellner

Cruzando el Atlántico — 262
Raquel Pelta

El compromiso social del diseño público — 274
Paul Hefting

Diseño y teorías de los objetos — 292
Raimonda Riccini

La enseñanza del diseño — 300
Heiner Jacob

Diseño y artesanía — 308
Fernando Shultz Morales

Diseño sustentable — 324
Brigitte Wolf

Apéndice — **335**

Documento programático — 336
Manifiesto *First Things First*-1964 — 338

Cuadros — **339**

Los autores — **347**

Índices alfabéticos — **351**

Índice de nombres — 352
Índice temático — 360

Siglas de organismos internacionales — **365**

Fuentes de las imágenes — **367**

Prefacio

A través de las contribuciones para este libro se trazan por primera vez en forma amplia los contornos de un campo del saber como es la historia del diseño en América Latina, o por lo menos parte de esa historia. La dificultad de esta tarea, ya de por sí compleja, crece aún más debido a la ambigüedad del término "diseño". Sustituir el término diseño por *design* no ha contribuido a clarificar el panorama, pues este concepto ha sufrido una mutación desde la década del '90 del siglo XX asociándolo con el entretenimiento mediático, divismo, marketing, *life-style*, moda, caro, lujoso, lo meramente lúdico, divertido y efímero. En suma, con los aspectos *light* de la vida cotidiana.

Cierto, existe la historia del arte, que se asignó la función de ocuparse marginalmente también de la historia del diseño. Pero la limitación de la historia del arte consiste en la tendencia de tratar al diseño y sus manifestaciones principal y hasta exclusivamente como un fenómeno estético-visual y nunca como fenómeno arraigado en la industria, en las empresas, en la economía y en las políticas de desarrollo tecnológico y social. El diseño es una realidad con un grado de complejidad que va mucho más allá de un mero hecho de estilo.

Aunque existen afinidades entre el campo de la arquitectura y el diseño industrial y gráfico, la historiografía tradicional de la arquitectura tiende a tratar el diseño como una sub-disciplina o como una sub-área de segunda categoría de la Arquitectura con mayúscula. Es una vieja pretensión hegemónica del Bauhaus de Walter Gropius, con su visión de la arquitectura abarcando el resto de las áreas de diseño necesaria o supuestamente menores. Esta pretensión totalizadora nunca ha sido justificada en el pasado, y mucho menos en el presente.

Sin querer subestimar los aportes provenientes de las artes visuales y de la arquitectura moderna para el desarrollo del diseño industrial y comunicacional –y este libro es testimonio de estos aportes–, hoy en día estas dos disciplinas del diseño han ganado autonomía suficiente, con cuerpo de saberes propios, para no depender más de una tutela. En comparación con la arquitectura enfocan realidades diferentes. En comparación con las artes enfocan la realidad de manera distinta, concentrándose en la calidad de uso de los objetos e informaciones en las diferentes áreas de la vida cotidiana: trabajo en el campo, en la industria, en la oficina, en el tráfico, transporte, en los hospitales, educación, deporte, turismo, casa y hasta la mera supervivencia de los grupos sociales excluidos por el actual modelo económico-social.

A su vez, las investigaciones sobre el desarrollo tecnológico e industrial en América Latina no prestan, en general, debida atención a la dimensión del proyecto de los artefactos físicos y comunicacionales. Se fijan en la producción de to-

neladas de acero o polietileno por año, en los megawatts generados en las usinas eléctricas, o en las hectáreas plantadas de soja, pero no toman en cuenta la variable del proyecto a través del cual estos insumos son transformados en productos para la sociedad.

¿Qué caracteriza al diseño? La insistencia en el valor instrumental de los artefactos considerados como prótesis en forma de herramientas, utensilios, instrumentos para prestar servicios. Es la insistencia en el valor informativo de los mensajes, desde una señal de tránsito hasta un CD con fines educativos, desde una estampilla del correo hasta un formulario en una oficina pública, desde la diagramación de un diario hasta la presentación de una empresa o institución en la web. El diseño se encuentra en la intersección entre tecnología, industria (y empresa), economía, ecología, cultura de la vida cotidiana y hasta políticas sociales.

Otro tema imprescindible es el referido a la identidad del diseño latinoamericano –siempre presente por ejemplo en las reflexiones sobre la existencia o no de un diseño mexicano, brasileño, chileno, argentino etc.–, que se puede desglosar en cuatro aspectos: una determinada configuración formal y cromática (en resumen: un conjunto de *stilemi*); un parque de productos diferentes (por ejemplo, el mate de calabaza originario de la cultura guaraní); el uso de materiales locales que en otro contexto son clasificados como "exóticos" (este recurso es utilizado sobre todo en lo que se llama *etnodesign*), y, por fin, una metodología particular del diseño partiendo de una vivencia arraigada en la región, en lo local.

Hablando de identidades, existe el peligro de caer víctima de clisés; por ejemplo, que un enfoque racional en el proceso de diseño no es compatible con el supuesto "ser" o "alma" latinoamericanos: un estereotipo acariciado por los representantes de un romanticismo antitecnológico, sin base empírica alguna.

El concepto de identidad de diseño es multifacético. Se pueden distinguir por lo menos tres aspectos: el aspecto cultural, el aspecto económico y el aspecto político. Los dos primeros se manifiestan de manera frecuente juntamente con una actitud reivindicatoria/defensiva invocando la identidad como territorio reservado exclusivamente para el quehacer profesional autóctono. Velada o abiertamente se trata de una defensa del mercado de trabajo basada en un saber difuso, al cual solamente los profesionales locales tienen acceso. En su manifestación extrema, se alía a una forma de nacionalismo que se dirige contra todo lo que considera extranjero, como una amenaza de lo propio. La faceta afirmativa, en cambio, reclama el derecho –y la necesidad– por el proyecto propio del futuro sin tener que recurrir a la esencia o al ser nacional.

La identidad promete algo fijo, duradero, seguro, establecido, un punto de referencia, una constancia. Pero cabe preguntarse si frente al frenético ritmo de innovaciones, la idea de una identidad estable no se torna en una realidad obsoleta y es sustituida por identidades flexibles, fluidas.[1] La identidad tiene algo que ver con lo "propio", algo en lo cual uno se "reconoce" o que uno "siente como suyo". Ya que el diseño está relacionado con la configuración de la cultura de los artefactos materiales y comunicacionales que constituyen el ambiente cotidiano actual, toca inevitablemente el tema de la identidad. La identidad se construye continuamente en un intercambio permanente de ideas que salieron de otros contextos.

[1] Bauman, Zygmunt, *Liquid Modernity*, Polity Press, Cambridge, 2000. [Edición en español: Bauman, Z., *Modernidad líquida*, Fondo de Cultura Económica, México D.F., 2003.]

Obviamente esto no debe ser interpretado como una carta blanca para el no-proyecto, es decir la copia –práctica cortoplacista tan difundida en una considerable parte del empresariado latinoamericano que no confía en la innovación, y por eso tampoco en el diseño–. Por lo menos las empresas que exportan han reconocido la imprescindibilidad del diseño y por lo tanto la necesidad de inversiones en este sentido.

Pero no es solamente un problema entre empresariado y diseñador. Mucho más grave es la falta de una visión estratégica de la clase política en las áreas de economía y desarrollo que o desconoce el valor del diseño, o conociéndolo aplica tibios programas sin continuidad que cambian con cada gobierno, sin las debidas inversiones y recursos financieros y humanos necesarios. Un tercer caso lo constituyen los programas oficiales públicos que se valen del diseño e invierten los recursos financieros principalmente en la tarea del *institution building*, es decir en la creación y mantenimiento de estructuras burocráticas que por eso difícilmente superan la producción de informes, o en el mejor de los casos la producción de *show cases* para justificar en la rendición de cuentas el gasto efectuado. Un cuarto caso lo constituyen políticas de fomento que utilizan el diseño como motor de nuevos negocios para activar el comercio, el turismo o propiciar una revalorización inmobiliaria de una zona particular. Estas políticas tienden a limitarse a una tipología de productos con bajo contenido tecnológico, fijándose primordialmente en factores estético-formales y orientándose a la demanda de una capa social reducida.

Como consecuencia de la desindustrialización o francamente destrucción del aparato productivo local –una política que se remonta hasta los años setenta del siglo pasado con, entre otros fines, el de desarticular o de debilitar y hasta hacer desaparecer una clase obrera industrial–, las actividades de promoción fomentan el surgimiento de un neoartesanado urbano, en el cual los diseñadores sin vínculos con la industria encuentran un campo frágil y precario de acción.

Los programas nacionales de diseño –en caso de que existan– se concentran desde los años noventa del siglo pasado en el apoyo a las pequeñas y medias empresas (pymes) y hasta microempresas muy vulnerables frente a los vaivenes del mercado y las políticas económicas. Estos programas revelan que la salida más viable para este segmento numeroso de empresas es el diseño, dado que las otras opciones de competir en mercados internacionales (precios e investigación tecnológica) no están a su alcance.

Las empresas multinacionales –o como ellas prefieren autodefinirse, globales– de diseño cuentan con un fuerte lobby, sólido apoyo financiero y *know-how* para entrar en los mercados de diseño de los países periféricos. En general, cooptan estudios de diseño gráfico o branding locales que funcionan como cabeza de desembarque para estos emprendimientos.

¿Entonces, desde qué perspectiva aproximarse al diseño y su historia? Friedrich Nietzsche distinguió tres maneras de estudiar y escribirla: la historia monumental, la historia anticuaria y la historia crítica, cada una justificada y necesaria, con aspectos positivos y negativos al mismo tiempo. La historia monumental proporciona ejemplos, puntos de referencia, sobre todo en tiempos oscuros, en

los cuales ella mantiene *"la creencia en la humanidad"*. A la historia anticuaria, Nietzsche la caracteriza de la siguiente manera: *"La Historia, por lo tanto, pertenece además a quien conserva y venera, a quien contempla con fidelidad y con amor el lugar del que viene y por el que es lo que es"*. Y por fin el tercer modo de considerar el pasado, la historia crítica: *"El [hombre] debe tener la fuerza, y de vez en cuando aplicarla, de quebrar un pasado y disolverlo para poder vivir. Él logra esto al arrastrarlo al tribunal, en cuestionarlo penosamente y por fin en sentenciarlo (…) todo pasado merece ser sentenciado"*.[2] Nietzsche no entendía la historia como una mera acumulación de saberes históricos, sino que relacionaba el pasado con el presente. Puede formularse la tesis de que Nietzsche instrumentaliza la historia –una postura que seguramente no será consensuada por todos los historiadores–. Pero él mantiene viva una pregunta: ¿Por qué escribir una historia (nunca *la* historia)? ¿Con cuáles intereses escribirla?

Estas preguntas llevan a la agenda, muchas veces oculta de los historiadores. ¿Por qué ponen el foco de sus investigaciones sobre tal hecho y no sobre otro? ¿Cuáles son los protagonistas, muchas veces anónimos? ¿Qué ideas han jugado en determinado momento un rol preponderante y marcante? ¿Cuáles han sido silenciadas? ¿Por qué surgieron divergencias y hasta polémicas sobre la manera de interpretar los objetivos de la actividad proyectual? ¿Cómo fueron absorbidas e incorporadas influencias externas llevando a una hibridación cultural? ¿En qué momento surgieron verdaderas innovaciones de diseño en América Latina? ¿En qué contexto políticosocial, económico-industrial tuvieron lugar?

Son preguntas que pertenecen al repertorio de interrogantes con los cuales la historia del diseño se enfrenta, sobre todo cuando va más allá de la mera cronología, es decir el registro, la enumeración lineal de hechos que forman una cadena de datos. Como es sabido, los datos requieren una explicación para ganar sentido y para poder ser comprendidos. Esta fibra hermenéutica es constitutiva para cualquier investigación histórica. Ella ha estado presente –en menor o mayor grado– en los trabajos reunidos en este libro, no tratando el diseño como un fenómeno cultural aislado, cerrado en sí, sino como una variable de procesos socioeconómicos y sociopolíticos.

Esto se puede ver muy claramente en los años noventa del siglo pasado. Después de la aplicación de las políticas del *Consenso de Washington*, con los resultados de pauperización de amplios sectores de la sociedad (los "daños colaterales", en lenguaje militar) se registraron reacciones. Sobre la base de dolorosas experiencias se cuestionó el valor curativo de estas recomendaciones (o mejor imposiciones) políticoeconómicas que beneficiaron a unos pocos en desmedro del total de la sociedad. Surgieron síntomas del inicio de un proceso de reafirmación y defensa contra una cosmovisión que trata de legitimarse recurriendo al término multiuso de globalización.

Según la visión de los países hegemónicos, las economías latinoamericanas estarían predestinadas a limitarse a la exportación de *commodities* (materia prima sin valor agregado, lo que incluye al diseño). Escribe el economista Aldo Ferrer: *"La creciente brecha en el contenido tecnológico y de valor agregado entre las importaciones y exportaciones reveló que la economía argentina retornaba a una estructura productiva fundada esencialmente en la explotación de sus recursos naturales y cada vez más alejada*

[2] Nietzsche, Friedrich, *Vom Nutzen und Nachteil der Historie für das Leben*, en *Unzeitgemässe Betrachtungen. Zweites Stück.* [*Sobre la utilidad e inconvenientes de la historia para la vida*, en *Consideraciones intempestivas. Segunda parte*], Giorgio Colli y Mazzino Montinari (eds.), Deutscher Taschenbuch Verlag und de Gruyter, Munich, 1999, pp. 265 y 269. (Traducción de GB).
[Existe una edición en español: Nietzsche, Friedrich, *Segunda consideración intempestiva*, Buenos Aires, Libros del Zorzal, 2006.]

[3] Ferrer, Aldo, *La economía argentina*, Fondo de Cultura Económica, Buenos Aires, 2004, p. 324.

de una estructura diversificada y compleja, inherente a la dinámica del desarrollo y a la capacidad de participar en los segmentos más dinámicos del comercio internacional".[3] Esta caracterización no se limita a la Argentina, sino que vale en mayor o menor grado para todas las economías latinoamericanas sometidas a un proceso de subordinación a intereses que inhibe un desarrollo con una organización social menos polarizada, menos antagónica, con menos violencia estructural.

Los países centrales tienen poco interés en el crecimiento del diseño vinculado a la industria de transformación en los países periféricos; dificultan a estos países subir los peldaños sobre los cuales los países centrales ya han escalado para alcanzar su actual nivel de desarrollo industrial y económico.

La difamación de todo lo que es público, la destrucción de aquellas estructuras estatales consideradas disfuncionales para los intereses hegemónicos o que no estuvieran alineadas con las imposiciones elaboradas por los organismos financieros y comerciales internacionales, ha afectado también al diseño, sobre todo al diseño industrial, pero no en menor grado al diseño gráfico, que se vio reducido, en creciente medida, al rol de auxiliar de marketing.

Según una visión del Centro, la Periferia –en lo que al diseño se refiere– quedaría siempre a la zaga de sus avances, siendo nada más que un reflejo tardío de acontecimientos y eventos de donde "pasan las cosas". Como se puede ver en los resultados de las investigaciones incluidas en este libro, esta visión es una simple ilusión. Precisamente, en los años sesenta y hasta mediados de los setenta en América Latina el diseño en el campo profesional y de enseñanza estaba considerablemente más avanzado que en una serie de países europeos.

Con la avanzada de la privatización de la enseñanza universitaria –especialmente en los años noventa del siglo XX–, se observa un fuerte crecimiento de cursos de diseño, sobre todo orientados al diseño digital. Mientras se registra una retracción en el mercado de trabajo del diseño industrial, se expande el mercado de trabajo en multimedia y *web design*. Aquí se debe destacar un aspecto positivo de la expansión de la tecnología digital y su impacto sobre la profesión de diseñadoras y diseñadores. Mientras en las tecnologías duras se hace fácilmente visible un desperfecto en un producto (por ejemplo, en la soldadura del marco de una bicicleta, a veces causada por falta de maquinaria adecuada, o falta de material adecuado, o hasta falta de *know-how*), las tecnologías blandas no imponen estas limitaciones. Un bit es un bit, y un píxel es un píxel en cualquier lugar. En este campo, por lo tanto, se puede comenzar a jugar de igual a igual con los países centrales, o por lo menos competir no en posiciones tan desiguales como en otras áreas de diseño.

Existen dudas sobre si al crecimiento cuantitativo de los cursos de diseño corresponde también un crecimiento cualitativo. El atractivo de estudiar una carrera de diseño se basa por una parte en la reputación (de ninguna manera justificada) de que se trata de una carrera fácil, sin rigor como se exige en otras disciplinas tales como las ingenierías, la física o la medicina. Por otra parte, se basa en la promesa de estudiar una carrera "creativa" –lo que puede revelarse como engaño–. Se olvida fácilmente que sin base operativa sólida la supuesta creatividad se transforma en creatividad en y para sí, que no tiene lugar en el sistema de la producción y

la comunicación. Es un autoengaño acariciar la idea de que las carreras de diseño tienen el monopolio sobre la creatividad.

Paralelamente a la explosión demográfica de los cursos de diseño, surgieron cursos de maestría y –en menor grado– de doctorado siguiendo, en general, un modelo promovido por organismos financieros internacionales.[4] La creación de estos cursos podría ser un síntoma de consolidación de las profesiones proyectuales, pero los patrones de excelencia en estos cursos son, en general, determinados por pautas de disciplinas ajenas al diseño, lo que hace que la enseñanza se distancie más y más de la realidad industrial, económica y social. Imponen una metodología científica monolítica, supuestamente universal, que ignora por completo la especificidad del campo de diseño y que cumple en primer lugar una función meramente ritual.

Es un regreso al mundo de los mandarines. Se substituye el hacer diseño por el hablar sobre el diseño –el discurso, obedeciendo a la presión académica de producir *papers*, desplaza a la acción concreta–. En tal contexto la producción teórica –tan necesaria y fundamental– corre el riesgo de ser confundida con la producción de especulaciones parafilosóficas, sin relación con la base empírica del diseño. Los grupos interesados en la especialización en el área de proyecto quedan huérfanos en un sistema universitario de tales características.

Este proceso no se limita a los países latinoamericanos, sino que puede ser observado también en Europa como consecuencia del *Protocolo de Bologna*, que tiene como objetivo homogeneizar estructuralmente la enseñanza universitaria en los diferentes países que forman parte de la Unión Europea (estructura de los programas de enseñanza en forma de módulos temáticos y validez de un sistema europeo de créditos). Bajo esta perspectiva no está excluida la posibilidad de que en un futuro cercano existan cursos de diseño sin un único diseñador con experiencia concreta en el ámbito de proyecto. Las consecuencias son fácilmente imaginables: un sistema académico cerrado que fomenta la atrofia proyectual y por lo tanto profesional, un sistema con autoridad discursiva vacía.

Destacar la importancia de la enseñanza del diseño parece necesario, pues sin una revisión de la estructura de los cursos de grado y postgrado, sus contenidos, sus métodos de enseñanza, sus criterios para los concursos de cátedra, las posibilidades del futuro siguen siendo limitadas. Cualquier programa de apoyo al diseño debería prestar especial atención a la actualización de la competencia proyectual del cuerpo docente –para esto los cursos de maestría y doctorado en su forma prevalente actual parecen un camino poco prometedor, salvo que acepten también temáticas proyectuales para los trabajos de tesis y no solamente investigaciones que terminan en un texto–.

La obsolescencia de las taxonomías tradicionales para organizar las áreas de conocimiento humano se revela en la dificultad de insertar las carreras de diseño en la red de categorías de los saberes universitarios y en el sistema de ciencia y tecnología. La adscripción a un determinado campo tradicional de las ciencias humanas (como se hace en general) o las ciencias duras es nada más que arbitrario. Desvirtúa el diseño y frustra sus posibilidades de crecimiento.

[4] Paviglianiti, Norma, "El Banco Mundial y la educación superior para los países en 'vías de desarrollo'", en Paviglianiti, Norma; Nosiglia, María Catalina; Marquina, Mónica (eds.), *Recomposición neoconservadora. Lugar afectado: la universidad*, Miño y Dávila, Buenos Aires, 1996, pp. 115-122.

La lectura de las contribuciones para este libro revela los avances –y retrocesos– del diseño en América Latina. Pero a pesar de los empeños del empresariado, a pesar de programas nacionales de diseño, a pesar de la existencia de decenas de miles de profesionales formados en diseño industrial y gráfico, a pesar de contar con recursos materiales propios, y a pesar de una infraestructura industrial aunque no muy homogénea, el impacto del diseño para la economía de los países de la región ha sido limitado. Fue más visible en el diseño gráfico cuando funcionó como herramienta para el manejo del *capital simbólico* (branding y CI) que en el ámbito del diseño industrial para generar valor agregado para los productos.

Explícitamente o implícitamente los textos dejan entrever las diversas causas de este fenómeno. Como se ve no es una causa sola la responsable de este proceso que se inició medio siglo atrás. Pero claramente se puede ver en qué medida el diseño depende de los vaivenes de las políticas económicas y financieras. Frente a la fragilidad del diseño y más aun frente a la fragilidad de una base empírica del diseño para la historiografía, se podría optar por apelar al comodín de la creatividad –concepto vago sin valor explicativo–, que tomado por sí solo, no es una característica del diseño en ningún lugar.

La realidad del diseño no se cambia con actos declarativos, sino mediante una constelación dinámica entre seis sectores participantes: políticos, gobiernos, empresas, medios de comunicación, profesionales e instituciones de enseñanza. No se llegará muy lejos con programas cortoplacistas. Es claro que apelar a los empresarios para sustituir una política imitativa por una política innovativa no tendrá eco si no se genera una confianza en el diseño como variable en el manejo de instituciones y empresas. Para esto la formulación e implementación de una política industrial y de comunicación, integrada en toda la región, parece ser imprescindible.

Escribiendo sobre la historia del diseño en América Latina se hace inevitable insistir en el proyecto entendido como una acción para la autonomía o, más modestamente, una acción para la reducción de la heteronomía. Una sociedad que abdica al derecho de participar en el proyecto de la cultura material y comunicacional contemporánea, soslaya sus posibilidades de futuro. Sin diseño no hay futuro, y sin enseñanza nueva no hay diseño para este futuro.

GUI BONSIEPE

La Plata, Argentina – Florianópolis, Brasil. Mayo de 2007

Presentación

[1] Citado en su presentación durante el "Seminário Internacional Design, Produção, Competitividade" organizado por el BNDES (Banco Nacional de Desenvolvimento Econômico e Social, Brasil) y la ESDI, julio 2004.

[2] Ver más en Sader, Emir; Jinkings, Ivana, AA.VV., *Enciclopedia Contemporánea da América Latina e do Caribe*, Laboratório de Políticas Públicas-Editorial Boitempo, São Paulo, 2006.

[3] En esta publicación se adopta el artículo masculino para referirse a "Bauhaus", siguiendo la historiografía francesa e italiana actual. En alemán la palabra es neutra. Los que usan el artículo "la" argumentan que una traducción literal de "Bauhaus" es "casa de la construcción". Pero cuando se habla de "Bauhaus" nadie piensa en una "casa de la construcción". Cierto, "Bauhaus" era una escuela (femenino), pero por "Bauhaus", se entiende desde hace tiempo un movimiento cultural como cubismo, futurismo, surrealismo.

"Los latinoamericanos tenemos que saber que las soluciones a nuestros problemas están dentro de América Latina."
Carlos Lessa, ex presidente del BNDES**[1]**

La historia del diseño en América Latina y el Caribe es un campo poco investigado y no existe en la actualidad una publicación que la compile. Si bien hay antecedentes, son textos breves, a veces incluidos en historias más generales. Se han comenzado a publicar historias locales con sólida y abundante documentación primaria (principalmente en Brasil, Chile y México). Los trabajos de investigación realizados en el campo académico abordan generalmente el diseño como entidad cerrada sin vinculaciones con el contexto y, en general, no se difunden. Están surgiendo las primeras iniciativas institucionales de colección y sistematización de piezas históricas pero, en general, los productos industriales y el material gráfico están dispersos en los locales de compra-venta de usados o arrumbados en casas de remate sin valor comercial, abandonados en un galpón privado o en el depósito de algún taller de reparaciones. La historia gráfica de la industria y el comercio todavía se puede leer en los frentes de locales de algún barrio. Algo de documentación se conserva en los archivos de instituciones públicas y de las empresas. Las bibliotecas y hemerotecas son el refugio del patrimonio gráfico editorial, como también lo son las "librerías de viejo". Existen archivos personales, revistas, publicaciones, catálogos, conferencias, entre otros, con material variado. Y, fundamentalmente, hay protagonistas de la historia.

Entre los países de América Latina y el Caribe existen ciertas similitudes y afinidades estructurales que permiten integrar en un solo trabajo los antecedentes de diseño.**[2]** La mirada local, a veces, desconoce esa historia que compartimos. Este trabajo se propone dejar al descubierto esta trayectoria común y sus peculiaridades. No están incluidas en este panorama parcial las experiencias de diseño de Bolivia, Costa Rica, El Salvador, Guadalupe, Guatemala, Guayana Francesa, Haití, Honduras, Martinica, Nicaragua, Panamá, Paraguay, Perú, Puerto Rico ni República Dominicana. Los países participantes cuentan con experiencias de diseño vinculadas a los procesos de desarrollo económico desde la década del '50, que están documentadas.

Si bien el proceso histórico del diseño no es reductible a circunstancias contextuales (tratar de explicarlo desde esta perspectiva sería un modo mono-causal y simplista), sí, se hace indispensable aportar esta información contextual para encontrar los vínculos con la macroeconomía, la política y los estudios sociales de una actividad que tiene su origen en el desarrollo socio-económico-productivo de cada país. Basta analizar el diseño inglés desde la Revolución Industrial, el origen político del Bauhaus,**[3]** el origen de la escuela suiza, o en el surgimiento del Centro de Diseño en India (IDC) (1965), el proyecto educativo de la Hochschule für

Gestaltung (HfG Ulm) o en América Latina el origen político de la ESDI en Brasil o la inserción del diseño en el gobierno socialista de Salvador Allende y actualmente la avidez con que China incluye el diseño en sus programas de enseñaza y en la industria, para entender la necesidad de relacionar estos procesos.

El proyecto

"Hacer lo que va a pasar años después" [4]

El proyecto de investigación para esta publicación se originó en 2002 por iniciativa de un reducido grupo de profesionales. Fueron invitados colegas latinoamericanos y europeos a integrar NODAL (Nodo Diseño América Latina), [5] ante la posibilidad de acceder a un subsidio de la Unión Europea (que no se obtuvo). Este hecho explica la participación de los colegas europeos. El proyecto se realizó sin apoyo institucional. La red quedó constituida en octubre de 2003 y un año después se realizó la primera reunión en el Instituto Superior de Ciencias (ISCI) de La Plata, Argentina, con la asistencia de 14 integrantes, en la que se presentó el primer avance de la investigación y se debatió y acordó la línea programática. En abril de 2005 los integrantes de la red enviaron el segundo avance. En octubre de 2005 se realizó la segunda reunión en el Centro de Estudios Avanzados de Diseño (CEAD) en Cholula, México, con la asistencia de 12 integrantes, y en ella se expusieron todas las versiones finales, tanto las de los presentes, como los trabajos que fueron recibidos. En marzo de 2006, los autores enviaron el texto final revisado. Algunos integrantes participaron apoyados por el centro de enseñanza donde se desempeñan y otros auto financiaron su participación.

La hipótesis inicial procura verificar que en la década del '60 –caracterizada por la promoción de la actividad industrial nacional y por políticas de industrialización por sustitución de importaciones (ISI), codeterminadas por la macroeconomía–, en los países de América Latina en general, el diseño (en las especialidades de diseño industrial y gráfico) formó parte de políticas nacionales, que la industrialización y la comunicación fueron asistidas orgánicamente por el diseño, que ese proceso quedó abierto y en algunos países quedó truncado. En otras palabras, que el desarrollo del diseño en esa década fue condicionado por el sector público, desde la creación de organismos de vinculación y de programas gestados por los ministerios de economía y de industria y comercio. Fue un período en el que el diseño formaba parte del discurso político en términos de autonomía.

El libro

"De la historia tenemos que tomar el fuego, no las cenizas"
Jean Jaurès, citado por el Pekka Korvenma.[6]

No se trata de *"un pesado tratado sistemático"* de los que caracterizaba la escritura de la academia en los siglos XVIII y XIX ni de la recopilación de *"insulsos* papers*"* propios de la producción contemporánea.[7] Esta historia del diseño latinoamericano es una producción colectiva de características singulares. La estructura del libro es una matriz que cuenta con un primer eje constituido con los capítulos de historia del diseño en la Argentina, Brasil, Colombia, Cuba, Chile, Ecuador, México, Uruguay y Venezuela. Los trabajos referidos a Ecuador (Hidalgo), Uruguay (Ortiz de Taranco) y Venezuela (Pérez Urbaneja) abarcan la historia tanto del diseño in-

[4] *"Quechihua que no tepanozque tlino hualachitle."* Traducido de la lengua náhuatl. Citado por Fernando Shultz Morales en su capítulo "Diseño y artesanías", en esta publicación.

[5] NODAL es una red de miembros *ad hoc*, reunidos a partir de un proyecto común. Los objetivos conforman el manifiesto que puede verse en: http://www.nodal.com.ar

[6] Citado en su conferencia en "Seminário Internacional Design, Produção, Competitividade", organizado por el BNDES y la ESDI en julio de 2004.

[7] Kohan, Néstor, *Deodoro Roca, el hereje. El máximo ideólogo de la reforma universitaria de 1918*, Editorial Biblos, 1999.

dustrial como del diseño de comunicación visual; el de Chile (Palmarola Sagredo), presenta el área de diseño industrial y principalmente los proyectos que lograron ingresar en la fase industrial. Los capítulos que cuentan con más de un autor tuvieron tres modalidades: Argentina fue dividido en períodos (De Ponti, Gaudio 1940-1983, Fernández 1983-2005). Brasil (Leon, Montore) y Colombia (Franky Rodríguez, Salcedo Ospina) fueron desarrollados en equipo. En el caso de Cuba, el diseño industrial fue elaborado por Fernández Uriarte y el área de diseño gráfico por Menéndez; asimismo, en el capítulo de México, los autores trabajaron de manera independiente las áreas de diseño industrial (Álvarez Fuentes, Comisarenco Mirkin) y diseño gráfico (González de Cossío), y una vez terminados realizaron una revisión complementada. Si bien programáticamente el período que el proyecto abarca es 1950-2000, algunos autores optaron por ampliar el lapso propuesto.

El otro eje de la matriz está conformado por temáticas más generales tratadas en la sección "Influencias y Prospectiva". Si bien no están cubiertas todas las influencias ni todas las posibles visiones de futuro, el repertorio es lo suficientemente abarcativo para conformar un mapa provisorio del contexto histórico y permite abrir nuevas líneas de investigación sobre otras influencias. El estudio de las prospectivas también esboza las líneas de escenarios anticipatorios; en este sentido, el libro difiere de los estrictamente históricos, que sólo analizan el pasado. El capítulo "Diseño global y diseño contextual" de Baur, aporta a un tema sensible a la periferia como es la identidad y el impacto de la globalización. Los capítulos de Küffer, Rinker, Kellner y Pelta presentan, cada uno, casos clave que definieron nuevos paradigmas en la historia del diseño de América Latina como fueron: "La gráfica suiza", de fuerte influencia en los años cincuenta y sesenta, de Küffer. La definición de diseño que formula Tomás Maldonado desde la HfG Ulm, que lo coloca fuera del campo de las bellas artes, presentado por Rinker con el título que recrea la histórica frase de Maldonado: "El diseño no es arte". La semántica de productos, problemática característica de los años ochenta, que tiene como uno de sus orígenes el "Método Offenbach", es presentada por Kellner en el capítulo "Lenguaje de productos". Pelta analiza en "Cruzando el Atlántico" las corrientes –alternadas– de editores y diseñadores, entre España y algunos países latinoamericanos (y viceversa), que trajeron y llevaron nuevas concepciones de la producción editorial y del proyecto. Con "El compromiso social del diseño público", de Hefting, se inicia la subsección de "Prospectiva". Es un artículo que presenta la historia de un país cuyo diseño se manifiesta, desde horas muy tempranas, con profunda vocación social, característica que merecería estimularse en sociedades tan carentes en ese sentido como las latinoamericanas. "Diseño y teorías de los objetos", de Riccini, presenta y justifica una apertura de interpretación de *"la teoría del diseño como la más auténtica teoría de los objetos"*, lo que abre un nuevo espacio concreto para el discurso del proyecto. Jacob aporta una síntesis de la historia de las escuelas europeas, plantea el nuevo escenario de la educación en Europa a partir del Protocolo de Bologna y propone "Siete claves para la planificación de la enseñaza del diseño". Shultz Morales, en su artículo "Diseño y artesanía", presenta desde su experiencia concreta el delicado equilibrio de esta relación y plantea posibles formas de convivencia, con el prioritario reconocimiento al derecho del artesano a ejercer su autonomía. Por último, el artículo de Wolf fundamenta el compromiso que el diseñador tiene con la preservación del medio, dimensión del proyecto no asumida todavía, en general en América Latina, ni por el Estado, ni por el empresariado, ni por los usuarios, ni por el diseño, a pesar de su inminencia. En el "Apéndice" se incluyen el Manifiesto *First Things First*-1964, por su vigencia, y el Documen-

to Programático producido por la red en la primera reunión, que fue redactado por Gui Bonsiepe. Los cuadros que integran esta publicación son producto de lecturas horizontales de los capítulos, entendimos necesario presentar esta información para verificar simultaneidades.

El desarrollo de los capítulos correspondientes a la historia del diseño en los países se vio limitado por razones de espacio, por lo que no están todos los proyectos ni todos los protagonistas. La investigación, en todos los casos, supera el material publicado, por lo que muchos de los autores están elaborando una publicación local ampliada. Respecto del material fotográfico que se encuentra en los capítulos, puede ser desparejo en cuanto a su calidad visual, pero se valora como material documental primario. Asimismo, pese a que se ha realizado una minuciosa revisión, pueden existir imprecisiones, por lo tanto, serán bienvenidas eventuales observaciones por parte de los lectores. Respecto de la autoría de los trabajos, en el campo del diseño domina la tradición renacentista de adjudicársela al titular del estudio, sin mencionar, generalmente, a los miembros del equipo.

Agradecimientos

A los autores por el tiempo, la dedicación y el desempeño en la producción de los capítulos. A Alejandra Gaudio y Javier De Ponti por su trabajo, sus aportes a la definición conceptual del proyecto y la revisión de capítulos. A Valentina Mangioni por la gestión operativa y su participación en la organización integral de las dos reuniones de la red. A Carlos Orazi y Anahí Peralta, autoridades del Instituto Superior de Ciencias (ISCI, La Plata) y a María de Cossío, directora del Centro de Estudios Avanzados de Diseño (CEAD, Cholula) por la disposición del espacio y los recursos para la realización de las reuniones. A María Belén García, Leonardo Lázzari, Emiliano Mendoza Peña, Gaspar Mostafá Fernández, Consuelo Oleastro, Pau Servera Fernández, Magdalena García, Isabel Marcuzzo de Fernández, Ricardo Fernández, Marianela Spagnolo, Flia. Mangioni y Flia. Visús por la colaboración en la organización y el soporte de la reunión de La Plata (2004) y Julián Hasse (bandoneón) y al geógrafo Héctor Luis Adriani (conferencia). Asimismo a Alejandro Lo Celso, Jorge Medrano y Gustavo Grayeb (UPAEP) por su colaboración en la reunión de Cholula (2005). A María Amalia García por la lectura (arte concreto en "Influencia de la gráfica suiza") y a Cinthia Popoo por el relevamiento de información. A Thomas Bley (Universidad de Otago, Nueva Zelanda), por el anteproyecto de un *Manifesto Machine* con el objetivo de presentar una colección internacional de manifiestos referidos al diseño en la red y a Ken Garland por autorizar la publicación del Manifiesto *First Things First*-1964. Al estudio Mendoza Peña, por su asesoramiento. A Heiner Jacob, Fernando Shultz y la Universidad Popular Autónoma del Estado de Puebla (UPAEP), a través de María de Cossío, por el aporte económico que realizaron para la fase de edición del libro (traducciones, corrección de estilo, preparación de imágenes, etc.). A Alejandro Lo Celso, por haber cedido el uso de la fuente Borges para este libro y a Carlos Venancio y Fabián Goya por su asesoramiento y su participación en la definición del diseño de la publicación.

Silvia Fernández

NODAL | Nodo Diseño América Latina
nodal.ar@nodalatina.net

Historia del diseño por país

República Argentina

Superficie*
2.766.890 km²

Población*
38.740.000 habitantes

Idioma*
Español [oficial]
y lenguas indígenas

P.B.I. [año 2003]*
US$ 249,9 miles de millones

Ingreso per Cápita [año 2003]*
US$ 6.600,8

Ciudades principales
Capital: Buenos Aires. [Córdoba, Mendoza, Rosario]

Integración bloques [entre otros]
ONU, OEA, OMC, MERCOSUR, UNASUR.

Exportaciones
Minerales, carne, cueros y pieles, oleaginosas, cereales, legumbres y hortalizas, grasas y aceites, combustibles.

Participación en los ingresos o consumo

10% más rico — 38,9% 10% más pobre — 1%

Índice de desigualdad
52,2% (Coeficiente de Gini)**

* Sader, E.; Jinkings, I., AA.VV.; *Enciclopédia Contemporânea da América Latina e do Caribe*, Laboratório de Políticas Públicas, Editorial Boitempo, São Paulo, 2006, p. 101.

** UNDP. "Human Development Report 2004", p.188, http://www.hdr.undp.org/reports/global/2004
El coeficiente de Gini se utiliza para medir la desigualdad en los ingresos. Es un número entre 0 y 1, donde 0 corresponde a la perfecta igualdad (todos tienen los mismos ingresos) y 1 es la perfecta desigualdad (una persona tiene todos los ingresos y las demás ninguno). El índice de desigualdad es el coeficiente de Gini expresado en porcentaje.

Argentina

Argentina 1940-1983
Javier De Ponti - Alejandra Gaudio

Argentina 1983-2005
Silvia Fernández

Argentina 1940-1983
Javier De Ponti - Alejandra Gaudio

En la década del '40 en la Argentina se produjo el ingreso a la modernidad, fue la década en la que se generó la posibilidad del proyecto moderno en el contexto nacional, atribuible a un entramado de sucesos y cambios en diferentes campos:
- en la economía, una creciente industrialización en el marco de la sustitución de importaciones (ISI);
- en la política, el surgimiento de la sociedad de masas y la interpelación por parte del poder político a los sectores trabajadores;
- en la cultura, el surgimiento de la primera vanguardia planteada en el ámbito nacional en términos orgánicos como lo fue el arte concreto, las crecientes industrias editorial y cinematográfica, la producción ensayística, entre otros.

La trama que se fue formando entre estos campos, y los desplazamientos de sus actores de uno al otro, prepararon el terreno para la aparición del diseño como disciplina proyectual en atención a demandas del Estado, la industria, el mercado y la sociedad. El efecto modernizador fue una tendencia regional: entre 1930 y 1950 la Argentina y Chile fueron los países que se industrializaron con mayor rapidez; el producto industrial llegó a superar al agropecuario y se duplicó la ocupación industrial. A partir de 1940, en la Argentina la suba de precios en los sectores industriales impulsó el desarrollo del mercado interno. Hasta 1945 se dio un avance sostenido de la industria productora de bienes de consumo, manufacturera, electrodomésticos, metalurgia sencilla, construcción y maquinarias.[1] A partir de 1945 el Estado desempeñó un rol activo y la economía se orientó a la producción de bienes de consumo para el mercado interno.

El período iniciado por el gobierno de Juan Domingo Perón en 1946 se caracterizó por una redistribución económica a favor de las capas más bajas de la sociedad, acompañada por una serie de beneficios sociales en el área de los servicios. El crecimiento industrial y la expansión de los territorios urbanos fueron dos factores que modificaron los hábitos de consumo. La política en el campo económico se orientó hacia la participación del Estado y a una regulación de sesgo *keynesiano* caracterizada por la adquisición de empresas: ferrocarriles, teléfonos, puertos y otras compañías de servicios.

[1] Fajnzylber, Fernando, *La industrialización trunca en América Latina*, Centro Editor de América Latina-CET, México D.F., 1983. p. 119.

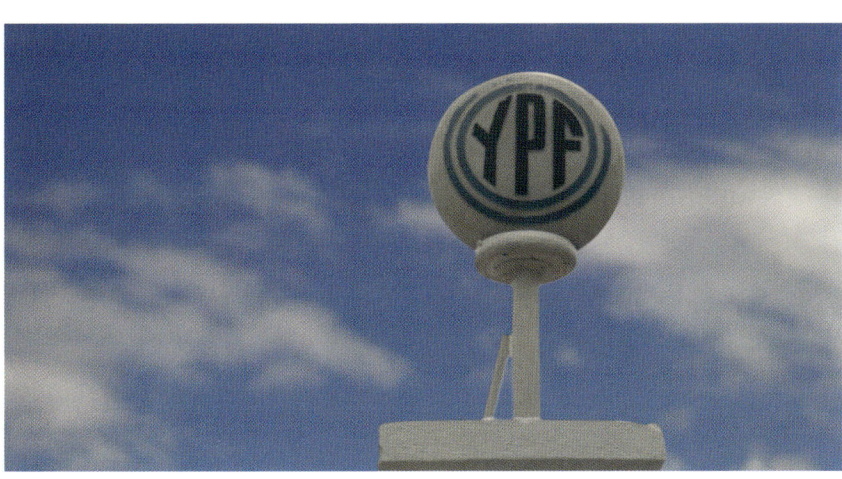

YPF (Yacimientos Petrolíferos Fiscales). 1940. |1|

Surtidor de nafta. 1930. SIAM. |2|

[2] SIAM (Sociedad Italiana de Amasadoras Mecánicas); FATE (Fábrica Argentina de Telas Engomadas); SanCor, acrónimo formado a partir de los nombres de las provincias de Santa Fe y Córdoba.

Los inmigrantes europeos de la Guerra Civil Española y de la Segunda Guerra Mundial sumaron mano de obra, experiencia de oficio y nuevos emprendimientos empresariales. Se consolidaron empresas nacionales como SIAM, FATE y SanCor[2] y se formaron otras a cargo de aquellos. En el área editorial, el impulso estuvo dado por cartelistas e impresores españoles como Santiago Rueda, Gonzalo Losada, Antonio López Llausá (*Sudamericana*), Medina del Río-Álvarez de Las Casas (*EMECÉ*) y Pedro García (*El Ateneo*).

Además de estatizar empresas existentes, el Estado creó nuevas, como Gas del Estado y Agua y Energía. YPF (Yacimientos Petrolíferos Fiscales) fue una de las empresas que continuaron en expansión. En colaboración con el Automóvil Club Argentino (ACA) y con la Dirección de Vialidad Nacional, llevaba a cabo desde 1930 un plan de crecimiento que aplicaba una imagen de marca asociada. La gráfica existente en esos espacios de venta, distribución, expendio y servicios no desentonó con el racionalismo de la arquitectura de las empresas. El símbolo de YPF fue transferido a diversas escalas: desde grandes tanques de combustible hasta tubos de ensayo; fue serigrafiado, enlozado, pintado, impreso.

Ferrocarriles Argentinos fue otra de las empresas estatizadas que integraron el espacio nacional, tanto por su llegada a puntos remotos del país como por la infraestructura que implicó el equipamiento de la red ferroviaria. El logotipo de la empresa y los uniformes fueron parte de este cambio.

La Fábrica Militar de Aviones de Córdoba contaba con personal técnico capacitado para la fabricación de piezas. Logró ser proveedora en los ámbitos nacional y regional y en 1947 fabricó un prototipo de avión a reacción, al que se llamó *Pulqui*. En 1952 desplazó su actividad con la creación de IAME (Industrias Aeronáuticas y Mecánicas del Estado), destinada a la producción de motocicletas, automóviles y tractores como puente para financiar el crecimiento de la producción aeronáutica. IAME impulsó la producción de prototipos de automóvil experimentales, entre ellos una camioneta, un camión de carga y un *sedán* denominado *Justicialista* primero y *Graciela* después. Los diseños y las matrices se basaron en modelos extranjeros, pero la producción local impulsó la capacitación de profesionales y técnicos. En 1953 se promulgó una ley que favoreció el asentamiento de monopolios internacionales; en la provincia de Córdoba *"se instalaron las empresas Fiat y Kaiser que significaron el ocaso de IAME, de su producción automotriz, del tractor, motos*

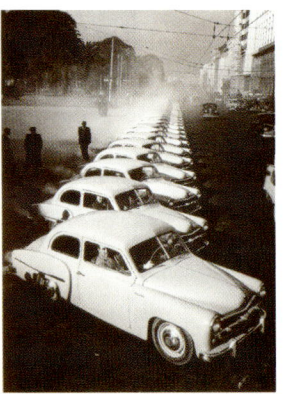

ACA (Automovil Club Argentino). 1960. |3| **Automóviles modelo "Justicialista". IAME. |4|**

Kaiser "Carabela". 1958. Primer automóvil de pasajeros producido en serie en América Latina, basado en el Kaiser Manhattan (1951). IKA. |5|

Estanciera. 1957. Primer *Station Wagon* producido en la Argentina. IKA. |6| Marca. Industrias Kaiser Argentina. |7|

y aeronáutica que nunca llegó a recuperarse". (Angueira y Tonini, 1986, p. 99)

El sector privado formó parte del período de expansión. En 1945, FATE se abrió a la producción de neumáticos; SIAM en 1946 comenzó la producción de heladeras y lavarropas; se crearon nuevas marcas, como Drean Electrodomésticos (1948). En la ciudad de Mar del Plata se creó la fábrica de alfajores Havanna y en Bariloche, Chocolates Fenoglio. Las imágenes de ambas empresas se convirtieron en referentes turísticos. El mercado de los lácteos también se desarrolló: en 1942 se registró la empresa La Serenísima SRL; en 1943 se inauguró la cooperativa SanCor en Brinkmann (Córdoba). Estas y otras empresas similares representaron en su crecimiento la futura demanda de diseño a escala nacional y regional, y conformaron el imaginario de productos argentinos durante al menos cuarenta años.

Los medios masivos desempeñaban un rol fundamental en la interpelación peronista. Los discursos gráficos construidos sobre el valor del progreso y del trabajo, con imágenes alegóricas que presentaban la figura de Perón o la del trabajador, fueron característicos de la primera etapa del gobierno. La Subsecretaría de Informaciones fue el núcleo desde el cual el peronismo pudo montar un sistema de difusión inédito en la Argentina. Incluyó gráfica, editorial, objetos, cortometrajes y la construcción de una iconografía identitaria que evolucionó de la campaña gráfica a los medios audiovisuales. Con la Oficina de Difusión, el Estado argentino tuvo por vez primera un plan de comunicación que tomó como paradigmas las comunicaciones del nacionalsocialismo alemán, del estalinismo ruso, del cartelismo político español; con una impronta art déco, su dimensión instructiva se sistematizaba en libros infantiles, sistemas infográficos, avisos, carteles y objetos que fueron producidos con oficio y experiencia por los gráficos de la época.

En la Universidad Nacional de Cuyo (UNCuyo), en 1947 la Escuela de Arquitectura y la Escuela Superior de Artes promovieron un Departamento de Artes Aplicadas. Por otra parte, se creó el Consejo Nacional de Investigaciones Científicas y Técnicas (CONICET, 1951), y el Centro Atómico Bariloche, por medio de un convenio entre la Comisión Nacional de Energía Atómica y la UNCuyo. Estos emprendimientos conjuntos entre la universidad y organismos del Estado apuntaron hacia un desarrollo tecnológico, y buscaron crear un puente entre ciencia y tecnología que pudo haber sido relevante en el desarrollo de productos y, por extensión, para el diseño.

Libro de lectura. Privilegiados los niños. |8|

Libro. La razón de mi vida. 1951. |9|

Portada de la revista Mundo Peronista. |10|

"Postales estadísticas" del peronismo. 1953-54. |11|
Escudo. Partido Justicialista. 1953. |12|

La modernidad en el campo artístico se manifestó en el debate sobre arte y sociedad. Se reflexionó sobre la evolución del arte proponiendo la industria y la producción como motores del proyecto moderno, con una influencia de los referentes abstractos europeos y de vanguardistas latinoamericanos, como el uruguayo Joaquín Torres García. Del grupo de artistas concretos surgieron las primeras publicaciones en castellano del suizo Max Bill, y se formaron los primeros estudios de diseño integral, superadores de los modelos de oficio de los talleres gráficos, y competidores de las agencias de publicidad. En este contexto se configuró una avanzada de diseño proveniente de dos fuertes líneas dentro del campo intelectual: por un lado, la de los estudios de diseño, es decir del área proyectual; y por el otro, desde el área académica. En 1942 se editó la revista *Tecné* dirigida por el Grupo Austral, integrado por Antonio Bonet, Juan Kurchan y Jorge Ferrari Hardoy, quienes habían diseñado en 1938 el sillón *BKF* y estaban vinculados con Le Corbusier. Los rasgos del sillón marcaron una línea: la *silla W*, diseñada por César Janello en 1946, seguía sus aspectos formales.

En 1941 se publicó el *Manifiesto de cuatro jóvenes*.[3] En 1944 fue publicada la revista *Arturo*.[4] La Asociación Arte Concreto-Invención realizó sus primeras exposiciones en 1945, el *Manifiesto Invencionista* se publicó en 1946, la revista CICLO se editó en 1948 con tipos *sans serif* traídos de Europa por Tomás Maldonado. En 1949, Maldonado escribió *Diseño Industrial y sociedad*, considerado el primer artículo referido al diseño industrial en la Argentina y que fue publicado en la revista *cea2* del Centro de Estudiantes de Arquitectura de la Universidad de Buenos Aires (UBA).

La modernización existente en vistas del desarrollo industrial nacional y de la oferta laboral se favoreció con la inmigración de diseñadores como Tomás Gonda. Su influencia en las agencias de publicidad fue trascendental para los años siguientes.[5]

Hacia 1950 la Argentina alcanzaba un nivel de industrialización mayor que el porcentual de industrialización general de América Latina, cuyo índice en el contexto mundial era de un 20%. Integraba el grupo de países más industrializados, seguida por Chile, Brasil y Uruguay.[6] Perón encaró en 1952 su segundo período de gobierno con un notable triunfo electoral y un contexto de polarización política en el que cada una de las partes endurecía su posición. Se incubó una violencia política que signaría los próximos treinta años de la Argentina.

[3] Jorge Brito, Claudio Girola, Alfredo Hlito y Tomás Maldonado, *Manifiesto de cuatro jóvenes*, Buenos Aires, 1941.

[4] Primer manifiesto orgánico de arte neofigurativo en Latinoamérica.

[5] Tomás Gonda (1926-1988), nacido y formado como diseñador gráfico en Budapest, trabajó en 1948 como diseñador gráfico en Montevideo. En la Argentina desde 1949, diseñó para Laboratorios Dr. Dador, Olivetti y Calogrig Aislaciones, entre otras empresas. En 1956 abrió su propio estudio de diseño y en 1958 se fue a Alemania, invitado por Tomás Maldonado como docente en la HfG Ulm.

[6] op. cit., Fajnzylber, 1983, p. 142.

BKF. 1938. |13|

Revista CICLO. 1948. |14|

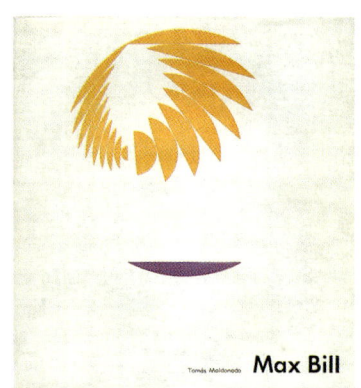

Cubierta del libro *Max Bill*. 1955. Autor: Tomás Maldonado. Editorial Nueva Visión. |15|

En respuesta a las embestidas de la oposición, Perón dio la orden de diseñar un plan de *contrapropaganda*, que incluyó un instructivo oficial respecto de la gráfica y de los medios cinematográficos. Fue la época de consolidación del autoritarismo, signada por el fin de la etapa revolucionaria. Los puntos emergentes de este final fueron la reanudación de las relaciones con el gobierno de EE.UU. y la muerte de Eva Perón, *"golpe muy duro para el régimen cuyos funerales se convirtieron en una singular manifestación plebiscitaria"* (Romero, 2001, p. 126). Frente a un creciente descontrol en los grupos oficiales y con la maquinaria de las comunicaciones funcionando sin interrupción, la reorientación hacia un discurso verticalista pareció inevitable. Se promovieron las comunicaciones audiovisuales por sobre las gráficas y se sistematizó el plan narrativo para el discurso oficial en cortometrajes cinematográficos y campañas radiales.[7]

El golpe de Estado que derrocó al gobierno de Perón en 1955 eliminó por ley la mayoría de los vestigios de las comunicaciones del peronismo, pero éstos fueron preservados por partidarios y militantes.

La finalización de la guerra y la reconstrucción de Europa convocaron el interés de grupos provenientes de diferentes campos para seguir el proyecto moderno; viajaron a Europa en búsqueda de nuevos paradigmas. Así, el viaje de Maldonado en 1948 y sus contactos con los concretos suizos se transformaron en un hito para el desarrollo del diseño por la convicción que trajo de trazar un puente entre arte y sociedad, materializada en la revista *CICLO* y de modo más avanzado en 1951 por la revista *nv/nueva visión*.[8] Las ideas que se incorporaron desde estas publicaciones fueron fundacionales para el diseño: se definió cultura como comunicación, se señalaron rumbos para la enseñanza proyectual con la difusión de los textos de Max Bill sobre la HfG Ulm, se propició una mirada a la Escuela de Chicago, se diseñó con excelencia de blancos y usos tipográficos. Con la misma actitud de ruptura apareció la intención de desplazarse del campo del arte para orientar la actividad hacia el campo de la producción y la industria, traslado una y otra vez anhelado por los modernos. De allí la creación de *axis*, el primer estudio de diseño integral, y posteriormente de Cícero Publicidad, a cargo de Carlos Méndez Mosquera, quien además fundó en 1954 *Ediciones Infinito*, una editorial orientada a las disciplinas proyectuales. En el mismo ámbito, en 1953 se creó el estudio *harpa*, integrado por Jorge Ferrari Hardoy, Eduardo Aubone, José Rey Pastor y Leonardo Aizemberg.

[7] Gené, Marcela, *Un mundo feliz*, Universidad de San Andrés-Fondo de Cultura Económica, Buenos Aires, 2005. pp. 42-64.

[8] Fundada por Hlito, Maldonado y Méndez Mosquera, se publicaron nueve números.

Planta en Avellaneda. 1950. SIAM. |16|

Torino (detalle). 1965-72. IKA. |17|

Automóvil Torino Coupé 380w. 1969. Diseño: G.B. Pininfarina. IKA. |18|

Dos afirmaciones se corroboran en Maldonado en esta época:
- el ingreso al campo de la producción, por medio de la creación del estudio de diseño;
- su legitimación en el campo intelectual.

Aquí se abrió el proyecto moderno como posibilidad: a partir de la divulgación de las ideas repensadas desde un horizonte de desarrollo local.

Hacia 1953, en vistas del progresivo debilitamiento del mercado, se intentó alentar el desarrollo de industrias básicas, pero el impacto fue relativo. Con el golpe de Estado de 1955 las elites nacionales entraron en una profunda crisis: se dividieron y se integraron a la confusión reinante en el gobierno militar. Promovían una vuelta al campo, desconociendo los cambios que se habían producido en la industria. El golpe trajo la primera gran baja en la tasa del salario real y un proporcional aumento de la tasa de ganancias, lo que presentó una situación inédita hasta el momento respecto de la brecha entre pobreza y riqueza. En la dinámica del *stop and go*, el crecimiento industrial tomó impulso desde 1953, se aceleró a partir de 1958 y continuó su marcha hasta 1974 a un orden del 6% anual en promedio. Este período se caracterizó por los aportes de capital extranjero con importación tecnológica: al igual que en el resto de Latinoamérica, no se incentivó el desarrollo tecnológico; fue un modelo de industrialización dependiente.

El crecimiento constante fue el motor de una demanda de diseño desde la industria que se enmarcó en un Estado que se preocupaba, en forma discontinua pero con aciertos, por apoyar la actividad. La etapa de industrialización promovida evidencia movimientos y desplazamientos en distintos campos:
- ciertos actores provenientes del campo del arte buscaron desplazarse al de la producción;
- frente al golpe de Estado al gobierno de Perón, las capas emergentes de la universidad buscaron legitimar su posición en el campo de las políticas de Estado;
- en medio del clima de progreso económico, los industriales buscaron legitimarse en el campo cultural; o renegaron de su clase y buscaron consolidarse en la esfera del poder económico o simplemente del poder de su clase;
- el poder económico presionó al poder político, confundiendo empresa y Estado. Los primeros indicios para una institucionalización de la actividad proyec-

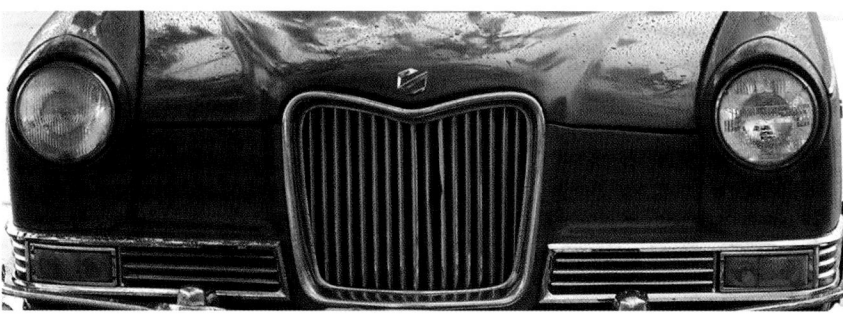

Marca. 1959. SIAM. |19| Rural Traveller. 1961. SIAM. |20|

tual se dieron como producto de una renovación universitaria: en 1956 se abrió el Departamento de Visión en la UBA y en 1960 en la Universidad Nacional del Litoral (UNL) se creó el Instituto de Diseño Industrial (IDI), después dependiente de la Universidad Nacional de Rosario (UNR). Estos grupos seguían la actividad de diseño de la HfG Ulm y la participación activa de Maldonado dentro de ella a partir de 1954.

Hubo una creciente demanda de diseño. En consonancia con el crecimiento de la industria proliferaron las agencias de publicidad: a las tradicionales se sumaron Cícero (1953), Agens (1954), Gowland (1958), entre otras. Esta inevitable confluencia entre el campo académico y el de la industria se dio también en la creación en 1956 del Instituto Nacional de Tecnología Industrial (INTI) y se consolidó en 1963 con la creación del Centro de Investigación de Diseño Industrial (CIDI), cuyo impulsor fue el ingeniero Basilio Uribe.

También en el ámbito privado se dieron adelantos para la evolución del diseño: se destacó entre otras el crecimiento de las empresas IKA[9][10] (Industrias Kaiser Argentina) y FATE. El avance en la producción industrial recibió un nuevo aliento con el gobierno de Arturo Frondizi, quien llegó al poder con elecciones en las que el peronismo fue proscripto. Frondizi dio forma a un plan de inversiones destinado fundamentalmente al abastecimiento de las demandas locales orientadas a la producción química y petroquímica y a la industria automotriz. Entre 1958 y 1962, primera etapa de auge de capital extranjero, se promovieron las ramas de maquinaria y química, mientras que las de alimentos, textiles, madera y papel permanecieron estancadas. Tres actores intervenían en este sistema:
- *"el Estado que adquiere una singular importancia como productor de bienes y servicios y como asignador de recursos entre los distintos sectores sociales;*
- *el capital extranjero industrial que ejerce un alto poder oligopólico en los mercados industriales más dinámicos;*
- *los grandes productores agropecuarios tienen un fuerte poder sobre el sector a partir de la sensible concentración en la propiedad de la tierra que detentan".* (Aspiazu, Khavise y Basualdo, 1986, p. 38)

El crecimiento económico que caracterizaría a la Argentina de los sesenta estuvo basado en la propiedad oligopólica de un grupo de grandes empresas, que aumentó el poder económico de capitales extranjeros acompañados por algunos nacionales.

[9] Eduardo Joselevich y Fanny Fingerman diseñaron el sistema *Fototrama* que fue aplicado en la cartelería de IKA.

[10] La empresa IKA se instaló en 1955. En 1964 creó la marca de automóvil *Torino*. Fue diseñado por Pininfarina y fabricado en su totalidad en el Departamento de IKA Renault Argentina. La agencia Núcleo se encargó de la publicidad.

Aviso publicitario. 1969. SIAM. |21|

Heladera SIAM (detalle). 1959-90. |22|

[11] En 1961, el Estudio *Onda* –integrado por Carlos Francia, Lorenzo Gigli y Rafael Iglesias– diseñó el logotipo y el primer manual de identidad. Ese año se creó la empresa *Agens* para diseñar la imagen de SIAM, dirigida por E. Proyard e integrada por Guillermo González Ruiz y Ronald Shakespear; y como contratados *free lancers*, Rómulo Maccio, Juan Carlos Distéfano, Eduardo Joselevich y Pérez Celis, entre otros. En el período 1965-68, el Departamento de Diseño Industrial de *Agens* fue dirigido por Walter Moore, formado en el IDI. *summa* Nº 15, p. 76.

[12] Lo integraban Miguel De Lorenzi, Raúl Pascuali, Víctor Viano, Mario Esquenazi y Luis Siquot.

[13] Formado en Ricardo De Luca Publicidad, Edgardo Giménez (1942) era reconocido internacionalmente como diseñador de afiches. En los '80 dirigió la gráfica del Teatro Municipal General San Martín de Buenos Aires y en el 2000 diseñó los afiches para vía pública del gobierno de la ciudad de Buenos Aires.

[14] Juan Carlos Distéfano (1933) estudió artes gráficas en la escuela industrial y trabajó luego para agencias de publicidad. Abrió en los setenta un estudio junto a Rubén Fontana. En 1977 Distéfano se exilió en Barcelona. Volvió al país en 1979 y se dedicó a la escultura.

Dentro de la nueva situación, y atendiendo a la necesidad de competencia, en 1959 SIAM rediseñó su logotipo y su isotipo, e inició una búsqueda de imagen de producto superadora en el marco de un programa de identidad corporativa.[11] En 1962 SIAM contrató un equipo de profesionales para organizar un departamento de diseño dentro de la empresa; el objetivo era perfilar una imagen coherente integrando mensajes y objetos. Se propuso como valor agregado de sus productos una imagen visual corporativa que consideraba un cambio tecnológico afín a aspectos relacionados con la actitud empresarial y a los condicionantes socioculturales. Abarcó desde elementos promocionales, institucionales y patrimoniales hasta la imagen de producto.

Ese mismo año se formó un equipo de diseño en la ciudad de Córdoba para trabajar en SCR, servicios de radio y televisión de la provincia. El equipo desarrolló una imagen integral tomando como referente a la BBC de Londres.[12] Un año después, FATE encargó a Cícero Publicidad el diseño de su imagen. Se determinaron los atributos de la empresa y se definió el programa integral de comunicación, que abarcó planeamiento, creación y producción.

En pos de construir prestigio, las empresas se preocuparon por organizar muestras, bienales e institutos: tal fue el caso de la Escuela Técnica Superior de IKA, gratuita y con títulos oficiales, o el incentivo a la investigación que se llevó a cabo desde el Instituto Di Tella. La formación del Instituto Di Tella en 1958 y su vigencia en los sesenta dan cuenta de la tendencia institucionalizadora: convivencia de artistas y científicos provenientes de ámbitos diversos, apoyo de medios masivos de comunicación (fundamentalmente la revista *Primera Plana*), confrontación con el poder establecido fueron algunos de los rasgos que marcaron al Instituto y en particular al Centro de Artes Visuales (CAV) cuya actividad comenzó en 1963, dirigido por Jorge Romero Brest. Edgardo Giménez se destacó en el CAV por su producción artística y gráfica, de vanguardia y una reconocida formación en diseño.[13]

El Instituto contó con un Departamento de Diseño Gráfico dirigido por Juan Carlos Distéfano.[14] Con tiradas cortas, la producción del departamento se instaló como paradigma en el imaginario del diseño por la calidad de sus trabajos y sus

Microcifra 10 científica. FATE. |23|

Aviso publicitario. Minicifra 11 FATE. Diseño: Cícero Publicidad. |24|

Portada del almanaque. 1975. Diseño: Cícero Publicidad. FATE. |25|

Marca. 1963. Diseño: Cícero Publicidad. FATE. |26|

composiciones tipográficas. El equipo lo integraron además Juan Andralis, Rubén Fontana,[15] Norberto Cóppola y Carlos Soler.

En los sesenta, se impulsó la creación de carreras universitarias de diseño (el Departamento de Diseño en la UNCuyo en 1958, las carreras de Diseño en la Universidad Nacional de La Plata (UNLP), y el IDI, UNL, en 1960),[16] y otras carreras más afines con la publicidad inclinarían su enseñanza hacia el diseño (la Escuela Panamericana de Arte en 1964). Cabe destacar que una delegación oficial visitó la HfG Ulm en julio de 1962.

En el ámbito universitario, editorial *EUDEBA*, creada en 1958 a pedido del rector de la UBA, ofreció sus libros en puntos estratégicos situados en lugares de gran afluencia de público. En el ámbito específico del diseño, alcanzaron gran continuidad *Editorial Infinito* y la revista *summa*, creada en 1963 por Lala y Carlos Méndez Mosquera.

Los nuevos equipos de diseño formados dentro del campo de la producción legitimaron la disciplina. Se integraron experiencias de los estudios de publicidad; de proyectistas formados en los institutos y cátedras que promovían el diseño; de dibujantes e ilustradores con experiencia en el ámbito editorial y de aquellos formados dentro de la industria. En el proceso de institucionalización del diseño, fueron las agencias cuyos clientes eran empresas competentes con necesidad de comunicación masiva las que consolidaron el oficio de los nuevos diseñadores gráficos, y fue por medio de las universidades y el CIDI que existió un interés del Estado por la actividad de diseño. Pero la hegemonía en la narrativa histórica fijó el hito del Instituto Di Tella como el inicio del diseño gráfico, lo que devolvió, cíclicamente, la confusión sobre arte y diseño resuelta veinte años antes. Visto el alto grado de presencia de los objetos de producción masiva en la vida cotidiana, la demanda que generaron esos productos y la gran difusión que alcanzaron en los medios de comunicación, se puede afirmar que la novedad del diseño tuvo que ver con la dimensión masiva que alcanzó la producción. Así, se generó una demanda que quedó a cargo de las agencias de publicidad en el área de la gráfica y de la creación de departamentos de diseño de productos en el área industrial.

[15] Rubén Fontana (1942) trabajó en Irupé, Cícero Publicidad y *Agens*. A partir de los setenta creó su estudio particular.

[16] Frank Memelsdorff fue cofundador del IDI y director de *Agens*, la agencia de publicidad de SIAM; en los noventa se radicó en España, donde formó sociedad con Carlos Rolando.

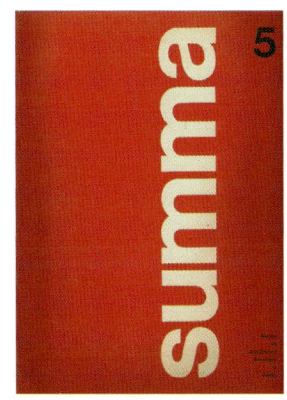

Catálogo de exposición de Julio LeParc. 1967. Diseño: Juan Andralis. CAV. |27|

Impresos de los premios del Instituto Di Tella 1963-67. Diseño: Juan Carlos Distéfano. |28|

Revista summa Nº 5, julio 1966. |29|

Vigencia, fragmentación y crisis del proyecto

La modernización que se propagó en los campos culturales, industriales y artísticos tuvo una contrapartida: la inestabilidad política dada por la latente antinomia peronismo-antiperonismo; las indecisiones políticas respecto de cómo tratar con la masa obrera, los sindicatos y Perón en el exilio, y las luchas internas que se dieron sucesivamente en los gobiernos que se debatían entre la construcción de un poder legítimo con el peronismo proscripto y sus dudas respecto de la política económica a seguir. La situación del diseño estuvo claramente condicionada por los vaivenes en el terreno político y su efecto en la economía:

- en la industria hubo una enorme actividad que no produjo desarrollo;
- en los ámbitos de la cultura y de la economía, la incipiente presencia de sistemas autoritarios quebró todo tipo de profundización en las estrategias de relación entre diseño e industria, con lo que se recuperaron los viejos encasillamientos;
- la ausencia de un proyecto desde el Estado fragmentó nuevamente las áreas de desarrollo disciplinar, lo que vació de sentido la creación de las nuevas instituciones.

Desde la promoción de los ingresos de capital extranjero en 1958 hasta la confirmación de que la estrategia era fallida pasaron diez años. Lejos de fomentar el desarrollo por medio de la inversión, las transnacionales corrían el menor riesgo, invertían capitales mínimos, reinvertían sólo una parte de las ganancias locales y giraban la otra parte al exterior. Señala Jorge Schvarzer: "(…) *el sistema funcionaba como una bicicleta que se mantiene en pie mientras se la pedalea*". (2000, p. 255) No se pudo producir lo suficiente como para pagar los servicios convocados del capital externo, por lo que irremediablemente la economía se orientó hacia una crisis en la balanza de pagos. Se sacrificó el desarrollo tecnológico local y se importaron bienes de capital.

El gobierno militar que en 1966 derrocó al presidente Arturo Illia, quien gobernaba desde 1963, quebró el proceso de modernización sostenido desde el golpe del '55 en el ámbito universitario, y provocó el desmembramiento del circuito editorial logrado por *EUDEBA*. José Boris Spivacow y Aníbal Ford, integrantes de la editorial, crearon un nuevo emprendimiento: el *Centro Editor de América Latina*. Su departamento de diseño fue formador de profesionales y sus ediciones tuvieron

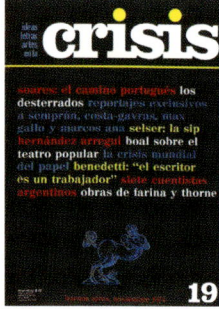

Mafalda. Autor: Quino. |30|
Marca. Centro Editor de América Latina. |31|

Portada de libro. CEAL. 1971. |32|
Colección. 1985. Diseño: O. Díaz, A. Oneto, D. Oviedo, S. L. Battistessa. CEAL. |33|

Portada de fascículo. CEAL. 1977. |34|

Revista crisis. 1974. |35|

una importante presencia en la escena de los setenta.[17] Alcanzaron gran producción los emprendimientos editoriales de *Jorge Álvarez*,[18] *Ediciones de la Flor*, *Sudamericana* y *EMECÉ*. La revista *crisis* (1970), de cultura e interés general, tuvo muy buena repercusión en el público y su edición, de buena diagramación y tapas en rústica, tuvo consecuentes ramificaciones en *crisis Libros* y *cuadernos de crisis*. En la búsqueda de un lenguaje gráfico innovador se destacó el trabajo de Juan Fresán, quien diseñó libros experimentales, y el de Juan Gatti, quien diseñó cubiertas de discos.[19]

El régimen del gobierno de facto de 1966 profundizó la radicalización política y un nuevo crecimiento de las prácticas violentas. En ese contexto de compromiso se dieron movimientos de intervenciones urbanas como la experiencia colectiva *Tucumán Arde* (1968), cuyos integrantes, provenientes del campo del arte, encararon, en reclamo de los derechos sociales, una tarea conjunta con los sindicatos, los obreros y los estudiantes en contra de las vanguardias promovidas desde el campo económico (el CAV, las bienales de IKA, entre otros). Entre 1970 y 1973, las expresiones urbanas de reclamo, protesta, confrontación y agitación formaron parte de la imagen de la ciudad: "Perón Vuelve" o "Cámpora al gobierno Perón al poder"[20] fueron algunas de las expresiones pintadas en las calles, a las que se sumaron la palabra "Montoneros" o la estrella del grupo ERP, Ejército Revolucionario del Pueblo. La imagen en plantillas del "Che" Guevara se instaló como parte del imaginario colectivo. Se popularizó en icono como resultado de un método de fácil transferencia que lo convirtió en un objeto seriado.[21]

Por otra parte, desde el humor gráfico apareció *Satiricón* (1972), revista que se destacó por su humor crítico y de denuncia social. Su clausura fue dictada en septiembre de 1974. Las revistas que siguieron la línea de *Satiricón* legitimaron por multiplicidad ese campo estético.

En el CIDI, la promoción de la actividad de diseño incluyó el dictado de cursos, la organización de seminarios y conferencias (se destacan los de Maldonado en 1964), y los concursos de calidad de diseño. En 1966, Gui Bonsiepe, consultor de la ONU, dictó un curso sobre diseño de envases y colaboró con los programas para la creación de una carrera autónoma de diseño industrial, proyecto que no se concretó. Los concursos iniciados por el CIDI a partir de 1964 intentaron difundir el diseño como valor para la empresa mediante la implementación de la etiqueta

Argentina 1940-1983

[17] Diseñaron Gustavo Valdés, Elena Holms, Alberto Oneto, Diego Oviedo, Silvia Elena Battistessa, Oscar Díaz y Jorge Silvestre.

[18] La editorial *Jorge Álvarez* fue creada en 1963; entre los títulos publicados se encuentra *Mafalda*, de Quino, creada como promoción de SIAM.

[19] Juan Fresán (1937-2004) trabajó en estudios de publicidad. Se instaló en los '80 en Venezuela, donde diseñó la campaña presidencial de Jaime Lusinchi y fue vicepresidente creativo de Lintas Caracas hasta 1989. Trabajó como diseñador en España, presentando la serie "Diseño Apócrifo". Regresó a la Argentina en 1998 (Entrevista a Matilde Bensignor, 2005). Juan Gatti (1950) diseñó gráfica para grupos de rock argentinos. Desde los ochenta reside en España. Se destacan sus diseños para gráfica de films y títulos de crédito.

[20] Consigna de la campaña política del peronismo de 1973.

[21] Eliminación de tonos de la fotografía del fotógrafo cubano Alberto Díaz Gutiérrez "Korda".

Televisor 17". 1975. Diseño: R. Nápoli. Noblex. |36|

Radio. 1975. Diseño: R. Nápoli. Noblex. |37|

Televisor. 1973. Diseño: J. Colmenero. Televa. |38|

Magiclick. 1968. Aurora. |39|
Linternas. 1968. Eveready. Diseño: H. Kogan. |40|

[22] Hugo Kogan (1934) fue director del Departamento de Diseño de Aurora S.A. Diseñó, entre otros, el televisor *Tonomac* (1973) y la máquina de café *Express Sumbean* Argentina (1975). En 1988 fue asesor del programa Centro de Ciencia y Técnica de la Secretaría de Ciencia y Técnica de la Nación. Hacia el 2000 fue socio del Estudio Kogan, Legaria, Anido, en la Argentina, y de RWS/KLA, en Brasil.

[23] Roberto Nápoli, se dedicó al diseño desde 1964. Trabajó en el estudio de Emil Taboada y en 1970 ingresó como gerente de Diseño y Desarrollo de Producto de la empresa Noblex. En 1976 Noblex abandonó la producción y Nápoli pasó a Aurora S.A. Entre 1971 y 1980 dictó clases en la carrera de diseño industrial de la UNLP. En 1982, debido a la ausencia de perspectivas en el ámbito nacional, emigró a Milán.

[24] El Departamento de Diseño de Rigolleau logró varios premios del CIDI. Creado en 1968, estaba a cargo de Tulio Fornari, e integrado por Alcides Balsa y Ana María Haro.

[25] Blanco, Ricardo, *Crónicas del Diseño Industrial*. Ediciones FADU, Buenos Aires, 2006.

de calidad en los productos y numerosas exposiciones. La promoción abarcó múltiples actividades. En octubre de 1968, en Buenos Aires, se realizó el "Seminario acerca de la Enseñanza del Diseño Industrial en América Latina", auspiciado por la UNESCO y el ICSID. Fueron oradores: Tomás Maldonado (presidente del ICSID), Alexandre Wollner (Brasil), Teresa Gianella (Perú), Basilio Uribe (Argentina), Misha Black (director del Departamento de Diseño Industrial del Royal College of Art de Londres), Roger Tallon (de L'Ecole Supérieure des Arts Décoratifs de Paris) y Arthur Pulos (director del Departamento de Diseño Industrial de la Syracuse University of Art). En 1970 se inició en Montevideo el ciclo de muestras itinerantes *"Argentina en el diseño industrial"*, presentadas después en Chile, Perú, Brasil, Venezuela y México.

La actividad del CIDI consiguió apoyo y difusión desde la revista *summa*. Asimismo, en la revista *Tecné* del INTI se publicaban artículos y notas que lo promocionaban. El diseño industrial pareció orientarse hacia la apuesta de la industria nacional por la electrónica. FATE creó la rama Cifra para la producción de calculadoras en el área FATE Electrónica. Diseñados por Silvio Grichener, estos productos gozaron de gran aceptación en el mercado, al igual que la radio *Tonomac* y el encendedor *Magiclick* diseñados por Hugo Kogan,**[22]** y el televisor y la radio *Noblex*, los más vendidos en la época, diseñados por Roberto Nápoli.**[23]**

Tampoco quedó atrás la producción de otros objetos de uso cotidiano: Rigolleau (industria del vidrio) fue líder en su área de productos de vajilla;**[24]** la lustraaspiradora *Yelmo extrachata* '72 logró gran aceptación, al igual que el equipo de audio Ken Brown. También hubo producción de mobiliario, en la ciudad de Buenos Aires: Stilka SACI; Eugenio Diez; CH, de Alberto Churba; Visconti y Cía., telas de tapicería; Interieur forma, Buró y J.P. Cabrejas productos de iluminación.**[25]** Estos productos dan cuenta del poder adquisitivo del que gozaba la clase media.

En el inicio de la década del '70, los medios de comunicación anticipaban las dificultades de demanda de la publicidad por parte de las empresas. Se sumaron la crisis internacional del petróleo, la falta de papel y el control de precios. Sólo agencias como David Ratto, Pablo Gowland o Ricardo De Luca continuaron con un alto nivel de producción.

La incertidumbre política de fines de la década del '60 e inicios de los '70, el contexto de ebullición social que se vivía y la crisis de las agencias de publicidad

"Grafismo institucional". Diseño: E. Cánovas. |41|

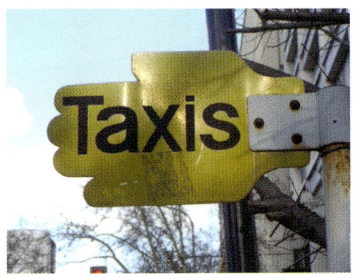

Plan Visual de la ciudad de Buenos Aires. 1971-72. Diseño: Grupo de diseño. Secretaría de obras Públicas.

fueron algunos de los factores que produjeron emigración, muchos diseñadores buscaron en Europa su desarrollo profesional. El campo del diseño estaba consolidado, pero el retroceso económico traería aparejadas la crisis de los departamentos de diseño en las empresas, la tendencia hacia la iniciativa particular y la retirada del Estado como promotor de la actividad.

Un hito de los primeros setenta lo constituyó la demanda de diseño para la señalización de la ciudad de Buenos Aires. En 1971, Guillermo González Ruiz, designado director del Grupo de Diseño de la Municipalidad de Buenos Aires, desarrolló un megaproyecto de señalización denominado *Plan Visual de la Ciudad de Buenos Aires*. El equipo de diseño estaba integrado por Eduardo Cánovas, Ronald y Raúl Shakespear.[26] El libro *Sistemas de señales urbanos* se transformó en un referente para el área de señalética urbana. Se instaló por primera vez la novedad del gran sistema visual en espacios públicos.

En el área de transporte, Aerolíneas Argentinas, empresa aérea comercial de bandera, desarrolló su imagen corporativa, lo que contribuyó al prestigio que lograba su servicio. También hizo lo propio Austral Líneas Aéreas, empresa creada en 1971 con capital privado y estatizada en 1980. Ambas tuvieron sus departamentos de diseño.[27]

En 1973, con Perón nuevamente en el poder se promovió un plan económico que asumió como propios todos los proyectos fabriles, la promoción de exportaciones (en especial de vehículos) y buscó una evolución a favor de que las transnacionales mantuvieran su rol en el seno de la red fabril. Con el fracaso del plan, la muerte de Perón y la crisis de 1975 se produjo el punto de quiebre de la industria nacional. Las altas tasas de interés y el plan de la dictadura militar que sucedió al gobierno desde 1976 cambiaron sustancialmente la economía argentina: apertura indiscriminada de la economía, libre accionar de los operadores financieros y atraso cambiario en 1977, agudizado en 1978. Fue el fin del modelo del Estado de Bienestar y el comienzo de la cooptación entre el Estado y la corporación empresarial. Significó un proceso inverso al que se había dado en la primera mitad del siglo, en el cual se produjo la industrialización sostenida por una considerable cantidad de empresas familiares. Fue una respuesta política al estado de movilización y reclamos sociales, que incorporó propuestas anti-desarrollistas y anti-industriales y significó un retroceso tecnológico irremediable. A partir del proceso

[26] Ronald Shakespear (1941). En 1961 ingresó a Cícero Publicidad, luego a *Agens*, en 1966 integró el estudio Méndez Mosquera-González Ruiz-Shakespear, en 1969 el estudio González Ruiz-Shakespear y en 1973 formó su propio estudio (con Raúl Shakespear). Ver introducción de Carlos Mendez Mosquera en: Shakespear, R., *Señal de Diseño*, Ediciones Infinito, Buenos Aires, 2003. Raúl Shakespear (1947) fue socio fundador en 1964 del estudio Diseño Shakespear. Fue director de arte en numerosas agencias de publicidad. Sus diseños forman parte del imaginario visual local.

[27] El signo de la empresa aérea Austral y el sistema de normas fueron diseñados por González Ruiz. El sistema de aplicación quedó a cargo de Alcides Balsa, director del Departamento de Diseño desde 1977. Allí, por primera vez en la Argentina se hizo gráfica aplicada a los aviones.

Municipalidad de la Ciudad de Buenos Aires. Dir. G. González Ruiz. R. Shakespear, R. Shakespear,

E. Cánovas, G. Escurra, S. Gallo, J. A. Juni, C. Morcillo, N. Rúdez, A. Schmukler. M. Solanas, J. Sposari,

O. Trigo, F. Braguinski, R. Castro, M. Durán, J. L. Ermler, A. Führer, R. González, G. Heiber, G. Kexel, A. L. Riegler. |42|

militar, las grandes empresas del Estado, que contaban con una valiosa experiencia en capacitación, pasaron a trabajar como formadoras de los recursos humanos de las empresas privadas. Con el debilitamiento de la industria en los setenta, el mecanismo de promoción del CIDI pasó a ser funcional a los prototipos no producidos industrialmente y a la difusión de emprendimientos comerciales, más que a los industriales. Las exposiciones fueron perdiendo su vínculo con la industria y comenzaron a posicionar los nombres profesionales por sobre el servicio que ofrecían; sin embargo, en 1974 se creó el sector de desarrollo de productos en el INTI. **[28]** El conflicto económico y el cambio de modelo a partir del año 1975 desdibujaron la actividad del CIDI, y en 1981, con la industria argentina desmantelada, se reunieron por primera vez profesionales y profesores de universidades nacionales a debatir acerca de la realidad del diseño en las Primeras Jornadas Nacionales de Diseño Gráfico, convocadas por Julio Colmenero, su director.**[29]** Participaron diseñadores representantes de diversas regiones del país con interés en el diseño.

El cambio del modelo

Si en los años cincuenta el país se encontraba entre los cuatro más industrializados de Latinoamérica, hacia 1978 la producción industrial sumada de la Argentina, Chile y Uruguay representaba la tercera parte de la de Brasil y México. La aplicación del modelo neoliberal había frustrado la promoción del desarrollo.

El golpe de Estado de 1976, autodenominado Proceso de Reorganización Nacional, operó sobre la idea de refundación de la sociedad y del Estado implementada desde un feroz aparato represivo. Se implementó un sistema de empleo temporal orientado a la construcción de obras monumentales: autopistas, rutas y estadios que servían para enmascarar la difícil situación social, política y económica.

El tono aleccionador de las comunicaciones del régimen autoritario se vio reflejado en la publicidad gráfica y en las propagandas televisivas. La dictadura contrató agencias de publicidad para la transmisión de los mensajes moralizantes del gobierno, cuyos ejes debían ser la familia, el trabajo, la nueva prosperidad y la nueva Argentina. Sobre estos ejes se construía el discurso hegemónico del gobierno.**[30]** En 1978 se confeccionó un Plan de Comunicación orientado a *"contribuir a la defensa de la sociedad argentina contra el delito, la subversión y el terrorismo, eliminando todo estímulo que las favorezca"*.**[31]** El plan incluyó diversas áreas de la vida

[28] Bajo la dirección de Gui Bonsiepe.

[29] Julio Colmenero fue en los años sesenta junto a Rodolfo Möller uno de los promotores del diseño desde la Cátedra de Visión en la carrera de Arquitectura de la UBA. Diseñó el tocadiscos *CBS Columbia* y el televisor *Televa*, entre otros productos. Fue docente en la UNLP.

[30] Realizaron estos trabajos: De Luca, Casares-Grey y Lowe, además de la agencia internacional Burson Masteller (Campanario, Sebastián, "Cómo funcionaba la pedagogía del terror", Suplemento especial diario Clarín, Buenos Aires, 29 de marzo de 2006, p. 17).

[31] AA.VV., *24 de Marzo. Del Horror a la Esperanza*, TELAM SE, Buenos Aires, 2006.

Avisos publicitarios. Campañas del Proceso de Reorganización Nacional. 1977-78. |43|

social: los medios de comunicación, lo educativo, lo técnico-científico, lo cultural y *"la acción psicosocial modificadora o de sostén de opinión"*.[32] Uno de los puntos culminantes de su implementación estuvo dado por el adhesivo que distribuyó masivamente el gobierno en 1979 como respuesta a las denuncias de la Comisión Interamericana por los Derechos Humanos: una bandera argentina con la inscripción "Los argentinos somos derechos y humanos".[33]

Se destacaron en el campo de la cultura las comunicaciones del Teatro Municipal General San Martín de Buenos Aires. El éxito de la serie de afiches promovida por Edgardo Giménez, a cargo de la Dirección de Arte del Teatro, contrastaba con el estilo imperativo y literal de los comunicados de la dictadura. Otro proyecto relacionado con instituciones del Estado fue la señalización de los Hospitales Municipales de Buenos Aires (1978-82) a cargo de Ronald y Raúl Shakespear. Este proyecto fue contratado por un estudio de arquitectura.

Las empresas públicas adoptaron como estrategia privatizar parte de sus actividades contratando el suministro de equipos. Se conformó el complejo económico militar-estatal, en el que los cuadros de las nuevas corporaciones eran formados por el Estado, pero sus servicios favorecían el accionar privado. El eje de valorización del capital se desplazó desde el sector industrial al sector financiero. Las consecuencias de esta política fueron: regresión en el aparato industrial, reducción del producto industrial, alta concentración de la actividad; regresión en la estructura de distribución de los ingresos, disminución de la participación de grupos asalariados en el ingreso nacional; crisis externa y fiscal sin precedentes; alto nivel de endeudamiento público, estatización de los pasivos privados, fuga de activos líquidos.

En el año 1979 el territorio de Tierra del Fuego fue promovido como base de la industria electrónica, pero funcionó como una planta de ensamblado que favorecía la producción externa. Hacia principios de 1980 ninguna actividad resultaba rentable ni era competitiva respecto de la especulación financiera reinante. El ciclo se cerró con quiebras de empresas, los acreedores financieros que buscaron cubrirse captando más depósitos, y la suba en las tasas de interés. El Banco Central declaró la quiebra de los cuatro bancos privados más grandes, que ya eran cabeza de grupos empresarios. El gobierno frenó la corrida bancaria asumiendo los pasivos de estos bancos y se endeudó para cubrir sus obligaciones. En 1982 se nacionalizó la deuda privada; la sociedad cargaba con las consecuencias: *"deshecho el mecanismo financiero, la deuda externa ocupó su lugar como mecanismo disciplinador"*. (Romero, 2001, p. 217)

[32] *ibídem.*

[33] El diseño de la calcomanía es atribuido al publicista David Ratto, "*Ratto, que murió en 2004, siempre lo negó, indignado hasta por razones estéticas*" (Campanario, 2006, p. 17). Libson S.A. imprimió las calcomanías. Aparentemente esta campaña fue diseñada por la agencia internacional Burson-Masteller. (Campanario, 2006, p. 17)

Afiche.1981. Diseño: Edgardo Giménez. Teatro Municipal General San Martín (MGSM). |44|

Muebles escolares. 1980. Diseño: R. Blanco, M. Mariño, O. Fauci. Municipalidad de Buenos Aires. |45|

[34] Ricardo Blanco (1940) es arquitecto de la UBA con amplia actividad en el campo de la enseñanza y la investigación universitaria del diseño industrial. Como proyectista está especializado en equipamiento y mobiliario. Es Académico de Número en la Academia Nacional de Bellas Artes. Publicó, entre otros, *Sillopatía*, 240 sillas diseñadas (2003); *La silla, ese objeto del diseño* (2004).

[35] De 1977 a 1978 Eduardo Naso se desempeñó como diseñador y supervisor del Departamento Técnico de Eugenio Diez S.A., y en 1979 fue el diseñador de la empresa Buró SAIC. Ese mismo año Hugo Kogan diseñó equipos de electromedicina para Cenicos S.A. y en 1980, ozonizadores e ionizadores de agua y secadores de aire para Ozowat S.R.L.

[36] El Ente designó a Distéfano, Páez y Brizzi como jurados y convocó a Fontana, Shakespear (quien no formó parte), Nicolás Giménez y Eduardo López como participantes. El concurso lo ganó López.

[37] El alfabeto de la señalética tuvo como partido el material, chapa perforada con botones de plástico. La parte gráfica fue diseñada por Gustavo Pedroza sobre la base de la tipografía *Univers*.

En 1979, un equipo integrado por Ricardo Blanco, O. Fauci y A. Gaite diseñó el equipamiento integral para el Banco de Galicia. En 1980, a pedido de la Municipalidad de Buenos Aires, proyectaron equipamiento escolar para la remodelación de escuelas.**[34]** Los diseñadores ahora proyectaban siguiendo las necesidades de la industria que sobrevivía o bien planteando ejercicios de desarrollo teórico.**[35]**

El gobierno militar decidió continuar con la organización del Campeonato Mundial de Fútbol '78 cuya sede argentina había sido designada años antes. El símbolo original había sido diseñado en 1973 por Ronald Shakespear y González Ruiz, ganadores de un concurso público, pero fue reemplazado por uno muy inferior. En 1976 el flamante Ente Organizador del Mundial, designado por la Junta Militar, convocó a la realización de un concurso cerrado de afiches para promocionar el acontecimiento.**[36]** A partir de 1977 se aplicó el proyecto encomendado en el '75 por el estudio de arquitectura Miguens/Pando al estudio *MM/B*, Méndez Mosquera/Bonsiepe, para el diseño del equipamiento y de la señalización de los estadios sede. Colaboró en el equipo el ingeniero Felipe Kurmcher, y en el desarrollo e implementación del mismo participaron profesionales egresados de la carrera de diseño industrial de la UNLP.**[37]**

En el ámbito universitario la dictadura tomó como una cuestión de Estado la eliminación de los discursos populares y modernizantes. A los docentes cesanteados se les sumaron los desaparecidos, la censura de material bibliográfico y la abolición de la democracia de claustros representativos. La suspensión de todo tipo de investigación significó el exilio de especialistas de todas las áreas. Las carreras de diseño perdieron su horizonte productivo. La promoción de diseño desde organismos del Estado más que sistemáticamente eliminada, fue abandonada. Tanto en la universidad como en el CIDI se realizaron encuentros de diseñadores para debatir el estado de la cuestión. Este fenómeno no es llamativo si se considera que el campo estaba consolidado: los diseñadores formados académicamente contaban con veinticinco años de profesión y la actividad de diseño llevaba treinta años de práctica.

En la carrera de diseño de la UNLP se creó el Instituto de Investigaciones de Diseño (IDID), que comenzó a funcionar en forma no oficial en 1978. En 1981 un grupo de diseñadores de la UNCuyo se integró a la nómina de becarios del Conse-

Símbolo del Mundial '78. |46|. Adhesivo. Plan de Comunicación del Proceso de Reorganización Nacional. 1978. |47|

Sistema de equipamiento para estadios deportivos. Diseño: MM/B Diseño asoc. F. Kumcher. Equipo: C. del Castillo, C. Domenech, S. López. Señalización: G. Pedroza. Butacas de los estadios. 1975-1976. Diseño: MM/B Diseño. Acelco. |48|

jo de Investigaciones de la Universidad y del Consejo Regional de Investigaciones Científicas y Técnicas.

En los años setenta y ochenta, decayó el comercio editorial regional y quebraron gran cantidad de editoriales. Asimismo, se consolidaron poderosos grupos editoriales que dominaron el mercado. Las sobrevivientes quedaron claramente identificadas y disminuidas, muchas fueron dirigidas desde el exilio. El mercado argentino nunca se recuperó. La iniciativa de las bibliotecas y las editoriales fue perseguida, y quedó claro que un campo intelectual activo en publicaciones era una amenaza para la dictadura.[38] En 1978 se editó la revista *Humor*, una propuesta innovadora con una visión crítica y mordaz de la dictadura, tanto desde el diseño como desde la producción misma.

Con la industria de los libros nacionales debilitada y perseguida, las demandas profesionales se reorientaron en el área editorial a los diarios y las revistas. Las grandes editoriales y los diarios fueron una de las principales fuentes de trabajo y de formación de diseñadores editoriales.

El motor fundamental de resistencia a la dictadura estuvo dado por los reclamos por las violaciones a los derechos humanos. En un principio fueron hechos por actores sociales aislados, quienes en la confluencia solitaria de los reclamos por la desaparición de sus familiares no tardaron en agruparse y en encontrar nuevos modos de manifestación.[39] En 1979 se fundó la Asociación Madres de Plaza de Mayo. Ese año la Comisión de Familiares de Detenidos y Desaparecidos intervino la calcomanía "Los argentinos somos derechos y humanos" con una oblea negra que rezaba "El silencio no es respuesta".[40] En 1980 las Madres marcharon en la Plaza de Mayo, con la consigna "Aparición con vida", y posteriormente un grupo de alrededor de setenta Madres hizo la Primera Marcha de la Resistencia. Durante la Guerra de Malvinas, las Madres promovieron la consigna "Las Malvinas son argentinas, los desaparecidos también". En 1983, y a raíz de la Tercera Marcha de la Resistencia contra la dictadura, convocada por Madres y Abuelas de Plaza de Mayo y por los organismos de derechos humanos, se realizó un *Siluetazo*: miles de figuras humanas vacías, de tamaño natural, empapelaron la ciudad de Buenos Aires en reclamo por la aparición con vida de las víctimas de la dictadura. A pedido de Madres y Abuelas, las figuras no tenían rostro; algunas de ellas representaban em-

[38] En la ciudad de Rosario fueron quemados por la policía provincial 80.000 libros de la Biblioteca Vigil. En Buenos Aires se quemaron 30.000 libros de EUDEBA y alrededor de un millón y medio de libros del Centro Editor de América Latina. Asimismo fueron quemadas numerosas bibliotecas personales.

[39] En ocasión de una marcha a Luján, las madres de los secuestrados y desaparecidos se pusieron en la cabeza, con el fin de identificarse, pañuelos hechos con las telas de los pañales de sus hijos. *Asociación Madres de Plaza de Mayo*, 1988, p. 15.

[40] *op. cit.*, AA.VV., 2006.

Símbolo. Madres de Plaza de Mayo. |49|

barazadas y niños; todas estaban erguidas en representación de la vida, y estaban acompañadas por la inscripción "Aparición con vida". Siluetas y pañuelos fueron, a partir del *Siluetazo*, una constante en las representaciones visuales de los reclamos.

En medio de la fragmentación que produjo la dictadura militar, las representaciones gráficas de las organizaciones de los derechos humanos dieron cuenta de la participación activa en la escala del compromiso y la ética, y revalorizaron los acuerdos sociales desde intervenciones superadoras en estrategia y responsabilidad.

La prohibición política terminó en el año 1981, cuando los partidos de derecha fueron invitados a participar del gobierno para conformar una fuerza política cuyo objetivo era permanecer legitimándose en el poder. Más tarde, el régimen promovió una apertura que permitió la conformación de una multipartidaria integrada por el peronismo, el radicalismo, el desarrollismo, la democracia cristiana y el partido intransigente. Fue un acuerdo de poco efecto pero que posibilitó a algunos actores políticos comenzar a levantar la voz. Con el fracaso del poder militar en la Guerra de Malvinas, los objetivos de refundación a cargo de la dictadura no se concretaron, pero la sociedad quedó paralizada, sin capacidad de movilización social ni de protesta como se la había conocido años atrás. *"Éste no era el objetivo principal fantaseado en los documentos fundadores del proceso, pero realizaba el programa máximo de los grandes intereses económicos reunidos en la coalición golpista inicial, y, bien vale subrayarlo, concretaba la aspiración de quienes en las sucesivas dictaduras posteriores a 1955 habían reclamado la liquidación de las condiciones estructurales que favorecían la participación política de las clases populares."* (Sidicaro, 2004, p. 96).

El proyecto de país prefigurado en los años cuarenta se fragmentó:
- en el campo político: inacción de los partidos políticos, violencia, proscripción, censura, persecución, represión ilegal;
- en el campo de la cultura: un desmantelamiento del imaginario de objetos y producciones culturales; editores exiliados, editoriales controladas; modificación en los hábitos sociales de consumo y de uso;
- en el ámbito de la economía: retirada del Estado como controlador, dominio del capital privado; desmantelamiento de la industria argentina: aumento del desempleo, endeudamiento externo, desmantelamiento del imaginario de productos; destrucción de la pirámide social más justa de América Latina;
- en el campo científico: suspensión de programas, cierres y exilios, fin del intento de modernización tecnológica;
- 30.000 ciudadanos desaparecidos.

El universo de objetos que había constituido la vida cotidiana de los argentinos en el modelo de Estado de Bienestar no se desintegró como consecuencia de su natural evolución, sino a causa de una sistemática y programada abolición del sistema vigente: se interrumpió todo avance en electrónica, los emprendimientos nacionales de las pequeñas empresas dejaron de tener todo apoyo del Estado, la industria editorial sufrió la censura y control, los programas científicos fueron suspendidos y los investigadores se exiliaron; el entorno movilizador fue reemplazado por la paralización del miedo. El país cambió irrevocablemente. Se perdió una generación entera y quedaron bloqueadas las huellas de ese otro país que pudo ser posible.

Bibliografía seleccionada

Asociación Madres de Plaza de Mayo, *Historia de las Madres de Plaza de Mayo*, Col. Documento/Página/12, Buenos Aires, 1988.

AA.VV., "El diseño en la República Argentina", *summa* Nº 15, Buenos Aires, 1969.

AA.VV., *24 de Marzo. Del Horror a la Esperanza*, TELAM SE, Buenos Aires, 2006.

Angueira, María del Carmen y Tonini, Alicia del Carmen, *Capitalismo de Estado (1927-1956)*. Centro Editor de América Latina, Buenos Aires, 1986.

Azpiazu, Daniel; Khavise, Miguel y Basualdo, Eduardo, *El nuevo poder económico*, Hyspamérica, Buenos Aires, 1986.

Campanario, Sebastián, "Cómo funcionaba la pedagogía del terror", Suplemento especial diario Clarín, Buenos Aires, 29 de marzo de 2006.

Fajnzylber, Fernando, *La industrialización trunca en América Latina*, Centro Editor de América Latina-CET, México D.F., 1983.

Gené, Marcela, *Un mundo feliz*, Universidad de San Andrés-Fondo de Cultura Económica, Buenos Aires, 2005.

Romero, Luis, *Breve historia contemporánea de la Argentina*, Fondo de Cultura Económica, Buenos Aires, 2001.

Schvarzer, Jorge, *La industria que supimos conseguir*, Ediciones Cooperativas, Buenos Aires, 2000.

Sidicaro, Ricardo, *La crisis del Estado*, Eudeba, Buenos Aires, 2004.

Argentina 1983-2005
Silvia Fernández

Los últimos 25 años de diseño en la Argentina acontecieron en el marco de la redemocratización y de un período de hegemonía del rol del mercado que finalizó con una profunda crisis del modelo neoliberal que aumentó la brecha entre pobres y ricos y generó un severo cuestionamiento a la clase política.

Diseño en democracia

La creación de la Multipartidaria en 1981 abrió el espacio para elecciones y por primera vez se generalizó entre los partidos políticos la contratación de equipos técnicos (aunque con afinidad partidaria) para la campaña, siguiendo la tendencia iniciada en los EE.UU. en 1952.[1] La Unión Cívica Radical (UCR), para la candidatura de Raúl Alfonsín, contrató a la agencia David Ratto Publicidad. Si bien no se implementó un manual de normas, se aplicó cierta sistemática. Ninguna de las campañas apeló a la fotocromía (impresión a cuatro colores), dado que en ese tiempo su uso era muy selectivo en razón de los costos. En 1982, Guillermo González Ruiz diseñó la marca "RA", que vinculaba a "Raúl Alfonsín" con "República Argentina", su identificación con un partido político (aun sin militancia) fue inusual en el ámbito del diseño argentino.

En 1983, el radicalismo ganó las elecciones y una de las primeras medidas fue la creación de la Comisión Nacional sobre la Desaparición de Personas (CONADEP) para la investigación de los hechos ocurridos durante la dictadura, parte de esa documentación fue editada en 1984, en el libro *Nunca Más. Informe de la Comisión Nacional sobre la Desaparición de Personas*. En 1985 se realizó el juicio a las juntas militares que concluyó con la condena a prisión perpetua de los jefes responsables. Posteriormente se dictaron las "leyes del perdón" que contradijeron la determinación política original de Alfonsín.

La agencia David Ratto quedó a cargo de la publicidad. Guillermo González Ruiz diseñó los símbolos para los planes nacionales creados para asistir a familias de bajos recursos y sistemas de señalización para obras públicas.[2] En este período, gobiernos municipales y provinciales[3] también comenzaron a requerir diseño institucional-público.

[1] El candidato Dwight Eisenhower contrató a la agencia BBDO para que se hiciera cargo de los spots de televisión. http://www.rrppnet.com.ar/marketingpolitico9.htm - 37k. Consultado: octubre 2005.

[2] Guillermo González Ruiz (1937) diseñó la señalética para el Hospital Nacional de Pediatría (1983), la Secretaría de Vivienda de la Nación y para plazas y espacios públicos (1986) y los signos de identificación de la Secretaría de Turismo de la Nación (1987) y de la Comisión Nacional de Alfabetización (1989).

[3] En Laprida desde 1985 y La Plata en 1987 se creó la Dirección de Comunicación, a cargo de Silvia Fernández junto con un equipo interno. En Mendoza, Luis Sarale diseñó la marca de la Dirección Provincial de Turismo. Fue importante el movimiento de diseño que se inició con egresados de las universidades que volvían o se instalaban en las provincias y muchos trabajaron para programas de gobierno.

Signo de identificación. Candidato a presidente. 1983. Diseño: Guillermo González Ruiz. |50_a|

Isotipos. Programa Alimentario Nacional y Plan Nacional de Alfabetización. 1984-1985. Diseño: G. González Ruiz. |50_b|

Isotipo. 1990. Diseño: Luis Sarale. Secretaría de Turismo de Mendoza. |51|

Marca. 1987. Diseño: S. Fernández, G. Bonifacio, D. Ramírez, M. Vigier. |52|

Dado que el programa económico inicial no produjo los resultados deseados, en 1984 se creó el *Plan Austral* que introdujo el *austral* como nueva moneda. La campaña de lanzamiento del plan la realizó la agencia Ratto, que diseñó además el nuevo signo monetario. Los nuevos billetes fueron realizados en la Casa de la Moneda e impresos con tinta ópticamente variable (OVI) como medida de seguridad, un recurso de avanzada para la época. Los efectos fueron directos en el primer año: la inflación se mantuvo en torno del 4% anual y se evidenció una expansión en el sector industrial. Aun así los problemas estructurales continuaron.

A pesar de las dificultades en el plano económico, desde 1983 se comenzó a vivir en estado de derecho y se produjo un regreso masivo de argentinos que vivían en el exilio. En 1983 se abolió la censura y se abrió la oferta de medios, sobre todo impresos. Ediciones de La Urraca lanzó *El Periodista* en 1984, Sergio Pérez Fernández[4] fue jefe de arte hasta 1987, y la revista de historietas *Fierro*, que se discontinúo en 1992 (reapareció en 2006), cuyo diseño era de Juan Manuel Lima. En 1987 se lanzó el diario *Página/12*.[5] Asimismo, el sector editorial[6] evidenció cierta reactivación, principalmente en la edición de textos escolares.

También músicos, escritores, pintores, gente de teatro ofrecían propuestas innovadoras; en 1984 se estrenaron veinticuatro filmes. En 1985, *La historia oficial* (que narra la toma de conciencia política sobre lo ocurrido durante la dictadura militar), dirigida por Luis Puenzo con la dirección de producción de Marcelo Piñeyro,[7] ganó, entre otros premios, el Oscar a la mejor película extranjera. Dos grupos de rock emblemáticos de la década fueron Soda Stereo y Patricio Rey y sus Redonditos de Ricota. El primero se presentó con una imagen integral (indumentaria, peinados, portadas de discos, videoclips), y el logotipo fue diseñado por "Tite" Barbuzza[8] para *Nada Personal* (1985) y *Signos* (1986), que fue el primer disco de rock nacional editado en el país en formato CD. Por su parte, Patricio Rey y sus Redonditos de Ricota presentó en 1985 su primer disco, *Gulp!*, y en 1986 *Oktubre*; en ambos casos las cubiertas fueron diseñadas por Ricardo Cohen, "Rocambole",[9] quien hasta el último trabajo, *Momo Sampler* (2000), logró una fuerte imagen gráfica del mítico grupo.

Singular fue la actualización en 1985 de una ley nacional (vigente desde 1975) que hasta hoy prohíbe la aplicación del filete en el transporte urbano *"por considerar que se trata de una ornamentación cargada y caótica, que dificulta la lectura*

Argentina 1983-2005

[4] Sergio Pérez Fernández, iniciador de una nueva vanguardia gráfica de Buenos Aires, influenciada por Neville Brody. En 1987 fue también director de arte de *M&M*, "una revista de letras". En 1990 diseñó el CD *Tercer mundo* de Fito Páez. Innovó en los noventa en el diseño de etiquetas para vinos (un campo tradicional en Argentina pero de baja asistencia de diseño en ese tiempo).

[5] El primer jefe de diagramación de *Página/12*, y responsable de la maqueta, fue Daniel Iglesias, quien luego trabajó en *Sur*. Raúl Belluccia (1954) fue diagramador del diario. Actualmente es socio de *I+C Consultores*, profesor en la carrera de diseño de la UBA y colaborador de Abuelas de Plaza de Mayo en el área de comunicación.

[6] Entre otros, Sergio Manela diseñó para Editorial Gedisa. Gustavo Valdés para Ediciones de la Flor y Centro Editor de América Latina (CEAL). Alberto Oneto fue jefe de diseño de CEAL en 1985 y diseñó para Kapelusz. *Rollié, Pane y asociados* (1980-81) y Alfredo Hällmayer (*estudio Hache*) (1985) para editorial Estrada. Helena Holms desde 1988 para Editorial Sudamericana.

[7] Marcelo Piñeyro (1953). Egresó de la carrera de diseño en comunicación visual y cine de la UNLP. Fue director de los films *Tango feroz* (1993), *Plata quemada* (2000), entre otros.

[8] Raquel "Tite" Barbuzza a fines de los ochenta diseñó para editoriales discográficas en Buenos Aires, trabajó en Los Ángeles y Barcelona, actualmente reside en Mendoza.

[9] Ricardo Cohen, "Rocambole", fue vicedecano de la Facultad de Bellas Artes de la UNLP.

Ejemplos de filete porteño. |53|

Tapa de CD. Tercer Mundo. Fito Páez. 1990. Diseño: Sergio Pérez Fernández. |54|

[10] Sirouyan, Cristian, "¡Salven al filete! La absurda prohibición de pintar colectivos", *Clarín*, 17 junio, 2005. http://www.clarin.com/diario/2005/06/17/sociedad/s-06501.htm.

[11] Otro premio nacional de iniciativa privada es el premio de la Fundación Konex (creado en 1980), que incluye el diseño dentro de las artes visuales. La Asociación de Diseñadores Gráficos de Buenos Aires instituyó el premio ADG en 1990.

[12] Ricardo Blanco ver nota 34 del capítulo Argentina 1940-1983.

de recorridos y números de líneas". El filete, que constituyó un rasgo de identidad de los "micros" (y no sólo en ciudades como Buenos Aires), desplazó al oficio de fileteador al espacio del arte.[10]

En Buenos Aires, dos salas presentaban exposiciones de diseño: el CAyC, dirigido por Jorge Glusberg, que desde comienzos de la década había instituido el premio "Lápiz de plata" para diseño,[11] y el Espacio Giesso, creado a comienzos de los '80 por el arquitecto Osvaldo Giesso secundado por Ricardo Blanco,[12] Hugo Kogan y Ricardo Sansó, que convocó a exposiciones y estimuló la producción y comercialización de objetos. En 1984, siguiendo esta experiencia, Blanco, Kogan y Reinaldo Leiro crearon *Visiva* en Buenos Aires, que ofrecía objetos de diseño exclusivos. "*Comenzamos a diseñar elementos por el puro placer de diseñarlos, sin intención de armar un catálogo, y con una increíble y libre participación de cada uno en los proyectos de los otros*", dice Blanco y menciona la influencia del grupo Memphis, "*de cuya impronta estilística participábamos*". (Blanco, 2006, p. 111) En esta misma línea se creó la Fundación Munar en la galería Ruth Benzacar, en Buenos Aires, que en 1992 presentó la muestra *Hugo Kogan 35 años de diseño argentino*.

En esta década se podían reconocer diferentes "escuelas", particularmente en el área de diseño industrial. Profesionales que estudiaron arquitectura en la Universidad de Buenos Aires (UBA), varios con formación técnico-industrial. Los diseñadores de la Universidad Nacional de Cuyo (UNCuyo), que se caracterizaban por proyectos de interés regional y un perfil teórico orientado a la semiología. Los egresados de la Universidad Nacional de La Plata (UNLP), con interés en la tecnología, procuraban, en general, insertarse en proyectos de incidencia social (en los '70 en la UNLP se vivía un clima político-militante), esas promociones se componían en su mayoría de egresados de escuelas industriales, del bachillerato de Bellas Artes y de disidentes de la carrera de Ingeniería. También determinaba los perfiles de la UNCuyo y la UNLP una numerosa población de estudiantes provenientes de otras provincias.

En 1981 se había creado la Asociación de Diseñadores Gráficos (ADG) en Buenos Aires, que en 1984 se consolidó por un acuerdo entre los titulares de estudios, quienes decidieron integrar la comisión directiva (Ronald Shakespear, Eduardo Cánovas, Héctor Romero, Rubén Fontana, Eduardo López y Guillermo González Ruiz). En 1986 organizó la primera Bienal de Diseño ADG y un año después se inauguró *Espacio/diseño*, con una muestra de Juan Carlos Distéfano.

Comoda UXMAL. 1985. Diseño: Reinaldo Leiro. Visiva. |55_a|

Silla Nínive. 1985. Diseño: Ricardo Blanco. Visiva. |55_b|

Afiche. Hugo Kogan. 1992. Diseño: Rubén Fontana. |56|

Los objetivos que se propusieron y la capacidad de trabajo que desplegó la comisión atrajeron tanto a los diseñadores como al público. Fue un estilo de gestión que demostró la superación del individualismo propiciado por la dictadura. En 1984 se realizó en Mendoza la exposición "El diseño argentino", organizada por la Asociación de Diseñadores Industriales del Oeste (ADIOA), la Asociación de Diseñadores Industriales (ADI)[13] y la ADG.

En 1985 se crearon las carreras de Diseño Industrial y Gráfico en la Facultad de Arquitectura y Urbanismo de la UBA, un proyecto largamente demorado. Diseño Industrial estuvo a cargo de Ricardo Blanco y Guillermo González Ruiz se ocupó del área de diseño gráfico; el primer curso contó con un centenar de estudiantes y dos años después ya había cerca de mil doscientos. En 1989 se oficializaron las carreras de Diseño Industrial en la Universidad Nacional de Córdoba (UNC) y de Diseño Industrial e Indumentaria en la Universidad de Mar del Plata; su primer director fue Nicolás Jiménez,[14] ambas contaron con el asesoramiento de Ricardo Blanco.

En contrapartida a todas estas iniciativas, en 1986 renunció la comisión directiva del CIDI y se determinó su cierre. Fue una muestra del cambio de paradigma que desde la dictadura signó el futuro de las políticas que vinculaban el diseño, la industria y el Estado.[15]

En 1987 apareció el primer número de la revista *tipoGráfica*, dirigida por Rubén Fontana, (discontinuada en 2006). Fue una publicación de referencia indispensable en la Argentina y en Latinoamérica, con una línea editorial orientada a la valorización de la tipografía y una visión del diseño superadora de las vanguardias. Un año después, Ediciones Infinito publicó *Diseño Gráfico y Comunicación*, de Jorge Frascara,[16] y Norberto Chaves[17] publicó con Gustavo Gili *La imagen corporativa. Teoría y metodología de la identificación institucional*. El primero dio fundamento a la enseñanza (sobre todo a partir de la proliferación de carreras de diseño en la década del '90) y el segundo se constituyó en la base para una didáctica y práctica de la identidad corporativa que marcaría la actividad profesional de los noventa.

Una característica de esta década fue la alta concentración económica en un reducido número de grandes grupos económicos nacionales y extranjeros, que se habían empezado a consolidar a partir del gobierno militar. *"El caso Arcor es*

[13] ADI fue creada en 1979 en La Plata y ADIOA en Mendoza en 1980.

[14] Nicolás Jiménez (1934). Fue docente en la UNLP y director de la Escuela Panamericana de Arte desde 1971.

[15] El 14 de enero de 1988 el Consejo Directivo del INTI formalizó la disolución del CIDI.

[16] Jorge Frascara (1939) fue profesor en la Escuela Panamericana de Arte, asistió a cursos en el Royal College of Art de Londres, fue presidente de ICOGRADA entre 1985 y 1987. Fue profesor en la Universidad de Alberta, Canadá. Desde 1980 regresó periódicamente a la Argentina para el dictado de conferencias y cursos. Es autor de *Diseño para la gente* y *El poder de la imagen*, entre otros.

[17] Norberto Chaves (1942) cursó estudios de arquitectura en la UBA, se radicó en Barcelona desde 1977, fue profesor en la Escola Eina y dictó cursos y conferencias en Latinoamérica. En los ochenta creó el *Estudio Chaves y Pibernat* especializado en imagen e identidad corporativa. Posteriormente creó *I+C Consultores* con oficinas en Barcelona y Buenos Aires.

Portadas de tipoGráfica
Nº 1, 1987 y Nº 74, 2006. |57|

Calefactor a gas de tiro balanceado. 1984. Diseño: H. Kogan y Asociados. Volcán. Cuareta S.A. |58|

Equipo acondicionador de aire. 1984. Diseño: H. Kogan y Asociados. Empresa: BGH/Fedders. |59|

[18] Ortiz, Ricardo y Schorr, Martín en "La economía política en el gobierno de Alfonsín" citan a Aspiazu y Basualdo (1989). (Pucciarelli, Alfredo (coord.), 2006.)

[19] http://www.arcor.com.ar/front/App/institucional/tpl_quienes.asp?sec=todo&snpt=todo_sobrearcor.html

[20] Gigli, María Celeste, cita a Barbero, Kosakoff, Porta y Stengler, *Globalizar desde Latinoamérica: el caso ARCOR*, Ed. Mc Graw Hill, Interamericana, Colombia, 2001. http://www.cpolitica.com/autores.php?idautor=19

[21] *"En 1998 Landor* (EE.UU.) *diseñó la marca del grupo."* En Curubeto, María, "Marketing: los cambios de imagen son una forma de mejorar la posición de mercado. Cuando se cambia el escudo de armas", *Clarín*, domingo 18 de octubre de 1998.

[22] Diego Giaccone (1969) trabajó en el estudio de González Ruiz. Es egresado de la UBA. Desde 1993 integró el Departamento de Diseño de packaging del Grupo Arcor. En 1998 se incorporó a *Interbrand Ávalos&Bourse*. En 2002 fue director de *consumer design* de *FutureBrand*. En el 2004 creó su propia oficina *Giaccone SUR*e especializada en *branding* y packaging. http://www.giacconesure.com/

[23] El estudio *Diseño Shakespear* diseñó sistemas de señalización para supermercados Disco (1982) y Acassuso (1983), y Alto Palermo Shopping (1989) (en *Diseño Shakespear*, Witcel editores, Buenos Aires, 1994). Eduardo Cánovas diseñó supermercados Canguro a principio de los ochenta.

[24] Oscar Pintor, diseñador gráfico y fotógrafo, trabajó como director de arte de importantes agencias de Buenos Aires.

[25] Ángela Vasallo fue integrante y directora de arte de agencias de publicidad y del Departamento de Diseño de Carpenter S.A. (revestimientos de interiores). Presidenta de ADG desde 1990 a 1993, compartió la gestión con una comisión activa y comprometida.

[26] Carlos Ávalos trabajó en agencias de publicidad y estudió en EE.UU. hasta 1984. En 1985 creó el *Estudio Ávalos*. Patricio Bourse, graduado en comercialización, se asoció en 1986.

uno de los ejemplos más notables, en tanto gran parte de las numerosas empresas que conforman el grupo en la actualidad fueron instaladas al amparo de los beneficios promocionales."[18] El grupo tiene 36 fábricas en todo el mundo, elabora golosinas, chocolates, galletas y alimentos, está entre los primeros productores mundiales de caramelos y es el principal exportador de golosinas de Argentina, Brasil y Chile; a través de Bagley Latinoamérica S.A. es el mayor productor de galletas de América del Sur.[19] En un estudio sobre la empresa[20] se mencionan tres etapas en su desarrollo: la primera hasta antes de los '80, se orientó hacia la producción, la distribución y la integración productiva. La segunda, en los '80, hacia el marketing y las finanzas y se introdujeron cambios en el management; este interés estuvo motivado por su evolución y la apertura de nuevos mercados. En la tercera etapa, en los '90, se orientó a una estrategia de marcas y productos[21] y creó el departamento de packaging.[22]

En la década del '80, la demanda de diseño gráfico pareció concentrarse en *restyling* de marcas y de packaging para productos de consumo masivo, en particular alimentos. Las empresas locales procuraban una internacionalización de la imagen expuestas a la competencia con empresas extranjeras, las que a su vez procuraban adaptar productos extranjeros al mercado local, además de la creciente instalación de supermercados que modificaba la cultura de la venta (tradicionalmente intermediada por el "almacenero").[23] El estudio *L&R* (de Eduardo López y Héctor Romero) fue creado en 1979 y era referente en la especialidad, desarrolló proyectos principalmente para empresas alimentarias y de productos químicos. En 1982, Oscar Pintor[24] abrió su estudio de diseño gráfico y publicidad con proyectos en el sector alimentos. En 1983, Ángela Vasallo[25] creó *Vasallo Diseño* con proyectos de packaging para productos arraigados en el consumo local, que lo convierten también en referente. En 1986, Carlos Ávalos[26] y Patricio Bourse fundaron *Ávalos&Bourse*, también especializado en packaging. Muchos de los encargos partían de agencias de publicidad y en esta línea trabajaron también Horacio Bidegain[27] y Carlos Varau.[28] El estudio de Eduardo Cánovas[29] fue líder en diseño de marcas (de "isotipos y logotipos") en los sectores más diversos como equipamiento, laboratorios, cerámicos, alimentos, indumentaria, bebidas, calzado. Muchas de estas marcas conformaron el repertorio gráfico de los '80.

Marca. Aguila. Diseño: E. López y H. Romero (L&R). Águila Saint. |60|
Marca. Cerveza Palermo. Diseño: C. Varau. |61|

Packaging. Celusal. Diseño: Angela Vasallo. (Vasallo Diseño). Industrias Químicas y Mineras Timbó. |62|

Proceso de desindustrialización del diseño

"*En el curso de la década del ochenta la actividad industrial se vio sometida a ciclos muy breves e intensos, cuyos efectos se agravaban a medida que se repetían. Su producto cayó en 1981-82, se recuperó algo en 1983-84 para volver a caer a comienzos de 1985. El Plan Austral volvió a darle impulso hasta 1987, pero se enfrentó a una nueva caída en 1988 y a un derrumbe en 1989-90, antes de una nueva recuperación.*" (Schvarzer, 2000, p. 315) En este contexto, el diseño industrial continuó con pocas oportunidades de incidir en el ámbito socioeconómico, teniendo en cuenta, además, que se iba ampliando la brecha tecnológica respecto de mercados que incorporaban digitalización y automatización. Aun así, el diseño industrial encontró estrategias de sobrevivencia.[30] Desde este punto de vista, pueden reconocerse al menos dos parques de productos: el primero más generalizado, de baja complejidad, que acepta frecuentes variaciones formales y cromáticas, propicias para la autoproducción (series cortas) y responde a un mercado que procura objetos-iconos-símbolos, con valor de firma. El segundo, constituido por bienes intermedios o de capital, que tienen limitado el rango expresivo dada su complejidad técnica, donde el diseñador no logra, ni procura, una exposición social, pero resuelve problemas de fabricación y de uso.

Un ejemplo vinculado con el perfil productivo argentino es la fabricación de maquinaria agrícola, uno de los insumos más importantes en el sistema productivo de carne, leche y grano (hoy el mercado interno representa más del 95% de las ventas realizadas de máquinas, agropartes, tractores y cosechadoras).[31]

La zona de fabricación está en el centro-este del país (Córdoba, Santa Fe y norte de la provincia de Buenos Aires). En 1878, en Santa Fe se fabricaron los primeros arados. Pasado el tiempo se perfeccionó la producción, al punto que toda la maquinaria agrícola utilizada durante la Segunda Guerra Mundial era de fabricación nacional. El proceso del sector es el reflejo de la industria manufacturera local que "*(…) hasta el año 1980 se caracterizó por estar desconectada del resto del mundo, con ausencia de principios generales de diseño, sin normas de fabricación y con ausencia de elementos de seguridad para el operario… Fue seriamente afectada por la importación a partir de la década del '80 y en ese período sólo se desarrolló tecnología para la conservación del suelo, la productividad y el mantenimiento del uso de las máquinas*".[32] A partir de la crisis del 2001 se produjo una importante reconver-

[27] Horacio Bidegain (1935). Estudió en escuelas de bellas artes de la ciudad de Buenos Aires. En 1960 se incorporó a la agencia Ricardo de Luca al mismo tiempo que Ángela Vasallo.

[28] Carlos Varau fue director de arte de McCann Erickson Corp., Colonese y asociados S.A. En 1971 creó su estudio especializado en marcas, packaging y desarrollo de productos. Es el diseñador de la marca del Mercosur, adoptada en la cumbre de Fortaleza, Brasil, en 1996 (el concurso fue promovido por las presidencias de los Estados parte).

[29] Eduardo Cánovas (1940). Estudió arquitectura y fue docente de diseño gráfico en la UBA. Trabajó en agencias de publicidad hasta 1973, participó del proyecto de señalización de Buenos Aires (1972). En 1974 creó su estudio. http://www.canovasdesign.com

[30] Fernández Berdaguer, Leticia; Mendizábal, Nora y otros, *Profesiones en crisis*. Colección CEA-CBC. "Delineando un eslabón en la producción: profesionalización y demanda de diseño". Cuaderno 5. Universidad de Buenos Aires, Buenos Aires, 1995.

[31] http://www.agriculturadeprecision.org/cfi/Eslabonamiento%20Productivo%20I.htm

[32] Bragachini, Mario, AA.VV., *Proyecto agricultura de precisión*, INTA, Manfredi. http://www.agriculturadeprecision.org

Marca Wados Jean's. Indumentaria. |63|
Marca Bavaria. Margarina. Refinerías de Maíz. Diseño: E. Cánovas. |64|

Packaging. Matarazzo. Alimentos. Diseño: Avalos&Bourse. |65|

Marca. Mercosur. 1996. Diseño: C. Varau. |66|. Marca. 1998. Diseño: Landor. Grupo Arcor. |67|

[33] Ver más en el sitio de la Cámara Argentina de Maquinaria Agrícola. http://www.cafma.org.ar

[34] Marcelo Martinetti, coordinador del Programa Integral de Emprendedores Locales, foro PRODySEÑO, Municipalidad de Rosario. Consultado: 14 de noviembre de 2006.

[35] Martín Olavarría, egresado de la UNLP, realizó proyectos para cosechadoras, máquinas de pasturas, tractores y sembradoras. Julio Brunatti (UNLP) especializado en cabinas para conductor y cerramientos exteriores.

[36] Miguel Bustillo, egresado de la UNLP y en la actualidad radicado en Rosario, proyecta para fábricas de carrocerías de la región.

[37] Ver más: Bernatene, Rosario y Húngaro, Pablo, "El caso de los calefactores domésticos en la Argentina en los años '90", Visual. *Malabia*, año 2, N° 19, diciembre, 2005. http://www.revistamalabia.com.ar/web_19/VISUAL/nota_11.htm. Consultado: abril 2006.

sión que dio como resultado productos nacionales de alta calidad con potencial para la exportación.[33] *"En los últimos años este comportamiento innovador ha tomado un giro particular, pues varias empresas han recurrido a diseñadores industriales para la mejora técnica de sus productos. Esto puede deberse a varios motivos, pero los fundamentales son la mayor competitividad en el mercado de maquinaria agrícola, la expectativa de ampliar sus ventas y participación en dichos mercados, y cierta mayor vocación inversora de los productores agropecuarios, vista las ventajosas condiciones de los mercados internacionales de commodities."*[34] El diseñador Jorge Gerardi (UNLP) es pionero en el área desde fines de los setenta, en la actualidad es socio de una empresa en Córdoba especializada en sembradoras. Asimismo Martín Olavarría,[35] Julio Brunatti y Miguel Bustillo,[36] hace casi veinte años están radicados en la región y trabajando en el sector. Después de la crisis del 2001 surgió una nueva generación de diseñadores atraídos por la demanda.

Los escasos productos industriales proyectados en el período son testigos de la sobrevivencia de sectores que aún demandaban diseño: calefacción doméstica, carrocerías para transporte público, equipamiento para oficinas y otros casos aislados (packaging estructural, equipamiento médico, calzado, equipos electrónicos, ente otros). El estudio *Kogan y Asociados* (posteriormente *Estudio KLA* (Kogan, Legaria y Anido) desarrolló líneas para calefactores Eskabe y Emegé.[37] En el mismo sector para la empresa Aurora participó Carlos Garat, incorporado al staff en los '80. La fábrica Alpargatas contaba con un departamento de diseño en el sector de calzado y textil que estuvo integrado por jóvenes profesionales. Eduardo Naso, desde 1979 hasta 1992, fue diseñador de la empresa Buró para sistemas de muebles y equipamiento de oficinas.

En 1989 apareció el primer número de la revista *MACinÁREA*, dirigida por Ernesto Rinaldi, para usuarios de computadoras, y en 1990 en *tipoGráfica* N° 10 se publicaron los primeros avisos publicitarios de proveedores de equipos para computación, que convivían con promociones de servicios de fotocomposición; fueron emergentes de la nueva fase tecnológica que comenzaba.

Privatización del diseño

En 1988 la inflación se aceleró y el gobierno de Alfonsín lanzó un segundo plan económico que permitió reducir la tasa de inflación, pero surgieron otras

Pulverizador Autopropulsado Favot MAC 3028. 2001. Diseño: Martín Olavarria. Favot S.A. Córdoba. |68|

Sembradora Autotrailer PLA. 2005. Diseño: Gustavo Marani, Juan Della Lanna. Industrias Pla S.A., Santa Fe. |69|

Ozonizador ambiental. 1990. Diseño: H. Kogan y Asociados. Empresa: Ozowat. |70|

distorsiones: alta demanda de dólares, suba de las tasas de interés, reducción de la actividad productiva y caída de la recaudación. Las organizaciones empresarias rompieron la alianza con el gobierno y en medio de la crisis se produjo el llamado a elecciones presidenciales. El candidato justicialista (peronista), Carlos Menem, se presentó con una campaña que apeló a recursos no tradicionales en la publicidad política (humor, personajes animados, cromatismo). En contraste con el clima social, planteó propuestas facilistas, sintetizadas en el slogan "Síganme, no los voy a defraudar" y promesas como "salariazo" y "revolución productiva". Sin presentar programas concretos, ganó las elecciones en 1989.

Para el gobierno radical, el lapso entre la fecha de las elecciones y la entrega del poder se hizo ingobernable: los precios de los productos subían varias veces por día, los asalariados gastaban su sueldo inmediatamente para no sufrir la devaluación y la gente sin recursos saqueaba los comercios. A este proceso se lo llamó también "golpe de mercado". Carlos Menem asumió la presidencia anticipadamente con un importante consenso. Un acuerdo con el gobierno saliente le permitió imponer sin debate leyes que transformarían sustancialmente el mapa socioeconómico del país, incluso un plan de pacificación para la "unidad nacional" que concedía el indulto a los responsables de la represión durante la dictadura militar. Aunque en los dos primeros años el gobierno justicialista no logró conciliar el nuevo modelo, se terminaron de construir las alianzas con "*los sectores más tradicionales del poder económico local, los acreedores externos, los tecnócratas liberales y los dirigentes de origen populista*". (Girbal-Blacha, 2004, p. 218) Quedó consolidado así el proceso iniciado por los militares en 1976 favorecido por un gobierno que actuó por sorpresa, con fuertes alianzas y con un enorme poder político (Schvarzer, 2000, p. 318).

Los ejes del programa de gobierno fueron la privatización de empresas públicas y la paridad monetaria con el dólar estadounidense. El plan de privatizaciones fue "*uno de los pilares del intento refundacional neoconservador de los dos gobiernos de Menem … al margen de la economía del ex bloque soviético, no existe experiencia internacional alguna en la que se haya privatizado tanto patrimonio, transferido tanto poder económico en tan poco tiempo*". (Azpiazu, 2005, p. 21) Propició la concentración de capital y la extranjerización, factores que debilitaron el poder del Estado, y permitió a las empresas definir unilateralmente las tarifas, la política salarial de

Envase para agua de manantial. 1,5 lts. no gasificada (Pet). 1995.. Diseño: S. Ponce. Termas Villavicencio S.A., Mendoza. |71|

IC. Banco Mendoza. 1996-99. Chaves & Pibernat consultores. Diseño: N. Waisman y J. Rojas. (R. Colombano). |72|

Identificación de candidato a presidente. 1989. |73| IC. BanSud. I+C Consultores. Diseño: Fontana FVS. |74|

La privatización y la diversificación de marcas en los servicios

Antes de 1989	1989 - 2005
Agua	Obras Sanitarias de la Nación (OSN), desde 1982 había transferido a las provincias el servicio. El adjudicatario fue Aguas Argentinas S.A. (empresa francesa Lyonnaise des Eaux Dumez S.A.). La concesión fue gratuita (sin obligación de pago de canon, contra inversiones). Por treinta años.*
Energía eléctrica	Agua y Energía Eléctrica sociedad del Estado, era responsable en todas las etapas desde la construcción de las obras de infraestructura hasta la distribución. Está integrada por Segba S.A. e Hidronor. Se dividió la empresa en unidades de negocios según la naturaleza del servicio. En la distribución se dividió en Edenor S.A., Edesur S.A., y Edelap S.A. La concesión se otorgó por 95 años. Las generadoras se vendieron.*
Gas	Gas del Estado, se dividió en las siguientes sociedades: Metrogas, Gas Buenos Aires Norte, Gas Pampeana, Gas Noroeste, Gas del Centro, Gas Cuyana, Gas del Litoral, Gas del Sur, Gas NEA Metropolitana y dos empresas fueron adjudicatarias del transporte.*
Telefonía	ENTel, era prestadora del 90% del servicio de telefonía en el país. Se dividió la prestación en zona norte, que se adjudicó a Telecom Argentina S.A. y zona sur a Telefónica de Argentina. Asimismo se adjudicó el servicio de telefonía móvil (STM) a CTI.*
Caminos	La red de rutas nacionales estaba a cargo de Dirección Nacional de Vialidad (DNV), se adjudicaron 10.000 km de carreteras. Los servicios viales de las prestadoras (señalización, vigilancia, auxilio mecánico, etc.) sería sufragado por el cobro de peaje.*
Ferrocarril	Ferrocarriles Argentinos, se reconvirtió entre otros en: el ramal Bartolomé Mitre-Delta. Recorre 15 km de zona costera. El adjudicatario fue la sociedad anónima Tren de la Costa. Se concedió la explotación de subterráneos y ferrocarril en el área del Gran Buenos Aires a: Metrovías, Transportes Metropolitanos General Roca (TMR), Transportes Metropolitanos Belgrano (TMB), Trenes de Buenos Aires (TBA), entre otros.
Aerolíneas y aeropuertos	Aerolíneas Argentinas, desde sus inicios en 1949, operó como empresa pública, tenía el carácter de línea de bandera, en 1979 asumió una actitud más competitiva. Fue adjudicada al consorcio integrado por Iberia Líneas Aéreas de España S.A. y otros. Quedaron excluidos de la concesión "la tienda libre de impuestos" (Free shop) y el servicio de atención en tierra a aeronaves que se asignaron a otras sociedades.*
Petróleo	La privatización de Yacimientos Petrolíferos Fiscales-YPF se orientó a la explotación, refinación y comercialización de hidrocarburos.*

* Fuente de los textos: Dromi, Roberto, Empresas públicas de estatales a privadas, Ediciones Ciudad Argentina, Buenos Aires, 1997, pp. 52-64.

sus empleados e incumplir, sin puniciones, los compromisos contractuales. En 1991 se implementó el Plan de Convertibilidad con la fijación por ley del tipo de cambio (1 peso = 1 dólar).[38] Con esta medida, la Argentina se convirtió en uno de los denominados "mercados emergentes" que alentaron el ingreso de capitales especulativos internacionales (Ferrer, 2004, p. 320).

El cambio estructural macroeconómico se vio reflejado en la presencia de las empresas de servicios públicos privadas, la apertura de numerosas entidades bancarias, negocios inmobiliarios de gran escala en zonas privilegiadas,[39] shoppings, torres habitacionales, countries, centros de entretenimiento, hipermercados, multicines, en la compra y fusión de empresas y "marcas" nacionales emblemáticas, en el surgimiento de sistemas de franquicias, en la presencia de megamuestras. El nuevo esquema de negocios resignificó el rol del management, de la comercialización y de las relaciones públicas. El diseño se direccionó como servicio del marketing y encontró su sentido en la Imagen Corporativa (IC) y el *branding*. Fueron varios los motivos para la demanda de la IC: en el caso de las privatizadas los adjudicatarios usaron el diseño como elemento de reconocimiento, acercamiento a los públicos y como sinónimo de eficiencia; en las empresas públicas cuya adquisición implicaba riesgos, el propio gobierno contrataba el *restyling* para mejorar la presencia visual en el medio y a través de esta táctica aumentar el valor de venta de la compañía. Las empresas privadas que entraron en el mercado de "fusiones y adquisiciones" de la mano de grupos de *venture capital*, con la nueva IC, aumentaban el valor de la marca, otras impulsadas por la competencia o por la apertura a nuevos negocios.

Se presentan a continuación algunos casos testigo de nuevas imágenes corporativas en la Argentina. En 1989, a Telefónica se le adjudicó la explotación del servicio en el sur del país, implementó el mismo programa de identidad corporativa que estaba usando en España (había sido diseñado en 1984 por *Taula de Disseny de Barcelona* para la Compañía Telefónica Nacional de España). En 1994, la empresa en España hizo un recambio en el programa que estuvo a cargo de *CIAC International*[40] y se implementó igual en 1995 en Argentina. Posteriormente, en 1998, aplicó un tercer programa diseñado por *FutureBrand* (también diseñó Terra (portal) en 1999[41]), que fue implementado simultáneamente en España y en la Argentina. Telecom, la adjudicataria de la zona norte, adoptó una marca prácticamente sin programa, diseñada por *Estudio Shakespear*, que utilizó desde

[38] El nuevo peso fue diseñado también en la Casa de la Moneda por el equipo dirigido por Jorge Nicastro. Es la unidad monetaria argentina vigente.

[39] Por ejemplo, en 1989 se privatizaron tierras del Estado para el desarrollo de Puerto Madero, el emprendimiento inmobiliario más importante del área central de Buenos Aires. En 1993 el *Estudio Cabeza* (especializado en mobiliario urbano) realizó el proyecto de equipamiento del área oeste de esta zona puesta en valor.

[40] Joan Costa fundó en 1975 Consultoría en Imagen y Comunicación, *CIAC International*, con sedes en Madrid, Barcelona y Buenos Aires, posteriormente asociado a Albert Culleré. Dirigió programas de IC en España (y sus representaciones en Argentina): entre otros para Repsol-YPF y Banco de Galicia. Ver también Olins, Wally, *Imagen corporativa Internacional*, Gustavo Gili, Barcelona, 1995 p. 75.

[41] http://www.diarioti.com/noticias/1999/sep99/15192414.htm

Aguas Argentinas: HEXA bureau de diseño (Alfredo Díaz, y equipo) (1993).
Metrogas: Consultores I+C y Fontana-diseño (2000).
Metropolitano: (señalización) FocusBrand.
Ferrovías: Idemark.
Tren de la Costa: Estudio Shakespear (1993-1995).
Autopistas del Sol (la señalización): Estudio Shakespear (1996).
Metrovías: Estudio Shakespear (1995-2000).
Aeropuertos 2000: Guillermo Stein y equipo.

[N. de la E.]: *en las marcas donde no se citan los proyectistas de la imagen, no fue posible obtener la información. Los datos que puedan aportarse serán incorporados en la próxima edición.*

Disco. 1992. Diseño: I+C Consultores. eRF&a. Grupo Velox. |75| Asiento Frisso. Mendoza. Diseño: R. Colombano. |76| Eg3. 1994. Diseño: D. Elkins, A. Levey & Co. |78|

Correo Argentino. 1993. Consultor: Eliseo Verón. Diseño: A. Saavedra, A. Oneto, G. Brea, F. Trigo, entre otros. |79| Oca. Correo. 1993. Diseño Shakespear. Grupo Yabrán. |77|

[42] En el período 1983-1989 Rúben Fontana diseñó especialmente editorial corporativa. Fue docente de tipografía en la carrera de diseño gráfico de la UBA. En 1991 creó el estudio *eRF&a* (que se denominó también *FVS)*, estaba integrado por Rúben y Pablo Fontana, Marcelo Sapoznik y Carlos Venancio. A partir de 1994 constituyó *Fontanadiseño*. Sapoznik y Venancio formaron *Brandgroup* hasta 2001.

[43] Hugo Kogan, que integraba el *Estudio KLA*, en la actualidad, está asociado a Daniel Agrimbau en *FocusBrand*, especializada en proyectos para espacios corporativos. Hugo Legaria creó *D&E*.

[44] Orlansky, Dora y Makón, Andrea, "De la sindicalización a la informalidad. El caso de Repsol-YPF", Nº 001, *Revista de Sociología Buenos Aires*, 2003. http://www.redalyc.uaemex.mx/redalyc/pdf/269/26900102.pdf

[45] Gavaldà, Marc, "La reconquista gallega." http://www.info-moreno.com.ar/notas/notas_documentos/reconquista%20gallega.htm Del mismo autor: *La recolonización: Repsol en América Latina: invasión y resistencias*, Icaria, Barcelona, 2003.

[46] Desde los setenta, Ronald y Raúl Shakespear integraron el *Estudio Shakespear*. En los noventa Ronald quedó titular de *Shakespear* (asociado entre otros con Lorenzo Shakespear) y Raúl creó *Shakespear-Veiga*.

[47] Curubeto, María, *op. cit.*

[48] Gonzalo Berro en 1994 integraba el estudio *Fileni/Mendióroz/Berro García* especializado en imagen corporativa. Ken Cato, diseñador australiano, con oficinas en 12 países y una cartera de negocios en torno de los 100 millones de euros. *"La gran ventaja del nuevo estudio para Ken Cato es que se asimiló el concepto de la "Internacionalización de los mercados." El Cronista*, suplemento Diseño Gráfico, 1995, p. 3.

la privatización durante ocho años. Cada empresa tomó un partido de inversión diferente en el momento de hacerse cargo del servicio, Telefónica lo hizo en imagen mientras que Telecom invirtió en tecnología; según testeos, la calidad de servicio percibida de la empresa española era muy superior. Recién en 1998 Telecom hizo una inversión significativa con motivo de la expansión del servicio telefónico al negocio de las telecomunicaciones, en un programa gestionado por *Chaves y Pibernat*; el diseño de la marca y la implementación fueron del estudio *Fontanadiseño*[42] y el diseño de interiores de los locales comerciales, los telecentros, el edificio corporativo como las cabinas públicas fueron proyectados por el *Estudio KLA*.[43]

La privatización de mayor impacto estratégico territorial y político fue la de Yacimientos Petrolíferos Fiscales (YPF). A inicios de los '90 se convirtió a la empresa, por decreto, en sociedad anónima y se puso en marcha un plan con el que se esperaba *"transformar a YPF en una empresa petrolera integrada, equilibrada, rentable y competitiva a nivel internacional"*.[44] Una consultora norteamericana intervino en el proceso aconsejando, entre otras, la venta de áreas y activos. Repsol de España compró primero el 15% de las acciones y así pudo negociar desde territorio argentino la privatización total (99%) en 1999.[45] En 1991 Norberto Chaves se incorporó para asesorar el proyecto de la nueva imagen. En 1998, la empresa francesa *Piaton & Associés* diseñó las estaciones de servicio. En 1999, la petrolera adoptó el nombre de Repsol-YPF (denominada oficialmente "Repsol YPF S.A. de España"), la imagen de la empresa en España estaba a cargo del *CIAC International*.

Los estudios argentinos que lideraron proyectos de gran envergadura respondieron a lenguajes gráficos internacionales (el *Estudio Shakespear*[46] consiguió aportar la empatía con el público medio, que caracterizó sus proyectos desde sus inicios). La magnitud del cambio permite inferir el volumen de negocios que representaba la inversión en imagen y comunicación. Una cronista de la época lo expresaba así: "*El negocio creció tanto que están desembarcando en la Argentina los grandes estudios de diseño. Landor, del grupo Young & Rubicam, tiene planes de venir, como lo hizo recientemente los ex Euro RSCG Minale, Tattersfield, Piaton & Partners, que se asociaron al publicitario Pedro Naón Argerich*".[47] En 1995 se estableció en Buenos Aires *Cato Berro Partners*, en *joint-venture* con el estudio *Berro García-Di Luzio*, empresa especializada en identidad corporativa.[48] En 1995 también se estableció en

Logotipo del diario La Nación. 2000. Diseño: Fontanadiseño. |80|

Infografía "Malvinas 25". Diario Clarín. Abril, 2007. Diseño: Alejandro Tumas. |81|

Diario on-line. Clarin.com. 24 de marzo de 2006. Diseño: 451.com (Ernesto Rinaldi). |82|

Buenos Aires *Seragini Design* de Brasil, especializada en packaging y material promocional para compañías multinacionales. En 1998, el estudio *Ávalos&Bourse* se integró con *Interbrand* constituyendo *Interbrand Avalos&Bourse*[49] para el diseño IC y packaging para empresas en Argentina, Brasil, Chile y Uruguay. Desde 2000 *FutureBrand*[50] hizo una fusión con Gustavo Koniszczer,[51] quien es actualmente su director ejecutivo para la Región Cono Sur, con proyectos de empresas como Concha y Toro (vinos) en Chile, Conaprole (lácteos) en Uruguay y, desde 2004, la imagen del gobierno de la provincia de Buenos Aires, entre otros. Los inversores que desembarcaron en Buenos Aires, muchas veces ponían como condición que los programas de imagen fueran hechos por empresas extranjeras, y dejaban la implementación para estudios locales.

Si bien el diseño de periódicos tiene especialistas, llamados "diseñadores de periódicos o periodistas visuales", es de interés apuntar al menos tres momentos de los cambios que se registraron en la década: a principios de los noventa, exigidos por las tecnologías digitales, de impresión, con la incorporación de citocromía y la integración de nuevos modos de información influidos por la televisión. El segundo, a partir de 1995 con la aparición de los diarios *on-line* y desde 2003 algunos diarios impresos adoptaron nuevos formatos como el "50 pulgadas web".[52] Un ejemplo de este proceso fue el del diario *La Gaceta de Tucumán* que contrató al diseñador de origen cubano Mario García[53] para el rediseño; en 1999 fue el diario más premiado de Argentina, el equipo estuvo integrado, entre otros, por Sergio Fernández, quien en 2005 desarrolló el nuevo rediseño. En el 2000 el diario *La Nación* de Buenos Aires renovó el logotipo, los cabezales e índices de las secciones y el diseño integral de la sección *Clasificados* con diseño del estudio *Fontanadiseño*. La infografía se desarrolló en los medios, favorecida por los softwares con base de vectores, que permiten presentar información en breve tiempo y con eficacia, *Clarín* la incorporó desde su rediseño en 1993. El matutino *Página/12* para las tapas de los suplementos *Radar* (desde 1996) y *Las/12* (desde 1998) cuenta con una propuesta singular con diseño de Alejandro Ros.[54]

La privatización también alcanzó a la enseñanza. A mediados de los '90 había más de sesenta instituciones en todo el país que ofrecían cursos de diseño gráfico. La oferta privada proponía equipamiento de computación y planes de estudio basados en el diseño digital. El retraso de las universidades públicas se manifestó

Argentina 1983-2005

[49] *Interbrand*, fundada en 1974, la compañía dedicada a la creación y gestión de diseño y a la valuación de marcas forma parte del Grupo Omnicom (el conglomerado de empresas dedicadas a la comunicación más grande del mundo). http://www.interbrand.com

[50] *FutureBrand compra a Idemark*. Diario *La Nación*. http://www.lanacion.com.ar/Archivo/nota.asp?nota_id=208642&origen=acumulado&acumulado_id=) *FutureBrand World Wide* pertenece a Interpublic Group of Companies dedicadas a la comunicación corporativa. IPG facturó en 1999 más de cuatro mil-millones de dólares, tiene oficinas en 125 países. http://www.marketingdirecto.com/noticias/noticia.php?idnoticia=2760

[51] Gustavo Koniszczer, diseñador gráfico de la UBA. Fue presidente de ADG (1988-1990). En 1983 formó el estudio *Metáfora* con Marcelo Sapoznik y a fines de los noventa su estudio *Indemark*.

[52] Tres centímetros más corto que el formato sábana (375 X 597 mm).

[53] En el 2000, desde su oficina *García media Latinoamérica* en Buenos Aires, rediseñó *El Gráfico* (revista de deportes), en 2003 *El Diario* de Paraná (Entre Ríos), 2005 *El Litoral* y *El Norte* de San Nicolás.

[54] Alejandro Ros (1964), diseñador gráfico (UBA), trabajó en el estudio de Sergio Pérez Fernández, desarrolla proyectos principalmente en el área de la música y eventos musicales. (*Diseño gráfico, Alejandro Ros*, Editorial Argonauta, Buenos Aires, 2006).

Diario Gaceta de Tucumán. 2005. Diseño: Sergio Fernández (director de arte). Equipo: R. Falci, A. Molina y D. Fontanarrosa. |83|

Suplemento de diario. Radar. Página12. Diseño: Alejandro Ros. |84|

CD. Bajofondo. 2006. Diseño: Alejandro Ros. |85|

en el bajo presupuesto, la falta de actualización docente, las postergaciones e irregularidades en los concursos docentes, las divergencias políticas por el poder que pusieron en cuestión la calidad de la enseñanza. Con la avanzada del neoliberalismo, la enseñanza universitaria fue ajustándose al modelo de actualización y especialización mediante maestrías y doctorados basada en una metodología de investigación (cuestionada hoy por los propios científicos). El diseño, a pesar de su condición proyectual diferenciadora, no logró aún generar para esos cursos un modelo propio.

Si bien no es frecuente la edición de libros de diseño de autores locales, se publicaron trabajos producto de la experiencia y del paso por las talleres como: *Estudio de Diseño* de Guillermo González Ruiz (Emecé, 1994), *Pensamiento tipográfico* de Rubén Fontana e integrantes de la cátedra de Tipografía de la UBA (Edicial, 1996), *Señal de Diseño* de Ronald Shakespear (Ediciones Infinito, 2003) y posteriormente de Ricardo Blanco, *Crónicas del diseño industrial en la Argentina* (Universidad de Buenos Aires, 2006) y de Reinaldo Leiro *Diseño. Estrategia y gestión* (Ediciones Infinito, 2006).

En la Argentina no hay una tradición de diseño de alfabetos. Un caso singular es el de Rubén Fontana,[55] que impulsó esta especialidad. A partir de los noventa, favorecido por la creación de los programas para edición de fuentes, surgió el interés por el diseño de alfabetos, en concordancia con una corriente internacional, pero los proyectos no logran aún una aplicación social efectiva. Se crearon varias fundidoras digitales que permiten la comercialización directa como *PampaType* y *Sudtipos*, además de canales de discusión, *sites* de enseñanza y temáticos como *t-convoca*, *Tipitos Argentinos*, *Letras Latinas*, que organizó en 2004 y 2006 dos bienales con un importante número de participantes de América Latina.

Durante este período se registraron algunas iniciativas de diseño al margen de la imagen corporativa. *El Fantasma de Heredia*,[56] creado en Buenos Aires en 1992, grupo experimental de reflexión y acción sobre la comunicación visual. En 1998 se creó el grupo PAré integrado por estudiantes de diseño gráfico de la Universidad Nacional de Misiones, que produjo *"un híbrido que combinaba elementos de revista, afiche, gigantografía y la interactividad"*[57] contestatario, que fijaban en muros de la ciudad.

Paralelamente al diseño de imagen corporativa y *branding*, los proyectos de interfaces gráficas digitales y *broadcasting design* comenzaban a generalizarse.

[55] Fontana diseñó los alfabetos *Fontana ND* y *Andralis ND*, premiados internacionalmente.

[56] Creado por Anabella Salem y Gabriel Mateu.

[57] Ali-Brouchoud, Francisco, "Misiones: una catapulta contra el gobierno. Señor feudal, arte medieval". http://www.pagina12.com.ar/diario/artes/index-2002-09-15.html. *Página/12*, 15 de septiembre de 2002.

Afiche. 2000. Diseño:
El Fantasma de Heredia. |86|

Canal 13. Diseño: Chermayeff & Geismar Studio. |87| América TV. 1993. Diseño: G. Stein y equipo. Grupo Eurnekian. |88|

Ernesto Rinaldi[58] fue pionero, fundó en 1996 el estudio *451.com*, especializado en diseño de medios digitales. La imagen en la televisión adoptó nuevos lenguajes a partir de la privatización: Telefé (marca diseñada por Ratto Publicidad, y parte del *tv design* diseñada por Alejandro Abramovich[59]) y Canal 13 (marca diseñada por *Chermayeff & Geismar Studio* (EE.UU.). América TV a partir de la privatización en 1993 renovó la imagen; un equipo liderado por Guillermo Stein[60] estuvo a cargo del diseño. El concepto fue "la imagen está viva", una propuesta innovadora que fue un paradigma local de la época.

El impacto de las nuevas tecnologías en los medios y la importancia que el diseño adquirió, como asimismo el desconcierto que éstas generaron en la producción artística, lo convirtieron en un polo de atracción para sociólogos, críticos de arte, comunicólogos, filósofos, literatos que se orientaron al campo de la teoría de diseño, a veces desconociendo su raíz proyectual, lo que dio como resultado, en general, una producción normativa y propedéutica. Este fenómeno, que fue internacional, propició una confusión sobre el quehacer proyectual y pretendió reducirlo a un plano meramente pragmático, favorecido por la baja producción teórica de los propios diseñadores. Esta singular situación se extendió a los centros de formación, donde profesiones de base discursiva cooptaron los espacios de la teoría e impusieron parámetros propios en general distantes del proyecto, en la formación de los diseñadores.

La brecha entre el nivel tecnológico de los productos importados y las limitaciones de la producción nacional se amplió tanto que el país retrocedió a su tradicional perfil exportador de *commodities* (Ferrer, 2005, p. 324). Pese a eso, una estrecha franja industrial subsistió y el diseño acompañó este proceso. Un caso fue Buró de Reinaldo Leiro, que continuó con el desarrollo y producción de equipamiento para empresas. Otro caso singular es la empresa Drean, que en 1995 creó un departamento de marketing y desarrollo de productos. En 1997 lanzó el primer lavarropas automático totalmente producido en la Argentina y fue la marca más vendida de lavarropas en el orden nacional en el 2000. En el 2002 el *Estudio KLA* fue contratado por esta empresa.

El "milagro argentino", que había sido presentado mundialmente como el éxito de la política neoliberal, empezó a desmoronarse. En 1995 se vio agravado por

[58] Ernesto Rinaldi trabajó para Apple y Microsoft. En 1996 creó el estudio *451.com* con oficinas en Buenos Aires, Miami y San Pablo. En Mosso, Ricardo. "A las empresas les cuesta hablar en términos de internet" http://www.baquia.com /com/20010207/art00026.html. Consultado: diciembre 2005.

[59] Alejandro Abramovich, egresado de la UBA. En 1997 comenzó a trabajar en Miami para MTV Latinoamérica, fue director del departamento creativo de Nickelodeon, es vicepresidente senior de Creatividad On-Air de MTV Networks Latinoamérica.

[60] Guillermo Stein estudió diseño en Jerusalén. Fue director de arte del grupo Eurnekian (multimedios, aeropuertos, otros). A partir de 1999, desde su estudio *steinbranding* (Buenos Aires, Miami) desarrolla *branding* y *broadcasting design* para señales americanas y europeas. (Comunicación personal: 6 sept. 2006) http://www.insitudigital.com.ar Consultado: 14 de septiembre de 2004.

Silla para lectura. Diseño: Ricardo Blanco. Biblioteca Nacional, Buenos Aires. |89|

Sillón. Diseño: Reinaldo Leiro. Buró. |90|

influencia de la deuda mexicana ("efecto tequila") y la suba de los intereses financieros en EE.UU. Argentina presentaba en ese período *"los peores indicadores de endeudamiento de toda América Latina"* que se paliaron con mayor endeudamiento. Este flujo devolvió cierta confianza a los mercados, evitó la emigración de capitales y permitió a Menem ganar ese año un segundo período electoral (Ferrer, 2005, p. 323).

Este modelo instaló en la sociedad la idea de que los logros (o el "éxito") son producto de una construcción individual, pero sobre todo de operaciones rápidas, sin grandes esfuerzos. En ese contexto desapareció la solidaridad y la percepción de lo colectivo. La frivolización y la banalización de la cultura desplazaron a expresiones locales y convirtieron al "evento" como el modo de festejar todo tipo de acontecimiento, donde el brillo y el lucimiento formal ganaban a los contenidos. La postmodernidad dominante alentaba un discurso *light*. La violencia real –y percibida– era la cuestión central en consultas públicas. La crisis se manifestó en su forma más perversa en el cierre de fuentes de trabajo (la tasa de desempleo y subempleo alcanzó el 30%). En 1996, miles de desocupados víctimas de la privatización de YPF en la provincia del Neuquén bloquearon las rutas de acceso. Se autodenominaron "piqueteros" e iniciaron este nuevo modo de protesta nacional.

Los desequilibrios se fueron acentuando, la deuda externa alcanzaba a casi 150.000 millones de dólares, se produjo un aumento de la fuga de capitales y las prestaciones de los servicios básicos sufrían un fuerte deterioro. En 1999 con este panorama y ante un nuevo llamado a elecciones, la sociedad votó mayoritariamente por la Alianza (coalición de varios partidos). Asumió como presidente Fernando de la Rúa, que *"heredó una situación crítica y un modelo definitivamente agotado y no tuvo ni vocación ni capacidad para cambiar el rumbo"*. (Ferrer, 2005, p. 327)

El nuevo gobierno y el cambio de siglo generaron una nueva dinámica. En la ciudad de Buenos Aires se desarrolló el Plan Estratégico *Buenos Aires futuro* y el Programa de Comunicación Visual (PCV) que fue dirigido primero por Javier Vera Ocampo y posteriormente por Guillermo Brea.[61] Ya habían sido implementados planes estratégicos en Córdoba, Rosario y ciudades de la provincia de Buenos Aires en la década del '90. La masiva participación que demandan estos proyectos requiere una comunicación visual efectiva, sistemática y continuada. En 1999, Rosario lanzó su plan y en 2004 obtuvo el premio de las Naciones Unidas para el

[61] Guillermo Brea participó del proyecto de la nueva imagen del Correo Argentino dirigido por Alfredo Saavedra (1996). Es docente en la UBA. Creó *Guillermo Brea y asociados*. En 2006, el equipo que integró con Alejandro Luna-Carolina Mikalef (estudio *Espaciocabina*) ganó el concurso para la marca país Argentina.

Vaso para chocolate con leche. 2001.
Diseño: Perfectos Dragones. |91|

Gobierno de la Ciudad de Buenos Aires. 2000. |92|
Ciudad de Rosario. s/f. |93|

Programa de teatro. Les Luthiers. 1999.
Diseño: Raúl Shakespear. |94|

Desarrollo a "la ciudad con mayor calidad de vida en el Caribe y Latinoamérica".

Una importante iniciativa tomada por el Museo de Arte Moderno de Buenos Aires (MAMBA) en 2001 fue la creación de la colección permanente de diseño argentino asesorada y curada por Ricardo Blanco. La obra gráfica de Tomás Gonda constituyó la base de la colección. Otra iniciativa significativa es la de Aquiles Gay, que en el 2001 creó el *Museo Tecnológico de Córdoba*. El museo fue creado para que "*la juventud conozca la importancia de la tecnología y el diseño en el desarrollo social*".[62] *ED Contemporáneo*, un grupo integrado por Gustavo Quiroga, entre otros, inició también una colección de diseño en Mendoza.

A fines del siglo XX, jóvenes diseñadores de Buenos Aires se iniciaron en la gestión integral de sus propios proyectos en el sector de "objetística".[63] En el barrio de Palermo se instalaron estudios de diseño, talleres y propuestas gastronómicas y culturales innovadoras. En esta línea, y siguiendo una corriente internacional, el gobierno de la ciudad de Buenos Aires creó el Centro Metropolitano de Diseño (CMD) dependiente de la Subsecretaría de Gestión e Industrias Culturales. Estas propuestas, con centro en el diseño y con apoyo de los medios, permiten el desarrollo del "marketing de ciudad", estimular las industrias culturales, el turismo receptivo y la promoción en el exterior de empresas de diseño (en el 2005, Buenos Aires fue declarada ciudad de diseño por la UNESCO). Este perfil atiende una tipología reducida de productos para un segmento específico del mercado. Basta entrar a un bazar o una ferretería de barrio para observar que muchos de los productos que se ofrecen (con etiquetas que lucen con orgullo la bandera argentina poniendo en valor la industria nacional) carecen de la más mínima asistencia de diseño, pero son los que más frecuentemente adquiere el grueso de la población para su uso, productos que por su tipología pueden verse también en tiendas de diseño. Esta disociación entre los objetos "diseñados" y los objetos industrializados accesibles de uso masivo (a pesar de los concursos y acercamientos que estos programas promuevan) demuestra que estas políticas tienden más al "diseño" que a una actividad industrial de mayor alcance.

"Que se vayan todos"

En diciembre del 2001, la economía del país colapsó, la fuga de capitales fue incontenible, el gobierno de la Alianza suspendió el Plan de Convertibilidad y el sis-

[62] Aquiles Gay (1923) es ingeniero electrónico, especialista en tecnología cultural. Fue decano de la Universidad Tecnológica, preso político y exiliado, trabajó en París en la UNESCO y en Estocolmo. Fue profesor de historia del diseño industrial en la UNC y profesor de Ciencia, Tecnología y Sociedad en la Facultad de Ingeniería. Fuente: Dassano, Melisa y De Gennaro, Carolina, "Entrevista a Aquiles Gay. Un pasado, un presente y un futuro argentino". Chedesign. http://www.chedesign.com.ar/entrevista_aquiles.php: Consultado: 9 de marzo 2006.

[63] "Objetística": especialidad de diseño caracterizada por el proyecto y producción de elementos de baja complejidad técnica, exclusivos o reproducidos en series cortas, orientados al diseño de autor. Comercializados en ferias, tiendas de diseño y/o shops de museos.

Etiqueta de vino. Perdriel Single Vineyards. 2003. Diseño: Estudio Iuvaro. Bodega Norton (Mendoza). |95|

Etiquetas de vino. Otello. 2004. Punto Final. Diseño: Estudio Boldrini & Ficardi. Bodega y Viñedos Sottano, Mendoza. |96|

[64] Por ejemplo: Alejandro Sarmiento y Miki Friendenbach desarrollaron en 2002 una herramienta de corte para convertir en tiras las botellas de PET. Alejandro Sarmiento, egresado de la UNLP, estudió y trabajó en Japón. Es profesor en la Universidad de Palermo (Buenos Aires).

[65] En la UNLP, un equipo coordinado por Eduardo Simonetti desarrolló un sistema de productos y dispositivos para ser implementados por recuperadores de residuos. La cátedra de Beatriz Galán en la UBA desarrolla proyectos en comunidades de riesgo social en *Manos del Delta*, cooperativa de artesanos, desarrollo de unidades productivas en Tucumán, entre otros.

tema bancario confiscó los ahorros en dólares de la clase media, lo que se denominó "el corralito". El índice de desempleo trepó al 50%. En cuestión de días la estructura socioeconómica se desmoronó, no hubo flujo de dinero, la mendicidad tomó la calle y la solidaridad también. En una acción espontánea se iniciaron manifestaciones multitudinarias en todo el país con los "cacerolazos", cada uno con sus razones. Los bancos fueron el centro de la indignación para quien tenía allí sus ahorros, los políticos eran insultados en los lugares públicos y fueron surgiendo recursos espontáneos, como los clubes de trueque y asambleas barriales, donde se analizaba la situación y se tomaban decisiones por mayoría simple. El presidente de la Rúa renunció a comienzos de 2002 y en un mes se sucedieron cuatro presidentes. La sostenida demanda social a través de movilizaciones encontró su límite en el asesinato de dos jóvenes manifestantes por parte de la policía. Este hecho aceleró el llamado a nuevas elecciones que llevaron a Néstor Kirchner a la presidencia en 2003.

La situación del diseño no podía ser peor. Los estudios se vieron forzados a reducir el número de colaboradores, muchos cerraron, otros tentaron abrir oficinas en el extranjero. Salir de la crisis significó reacomodarse a una escala de honorarios subvaluada y además "pesificada" (es decir, tres veces más baja que la anterior), adaptarse a proyectos puntuales (no integrales), trabajar con equipos obsoletos y con insumos limitados en variedad y calidad.

La imagen corporativa se desprestigió como argumento de eficiencia y calidad. Basta con imaginar en qué estado quedó la relación de los bancos con los ahorristas o la de la empresa Telefónica, que está entre las primeras en el ranking de reclamos.

Primero se reactivó la producción de los productos exportables vinculados a la agricultura (*commodities*, vinos, lácteos) y el petróleo, seguida por la industria sustitutiva de importaciones que debía abastecer el mercado interno, como el calzado y la industria textil. Posteriormente, la industria sustitutiva que requería acceso al crédito y por último las industrias productoras de bienes de capital (a excepción de la industria de maquinaria agrícola).

En la vía pública, manifestaciones gráficas como el *stencil* fueron utilizadas como forma de protesta. Se desarrollaron proyectos en favor de fábricas recuperadas por los obreros y otros independientes como proyectos de reciclaje.**[64]** En las universidades nacionales resurgieron los programas de interés social, transferidos a la vida real.**[65]** Se crearon grupos que demandan reivindicaciones

Frentes de entidades bancarias después de la retención de los depósitos de los ahorristas. Diciembre 2001. |97|

sociales, laborales, ambientales, por abuso de poder, trata de personas, víctimas de la violencia policial, del tránsito vehicular, entre muchas otras denominados por la sociología "minorías de alta densidad", muy conocedoras de la problemática que defienden, son la última versión de organizaciones sociales espontáneas que ponen en jaque el poder político y están dando origen a una nueva forma de dirigencia social. En estos espacios el diseño, hasta el momento, parece no haber tomado intervención.

El diseño se federalizó estos últimos años y prácticamente en todas las provincias hay demanda y actividades. Se crearon nuevas asociaciones en Buenos Aires, La Plata, Córdoba, Mendoza, Mar del Plata, Jujuy e incluso se conformó el primer Colegio Profesional de Diseño Industrial en la provincia de Buenos Aires, hay programas nacionales y regionales e intervenciones que demuestran la inserción en áreas de producción de bienes durables orientados al fortalecimiento de las economías regionales. Si bien los indicadores económicos[66] de los últimos años tienden a demostrar un crecimiento –de acuerdo con los economistas "espectacular"– de la economía y una sostenida reactivación de la producción, eso no se refleja en el gasto social y hay un marcado empeoramiento de la distribución de ingreso. De manera constante, la brecha entre el 10% más rico y el 10% más pobre de la población (con referencia al índice de Gini) creció desde los '70 cuando esa brecha era ocho veces mayor y en la actualidad se amplió a 30 veces más. Y esta realidad polarizada con tendencia a la exclusión social sigue condicionando el potencial del diseño.

[66] Indicadores económicos 2006. http://www.mecon.gov.ar/

Bibliografía seleccionada

Azpiazu, Daniel, *Las privatizadas I–II*. Col. Claves para todos, Ed. CI Capital Intelectual, Buenos Aires, 2005.
Ciapuscio, Héctor (comp.), *Repensando la política tecnológica. Homenaje a Jorge Sábato*, Nueva Visión, Buenos Aires, 1994.
Ferrer, Aldo, *La economía argentina*, Fondo de Cultura Económica, Buenos Aires, 2004.
Girbal-Blacha, Noemí (coord.), *Estado, sociedad y economía en Argentina (1930-1997)*, Universidad Nacional de Quilmes, Buenos Aires, 2004.
Petras, James y Veltmeyer, Henry (comp.), *Las privatizaciones y la desnacionalización de América Latina*, Prometeo Libros, Buenos Aires, 2004.
Pucciarelli, Alfredo (coord.), *Los años de Alfonsín*, Siglo XXI editores, Buenos Aires, 2006.
Samar, Lidia y Gay, Aquiles, *El diseño industrial en la historia*, Ediciones TEC, Centro de Cultura Tecnológica, Córdoba, 2004.
Schvarzer, J., *La industria que supimos conseguir*, Ed. Cooperativas, Buenos Aires, 2000.
Wolkowicz, Daniel, "Buenos Aires, Malos Diseños/Malos Aires/Buenos Diseños", http://www.educ.ar/educar/superior/biblioteca_digital/colecciones/verdocbd.jsp?Documento=107604

República Federativa do Brasil

Superficie*
8.456.510 km²

Población*
186.400.000 habitantes

Idioma*
Portugués [oficial]
y lenguas indígenas

P.B.I. [año 2003]*
US$ 763,07 miles de millones

Ingreso per Cápita [año 2003]*
US$ 4.181,9

Ciudades principales
Capital: Brasilia. [San Pablo, Rio de Janeiro, Salvador de Bahía]

Integración bloques [entre otros]
ONU, OEA, OMC, CPLP, G20, MERCOSUR, UNASUR.

Exportaciones
Café, carne, soja, maderas, textiles, algodón, azúcar, productos químicos, autopartes y vehículos.

Participación en los ingresos o consumo

10% más rico — 46,7%
10% más pobre — 0,5%

Índice de desigualdad
59,1% (Coeficiente de Gini)**

*Sader, E.; Jinkings, I., AA.VV.;
Enciclopédia Contemporânea da América Latina e do Caribe, Laboratório de Políticas Públicas, Editorial Boitempo, São Paulo, 2006, p. 209.

**UNDP. "Human Development Report 2004", p.189, http://hdr.undp.org/reports/global/2004
El coeficiente de Gini se utiliza para medir la desigualdad en los ingresos. Es un número entre 0 y 1, donde 0 corresponde a la perfecta igualdad (todos tienen los mismos ingresos) y 1 es la perfecta desigualdad (una persona tiene todos los ingresos y las demás ninguno). El índice de desigualdad es el coeficiente de Gini expresado en porcentaje.

Brasil

Ethel Leon - Marcello Montore

Este trabajo debe ser leído como una contribución a la historia del diseño brasileño. Su mayor objetivo es explicitar los vínculos y aproximaciones con la historia social y económica del país. Se traen también a la luz algunos casos poco conocidos, e incluso otros no reconocidos, por la historiografía del diseño brasileño.[1]

Para una mejor comprensión de este largo período de 50 años, adoptamos el siguiente modo de periodización de la historia económica brasileña:
- 1950 a 1979, período de industrialización y urbanización aceleradas y de gran crecimiento de la economía;
- 1980 a 1990, la llamada "década perdida" de la economía brasileña, período de estancamiento y de altos índices inflacionarios;
- 1990 en adelante, época en la que prevalece una política neoliberal, con la venta de gran parte del patrimonio público, la concentración de capital y las bajas inversiones en obras públicas.

En 1964 se instauró en Brasil una dictadura militar que duró 21 años y que tuvo consecuencias inmediatas en el plano del diseño, sobre todo en los movimientos de resistencia a los gobiernos autoritarios. Este tema será desarrollado de manera especial.

Se procura presentar un amplio panorama de estos períodos con mención a varias actividades en el campo del proyecto: de la industria editorial y fonográfica para la comunicación de masas; de los elementos urbanos hasta la historia de los electrodomésticos y muebles. Obviamente, se omiten ciertos hechos. Tampoco serán abordadas cuestiones importantes para la comprensión de los distintos caminos del diseño brasileño contemporáneo, entre los cuales se encuentran la producción universitaria reciente, la cuestión ambiental y el diseño proyectado en las multinacionales instaladas en Brasil.

[1] En la lengua portuguesa se adoptó la palabra "design" –hoy incorporada al léxico– para la actividad, en detrimento de la palabra "diseño", que en portugués significa, en su acepción más común, simplemente dibujo o *drawing*.

1950 a 1979
Industrialización acelerada, urbanización y crecimiento económico

Tras la Segunda Guerra Mundial, Brasil quedó como país alineado con los EE.UU. El Estado Nuevo, dictadura implantada en 1937, llegó a su fin con la renuncia de Getúlio Vargas en 1945. El gobierno siguiente, de Marechal Eurico Gaspar Dutra, redujo el mandato presidencial de seis a cinco años y estableció elecciones

"En 1953 la Volkswagen inició sus actividades en Brasil en un almacén alquilado en el barrio de Ipiranga, São Paulo." |98|

"Inauguración oficial de Volkswagen do Brasil el 18 de noviembre de 1959 con la presencia del presidente Juscelino Kubitschek de Oliveira." |99|

directas en 1950; fueron ganadas por el ex presidente Vargas, quien promovió la expansión industrial como proyecto político del Estado.

Desde el punto de vista del diseño, los años cincuenta fueron auspiciosos. La industria de bienes de capital y de consumo recibió, a partir de dicho período, fuertes apoyos. La implantación de la Compañía Siderúrgica Nacional (1946) y de Petrobras (compañía estatal de petróleo, 1953) auguraba posibilidades de autonomía en la producción de insumos básicos necesarios para el parque industrial.

En 1956, asumió (después de una nueva tentativa de golpe de Estado) el presidente Juscelino Kubitschek, quien propuso la mudanza de la capital de Brasil hacia el centro geográfico del territorio (Brasilia) y estableció el Plan de Metas. Fundó un programa nacional desarrollista[2] que expandió enormemente la industrialización del país y alcanzó resultados significativos en las áreas de energía, transporte, alimentación, industrias de base y educación. Para alcanzar todas esas metas, el gobierno, además de realizar inversiones propias, abrió el país a industrias extranjeras de bienes de consumo durables, entre las cuales estaban las fábricas de automóviles.[3]

La creciente clase media urbana se veía reflejada en los EE.UU., donde la fiebre del consumo, que provoca la obsolescencia simbólica de los productos, no era incompatible con el llamado *"bom design"* o *good design*. La ampliación del mercado consumidor, urbano e identificado con el modelo norteamericano, promovido, sobre todo, por el cine y por la existencia de un gran número de industrias de bienes de consumo, hacía previsible un creciente mercado de trabajo para los diseñadores.

La década del '50 fue un período de importantes innovaciones ligadas al clima modernizador que transformaba la economía y la sociedad. Hasta aquel momento no había educación formal para los diseñadores. Los profesionales, generalmente autodidactas, entraban en el área por vías muy diversas, como la ilustración, la publicidad, las artes plásticas, la arquitectura o la propia experiencia fabril.

Es preciso destacar que entre los años 1947 y 1954, San Pablo –capital industrial de Brasil– vivía un gran *aggiornamento* cultural. Se crearon dos museos: el Museo de Arte de San Pablo (1947), fundado por Assis Chateaubriand, magnate de las comunicaciones, propietario de *Diários Associados*, y el Museo de Arte Moderno (1948), fundado por el industrial Francisco Matarazzo. Ambas instituciones apostaban a la abstracción formal y geométrica. Matarazzo colaboró con la creación de la I Bienal de São Paulo (1951), que tomó partido por el arte moderno, y trajo a Brasil artistas como Alexander Calder y Max Bill. Matarazzo también presidió el comité de conmemoración del IV Centenario de la ciudad de San Pablo (1954), que marcó un giro cultural en la ciudad. Siguiendo esta misma tendencia modernizadora, en Río de Janeiro (entonces capital de la República) se fundó el Museo de Arte Moderno en 1948.

En San Pablo, las bienales de Arte, el IV Centenario y las otras manifestaciones culturales del período significaron trabajo para diseñadores gráficos comprometidos con el concretismo, movimiento que trajo el constructivismo a Brasil y que postulaba un enfoque racional-sistemático como procedimiento artístico. Algunas de estas personalidades pasaron por la primera escuela de diseño: el Instituto de Arte Contemporáneo (IAC), que funcionó desde 1951 a 1953 en el Museo de Arte de San Pablo (MASP). Con esa escuela, el crítico de arte italiano Pietro Maria Bardi, su director, esperaba establecer relaciones entre las industrias de bienes de consumo paulistas y sus jóvenes estudiantes, lo que finalmente no sucedió. Algunos de los que se formaron en esa escuela –Emilie Chamie,[4] Alexandre Wollner,[5]

[2] El desarrollo nacional fue el concepto que dio consistencia ideológica al Plan de Metas, pues, en oposición al nacionalismo que se había vivido anteriormente, promovía la participación del capital extranjero en el proceso de desarrollo del país.

[3] Hacia el final de los años cincuenta había 11 fábricas en el país: Fábrica Nacional de Motores (FNM), Ford, General Motors, International Harvester, Mercedes-Benz, Scania Vabis, Simca, Toyota, Vemag, Volkswagen y la Willys, que producían automóviles de paseo, camionetas, jeeps y camiones de distintos tamaños.

[4] Emilie Chamie (1926-2000), de origen libanés, se dedicó al diseño gráfico; realizó obras que abarcan desde identidades visuales, como las del Centro Cultural São Paulo o la del Teatro Brasileño de Comedia, hasta la creación de espectáculos de danza en los años ochenta.

[5] Alexandre Wollner (1928), después de haber cursado en el IAC, recibió una beca de estudios en la HfG en Ulm (Alemania) entre 1955 y 1958. A su regreso, realizó actividades en el área de diseño gráfico, colaboró en la elaboración de un curso de diseño en la ESDI y enseñó en esa escuela.

El diseño brasileño de las cocinas

Ejemplo de diseño de electrodoméstico brasileño que se desarrolló a partir de una nueva infraestructura en la fábrica Dako de cocinas, fundada en la década del '30. En los años cincuenta, cuando Petrobras pasó a producir el GLP (gas licuado de petróleo), la empresa sustituyó las cocinas a kerosén por cocinas a gas y mantuvo su política de construir productos que fueran vendidos en los puntos más distantes de Brasil. Por consiguiente, no podía depender de la asistencia técnica, ni para el montaje ni para la manutención. La ingeniería de la fábrica se esmeraba para crear cocinas con piezas robustas y de proyecto fácil de montar por los revendedores: las pequeñas tiendas de las ciudades del interior. La fábrica, localizada en Campinas, Estado de San Pablo, creció significativamente en los años cincuenta y llegó a fabricar hasta 10.000 cocinas por mes hacia finales de esa década (eran 41 por mes en la década del '40). Innovó al proponer un modelo que había quedado de los años cuarenta: una chapa especial para frituras, llamada *bifeteira*, incorporando a su proyecto el hábito brasileño de freír bifes.

En los años cincuenta el ingeniero José Carlos Bornancini y el arquitecto Nelson Petzold[10] proyectaron cocinas para la industria *gaúcha* (del Estado de Rio Grande do Sul) Wallig. Redujeron la altura de los productos 15 cm en relación con los estándares internacionales para atender, sobre todo, al mercado femenino brasileño. En 1959, una nueva cocina proyectada por el equipo fue producida en una fábrica especialmente montada para ello, en la ciudad de Campina Grande (estado de Paraíba), en el nordeste brasileño. Al final del gobierno de Juscelino Kubitschek, esta área de acentuada pobreza fue escenario de un proyecto de desarrollo centralizado por una agencia denominada Sudene (Superintendencia para el Desarrollo del Nordeste), que buscaba llevar industrias a la región. Este proyecto se proponía frenar la migración de la población nordestina hacia los grandes centros del sudeste brasileño y al mismo tiempo funcionar como una alternativa para combatir las desigualdades regionales.

[10] José Carlos Bornancini (1923) y Nelson Petzold (1931) se formaron en ingeniería y arquitectura, respectivamente, en la Universidad de Rio Grande do Sul. Trabajan juntos desde los años cincuenta y cuentan en su currículum con un vasto número de productos industriales de alta complejidad, como tractores, armas, objetos de cuchillería (entre ellos, una tijera pensada para zurdos y diestros), baldes industriales, elevadores, muebles de montaje y botellas térmicas.

Cocina con plancha para bifes. Década 1950. Dako. |100|

Cocina. Década del '50. Circuito impreso para conducción de gas, proyecto que abarató el costo de producción. Diseño: J. C. Bornancini y N. I. Petzold. Wallig. |101| |102|

[6] Estella Aronis (1932) trabajó en el estudio de Alexandre Wollner en la década del '60. Posteriormente hizo carrera en forma individual: realizó, entre otros, los proyectos de señalización de los aeropuertos de San Pablo. Se formó como arquitecta en los años ochenta y se desenvuelve como tal desde entonces.

[7] Ludovico Martino (1933) se formó como arquitecto en la FAU-USP en 1963. En 1964 abrió, con João Carlos Cauduro, *Cauduro & Martino*, estudio que se dedicó a la arquitectura, al diseño de productos y al diseño gráfico con mucho trabajo hasta el día de hoy. Entre sus proyectos está el programa de identidad del subte de San Pablo.

[8] Antonio Maluf (1926-2003) se dedicó a las artes plásticas; realizó algunos trabajos en el área del diseño gráfico. Entre otras obras, fue el autor del cartel vencedor del concurso en la I Bienal de São Paulo (1951).

[9] Maurício Nogueira Lima (1930-1999), artista plástico; realizó algunos logos y proyectos para espacios comerciales en las ferias de empresas como Alcântara Machado en San Pablo, en Fenit (Feria Nacional de Industria Textil), en 1958.

Estella Aronis,[6] Ludovico Martino,[7] Antonio Maluf[8] y Maurício Nogueira Lima[9]– trabajaron constante o esporádicamente en el campo del diseño gráfico.

En la comunicación de masas, a la radio (que existía desde los años veinte), poderoso instrumento de alcance nacional de comunicación y publicidad en un país con un alto porcentaje de analfabetos, se le sumó la televisión (1951) por medio de la gran cadena nacional de diarios y revistas *Diários Associados*. Con ello, se ampliaron enormemente los canales para la promoción de productos que alcanzaría a los nuevos consumidores en las ciudades. Fue en ese período también que los centros urbanos crecieron con gran rapidez, atrayendo población del campo para trabajar en las fábricas. En 1950 había 10 millones de habitantes en las ciudades contra 41 millones de habitantes rurales. Durante esa década migraron hacia las ciudades ocho millones de personas.

Cesar Villela

Al final de los años cincuenta, Cesar Villela inició su carrera realizando ilustraciones para revistas infantiles. En 1958 comenzó a trabajar en la grabadora Odeon como artista de tapas *freelance*, creó de 20 a 25 tapas nuevas mensualmente. El LP "Ooooh! Norma" merece ser destacado por su osadía; y "...É a Bola da Vez", por la inteligente utilización de estereoplástico, tecnología de encapsulamiento de la tapa y de la contratapa, dentro del cual colocó círculos sueltos de papel colorido y recortado, simulando bolas de billar. Como consecuencia: ¡no había dos tapas iguales!

La *bossa nova* era la gran novedad en el campo musical en la transición de la década del '50 a la del '60. Sus artistas encontraron espacio en la grabadora Elenco, creada en 1963 por el músico y director musical Aloysio de Oliveira. Desde Odeon, donde trabajaron juntos, él encontró en Cesar Villela al responsable de la imagen de la nueva empresa. Para las tapas desarrolló un concepto gráfico que fue seguido, en mayor o menor escala, por los artistas gráficos que lo sucedieron. Villela, que venía buscando cierta limpieza gráfica en Odeon, pretendió transformar el concepto de las tapas de discos, que, en aquella época, funcionaban también como displays en las tiendas, por medio de lo que él llamó "*simplicação*".

Tapas del LPs. "Bola 7... É a Bola da Vez". 1959. Odeon Brasil. |103| "Baden Powell à vontade". 1963. Elenco. |104|

"Vinicius & Odette Lara". 1963. Elenco. |105| "Ooooh! Norma". 1959. Odeon Brasil. |106|

Brasil

La arquitectura moderna brasileña también se extendió a partir de la década del '40. Atendiendo las demandas de entes públicos y privados, reflejó la modernización de las elites brasileñas, y culminó con el proyecto y la construcción de Brasilia (1956-60). Arquitectos y artistas no académicos lanzaron sus iniciativas para producir muebles, organizándose en pequeños grupos o en fábricas de cierto porte. Su producción dialogaba con la creación moderna internacional, que alcanzó notables resultados formales, y que fueron adoptados por las clases medias cultas que buscaban actualizarse. Se pueden incluir en este grupo la empresa de Joaquim Tenreiro (1943), que tuvo tiendas en Río de Janeiro y en San Pablo; el estudio *Palma* (1948) en San Pablo, de Lina Bo Bardi y Giancarlo Palanti; los Muebles Z (1948) de Zanine Caldas, en San José dos Campos; *Forma* (1954) en San Pablo; y *Unilabor* (1954), cooperativa cristiana de obreros, que llegó a tener tres tiendas en San Pablo (el artista concreto Geraldo de Barros fue el proyectista). En 1955, Sérgio Rodrigues abrió su tienda Oca en Río de Janeiro. Luego, el arquitecto francés Michel Arnoult y sus socios Norman Westwater y Abel Barros Lima inauguraron la *Mobília Contemporânea* (1956), con fábrica en San Pablo y tiendas en diversos estados brasileños, cuya propuesta era vender muebles desmontables, que serían montados por los propios consumidores. En 1959 Jorge Zalszupin abrió *L'Atelier* en San Pablo, fábrica de muebles para residencias y para oficinas, que tenía algunos locales comerciales propios. En 1960, Ernesto Hauner fundó la empresa Hauner, que luego pasó a llamarse *Mobilínea*, también con fábrica en San Pablo y tiendas en algunas ciudades brasileñas.

Las artes gráficas, extremadamente marcadas por los movimientos concretistas de San Pablo y neoconcretista de Río de Janeiro, y que también mostraban familiaridad con otras matrices formales, se desarrollaron en el campo de las marcas, de las tapas para la industria fonográfica y de los proyectos editoriales, no sólo de libros y revistas, sino también de diarios.

En el área fonográfica, a partir de la década del '50 las empresas discográficas, en Brasil, empezaron a sustituir los sobres genéricos de papel madera por tapas personalizadas, lo que generó la necesidad de contratación de artistas gráficos *freelancers*. Entre los pioneros de esa área se pueden citar la dupla Joselito e Mafra (fotógrafo) y el argentino Páez Torres. A partir de la década del '60, las tapas de discos se consolidaron como verdadero mercado para esos profesionales.

Sillón Ouro Preto. 1960.
Mobilia Contemporânea. |107|

Silla Lúcio Costa. 1956.
Diseño: Sérgio Rodrigues. |108|

El año 1958 marcó la creación de la *bossa nova*, que cautivó a buena parte de la clase media culta de las grandes ciudades. En la industria fonográfica, las multinacionales Odeon, CBS y Polygram dominaban más del 50% del mercado. A pesar de eso, pequeñas empresas grabadoras nacionales surgieron en el inicio de los años sesenta, especialmente en Río de Janeiro: Equipe, Spot, Nilser y Elenco, entre otras. En Recife, la empresa Rozenblit, la única gran grabadora brasileña que funcionaba fuera del sudeste del país, se destacaba por dominar todo el proceso de producción fonográfica, incluyendo la creación y la impresión de las tapas de sus discos.

En lo que se refiere a proyectos editoriales, desde 1954 hasta 1961, un grupo de jóvenes intelectuales de Recife, autodenominado *El Gráfico Amador* (*O Gráfico Amador*), produjo más de treinta libros con tratamiento gráfico cuidado. Editados en tirajes reducidos e impresos en una pequeña imprenta, son considerados referentes del diseño gráfico editorial moderno de Brasil. En el período de 1950 a 1960, la industria gráfica creció 143%, gracias sobre todo a su reequipamiento en el exterior durante el gobierno de Juscelino Kubitschek. Entre 1955 y 1962, la producción brasileña de libros se triplicó, incorporó artistas gráficos de varias "escuelas" visuales. El caso de la Editora Civilização Brasileira, que acogía autores de izquierda, fue ejemplar: renovó la imagen de las tapas con el trabajo del artista austríaco Eugênio Hirsch y, posteriormente, de Marius Lauritzen Bern.

El diario *Última Hora* fue creado en 1951 para dar sustento a la política trabajadora del segundo gobierno del presidente Getúlio Vargas, entonces expuesto a hostilidades de la gran prensa nacional. Su propietario, Samuel Wainer, contrató a un diagramador paraguayo, André Guevara, que singularizó el diario diseñando el logotipo, impreso en azul, y resaltó gráficamente las secciones temáticas originales que fueron surgiendo del proyecto editorial de la publicación. El diario superó, en 1952, la tirada de 100.000 ejemplares, número significativo para la época.

[11] Diario carioca de gran circulación.

En 1956, fue el *Jornal do Brasil*[11] el que incorporó un nuevo proyecto gráfico, elaborado por Reynaldo Jardim y Amílcar de Castro. Los principales recursos adoptados por el proyecto fueron la asimetría y el contraste entre los elementos verticales y horizontales. La tipografía, estandarizada en la fuente Bodoni, se diversificó en tamaño y peso, lo que facilitó la jerarquización del contenido editorial. La fotografía se alió a las nuevas técnicas de edición periodística, ofreciendo al lector una síntesis

Tapas para libros. Década del '60. Diseño: Marius Lauritzen Bern. Editorial Civilização Brasileira. |109|

Tapas para libros. Década del '60. Diseño: Eugênio Hirsch. Editorial Civilização Brasileira. |110|

visual de la noticia. Inspirado por el concretismo, Amílcar abusó de los espacios en blanco, al separar las columnas y eliminar las líneas que antes las dividían. La modernidad de los movimientos constructivos ganó cuerpo en la cultura de masas.

En el área editorial, la revista *Senhor*, surgida en Río de Janeiro en 1959, en un contexto político de libertad de expresión y de nuevas experiencias culturales y visuales, promovió grandes innovaciones. Su proyecto gráfico estuvo a cargo del artista plástico Carlos Scliar, que concibió una revista para un público culturalmente sofisticado y de alto poder adquisitivo. La diagramación era flexible y usaba innovaciones gráficas como fotos en alto contraste, y recortes osados en las imágenes, además de generosos espacios en blanco. Algunos de esos recursos fueron usados con intensidad a partir de la década del '80.

Las industrias nacionales de bienes de consumo durables crecían. En 1956, Walita (fundada en San Pablo en los años treinta como fabricante de interruptores y piezas de iluminación, que desde 1945 venía fabricando licuadoras) despegó como una gran empresa brasileña de electrodomésticos, pues produjo también batidoras, extractores de aire y lustradoras. La fábrica se encargaba de la ingeniería y del diseño de los productos, y llegó a producir una batidora con el escudo alusivo a la fundación de Brasilia (1960). También Arno (San Pablo, años treinta) fue ampliada en el período como productora de electrodomésticos portátiles. Lo mismo pasó con Invictus (San Pablo), fábrica de radios y televisores.

Brasmotor (San Bernardo del Campo), responsable de producir compresores de heladeras, lanzó en 1954 la marca Brastemp, y en 1957 presentó un modelo de heladera que aprovechaba la puerta como compartimento de almacenamiento de alimentos. En 1959 introdujo el lavarropas automático. Las industrias Pereira Lopes (San Carlos) lanzaron las marcas de heladeras Clímax (1948) y Gelomatic (1954) y, más tarde, incorporaron la fábrica de envases Ibesa.

En este cuadro, en 1958 se fundó en San Pablo el estudio *Forminform*, que reunió a los artistas plásticos Geraldo de Barros[12] y Ruben Martins,[13] al diseñador Alexandre Wollner y al socio administrador Walter Macedo. A este grupo se sumó el alemán Karl Heinz Bergmiller[14] que, como Alexandre Wollner, era ex estudiante de HfG Ulm. El equipo consiguió una significativa cartera de clientes, sobre todo en el área gráfica, pero también en envases y en algunos productos industriales, entre ellos la plancha y el lavarropas de la fábrica Prima, y algunos

[12] Geraldo de Barros (1923-1998), artista plástico, diseñador gráfico y de muebles, fue proyectista de la cooperativa cristiana de obreros Unilabor y uno de los propietarios de la fábrica de muebles Hobjeto; nunca abandonó las artes plásticas y la fotografía.

[13] Ruben Martins (1929-1968), a pesar de su corta carrera, desarrolló proyectos en el área del diseño gráfico y en la de productos.

[14] Karl Heinz Bergmiller (1928) es uno de los fundadores de la la *Escola Superior de Desenho Industrial* (ESDI) en Río de Janeiro. Bergmiller trabaja como diseñador industrial desde su llegada a Brasil, y realizó importantes trabajos para la empresa de muebles Escriba, de la cual fue director.

Diario "Última Hora". |111|

Diario "Jornal do Brasil". |112|

Tapa de la revista Senhor. Marzo 1959. |113|

productos para la fábrica de armarios de acero Securit y para la fábrica de heladeras Pereira Lopes/Ibesa.

Cabe destacar que en San Pablo se creó en 1963 la primera agencia dedicada al diseño estructural y comunicacional de embalajes, *DIL*, siglas de Diseño Industrial Limitada. Su fundador, Antonio Muniz Simas, venía del mundo de las agencias de publicidad y alternaba, en sus primeros años de trabajo, soluciones derivadas tanto de la matriz constructiva como de influencias tomadas del art nouveau y de patrones eclécticos adoptados en los embalajes norteamericanos. Sus clientes fueron prioritariamente industrias multinacionales, que se instalaron en Brasil o ampliaron aquí su presencia, y que crearon una demanda de embalajes de un nuevo tipo, para ser vendidos en supermercados (que fueron creados en esa época) y no ya en almacenes de venta.

Nueve años después de cerrado el IAC, en 1962, la Facultad de Arquitectura y Urbanismo de la Universidad de São Paulo (FAU-USP) creó una serie de nuevas disciplinas, como diseño industrial y de comunicación visual, entendiendo estas áreas como pertenecientes al dominio de formación de los arquitectos.

Al año siguiente, en Río de Janeiro, ciudad que había perdido el estatus de capital federal y cuyo parque industrial era bastante más pequeño que el de San Pablo, se creó la *Escola Superior de Desenho Industrial* (ESDI), basada en el modelo de la escuela de Ulm y que era independiente de las escuelas de bellas artes o de arquitectura. Fue también en 1963 que surgió, en San Pablo, la primera entidad representativa de categoría profesional de los diseñadores: la *Associação Profissional de Desenhistas Industriais* (ABDI). En los inicios de los años sesenta, por lo tanto, la actividad de diseñador industrial ya era reconocida institucionalmente.

El diseño al servicio del Estado y el diseño de la contracultura

En este período, el país vivió amenazas constantes contra las frágiles instituciones democráticas, hasta que el 31 de marzo de 1964 los militares destituyeron al presidente João Goulart y dieron inicio a una dictadura que perduró durante dos décadas.

La política de los generales que comandaron el Estado brasileño a partir de 1964 fue reducir los derechos políticos y sociales, y rebajar los salarios de los trabajadores no calificados, la inmensa mayoría de la población brasileña. El

Batidora con el escudo de Brasilia. Década 1960. Wallita. |114|

Logo para "Sardinhas Coqueiro". 1958. Diseño: Alexandre Wollner. |115|

Billetes de "Cruzeiro Novo". 1966. Diseño: Aloísio Magalhães. |116|

discurso predominante era el de *"hacer crecer la torta para después distribuirla"*. El Estado, que ya había aumentado el número de empleados en áreas sociales, creció enormemente durante el gobierno militar, con la incorporación de grandes grupos de tecnócratas.

Las empresas estatales ya existentes, como Petrobras, modernizaron su imagen y ampliaron su producción. El estudio de Aloísio Magalhães,**[15]** *Programação Visual Desenho Industrial* (PVDI), con sede en Río de Janeiro, desarrolló en este período una serie de trabajos para el Estado, como el diseño de los nuevos billetes (1966); la marca del Ministerio de Relaciones Exteriores, de Light (1966), la nueva identidad de Petrobras (1970) y la de la hidroeléctrica Itaipu (1974), proyecto binacional entre Argentina y Brasil. Industrias privadas y bancas también pasaron a ser clientes de este estudio, sobre todo en el área gráfica.

[15] Aloísio Magalhães (1927-1982) desarrolló diversas actividades. Además de diseñador, fue escenógrafo y trabajó en el área pública de la cultura. En 1975 coordinó la institución dedicada a la documentación y análisis de la cultura brasileña, el Centro Nacional de Referencia Cultural (CNRC), y en 1979 asumió la dirección del Instituto de Patrimonio Histórico y Artístico Nacional (IPHAN).

Havaianas

Inspiradas en las sandalias japonesas *Zori*, las sandalias Havaianas comenzaron a ser fabricadas por la empresa São Paulo Alpargatas en junio de 1962. Este producto, hecho en goma 100% nacional, materia prima muy barata y disponible, se mantuvo exactamente con el mismo diseño a lo largo de los siguientes treinta años. Confortables y de bajo costo, terminaron transformándose en un artículo masivo. Para tener una idea del alcance social de las Havaianas, el producto llegó a ser incluido en los años setenta/ochenta en los precios regulados por el Comité Interministerial de Precios (CIP), órgano del gobierno brasileño. A partir de 1994, con la entrada al mercado de productos similares, la fábrica diversificó la línea de Havaianas y recibió un gran impulso de marketing. En los años noventa, el reposicionamiento de la marca hizo que pasaran de ser un producto popular a un ítem de moda y figuraran en las tapas de diarios y revistas internacionales y ganaran el mercado mundial. Actualmente pueden encontrarse en Europa, donde llegan a costar us$ 20 el par, precio muy superior a los us$ 3 que cuestan en Brasil. Desde su lanzamiento, Alpargatas estima que fabricó y vendió más de 2,2 miles de millones de pares.

Havaianas. São Paulo Alpargatas. |117|

[16] Banco Moreira Salles (1965), actual Unibanco; Aliança (1966); del estado de Guanabara (1966); del estado de São Paulo (1966); BANESPA, Nacional (1971); Central de Brasil (1975) y Boa Vista (1976).

[17] Banco Itaú (1970) y Banco de Desarrollo del estado de São Paulo (1971).

En los diez años que van desde mediados de la década del '60 hasta mediados de la década del '70, el sistema bancario brasileño mostró enorme vitalidad. En este período, las identidades visuales de por lo menos siete bancos[16] fueron creadas por Aloísio Magalhães y por Alexandre Wollner.[17]

Brasilia creció y se aceleraron las mudanzas de las sedes de instituciones republicanas hacia la nueva capital. Varias empresas de modernos muebles de escritorio, que ya venían amueblando ministerios y palacios de gobierno, fueron llamadas para equipar las agencias gubernamentales. Muebles Teperman, Oca, L´Atelier y Mobilínea, muchas de ellas con oficinas instaladas en Brasilia desde 1959, crecieron en el período, pues pasaron a atender a las sedes de empresas y bancos internacionales que se instalaban en Brasil. El mismo Joaquim Tenreiro, considerado pionero del mueble moderno brasileño, desarrolló las sillas del comedor del Palacio de Itamaraty, su último trabajo como diseñador-fabricante, ya en 1967.

En San Pablo, el estudio *Cauduro & Martino* abrió sus puertas en 1964 para atender a clientes en las áreas de arquitectura, diseño de productos e identidad corporativa. Una de las primeras empresas para las cuales desarrolló un programa de identidad visual y señalización fue la Compañía (estatal) de Energía de San Pablo, en 1966. Inmediatamente después, trabajó para el grupo Villares, siderúrgica y fabricante de ascensores. Este es un caso peculiar, en el que una empresa privada brasileña de alta tecnología invirtió en diseño: no sólo el diseño de identidad corporativa sino también de ascensores, de programas internos de señalización y de planeamiento de su fábrica.

Durante la dictadura, la TV Globo inició su actividad en Río de Janeiro; creció rápidamente y formó, a partir de 1969, una red en todo el país. Fue un período de expansión de la industria cultural con un nuevo perfil. La editorial Abril se convirtió en el mayor grupo editorial brasileño en los años sesenta aunque no estaba vinculada a ningún diario; lo logró sólo con sus revistas dirigidas a públicos específicos, como el femenino (revista *Claudia*, 1961), los propietarios de autos (revista *Quatro Rodas*, 1968) y también la llamada revista semanal de información y variedades (revista *Veja*, 1968). En el año 1966 surgió la revista *Realidade*, con un tiraje inicial de 250 mil ejemplares (en poco más de seis meses llegó a 485 mil, número significativo en Brasil, país con una gran cantidad de analfabetos). El proyecto se

Afiche del film "Deus e o Diabo na Terra do Sol". 1964. Diseño: Rogério Duarte. |118|

Tapa de la revista Realidade Nº17, agosto 1967. |119|

Revista Realidade. Nº 17, agosto 1967, pp. 90 y 91. |120|

inspiró en revistas de otros países, como la francesa *Paris Match* y las alemanas *Stern* y *Twen*. Presentaba diagramación limpia y hacía de la fotografía un elemento de información tan importante como el texto. Los diarios también se modernizaron y en San Pablo, en 1966, se lanzó el *Diario de la Tarde*, con gran innovación en el uso de la fotografía, principalmente en la primera página, que ganó el nombre de *"capa-afiche"*. Las imágenes recibieron espacio e importancia en igual o mayor medida que el contenido editorial, lo que daba cuenta de la importancia que la cultura visual –vía televisión– tenía en Brasil.

Las formas de ocio cambiaron aceleradamente con la expansión de la industria cultural. En Rio Grande do Sul, ya en 1964, la tradicional fábrica de acordeones Todeschini, al percibir que cerraría sus puertas, ya que las ventas del instrumento musical se reducían mes a mes, llamó a los diseñadores José Carlos Bornancini y Nelson Petzold para que estudiaran sus equipamientos y propusieran una alternativa de productos. Los dos eligieron muebles modulares de cocina, fabricados con aglomerado y destinados a equipar emprendimientos inmobiliarios de grandes ciudades. La verticalización y la consecuente reducción del espacio de las viviendas contribuían todavía más al proceso de modernización de los muebles, que pasarían a incorporar las características de muebles modulares.

Al mismo tiempo que la industria cultural se expandía, surgían movimientos sociales y artísticos que se oponían a la dictadura militar. Artistas gráficos realizaron proyectos para el teatro, la música y el cine contestatarios, cuyo público principal consistía en la población universitaria que crecía extraordinariamente. Uno de esos artistas fue Rogério Duarte, que en 1963 creó, entre otros trabajos, el cartel para *Deus e o Diabo na Terra do Sol*, película de Glauber Rocha, director relacionado con el movimiento que fue conocido como *Cinema Novo*.[18] Al final de la década del '60 y durante la década del '70, Duarte creó algunas tapas para discos de exponentes de *Tropicália*,[19] como Caetano Veloso y Gilberto Gil, entre otros, apropiándose de elementos de la cultura pop internacional.

En la cultura visual brasileña, éste fue un momento de intensa apropiación de referencias externas, que quebró con los patrones constructivos heredados del concretismo y a la fuerte influencia de la gráfica suizo-alemana en Brasil. El diseño probó una serie de nuevos elementos formales provenientes de fuentes tan diversas como el pop-art, la psicodelia, el op-art y el revival de la tipografía y del estilo gráfico del art nouveau.

El recrudecimiento de la dictadura militar a partir del decreto del "Acto Institucional Nº 5", en diciembre de 1968, tuvo repercusiones muy grandes en la vida cultural del país. El cine, el teatro, la música y el periodismo fueron objeto de censura. Reprimiendo ferozmente los círculos de oposición política, la dictadura militar brasileña implantó una modernización autoritaria y excluyente. Creció el consumo entre la elite y la nueva clase media y también entre todos aquellos que se habían incorporado, aunque con bajos salarios, a los sectores productivo y de servicios, y entre la gran masa de funcionarios públicos. Aun así, gran parte de la población –que creció rápidamente– permanecía en la miseria, especialmente la población rural, a pesar del gran crecimiento económico del período, conocido como el milagro de la economía brasileña.

El diseño en la esfera cultural

Al inicio de los años setenta, y en respuesta a la represión, surgieron varios diarios alternativos, que reunían a periodistas y artistas gráficos de oposición al régimen militar. Algunos privilegiaron cuestiones culturales y comportamentales

[18] El *Cinema Novo* se conforma con películas marcadas por el fuerte carácter ideológico y comprometidas con la construcción de una identidad socio-político-cultural nacional. Su producción se caracterizaba por el bajo costo, la creatividad y el fuerte sentimiento de denuncia de la realidad brasileña.

[19] *Tropicália* fue un "movimiento" artístico/musical que intentó articular la tradición de la música popular brasileña con las contradicciones de la modernización, la internacionalización de la cultura, la dependencia económica y el consumo.

[20] *Chanchadas* fue el término que se utilizó para las películas, principalmente de las décadas del '40 y '50, que buscaban su inspiración en una estética hollywoodense. Muchas se caracterizaban por ser parodias del cine norteamericano y se les adicionaban temas cotidianos y nacionales, como anécdotas sobre el modo brasileño de hablar y de comportarse.

y estaban vinculados a grupos sociales o políticos específicos; otros reunían personas con distintas concepciones político-culturales. Los proyectos gráficos de estos grupos eran distintos: algunos reproducían patrones de publicación internacional, mientras que otros creaban internamente sus propios proyectos.

En oposición al intelectual *Cinema Novo* nació, hacia el final de la década del '60, un género denominado *pornochanchada*, heredero de las *chanchadas*[20] de los años cincuenta. La producción en serie de estas películas hizo de ellas una verdadera industria. Eran, en verdad, películas levemente eróticas, sin sexo explícito y despolitizadoras, incentivadas por el propio gobierno. A pesar del bajo nivel cultural de estas producciones, sus carteles mostraban cierta pericia gráfica. El mayor cartelista del cine de este período fue José Luis Benício da Fonseca, conocido como "Benício".

Una iniciativa con aires contraculturales que merece ser mencionada en el área de la enseñanza es el Instituto de Artes y Decoración: *iadê* (con minúsculas, en referencia a la tipografía bauhausiana), escuela fundada en 1960, en San Pablo, como un curso de decoración, pero que a partir de 1965 se dedicó a diseñar objetos y gráfica para alumnos de nivel secundario. El curso era de carácter experimental y tuvo su auge en 1968, año emblemático por la reacción al sistema de enseñanza, que encontró en esa escuela un ambiente propicio de libertad y quiebre de las fronteras disciplinares.

Las ciudades: circulación y mobiliario urbano

Con la dirección de los gobiernos autoritarios federal, estatal y municipal, se realizaron obras significativas en algunas grandes ciudades brasileñas, tratando de responder tardíamente al enorme crecimiento urbano de los 15 años anteriores. Antes, en 1967, hubo una tentativa por parte de la Prefectura de São Paulo de fabricar muebles urbanos; el proyecto fue realizado en piezas en cemento y premoldeados por los arquitectos Abrahão Sanovicz, Julio Roberto Katinsky, Massayoshi Kaminura y el artista plástico Bramante Buffone. Su implantación fue experimental y se trató de uno de los pocos casos de mobiliario urbano producidos e instalados en las ciudades.

En San Pablo (1974) y en Río de Janeiro (1979) se inauguraron líneas de *metro* (subterráneos), como resultado de proyectos de ingeniería nacional. Los vagones,

Metro de San Pablo. 1981. Diseño: GAPP. |121|

la identidad visual, el sistema de señalización y los aspectos ligados a los puntos de venta de los pasajes integraron proyectos específicos dentro del diseño. En Río de Janeiro y en San Pablo, los vagones fueron diseñados por el equipo de Roberto Verschleisser.[21]

En San Pablo, la segunda línea, llamada *Leste-Oeste* (1979), recibió importantes contribuciones del *Grupo Asociado de Pesquisa y Planeamiento (GAPP)*, estudio de ingeniería y diseño fundado en 1976 por Sérgio Augusto Penna Kehl para participar en el concurso de los proyectos de los trenes de esa línea. Al ganarlo, se dedicó a estudios antropométricos y ergonómicos, que fueron incorporados al proyecto. El rediseño del tren Leste-Oeste amplió el espacio de visión del conductor, y provocó que la industria brasileña fabricara, por primera vez, vidrios curvos de gran proporción. Los bancos de los vagones, fabricados en poliéster con fibra de vidrio, fueron realizados para que los pasajeros no se resbalasen. También el sistema de barras de apoyo de los vagones fue pensado para estimular a los pasajeros a distribuirse mejor en los pasillos, sin obstruir las entradas. Y, finalmente, la solución para la comunicación en la ventanilla de venta de pasajes, se sustituyó el tradicional orificio en el vidrio por una ranura vertical; solución de compromiso, establecida por los estudios ergonómicos, teniendo en cuenta las diferencias de estatura tanto del empleado como del pasajero.

La mejora del transporte público y de la comunicación era un imperativo en las grandes ciudades brasileñas. Las empresas de telefonía, todas estatales, no daban abasto a la demanda de líneas residenciales y comerciales, pero implementaron en ese período una red de cabinas telefónicas. En San Pablo, en el año 1971, la arquitecta Chu Ming Silveira, funcionaria de la Compañía Telefónica Brasileña, proyectó el equipamiento ovoide, de fibra de vidrio, bautizado por la población como de "*orelhão*", que en pocos años se extendió por todo Brasil.

En San Pablo, el gobierno municipal (cuyo prefecto no era electo sino nombrado por los militares) delegó la remodelación de la avenida Paulista, nuevo centro financiero de la ciudad, al estudio *Cauduro & Martino*. Inaugurado en 1973, se trató de un programa completo de mobiliario, nomenclatura de las calles, señalización, diseño de pisos y paisajismo (ejecutado éste por la arquitecta Rosa Grena Kliass). Todo el programa fue implementado sin discusión de ningún tipo, algo que se vuelve imposible en períodos democráticos.

[21] Roberto Verschleisser es un diseñador egresado en las primeras generaciones de la ESDI. Se dedicó al diseño gráfico de embalajes y de productos; entre ellos, un vehículo de apoyo a un programa de alfabetización del gobierno al final de los años setenta.

"Orelhão". Diseño: Chu Ming Silveira. |122|

[22] Manoel Coelho (1940), arquitecto formado en la Universidad Federal de Paraná. Se dedica a proyectos de arquitectura, de diseño de productos y de diseño gráfico; realizó una serie de muebles urbanos para la ciudad de Curitiba.

En la ciudad de Curitiba (estado de Paraná), el prefecto interventor de este período fue el arquitecto Jaime Lerner, que también condujo un amplio proceso de reforma urbana. Prohibió en algunas cuadras del centro de la ciudad la circulación de vehículos y lo amuebló con piezas que marcaron una época: cúpulas de acrílico púrpura. A partir de entonces, Curitiba se tornó la ciudad que más incorporó el diseño de mobiliario urbano, una excepción en el panorama de las ciudades brasileñas. La pequeña ciudad de Criciúma, en el estado de Santa Catarina, siguió su ejemplo, y realizó en los años setenta una gran operación de renovación urbana, que incorporó el diseño de refugios para pasajeros de autobuses, bancos públicos y otros, proyectada por el arquitecto y diseñador Manoel Coelho,[22] ex integrante del equipo de Lerner.

Autoservicio

Durante la década del '70, el autoservicio como modelo de venta tuvo una gran expansión, y arruinó a los pequeños comercios de las ciudades. Empresas del llamado agro-negocio se fortalecían, pues los supermercados pasaban a ser los canales masivos de distribución de sus productos. Un caso significativo de este negocio, que promovió acciones importantes de equipamiento para refrigeración y comunicación, fue la empresa Sadia (San Pablo). Además de contratar a una de las agencias de publicidad más importantes, *DPZ*, delegó sus problemas de embalaje a *DIL*, que fue la encargada del proyecto de los envoltorios de pollos y pavos, entre otros ítems, que serían no sólo consumidos en el mercado interno, sino también exportados a países tan lejanos como Arabia Saudita.

El autoservicio llegó a tal grado de desarrollo que, en ese período, la empresa *Mobília Contemporánea* se unió a la editora Abril para vender estantes de libros en puestos de diarios y a la red de supermercados Peg-Pag para comercializar muebles populares. Esa fue una de sus últimas tentativas para mantenerse en el mercado. En 1974 cerró sus puertas, como muchos de los arquitectos-empresarios de muebles modernos de los años anteriores que se encontraban ahora con grandes dificultades financieras.

Un caso interesante es el de *L'Atelier*: el arquitecto polaco Jorge Zalszupin, su fundador, vendió la empresa a un grupo empresario brasileño, Forsa, propietario también de Labo Computadoras, de Ferragens Brasil y de Hevea. Se mantuvo

Mobiliario urbano para la ciudad de Curitiba.
|123|

como director de desarrollo de productos del grupo e incorporó a su equipo a Paulo Jorge Pedreira y a Oswaldo Mellone,[23] diseñadores formados en la ESDI y en el curso de diseño industrial de la Fundación Armando Álvarez Penteado (FAAP), en San Pablo, respectivamente. En Hevea se diseñaron y fabricaron diversos utensilios plásticos, como baldes, cubeteras y pequeños armarios multiuso, en una estrategia de masificación y segmentación mercadotécnica, ejemplo de la cual es la línea Eva, orientada especialmente a la clase media.

Éste, además, fue un sector que creció: utensilios domésticos de plástico, que tenían como canal de venta los supermercados. Otras empresas que se destacaron en el área fueron Goyana (de San Pablo), que también fabricaba muebles; y Ventura, fundada en 1978, cuyo dueño, Alessandro Ventura, era arquitecto formado en la FAU-USP. En los años setenta, abrió un estudio de diseño industrial en San Pablo, donde llevó a cabo proyectos de productos para diferentes empresas, como Deca (grifería), Wallig (cocinas) y Sunbeam (acondicionadores de aire), entre otros.

Opciones estratégicas

A lo largo de los años setenta, el diseño parecía encontrar su camino en dirección a incorporarse a las iniciativas estratégicas del país, la modernización de productos y las políticas multinacionales de desarrollo de algunos proyectos autóctonos, adecuados al mercado interno, pero también a países de América Latina, África y Asia.

En 1973, el Ministerio de Industria y Comercio lanzó un programa de incentivo para el diseño, aprovechado inmediatamente por el *Instituto de Desenho Industrial* (IDI) del Museo de Arte Moderno de Río de Janeiro, fundado en 1968 por Karl Heinz Bergmiller. Anteriormente dedicado a la divulgación del diseño por medio de exposiciones, el IDI realizó, entonces, un gran programa de estandarización de embalajes, pensados para la exportación de productos brasileños. Fueron realizados proyectos piloto para la industria textil, el café soluble, autopartes, lozas, naranjas al natural, jugo y jalea.

Otra iniciativa orientada a la exportación provino de Interbras, agencia de comercio exterior de Petrobras, que organizó un grupo de empresas en 1975 para

[23] Oswaldo Mellone (1945), formado por la FAAP, en San Pablo; trabajó durante años con Jorge Zalszupin (*L'Atelier*, grupo Forsa). Abrió su propio estudio, *MHO Design*, en 1982, y desarrolló equipamientos para la automatización bancaria, muebles, utilidades domésticas, paletas de ping-pong, un sistema de muebles urbanos para la ciudad de Santo André y un vehículo ligero sobre neumáticos (VLP), entre muchos otros.

Armarios multiuso de la línea PutsKits. Hevea. |124|

Balde para hielo. 1984. Diseño: Alessandro Ventura. |125|

Logo Tama. Diseño: DIL. |126|

vender automóviles, televisores, heladeras y otros bienes de consumo durables en los mercados emergentes. Fabricados por diversas industrias, los electrodomésticos ganaron una marca: *Tama*, diseñada por *DIL*, que se encargó de los folletos y del material de promoción de los puntos de venta. El objetivo era ampliar el mercado africano para los productos brasileños, a partir de Nigeria, país al que Brasil compraba grandes cantidades de petróleo.

Exportar fue la perspectiva de otras industrias brasileñas. La multinacional Volkswagen abrió la posibilidad de proyectar en su fábrica brasileña nuevos modelos de automóviles, compatibles con el mercado interno –que registró

El filtro de barro

El filtro de barro es un producto para el tratamiento del agua, ausente en las sociedades modernas. En Brasil es un producto tradicional, producido principalmente por empresas del interior del estado de San Pablo. Se trata de un recipiente de cerámica roja, revestido internamente con plata coloidal, y que contiene una vela de carbón con aditivos. El agua es colocada en el recipiente y pasa por las partículas de carbón con aditivos, que retienen sus impurezas. Además de filtrar, la cerámica mantiene el agua siempre a una temperatura agradable.

Producido desde los años treinta, nada indicaría que pudiera ser objeto de rediseño, ya que lo más probable es que desaparezca con el avance de los procesos de tratamiento de agua. En tanto, el filtro no sólo continúa siendo producido, sino que fue modificado algunas veces por diseñadores industriales. Uno de los rediseños fue realizado por *Cauduro & Martino*, en 1998. Otro, más reciente, fue realizado bajo la dirección de Roberto Werneck, que utilizó la plata coloidal para revestir también externamente el recipiente cerámico, con lo que eliminaba el moho provocado por los hongos que se reproducían en la superficie húmeda. Al filtro (conocido como *São João*: San Juan), se le agregó una carcasa plástica y fue galardonado con el premio Industrie Form de Hannover, en Alemania. Hoy es exportado a muchos países donde todavía no se toma agua de la canilla.

Filtro de barro. Diseño: Roberto Brazil. Stefani. |127|

Filtro de barro. Diseño: Cauduro & Martino. |128|

un fuerte crecimiento con el consumo de la clase media– y también adecuados para países de América Latina, Asia y África. El modelo *Brasília* fue desarrollado a principios de la década por un equipo de la fábrica, coordinado por el diseñador Márcio Piancastelli,[24] a partir de un chasis de viejo "escarabajo". El *Brasília* fue un automóvil de uso mixto (paseo y trabajo), que resolvió varios de los problemas del "escarabajo", incluso el de la visión del conductor, pues aumentó considerablemente las superficies de vidrio. A partir de entonces, con el éxito del modelo, la VW de Brasil presentó varios proyectos propios, muchos de los cuales fueron exportados a los mercados latinoamericano, asiático y africano.

El diseño se vinculaba con proyectos de alta tecnología. La Embraer, empresa de capital mixto para fabricación de aviones, lanzó a principio de los años setenta los modelos *Bandeirante*, de pasajeros, e *Ipanema*, orientado al mercado agrícola, hitos notables de la capacidad de proyecto y de realización industrial brasileña. Embraer incorporó a su equipo profesionales que diseñaban sobre todo los interiores de las aeronaves.

Después de la crisis del petróleo de 1973, el gobierno decidió invertir en un programa de combustible alternativo, el alcohol extraído de la caña de azúcar. Este proyecto movilizó al área académica y tecnológica nacional, y se llamó *Pró-Álcool*.

En 1975, los militares instalaron en el Instituto Nacional de Tecnología (INT), en Río de Janeiro, a un grupo de diseñadores e ingenieros que debía dar apoyo a los proyectos tecnológicos oficiales. Así, en 1981, el grupo presentó el equipamiento agrícola para ablandar el suelo, lo que mejoraba las condiciones de la cosecha manual; y en 1983, una recolectora de mandioca, otra posible fuente de energía alternativa. En tanto, el INT, que podría haber sido un gran centro de investigación en diseño con amplia perspectiva, ya que estaba vinculado a los programas estratégicos gubernamentales, vio su actuación violentamente reducida por los rumbos del país.

1980-1990
De la crisis a la globalización

Los años ochenta, que muchos llamaron la "década perdida", marcaron el declive del crecimiento económico de los treinta años anteriores. Brasil cambió de aspecto. De ser un país predominantemente rural, pasó a tener un perfil indus-

[24] Márcio Piancastelli (1936), es un diseñador de automóviles cuya formación se dio en las fábricas donde trabajó (Willys y VW) y en un curso de un año de duración en Carrozzeria Ghia, en Turín, Italia. Fue responsable del desarrollo de varios vehículos dentro de la Volskswagen, como el *Brasília* y el *Gol*.

Avión Bandeirante. Embraer. |129|

Brasília. 1973. Diseño: J. V. N. Martins, M. Piancastelli y G. Oba. Volkswagen do Brasil S.A. |131| Avión Ipanema. Embraer. |130|

trial y urbano. A comienzos de la década, la población de las ciudades sumaba 80 millones de personas, sobre un total de 120 millones de brasileños.

Los diseñadores ya eran muchos, formados por los cursos de diseño industrial que habían sido creados a lo largo de las décadas del '60 y del '70. La primera asociación profesional, la ABDI, se encargó de difundir el diseño, pero no de defender una nueva categoría profesional. Así, se formaron, en varios estados brasileños, asociaciones de carácter sindical, como la Associação Profissional de Desenhistas Industriais, en 1978.

Mientras tanto, los diseñadores de esta generación –muchos eran arquitectos de formación– percibían que tenían que crear su propio trabajo, transformarse en emprendedores. Algunos de ellos debían enfrentar, también, el desafío de proyectar y producir sin volver sus productos inaccesibles para la clase media, que estaba cada vez más empobrecida.

En 1978 se abrió una tienda que luego se transformó en una cadena: *Tok Stok* (especie de Ikea brasileña que pretendía ser una alternativa para la clase media local), que apostó a diseños limpios a precios razonables. Al poco tiempo la cadena de tiendas se volvió una gran empresa de venta, que mantuvo hasta hoy una relación con diseñadores emprendedores, especialmente los jóvenes, y que busca bajar los precios a cualquier costo.

Los empresarios brasileños y las multinacionales retiraron sus inversiones, que nunca fueron significativas en el desarrollo de nuevos productos.

El estancamiento económico, acompañado de la alta inflación, que en 1989 llegó a 1782,90% anual,[25] destruyó el poder de consumo de las clases más humildes y de la clase media. En tanto, la clase alta de la sociedad brasileña no sólo continuó siendo rica, sino que además sofisticó su universo de consumo. Los diseñadores fabricantes que, junto a las tiendas de decoración, se volvieron hacia ese mercado, ganaron espacio y, en algunos casos, exacerbaron la sofisticación artesanal, al retomar el diseño italiano; éste emprendía, en el mismo período, una severa crítica al racionalismo.

Se establecieron, en esos años de fin de las ilusiones, algunos negocios de diseñadores encargados, simultáneamente, del proyecto, de la ejecución (generalmente manufacturada) y de la venta de objetos destinados a los grupos más ricos de la sociedad brasileña. Fúlvio Nanni y Carlos Motta son ejemplos de esta

[25] Variación del Índice General de Precios - Disponibilidad Interna (IGP-DI), medido por la Fundación Getúlio Vargas (FGV).

Silla Flexa. Diseño: Carlos Motta. |132|

Lámpara "SSS". Diseño: Giorgio Giorgi Júnior y Fábio Falanghe. |133|

postura que remite a William Morris y al *Arts and Crafts*, sólo que desprovista de su fundamentación utópica. También los mediáticos hermanos Campana[26] surgieron en este período y crearon objetos cuyo fin no era la producción en serie, sino una crítica al funcionalismo. Objetos que eran sobre todo domésticos, en pequeña escala, comenzaron a ser vendidos en galerías de arte y diseño a precios altos y destinados a las clases más privilegiadas. Fue también el caso de la ebanistería de Etel Carmona, inaugurada en San Pablo al final de los años ochenta, que fabrica, todavía hoy, muebles utilizando maderas nobles, con diseño de, entre otros, Claudia Moreira Salles.[27]

Incluso aquellos que trabajaban con la producción seriada no encontraron, muchas veces, un ambiente empresarial propicio para la innovación. Fue el caso de dos jóvenes: Giorgio Giorgi y Fabio Falanghe, titulares del estudio *Objeto Não Identificado*, que desarrollaban proyectos para la industria. No conseguían inversores y tenían que producir ellos mismos sus objetos, como la mesa de hierro apilable *Zero* (1987) y la lámpara *SSS* (1988), que innovó en el mecanismo de giro del asta, y que fue producida, inicialmente, por la pequeña fábrica paulista Lumini y, después, por la multinacional italiana Artemide.

El mercado de consumo se retrajo con el bajo crecimiento económico. El Estado redujo sus inversiones en áreas como educación, salud y planeamiento urbano. Un buen termómetro de esta nueva situación fue el estudio *Cauduro & Martino*, que desarrolló varios proyectos para el gobierno y que, a partir de los años ochenta, pasó a trabajar casi exclusivamente con grandes empresas, entre ellas algunas multinacionales como White Martins, Johnson & Johnson y Rhodia, y también bancos como Bradesco.

La renovación del sistema bancario hizo emerger como potencias a Bradesco y a Itaú, que invirtieron, cada uno a su modo, en la identidad corporativa por medio de la arquitectura, la identidad visual y sus aplicaciones, el diseño de talones de cheques y el diseño de los cajeros automáticos.

En los años ochenta, una iniciativa en el campo de la enseñanza, promovida por el gobierno federal y por el gobierno estatal de Santa Catarina, en el sur del país, renovó las prácticas de los docentes y de los profesionales brasileños: el Laboratorio Brasileño de Diseño Industrial, abierto en 1983, en Florianópolis, capital del estado, y dirigido por el diseñador alemán Gui Bonsiepe, consultor

[26] Fernando Campana (1961), formado en bellas artes, y Humberto Campana (1953), con estudios en derecho, realizaron una primera exposición en San Pablo, en 1989, llamada *Desconfortáveis*.

[27] Claudia Moreira Salles (1955) es una diseñadora formada en la ESDI. Trabajó en el IDI/MAM y en la empresa Escriba de muebles de oficina.

Cabina de Banco 24 Horas. Diseño: Cauduro & Martino. |134|

del Conselho Nacional de Desenvolvimento Científico e Tecnológico (CNPq). Los sucesivos encuentros de docentes, los cursos con profesionales extranjeros y los seminarios abrieron la perspectiva para llevar a cabo la fundación de la Associação de Ensino de Design (AEnD), preanuncio de la importancia que la educación en diseño iba a asumir en la década siguiente.

1990... La globalización al mando

A partir de los años noventa, el gobierno de Fernando Collor de Mello, primer presidente electo por sufragio universal después de la dictadura, abrió la importación de productos industrializados, antes sujetos a altos impuestos o a la reserva del mercado, como el caso de la informática. La política neoliberal entró en escena, y gran parte del patrimonio público fue vendido a empresas privadas internacionales. Telecomunicaciones, energía eléctrica y hasta el gran orgullo nacional, Embraer, pasaron a manos privadas.

Los estudios de diseñadores que antes se habían vuelto hacia proyectos estratégicos, como *GAPP*, que había realizado los proyectos de los *metro* (subterráneos) de San Pablo y llevado a cabo el proyecto de restauración de trenes de líneas públicas y de estaciones de trabajo para refinerías de empresas estatales, se redujeron (*GAPP* había llegado a tener 85 empleados) hasta prácticamente desaparecer.

Con el estudio *Forma / Função* pasó lo mismo. Surgido en 1978, con proyectos en el área de aparatos médicos y odontológicos, y equipamientos de oficina, como la teleimpresora de la empresa Lapsen entre otros, tuvo que disminuir su planta de empleados y reorientar sus actividades hacia el área gráfica de embalajes, hasta 1997. En este año, su titular, John Ulf Sabey, volvió a desarrollar, con sólo dos colaboradores, productos para el área médico-hospitalaria.

La globalización acelerada de los años noventa provocó un gran número de ventas de empresas brasileñas a multinacionales. Se tenía la impresión de que Brasil estaba a la venta. Desde empresas ligadas a la tecnología, como Metal Leve, hasta empresas de electrodomésticos como Walita y Arno, pasaron a pertenecer a grupos internacionales. Oca, que desde hacía muchos años pertenecía a un grupo empresarial brasileño, fue vendida a Steelcase International; Mobilínea, al Global Group, y Dako, a GE; Prosdóscimo, fábrica de electrodomésticos de Paraná, fue incorporada a Electrolux.

La entrada de productos extranjeros y la internacionalización de empresas acentuaron el papel relevante de los embalajes, lo que aumentó el dominio del diseño gráfico y el crecimiento de este campo como área específica. Se dio cada vez mayor importancia a las marcas y a su gestión (el *branding*), y cada vez menos a la producción: esto amplió el mercado del diseño gráfico en el país. También el comercio tradicional sufrió mucho con la proliferación de los *shopping-centers* y el surgimiento de las grandes redes de franquicias, para las cuales la identidad corporativa y los embalajes son aspectos fundamentales. Además, la competencia exacerbada entre grupos, nacionales e internacionales, obligó a las empresas a cambios cada vez más veloces en sus instrumentos de comunicación. Apareció la necesidad obsesiva de la marca, adoptada también por el pequeño comerciante, la pequeña industria y los pequeños prestadores de servicios.

Sin embargo, ese mercado fue amenazado por la aparición de grandes estudios de diseño norteamericanos y europeos; fue el caso del cambio de los programas de identidad de Varig y de Bradesco, realizado por *Landor*. Dicha amenaza hizo surgir la necesidad de defensa del mercado interno de profesionales.

En 1989 fue creada la Associação de Designers Gráficos do Brasil (ADG), con

sede en San Pablo, que en el año 1992 inauguró la I Bienal de Diseño Gráfico, que se transformó en el termómetro de la producción brasileña en esa área. Desde este período en adelante, se intensificó el debate en torno de cuestiones como la "identidad brasileña" en el diseño, característico de la postura de la globalización, que preconiza el fortalecimiento de las identidades regionales, generalmente pastiches de hábitos locales. Dicha identidad opera como un medio de protección del mercado profesional contra la presencia externa.

En los años noventa, surgió la figura del patrocinador privado de la cultura, a partir de la ley federal de descuento fiscal. El Estado pasó a transferir las inversiones culturales a las iniciativas privadas. En el área editorial esa política generó una serie de proyectos de *coffee table books* y libros-obsequio de las empresas, lujosamente encuadernados, que ayudaban a construir un mercado para editores, diseñadores e industrias gráficas. Éstas modernizaron su parque gráfico a lo

Diseño en el ámbito municipal

En el ámbito local, en San Pablo, la gestión de izquierda de Luiza Erundina (1989-1992) permitió que fuese desarrollado un proyecto alineado con preocupaciones sociales y ambientales. Se trató de los juguetes públicos de Elvira de Almeida, que aprovechaban la chatarra urbana, como postes de eucaliptos y astas metálicas de iluminación derrumbados por las tempestades. La diseñadora había desarrollado anteriormente un sistema de muebles para ser construidos con facilidad a partir de cajones de madera, destinados a los grupos habitacionales populares.

En Río de Janeiro, el secretario de Urbanismo, arquitecto Luis Paulo Conde, inició al comienzo de los años noventa un programa para mejoras urbanas llamado *Rio Ciudad*. Varios estudios de arquitectura asumieron el trabajo. Cada uno se ocupó de uno o más barrios. Todos presentaron propuestas de mobiliario urbano. En este período Guto Índio da Costa diseñó un conjunto de productos –cabina telefónica, refugio de ómnibus, luminaria urbana y bancos para espacios públicos– muchos de los cuales están todavía en el barrio de Leblon a pesar de no haber tenido mantenimiento.

Vaivén "Gangorra". Diseño: Elvira de Almeida. |135|

largo de la década del '90, e inclusive se adecuaron a las nuevas tecnologías de la informática.

En esa década se dio el fenómeno de crecimiento desenfrenado de los cursos de enseñanza superior de diseño, con cada vez más institutos privados, en general de cuestionable calidad. La educación de diseño se volvió, antes que nada, un negocio y, siguiendo el rumbo de lo "global", se instalaron en Brasil, a partir del 2002, escuelas vocacionales extranjeras de diseño, como la Miami Ad School o el Instituto Europeo de Diseño.

La creación de editoriales dedicadas a la publicación de libros de diseño indica que la producción de conocimiento y el registro de los trabajos del área comenzaron a ganar espacio en el país, y atendieron al creciente mercado de enseñanza del diseño, que hoy tiene más de trescientos cursos universitarios privados. También surgieron cursos de postgrado, que absorben a muchos de los egresados que, sin alternativas de trabajo en el mercado libre, continúan sus estudios amparados por becas o se desempeñan como profesores universitarios.

El saldo neoliberal de los gobiernos de los años noventa fue el pasaje de una serie de responsabilidades del Estado a organizaciones no gubernamentales. Programas de aproximación entre diseñadores y artesanos pobres fueron puestos en práctica, con el objetivo de crear consultorías para que los artesanos comenzaran a vender objetos, muchas veces relacionados con la moda, para los grandes centros urbanos. El Servicio Brasileño de Apoyo a las Micro y Pequeñas Empresas (SEBRAE), organismo gubernamental, creó un programa en este sentido que se volvió una alternativa de trabajo para los diseñadores. Despolitizado, el programa transforma al profesional en mero consultor de marketing y no crea condiciones de autonomía a los artesanos (muchas veces, no son artesanos sino grupos informales de ex presidiarios o de mujeres de barrios pobres capaces de realizar trabajos manuales).

Los años noventa ven surgir el personaje del diseñador internacional. Quien ocupa ese lugar en el diseño brasileño es Guto Índio da Costa,[28] que trabaja con multinacionales como Dako/GE, en el proyecto de electrodomésticos, y JC Decaux en el mobiliario urbano. Trabaja también en pequeñas empresas de productos populares como *Aladdin*, para la cual proyectó garrafas térmicas desarrolladas para competir con productos baratos e importados de China. Es notable el caso del

[28] Guto Índio da Costa (1969) estudió en el Art Center College of Design en Suiza; trabajó en el estudio de Jacob Jensen en Dinamarca y junto a Alex Neumeister en Alemania.

Ventilador "Spirit". 2002. Diseño: Guto Índio da Costa. |136|

Jarra térmica Alladin. 1996. Diseño: Guto Índio da Costa. |137|

ventilador *Spirit*, proyecto que salvó una industria carioca de cintas de casete y que es vendido tanto en redes de tiendas populares como en comercios sofisticados. Su estudio trabaja también en la concepción de productos de lujo, como yates y la bañera *Smarthydro*, concebida para la empresa Innovative House.

Durante la década del '90 los hermanos Campana se convirtieron en estrellas internacionales, pues varios de sus proyectos fueron editados por empresas italianas y sumamente divulgados. Su carácter mediático puede ser entendido en la búsqueda que los mercados saturados hacen de nuevos productos; en verdad, de nuevos símbolos del llamado consumo de marcas de moda en un mundo globalizado.

Hubo, también, empresas brasileñas que se volvieron multinacionales, como Marcopolo, de ómnibus. La empresa viene produciendo una serie de modelos desde 1949, año de su fundación. La opción por las autopistas y rutas, en vez de otras vías de transporte de Brasil, y asimismo de América Latina, posibilitó su crecimiento. En los años noventa abrió una fábrica en Portugal. Las carrocerías son montadas sobre chasis Volvo, Scania, Mercedes Benz o Volkswagen. La empresa desarrolló los ómnibus biarticulables urbanos de varias ciudades brasileñas. En 1997, el diseñador Oswaldo Mellone fue el encargado de desarrollar, con un equipo de diseño, la ingeniería de un ómnibus para corta distancia que circularía en San Pablo, el *VLP* (Vehículo Liviano sobre Neumáticos), proyectado para correr sobre rieles.

La producción industrial brasileña se volvió, a lo largo de cincuenta años, muy diversificada. A pesar de que en los últimos años muchos economistas alertaron sobre el fenómeno de la desindustrialización, surgieron en las últimas décadas algunos fabricantes que sintieron la necesidad de atender al mercado de productos baratos, de apariencia siempre renovada y que compiten contra productos chinos. Entre ellas están Coza, de Rio Grande do Sul, que produjo artefactos domésticos de plástico, para la cual trabajan diseñadores como Nelson Petzold, José Carlos Bornancini y Valter Bahcivanji.[29] También Mueller, industria de Santa Catarina fundada en los años cincuenta, que partió de la fabricación de máquinas rudimentarias para lavar (hechas en barriles de madera), y se transformó en una empresa de electrodomésticos de plástico pensados para el mercado popular, para lo cual colabora el estudio de diseño *Chelles & Hayashi*.

Los caminos de la política y de la economía en la segunda mitad del siglo XX generaron una sociedad marcada por una enorme desigualdad. El Estado

[29] Valter Bahcivanji (1957) es un buen ejemplo de la trayectoria que recorrió el diseño brasileño. Formado en FAAP en 1983, trabajó en empresas de muebles (Oca) y de informática (Sid Informática), y estuvo desempleado a fines de la década del '80. Comenzó a producir objetos que no exigían grandes inversiones, utilizando piezas ya industrializadas como componentes de sus productos, como una ensaladera plástica que, en sus manos, se vuelve una pantalla de lámpara. En los últimos años, recibió invitaciones para diseñar una línea de piezas plásticas para la empresa Coza.

Cama para tratamientos traumatológicos. Diseño: Equiphos. Hospital Sarah Kubitschek. |138|

brasileño, que adoptó una política neoliberal en los años noventa, redujo de forma violenta su participación en los proyectos socioculturales, y los relegó a la iniciativa privada.

Desafortunadamente, en estos cincuenta años son raros los casos en que los diseñadores fueron convocados para apoyar iniciativas y enfrentar cuestiones vitales para la sociedad brasileña. Algunos proyectos de mobiliario escolar fueron desarrollados: entre ellos, los de *Cauduro & Martino*, asociados a Karl Heinz Bergmiller, para la Universidad de San Pablo, y por el equipo de IDI/MAM en la industria Lafer. En el área de salud, pocas veces fueron desarrollados equipamientos para atender a la red pública. Es importante mencionar el equipo de diseño del Hospital Sarah Kubitschek, que desarrolló una serie de aparatos para rehabilitación motora, entre ellos una cama especial para tratamientos traumatológicos. Pocas también fueron las oportunidades que los diseñadores tuvieron de actuar en las ciudades; en equipamientos públicos (como en el proyecto de señalización de la estación de autobuses de San Pablo en los años noventa); en el sistema de transportes urbanos; en las viviendas populares: todos dentro de la esfera del Estado.

El actual modelo neoliberal favorece iniciativas del mercado de consumo y, en algunos sectores industriales, como el de muebles, hay una búsqueda de actualización por medio del diseño para intentar hacer frente a la competencia internacional. El modelo también favorece al mercado de elite con el rediseño constante de bienes de consumo.

Sin embargo, aunque las tareas son más abarcativas en el área del diseño y se relacionan con la mejora de las condiciones de vida de la mayoría de la población (proyectos en el área de vivienda, transporte público, educación y salud), sólo son desarrollos aislados. La revisión del modelo neoliberal, con vistas a la creación de una sociedad inclusiva, podrá generar muchos campos de trabajo para los diseñadores.

Sólo a partir de la revisión del modelo neoliberal podrá darse a gran escala la participación del diseño como factor efectivo de desarrollo y de inclusión.

Bibliografía seleccionada

Amaral, Aracy (coord.), *Projeto Construtivo Brasileiro na Arte*, Museu de Arte Moderna/São Paulo, Pinacoteca do Estado, Río de Janeiro, 1977.

Bardi, Pietro Maria, *Excursão ao território do Design*, Banco Sudameris do Brasil, São Paulo, 1986.

Bardi, Pietro Maria, *Mestres, artífices, oficiais e aprendizes no Brasil*, Sudameris, São Paulo, 1981.

Camargo, Mário de (coord.), *Gráfica: arte e indústria no Brasil: 180 anos de história*, Bandeirantes Grafica/EDUSC, São Paulo, 2003.

Cavalcanti, Pedro e Chagas, Carmo, *História da Embalagem no Brasil*, ABRE, São Paulo, 2006.

Claro, Mauro, *Unilabor: desenho industrial, arte moderna e autogestão operária*, Editora Senac São Paulo, São Paulo, 2004.

Dean, Warren, *A industrialização de São Paulo (1880-1945)*, Editora Bertrand Brasil, Río de Janeiro, 1991.

Junior, Gonçalo, *Benicio: um perfil do mestre das pin-ups e dos cartazes de cinema*, CLUQ, São Paulo, 2006.

Lafer, Celso, *JK e o Programa de Metas (1956-1961): processo de planejamento e sistema político no Brasil*, FGV Editora, Río de Janeiro, 2002.

Leite, João de Souza (coord.), *A herança do olhar: o design de Aloisio Magalhães*, SENAC-Rio, Río de Janeiro, 2003.

Leon, Ethel, *Design brasileiro, quem fez, quem faz*, Senac Rio y Viana Mosley, Río de Janeiro, 2005.

Mello, João Manuel Cardoso de y Novais, Fernando A., "Capitalismo tardio e sociedade moderna", en *História da Vida Privada no Brasil: contraste da intimidade contemporânea*, Fernando A. Novais (coord.), Companhia das Letras, São Paulo, 1998.

Niemeyer, Lucy, *Design no Brasil. Origens e Instalação*, 2AB, Río de Janeiro, 1997.

Santos, Maria Cecilia Loschiavo dos, *Tradição e Modernidade no Móvel Brasileiro. Visões da utopia na obra de Carrera, Tenreiro, Zanine e Sérgio Rodrigues*, Universidade de São Paulo, FFLCH, tesis (doctorado), profesora orientadora Otília Beatriz Fiori Arantes, São Paulo, 1993.

Sarmento, Fernanda, *Revista Senhor: talento e tom*. En *revista ARC Design*, Nº 20, junho/julho de 2001.

Suzigan, Wilson, *Indústria Brasileira*, Hucitec, São Paulo, 2000.

Wollner, Alexandre, *Design visual 50 anos*, Cosac & Naify, São Paulo, 2003.

URLs

Bellingieri, Julio Cesar, *A indústria cerâmica em São Paulo e a "invenção" do filtro de água: um estudo sobre a Cerâmica Lamparelli – Jaboticabal (1920-1947)*. http://www.abphe.org.br/congresso2003/Textos/Abphe_2003_41.pdf. Consultado: 11 de junio 2006.

Dako Eletrodomésticos. http://www.dako.com.br. Consultado: 21 de mayo 2006.

Junior, José Ferreira. *As transformações gráfico-visuais dos jornais brasileiros*. http://www.filologia.org.br/anais/anais%20iv/civ12_2.htm. Consultado: 10 de septiembre 2006.

República de Colombia

Superficie*
1.138.910 km²

Población*
45.600.000 habitantes

Idioma*
Español [oficial]

P.B.I. [año 2003]*
US$ 104,8 miles de millones

Ingreso per Cápita [año 2003]*
US$ 2.352,4

Ciudades principales
Capital: Santafé de Bogotá. [Medellín, Cartagena, Cali]

Integración bloques [entre otros]
ONU, OEA, OMC, CAN, G3, MERCOSUR (asociado), UNASUR.

Exportaciones
Petróleo, carbón, flores, café, minería.

Participación en los ingresos o consumo
10% más rico 10% más pobre

46,5% 0,8%

Índice de desigualdad
57,6% (Coeficiente de Gini)**

* Sader, E.; Jinkings, I., AA.VV.; *Enciclopédia Contemporânea da América Latina e do Caribe*, Laboratório de Políticas Públicas, Editorial Boitempo, São Paulo, 2006, p. 322.

** UNDP. "Human Development Report 2004", p.189, http://hdr.undp.org/reports/global/2004
El coeficiente de Gini se utiliza para medir la desigualdad en los ingresos. Es un número entre 0 y 1, donde 0 corresponde a la perfecta igualdad (todos tienen los mismos ingresos) y 1 es la perfecta desigualdad (una persona tiene todos los ingresos y las demás ninguno). El índice de desigualdad es el coeficiente de Gini expresado en porcentaje.

Colombia

Jaime Franky Rodríguez - Mauricio Salcedo Ospina

La década del '90 se inició con políticas de apertura económica, que desencadenaron el interés por el diseño como estrategia para entrar en el mercado o para sostenerse en él. Muchos hechos de esa época indicaron el ambiente favorable: la inclusión del tema como parte de la política de "Modernización y Reconversión Industrial", la creación de la Red Nacional de Diseño para la Industria y la del Sistema Nacional de Diseño del Ministerio de Desarrollo Económico, la promulgación de la ley reglamentaria de la profesión de diseño industrial, la realización de eventos de carácter internacional en Santa Marta, Bogotá, Medellín, Bucaramanga, la aparición de publicaciones de diseño y la consideración de criterios de diseño en proyectos de las administraciones de las ciudades de Medellín y Bogotá. En algunos sectores productivos el diseño fue la solución para competir en el mercado internacional, en el Estado fue una de las tablas de salvación para incrementar la innovación y superar el rezago que en este tema sufría el aparato productivo, y para los diseñadores el distanciamiento del sector empresarial tocaba a su fin. Pero la cosa no era tan sencilla; la euforia de los diseñadores pasó más bien pronto, el fuerte giro hacia el mercado y la competitividad, en el que se movía el mundo, hizo ver debilidades internas para actuar en un escenario de esa naturaleza y se puso en evidencia, una vez más, que la adopción de modelos, la aplicación de fórmulas y la copia de realizaciones ejemplares no resultan suficientes. Para finales de la década, los proyectos de integración del diseño al sector productivo estaban inactivos, los eventos eran prácticamente inexistentes, los empresarios reconocían la necesidad del diseño pero no lograban o no sabían cómo ponerlo a funcionar en el engranaje de la empresa.

Así pues, antes de los noventa el diseño era preocupación de unos cuantos "quijotes" que, a contracorriente, vieron en él una vía para mejorar la calidad de vida y contribuir al desarrollo. Hoy, más de diez años después, el diseño es preocupación de muchos pero, salvo la visibilidad ganada, poco ha cambiado su participación en el orden social y cultural, y sobre todo su escasa inserción en el orden económico.

De las tesis a una hipótesis

La indagación partió de reconocer el diseño como una de las variantes posibles para llegar a la gráfica y a los objetos producidos por el hombre. Pero aun cuando el diseño gráfico e industrial, que se corresponden con cada uno de esos campos, son disciplinas afines, en Colombia recorren caminos paralelos. Los ámbitos en los que se instalan son diferentes, como son diferentes sus actores y los referentes considerados para el desarrollo de sus prácticas.

La tesis doble que se sostiene aquí es en primer lugar, que persiste un distanciamiento entre el diseño y el contexto, especialmente entre el diseño industrial y el sector productivo, y que el distanciamiento al que se alude tuvo su origen en el origen mismo del diseño profesional, que nació en Colombia en sectores académicos distantes de la producción industrial, la tecnología y la economía, entre las décadas del '60 y el '70. En segundo lugar, que el diseño, en especial el gráfico, asiste a un proceso de expansión o ampliación de sus fronteras producto del cambio tecnológico, que acrecienta la distancia del contexto y las diferencias que, desde su origen, tienen los diseños entre sí. El trabajo en entornos virtuales, por ejemplo, cambia el itinerario y distancia los diseños; los recursos para el diseño gráfico son globales, las posibilidades para la fabricación del producto del diseño industrial siguen ligadas a lo local; en el producto digital virtual trabajar en la pantalla es trabajar sobre el producto; en el objeto

material, trabajar en la pantalla sigue siendo prefiguración o predeterminación mediante la simulación del producto. En el caso de la producción de imagen, la frontera tecnológica está al alcance de los diseñadores gráficos colombianos; en la fabricación de productos materiales, a los diseñadores industriales les toca resignarse a verla en las revistas.

De allí se derivan preguntas que pueden ser resueltas por la historia. ¿Por qué la distancia entre el diseño y el sector empresarial? ¿En qué momento se originan las diferencias entre los diseños? Y de allí se deriva también la hipótesis que se sostiene, construida tras las primeras búsquedas. Esta hipótesis es que aunque el diseño nació en el país en torno del producto manufacturado y de comunicación visual, éstos operaron como fachada y ocultaron una propuesta de mucha mayor ambición y alcance realizada por los pioneros del diseño en Colombia; el diseño nació como una apuesta por modernizar el sector empresarial, por contribuir a introducir las ideas modernas en el pensamiento y la cultura presentes en el aparato productivo colombiano, o bien como una apuesta por introducir la cultura del proyecto en la cultura colombiana.

Ahora bien: los imaginarios de la empresa colombiana y los imaginarios de los diseñadores han sido, aun cuando cada vez menos, imaginarios diferentes. Se debe entender al diseño –en especial al diseño industrial– como hijo de la modernidad, y reconocer a la cultura colombiana (y dentro de ella la cultura empresarial) como una cultura fundamentada en la tradición.

Pensamiento, cultura e industrialización en Colombia

Tres esferas concurren y se entrecruzan en la historia del diseño: la del pensamiento, la cultura y el nacimiento de la industria. Esto para delimitar un tanto el campo, pues también concurren en él lo político, lo social y lo económico. Se puede decir que el nacimiento y desarrollo del diseño requirió de movilizaciones y articulaciones de lo movilizado, en las tres esferas mencionadas, y eso no pasó en Colombia.

En el ámbito occidental se requirieron condiciones especiales para el surgimiento de la industria y el diseño. La primera, el nacimiento de un pensamiento industrial, posible por la valoración de la lógica y la razón en la modernidad, que permiten en un sentido práctico el cálculo y el control de la producción. La segunda condición es el nacimiento del propósito de empresa; el objetivo de la producción no fue entonces la acumulación de resultados, sino, precisamente, el reordenamiento de esos resultados para iniciar nuevamente un proceso de producción; en la idea de empresa está presente también el pensamiento moderno. La tercera condición es la concepción de nuevos productos desde el punto de vista del proceso industrial y no de la fabricación o la construcción de cada objeto individualmente, de la que se deriva la anticipación. Se trata de un desplazamiento radical y quizá más importante que la misma mecanización. Las tres conjugan el pensamiento con la técnica y demandan un distanciamiento de la tradición en la esfera de lo cultural.

Pensamiento y cultura. La permanencia de las ideas

En Colombia, lo moderno chocó con la tradición y la visión de empresa chocó con un sentido aristocrático; mientras la empresa implica riesgo, la aristocracia se asegura en la herencia. La modernización, o podría decirse la occidentalización, tuvo que esperar. El pensamiento moderno, si llegó a existir como tal, aun cuando se anuncia desde los años veinte y treinta en las elites intelectuales, sólo se concretó hasta muy pasada la segunda mitad del siglo XX, mientras el grueso

de la sociedad seguía ligado a la conservación de lo local y de la herencia. Esta situación hunde sus raíces en el nacimiento mismo de la nación y se perpetúa en gran medida hasta nuestros días. Para ver esto, pueden transcribirse en extenso planteamientos correspondientes a tres momentos históricos diferentes:

En referencia al momento de la independencia, Rubén Jaramillo Vélez señala que "*El entusiasmo de las elites criollas por los ideales de la asamblea constituyente y legislativa o por el texto de Filadelfia respondía desde luego al espíritu de los tiempos, aunque distaba mucho de estar respaldado por hechos concretos: por procesos efectivos y desarrollos socioeconómicos, culturales e idiosincráticos que se correspondieran con este espíritu. Se trataba más bien de una abstracta identificación por parte de sectores minoritarios ilustrados, que tal vez no resultaría exagerado calificar de ingenuos*". (Jaramillo, R., 1990, p. 536)

Para finales del siglo XIX, la inexistencia de un pensamiento que acercara al país a los caminos que recorrían Europa y EE.UU. tras la Revolución Industrial resultaba evidente. El historiador Jaime Jaramillo Uribe considera la imposibilidad de la ruptura con la tradición en personajes como Miguel Antonio Caro, uno de los cerebros de la Constitución Política de 1886: "*Caro, que sabía penetrar en la esencia de la historia española y en el fondo del ser prehispánico, que era él mismo una concreción de esa forma de ser, anotaba algo que se escapaba a muchos de sus contemporáneos, seducidos por la tradición de Inglaterra; que nada había más antagónico con la tabla de valores propia de la concepción burguesa del mundo que la estructura propia del alma hispánica. Por eso no podía hacerse de un español peninsular, pero tampoco de su heredero, el español americano, un ser calculador y hedonista en moral, demócrata liberal en política, frugal y racionalista en economía*". (Jaramillo, R., 1998, p. 45)

Pero no es tan sólo la herencia hispana a secas; es también el apego a la religión arraigado en la cultura, que no permitió pensar en la sociedad colombiana como una sociedad constituida por ciudadanos en el sentido moderno del término. Recién en el último cuarto del siglo pasado, el contacto con un mundo cosmopolita cambia ese carácter de la sociedad colombiana. El sacerdote Francisco J. de Roux afirmaba en 1987 que: "*(...) la secularización acelerada de la sociedad colombiana de los últimos veinte años es el cambio más importante del país en el mismo período. Pero, a mi juicio, este proceso sano ha conllevado un problema grave: durante este período se desvanece la moral religiosa y las gentes no han sido preparadas con una ética cívica que sustituya lo que antes se cumplió como mandamiento divino. De hecho lo que se ha dado es el secularismo. Es una sociedad que salta del institucionalismo católico a la anomia social sin haber conocido la secularización*". (de Roux, F. J., 1987)

En este orden de ideas, el diseño no tiene sus antecedentes en el pensamiento o la cultura extendidos, sino en las ideas presentes en elites burguesas e intelectuales, que desde la primera mitad del siglo XX abonan el terreno en el que llegó a instalarse a partir de los setenta. En efecto, el diseño gráfico profesional presenta en su nacimiento fuertes vínculos con el arte, específicamente en su variante de arte publicitario; y el diseño industrial, con la arquitectura moderna. Se puede anotar además que estas elites se ubican en las sociedades urbanas, es decir en las ciudades, en un país eminentemente rural, lo que confirma aún más la reducción del campo en el que pudo ser instalado un pensamiento de diseño.[1] Esas elites minoritarias reprodujeron, como en los momentos de la independencia, el interés por las ideas ya no sólo europeas sino de carácter internacional: "*El entusiasmo hacia la modernización no podía pasar en ese momento de intentos minoritarios hechos por personas interesadas en sacudir del letargo al menos algunos sectores de la sociedad*". (Saldarriaga, A., 1986, p. 43)

[1] Es claro que en Latinoamérica las sociedades urbanas aseguraron desde la colonia la presencia de la cultura europea, asumiendo el papel ideológico que se le había asignado a la ciudad como centro de poder, según lo plantea José Luis Romero en *Las ciudades y las ideas*; y que operaron luego como los centros de ingreso de la cultura occidental tanto en su interpretación y modernización, como en su versión de masificación.

En la ciudad de Medellín, por ejemplo, encontramos lo que algunos consideran los inicios del arte moderno en Colombia, que en este trabajo se ven más bien como una de las primeras manifestaciones de la gráfica moderna en el país. En 1915 Félix Mejía Arango, "Pepe Mexía" funda la revista *Panida* y en torno de ella se conforma el grupo de "Los Panidas" al cual se vincula también Ricardo Rendón. Éstos, junto con Sergio Trujillo Magnenat, forman parte de esa vanguardia temprana vinculada a la primera gráfica editorial y publicitaria moderna del país. Esta última ligada a la dinámica de industrialización, la cual sólo es posible apoyada en el pensamiento moderno.

El salto a lo moderno se presentó por los mismos años también en la arquitectura. Y se puede decir "salto" porque en la mayoría de los campos el paso a lo moderno en el país es sinónimo de ruptura. El edificio de la Fábrica Nacional de Chocolates, también en Medellín, es reconocido como el primer edificio con este carácter, pero el lenguaje definidamente moderno se expresó en los edificios de la Ciudad Universitaria en Bogotá, especialmente en los diseñados por Leopoldo Rother y Bruno Violi en la década del '30. De la mano del desarrollo de la arquitectura moderna va a llegar la preocupación por el diseño industrial, específicamente en el sector del mobiliario, como complemento de la espacialidad construida. La revista *PROA*, que registra este desarrollo desde 1946, se presenta como revista de "Urbanismo, Arquitectura, Industrias" e incluye desde 1948 artículos relacionados con el tema.

Después de un recorrido tan general como necesario para la confirmación de la hipótesis, se puede revisar el escenario en el que se sitúan la gráfica y el objeto material al inicio de la segunda mitad del siglo XX. A partir de allí se comprende cómo su historia –entre 1950 y el 2000– puede ser identificada como la pugna entre la visión moderna y unificada del mundo y una visión diferente presente en Colombia, que no se dejó reducir a lo universal.

El afán por lo moderno, que en gran medida hasta hoy se manifiesta como un deseo, escindió en dos grupos a quienes se ocupaban de la cultura material: los modernos y los otros. Pocos y ligados a las elites los primeros; muchos y ligados a lo colectivo, los segundos. Esa escisión generó una suerte de nueva estratificación cultural –desarraigada como la de origen aristocrático y no necesariamente ligada al poder económico como la de origen burgués– y produjo un distanciamiento

Portada de la revista Proa, 64. 1952. |139|

Portada de la revista El Bastardito. 1994. Diseño: Lucas Ospina. Bernardo Ortiz. |140|

entre el pensamiento y el imaginario colectivo. Los modernos se apoyaron en la idea de proyecto y de progreso. Hubo otra corriente que defendió lo vernáculo y la tradición y generaron expresiones variadas, que van desde lo puramente tradicional, como en los objetos artesanales e indígenas, a lo popular urbano, una amalgama entre la herencia, la pretensión de ser moderno y la limitación de los recursos. Observar los recorridos del pensamiento y la cultura entre la década del '50 y el fin de siglo equivale a ver el tránsito de una modernidad en ascenso que pretendió igualarnos y unificarnos con Occidente hacia un reconocimiento de lo diverso y de la diferencia. En ese tránsito se debe aceptar que en gran medida el papel del diseño ha sido el de contribuir a la instalación de lo moderno y, en muchos casos, ha jugado el papel irreflexivo de colonizador o, en un sentido crítico, ha desempeñado el rol de los "sujetos coloniales", es decir "*(...) de colonizados por unos y colonizadores de otros*". (Garrido, A., 2003, p. 73)

Industrialización, comunicación: el ascenso del diseño

En el proceso de industrialización colombiano se encuentra el origen del diseño profesional. En el caso del diseño gráfico, en cuanto la necesidad de crear imágenes que identificaran y diferenciaran el producto, demandó de un profesional especializado. Esta necesidad se comenzó a ver en Colombia hacia la década del '30, coincidiendo con el primer auge de la industrialización del país. De forma más radical sucedió en el caso del diseño industrial: la profesión no pudo aparecer hasta tanto estuvo consolidado un sector industrial que la requiriera: esto ocurrió a finales de la década del '70.

Desde la política económica, se presentan tres etapas en el desarrollo industrial de Colombia: industrialización por sustitución de importaciones (ISI), promoción de exportaciones y apertura económica. Jesús Bejarano aclara el carácter de las dos primeras. En 1989 afirmaba: "*Pueden distinguirse en este proceso dos etapas: una sustitutiva de importaciones, que si bien se inicia desde los años treinta, adquiere su configuración precisa en la década del cincuenta y mantendrá su carácter estrictamente sustitutivo hasta 1967. La otra, prolongando la etapa anterior, inicia su curso al amparo del estatuto cambiario de 1967 y de la reforma constitucional de 1968, adquiriendo su cabal realización merced a la favorable coyuntura mundial de comienzos de la década del setenta. En esta etapa, la industria colombiana, sin abandonar (...) su carácter sustituti-*

Gráfica popular. Bus escalera. Andes, Antioquia. Década del '80. |141|

vo, apoyará la expansión fundamentalmente sobre la exportación de manufacturas (...)" (Bejarano, J. A., 1989, p. 221). La tercera etapa comenzó con la política de apertura y el proceso de internacionalización de la economía en 1990.

Es importante señalar los factores que incidieron en la consolidación de la base industrial con anterioridad a la década del '50, a los efectos de establecer la relación del diseño con el desarrollo industrial y con las circunstancias externas: la Primera Guerra Mundial y la crisis del '30, fueron determinantes de la consolidación de la industria liviana en el país. Especialmente la crisis del '30, que permitió al equipo ya montado trabajar a plena capacidad en un mercado relativamente libre de manufacturas extranjeras (Tirado, A., 1977, p. 214). El mismo autor considera que la creación de la industria liviana produce un viraje en las relaciones comerciales internacionales del país, que pasa de aparecer como consumidor de bienes de consumo a aparecer como consumidor de bienes de capital para el crecimiento de la industria. Este paso, apoyado más adelante por la política proteccionista, crea "lazos más orgánicos de dependencia", que se sostienen hasta nuestros días; lazos que son de dependencia tecnológica vistos desde la óptica de diseño.

La Segunda Guerra Mundial significó un momento de bonanza, producto de la coyuntura internacional. De acuerdo con Alberto Mayor Mora: *"La iniciativa empresarial colombiana llegó a sectores donde antes había predominado el taller artesanal. Sectores como la madera o el eléctrico, si bien empezaron en pequeña escala, fueron progresivamente consolidándose"*. (Mayor, A., 1989, p. 342) Paralelamente, la guerra significó el mayor ingreso de la inversión extranjera en diferentes frentes: en el de insumos para la construcción, en la industria alimenticia y en el sector papelero. En ese mismo lapso se crearon el Instituto de Fomento Industrial, IFI, y la Asociación Nacional de Industriales, ANDI, como indicadores adicionales del dinamismo industrial manufacturero.

Sin embargo, este proceso de industrialización implicó un salto brusco debido al carácter preindustrial, es decir premoderno y tradicional, que existía en el país, como se mencionó anteriormente. Un ejemplo que muestra en un territorio concreto esa falta de preparación para entrar en la industrialización es el salto tecnológico manifiesto en el momento en que fue creada la siderúrgica de Paz del Río. Alberto Mayor Mora identifica el inicio de la siderúrgica con una "pequeña Babel", a la que llegaron de todo el país y del exterior más de 6000 operarios y funcionarios, entre obreros, técnicos, ingenieros y administradores. No faltaron a la cita con el acero, dice, *"mineros del Chocó, llevados equivocadamente por un ingeniero alemán, quien había oído hablar de la gran capacidad minera del negro de la región. Nadie le aclaró que lo eran, ciertamente, pero de río"*.[2] Según el autor, la operación de la planta fue una calamidad durante los primeros diez años: al año no había llegado a la mitad de su capacidad de producción nominal, errores de diseño produjeron deficiencias en el rendimiento de algunos sectores, algunos equipos se desgastaron antes del tiempo estimado. Todo *"lo cual demostraba que el país no podía dar el salto a la revolución industrial abreviando etapas tecnológicas mediante decretos oficiales"*. (Mayor, A., 1989, p. 348) Paz del Río se sostuvo por la percepción que generaba en el país, la de estar dando el salto a la industrialización y la modernidad.

Veamos en segundo lugar la influencia ejercida posteriormente por los lineamientos de la Comisión Económica para América Latina de las Naciones Unidas (CEPAL), en la etapa de promoción de exportaciones. La crisis del '30 dramatizó la dimensión de la dependencia latinoamericana y generó nuevas visiones en las estrategias de desarrollo, que fueron reunidas en la perspectiva de la CEPAL,

[2] Vale aclarar que los autores cuando se refieren a mineros de río se refieren a las personas que buscaban oro en la orilla de los ríos de manera artesanal.

desde finales de los cuarenta. Liderada por Raúl Prebisch, la CEPAL consideró que la única manera para salir del subdesarrollo era realizar un esfuerzo continuo para lograr la industrialización. En consecuencia, el Estado debía proteger la industria nacional a través una activa política de protección arancelaria que interpusiera barreras a la entrada de aquellos productos que se producían en el país. Se consideraban vitales, además, la planificación y la integración regional. La línea trazada fue acogida en Colombia, como en otros países de Latinoamérica. En Colombia, para proteger la industria, o mejor aún, el proceso de industrialización, y para el ahorro de divisas generadas por un débil y en ese entonces poco diversificado sector exportador, dominado prácticamente por un solo producto: el café.

En lo que interesa al diseño, entre los años 1960 y 1968 se marcó lo que los economistas denominan la concentración industrial o la monopolización, producto de la incorporación de tecnología y del necesario aumento de productividad. Otro aspecto por resaltar es que "*(...) durante la década del sesenta, la economía del país se internó cada vez más profundamente en el proceso de industrialización adoptando el camino de la diversificación, que modificó la estructura productiva (...) La diversificación fue uno de los mecanismos de expansión de las antiguas ramas industriales*". (Mayor, A., 1989, p. 352)

En ese entorno industrial, y quizá debido a él antes que a otras consideraciones, aparecieron el diseño industrial y la profesionalización del diseño gráfico en el país. La preocupación por la productividad y el desarrollo tecnológico, por la diversificación de la producción, tanto como el interés por la comunicación comercial de la marca y el producto, desarrollaron en la academia el interés por formar los nuevos profesionales que requería la industria. Pero es el paso a la política de promoción de exportaciones en 1968 el que permite la presentación definitiva del diseño. Hay que mencionar como hecho enormemente significativo para el diseño la creación del Fondo de Promoción de Exportaciones, PROEXPO, como parte del respaldo institucional a esa política. Y se considera de enorme importancia porque PROEXPO fue el receptor de seis de las ocho delegaciones que llegaron al país en respuesta a la solicitud de asistencia internacional, que, según el documento para la creación de la Carrera de Diseño Industrial en la Universidad Nacional, tenía como objetivos: "*1) Lograr productos competitivos en los mercados internacionales. 2) Lograr una racionalización en los materiales, sobre todo en el empaque del producto. 3) Elevar la calidad*". Este enfoque exportador estuvo presente durante los años setenta y ochenta.

Fue precisamente en este período, específicamente entre 1961 y 1972, en el que la industria de las artes gráficas adquirió un impulso mediante la tecnificación de sus plantas, lo que permitió una ampliación de su capacidad productiva. De hecho, el desarrollo del sector colocó "*al país en cuarto puesto en América Latina y como líder de la industria gráfica en el Grupo Andino*". (Canal, G. y Chalarca, J., 1973, p. 228) Dos décadas después, dicho desarrollo hizo posible que los diseñadores se vincularan con él en el campo del diseño editorial.

La tercera etapa del desarrollo industrial –la de apertura económica–, aun cuando conservó el enfoque exportador, cambió drásticamente el entorno comercial de las empresas. Nació como parte de un nuevo recetario emanado de lo que se conoce como el "Consenso de Washington".[3] Esta política se acompañó de otras propuestas dentro de los lineamientos que se sentaron desde finales de los ochenta, formulados con el propósito de resolver los problemas más relevantes de América Latina: el déficit de los países, la ineficiencia de las empresas públicas, el aislamiento de la competencia y los precios elevados de los productos en el merca-

[3] Según Alfredo Toro Hardy, "*El término 'Consenso de Washington' fue acuñado en 1989 por el economista John Williamson, para englobar el listado de diez directrices visualizadas por el Departamento del Tesoro norteamericano, el Fondo Monetario Internacional, el Banco Mundial y un grupo de centros de reflexión y análisis de esa capital, como panacea de reforma económica*". Para Hardy, dentro del conjunto de normas se encontraban: disciplina fiscal, reforma impositiva, liberalización comercial, privatización, desregulación, prioridades de gasto público, etc. Para Joseph E. Stiglitz, "*La austeridad fiscal, la privatización y la liberalización de los mercados, fueros los tres pilares fundamentales aconsejados por el Consenso de Washington durante los años ochenta y noventa*". Toro Hardy, Alfredo, *Tiene Futuro América Latina*, Villegas Editores, Bogotá, 2004.

do, el rezago tecnológico y la inflación descontrolada, entre otros. En Colombia la apertura económica se inició a finales del gobierno de Virgilio Barco (1986-1990) y se concretó, como estrategia de choque para lograr la modernización industrial, en la administración de César Gaviria (1990-1994). Con la apertura llega una nueva preocupación por el diseño; tanto el gráfico como el industrial fueron vistos como herramientas para resolver los problemas de competitividad del sector industrial colombiano. Pese a que la coyuntura fue favorable para el diseño, se debe dejar sentada la existencia de posturas críticas frente a la aplicación de las políticas del Consenso de Washington.

La promoción de exportaciones y la apertura económica marcaron sin lugar a dudas el desarrollo del diseño en Colombia. La promoción de exportaciones creó las condiciones necesarias para que en algunos industriales y en algunas dependencias del Estado se tomara conciencia del rezago que presentaba el producto colombiano comparativamente con lo que había en los países desarrollados; dicha conciencia operó como marco en el cual ganó presencia el diseño. No por coincidencia ni aisladamente de estos procesos, aparecieron los primeros diseñadores y las primeras academias en el panorama nacional. Pero fue la apertura económica la que introdujo el diseño cabalmente en el panorama del aparato productivo. La apertura económica exigió de los industriales y del Estado reconocer la necesidad del diseño como factor de competitividad en los mercados internacionalizados.

Gráfica y diseño en Colombia

Si bien este trabajo se ocupa de los últimos períodos de la gráfica en Colombia, que incluyen la aparición del diseño gráfico profesional, la continuidad que se presenta con los períodos anteriores exige que éstos sean considerados para la comprensión de su historia. La importancia de revisar los rastros del trabajo gráfico distantes en el tiempo obedece a que aquí el diseño gráfico es reconocido como un campo profesional que reunió dos actividades existentes en el medio y les dio un soporte teórico y conceptual: las artes gráficas y la gráfica publicitaria. Paralelamente al diseño, esas actividades siguieron desarrollándose por trabajadores formados empíricamente y, por lo tanto, en la gráfica del fin de siglo en Colombia coexisten la gráfica profesional, una gráfica empírica e incluso una gráfica popular. La gráfica profesional vincula tanto a profesionales con formación específica como a profesionales con formación en otras áreas, une la gráfica colombiana con la dinámica del mundo y responde a una visión cosmopolita; la gráfica empírica, derivada del oficio, responde a los problemas de producción e impresión, y sin pretensiones vanguardistas adopta un sentido práctico ligado a lo económico; y la gráfica popular, anónima, incorpora el imaginario colectivo, fusiona la tradición y, por lo tanto, se entreteje fuertemente con las circunstancias locales. Desde la existencia de oficios anteriores, se pueden definir los siguientes estadios de desarrollo del diseño gráfico:

- El de las artes gráficas y otros oficios afines al diseño. Este estadio se desarrolló desde la llegada de la imprenta al país hasta el lapso comprendido entre 1910 y 1936, en el que nuevas publicaciones y artistas publicitarios generan una visión que valoriza el sentido estético de la gráfica.[4]
- El del desarrollo de la ilustración y la gráfica publicitaria, que se inicia en 1910 y se prolonga hasta el lapso comprendido entre 1950 y 1969, tramo coincidente con la creación de los primeros programas de formación de diseñadores en el nivel técnico.

[4] Sobre el particular existen, según José Chalarca, dos fechas posibles: 1669, año en el que, se dice, Juan de Silva Saavedra trajo para la Hacienda Parodías (en Florida Valle) la primera imprenta; 1737, año en el que la Compañía de Jesús trajo a Bogotá una imprenta, de la que se conservan documentos auténticos. Canal Ramírez, Gonzalo, Chalarca, José, *Enciclopedia de Desarrollo Colombiano*, vol. II. Artes Gráficas, Canal Ramírez-Antares, Bogotá, 1973.

- El estadio de profesionalización del diseño gráfico, que va desde 1950 hasta el comienzo de los años ochenta, en el que se considera especialmente el lapso de 1963 a 1981 como cierre de este estadio, por cuanto se crean en él los primeros programas que llevarán a la formación profesional.
- El de visibilidad y expansión, que empieza en 1970 con las primeras exposiciones de diseño gráfico y se caracteriza por la ampliación de los campos de ejercicio profesional, en especial los definidos por el advenimiento de las nuevas tecnologías.

Conviene aquí anotar que, por su origen histórico, el diseño gráfico y la publicidad tienen puntos de intersección, umbrales que hacen difícil definir dónde culmina el uno y dónde se inicia la otra. Aunque quizá no sea necesario declararlo: al fin y al cabo, tanto las agencias de publicidad hacen gráfica, como los diseñadores gráficos hacen publicidad.

Antes del diseño gráfico profesional. Las artes gráficas, la ilustración y la gráfica publicitaria

Las artes gráficas se pueden considerar como el primer ensayo de tecnificación en el país y la primera industria de transformación en Colombia. En un principio, los encargados de componer, bocetar y armar las piezas gráficas eran impresores traídos del extranjero por los dueños de las distintas imprentas. Este oficio, orientado inicialmente a los aspectos técnicos, se transmitió generacionalmente, pero hacia la primera mitad del siglo XX esta transmisión había incorporado la enseñanza de conocimientos generales de caligrafía, dibujo y algunas otras disciplinas, lo cual podría juzgarse como el inicio de la enseñanza de elementos que vendrían a conformar el conocimiento académico del diseño. De esta última época son algunas publicaciones elaboradas con un enfoque estético. Se pueden destacar la revista *El Gráfico*, de 1910, y *Cromos*, de 1916; la *Revista Pan*, de Enrique Uribe White, creada en 1935; la revista *Rin Rin* y *La Revista de las Indias*, de 1936, concebidas por Sergio Trujillo Magnenat. Esos casos se pueden considerar como antecedentes de lo que hoy podría denominarse diseño editorial.

El segundo de los oficios que anteceden al diseño gráfico, el arte publicitario, nace al mismo tiempo que las revistas mencionadas. En ellas se comenzó a ofrecer la preparación de avisos originales; no obstante, la generalidad continuaba siendo el uso de clisés o modelos norteamericanos, que resultaban más baratos que la creación de publicidad propia y original. Hacia los años treinta, debido al crecimiento industrial y al reordenamiento del consumo, se buscó novedad en la imagen publicitaria con el fin de llamar la atención del cliente y establecer diferencias entre los productos. Simultáneamente, se inició en el país la creación de marcas; ilustra lo anterior la conformación de los primeros departamentos de publicidad en empresas como Coltabaco (1924) y Bavaria (1940), con los que se vinculan artistas plásticos, que se encargaban principalmente de la concepción de las imágenes que acompañaban los textos publicitarios. Estos personajes, que son los primeros artistas publicitarios, enriquecieron la imagen con conceptos novedosos y con técnicas traídas de las bellas artes. Se encargaron de fusionar la ilustración con las ideas, de identificar mediante las imágenes de marca, de explorar la imagen fotográfica, de crear tipografías y otros elementos gráficos. Entre 1935 y 1940 Ricardo Rendón diseñó las cajetillas de cigarrillos Piel Roja, Pierrot, Golf, mientras que Jaime Posada, Luis Eduardo Viecco, Félix Mejía y Humberto Chávez diseñaron los logotipos de Coltabaco, Coltejer, Fabricato y Compañía Nacional de Chocolates. Por otra parte, se realizaron los primeros carteles en los que se utilizó la ilustra-

ción para promover acontecimientos: Sergio Trujillo Magnenat creó los carteles para los Juegos Deportivos Bolivarianos de 1938, realizados en Bogotá.

Los anteriores ejemplos son considerados los primeros resultados gráficos de diseño, anteriores a la aparición del diseño gráfico profesional.

La profesionalización del diseño gráfico

Desde los años cincuenta, los procesos de interculturación e internacionalización –apoyados en el cine, la radio y la televisión–, la industrialización y la concentración de la población en los centros urbanos hicieron crecer el interés por la imagen, especialmente por la imagen de marca, pero también por la institucional. Ejemplo de esta preocupación es el encargo hecho por la Federación Nacional de Cafeteros en 1959 a la agencia de publicidad norteamericana DDB (Doyle Dane Bernbach) de un símbolo que identificara al café en los mercados internacionales: de dicho encargo resultó el muy conocido "Juan Valdés". En la década del '60, dos de los precursores del diseño gráfico en Colombia inician su actividad profesional: Dicken Castro, arquitecto, que en 1962 creó una oficina que se ocuparía del diseño gráfico, en especial de la creación de símbolos de carácter institucional; y David Consuegra, formado en la Universidad de Yale, quien llegó al país en 1963 y cuyo principal campo de acción en estos años fue la creación de "logosímbolos".

Para ejemplificar los trabajos de la época se pueden mencionar los símbolos creados por Dicken Castro para el XXXIX Congreso Eucarístico Internacional en 1968, para Vuelven los Caballos en 1975, la Caja Colombiana de Subsidio Familiar, Colsubsidio, en 1977 o el Instituto Colombiano de Seguros Sociales en 1980. Son también ejemplos los símbolos diseñados por David Consuegra para el Teatro La Mama en 1964, el Museo de Arte Moderno y el Instituto Nacional de Radio y Televisión, Inravisión, en 1965, el de la Bienal de Arte de Coltejer, en 1967, o el de Artesanías de Colombia en 1968. A la par de estos dos diseñadores profesionales, ejercieron otros en campos como la diagramación y el diseño de carteles. Fue el caso de Benjamín Villegas, quien desde 1967 realizó trabajos con la revista *Lámpara*, los periódicos *Nueva Frontera* y *El País de Cali*; el de Marta Granados, quien diseñó catálogos para el Museo de Arte Moderno de Bogotá, colecciones de libros de Colcultura editados en los años setenta, carteles para el Salón OP gráficas de 1983 y para eventos de la Fundación Patrimonio Fílmico Colombiano; el de

Antecedentes del diseño gráfico.
Portada de la revista El Gráfico. 1910.
Diseño: Abdias y Abraham Cortés. |142|

Portada de la revista Rin Rin. 1936. Afiche.
Juegos Bolivarianos. 1934. Diseño:
Sergio Trujillo Magnenat. |143| |144|

Camilo Umaña, quien desde 1973 realizó trabajos también para la revista *Lámpara*, el Banco de la República y el Museo Nacional. En este estadio, pues, se consolida el trabajo profesional y para finales de los noventa existía ya un número suficiente de profesionales que permite decir que el diseño gráfico había generado el espacio necesario para su desarrollo.

Así, la profesionalización es vista desde una doble perspectiva: por una parte, desde la demanda y la existencia de profesionales ocupados de la gráfica desde la óptica del diseño; y por otra, desde la aparición de programas en las universidades para la formación de diseñadores gráficos.

Los programas formativos datan de 1963, primera fecha documentada sobre su existencia. Es importante aclarar que los primeros que se dictaron eran de nivel técnico, nivel en el que se ofrece aún el mayor porcentaje de programas. Este enfoque se explica por la existencia de los oficios mencionados en el primer estadio, que generó una demanda de personal capacitado para ejercerlos. Así, en referencia a la gráfica publicitaria, se creó en la Universidad Nacional el programa Experto en Diseño Gráfico, que luego cambió al de Arte Publicitario; mientras que, en referencia a las artes gráficas, se creó en 1967 el Centro Nacional de Artes Gráficas del Servicio Nacional de Aprendizaje, SENA, el cual "*surgió como una respuesta a la inquietud planteada por los industriales del ramo en todo el país ya que (...) la industria gráfica (...) no contaba con un centro de capacitación para satisfacer a su demanda creciente de personal calificado*". (Canal, G. y Chalarca, J., 1973, p. 228)

La profesionalización del oficio que se presentó a partir de esos primeros programas estuvo signada por la discusión entre una formación que respondiera a la demanda existente de artistas publicitarios y la ampliación del campo, ejemplificada en la formación de diseñadores gráficos. Tomemos como caso ilustrativo la disputa que se dio en la Universidad Nacional: con anterioridad a 1963 se habían ofrecido cursos de arte publicitario a estudiantes de bellas artes y artistas en general. A partir de esa experiencia se creó el programa técnico que otorgaba el título de Experto en Diseño Gráfico, que luego se denominó "*Arte Gráfico Publicitario, menos audaz, pero más consecuente con el interés de los docentes encargados y el desempeño real del oficio*". (Chaparro, F., 2005, p. 15) El programa profesional tomó el nombre de Diseño Gráfico nuevamente en 1970, pese a que continuaba el enfoque publicitario y comercial de los cursos técnicos. Esta denominación fue producto

Artesanías de Colombia. 1968. Editorial Vanguardia. 1970. Museo de Arte Moderno de Bogotá. 1964. Sandri. 1982. Diseño: David Consuegra. |145|

XI Cumbre. 1995. Vuelven los caballos. 1975. Fagua.1994. Colsubsidio. 1977. Diseño: Dicken Castro. |146|

de "*la presencia de diseñadores gráficos formados en el exterior, la inserción de teóricos de la comunicación, el reconocimiento de la disciplina por parte de algunos sectores académicos, profesionales y sociales, (...) en medio de un profundo y tortuoso debate con los profesores que aún propendían por mantener el perfil publicitario*". (Chaparro, F., 2005, p. 16). La profesionalización queda completada con la creación de programas de formación: el ofrecido en la Universidad Jorge Tadeo Lozano desde 1967, seguido de la conversión del programa de nivel técnico a nivel profesional en la Universidad Nacional en 1970, y de la aprobación del programa de Diseño Gráfico en la Universidad Pontificia Bolivariana de Medellín en 1981.

Visibilidad y expansión del diseño

El trabajo realizado por los profesionales, la conciencia del sector empresarial de la necesidad de la imagen y el interés de algunas instituciones en el tema lograron en los años setenta que el diseño gráfico iniciara un proceso de aumento de visibilidad. Ésta es la característica determinante del estadio con el que se cierra el siglo XX.

En 1970 se organizó una exposición itinerante de los símbolos diseñados por Dicken Castro, que visitó las ciudades de Bogotá, Cali y Medellín. En el mismo año se realizó la Exposición Panamericana de Artes Gráficas "Cartón de Colombia" en Cali, y un año después se iniciaron las Bienales Americanas de Artes Gráficas en el Museo La Tertulia de la misma ciudad. En el Centro Colombo Americano de Bogotá, Marta Granados realizó la exposición "Diseños" en 1972. A partir de allí las exposiciones estuvieron presentes, tanto las de diseñadores extranjeros como retrospectivas de la producción gráfica de los diseñadores nacionales.

Los concursos fueron otra actividad que marcó la presencia del diseño. En 1988 se realizaron, por ejemplo, concursos para el logotipo y el slogan de los cien años de Bavaria –empresa fabricante de cervezas– y para Colciencias –entidad del Estado para el desarrollo de la ciencia y la tecnología–. Vale destacar el concurso adelantado por la Corporación Nacional de Turismo para crear una marca país en 1991. A la convocatoria se presentaron 1764 propuestas y el símbolo ganador se aplicó en las campañas de la Corporación en el orden internacional. Pese a que la convocatoria fue abierta al público, los cinco primeros puestos fueron obtenidos por diseñadores gráficos o profesionales relacionados con el área de diseño.

Concurso de imagen del país para la Corporación Nacional de Turismo. 1991.

Dicken Castro. Primer premio. |147|
Lorenzo Castro | Carmen Elisa Acosta. Segundo premio. |148|

Ricardo Beron. |149| Carlos Alberto Duque. |150| Misty Wells | Ricardo Álvarez. |151|

Un tercer elemento de visibilidad fue el trabajo de los diseñadores para campañas políticas; por ejemplo, la imagen creada por Carlos Duque en 1982 para la campaña de Luis Carlos Galán, candidato a la Presidencia de la República, y la creada por Carlos Lersundy para la campaña de César Gaviria, elegido para el período 1990-1994.

Ahora bien, son significativas para finales de los ochenta, la ruptura con las artes y la comprensión de la profesión como actividad autónoma, gracias en gran medida a la madurez que se había logrado desde la actividad profesional pero, especialmente, desde el desarrollo de la conceptualización de la profesión aportada por la academia. Dos situaciones corroboran lo anterior: la cercanía que mantuvo el diseño gráfico con el arte se puede observar aún en 1976 en la III Bienal Americana de Artes Gráficas, realizada en la sede del Museo de Arte Moderno La Tertulia de Cali. El tema de esta Bienal fue la ecología y tuvo como finalidad *"dar a conocer a los artistas, a los críticos de arte y al público las tendencias y realizaciones vigentes en el arte gráfico actual"* (Gómez, G., 1976, p. 34); sin embargo, existió dentro de la Bienal la categoría de diseño gráfico, considerado como un sector de las artes. Contrasta esto con la situación que se presentó después, en el XXXIII Salón Nacional de Artistas en 1989, al que también fueron convocados los diseñadores gráficos. En el Boletín N° 9 de la Asociación Colombiana de Diseñadores se registran algunos de los argumentos de la negativa a participar: *"El salón (...) es para artistas y yo no soy artista, por eso no participo"*; otro testimonio: *"Los diseñadores gráficos no tienen por qué estar ahí. Porque el Salón de Artistas es de artistas, sencillamente"*.

Si los ochenta se cierran con la aclaración de un conflicto, el inicio de los noventa presenta una nueva situación de contradicción. La aparición de la computadora y los entornos virtuales generó un cambio drástico en la forma de proceder del diseñador y en los modos de producción, lo que alteró la concepción del diseño gráfico. Aquellos generaron, por una parte, una crisis en los ámbitos de aplicación profesional, de forma más marcada en la ilustración y la diagramación, que desplazaron el trabajo manual a la pantalla; y por otra parte, abrieron nuevos campos de acción, como fueron la web y lo multimedial. El conflicto entre la idea de crisis y la de ampliación de los campos fue la constante del cierre del siglo. Ella abre también una fisura entre los diseñadores que acogen irrestrictamente la expresión

Afiche. "Planeación y diseño de ciclovías". 1983. Diseño: Marta Granados. |152|

Afiche para un film. "La estrategia del caracol". 1993. Diseño: División Caracol Publicidad. |153|

Bolsa para Galería Cano. Directora de arte: Mariana Mosquera. Ilustración: Benjamin Cardenas. |154|

resultante de lo digital y quienes, apoyados en la calidad que había alcanzado la gráfica sin medios digitales, continúan desarrollándola.

El artículo de Mariana Mosquera sobre el cartel muestra claramente estos modos de concebir la gráfica: "*En cuanto al diseño de carteles, el reto de los noventa fue mantener el espacio que las pantallas (...) estaban conquistando (...). Se trataba de rescatar, del placer complejo de lo electrónico, el producto urbano impreso, que en realidad nunca ha perdido vigencia en nuestro medio*". (Mosquera, M., 2005, p. 69) El cartel en Colombia ha sido marcadamente cultural, característica que se refuerza durante los noventa. Ejemplos destacables de este período son la continuación del trabajo de Marta Granados, quien realizó carteles para el Festival de Teatro de Bogotá, para películas colombianas como "Rodrigo D. No futuro" y "Técnicas de Duelo", y para el Salón Nacional de Artistas, entre otros acontecimientos culturales; el trabajo de Diego Amaral, quién diseñó los carteles para diferentes versiones del Festival de Música Contemporánea y para el Teatro Libre; los trabajos de Freddy Chaparro y Carlos Duque.

La imagen de marca, otro de los ámbitos de aplicación tradicional del diseño, experimentó una dinámica especial. El sector financiero, tras el arribo de la banca multinacional, requirió del trabajo del diseñador para los cambios de imagen; otro tanto sucedió en los grandes almacenes y supermercados, que vieron la necesidad de refrescar su imagen, debido a la apertura y a la llegada a la escena de los almacenes de grandes superficies.

Para finales de los noventa, el diseño gráfico toca nuevos ámbitos como la infografía –principalmente en periódicos y medios de información– y el diseño de páginas web. En los dos casos se presenta una doble situación: en primer lugar, un carácter efímero de la imagen; y en segundo lugar, el ocultamiento del diseñador como individuo tras la idea del trabajo del grupo. Esto completa el panorama general de confusión y ampliación de fronteras del cierre del siglo.

Producto industrial y diseño en Colombia

Los orígenes del diseño industrial en Colombia presentan un camino diferente del identificado en el diseño gráfico. En el caso del diseño industrial, la inexistencia de un modelo de producción industrial extendido, hasta antes de los años cincuenta, hacía imposible el ejercicio de tal actividad. Los intentos de crear industrias fueron fallidos hasta entrado el siglo XX y la presencia de un aparato productivo industrial que requiriera del diseñador sólo se dio hasta el momento de aplicación de la política económica de promoción de exportaciones. Así, en referencia al diseño industrial se pueden definir históricamente los siguientes estadios: el de incubación o gestación de una idea, que va desde la década del '50 hasta el lapso comprendido entre 1974 y 1978, en el que se crean los cuatro primeros programas de formación profesional; el de construcción de la disciplina y la institucionalización de la profesión, que abarca desde 1976, año de fundación de la Asociación Colombiana de Diseñadores, hasta el lapso comprendido entre 1991 y 1993; y un último estadio de inserción en el aparato productivo y de visibilidad social, desde 1993 hasta los últimos días.

El impulso del proyecto

Diferentes hechos concurren como antecedentes inmediatos del nacimiento del diseño industrial. En primera instancia, la preocupación de un grupo diverso de arquitectos interesados en el mobiliario; en segunda instancia, la llegada al país de profesionales formados en el exterior; en tercer lugar, la aparición en el sector

industrial de empresas productoras de bienes intermedios, acompañada de un cambio en la mentalidad empresarial.

Las primeras referencias documentadas al diseño de producto en Colombia las encontramos desde los años cincuenta del pasado siglo. Se presentan principalmente asociadas al diseño interior y de mobiliario. Es el caso del trabajo del decorador Anatole Kasskoff, quien "*en 1946 es invitado por la firma Boris Sokoloff S.A. y viene a Colombia para encargarse de las obras de decoración del palacio de San Carlos y del Capitolio Nacional*". (Grupo investigación A. Kasskoff, 2001, p. 6). El trabajo de Kasskoff, junto con el de Boris Sokoloff, representó el inicio de una era caracterizada por la ruptura con el modelo del mueble tradicional. Esta inquietud estaba invariablemente ligada a la preocupación de arquitectos interesados también en el mueble como complemento de la arquitectura, y dio paso al surgimiento de la profesión. De los cincuenta data la primera exposición –dedicada al mueble y la decoración residencial– que se encuentra registrada hasta la fecha, organizada en 1956 por el grupo ASPA; por esa misma época surgió la figura de director artístico en empresas como Camacho Roldán, Fabréx, Intarco Ltda. e Industrias Metálicas de Palmira. De Camacho Roldán S.A. se dijo en 1952 que "*(...) durante mucho tiempo se dedicó a la fabricación de los llamados muebles clásicos, pero (...), bajo la dirección artística de Juan Manuel García, quien cursó estudios especiales sobre diseño de muebles en el Chicago Art Institute, está produciendo un nuevo grupo de modelos modernos y funcionales dentro de nuestra arquitectura actual*". (Revista *Proa* N° 64, 1952)

Dentro del grupo de diseñadores venidos del exterior cabe destacar, por las características de su diseño y por su abundante producción, a Jaime Gutiérrez Lega. En 1958 se hace socio de la firma Salterini y en ese momento introduce en los muebles que diseña consideraciones estéticas de orden moderno: simplifica las formas y las aproxima a la concepción y las posibilidades de la producción industrial de la época, buscando a la vez funcionalidad y comodidad. Siguiendo este derrotero, Jaime Gutiérrez trabaja también para Camacho Roldán S.A., Modulíneas de Gercol y Ervico.

Por esos años la industria colombiana empezó la producción de bienes intermedios. Alberto Mayor Mora relata la euforia que se vivió por la creación de la siderúrgica de Paz del Río y cómo a partir de 1954 aparecieron un sinnúmero de fábricas de muebles metálicos, herramientas agrícolas y artículos domésticos, abono necesario, aunque insuficiente, para el despegue del diseño. Aparecieron también los principios de control del trabajo basados en el sistema taylorista; una mentalidad industrial empezó a emerger. El diseño se necesitaba en las empresas pero no era reconocido y mucho menos demandado. En el panorama primaba la preocupación por la administración y la ingeniería, y para formar los cuadros en esas profesiones aparecieron no pocos programas académicos. Empero, el terreno parecía propicio en los sesenta; por ello, se presentan las primeras inquietudes académicas en torno del diseño industrial.

En 1966 Guillermo Sicard dictó en Colombia el primer curso de diseño industrial en el nivel universitario, dirigido a arquitectos en la Universidad Nacional de Colombia de Bogotá. En 1972, la Universidad Pontificia Bolivariana de Medellín implantó el programa de Arte y Decoración; un año después "*(...) modifica el énfasis del programa para dirigirlo y proyectarlo hacia una carrera de diseño*". (UPB, 2004, p. 8) En la Universidad Jorge Tadeo Lozano en Bogotá, se creó en 1972 el curso de diseño industrial en el nivel de posgrado, el cual desapareció para la creación, en 1974, del programa de pregrado.

En un sentido social y cultural, lo que sucedió en esos momentos fue la incubación del diseño industrial, jalonada por personajes solitarios moviéndose en un territorio adverso. En la década del '70 sucedieron hechos que marcaron el nacimiento de la profesión como tal. En el campo profesional se realizó la "Misión de Diseño Industrial", auspiciada por el Centro Panamericano de Promoción de Exportaciones, el ICSID y el gobierno belga, y dirigida por PROEXPO, que creó la atmósfera para que se fundara la Asociación Colombiana de Diseñadores, la cual funcionó inicialmente en las instalaciones de esa entidad. A esto se sumó lo ya dicho en el campo académico: la creación de los primeros programas y facultades universitarias de diseño industrial en Colombia. Dicho sea de paso, esa creación también estuvo marcada por la Misión, según consta en documentos institucionales. Profesión y disciplina, en ese orden, quedaron instaladas; los recorridos se aproximan pero no son coincidentes. Con los ojos de hoy podemos decir que el diseño industrial avanzó más rápidamente desde una perspectiva académica, por cuanto el mayor impacto en la institucionalización del diseño lo produce la academia por su efecto multiplicador.

Entre 1976 y 1978 se culminó la incubación del diseño industrial y la apuesta por modernizar el aparato productivo quedó planteada. Pero las circunstancias culturales y empresariales no habían cambiado, y la poca sensibilidad ante el diseño seguía presente.

Institucionalización de la profesión y construcción de la disciplina

El segundo estadio, el de institucionalización de la profesión y construcción de la disciplina, se inició a partir de 1976, año en el cual se fundó la Asociación Colombiana de Diseñadores. La institucionalización fue una labor compartida por el sector académico y los profesionales, y se manifestó principalmente en tres campos: mediante la realización de eventos, en los resultados de la actividad profesional y en los intentos de organización de los profesionales. La construcción de un discurso independiente que diera identidad y autonomía a la profesión corrió por cuenta del sector académico. Éste adoptó en un alto porcentaje los lineamientos del diseño extranjero, especialmente del Bauhaus y de Ulm, que tanta influencia ejercieron en los diseñadores latinoamericanos.

Envase Café Buendia. 1972.
Diseño: Jaime Gutierrez Lega. |155|

Muebles Suamod. 1976.
Diseño: Jaime Gutierrez Lega. |156|

Colombia

De este estadio vale destacar tres hechos en el campo profesional. En orden cronológico, la realización del Primer Simposio Internacional Diseño de Interiores, en Medellín, organizado por el Centro Internacional del Mueble en 1980: es sin duda el evento internacional de diseño más significativo realizado en el país si consideramos específicamente la calidad de los participantes internacionales. La documentación y las referencias a las discusiones y sus resultados son, como en todo lo referente a la historia del diseño, tristemente escasos. Se puede intuir, sin embargo, por vía de la tradición oral directa, que marcó a los diseñadores colombianos. Paralelamente se realizó la Primera Muestra del Mueble Colombiano, para la cual fueron seleccionadas 18 piezas, propuestas nuevas e inexistentes en el mercado que evidencian la búsqueda y el estado del diseño de la época. El segundo hecho destacable es la creación de la feria Expodiseño en 1987, en cuya primera versión se lanzó la primera edición del libro *Diseño en Colombia*. Creada por Prodiseño, esa feria ha logrado mantenerse hasta nuestros días, superando los momentos de crisis y recesión más fuertes de la última década; es el canal de mayor visibilidad entre industriales y empresarios, más allá del ámbito interno del diseño. En tercer lugar, la VI Asamblea y Congreso de la Asociación Latinoamericana de Diseño, ALADI, en Santa Marta en 1993, que cierra el estadio de institucionalización de la profesión; tanto las actividades preparatorias del evento, como las realizadas con posterioridad al mismo, propiciaron el encuentro y el trabajo compartido de los diseñadores nacionales, y el surgimiento de proyectos y propuestas que caracterizarán el estadio siguiente.

El ejercicio profesional en este estadio continúa estrechamente relacionado con el sector del mueble, pero la aparición de oficinas de diseño constituidas por diseñadores industriales formados en el país creó un nuevo modo de vinculación con el sector productivo, que es característico de los años ochenta y que permitió la ampliación de las fronteras de aplicación del diseño industrial. Para mostrar la relación con el sector del mueble es muy ilustrativo el caso de la firma Series, fundada por el diseñador industrial Mauricio Olarte en 1980. La empresa, que hace eje en el diseño, contribuyó a la comprensión del mismo como factor de innovación y, en el campo del mobiliario, a la creación de una conciencia del usuario mediante la introducción del concepto de mueble ergonómico. Para ejemplificar la apari-

Bus Halcón Blue-bird. 1988.
Diseño: Jorge Montaña y Mauricio Mejía.
|157|

Silla modelo Auxiliar. Década del '60.
Diseño: Jaime Gutierrez Lega. |158|

ción de empresas que ofrecían servicios de diseño es ilustrativo el caso de *Diseño Dimensiones*, fundada por Jorge Montaña y Mauricio Mejía en 1986. La empresa, junto con el diseño de mobiliario, realizó el diseño de la carrocería del Bus Halcón, uno de cuyos méritos fue la articulación con la producción de las ideas guía del proyecto; en ese caso, estética, confort y acepción comercial.

Los intentos de organización profesional, la tercera manifestación de la institucionalización, comienzan por la ya mencionada creación de la Asociación Colombiana de Diseñadores, ACD. Esta fue la organización cuyas actividades tuvieron el mayor impacto en la institucionalización del diseño en el país, pero su presencia se desvanece desde comienzos de la década del '90. Se debe decir que el interés por la unión gremial de los profesionales es propio de la búsqueda de posicionamiento de una profesión. Así, a la ACD le siguen: la creación de DIA Colombia (Diseñadores Industriales Asociados) en marzo de 1981, promovida por egresados de la Universidad Jorge Tadeo Lozano, de existencia más efímera; la ADJ (Asociación de Diseñadores Javerianos); la UNADI (Asociación de Diseñadores Industriales egresados de la Universidad Nacional), que se creó en julio de 1989; Andiseño (Asociación Nacional de Diseñadores), que se fundó en Medellín en la década del '90; todas ellas hoy inactivas o sin una actividad visible.

Inserción en el aparato productivo y visibilidad social

En este estadio se produjo el cambio que más ha favorecido al diseño en general en el país: la apertura económica, que equivale a decir la presión por obtener eficiencia y competitividad por la vía de eliminar la protección al sector industrial. La apertura suspendió abruptamente el estadio de institucionalización del diseño y de construcción de la disciplina y lo lanzó al escenario, incluso sin que fueran los diseñadores los que lo propusieran. Las empresas miraron hacia el diseño y hablaron de diseño; la apertura es pues una oportunidad pero a la vez un riesgo, en la medida en que, por lo menos hasta ahora, la industria colombiana no ha logrado una mejor articulación con el mercado internacional y ha perdido dominio sobre el mercado interno.

La apertura, que cambió el juego en lo económico, y la VI ALADI, que abrió vías de cooperación, marcan el paso al estadio más reciente en la historia del diseño. En marzo de 1988, en el seminario organizado por PROEXPO "El diseño en los

Módulo Interactivo. Década del '90. Diseño: Humberto Muñoz. |159|

Portada de la revista Proyecto Diseño. Edición 16, Trimestre I - 2000. |160|

productos para exportación", los empresarios asistentes sostenían que contratar diseñadores en sus empresas resultaba inoperante debido a su marcado sesgo académico, mientras los diseñadores observaban que el problema central que impedía la inserción del diseño en la industria se originaba en la incomprensión de los empresarios del sentido y finalidad del diseño en la estructura empresarial. Siete años después, en el documento de presentación del Sistema Nacional de Diseño del entonces Ministerio de Desarrollo Económico, se concluía que era de destacar la brecha existente entre los egresados de las universidades y el profesional que requería la industria colombiana. Pero la apertura requirió del cambio de esta visión; las relaciones del diseño con su ambiente externo debieron ser replanteadas por completo. Los referentes de las prácticas pasaron a ser planetarios, pero no porque Colombia hubiese salido al planeta, sino porque el planeta estaba presente adentro. La visión provinciana poco a poco se derrumbaba y la modernización inaplazable, presionada por la apertura y fortalecida por los medios, sacudió todos los estamentos de la sociedad colombiana. Por eso este estadio puede ser entendido como el de la inserción del diseño industrial en el aparato productivo y el de la visibilidad social. Las acciones desarrolladas desde 1993 lo confirman: la creación de la Red Nacional de Diseño para la Industria, organización virtual que reunió la totalidad de las entidades académicas del diseño y la mayoría de las organizaciones profesionales, con el propósito de lograr precisamente su inserción en las empresas; la formulación del Sistema Nacional de Diseño, primer proyecto surgido del Estado para fomento del diseño, y apoyado por gremios de la producción, dentro de los cuales se contaban Asocueros, Acoplásticos y Acemuebles; la revista *Proyecto Diseño* y el premio Lápiz de Acero, premio que se ha constituido en el soporte de dicha visibilidad.

Si bien en el inicio de la década se produjeron grandes cambios en el contexto, la reacción del diseño industrial resultó más lenta: tanto éste como el sector industrial fueron tomados por sorpresa. Cabe anotar que aun cuando no tenemos la distancia histórica suficiente para analizar los resultados, se pueden sintetizar, de acuerdo con lo expuesto, tres situaciones presentes al final de la década: la profundización en aspectos propios de la disciplina, la consolidación de la oferta independiente de servicios de diseño y la ampliación de la vinculación de profesionales con las empresas.

Banqueta Corocora. 1993.
Diseño: Ceci Arango. |161|

Mesa Cobra (detalle). 1996.
Diseño: Andres Aitken. |162|

Florero Kena. 2000.
Diseño: Marta Isabel Ramírez. |163|

La profundización disciplinaria sigue la línea trazada por las academias y produce especialistas en campos como la ergonomía, la calidad del producto, la evaluación ambiental. En lo académico, esto impulsó la aparición de posgrados; en lo profesional, el nacimiento de una nueva actividad de consultoría especializada, ofrecida tanto al sector empresarial como a las entidades estatales, actividad que indica el nivel de desarrollo alcanzado por la disciplina. Las Auditorías Estratégicas de Diseño, realizadas a empresas vinculadas a PROEXPORT, las asesorías en procesos licitatorios de compras del Estado efectuadas por la Universidad Nacional de Colombia y por la firma AEI, Gestión de Diseño, las interventorías de calidad de diseño o las asesorías en el campo de lo ergonómico y lo ambiental son ejemplos de las consultorías mencionadas.

La segunda situación –la consolidación de la oferta independiente de servicios de diseño– da continuidad a las oficinas de las décadas anteriores; a éstas se suman diseñadores que trabajan bajo el concepto de diseño de autor y desarrollan su propia producción. Aquí se encuentran los casos de Ceci Arango, quien trabaja en el diseño de productos con herencia cultural; el de Andrés Aitken, quien se desempeña en el diseño de mobiliario, o el de Marta Ramírez, que realiza diseños contemporáneos de productos en vidrio.

La ampliación de la vinculación de profesionales con las empresas es quizá la más destacable del último lustro del siglo: produce una suerte de diseñador oculto en el tejido productivo, que contribuye anónimamente al desarrollo industrial y tecnológico. Los ejemplos de este tipo de trabajo son abundantes y resulta imposible citar todos los casos de empresas que fortalecieron sus departamentos de diseño o iniciaron la vinculación con diseñadores. Baste mencionar Challenger S.A. y Solinoff, en Bogotá, Manufacturas Muñoz S.A. e Industrias Estra S.A. en Medellín y Mepal S.A. en Cali. Dos casos especiales de esta vinculación del diseño son Artesanías de Colombia y Maloka. Artesanías de Colombia, entidad promotora del sector artesanal, desde la década del '90 refuerza su interés por el diseño aplicado a la artesanía; realiza talleres con diseñadores internacionales, organiza Laboratorios de Diseño para la Artesanía en las ciudades de Armenia y Pasto, crea el Concurso de Diseño para la Artesanía Colombiana y atrae un número nada despreciable de diseñadores a su Departamento de Diseño. El Centro Interactivo Maloka, por otra parte, que busca la apropiación social de la ciencia y la tecnología y su incorporación a la vida cotidiana, desarrolla la totalidad de los módulos de exhibición con la participación de diseñadores industriales e introduce el concepto del diseño de experiencias más allá del diseño de producto.

Bibliografía seleccionada

Bejarano, J. A., "Industrialización y política económica", en *Colombia Hoy*, Siglo XXI Editores, Bogotá, 1989.

Boletín ACDISEÑO, N° 9, Bogotá, 1989.

Canal, G. y Chalarca, J., "Artes Gráficas". *Enciclopedia del Desarrollo Colombiano*, vol. II, Canal Ramírez-Antares, Bogotá, 1973.

Chaparro, F., *Diseño Gráfico. Informe de Autoevaluación del Programa Curricular*, Universidad Nacional, 2005, s.e.

de Roux, F., en *Revista Universidad de Antioquia*, N° 210, vol. 54, Medellín, 1987.

Garrido, A., "Historia e historias", en *Boletín Cultural y Bibliográfico*, N° 60, vol. XXXIX, Banco de la República, Bogotá, 2003.

Gómez, G., "III Bienal americana de artes gráficas", en *Revista PROA*, N° 260, Bogotá, 1976.

Grupo de investigación A. Kasskoff, "Colecciones Museo de Arquitectura Leopoldo Rother". Documento de trabajo, 2001, s.e.

Jaramillo Vélez, R., *Colombia: Modernidad postergada*, Editorial Temis, Bogotá, 1998.

Jaramillo Vélez, R., "Cultura, Modernidad y Modernización", en *Estructura Científica Desarrollo Tecnológico y Entorno Social*, vol. 2, tomo II, MEN, DNP-FONADE, Bogotá, 1990.

Mayor, A., "Historia de la Industria Colombiana. 1930-1968", en *Nueva Historia de Colombia*, tomo V, Planeta Colombiana Editorial, Bogotá, 1989.

Mosquera, M., "El cartel cultural en los años noventa. En muros y cristales de Bogotá", en *Arte en los Noventa: diseño gráfico*, Universidad Nacional, Bogotá, 2005.

Saldarriaga, A., *Arquitectura y Cultura en Colombia*, Universidad Nacional de Colombia, Bogotá, 1986.

Tirado, A., *Introducción a la Historia Económica de Colombia*, Editorial La Carreta, Medellín, 1977.

UPB, *Designio > 30 años*, Universidad Pontificia Bolivariana, Facultad de Diseño, Medellín, 2004.

República de Cuba

Superficie*
110.922 km²

Población*
11.260.000 habitantes

Idioma*
Español [oficial]

P.B.I. [año 2003]*
US$ 48,32 miles de millones

Ingreso per Cápita [año 2003]*
US$ 4.273,6

Ciudades principales
Capital: Ciudad de la Habana. [Santiago de Cuba, Camagüey]

Integración bloques [entre otros]
ONU, ALBA, OMC.

Exportaciones
Azúcar, frutas y tabaco, pescados y mariscos, ron.

Participación en los ingresos o consumo
No se registran datos.

Indice de desigualdad
No se registran datos.

*Sader, E.; Jinkings, I., AA.VV.; *Enciclopédia Contemporânea da América Latina e do Caribe*, Laboratório de Políticas Públicas, Editorial Boitempo, São Paulo, 2006, p. 371.

Cuba

Diseño industrial
Lucila Fernández Uriarte

Diseño gráfico
José "Pepe" Menéndez

Diseño industrial
Lucila Fernández Uriarte

En Cuba la conciencia moderna apareció temprano. Ya en los años veinte y treinta del siglo XX, la plástica cubana, la arquitectura y la música se orientaban hacia una concepción contemporánea. Sin embargo, con la industria sucedió lo contrario. El desarrollo productivo fue inhibido por el Tratado de Reciprocidad con los EE.UU.; así, se llegó a la mitad del siglo XX con un casi nulo desarrollo industrial del tipo que demanda el ejercicio del diseño.

Este desfasaje entre una amplia y desarrollada conciencia moderna y la exigua capacidad industrial cuando se inicie la práctica del diseño será causa (entre otras) de constantes desencuentros entre el pensamiento y la práctica industrial.

La conciencia de la contemporaneidad asumida en Cuba se caracterizó además por un rasgo que merece la pena subrayarse, su contextualización nacional (rasgo éste que compartirá con otros países latinoamericanos), lo que implicará su inserción en problemas sociales y su atención a cualidades estéticas propias. Durante la segunda mitad del pasado siglo, estas características acompañaron a la cultura cubana, incluido el diseño.

Transformaciones revolucionarias

Durante la década del '60, como consecuencia de las transformaciones revolucionarias, se llevaron a cabo profundos cambios estructurales en el país que significaron la centralización estatal de la economía, la industria, la cultura y la política; a la vez que se iniciaron planes masivos para la satisfacción de las urgentes necesidades básicas de la población, tales como educación, salud, recreación y vivienda.

La campaña de alfabetización, la creación del Instituto del Libro, innumerables exposiciones y congresos nacionales e internacionales, la creación del Instituto de Arte e Industria Cinematográfica, el Consejo Nacional de Cultura y las Escuelas de Arte son algunos testimonios de esta intensidad y del carácter fundacional de esos años.

En las exposiciones, en el cartel, en la portada de libros o en los muebles e interiores de las instituciones creadas, en los nuevos productos para el consumo básico nacional estuvo presente el diseño.

Asimismo, al comienzo de los sesenta se establecieron las bases para un desarrollo industrial independiente acorde con el ideario antiimperialista y desarrollista. Se creó el Ministerio de Industria, que estaba dirigido por el comandante Ernesto "Che" Guevara, y posteriormente el Ministerio de la Industria Ligera. El mismo "Che" en varios artículos, documentos y conferencias afirmó explícito que veía el desarrollo de la industria nacional como medio de propiciar objetos con calidad y diseño para toda la población.[1]

Clara Porset,[2] cubana pero que ya radicaba en México a inicios de los sesenta, era un claro ejemplo de una intelectual perteneciente a esta modernidad que se cristalizó en una vanguardia política y culturalmente revolucionaria.

A inicios de la década del '60, Porset se ofreció para ayudar al desarrollo del diseño en Cuba, adonde viajó con este propósito. Una vez aquí, fue comisionada por la dirección del gobierno para realizar el proyecto de mobiliario de la Ciudad Escolar Camilo Cienfuegos y posteriormente ejecutó el proyecto de mobiliario de la Escuela Nacional de Arte de Cubanacán en La Habana. No obstante la importancia de estas dos obras, el inicio de las gestiones bajo la iniciativa del "Che" Guevara para la fundación de la primera Escuela de Diseño en Cuba en 1963 fue el proyecto que más la atrajo y motivó, y que, sin embargo, al fin no llevaría a cabo.

[1] Entre los documentos y discursos en los que el "Che" hace referencia al diseño se encuentran: "Reunión anual de producción", 27 de agosto de 1961; "Tareas industriales de la revolución", 10 de mayo de 1962; "Reunión bimestral", 9 de mayo de 1964; "Orientaciones para el Ministerio de la Industria para 1964" (1963).

[2] Clara Porset (Cuba, 1895 - México, 1977) realizó estudios profesionales de diseño en EE.UU. y París. En México desarrolló la mayor parte de su vida profesional y fundó la disciplina de diseño de la UNAM. Para ampliar sobre su vida véase: Salinas, Oscar, "Clara y la Revolución Cubana", en *Clara Porset. Una vida inquieta, una obra sin igual*, UNAM, Facultad de Arquitectura, Centro de Investigaciones de Diseño Industrial, México D.F., 2001.

[3] Salinas, Oscar, *op. cit.*, pp. 58-61.

[4] María Victoria Caignet (Cuba, 1927) realizó estudios profesionales de diseño en París, de 1952 a 1956. Desde 1959 trabajó juntamente con Gonzalo Córdoba (Argentina, 1924), radicado en Cuba. Ambos se destacaron por sus diseños de interiores y muebles. Ambos recibieron el Premio Nacional de Diseño en el 2003.

[5] Fernández, L., entrevista a María Victoria Caignet, La Habana, 2006, s.e.

[6] Fernández, L., entrevista a Gonzalo Córdoba, La Habana, 2006, s.e.

[7] *ibídem.*

[8] Médico, devenido ceramista, propietario y director del taller desde 1949.

A ciencia cierta, hasta hoy en día no se saben las razones que motivaron la interrupción de dicho proyecto. Clara Porset volvió a México, donde desarrolló un amplio programa de práctica y enseñanza del diseño, y al fin de sus días se lamentó de no haber integrado más ampliamente la historia del diseño en Cuba.[3]

También al inicio de la década del '60 se creó el Departamento de Muebles de la Dirección de Arquitectura del Ministerio de la Construcción (MICONS), dirigido por Antonio Quintana. Fue la institución que desde su creación hasta 1971 desarrolló proyectos de diseño de muebles e interiores para las numerosas nuevas instalaciones (hospitales, viviendas, playas públicas, centros recreacionales).

Gonzalo Córdoba y María Victoria Caignet fueron, entre otros, los encargados de realizar estos proyectos.[4] Rasgos distintivos de la labor de Caignet y Córdoba fueron: su carácter integral, ya que arquitectos y diseñadores trabajaban en equipos (los planos de los muebles iban junto con los planos del edificio); y que los muebles se realizaban con materiales exclusivamente nacionales. A ellos se integraban obras de pintores nacionales de reconocido prestigio como René Portocarrero o Amelia Peláez (en el Ministerio existía también un Departamento de Artes Plásticas).[5]

Los conceptos rectores del diseño de esos muebles e interiores fueron siempre lo cubano y lo contemporáneo. "*No se busca la identidad, sino que se trabaja en diálogo con lo local, con el clima, con nuestros materiales.*"[6]

En este marco se destacó el plan Camagüey (1963) de diseño de muebles e interiores para 4000 viviendas económicas, los que fueron concebidos a partir de la triple visión de contemporaneidad, cubanía y modularidad. El material básico fue el tablero de madera prensada producido en Cuba con un diseño económico, combinable y duradero, que según palabras del propio Córdoba "*debería cumplir la expectativa de llevar la cultura del diseño a la población*".[7]

En esta misma década, participando de similares conceptos de diseño se puede mencionar a la fábrica de cerámica de Santiago de las Vegas, también conocida como el Taller de Rodríguez de la Cruz, por el nombre de su propietario y director.[8] A fin de obtener vajillas para los recién instalados centros recreacionales, playas y hoteles, se encomendó a la fábrica que incrementara su producción utilitaria e industrial. Para satisfacer esta demanda la fábrica aumentó el rubro de productos, desarrolló su propia tecnología y encontró un nuevo concepto de di-

Butaca Guamá. 1961. Diseño: Gonzalo Córdoba. Dirección de Arquitectura, MICONS. |164|

seño totalmente contemporáneo, surgido de la propia práctica. Exponente de esta evolución fue la vajilla que se produjo para el restaurante La Faralla, compuesta por una tipología de piezas basada en la tradición alfarera local, con un alto valor de uso, simplicidad y polifuncionalidad. "*La cerámica seriada funcional de Santiago de las Vegas se acerca a las mejores ideas del concepto moderno de vajilla: función múltiple a partir de tres o cuatro tipos, con una racionalidad industrial, lo que redunda en economía productiva y libertad de uso.*"[9]

Durante esta década se sucedieron, en céntricas zonas urbanas, importantísimas exposiciones de gran escala y fuerte presencia, y que portaban mensajes revolucionarios. La primera de ellas fue la de la UIA (Unión Internacional de Arquitectos), en 1963, relacionada con el Congreso Internacional de Arquitectos, que dejó inaugurado el Pabellón Cuba en La Rampa (sitio de exposiciones hasta nuestros días). Luego se sucedieron, entre otras, el Salón de Mayo en 1967 y la exposición del Tercer Mundo en 1968, todas realizadas en equipo, que incluyeron fotógrafos, arquitectos, diseñadores gráficos, artistas plásticos y músicos. La excepcional calidad y acendrada actualidad las hicieron antecedentes de las "instalaciones" que más tarde se convertirían en un formato priorizado del arte de la segunda mitad del siglo XX.[10] En este sentido, es necesario mencionar las escenografías de los Festivales de la Canción en Varadero llevados a cabo en esos años y las remodelaciones de interiores, como la ejecutada en la funeraria de La Rampa, convertida en Salón Cultural.[11]

A fines de la década se realizaron con el mismo formato dos exposiciones en el exterior: en 1967 el Pabellón de Cuba para la Feria Internacional de Montreal, Canadá, y en 1970 el Pabellón de Cuba en Osaka, Japón. Sobre el primero de ellos la crítica de la época vertió las siguientes alabanzas: excepcional unidad entre el exterior y el interior, sorprendente dinamismo en sus espacios y una gran actualidad de sus formas y vocabulario.[12]

Las necesidades de la vida cotidiana, los niveles y tipo de consumo de la población recibieron en esta década una temprana atención. En 1962 se creó en el Ministerio de Industria la Oficina de Estudios y Desarrollo de Productos, que fue la encargada de llevar a cabo los primeros estudios del consumo básico y masivo de la población, a la vez que "el diseño" de alguno de estos productos.[13] Dicha oficina posteriormente se convirtió en un departamento similar en la Industria Ligera (1965-1971). Entre los estudios que se desarrollaron pueden mencionarse: la investigación y diseño de juguetes didácticos; estudios para envases de fósforos y para marcas de refrescos; la elaboración de campañas para el mantenimiento de electrodomésticos; estudios sobre los envases de productos de medicina; estudios sobre los hábitos de uso y mantenimiento de la olla de presión; la investigación y diseño de un campamento transportable para las escuelas en el campo, entre otros (estos estudios sobre consumos básicos de la población, de excepcional importancia como fundamentos del diseño, fueron continuados en la década del '70 en el Instituto Cubano de Investigación y Orientación de la Demanda Interna (ICIODI).

En este mismo sentido de atención a la demanda y al consumo de la población, se creó a inicios de la década del '60 la Industria Nacional Productora de Utensilios Domésticos (INPUD). En ésta, desde su creación y en adelante se producen artículos básicos de consumo para la población. Algunos han funcionado hasta la actualidad, como la olla de presión (tomada del modelo *Universal*, norteamericano, de la década del '50); la cafetera *Moka Express* de estilo art déco (técnicos italianos participaron en la creación de la línea de producción) o las cocinas a kerosén y gas (copia de modelos de Philips y de un modelo checo). Todos estos objetos son

[9] María Elena Jubrías, "La cerámica cubana contemporánea, el taller de Santiago de las Vegas", tesis (doctorado), Academia de Ciencias de Cuba, Ciudad de La Habana, 1990.

[10] Sobre la calidad de estas exposiciones ver: Lippard, Luci R., *Get the message. A decade of art for social changes*, E.P. Dutton, Nueva York, 1984.

[11] Proyecto de las exposiciones: Fernando Pérez y Raúl Oliva; escenografía: Roberto Gottardi; y remodelación: Joaquín Rayo y Mario Coyula.

[12] S. Baroni y V. Garatti con un equipo de especialistas; entre ellos: Raúl Martínez, diseñador gráfico; Mario García Joya, fotógrafo; Sandú Darié, escultor; Pablo Armando Fernández, poeta; Juan Blanco, músico.

[13] Creado a instancias del "Che", su primer director (1962-1971) fue Antonio Berriz, publicista y sociólogo.

verdaderos íconos de la cotidianidad cubana. En la fabricación de estos productos no existía una actividad de diseño propiamente dicha, pero sí inteligencia práctica para adaptar los modelos ya existentes a las posibilidades nacionales y para crear las condiciones tecnológicas de su producción masiva.

Copiar y recrear será una característica de la industria local, modo que confrontó tempranamente con el quehacer de arquitectos y diseñadores que intentaron con éxito o sin él imponer el diseño. Esta controversia continúa hasta la actualidad.

La construcción del socialismo

Durante la década del '70 el país se aprestó a organizar sus fuerzas para la construcción del socialismo: se crearon innumerables instituciones, se fortalecieron las relaciones con la URSS, la economía cubana se integró a la Comisión de Ayuda Mutua Económica (CAME) y comenzaron los primeros planes quinquenales, característicos de una economía planificada.

En 1970, a instancias de Iván Espín,[14] se creó la primera escuela de nivel superior de diseño en el país: la Escuela de Diseño Informacional e Industrial (EDII), que dependía de la Industria Ligera. Espín recién había concluido una beca de la UNESCO en diversos países de Europa, donde había estudiado el diseño y su pedagogía. La Escuela tenía como objetivo formar a los diseñadores que harían falta para el desarrollo de productos de la Industria Ligera y en general para satisfacer los requerimientos económicos y sociales del país. Otro objetivo implícito era poner el diseño cubano a tono con el mundo, o sea, con las teorías y las prácticas del diseño contemporáneo. Se impartían dos carreras: diseño industrial (productos de uso y consumo) y diseño informacional (productos de información y comunicación). El propósito fundamental de ambas carreras era metodológico, es decir, dotar al alumno de instrumentos para analizar y resolver todo tipo de problemas de diseño. De ahí que la mayoría de los contenidos eran comunes; la división en carreras se había establecido con un carácter operativo pero siempre se mantenía el concepto de diseño como una unidad.[15]

El énfasis en lo metodológico estaba dado por un fuerte conjunto de materias teóricas: semiología, matemática, teoría de la cultura, psicología, sociología.[16] Este proceso de aprender a pensar era lo esencial de la enseñanza de la Escuela. "*Se partía de Piaget, de aprender aprehendiendo, del método estructuralista se derivaba que el diseño era visto como un sistema y además siempre contextualizado, las asignaturas teóricas tributaban directa e inmediatamente a las de proyecto.*"[17] A pesar de su corta existencia (1970 a 1978) y al escaso número de alumnos y egresados, éstos tuvieron posteriormente importantes roles dentro de la cultura nacional, ya fuera en el cine, la fotografía o en el diseño y su enseñanza. Entre los proyectos realizados por la escuela merecen citarse el estudio del sistema de símbolos para la vivienda popular cubana, las maneras de vestir del cubano de la calle, los proyectos de muebles para viviendas y círculos infantiles, para juguetes y envases y varios otros diseños informacionales.

La escuela resultó muy distante de la demanda de proyectos concretos de la Industria Ligera, lo que generó fuertes contradicciones entre ambas instituciones. Finalmente, la escuela pasó a depender del Ministerio de Cultura. La EDII fue sin embargo un hito significativo en el desarrollo de la enseñanza del diseño y el germen de instituciones futuras.

En 1972 apareció el libro *El Diseño Ambiental en la Era de la Industrialización*, de Roberto Segre y Fernando Salinas, editado en la Universidad de La Habana.[18] Este trabajo sintetizó parte de la práctica que ya se venía realizando (las exposicio-

[14] Iván Espín (Santiago de Cuba, 1935 - Barcelona, 2002), arquitecto y diseñador industrial, realizó estudios de arquitectura en el Instituto Tecnológico de Massachusetts, EE.UU. Profesor de arquitectura en la Universidad de La Habana. Fundador y promotor de las instituciones del diseño en Cuba y de su ideario. Presidente de la ALADI (1982-1984 y 1989-1991).

[15] Espín, I., "Plan de estudios de la escuela de alto nivel de diseño industrial", Ministerio de la Industria Ligera, La Habana, 1970.

[16] Integrantes del claustro, entre otros: los arquitectos Oscar Ruiz de la Tejera, Lourdes Martí, Olga Astorquiza, Ana Vega; los diseñadores gráficos Félix Beltrán, Humberto Peña, Esteban Ayala, Raúl Martínez; y pintores como Jorge Alberto Carol, la diseñadora de vestuario María Elena Molinet, el escritor Edmundo Desnoes y el cineasta Tomás Gutiérrez Alea.

[17] Fernández, L., entrevista a Oscar Ruiz de la Tejera, La Habana, 2006, s.e.

[18] Segre, Roberto y Salinas, Fernando, *El diseño ambiental en la era de la industrialización*, Universidad de La Habana, La Habana, 1972.

nes de los años sesenta, la planificación territorial, el paisajismo, la gráfica urbana) y sentó las bases teóricas del proceso proyectual. En el texto se perfiló claramente el ejercicio del diseño de una manera sistémica y relacional; se proponía la unidad de las diferentes escalas,[19] desde el objeto al territorio, y la inclusión en esos espacios integralmente proyectados, ya fuera una creación de plástica, fotografía, cine o música. Estos espacios presentes en las ciudades y en cada contenedor de la vida cotidiana ejercieron una función educativa estética sobre la población.[20] Desde esta perspectiva se pueden mencionar los trabajos de reanimación urbana llevados a cabo en la Ciudad de La Habana, las gráficas urbanas de las principales avenidas de la capital, los espacios de las nuevas escuelas vocacionales de todo el país o los vestíbulos de los hospitales.[21]

En 1968 se había fundado EXPOICAP como una dependencia del Instituto Cubano de Amistad con los Pueblos (ICAP) con el objetivo de difundir la imagen de la Revolución Cubana en el exterior. Durante la década del '70, en este departamento se desarrolló un amplio plan de diseño de exposiciones.

El equipo dirigido por Luis Lápidus[22] fue el encargado de llevarlas a cabo. Para este fin Lápidus diseñó sistemas modulares mono-material (cartón corrugado), con gran versatilidad para presentar la información, considerable facilidad para el montaje y de gran ligereza para el traslado. Entre 1970 y 1981 se realizaron dos o más exposiciones por año, que se exportaban a cerca de 50 países en más de 200 versiones diferentes. "*Estos sistemas poseen una expresión plástica que se aparta de lo convencional y que junto a su aspecto estructural evocan la idea de dinamismo y efimeridad que se encuentra en gran parte de la conceptualización actual del diseño.*"[23]

Si la década del '60 se caracterizó por la efervescencia en la formación de la industria nacional, los setenta se identificarán por el desarrollo y producción de innumerables productos en diversos renglones de la economía y la industria.

Si bien en la década anterior el sector automotor del Ministerio de la Industria Sidero Mecánica (SIME) ya había desarrollado y fabricado cañeras y alzadoras combinadas para la zafra (con diseños realizados por ingenieros cubanos y soviéticos), además de semi-remolques y carrocerías especiales, incluido el ómnibus *Girón* (con carrocería e interior de diseño cubano; motor y chasis GAZ 3, soviético) que resolvió el problema del transporte escolar y obrero durante muchos años, fue a fines de la década del '70 que tomó fuerza la idea de desarrollar la industria automotriz en el país. El punto culminante de este intento fue el diseño y la producción con un alto porcentaje de componentes cubanos del camión *Taíno*, llevado a cabo por ingenieros mecánicos del SIME entre 1978 y 1980. En 1983, cerca de cien camiones *Taíno* circulaban en el país.[24] También en el SIME se rediseñó y se fabricó el jeep *Gurgel* de la VW brasileña (conocido como jeep *Montuno*), adecuando su carrocería a las características climatológicas del país y a las posibilidades de la industria del plástico. La falta de respaldo económico y la imposibilidad de negociar estos productos en el mercado internacional impidieron continuar con la producción.

En 1971 se fundó el Instituto Cubano de la Investigación y Orientación de la Demanda Interna (ICIODI), continuador del Departamento de Investigación de la Demanda de la Industria Ligera, con un departamento de diseño y una dirección de equipamiento para la vivienda. Entre 1971 y 1981 se proyectaron muebles para las viviendas y especialmente mobiliario escolar, que sirvieron para satisfacer la demanda de las escuelas que se creaban para la escolarización masiva y para los círculos infantiles (proyectados por José Torres, padre e hijo). La simplicidad formal y la economía estructural de estos muebles se correspondían con su masividad y bajo costo.

[19] El tema de la unidad de las diversas escalas del diseño ha sido un paradigma del movimiento moderno (sea en diseño, arquitectura o urbanismo) desde los años veinte del siglo pasado. La HfG Ulm y en especial Tomás Maldonado ponen en primer plano este concepto. Véase *La speranza progettuale. Ambiente e società*, Giulio Einaudi Editore, Milán, 1970. [N. de la Ed.: existe la versión en español: Maldonado, Tomás. *Ambiente humano e ideología*, Ediciones Nueva Visión, Buenos Aires, 1972].

[20] Navarro, Raúl, *El diseño ambiental en Cuba*, tesis (doctoral), Instituto Superior de Arte, La Habana, 2002.

[21] Organizado por el Ministerio de Cultura se realizó en 1978 el encuentro sobre diseño ambiental. Entre sus comisiones se destacaron Diseño ambiental y Participación popular, Definición del diseño ambiental y Perspectivas de su desarrollo.

[22] Luis Lápidus (1935-1995, Cuba), arquitecto. Entre sus obras más destacadas se encuentran el Pabellón Cubano en la Feria Internacional de Osaka y el Jardín Botánico Nacional. Profesor de la Facultad de Arquitectura y crítico y teórico de la arquitectura y el diseño contemporáneos.

[23] Lápidus, L., "Exposiciones de cartón corrugado", en *Materiales sobre propaganda*, Nº 20, La Habana, 1979, pp. 24-25.

[24] Fernández, L., entrevista a Jesús Milián, jefe del Departamento de Control de la Calidad (1970-1983), Ministerio de la Industria Sidero Mecánica, La Habana, 2006, s.e.

Proyecto EXPOICAP. 1975. Luis Lápidus. Dibujo: Sergio Ferro. ICAP. |165|

[25] Celia Sánchez Manduley, secretaria del Consejo de Estado.

[26] Fernández, L., entrevista a Gonzalo Córdoba, La Habana, 2006, s.e.

[27] En ocasiones anteriores Maldonado, Bonsiepe, Kelm y Soloviev habían sido invitados a impartir asesorías y conferencias. Por ejemplo en 1972, por el Ministerio de la Construcción.

La Empresa de Producciones Varias (EMPROVA), creada en 1974 a instancias de Celia Sánchez Manduley,[25] fue la continuadora del departamento del MICONS. María Victoria Caignet y Gonzalo Córdoba estuvieron al frente del departamento de diseño. La empresa concentró la producción de 22 talleres para la fabricación de muebles de madera, malaca (caña), plásticos y de paneles de *plywood* (madera terciada), además de lámparas, vajillas de cerámica y estampados textiles para la ambientación de los interiores. En el diseño se continuó el concepto de modernidad referida a lo local, fuera en materiales, clima o hábitos de vida, pero en ese momento el alcance y el monto del trabajo eran muy superiores: se realizó el diseño integral y la fabricación por la empresa (muebles e interiores) de decenas de hoteles, algunos de ellos de más de trescientas habitaciones ("*más de seis mil planos de muebles*", diría Córdoba). Entre los proyectos (de equipamiento, muebles y diseño interior) se destaca el Palacio de las Convenciones de La Habana (1979) y los muebles para un "Ambiente Joven". Este fue un proyecto para equipar la vivienda económica, en esta ocasión con el diseño de los muebles conformado por piezas sueltas combinables, nómadas (fueron producidos por la propia empresa y vendidos en las tiendas del país). Sobre este último proyecto el mismo Córdoba diría: "*La economía no es miseria, sino lo simple, sin despojar a la gente de lo necesario y bello*".[26]

La creciente importancia social y política que se le quiere otorgar al diseño se evidencia en 1979 en el ciclo de conferencias organizadas por el Ministerio de Cultura con el título "La importancia del diseño para el desarrollo económico, político y cultural". Los conferencistas fueron: Yuri Soloviev, entonces presidente del ICSID, Martin Kelm y Wolfgang Schmid y Tomás Maldonado, profesor de la Universidad de Bolonia y director de la revista *Casabella*.[27]

En esta década aparecen las primeras reflexiones sobre el diseño, ya sea implícitas en la práctica o en textos, se lleva a cabo una experiencia sobre su enseñanza, se amplía el ámbito de su ejercicio y el diseño (aunque siempre de una manera conflictiva) se acerca a la producción industrial.

Institucionalización del diseño

Durante los años ochenta, el país se desenvolvió dentro de una economía centralizada, en la que se sucedieron dos planes quinquenales, y se vivió una etapa de relativa estabilidad económica y de inversiones industriales. Se crearon

Muebles para vivienda económica. Ambiente joven. 1978. Diseño: Gonzalo Córdoba. EMPROVA. |166|

Cultura de la vida cotidiana. Década del '60. Diseño: Gonzalo Córdoba y María Victoria Caignet. |167|

instituciones de relevante importancia para el diseño, se definieron sus funciones, su especificidad y la práctica profesional.

Dentro de este panorama tienen especial relevancia los planteamientos con respecto al diseño de Iván Espín. En su opinión, el diseño debería servir para lograr productos exportables, aptos para competir internacionalmente, a la vez capaces de satisfacer la demanda interna, además de ser portadores de "un modo de vida nuevo". Similares ideas estaban también expresadas en los documentos de la Asociación Latinoamericana del Diseño (ALADI), organización que entre sus objetivos declaró prioritariamente la necesidad de promover el diseño industrial como disciplina tecnológica para el desarrollo social, económico y cultural de la región, y como vía para propiciar la ruptura de la dependencia externa. A partir del Segundo Congreso de la ALADI, celebrado en La Habana en 1982, le correspondió a Cuba la presidencia durante dos años. En ese ideario es absolutamente actual el planteamiento de Espín acerca del subdesarrollo y la dependencia tecnológica: "*Hoy resulta abundantemente claro que el camino de ruptura de la dependencia económica, tecnológica y cultural (...) pasa necesariamente por la creación de la capacidad nacional de producción de tecnologías propias*".[28] Ideas que prefiguran el rol principal de la tecnología como factor de dominación y dependencia en la economía globalizada del siglo XXI. Para Espín, el diseño no era un servicio que se brinda a una empresa o industria, sino un factor social y económicamente activo que, en la síntesis de las cualidades formales y técnicas de los productos, implicaba valores y decisiones para la sociedad. Entre ellos, regir toda la vida útil del producto, interpretar y conformar la demanda y la necesidad de la población, y llevar la ciencia y la tecnología a la industria.[29]

En julio de 1980, a instancias de Espín se creó la Oficina Nacional de Diseño Industrial (ONDI), adscripta a la Junta Central de Planificación, de la que fue director hasta 1988. Los objetivos de su creación fueron contribuir a la efectividad de la producción industrial y a elevar el nivel del diseño y la calidad de los productos. Entre sus funciones principales se contaban elaborar los lineamientos del diseño del país, evaluar los productos y promocionar el diseño y el desarrollo de productos.

A inicios de los años ochenta se incrementó el número de industrias. Dadas las funciones asignadas a la ONDI, y considerando el crecimiento industrial de la década del '70, la tarea a asumir se perfiló como ambiciosa y difícil. Por ejemplo,

[28] Espín, Iván, Ponencia para el Tercer Congreso de la ALADI, Brasil, 1989.

[29] Espín, Iván, "Cinco preguntas sobre diseño industrial", entrevista en el diario *Granma*, La Habana, 1985.

Visita de Tomás Maldonado a La Habana en 1979. En la foto además Iván Espín, Lourdes Martí, Gonzalo Córdoba, Olga Astorquiza y Yuri Soloviev. |168|

un estudio llevado a cabo en 1983 por la propia ONDI con el fin de evaluar la capacidad estatal de diseño (estudio denominado "Estructura del Diseño en Cuba") conllevó el trabajo de consulta a cerca de cien instituciones (centros productivos, ministerios, industrias, etc.) con el fin de conocer, controlar y utilizar el potencial de diseño del país.[30]

El departamento de desarrollo de productos de la ONDI llevó a cabo una intensa labor a través de los *Buró Ramales de Diseño* (especie de oficinas de diseño ubicadas en los sectores más importantes de la industria), que estaban conformadas por el personal de la propia ONDI así como por técnicos y especialistas de los sectores industriales respectivos. Este trabajo en cooperación tuvo como resultado interesantes proyectos de muebles en tableros de bagazo, calzado para enfermeras, vajillas de cerámicas, entre otros (llevados a la producción por la Industria Ligera, la industria del calzado y la fábrica de cerámica de la Isla de la Juventud). Pero entre sus proyectos de mayor relevancia se encuentran los realizados a partir de 1987 bajo la dirección de los ingenieros mecánicos Jorge H. Fonseca y Wilfredo Pomares, en coordinación con el Departamento de Mecanización del Ministerio de la Construcción y la Industria Automotriz. Desde mediados de la década y hasta principios de los noventa se diseñaron productos tecnológicamente complejos, como el tren bus para la ciudad de La Habana; un *bulldozer* y un cargador frontal,[31] diseños que dignificaron el trabajo del diseñador industrial y el ingeniero mecánico, que fueron resueltos con prioridad en el rendimiento y en el valor de uso. (El *Tren Bus* fue producido por el SIME y una versión muy modificada circula aún hoy por las calles de La Habana; el cargador frontal y el *bulldozer* fueron producidos en series cortas por el Departamento de Mecanización del Ministerio de la Construcción). Otros diseños de similar utilidad y enfoque fueron llevados a cabo por el departamento hasta inicios de los noventa: un tren bus interprovincial de dos pisos, contenedores urbanos de basura, bombas de gasolina, sistemas de pulidores de piso, equipos médicos, camillas para transporte de politraumatizados, serie de niveles para la construcción (de burbujas), cocinas de alcohol y kerosén, en su mayoría fueron llevados a la producción por el Departamento de Mecanización ya citado, por el SIME o por el Centro de Investigaciones Médicas y Quirúrgicas (CIMEQ). Estos proyectos, que eran realizados en equipo por especialistas de la ONDI y de la industria, contaban además en ocasiones con la participación de alumnos y graduados del Instituto Superior de Diseño.[32]

Una preocupación de la ONDI fue la constante actualización en función de la eficiencia; de allí que durante estos años se invitara a participar en asesoría y cursos a profesionales extranjeros del diseño como a Gui Bonsiepe, Federico Hess, Eduardo Barroso, Joachim Heinemann, Luigi Bandini Butti, Rómulo Polo y Teta Kannel.

Entre las prioridades de la ONDI se encontraba la creación de un sistema de enseñanza (media, superior y de postgrado) para la formación de especialistas de las ramas de diseño industrial e informacional. Con este fin se creó en 1984 el Instituto Superior de Diseño Industrial (ISDI), continuador en alguna medida de la experiencia de la EDII pero ahora a otra escala y con otras características.[33] El ISDI tenía cerca de trescientos alumnos, distribuidos en las facultades de industrial e informacional. Industrial, a su vez, se subdividió en los departamentos de maquinaria y productos, cerámica, vestuario y calzado y, posteriormente, muebles. El rasgo dominante de su enfoque ideológico y docente (al igual que la ONDI en esos momentos) fue insertar el diseño en la industria y transformar la actividad productiva del país.[34]

[30] Cuadot, Felicitas, "Estudio sobre las capacidades estatales de diseño", documento de ONDI, La Habana, 1983.

[31] El *Tren Bus*: Jorge Hernández Fonseca; Adrián Fernández; Wilfredo Pomares. *Bulldozer* y cargador: Adrián Fernández y Luis Suárez.

[32] En esos proyectos participaron alumnos del ISDI: Manolo Fundora, Diango Hernández, Pedro García Espinosa, Carlos Pomar, Miguel Guerrero; y Héctor Costa y Armando García, ambos graduados de Halle, Alemania.

[33] Lourdes Martí, rectora del ISDI de 1984 a 1988, había sido fundadora de los grupos de diseño de los sesenta y profesora de la EDII.

[34] En el desarrollo de estas ideas pedagógicas habría que mencionar a Jesús Sánchez (vicerrector docente durante estos años), que elaboró una pedagogía de síntesis entre la realidad social, la industria y la exigencia de la enseñanza superior del país, lo que se plasmó en los planes de estudio de dicha institución. Sánchez fue también el creador de la publicación *Cuaderno*, que compiló las diferentes perspectivas teóricas de los especialistas extranjeros que pasaron por el Instituto.

"Para crear lo útil" era el lema del instituto. Con el objetivo de llevar adelante esta tarea contaba con un equipamiento amplio de talleres, que le permitían apoyar los proyectos de cada uno de los departamentos y donde se podían producir prototipos complejos. Entre los talleres se destacaron el de maquinado y conformado de metales, carpintería, soldadura, pintura y terminaciones en general, el taller de minimáquinas, herramientas para modelado y maquetas, y los de confecciones y cerámica.[35]

Los fundadores del ISDI, provenientes en su mayoría de la Facultad de Arquitectura y en particular del Departamento de Diseño Básico, se apoyaron en las tesis racionalistas del Bauhaus y de la HfG Ulm,[36] lo que se manifestó, en la enseñanza del Ciclo Básico, en las cualidades formales de los productos y en la conceptualización y metodología a seguir. De particular relevancia en este sentido resultó el libro *Teoría y Práctica del Diseño Industrial*, de Gui Bonsiepe,[37] específicamente impreso por el Ministerio de Enseñanza Superior para el ISDI. También fue relevante el método de evaluación de productos de los Institutos de Calidad de la República Federal Alemana, introducido por Chup Friemert y utilizado en los departamentos de productos y maquinarias.[38]

Otros especialistas que se destacaron por su larga estancia en el ISDI fueron Lubomil Luvenov (Bulgaria), Enzo Grivarelo y Carlos Kohler (Argentina), K. Heinerman, Brigitte Wolf y Chup Friemert (Alemania), Luis Rodríguez y Gabriel Simón (México), Gerardo y Estela Bavio (Uruguay).

En el departamento de productos y maquinarias, con la anterior conceptualización y metodología se llevaron al nivel de prototipo, para su inserción en la INPUD y en la Industria Ligera, utensilios, productos (ollas de presión, cocinas, cafeteras), equipamientos de módulos integrales de cocina, y modelos de refrigeradores y congeladores, entre otros. Los criterios rectores de su pedagogía eran la posibilidad real de su producción en el país y la necesidad de la población. El departamento de cerámica, por su parte, tenía como objetivo ubicar a los alumnos en el contexto productivo, aplicado a los aspectos de diseños de productos o sistemas de productos factibles de ser introducidos en la industria. Las áreas que se pretendieron abarcar fueron muy extensas (incluidas cerámica refractaria, neo-cerámica, componentes para equipos de laboratorios, aisladores, etc.), pero aquellas que más se trabajaron fueron las de vajillas y utensilios para la alimentación, objetos

[35] Fernández, L., entrevista a Hugo Milián, profesor del ISDI, jefe del departamento de diseño industrial y conformador de los talleres de dicho instituto, La Habana, 2006, s.e.

[36] *"Disímiles experiencias internacionales teóricas y pedagógicas han influido en el desarrollo de esta disciplina en Cuba, no sólo la siempre actual tradición de la Bauhaus; sino también la de Ulm (....)"*. López, Elmer, "Sobre el diseño básico en Cuba", en *Arquitectura y Urbanismo*, Nº 1 y 2, La Habana, 1983.

[37] *"Tanto en sus conceptos teóricos como en sus propuestas metodológicas prácticas, el libro de Bonsiepe tuvo para todos nosotros un carácter fundacional"*, Hugo Milián, *op. cit.*

[38] Chup Friemert: diseñador industrial, profesor de la Universidad de Hamburgo, asesor por largo tiempo en el ISDI, en el Departamento de Productos y Maquinarias y en el desarrollo de la disciplina de historia del diseño.

Transbordador para pacientes politraumatizados. 1988-1992. Diseño: A. Fernández, W. Pomares. MININT-ONDI. |169|

Bulldozer BRC | 140. 1989. Diseño: L. Suárez, A. Fernández, R. Lastra, C. Pomar. MICONS-ONDI. Premio de Diseño. VIII Feria de La Habana. 1990. |170|

utilitarios-decorativos, pavimentos, revestimientos y elementos constructivos, y muebles y accesorios de cerámica sanitaria. El departamento contó con un amplio y bien equipado taller que cubría todo el extenso proceso de producción de cerámica en pasta roja y blanca, y que permitía la producción de prototipos con una gran diversidad de cualidades.

En 1987, en cooperación con el taller de cerámica del Bauhaus de Dessau se desarrolló la vajilla *Tezoro* con el propósito de introducirla en la producción de la mayor fábrica de cerámica del país, la de la Isla de la Juventud. El diseño realizado en equipo bajo la dirección de José Espinosa,[39] y con la participación de Lourdes León, Lyllan Hoyos y Edilio López, "técnico de la propia fábrica", tuvo entre sus objetivos variar los prototipos de la vajilla de dicha fábrica en el sentido de adaptarlos a los hábitos de la población. La vajilla mereció la medalla "Gutes Design" (1987) y sus resultados fueron exhibidos en exposiciones de Berlín y La Habana; en Cuba fue galardonada con el Premio Anual de Diseño de la ONDI en 1989. La vajilla fue producida por la Fábrica de la Isla de la Juventud.

En el departamento de vestuario se concretó una elaboración teórica muy particular: éste era visto como parte del diseño industrial, con el acento puesto lejos de la moda e insertado en lo funcional, lo cotidiano y lo propio.[40] Además, se consideraba el vestuario en toda su complejidad, aspecto sintetizado en un concepto rector de dicha disciplina: la imagen del hombre.

A pesar de las claras intenciones de insertarse en la industria y del incremento paulatino de algunos logros, hacia el final de la década se hacían las siguientes reflexiones en cuanto a las características de aquella: "*Limitado conocimiento del contenido de la actividad del diseño que le es afín; en la mayoría de los casos el diseño se concibe como pura forma y a veces innecesaria cosmética; limitado interés y en ocasiones rechazo al desarrollo de los nuevos productos (…)*".[41]

Respecto del desencuentro entre el diseño (como profesión) y la industria habría que añadir otras razones: la confrontación entre la racionalidad de los proyectos y la irracionalidad de una industria carente de cultura industrial (de manejos, organización, tiempo, rigores, etc.); la excesiva centralización de la economía socialista y su falta de iniciativa para aceptar lo nuevo, lo que dificultó la inserción de los proyectos, y en general la no sistematicidad en las inversiones de apoyo para la realización industrial. También habría que recordar que la profesión

[39] José Espinosa, arquitecto y ceramista. Profesor y rector del ISDI (1987-1990), su dirección se caracterizó por una amplia relación con la industria, la firma de convenios internacionales de cooperación y el desarrollo de la especialidad de cerámica.

[40] En este sentido fue relevante la labor de María Elena Molinet (1919, Cuba), graduada en la Academia Nacional de Bellas Artes. Diseñadora escénica (teatro, cine y danza) y de vestuario, fundadora de la Escuela de Arte y profesora de la EDII y del ISDI. Entre sus escritos se encuentra *La piel prohibida* y, en proceso de publicación, *La imagen del hombre*.

[41] Sánchez, J. y Milián, H., *Coloquio sobre la enseñanza del diseño*, La Habana, febrero 1988.

Logotipo. Tezoro. 1987. |171|

Vajilla Tezoro. 1988. Diseño: Equipo del ISDI. Dir. José Espinosa. Fábrica de cerámica de la Isla de la Juventud. ONDI/ISDI. Premio Anual de Diseño 1989. |172|

estaba en cierne; los mismos que formaban a los alumnos se recalificaban como diseñadores y no poseían en su mayoría un amplio conocimiento de la realidad industrial. El tiempo disponible fue poco, la labor fue ambiciosa y hubo demasiada diversificación de los contenidos.

La fuerza abarcadora de estas dos instituciones, ISDI y ONDI, acaparó casi toda la actividad del diseño en el período y es difícil ponderar la importancia de otras instituciones y trabajos relevantes, como la creación del Centro Nacional de Envases y Embalaje, además del trabajo de la EMPROVA, que continúa en estos años.

La labor del ISDI y de la ONDI estuvo limitada por la crisis económica de los noventa, que frustró parte de su ideario; de cualquier modo, en la actualidad continúan su actividad. La obra realizada (teórica, pedagógica y práctica) fue decisiva para instaurar y caracterizar el diseño en el país.

Los años noventa

La disolución de la Unión Soviética y de los países socialistas de Europa del Este significó una severa crisis económica nacional, que afectó planes de desarrollo industrial y los niveles de vida de la población. También los ideales socialistas de igualdad y prosperidad se vieron comprometidos. Los primeros años fueron de parálisis económica, de gran dificultad y escasez. Posteriormente, se orientaron las inversiones hacia el sector del turismo.

En 1994 se creó el Ministerio del Turismo y vinculadas a éste ocho cadenas hoteleras comenzaron a prestar servicios para el turismo internacional. Se desarrollaron inversiones en los hoteles de la capital, lo que generó una amplia demanda de diseño de muebles y equipamiento. El Hotel Meliá Cohíba (categoría cinco estrellas y uno de los de mayor capacidad de la ciudad) fue una de las primeras experiencias. El proyecto arquitectónico presentado por la empresa española era la copia de una conocida instalación turística en Tokio. La labor de los arquitectos y diseñadores cubanos se centró en conferirle una identidad: para ello se evocó la cultura alrededor del tabaco (de ahí su nombre) y a través de un amplio trabajo en equipo se diseñaron interiores, señalética, textiles e incluso la imagen e identidad corporativa.[42]

Desde la década del '80 se ha desarrollado una amplia conciencia del valor patrimonial de la ciudad de La Habana: de la labor se han encargado el Centro Nacional de Conservación, Restauración y Museología (CENCREM), dirigido por

[42] Proyectistas principales: Raúl González Romero, Rómulo Fernández; diseño de mobiliario, Olegario Lamí, Agnes Font y Miguel Díaz; señalética, Marcial Dacal; y diseño de textiles, Carmen Gómez y Mayté Duménico.

Ropa de playa "Anteylla". 1991. Diseño: Danae Hernández. |173|

Piezas de la colección "Arteylla" (derivada de Anteylla). 1998. Diseño: Carlos Alonso y Danae Hernández. |174|

[43] Hotel Santa Isabel: Lourdes Gómez; Telégrafo: Miguel Díaz; Hotel Vedado: María Eugenia Fornés.

[44] Diseños iniciados por Sergio Peña (profesor del ISDI) y posteriormente continuados por Ariane Álvarez (ONDI).

[45] Ernesto Oroza, miembro de *Ordo Amoris*, desarrolló la investigación sobre la creación popular en los objetos, decoraciones gráficas y arquitectura, recopilada en el libro: *Objets Reínventés. La Création Populaire à Cuba*, Ed. Alternative, París, 2002.

Isabel Rigol, y la Oficina del Historiador de La Habana, encabezada por Eusebio Leal. La mayoría de los hoteles rehabilitados están en zonas de valor histórico. Por eso, los proyectos apelan en general a la "cita" histórica; en ocasiones, como una reedición idéntica de lo colonial (Hotel Santa Isabel), y en otras, como una versión postmoderna (Hotel Telégrafo). En este sentido, se destaca en la remodelación del Hotel Vedado[43] la recuperación del mueble orgánico norteamericano y el estilo de los interiores de los cincuenta.

A pesar de la crisis de la industria, continuaron existiendo sectores priorizados en las inversiones, por ejemplo los llamados polos de desarrollo científico. En 1995, el Instituto Cubano de Investigación Digital (ICID) solicitó al ISDI sus servicios para la conformación de equipos electromédicos. Aunque la demanda se predeterminó como una intervención superficial, se logró un resultado de calidad a través del trabajo coordinado entre el personal médico, técnicos informáticos y diseñadores. Fue una experiencia lograda del diseño como catalizador de la innovación científica.[44]

La claudicación de los ideales de calidad de vida para la población y la imposibilidad de la inserción del diseño en la industria en crisis hicieron que un grupo de diseñadores construyeran un discurso crítico. El grupo *Ordo Amoris* llevó a cabo en estos años varias exposiciones, en las cuales, con fino humor y agudeza, presentaron la realidad del entorno cotidiano cubano. Así, la exposición *Agua con Azúcar* (bebida popular para cuando no hay otra cosa que tomar) contenía un sinnúmero de objetos refuncionalizados, inventados, creados popularmente para hacer más confortables y humanos los hogares.[45]

A inicios de la década, con el colapso en el transporte urbano (por falta de combustible y de parque automotor), la bicicleta se convirtió en el transporte de todos. En el ISDI y en la ONDI se desarrollaron proyectos disímiles de bicicletas: en sistemas, de carga, para dos personas; para discapacitados, etc.

En este período se destacó una práctica profesional del diseño enmarcada en conocimientos y habilidades comunes pero sin una industria que la acogiera o demandara. Los enfoques de diseño dependieron de las temáticas y enfoques personales asumidos (ya no de un ideario compartido), así como el diseño se caracterizó por la amplitud de acentos y contenidos, fuera el valor histórico de un mobiliario, la rigurosa racionalidad de un equipo o un vestuario altamente original.

Objeto de inventiva popular. 1999. |175|

Monitor de parámetros fisiológicos modulares. 1994. Diseño: S. Peña y P. García Espinosa. ICID-ONDI. Premio Anual de Diseño 1995. |176|

En perspectiva

La historia analizada se ha mostrado llena de esfuerzo y tensión por afirmar el diseño en el país. En ella se han sucedido logros, búsquedas y fracasos, y tal vez los resultados no se ajustaron a las expectativas. Pero el esfuerzo de muchos y la dedicación de las instituciones a lo largo de estos años logró conformar ciertos ejes históricos, que evidenciaron una manera propia, original:

- Lo moderno contextualizado, totalmente contemporáneo en su concepto, que buscó llevar la cultura del diseño y la cultura visual en general a la vida cotidiana.
- El diseño "espontáneo", que desarrolló urgentes productos de consumo básico y de alta necesidad, unido a la industria, a la inventiva personal o al pequeño taller.
- El concepto de diseño ambiental en distintas escalas, en el que diversos especialistas se aunaron para el logro de espacios (efímeros o permanentes).
- Un ideario y una práctica del diseño, en el que se fundieron las ideas latinoamericanas de desarrollo independiente y el enfoque socialista, y de cuyas instituciones surgió la práctica profesional del diseño en el país.

Bibliografía seleccionada

Bonsiepe, Gui, *Teoría y práctica del diseño industrial*, editado por el Ministerio de Enseñanza Superior para el ISDI. [N. de la Ed.: Bonsiepe, G., *Teoría y práctica del diseño industrial. Elementos para una manualística crítica*. Gustavo Gili, Barcelona, 1978].

Maldonado, Tomás, *La speranza progettuale. Ambiente e società*, Giulio Einaudi Editore, Milán, 1970. [Existe la versión en español: Maldonado Tomás, *Ambiente humano e ideología*, Ediciones Nueva Visión, Buenos Aires, 1972].

Lippard, Lucy R., *Get the message. A decade of art for social changes*, E.P. Dutton, Nueva York, 1984.

Salinas Flores, Oscar, *Clara Porset. Una vida inquieta, una obra sin igual*, UNAM, Facultad de Arquitectura, Centro de Investigaciones de Diseño Industrial, México D.F., 2001.

Segre, Roberto y Salinas, Fernando, *El diseño ambiental en la era de la industrialización*, Universidad de La Habana, La Habana, 1972.

Documentos

Ariet, María del Carmen, *Documentos sobre Diseño y Calidad de Productos del Comandante Che Guevara*, Centro Che Guevara, La Habana, 2006.

Cuadot, Felicita, "Estudios de las capacidades estatales del diseño en Cuba", documentos ONDI, La Habana, 1983.

Espín, Iván, "Diseño y Tecnología en Latinoamérica", ponencia para el Tercer Congreso de la Asociación Cubana de Diseño Industrial, Brasil, 1984.

Espín, Iván, Ponencia para el Segundo Congreso de ALADI, La Habana, 1982.

Espín, Iván, "Plan de Estudios de la Escuela de Diseño Industrial", La Industria Ligera, La Habana, 1970.

Lápidus, L., "Exposiciones de Cartón Corrugado", en *Materiales sobre propaganda*, Nº 2, La Habana, 1979.

López, E., "Sobre el Diseño Básico en Cuba", en *Arquitectura y Urbanismo*, Nº 1 y 2, La Habana, 1983.

ONDI-Dirección de Evaluación de Diseño, 15° Aniversario. Resumen del Segmento Histórico, La Habana, 1995.

Sánchez, J. y Milián, H., "Sobre la formación de diseñadores industriales en Cuba", ponencia de ALADI, La Habana, 1989.

Diseño gráfico
José "Pepe" Menéndez

En la última década de lo que se conoce en la historia de Cuba como la "República" (1902-1958) se acumularon serias contradicciones socio-económicas, que desembocaron en un alzamiento armado y la posterior toma del poder por los guerrilleros en enero de 1959.

En el campo de la comunicación social se habían impuesto, desde la década anterior, las agencias de publicidad al estilo norteamericano, que llegaron a ser más de treinta, y que actuaron tanto sobre los medios impresos como sobre la programación casi íntegra de la televisión, iniciada en Cuba justo en la mitad del siglo. McCann Erickson, Guastella, Siboney, Mestre-Conill y OTPLA eran algunas de las agencias principales. Existían además dos destacados departamentos de publicidad *in house*: los de las compañías de cosméticos Crusellas y Sabatés.

La Habana contaba con una industria gráfica moderna y eficiente. Se alcanzaba gran calidad en las impresiones litográficas; había varias máquinas rotativas, de huecograbado y *offset*, y decenas de pequeños talleres de impresión tipográfica.

De 1950 a 1958: la era de las agencias publicitarias

Las agencias publicitarias, las empresas editoriales y los grandes consorcios de medios de comunicación norteamericanos acostumbraban a ensayar en Cuba sus nuevas técnicas y tecnologías. La isla sirvió también como plataforma para el lanzamiento de productos y mensajes hacia el mercado latinoamericano, todo lo cual explica en parte el desarrollo de la publicidad y de la industria gráfica cubanas en esta década. El lenguaje fotográfico había alcanzado un claro predominio, con los aportes destacados de dos estudios: el de Busnego, que fue líder durante años, y el estudio Korda, que aportó la renovación.

Existía un gremio organizado de profesionales de la comunicación, con sus anuarios, clubes y premios. La Escuela Profesional de Publicidad se fundó en 1954. No fue, sin embargo, una época de grandes figuras individuales, como lo habían sido Valls, Massaguer, Blanco y García Cabrera en décadas anteriores. No obstante, cabe mencionar a Enrique Céspedes, Luis Martínez Pedro, Mario Masvidal y Carlos Ruiz.

En el ámbito de los productos de consumo, Cuba contaba con una rica tradición de nombres y marcas. De igual modo, envases, etiquetas y embalajes habían recorrido un fructífero camino desde el siglo XIX, en primer lugar en los habanos, pero también en cigarrillos, rones y cervezas. Estos productos, sus nombres y lemas comerciales fueron expresiones de identidad cultural (por ejemplo, del humor criollo: "Ron Matusalén. Hoy alegre, mañana bien"). Los habanos, que constituyen un verdadero patrimonio de las artes visuales cubanas, contaban en sus envases con una imaginería cuyas representaciones del paisaje natural y humano valorizaban la cultura criolla.

El mercado de las publicaciones era bastante disparejo. Había, por un lado, múltiples revistas y diarios (sobre todo en la capital del país) y por el otro, una industria del libro de poco desarrollo. Escasas eran también las campañas de comunicación no comerciales o de bien público; la producción de carteles estaba circunscripta a la promoción cinematográfica (especialidad en la cual se destacó el diseñador e impresor Eladio Rivadulla, pionero en Cuba del cartel serigráfico desde la década anterior) y a un proselitismo político maniqueo.

De 1959 a 1964: cambio de paradigma

La revolución fue una transformación profunda de la sociedad en todos sus ámbitos, en un proceso continuo, pero no lineal. La comunicación social estuvo desde luego afectada por estos cambios, que dieron una perspectiva radicalmente diferente al diseño gráfico. Fue esta una época de fundación: surgieron nuevos emisores de la comunicación, cambiaron los mensajes y los receptores dejaron de ser potenciales consumidores para convertirse en destinatarios de mensajes políticos, sociales, educativos y culturales.

De la sociedad anterior, la nueva heredó un sector profesional bien entrenado en la publicidad. Muchos continuaron trabajando en sus puestos hasta que los dueños de las agencias las abandonaron y partieron del país. Con las posteriores nacionalizaciones, los diseñadores pasaron a ser empleados del Estado. Los que se quedaron en Cuba y protagonizaron el relevo de paradigma que se operó en el diseño gráfico cubano eran casi todos menores de 30 años y participaban en mayor o menor medida del ideario que la revolución propuso.

En la confrontación ideológica de los primeros años la publicidad fue tildada de perniciosa y en 1961 fueron definitivamente suprimidos por el gobierno los espacios publicitarios en radio, televisión y prensa. Hubo también prejuicios estéticos, fuertes debates, pero en general el diseño logró imponer su libertad expresiva y primó el respeto a sus creadores.

Los dos principales conglomerados de diseñadores que surgieron en estos años fueron el *Consolidado de Publicidad* (en 1960) y la agencia *Intercomunicaciones* (en 1961). El primero atendió los contratos de publicidad que existieron hasta inicios de 1962 y luego la promoción de bienes y servicios, mientras la segunda se ocupó de los encargos de comunicación de las entidades del gobierno (ministerios, empresas, etc.). *Intercomunicaciones* (con creadores como Guillermo Menéndez, Tony Évora, Joaquín Segovia y Silvio Gaytón en la primera etapa, más Olivio Martínez, José Papiol, René Mederos, Ernesto Padrón y Faustino Pérez –entre otros– en un segundo momento) terminaría fundiéndose en 1967 con un grupo de diseñadores que atendía la gráfica propagandística del gobierno, en la Comisión de Orientación Revolucionaria (COR).

Los nuevos contextos en que se desarrollaba el diseño gráfico y los contenidos que debía comunicar necesitaron formas diferentes de las que primaban

Cartel para un festival de música. 1967. Serigrafía. Diseño: Alfredo Rostgaard. |177|

Cartel para una exposición de Cuba en Francia. 1969. Serigrafía. Diseño: Raúl Martínez. CNC. |178|

[1] Entiendo por "publicidad" aquella comunicación que promociona productos y servicios con fines comerciales. Su objetivo es vender. La "propaganda", en cambio, apunta a promover ideas, y su finalidad es convencer. La diferencia entre ambas no radica en el emisor sino en el efecto que buscan: la primera desea "mover" al individuo hacia el consumo; la segunda persigue influir en el ideario del receptor para motivar en él una acción que puede ser política o social de muy diverso género.

hasta entonces. Por un tiempo, sin embargo, se produjeron superposiciones de contenidos y formas antagónicos. La publicidad –adaptándose a los nuevos tiempos– intentó mostrar una vocación más nacionalista en el posicionamiento de los productos, mientras la propaganda no encontraba todavía su propio lenguaje. Los cambios no surgieron por dictamen sino por necesidades intrínsecas de ese momento histórico.[1]

En 1959 se fundaron dos instituciones culturales muy importantes en la historia de la gráfica cubana: el Instituto Cubano de Arte e Industria Cinematográficos (ICAIC) y la Casa de las Américas. En el ICAIC, el primer equipo de diseñadores estuvo integrado por Rafael Morante, Eduardo Muñoz Bachs, Raúl Oliva y Holbein López, con Eladio Rivadulla como impresor serigráfico de carteles. En años siguientes, trabajaron con sistematicidad en esta oficina –entre otros– René Azcuy, Antonio Pérez "Ñiko", Antonio Fernández Reboiro, Luis Vega y Julio Eloy Mesa. La diversidad de estilos entre ellos es notable, como lo es también la intensidad de la producción. En ocasiones llegaron a diseñar un cartel semanal cada uno. Tal demanda continua de soluciones los dotó de una capacidad resolutiva muy eficiente, cuyos mejores frutos han sido ampliamente elogiados y premiados. Los carteles del ICAIC tuvieron en común desde mediados de los años sesenta un mismo formato (52 x 76 cm) y una misma técnica (serigrafía), más un grupo de creadores prolíficos (Bachs, Azcuy, "Ñiko" y Reboiro los principales), lo que contribuyó a su consideración como un cuerpo coherente de gráfica promocional mantenida a lo largo de varias décadas.

La Casa de las Américas, por su parte, creó en 1960 la revista de igual nombre, en la que trabajó Umberto Peña con gran creatividad desde 1965 hasta finales de los años ochenta. Umberto Peña permaneció vinculado a la Casa por más de veinte años, en una relación creador-entidad que puede considerarse como una de las más fructíferas en la historia del diseño cubano, tal vez sólo comparable con la de Eduardo Muñoz Bachs y sus carteles para el ICAIC. Peña aportó a la Casa de las Américas, con la gran cantidad de soportes diseñados y la coherencia entre ellos, un "rostro" institucional en el que los colores planos saturados, las tipografías *sans serif*, las viñetas extraídas de grabados antiguos y el círculo como forma geométrica reiterada constituyeron los ejes visuales más consistentes, aunque no estrictamente sistémicos.

Cartel para una obra teatral. 1967. Offset. Diseño: Héctor Villaverde. CNC. |179|

Cartel para un largometraje cubano. 1977. Serigrafía. Diseño: René Azcuy. ICAIC. |180|

Por otra parte, con forma y contenidos que se consideraron renovadores en Cuba, salió a la calle en 1959 el primer número de *Lunes de Revolución*, suplemento del diario *Revolución*. En ciertos casos, la experimentación que llevó a cabo el equipo de realizadores en la relación tipografía-fotografía-ilustración puede considerarse precursora del cartelismo cubano posterior, cuya madurez expresiva se produjo hacia mediados de los años sesenta. Sus diseñadores principales fueron Jacques Brouté (francés residente en Cuba, en la primera etapa), Tony Évora (segunda etapa) y Raúl Martínez (tercera etapa). La publicación dejó de existir en 1961.

El cartel adquiere por estos años un rol preponderante como medio de divulgación. La vida de los cubanos se hizo muy intensa en las calles, en los sitios públicos; había mucho intercambio social por motivos laborales, estudiantiles, recreativos o de preparación militar. En tales circunstancias el cartel, al estar siempre presente, sirvió de eficaz comunicador, con independencia de su mayor o menor calidad. No habiendo madurado aún un estilo gráfico o formas de hacer particulares en el diseño cubano, algunos de los más significativos carteles que pueden mencionarse de esta primera etapa lo son más por la coyuntura en que surgieron que por una calidad notable. "*Es bueno recordar que la eficacia comunicativa de tales objetos visuales fue más un resultado de la significación social del hecho que interpretaban y trasmitían, que de los valores intrínsecos de su concepción y plasmación como obra gráfica.*" (Bermúdez, J., 2000, p. 89) Tales son los casos de los diseños para la Campaña de Alfabetización de 1961 y los carteles de movilización y alerta que se hicieron en el contexto de la Crisis de Octubre (o Crisis de los Misiles) de 1962.

En 1961 se creó el Consejo Nacional de Cultura (CNC). Algunos de sus diseñadores en los años iniciales fueron: Rolando y Pedro de Oraá, José Manuel Villa, Umberto Peña, Raúl Martínez, Héctor Villaverde, César Mazola, Rafael Zarza, Ricardo Reymena y Juan Boza. Su objeto social era la promoción de eventos e instituciones culturales, y se ocuparon también del diseño de revistas. Junto al ICAIC, el equipo del CNC se puso en pocos años a la vanguardia del cartel cubano, pero a diferencia de aquél no mantuvo la misma estabilidad de autores, formatos y técnica de reproducción.

Cierra esta etapa con una clara intención renovadora. Las propuestas visuales iban madurando en una generación numéricamente grande, joven y con ansias de realización, que creaba dentro de una realidad social en transformación y se atrevía a lo nuevo, adaptando sus creaciones a circunstancias muy exigentes: por un lado las limitaciones económicas extremas de un país bloqueado y el desenfado utópico por el otro.

De 1965 a 1975: maduración de un modo de hacer

Una caracterización del contexto en que se conformó una nueva gráfica en Cuba pasa por considerar que: a) la dinámica de transformación del país producía una demanda constante de comunicación visual, y b) los diseñadores estaban nucleados alrededor de instituciones que les propiciaban una ejercitación sistemática, con mucha libertad expresiva.

Dicho en términos de mercado, existió un clímax en que se equilibraron demanda y oferta. Se puede decir que duró unos diez años y es considerado por muchos especialistas como la etapa más fértil en la historia del diseño gráfico cubano.

La "demanda" se expresó, por ejemplo, en una eclosión editorial. La industria gráfica llegó a alcanzar en su momento máximo cifras anuales de 700 títulos y 50 millones de ejemplares impresos, en un país con una población de alrededor de siete millones de habitantes. Había decrecido el número de periódicos pero

proliferaron las revistas, y las nuevas editoriales crearon una variada gama de colecciones de libros. La producción de carteles se disparó tremendamente: la mayor parte se concentró, en términos de cifras, en tres entidades: ICAIC, COR y CNC, es decir cine, propaganda política y cartel de promoción cultural no cinematográfica. A modo de ejemplo, vale decir que cuando en 1979 el ICAIC celebró sus 20 años, organizó una muestra con el contundente título de "1000 carteles cubanos de cine" (curiosamente, los años más representados fueron los finales del decenio '65-'75: 1974, con 171 piezas y 1975, con 125 piezas; en cuanto a los autores, de Eduardo Muñoz Bachs fueron seleccionados 284 carteles). Ante la ausencia de publicidad, aumentaron las campañas de bien público, en las que tomaron mucha fuerza nuevos soportes como las vallas urbanas y los laminarios (impresos con fines didácticos, de mayor tamaño que los carteles y con más texto, destinados a las áreas internas de los centros laborales).

Aunque Cuba fue durante muchos años un país aislado (el vecino más cercano ha sido su adversario enconado, mientras sus diferentes aliados han estado siempre a miles de kilómetros) y el cambio que operó en estos años tuvo bases endógenas, no deben ignorarse las influencias externas. En 1964 viajó a Cuba Tadeusz Jodlowski, profesor de la Academia Superior de Bellas Artes de Varsovia, para impartir un curso a los diseñadores del CNC. Este primer encuentro directo con la escuela polaca de diseño –tan diferente de los códigos estéticos norteamericanos, en boga en Cuba desde los años cincuenta– fue útil para los jóvenes creadores. Tuvo además continuidad en las posteriores estadías de César Mazola (en 1965), de Héctor Villaverde (en 1966) y de Rolando de Oraá (en 1967) en Polonia, para estudiar durante seis meses bajo la tutoría de Henryk Tomaszewski, en una época en que dicha nación tuvo un desarrollo muy notable en el diseño gráfico. Otros antecedentes comparables con esta superación profesional fuera de la isla serían los estudios de artes y diseño de Félix Beltrán en los EE.UU. muy al inicio de la década, y la carrera de nivel superior de Esteban Ayala en la Hochschule für Grafik und Buchkunst de Leipzig, Alemania (entre 1962 y 1966).

En 1969 llegaron a La Habana los diseñadores gráficos polacos Wiktor Gorka, Waldemar Swierzy y Bronislaw Zelek. Otras visitas de resonancia en el gremio del diseño gráfico cubano en años posteriores fueron las de Shigeo Fukuda en 1970 y 1987 (en esta última, con una exposición de sus carteles en el Instituto Superior

Cartel para un documental cubano. 1967. Serigrafía. Diseño: Alfredo Rostgaard. ICAIC. |181|

Cartel para un dibujo animado cubano. 1982. Serigrafía. Diseño: Eduardo Muñoz Bachs. ICAIC. |182|

Cartel de bien público. Década del 70. Offset. Diseño: no identificado, firmado "Hery". Editora de Propaganda. |183|

de Arte), de Albert Kapr en 1983 (dos años después se publicó en Cuba su libro *101 reglas para el diseño de libros*), de Jorge Frascara y Gui Bonsiepe en repetidas ocasiones entre los años ochenta y noventa, y, más recientemente, de Joan Costa, Norberto Chaves, Rubén Fontana, Alain Le Quernec e Isidro Ferrer. Particularmente la figura del japonés tuvo un gran impacto en los diseñadores cubanos, a los que de cierta forma deslumbró con el ingenio de sus creaciones y su carisma personal. Más que seguidores de su estilo de diseño, la presencia de Fukuda en Cuba dejó como huella una noción ensanchada de la comunicación visual, donde lo lúdico juega un papel determinante. Frascara, Bonsiepe, Costa, Chaves y Fontana han sido referentes claves en el ideario del Instituto Superior de Diseño Industrial (ISDI, fundado en 1984), no sólo con sus charlas para estudiantes y docentes, sino también a través de sus libros.

Debe entenderse que a partir de los primeros años sesenta los viajes de cubanos al exterior fueron escasos, como los de extranjeros a la isla. Las "zonas de contacto" entre el diseño cubano y el mundo estuvieron reducidas durante muchos años, sobre todo en las décadas del '60 y '70: los ejemplos que se mencionan, más algunas revistas y libros internacionales que se recibían, quedan como excepciones de un estado de incomunicación con el mundo.

El primer intento de una revista cubana de diseño se produjo en 1970, cuando la COR editó *Diseño*. Su existencia se limitó a tres números en ese mismo año. En 1973 la misma entidad sacó a la luz *Materiales de Propaganda* (luego *Propaganda*), publicación que ha perdurado hasta años recientes, aunque con mucha irregularidad en su frecuencia de aparición.

En 1962 surgió *Cuba*, una revista concebida para mostrar al mundo la realidad del país. Esta publicación (cuya antecesora directa se llamó *INRA*) desarrolló un perfil editorial muy visual y dinámico para su época y entorno, para lo que sumó el talento de diseñadores y fotógrafos. Inicialmente la Dirección de Diseño y Fotografía la ocupó José Gómez Fresquet "Frémez", al que siguió Rafael Morante; de 1967 hasta 1977 lo hizo Héctor Villaverde. Contó además, durante muchos años, con los aportes de Roberto Guerrero y de varios otros diseñadores, como Luis Gómez y Jorge Chinique. En el equipo de fotógrafos estuvieron Alberto Díaz "Korda" y Raúl Corrales en la primera etapa, y José A. Figueroa, Iván Cañas, el suizo Luc Chessex, Enrique de la Uz, Luis Castañeda y Nicolás Delgado en la década de los años setenta.

Junto a *Cuba*, las revistas más notables de este período fueron *La Gaceta de Cuba* (surgida en 1962, con diseño de Tony Évora); *Pueblo y Cultura*, *Revolution and Culture* y *Revolución y Cultura* (desde 1963, revistas diferentes pero emparentadas entre sí, en las que participaron por períodos Héctor Villaverde y José Gómez Fresquet, "Frémez"); y *Tricontinental* (surgida en 1967, con diseño de Alfredo Rostgaard).

A mediados de la década el cartel cubano empezó a suscitar interés en Europa y en algunas otras plazas importantes de las artes visuales en el mundo. A través de artículos en revistas y de exposiciones se fue dando a conocer una realidad social particular y un modo de reflejarla a través del diseño, todo lo cual atrajo atención y fue elogiado. Algunas de las exposiciones más importantes de esta etapa fueron: 1968: Ewan Phillips Gallery, Londres; 1969: Museum of Modern Art, Estocolmo; 1971: Stedelijk Museum, Amsterdam; Musée d'Art et d'Industrie, París; Library of Congress (Film Section), Washington, todas con el título de *Carteles cubanos*.

Sin dudas fue el cartel el género más representativo del auge de la gráfica cubana de esta época; tanto, que opacó otros logros que permanecen hasta hoy poco abordados. Dos extremos opuestos –por su escala– serían el diseño para espacios expositivos o de gráfica urbana y el diseño de estampillas de correo.

En el cambio de década se produjeron varias experiencias de interés en diseños de grandes espacios. Para los pabellones de Cuba en las Exposiciones Mundiales de Montreal '67 y Osaka '70 trabajó el diseñador Félix Beltrán, formando parte de equipos dirigidos por arquitectos (en el primer caso, los italianos residentes en Cuba Sergio Varoni y Vittorio Garatti; en el segundo, Luis Lápidus). Otra exposición que adquirió coherencia y expresividad superiores gracias al diseño gráfico fue la muestra internacional de arte *Del Tercer Mundo* (La Habana, 1968), concebida, en cuanto a diseño, por José Gómez Fresquet "Frémez". También se recuerdan las supergráficas que colmaron las fachadas del edificio del ICAIC en celebración de la fiesta nacional del 1 de enero, sobre todo las de los años 1969, diseñada por Antonio Fernández Reboiro, y 1970, diseñada por Alfredo Rostgaard.

En el diseño de estampillas se produjo una evolución paralela a la cartelística y al diseño editorial de estos años. Los códigos predominantes transitaron de una figuración realista a una conceptualización visual más efectiva. Varios diseñadores se especializaron en este tipo de trabajo y lograron algunas series en las cuales las pretensiones de belleza que solían primar y la funcionalidad requerida del sello no dificultaron el buen diseño: por el contrario, encontraron en él un aliado. Sin embargo, un creador que trabajaba en otra entidad demostró la mayor maestría para estas minúsculas piezas de comunicación. A Guillermo Menéndez se deben algunos de los más logrados sellos de correo cubanos, como los de las series "Año Internacional de la Educación" (1970) y "XX Aniversario del Triunfo de la Revolución" (1979).

Los niveles de calidad promedio que se alcanzaron en el diseño de sellos durante las décadas del '60 y del '70 no fueron alcanzados en años siguientes y se impuso de nuevo el modelo de representación con pretensiones de hiperrealismo, tanto en los temas de fauna y naturaleza, como en los conmemorativos y de deportes, en ocasiones con un bajo nivel de realización en los dibujos.

En 1966 surgió la Organización de Solidaridad con los Pueblos de Asia, África y América Latina (OSPAAAL), la entidad que junto al ICAIC y el DOR puede ser considerada la otra gran productora de carteles, más por su singularidad y calidad que por la cifra –relativamente menor– de sus títulos (alrededor de 340 en 40 años; vale apuntar que la producción histórica del ICAIC está estimada entre 2500 y 3000 carteles; la del DOR se calcula entre 6000 y 8000).[2] Los carteles de la

[2] Este cálculo se debe a Lincoln Cushing, en su libro *¡Revolución! Cuban Poster Art*, 2003, p. 13.

Serie Año Internacional de la Educación. 1970. Diseño: Guillermo Menéndez. Empresa de Correos de Cuba. |184|

Cartel para un largometraje norteamericano. 1968. Serigrafía. Diseño: Antonio Fernández Reboiro. ICAIC. |185|

Cartel político. 1968. Serigrafía. Diseño: Helena Serrano. OSPAAAL. |186|

OSPAAAL estaban destinados a trasmitir mensajes políticos de solidaridad, fundamentalmente con procesos de descolonización / reivindicación social / antiimperialismo en diversos países del Tercer Mundo. Inicialmente se hicieron circular doblados e insertados dentro de la revista *Tricontinental* (cuya tirada llegó a ser de 50.000 ejemplares). Usaban un formato pequeño y un lenguaje gráfico asimilable por individuos de culturas e idiomas diferentes, que privilegiaba la imagen sobre el texto. La principal figura de la cartelística de la OSPAAAL fue Alfredo Rostgaard. También se destacaron Lázaro Abreu, Olivio Martínez, Rafael Morante, Jesús Forjans, Faustino Pérez, Berta Abelenda y René Mederos.

La creación del Instituto Cubano del Libro (ICL) dio pie a la remodelación de las editoriales y sus perfiles gráficos. En las editoriales Letras Cubanas y Arte y Literatura trabajaron entre otros Raúl Martínez, José Manuel Villa, Cecilia Guerra, Carlos Rubido y Luis Vega; en Ciencias Sociales lo hicieron Roberto Casanueva y Francisco Masvidal. Ellos llevaron el diseño de libros dentro del ICL a un nivel cualitativo alto. En otras instituciones Raúl Martínez y Tony Évora (Ediciones R), Fayad Jamís (Ediciones Unión) y Umberto Peña (Casa de las Américas) fueron los más destacados en esta época. El libro había dejado de ser un objeto elitista para quedar al alcance de cualquier ciudadano, respaldado esto por una política de precios subvencionados estatalmente, a fin de promover la lectura y por ende el enriquecimiento cultural. Los diseños cubanos de libros de esta etapa mostraban poca inhibición para subvertir la forma tradicional que, en cuanto a diagramación, formatos y usos de la tipografía, se tenía por correcta hasta entonces. En las cubiertas, por ejemplo, había más búsquedas expresivas que disciplina tipográfica.

Libros sobre diseño no han existido muchos en Cuba en el medio siglo que se analiza. El prolífico Félix Beltrán publicó *Desde el diseño*, en 1970, *Letragrafía* (Editorial Pueblo y Educación), en 1973, y *Acerca del diseño* (Ediciones Unión), en 1975. En años siguientes aparecieron *El libro su diseño*, del creador Roberto Casanueva (Editorial Oriente, 1989), *El cartel cubano de cine* (Editorial Letras Cubanas, 1996) y *La imagen constante. El cartel cubano del siglo XX*, del estudioso del diseño Jorge Bermúdez (Letras Cubanas, 2000), primer estudio profundo sobre este tema particular.

Las zafras azucareras, principal acontecimiento económico del país hasta hace pocos años, estuvieron acompañadas habitualmente de numerosos impresos cuyo propósito era estimular la conciencia laboral de los trabajadores. La campaña propagandística alrededor de la zafra de 1970, en la cual el gobierno se propuso una meta nunca antes alcanzada, tuvo dimensión nacional, con equipos de diseño localizados en cada provincia. Fue concebida una serie de vallas y carteles que anunciaban cada etapa superada. A diferencia de la profusión de imágenes figurativas (obreros, sembrados de caña, maquinarias y herramientas) con que se había comunicado la movilización hacia las zafras de años anteriores, en ésta Olivio Martínez elaboró unas imágenes tipográficas muy coloridas que expresaban la euforia nacional alrededor de este magno empeño productivo. Su concepción seriada resultó de mucho interés.

De este crucial hecho económico y político de la revolución cubana quedó otro cartel que expresaba no la euforia con que se inició la zafra sino la consternación con que terminó, al no haberse cumplido la meta propuesta. *Revés en Victoria* (COR, 1970) es un notable ejemplo de economía de medios, que logra visualizar sintética y sugerentemente una frase del momento. Su autora fue Eufemia Álvarez, una de las varias mujeres que se destacaron en la gráfica cubana en estos años sin que se las mencione con la frecuencia y justeza que merecen. Su cartel obtuvo uno

Sistema vallas para la zafra. 1970. Diseño: O. Martinez. DOR. |187| Portada de un libro. 1962. Diseño: T. Évora. Ediciones R. |188|

de los cinco premios en el Salón Nacional de Carteles de 1970, junto a piezas tan notables como "Besos robados" (de René Azcuy), "Viva el XVII Aniversario del 26 de julio" (de Félix Beltrán), "¿Quién le teme a Virginia Woolf?" (de Rolando de Oraá) y "Moler toda la caña y sacarle el máximo" (de Antonio Pérez, "Ñiko").

La COR había organizado el primer Salón un año antes, centrado solamente en la producción de carteles. Fue inaugurado con una gran exposición, para la que se seleccionaron y quedaron expuestos trabajos de 70 diseñadores. Cinco diseños –que con el tiempo han pasado a ser considerados antológicos– fueron premiados: "Cuba en Grenoble" (de Raúl Martínez), "Todos a la Plaza con Fidel" (de Antonio Pérez, "Ñiko"), "Décimo aniversario del ICAIC" (de Alfredo Rostgaard), "Clik" (de Félix Beltrán) y "Décimo aniversario del triunfo de la rebelión" (del equipo integrado por Faustino Pérez, Ernesto Padrón y José Papiol). Un conteo de los premiados en las primeras diez ediciones de estos Salones Nacionales de Carteles (luego renombrados Salón Nacional de la Propaganda Gráfica "26 de julio") arroja otros datos de interés: los 40 premios otorgados fueron a manos de 26 diseñadores, es decir que existía una calidad repartida; tres fueron ganados por mujeres; el balance temático es de 21 carteles políticos, 12 culturales y 7 sociales. Se evidencia también la distribución geográfica de la actividad de diseño en Cuba por esos años, al recibirse y premiarse trabajos de varias provincias, destacándose los realizados para Matanzas y Santiago de Cuba.

En 1970 se publicó el libro *The Art of Revolution* (McGraw-Hill Book), de Susan Sontag y Dugald Stermer. Significó un espaldarazo internacional para la gráfica cubana, especialmente por el ensayo de Sontag y por la espléndida selección de carteles, desplegados en un libro de gran formato. La repercusión internacional de la gráfica cubana era ya un hecho al inicio de la década del '70. Se habían obtenido los primeros lauros: un cartel de Esteban Ayala en la República Democrática Alemana, 1964; libros de Santiago Armada "Chago", Eduardo Muñoz Bachs, José Manuel Villa, Esteban Ayala y Félix Beltrán en Ferias del Libro IBA de Leipzig, entre 1965 y 1971; el cartel "Harakiri", de Antonio Fernández Reboiro en Sri Lanka, 1965; y finalmente el conjunto de carteles presentado por Cuba, que recibió primer premio en el Concurso Internacional de Carteles de Cine, en el Festival Internacional de Cine de Cannes, en 1974.

Se alcanzaba así el momento de máximo esplendor, la consolidación de un modo de hacer en función de una coyuntura social muy particular. La generación que la había llevado a cabo estaba en su plena madurez. No había, sin embargo, un relevo a la vista. Los primeros intentos de fundar una escuela de diseño, la Escuela de Diseño Industrial e Informacional, dentro del Ministerio de la Industria Ligera en 1969, no habían tenido continuidad ni arraigo.

De 1976 a 1989: estancamiento y retroceso

En este período se producen cambios importantes en la estructura político-administrativa y de gobierno, que guardan relación con la incorporación del país al bloque económico de los países socialistas.

Una variedad de factores condicionaron la crisis del diseño gráfico cubano que se hizo evidente en este período:

- se saturó el código visual creado en los años sesenta y no llegó a tiempo la necesaria renovación tanto visual-expresiva como humana, es decir de profesionales con similar o mejor nivel que sus antecesores;
- las relaciones laborales entre los diseñadores y profesionales afines y sus superiores se hicieron más rígidas, y se impuso un estilo burocrático de encargo / aprobación de diseños;

- hacia el final de los años ochenta comenzó a conocerse en Cuba la tecnología digital, avance al que no todos los diseñadores entonces activos pudieron incorporarse –con lo cual quedó marginado un sector de profesionales maduros respecto de los jóvenes que entraban al gremio–, y que por otro lado hizo posible que personas con poca preparación específica en comunicación visual accedieran a trabajos de diseño, en detrimento de la calidad resultante.

Hubo conciencia bastante generalizada de la crisis (al menos entre los diseñadores y especialistas en el tema), pero no soluciones. Al parecer las instituciones no reaccionaron ante las señales: en 1978 la revista *Revolución y Cultura* publicó una serie de artículos-encuestas que debatían las encrucijadas a que se enfrentaba la cartelística nacional desde hacía algunos años. De Raúl Martínez es esta afirmación: "*Quizás nos hemos dormido en los laureles; los artistas que los elaboramos [los carteles] y los organismos y funcionarios que se encargaron con entusiasmo de pedírnoslos y difundirlos a la vez*".**[3]** Todavía diez años después, en un informe redactado por profesionales de la comunicación y puesto a debate en las instituciones vinculadas directamente con esta actividad, se repite que "*(…) el diseño gráfico ha presentado en la última década una baja sustancial en lo cualitativo y cuantitativo. Los factores fundamentales que inciden (…) son [selecciono algunos]: la inexistencia de una política institucional de promoción al diseño gráfico; la limitación profesional y cultural de las personas que dirigen en las instituciones; la deficiente calificación de numerosas personas que trabajan como diseñadores; la necesaria renovación de diseñadores que deben promover los centros docentes especializados*".**[4]**

La Sección de Diseño de la Unión de Escritores y Artistas de Cuba (UNEAC), dirigida por Héctor Villaverde y Alfredo Rostgaard, organizó los Encuentros de Diseño Gráfico (el primero tuvo lugar en 1979, el segundo en 1985), en un intento por tomar la iniciativa y debatir públicamente los asuntos de la profesión, pero dándoles la palabra a los creadores. Sintomáticamente, el cartel del primer encuentro, debido a Francisco Masvidal, muestra los entonces habituales instrumentos del diseñador: cuchilla de cortar, pincel, rotulador de tinta y lápiz, con forma de proyectiles.

Por esos años, algunos diseñadores notables salieron definitivamente del país, bien por divergencias con el sistema político vigente en Cuba, bien en búsqueda de mejoras económicas (por ejemplo Antonio Fernández Reboiro y Félix Beltrán;

[3] Veigas, J., "El cartel cubano. Se abre la encuesta", *Revolución y Cultura*, Nº 71, La Habana, 1978. p. 79.

[4] Se trata de un documento de trabajo, no oficial ni publicado, pero de interés aquí para los elementos que expone.

Cartel para una obra teatral. 1967. Offset. Diseño: Rolando de Oraá. CNC. |189|

De la serie de diez carteles celebrando 10 años de la Revolución. 1969. Diseño: F. Pérez, E. Padrón y J. Papiol. COR. |190|

Cartel para un largometraje japonés. 1964. Serigrafía. Diseño: Antonio Fernández Reboiro. ICAIC. |191|

mucho antes ya lo había hecho Tony Évora) y otros dejaron sus puestos de trabajo (Umberto Peña, Eduardo Muñoz Bachs, René Azcuy). Cuando en 1980 se fundó la Oficina Nacional de Diseño Industrial (ONDI), el diseño gráfico cubano ya estaba en franca crisis. La ONDI puso entre sus prioridades la formación de diseñadores y fundó el Instituto Politécnico para el Diseño Industrial (en 1983) y el Instituto Superior de Diseño Industrial (ISDI, en 1984): ésta es la primera –y hasta el momento única– universidad de diseño en Cuba, de donde salieron los primeros veintiún egresados en 1989, nueve de ellos como diseñadores informacionales.

La base del claustro inicial de profesores del ISDI eran arquitectos. Antonio Cuan Chang, formado como docente en Diseño Básico en la escuela de arquitectura, encabezó la facultad de Diseño Informacional desde su fundación hasta 1993. Las dos grandes excepciones a esta tendencia fueron Esteban Ayala y el profesor chileno Hugo Rivera.

Los arquitectos habían alcanzado cierto éxito en la gráfica cubana desde los años setenta, en especial en la creación de logotipos. En una época en que se hicieron frecuentes los concursos abiertos para crear la identificación de eventos e instituciones, los arquitectos probaron ser muy certeros.

Salidos de concursos públicos o no, algunos logotipos de gran visibilidad se han mantenido hasta hoy por su pregnancia y eficiencia, como son los casos de Helados Coppelia (de Guillermo Menéndez, 1964), Ministerio de la Construcción y Parque Lenin (ambos de Félix Beltrán, años setenta), Ministerio de la Pesca (René Azcuy, años setenta), Aerolínea Cubana de Aviación (de Juan Antonio Gómez, "Tito", años setenta) y Asociación Cubana de Artesanos Artistas (Antonio Cuan Chang, 1980).

El crecimiento de la industria ligera experimentado en la década del '70 motivó un desarrollo del diseño de envases (o empaques). En particular para el sector de los productos alimentarios fueron creados sistemas completos de marcas, etiquetas, envases y embalajes, desde una oficina que se llamó Centro de Diseño de Envases y Divulgación. Ésta atendió también los habanos y su promoción en el extranjero. De aquel equipo pueden mencionarse los nombres de Luis Rolando Potts, Antonio Goicochea, Santiago Pujol y Carlos Espinosa Vega, representantes los tres primeros de la poco numerosa generación intermedia, que siguió a los iniciadores de los años sesenta.

Entre 1977 y 1978, con motivo de la celebración en Cuba del XI Festival Mundial de la Juventud y los Estudiantes, tomó mucha fuerza en La Habana el tema de las gráficas urbanas. Formando parte de equipos multidisciplinarios junto a arquitectos, urbanistas e ingenieros, el diseñador Darío Mora concibió unas gráficas que aprovechaban los nombres de las calles donde se intervino, magnificándolos y multiplicándolos en muros y en fachadas laterales de edificios, con colores vivos sobre fondos predominantemente blancos. Estas ambientaciones les dieron una impactante personalidad visual a zonas de gran circulación de la ciudad.

En 1983 se fundó el Taller de Serigrafía René Portocarrero, especializado en reproducción de obras de arte pero donde se imprimieron también muchos carteles para pintores y cantautores jóvenes. El más consistente de los diseñadores que han estado vinculados a este taller fue, y sigue siendo, Eduardo Marín, de la tercera generación de estudiantes del Instituto de Diseño.

En el Instituto Nacional del Turismo –INTUR (anteriormente Instituto Nacional de la Industria Turística– INIT), se diseñaron varias series de carteles para promover destinos turísticos particulares o elementos de la flora y la fauna del país. Fueron producidos en la segunda mitad de la década del '70, y estaban destinados al turismo internacional, sobre todo a los países socialistas, pero resul-

Ministerio de la Construcción. Década del 60. Diseño: Félix Beltrán. |192| XIV Festival Mundial de la Juventud y los Estudiantes. 1996. Diseño: Omar López. ISDI. |193|

taron muy atractivos también para los cubanos, que los adquirieron y usaron en la decoración de sus hogares. Predominaba en ellos un dibujo geometrizado, con un intenso colorido, rematado casi siempre por líneas negras. El lenguaje gráfico era inocente y sencilla la composición. Sus autores fueron Jorge Hernández, Armando Alonso, Arnoldo Jordi, Raymundo García, Enrique Vidán y Francisco Yanes Mayán.

Una de las revistas que consolidó una visualidad muy coherente, apoyada en el uso de la fuente *Avant Garde* cuando el diseño editorial privilegiaba las tipografías suizas, fue *Mar y Pesca*, bajo la dirección artística de Jacques Brouté. Otras revistas que surgieron o se destacaron en estos años fueron *Opina* (diseñada por Arístides Pumariega), *El Caimán Barbudo* (por la que han pasado varios diseñadores en casi cuatro decenios de vida) y *Juventud Técnica* (en la década de los años ochenta, con una dinámica visual muy atractiva para los jóvenes, basada en la ilustración; diseñada por Carlos Alberto Masvidal).

De 1990 a 2000: la crisis y una nueva oportunidad

A la crisis que el diseño gráfico venía afrontando por años se le sobreimpuso una mucho mayor: la crisis en la economía nacional producto del derrumbe del socialismo en Europa, que tuvo consecuencias devastadoras en la creación, reproducción y circulación de productos y mensajes visuales.

Como parte del desajuste que sufrió el sistema de la comunicación a inicios de los años noventa, muchos diseñadores se independizaron de las oficinas o agencias de diseño, en un contexto social también tendiente a una menor centralización.

Lo anterior no debe verse como contradictorio con el hecho de que además proliferaron las agencias de publicidad (llegaron a contarse hasta quince) para atender las necesidades de comunicación en sistemas de identidad corporativa y publicidad primaria del sector empresarial emergente, vinculado sobre todo al turismo internacional y al surgimiento de empresas de capital mixto cubano-foráneo, principales alternativas del gobierno para salir de la crisis. De modo que este período experimentó como novedad la coexistencia relativamente armónica de diseñadores independientes con equipos institucionales y agencias de publicidad, o la situación de un mismo individuo desempeñando ambas modalidades a la vez.

Los niveles de conceptualización y visualización que se alcanzaron en el sector comercial/empresarial en esta etapa fueron bajos, sobre todo en términos de discurso publicitario, pues debió afrontarse el prolongado vacío de más de 30 años. No había experiencia ni en los creativos ni en los directivos de las agencias, y mucho menos entre los empresarios. La publicidad retornó tímidamente; para el ciudadano común se hizo ver en los centros comerciales y en algunas vallas de carretera. La política del Estado cubano siguió siendo menguar la incidencia social de este tipo de mensaje en la vida cotidiana.

Otra de las consecuencias de la crisis económica fue la pérdida de soportes urbanos para la gráfica. Decreció considerablemente el número de vallas y se fueron deteriorando (hasta ser retirados por completo en años recientes) los llamados "paragüitas del ICAIC", peculiares estructuras metálicas que en los años setenta habían sido ubicadas en decenas de puntos de la capital para portar ocho carteles de cine a la vez.

Las vallas de propaganda política abandonaron el rol dinamizador del entorno urbano que una vez tuvieron. En esta etapa su gráfica fue pobre, con excesivo énfasis en textos discursivos y la reiteración poco original de banderas, rostros de héroes y líderes. El cartel político, por su parte, casi desapareció.

Cartel para concierto. Carlos Varela en el Teatro Carlos Marx. 1990. Serigrafía. Diseño: Eduardo Marín. Taller René Portocarrero. |194|

En contraposición a lo anterior, se produjo a inicios de la década un fenómeno mediático surgido desde otro costado de la estructura política del país: las campañas políticas de la Unión de Jóvenes Comunistas, diseñadas por un equipo de jóvenes profesionales con la colaboración de estudiantes del ISDI. En sus propósitos de movilización esta organización no privilegió el cartel. Se apoyó en otros soportes (*t-shirts*, cintas para la cabeza, pegatinas, volantes y pintadas en los muros) y recurrió a la visualización de sus contenidos por tipografía más que por íconos. Aunque se les señalen flaquezas en la calidad de la visualización, debe reconocérseles a esos diseños una gran eficacia en apoyar los fines proselitistas para los cuales fueron creados.

En el entorno del turismo y de la industria farmacéutica se desarrolló intensamente la creación de manuales de identidad corporativa. Se acumuló un valioso *know-how*, que se extendió luego a otros terrenos. Dos de los manuales iniciáticos fueron diseñados en la ONDI, por Luis Alonso para el Instituto Finlay, y por "Pepe" Menéndez para Dalmer S.A., entre 1991 y 1993. Transcurridos unos años, el tema de la regulación de la imagen y la identidad de las instituciones a partir de un sistema, pareció ser un conocimiento establecido en nuestro medio, con calidades relativamente altas en los proyectos que se hicieron en esa época y que llegan hasta hoy.

Otro tipo de proyecto que se desarrolló bastante fue el diseño de sistemas señaléticos y de espacios de exposiciones. Vinculados los primeros sobre todo a instalaciones de servicios o a centros científicos y de salud, y los segundos a las ferias comerciales, se trata de la aplicación con profesionalidad de estándares internacionales, adecuándolos a los clientes, usuarios y entornos específicos. Varios diseñadores se han especializado en estas áreas, para lo cual han demostrado poseer una útil formación de perfil amplio.

El colapso de la industria gráfica dejó tras de sí un notable envejecimiento tecnológico, la pérdida de experiencias acumuladas por decenios y una frecuente falta de control de la calidad final de los impresos. También en las editoriales esto se hizo sentir. En esta década se desdibujaron muchos de los perfiles gráficos de las colecciones de libros, otros se discontinuaron. Abundaron las cubiertas "ilustradas" de manera simplista, sin sustento conceptual ni rigor tipográfico.

En 1998, el ICL instauró el "Premio Nacional de Diseño del Libro", que se otorga a la obra de la vida, primer reconocimiento de este tipo para los diseñadores del país. Ese año el distinguido fue Eladio Rivadulla. Después lo han sido Roberto Casanueva, Héctor Villaverde, Rafael Morante, Francisco Masvidal, Artemio Iglesias, Alfredo Montoto y Carlos Rubido. La ONDI, por su parte, estabilizó sus Encuentros de Diseño, de frecuencia anual, y creó los "Premios ONDI" de Diseño, que otorgaron también reconocimientos en la categoría de Informacional. Otro galardón de relevancia en la comunidad cubana de diseño ha sido desde 1998 el Premio "Espacio" de la Asociación Cubana de Comunicadores Sociales, fundada en 1991.

En 1992 algunos de los más notables diseñadores se reunieron y fundaron el Comité Prográfica Cubana, entidad no gubernamental y sin fines de lucro dedicada a promover el diseño como actividad creativa de amplio contenido cultural. Formaron el primer comité: René Azcuy (presidente), Héctor Villaverde (secretario), Eduardo Muñoz Bachs, Alfredo Rostgaard, Antonio Pérez "Ñiko", Faustino Pérez, Umberto Peña, Raúl Martínez, Esteban Ayala y Santiago Armada, "Chago".

De las aulas del ISDI salió lo más renovador que se gestó en esta etapa, tanto en proyectos académicos como en el resultado que los graduados (unos 450 en esta década, sumados los diseñadores industriales e informacionales) han tenido en sus respectivos campos de trabajo. Una relación de los proyectos académicos más

significativos, por sus alcances económicos o sociales, en la especialidad de diseño informacional, no debería excluir los siguientes: "Sistema señalético del Instituto Finlay" (diplomante Roberto Chávez, 1992), "Identidad Visual de Correos de Cuba" (estudiantes Julieta Mariño y Carlos Santos, 1996), "Identidad Visual de Cubavisión Internacional" (diplomante Richard Velázquez, 1998) e "Identidad y Señalización del XIV Festival Mundial de la Juventud y los Estudiantes" la irrupción de los nuevos diseñadores se comienza a reflejar también en una estética diferente, la que responde por un lado a la tecnología digital –herramienta que dominan con facilidad y que se introdujo en Cuba de forma lenta, las primeras PCs en empresas y oficinas de diseño, más adelante en las imprentas y compañías de preimpresión, hasta llegar a las aulas universitarias y por último a los diseñadores independientes–, y a su entrenamiento en la conceptualización del diseño, es decir una preparación metodológica para el desarrollo de la tarea proyectual.

Los diseños "para la pantalla" (software, web y televisión) tuvieron una nada sorprendente pujanza en los años finales de la década, a tono con el interés socioeconómico y político que han despertado estos medios y canales de comunicación. Los diseñadores jóvenes han marcado la pauta en este campo, en un relevo de creatividad casi tan rápido como el de los propios programas de diseño.

Al despedir el siglo parecía todavía prematuro definir rasgos perdurables de lo visto en los años noventa, que quedará probablemente como una etapa de transición hacia resultados más consolidados. Pero se reiteran el uso desprejuiciado de la apropiación, un despegue respecto a sus predecesores en el dominio de la tipografía como expresión visual de la palabra y una tendencia al juego visual y al humor.

En años recientes se ha venido produciendo la emigración continuada de diseñadores gráficos jóvenes, fundamentalmente hacia España y los EE.UU. Aunque numeroso en ese sector, el fenómeno va más allá de grupos etarios y perfiles profesionales. No obstante, se ha percibido un cierto optimismo respecto de la posible recuperación del diseño gráfico cubano. La situación del país mejoró en determinados aspectos, como los índices de consumo de bienes y servicios en la población, y el ascenso del turismo a primera industria nacional con la consiguiente dinamización de otras ramas económicas. El diseño volvió a encontrar un sentido de utilidad, pero la fragilidad de la recuperación económica, la inconsistencia de la nueva generación de diseñadores (muy marcada por los apremios de realización personal que han llevado a muchos a establecerse en otros países) y la resistencia que el diseño afrontó para volver a demostrar sus posibilidades como herramienta de mejoramiento de la calidad de vida en todos los ámbitos –haciendo valer un profesionalismo que mezcle rigor y creatividad– hicieron que siguiera pareciendo distante el salto cualitativo que se necesita.

Bibliografía seleccionada

Bermúdez, J., *La imagen constante. El cartel cubano del siglo XX*, Letras Cubanas, La Habana, 2000.

Cushing, L., *¡Revolución! Cuban Poster Art*, Chronicle Books, San Francisco, 2003.

s.a., "Consideraciones sobre la situación del diseño gráfico en Cuba". Se trata de un documento de dos páginas mecanografiadas, que circuló entre el profesorado del Instituto Superior de Diseño Industrial, 1988, s. e.

Veigas, J., "El cartel cubano. Se abre la encuesta", en *Revolución y Cultura*, Nº 71, La Habana, 1978.

República de Chile

Superficie*
756.950 km²

Población*
16.290.000 habitantes

Idioma*
Español [oficial]
y lenguas indígenas

P.B.I. [año 2003]*
US$ 96,39 miles de millones

Ingreso per Cápita [año 2003]*
US$ 6.051,3

Ciudades principales
Capital: Santiago de Chile. [Valparaíso, Viña del Mar, Concepción]

Integración bloques [entre otros]
ONU, OEA, OMC, APEC, MERCOSUR (asociado), TLCAN, UNASUR.

Exportaciones
Minería, productos del mar, frutas, bebidas, producción forestal.

Participación en los ingresos o consumo
10% más rico 10% más pobre
47% 1,2%

Índice de desigualdad
57,1% (Coeficiente de Gini)**

* Sader, E.; Jinkings, I., AA.VV.; Enciclopédia Contemporânea da América Latina e do Caribe, Laboratório de Políticas Públicas, Editorial Boitempo, São Paulo, 2006, p. 278.

** UNDP, "Human Development Report 2004", p.188, http://hdr.undp.org/reports/global/2004
El coeficiente de Gini se utiliza para medir la desigualdad en los ingresos. Es un número entre 0 y 1, donde 0 corresponde a la perfecta igualdad (todos tienen los mismos ingresos) y 1 es la perfecta desigualdad (una persona tiene todos los ingresos y las demás ninguno). El índice de desigualdad es el coeficiente de Gini expresado en porcentaje.

Chile

Diseño industrial
Hugo Palmarola Sagredo

El siguiente trabajo, referido a los modelos de desarrollo e innovación de productos en la segunda mitad del siglo XX, busca ampliar el conocimiento sobre la historia de algunos de los productos diseñados y fabricados en Chile, en un contexto industrial, masivo y de uso cotidiano. Estos productos, fabricados por subsidiarias extranjeras, grandes conglomerados y pymes nacionales, fueron en su gran mayoría modelos resultados de copias y patentes extranjeras. En estos diseños, el proceso de adaptación productiva a las condiciones locales abriría también nuevos espacios para pequeñas intervenciones, que se convertirían en las limitadas pero más numerosas oportunidades del rediseño de productos industriales.

Existieron también algunos intentos aislados de innovación en el diseño de modelos, por lo general motivados por contextos de radicalización político-ideológica o buscando salidas en la producción semi-industrial, pero con inconvenientes de demanda efectiva en el consumo. A su vez, los programas públicos y privados de avance en la complejización de productos industriales tropezaron con un aumento proporcional de la dependencia tecnológica y del capital extranjero.

En Chile, la cartografía básica de los procesos que hicieron posibles o limitaron estas tipologías de productos está caracterizada por dos grandes fases, dependientes de los modelos de desarrollo político-económicos: "desarrollo hacia adentro", basado en el mercado interno (1938-73), y "desarrollo hacia afuera", basado en la exportación (1973-a la fecha).

Desarrollo hacia adentro. 1938-73

Plataforma industrial nacional

Primer impulso industrial estatal. En Chile (y Latinoamérica en general) el modelo de "desarrollo hacia adentro" se caracterizó por el inicio de una "industrialización por sustitución de importaciones" (ISI). Impulsado en el país desde los gobiernos de centroizquierda, el modelo dio mayor protagonismo al Estado con el objetivo de lograr la autonomía económico-productiva en favor del bienestar social común. Del proceso se distinguen dos etapas: de "sustitución fácil" (1938-55) y de "reformas estructurales" (1956-73).

La primera etapa se inició en 1938 con el gobierno del Frente Popular. El fin de la exportación salitrera con la Primera Guerra Mundial, y luego la depresión mundial de 1929, plantearon al Estado la necesidad de cerrar la economía para lograr mayor independencia del mercado externo. Previamente al cambio, la industria chilena presentaba una tendencia a la producción de bienes de consumo básico, concentración monopólica y dependencia de los productos de exportación, capitales y tecnología extranjera.[1] El cambio implicó fortalecer la industrialización nacional de productos destinados al mercado interno, demanda fortalecida por una cobertura social expansiva.[2]

La Corporación de Fomento a la Producción (CORFO), fundada en 1939, se convirtió en la principal institución estatal de apoyo a la industrialización, creando empresas públicas básicas del área energética, otorgando créditos y asesorías a empresas. La capacidad de producción dotaría al Estado de una mayor capacidad de planificación de la actividad económica y de asignación de sus recursos, pese a las críticas de la derecha y de la industria privada, industria que luego se hizo dependiente del apoyo y subsidio estatal, en especial las industrias química y metalmecánica.[3] En este último sector, CORFO iniciaría a comienzos de los años cuarenta programas de asistencia técnica, con los que se beneficiaron, entre otras empresas, MADEMSA y SIAM Di Tella S.A. (de Argentina).[4]

[1] Pinto, Julio y Salazar, Gabriel, *Historia contemporánea de Chile. La economía: mercados empresarios y trabajadores*, vol. 3, Lom Ediciones, Santiago, 2002, p. 142.

[2] *ibídem*, p. 39.

[3] Montero, Cecilia, *La revolución empresarial chilena*, Dolmen Ediciones, Santiago, 1997, p. 93.

[4] AA.VV. (Luis Ortega, coord.), *CORFO 50 años de realizaciones*, Universidad de Santiago de Chile (USACH), Facultad de Humanidades, Departamento de Historia, Santiago, 1989, p. 95.

[5] *ibídem*, p. 123.

[6] En Chile no ha existido un organismo público destinado exclusivamente a la "innovación tecnológica": sólo un sistema de fondos y programas de fomento para tecnología utilizados ocasionalmente para la innovación. Monsalves, Marcelo, *Las PYME y los sistemas de apoyo a la innovación tecnológica en Chile*, CEPAL, Serie Desarrollo Productivo, Santiago, Nº 126, 2002, p. 10.

[7] *ibídem*, p. 22.

[8] Por ejemplo: bienes durables y electrodomésticos Standard Electric, ELECTROMAT y Phillips Chilena, FENSA, SINDELEN, Confecciones Oxford y SIAM Di Tella; muebles CIC y Muebles París; plásticos SHYF, lozas FANALOZA; metalúrgica SOCOMETAL; también, fábricas de alimentos y textiles. *ibídem*, pp. 23 y 24.

[9] Katz, Jorge, *Pasado y presente del comportamiento tecnológico de América Latina*, CEPAL, Publicaciones, Serie Desarrollo Productivo, Santiago, Nº 75, 2000, p. 25.

[10] A inicios de los años cincuenta Muebles París se amplía a tienda por departamentos. En 1958 Falabella (1889), competencia de París, expande su tienda de vestuario a tienda comercial por departamentos. A fines de los años treinta CIC se diversifica a otros productos como refrigeradores, motos, y bicicletas. Desde los años cuarenta transforma su producción a muebles de madera, y lidera la producción.

[11] Muebles Sur: empresa creada por los catalanes Claudio Tarragó, Cristián Aguadé y Germán Rodríguez-Arias, quienes llegaron a Chile en el barco Winnipeg, facilitado por Neruda en 1939 para la migración de dos mil republicanos españoles perseguidos. Arias adhería al Bauhaus y era amigo de personajes ligados a las vanguardias; en 1930 fue uno de los fundadores del Grupo de Artistas y Técnicos Catalanes para el Progreso de la Arquitectura (GATCPAC).

[12] Garretón viajó a París, donde conoció a Florence Knoll. Luego, como estudiante de arquitectura PUC, diseñó sus primeros muebles con el objetivo de mejorar el equipamiento de trabajo de la Escuela. Abrió un taller y se asoció con su compañero Valdés, cuyo padre tenía una mueblería tradicional, situación que ayudó a la producción. Moreno, Luis, *Orígenes del diseño en la UC*, Ediciones UC-PUC, Santiago, 2003, pp. 19 y 20.

Refuerzo del sector manufacturero. Los resultados de la inversión industrializadora se hicieron visibles después de la Segunda Guerra Mundial, especialmente en el sector manufacturero. Los recursos disponibles, resultado del mejoramiento de los términos de intercambio, fueron destinados por las grandes empresas a renovar sus equipos y maquinarias. Se produjo entonces un incremento en la importación de estos bienes de capital, como en la de bienes de consumo. El sector experimentó en este contexto un fuerte crecimiento durante la primera mitad de la década, pero se estancó en la segunda mitad debido al mencionado esfuerzo de inversión industrial.[5]

En 1952, CORFO creó el Servicio de Cooperación Técnica Industrial (SERCOTEC), con colaboración de EE.UU. se convirtió en el primer organismo estatal de apoyo del sector manufacturero, e indirectamente, de apoyo a la innovación tecnológica.[6] Inicialmente, prestó asistencia técnica a empresas industriales, en su mayoría a empresas privadas medianas y grandes. La metodología impuesta por un grupo de técnicos estadounidenses contemplaba el desarrollo de plantas de demostración, empresas privadas intervenidas que servían de modelo de estudio, como lo fueron FENSA y CIC.[7] En la época recibieron también algún tipo de apoyo de SERCOTEC muchas de las empresas manufactureras de productos de uso cotidiano más relevantes del país.[8]

En Chile y Latinoamérica, en general, las empresas del Estado y sus organismos de fomento industrial se convertirían en los principales focos de innovación tecnológica nacional. Sin embargo, pese a la importancia de esta primera plataforma, con frecuencia la región optaría por ignorar tales fortalezas y preferiría la importación tecnológica.[9]

Primeras industrias de productos masivos

Industria del mueble. En las primeras décadas del siglo surgieron importantes empresas de muebles, como Muebles París (1900; hoy, París) y la Compañía Industrial de Catres (CIC, 1912), las que luego se diversificaron, además de la Casa Muzard y la Fábrica Nacional de Mobiliario, todas con una oferta de diseño de muebles tradicionales o de estilo.[10] Luego, durante los años cuarenta, los muebles de madera se vieron favorecidos por la industrialización forestal impulsada por CORFO, la introducción de maderas terciadas y por la escasez de metales durante la Segunda Guerra Mundial.

Algunas de las primeras mueblerías que incorporaron diseño moderno fueron Muebles Sur (1944), Industria Manufacturera de Muebles Ltda., la fábrica Angaroa (años cuarenta) y Singal Muebles (1956). Los diseños de Muebles Sur recibieron especial influencia moderna con Germán Rodríguez-Arias, uno de los inmigrantes españoles fundadores interesado en las vanguardias.[11] El diseño de la empresa se caracterizó tanto por su eclecticismo, reflejado en los muebles realizados por Rodríguez-Arias para el poeta chileno Pablo Neruda, como por su funcionalismo, presente en sus sistemas modulares y en la incorporación del diseñador Eveli Fernández, que marcará sus líneas de diseño desde los años cincuenta. Singal Muebles, creada por los arquitectos Jaime Garretón (PUC-Pontificia Universidad Católica de Chile) y Cristián Valdés (UCV-Universidad Católica de Valparaíso),[12] diseñó muebles de marcado lenguaje moderno, derivado de su fabricación. Su estructura se basaba en la triangulación de tubos de acero y de madera laminada, generalmente trabajada en dos piezas, una inferior moldeada, unida a otra plana como cubierta. Fue una técnica de diseño resistente y durable, pionera en el país.[13] Otras empresas, como Decor (1951-73), producían copias de diseño internacional moderno y algunas creaciones propias.[14]

Durante los años sesenta, mueblerías, como la de Fernando Mayer (1938), inmigrante alemán, se especializaron en muebles para comercio y oficinas, además de surgir empresas similares como Muebles Época. Del sector participó también MADEMSA. Desde otro ámbito y experimentalmente, surgió en el norte del país el Taller Artesanal Huaquén (1972), dedicado a diseñar textiles y muebles con materiales agrícolas locales de cuero y madera.

En este período, a diferencia de las grandes mueblerías de diseño tradicional o de algunos talleres artesanales, el diseño moderno de muebles nacionales e importados se mantuvo, por lo general, en un mercado de exclusividad.

Industria cerámica. El tradicional sector de la cerámica fue liderado por la Fábrica Nacional de Loza de Penco (FANLOZA, 1930), de dicha ciudad. Ésta produjo, consecutivamente, materiales de construcción, vajilla, y en la década del '30 fue la primera en fabricar artefactos sanitarios y aisladores eléctricos. Luego, en los años cuarenta, absorbió por entero el mercado nacional. En 1944 inició la fabricación de productos en porcelana vitrificada y, a inicios de los años sesenta, consolidó su línea de sanitarios con la sala de baño *Tradicional*.[15]

En cuanto a los procesos de modernización, se basaron principalmente en viajes de especialización a Europa y conocimientos de la industria extranjera. Fue el caso de la Planta de Vajillería, que en 1943 incorporó a la Sección Decorados un diseñador extranjero, el que produjo modificaciones que repercutieron en el aumento de la producción. En 1960 la sección ya contaba con pegadores de calcomanías, difumadores y fileteadores.[16]

Industria metalmecánica y de electrodomésticos. A mediados de siglo, importantes empresas dedicadas a la fabricación de pequeños accesorios metálicos de uso cotidiano comenzaron también a producir electrodomésticos. Fue el caso de la Fábrica Nacional de Envases y Enlozados S.A. (FENSA, 1905) y Manufacturas de Metal S.A. (MADEMSA, 1937). Surgen también SINDELEN (1946; desde 1961, CIMET) dedicada principalmente a la calefacción, y FAMELA (1950; desde 1969, FAMELA-SOMELA), luego especializada en electrodomésticos portátiles. Estas empresas, en su mayoría, fabricaron diseños o rediseños a partir de copias, o bien bajo compra de patentes o licencias extranjeras.

[13] Garretón R., Jaime, "Bases para un diseño", en *Revista CA*, N° 24, Colegio de Arquitectos de Chile, agosto 1979, p. 50. En aquella época, Singal expuso sus muebles en el Museo de Arte Moderno de Río de Janeiro.

[14] Como Knoll Collection, Herman Miller e Isamu Noguchi. Moreno, Luis, *op. cit.*, p. 21.

[15] Pérez, Sandra, "Industria cerámica", FANALOZA, Santiago, 2004, s.e.

[16] Revista *FANALOZA en marcha*, N° 2, FANALOZA, Penco, 1963.

Mesa. Diseño: Jaime Garretón. Singal Muebles. [195]

[17] Fundada en Valparaíso, empezó fabricando enlozados y envases de conserva para los productos elaborados en la ciudad de Quillota. Se trasladó en 1940 a Santiago y se amplió para fabricar cacerolas enlozadas, bacinicas, teteras y el clásico "tacho para la choca" (tarro metálico portátil para el alimento, utilizado por obreros chilenos). En 1942 se construye la planta de fundición de artefactos sanitarios.

[18] Ayala, Ernesto, citado en: "FENSA 100 años", Santiago, Ediciones Especiales del diario *El Mercurio*, 15 de septiembre 2005, p. 8.

[19] *ibídem*, p. 2.

[20] "Historia de ASIPLA", en *Plastiguía. 2003-2004*, Industriales del Plástico de Chile ASIPLA, Santiago, 2003, p. 16.

[21] Organizada por la Asociación Gremial de Industriales del Plástico (ASIPLA,1954), principal organismo difusor del rubro. *ibídem*, p. 12.

[22] *ibídem*, p. 12.

En 1950, FENSA[17] fabricó sus primeros electrodomésticos a través de licencias extranjeras, especialmente lavarropas, una novedad tecnológica. El proyecto se inició cuando su gerente general compró en una exposición en Bélgica un lavarropas semi-automático, que trajo al país por parecerle fácil de copiar. "*Nosotros fabricábamos un fondo grande enlozado que se vendía mucho, ya que ahí a los trabajadores del campo les cocinaban los porotos. A ese mismo fondo le pusimos una hélice por debajo, una tapa y un motor. Así nació la lavadora redonda, que todavía se usa y de la que se han vendido más de un millón de unidades*",[18] recuerda el ex gerente. Ayudó a popularizar este producto su venta en Gath & Chávez, primer e importante negocio del grupo de las "grandes tiendas especializadas" en Chile (1910-52). A mediados de los años cincuenta, FENSA inició la fabricación de refrigeradores con motores importados, y en ellos basó la producción de la época.[19] Continuó en las décadas siguientes ampliando la gama de electrodomésticos.

Industria del plástico. La industria de productos plásticos surgió con Schwartz Hermanos y Friedler (SHYF, 1932), empresa que introdujo la baquelita en el país en época de su reciente desarrollo internacional. Inicialmente, SHYF diseñó y produjo sus propias matrices, y fabricó consecutivamente los primeros productos plásticos del país: interruptores de luz y enchufes, carcasas de radio (RCA), teléfonos con disco (Standard Electric) y productos de menaje.[20] Con el tiempo, su amplia oferta de artículos incluyó desde juguetes, útiles escolares y artículos de oficina hasta carcasas para la industria de electrodomésticos y de armamento militar.

En los años cincuenta surgieron empresas que compitieron por este mercado en expansión, dedicadas a productos para el hogar y la industria. Es el caso de Plásticos del Pacífico (1949), Burgoplast (1950) y, con presencia importante, Haddad (1950), que desde 1955 produce las populares peinetas *Pantera* y desde 1977 biberones de policarbonato, y Wenco (1954).

Un importante evento de difusión de este nuevo material fue la primera exposición industrial sobre el plástico, realizada en el Museo de Bellas Artes durante 1955.[21] El sector creció considerablemente debido a los termoplásticos y las máquinas de inyección, luego de extrusión y soplado; aumentaron el volumen y la gama de productos.[22] A su vez, el desarrollo de los supermercados, inaugurados con Almac en 1957 (uno de los primeros de Latinoamérica), contribuyó a aumentar la demanda de envases plásticos para alimentos.

Cocinas, estufas y lavadoras. FENSA. |196|

Nuevo impulso industrial

Límites para la innovación. Hacia 1957 se dio un estancamiento industrial, en el contexto de una crisis macroeconómica generada por la baja inversión privada, la inflación y el aumento del gasto social. En una primera etapa de "sustitución fácil", la creación de industrias había logrado mejorar el abastecimiento interno de productos de consumo básico pero, paradójicamente, esta expansión generaría una nueva dependencia desde la importación de bienes intermedios y de capital necesarios para equipar dichas industrias.[23]

En Chile (y en toda Latinoamérica) la situación se repitió en empresas nacionales, lo que afectó su cultura tecnológica. Los grandes conglomerados nacionales, caracterizados por el procesamiento de recursos naturales, dependieron de bienes de capital estandarizados, de diseño y fabricación extranjera. Y, pese a que crearon departamentos de ingeniería, se esforzaron más en mejorar procesos que productos, al elaborar elementales *commodities industriales* sin profundizar su valor agregado.[24] Las pymes nacionales se preocuparon por fabricar principalmente sustitutos de bienes importados, copiando o adaptando diseños, generalmente rezagados del mercado internacional, sobre todo de bienes durables. Éstas operaban con una alta idiosincrasia y con una tecnología precaria compuesta por bienes de capital de segunda mano o autofabricados, además de procesos productivos asistémicos o artesanales.[25] Esta escasa preocupación por los costos de producción, eficiencia y competitividad se debía principalmente a la demanda excedente del mercado que caracterizó al período.[26]

En Chile, la situación del cobre –de dominio extranjero– y la agricultura también afectaron a la estrategia industrial. El atraso y la disminución de la productividad agrícola, que tuvo como efecto una baja remuneración para los campesinos, los obligó a aumentar el gasto en bienes de consumo básico por sobre los bienes industriales. Además, la necesidad de importar bienes agrícolas compitió con los recursos destinados a la importación de bienes para equipar las industrias.[27] Esta situación se sumó a un pequeño mercado interno, al escaso PBI invertido en la industrialización y a una alta concentración patrimonial y productiva.

Complejización industrial. Después de un momentáneo "desarrollo hacia afuera" parcial (1955-61) para superar la mencionada crisis económica, fue reanudado en el país el impulso a la industrialización por sustitución de importaciones

[23] Pinto, Julio y Salazar, Gabriel, *op. cit.*, p. 41.

[24] Katz, Jorge, *op. cit.*, pp. 24 y 25.

[25] *ibídem*, p. 22.

[26] La demanda excedente fue característica de muchos mercados de bienes durables en los primeros años de la posguerra, a lo que se agregó la escasez de importaciones ante el alza de aranceles ISI. La copia de importaciones respondía también a la oferta de importaciones ya desaparecida. Las pymes tendrán una mayor preocupación por el diseño hacia los años sesenta, cuando se comience a normalizar el abastecimiento y aparezcan sustitutos importados por la baja de sus aranceles. *ibídem*, p. 24.

[27] Muñoz, Oscar, "Esperanzas y frustraciones con la industrialización en Chile: Una visión de largo plazo", en *Estabilidad, crisis y organización de la política* (Paz Milet, comp.), FLACSO-CHILE, Santiago, 2001 (1995), pp. 21 y 22.

Dibujantes técnicos de SHYF. |197|

(ISI). Lo anterior se dio en el contexto de un nuevo escenario, en el que los países latinoamericanos coincidían en la necesidad de realizar profundos "cambios estructurales" en el sistema económico-social. Diversas, y hasta opuestas, iniciativas ideológicas competían y convergían respaldando esta última idea, como la CEPAL (1948), la Revolución Cubana (1959) y la Alianza para el Progreso (1961). En Chile, estas reformas fueron impulsadas por el centro y la izquierda, principalmente: en agricultura, se promovió el término del latifundio para lograr igualdad social y la modernización del arcaico sistema de propiedad para aumentar la productividad; en la exportación de cobre, principal ingreso del país, se incentivó el traspaso de la propiedad extranjera al Estado; y, en las industrias, el mencionado reimpulso a la ISI. Todo, en el marco de una reivindicación político-económica de mayorías sociales históricamente marginadas.

La agenda progresista se inició con el gobierno de centro del presidente Eduardo Frei Montalva (1964-70). En línea con la CEPAL y la Doctrina Social de la Iglesia, pero comprometido con la Alianza para el Progreso, propuso un modelo alternativo al capitalismo y al socialismo llamado "Revolución en Libertad". Fue un período caracterizado por una economía mixta, el inicio de la reforma agraria, el de la nacionalización del cobre y la participación popular.

Los resultados económicos del segundo impulso a la ISI se apreciaron durante la primera mitad de la década, y, pese al estancamiento del sector industrial hacia la segunda mitad, los bienes de capital y durables aumentaron, lo que revela una tendencia de transformación en la especialización industrial. Se trató de una complejización apoyada desde el Estado para esta clase de productos. En esta línea, por ejemplo, se insertan la creación de la Comisión para el Desarrollo de la Industria Electrónica en 1965, dependiente de CORFO, y la apertura a nuevos mercados latinoamericanos, como el Pacto Andino y ALALC, lo que permitió exportar manufacturas nacionales de mayor complejidad, pero difíciles de insertar en países desarrollados.[28]

Pese a los avances, la ISI continuaba arrastrando algunas contradicciones en el país. En los sesenta aumentó la disponibilidad de manufacturas nacionales, pero también aumentaron, y en mayor medida, las importaciones.[29] En contraste con países en vías de desarrollo como Japón y Corea, que propusieron tempranamente independizarse del capital extranjero industrial, Chile (y Latinoamérica) vieron dicha inversión como un paradójico complemento de la ISI, y fomentaron la instalación de subsidiarias extranjeras, empresas difíciles de sustituir localmente por su complejidad tecnológica y de diseño de productos.[30] Estas subsidiarias, en especial las armadurías (maquiladoras), se concentraron en la adaptación de procesos y productos de sus casas matrices extranjeras al escenario local, y no en la generación de procesos o productos nuevos. Desde este relativo esfuerzo adaptativo, y mediante la introducción de nuevas pautas, estas empresas se convirtieron en un segundo foco de difusión tecnológica para países latinoamericanos, después de industrias y organismos estatales.[31]

Nuevo apoyo tecnológico estatal. Acorde con la creciente complejización de los productos industriales, CORFO creó en los años sesenta dos importantes iniciativas: el Programa de Fomento y Desarrollo de la Pequeña Industria y Artesanado (1960), de SERCOTEC, que comenzó a prestar asesorías a la pequeña empresa, y realizó, entre otras actividades, asesorías en diseño industrial;[32] y el Comité de Investigaciones Tecnológicas de Chile (INTEC, 1968), institución destinada a abrir espacios en la investigación aplicada para la industria, inicialmente sólo con recursos naturales y productos semi-elaborados.

[28] Pinto, Julio y Salazar, Gabriel, *op. cit.*, p. 46.

[29] "CORFO 50 años de realizaciones", *op. cit.*, p. 209.

[30] Katz, Jorge, *op. cit.*, p. 12.

[31] *ibídem*, p. 21.

[32] Monsalves, Marcelo, *op. cit.*, p. 24. Además fue creada la Comisión Nacional de Investigación Científica y Tecnológica (CONICYT, 1967), pero también con énfasis en la misma clase de productos.

Armadurías de productos

Sector estratégico. Con contradicciones, las armadurías fueron pieza clave para la ISI, porque su desarrollo fomentaba también la demanda de proveedores de productos de sectores industriales intermedios, como piezas y gabinetes, en las industrias del plástico, las de muebles de madera, la metalmecánica y la electrónica.[33]

Las armadurías se consolidaron en Chile entre los años cincuenta y sesenta, primero desde el área automotriz y luego desde la electrónica. La mayor parte se concentró en la ciudad de Arica, con el objetivo estratégico de poblar y activar económicamente una región fronteriza del extremo norte, relevante para la soberanía nacional. El proyecto logró generar un incipiente aparato industrial, que aprovechó los espacios de exención arancelaria y fomento a la manufactura.[34]

Industria automotriz. Con el presidente Jorge Alessandri (1958-64), de derecha, se impulsó el proteccionismo para las armadurías de automóviles, al eliminar importaciones y forzar el aumento de piezas locales. Se trata de un sector industrial de relevancia económica sólo desde 1962, año de una ley de regulación, que otorgaba créditos pero exigía la participación local de un 50% en la producción del vehículo. La estricta normativa contrastaba con las escasas instalaciones y la inexperiencia productiva nacional, por lo que se inventaron alternativas para no infringir la ley, cumplida finalmente con sólo un 15% de fabricación nacional efectiva, lo que redujo espacios para el diseño local.[35]

Un ejemplo del proceso fue el rediseño chileno de un *Citroën 2CV*. La instalación de una fábrica subsidiaria de Citroën en 1957 produjo el modelo *2CV* (*Citroneta*) con motor y chasis importados y carrocería local, con fábrica de montaje en Arica y línea de acabado en Santiago. Debido a las exigencias proteccionistas, que priorizaban además la fabricación de automóviles multifuncionales (urbano-rurales), Citroën fabricó sus modelos pick-up y furgones, además de rediseñar en el país un modelo *2CV* con un inédito cargador abierto en la parte trasera, fabricado hasta 1973. La funcionalidad y el bajo precio de los modelos de *Citronetas* provocaron una gran demanda, y el vehículo se popularizó como uno de los primeros automóviles propios de la clase media. Se dejó de producir en 1979, ante las importaciones japonesas y coreanas.

Durante la primera mitad de los años sesenta esta industria se caracterizó por "*la enorme cantidad de plantas, marcas y modelos (no de unidades) que se fabricaban*

[33] Por ejemplo, SHYF fabricó los primeros gabinetes plásticos de radio para RCA, y se extendió luego a electrodomésticos en general; muebles Fernando Mayer fabricó los primeros gabinetes de madera para televisores y equipos de música, y se especializó en dicho sector; y SINDELEN, fue proveedora de piezas de automóviles. La desaparición de las armadurías a mediados de los años setenta puso fin a este apoyo productivo.

[34] Camus, Pablo, "Antecedentes sobre los automóviles y la industria automotriz en Chile", Santiago, 1999, p. 2, s.e.

[35] Camus, Pablo, "Informe sobre la historia de las armadurías de automóviles en Chile", Santiago, 1999, p. 1, s.e. Alternativas como considerar dentro de los componentes del vehículo el mismo proceso de montaje, con valor de un 20%, y la multiplicación por dos del porcentaje de piezas y partes chilenas. *ibídem*, p. 1.

Citroneta con cajuela, Citroën.
Diseño: Citroën, Chile. |198|

[36] Camus, Pablo, "Antecedentes sobre los automóviles y la industria automotriz en Chile", *op. cit.*, p. 2.

[37] *ibídem*, p. 3. Fiat en Rancagua, Ford en Casablanca y Renault-Peugeot en Los Andes.

[38] De la Luz, María; Edwars, Paula y Guilisasti, Rafael, *Historia de la televisión chilena entre 1959 y 1973*, Ediciones Documentas, Santiago, 1989, pp. 86 y 87.

[39] *ibídem*, p. 85.

[40] "*Sin embargo, como se trataba de un producto nuevo, lográbamos colocarlos todos, evidentemente, entre personas de nivel socioeconómico muy alto. Aunque luego ampliamos el mercado ofreciendo crédito directo hasta por 16 letras*", recuerda Enzo Bolocco, empresario del sector automotor y electrodomésticos instalado en Arica. Citado en: "Revolución a toda máquina", en el diario *El Mercurio*, Santiago, 8 de diciembre 2001, "D", p. 8, col. 2.

[41] Sobre la historia de ambas escuelas, ver: Castillo, Eduardo, "Precedentes del diseño en la instrucción pública chilena (1849-1968). Escuela de Artes y Oficios, Escuela de Artes Aplicadas", en *Revista Chilena de Diseño*, N° 1, Universidad de Chile, Facultad de Arquitectura y Urbanismo, Santiago, 2006, pp. 66-105.

año a año en relación al tamaño del mercado interno".[36] Luego, con Frei Montalva, se inició la racionalización del sector. Del récord de 23 armadurías en 1964 se pasó a 11 en 1970, aumentando la producción y la participación de piezas nacionales. Pero en 1970 la industria sólo tenía peso relativo en la economía nacional. A su inestabilidad productiva se sumaba la incapacidad de abastecer el potencial mercado, por ser sus vehículos demasiado caros (unas seis veces más que el precio internacional). Además era ineficiente, por las distancias, producir en Arica y comercializar en Santiago, problema que había impulsado ya desde 1965 una reinstalación de armadurías en la zona central del país.[37]

Industria de televisores. El Mundial de Fútbol de 1962 en Chile masificó la demanda y el parque de televisores, que fueron comprados por instituciones y algunas familias. Fue la primera experiencia televisiva vivida desde un contexto de identidad nacional y desde un ámbito colectivo.[38] Ese mismo año comenzó a operar la industria del sector con Motorola (subsidiaria de la RCA), con la entrega de tres mil aparatos. Esto, más la relativa flexibilización de la importación, redundó en que a fines de 1962 existiesen 20 mil receptores (cuatro veces más que en 1959).[39] Los modelos usuales fueron Bolocco, Geloso, Motorola y RCA, de grandes dimensiones y cuerpo de madera, en su mayoría importados o armados desde Arica.[40] El acontecimiento deportivo preparó a los canales, que nacieron bajo la tutela de las universidades, transmitiendo diariamente desde 1965; además, fue creada Televisión Nacional de Chile en 1969. Durante el período de Frei Montalva, aumentó la fabricación de 31 mil a 364 mil unidades, y a fines de la década la industria alcanzaba ventas por 150 mil unidades anuales.

Como apoyo para las armadurías del área electrónica, CORFO creó en 1969 la Empresa Nacional de Electrónica, para fabricar, importar, exportar y vender productos electrónicos básicos para el desarrollo industrial (de consumo básico y profesional) en el marco de la ALALC. Luego, en el gobierno de la Unidad Popular (UP), RCA fue estatizada en 1971 bajo control de CORFO, y modificó su nombre por el de Industria de Radio y Televisión (IRT). Produjo televisores de menor tamaño que los de las importaciones, y logró una importante penetración comercial de sus productos.

Surgimiento de las escuelas de diseño

Tres líneas académicas. Las primeras escuelas modernas de diseño surgieron en el país a mediados de los años sesenta. En éstas se heredó el campo de acción tanto de la Escuela de Artes y Oficios (1849) y la Escuela de Artes Aplicadas de la Universidad de Chile (1929),[41] como el discurso académico de las reformas modernas realizadas en las Escuelas de Arquitectura Universidad de Chile (1933 y '46), PUC (1946, '49 y '52) y UCV (1952) y de las Escuelas Arte Universidad de Chile (1931) y PUC (1959). Todas fueron reformas con el modelo Bauhaus, formalista-técnico (2° etapa Gropius, 1923-28), como común denominador.

Bajo el ala de las disciplinas de arquitectura y arte surgió entonces el proceso de especialización del diseño. Desde el inicio, durante los años sesenta, y hasta fines de siglo XX, es posible distinguir tres tendencias académicas básicas. Todas, además de la mencionada herencia Bauhaus, se caracterizarán por:

a. Universidad de Chile (1966), una tendencia a la especialización, desde la indirecta influencia de Gui Bonsiepe (HfG Ulm) hacia la segunda mitad de los años setenta, pese a los cierres entre 1970-74 y 1980-96;

b. PUC (1965), un discurso generalista, derivado de la interpretación del Curso Preliminar realizado por Josef Albers (Bauhaus-Yale) en Arquitectura PUC durante 1953;

c. UCV (1968), un programa dependiente de arquitectura, desde una crítica al funcionalismo en los años cincuenta que tuvo como resultado la creación de un discurso poético y latinoamericanista, fundado en el texto épico *Amereida* de 1965.[42]

Distanciamiento productivo. Los tres centros se orientaron también al entrenamiento de la sensibilidad perceptiva por sobre la capacidad de análisis, y, específicamente en diseño industrial, hacia el diseño de objetos semi-industriales. Se caracterizaron, además, por su distancia con los modelos de desarrollo productivo. Esta desatención produjo, a diferencia de las escuelas de arquitectura, un constante estancamiento en una elemental primera fase de asimilación de principios estéticos y formalistas modernos, lo que afectó el vínculo con el contexto tecnológico y social del país. La situación frenó especialmente las posibilidades del diseño industrial en el modelo ISI.

En 1969, se desarrollaron en Valparaíso las "Primeras Jornadas de Enseñanza del Diseño en Chile": participaron los cinco centros del país, aunque no todos dictaban diseño industrial. Una encuesta, realizada en esa época a veinticuatro industrias que fabricaban algunos de los objetos más utilizados por los chilenos –en las ramas de muebles, cerámicas, plásticos, vidrio, textiles y menaje– revelaba que: "*(…) sólo en tres tenían un profesional de diseño, en cuatro actuaban aficionados (…) en las 17 restantes se traían los diseños del extranjero, especialmente desde Europa y USA, mediante viajes del dueño, pago de royalties o simples pirateos*".[43]

En 1969, el canal de televisión PUC realizó una serie de programas sobre diseño organizados por la Escuela de Diseño PUC. Ya en dictadura, y en un contexto de relativa continuidad del panorama descrito, se realizó la primera exposición sobre el Bauhaus (1978) y sobre los diez años de diseño de objetos en la UCV (1983), ambas en el Museo de Bellas Artes. También en la década del '80, desde el creciente desmantelamiento de la educación pública y mercantilización de la educación, surgieron universidades privadas, que desde sus escuelas de diseño adoptaron pasivamente algunas de las tres tendencias académicas mencionadas.

Diseño industrial estatal popular

Industria y consumo popular. Pese a los avances logrados con Frei Montalva, las expectativas insatisfechas, la desconfianza empresarial y la creciente polarización facilitaron en 1970 el ascenso de Salvador Allende. Con la izquierda agrupada en la UP, impulsó una "vía chilena al socialismo", primer gobierno socialista elegido democráticamente en el mundo. Se continuaron y radicalizaron las reformas, estatizando los principales medios de producción (agro, cobre y finanzas) para construir un "Área de Propiedad Social" destinada a redistribuir el poder político y económico en los sectores populares. Eran ideas alineadas con las Teorías de la Dependencia y la Unión Soviética.

Productivamente, se profundizaría la ISI desde una mayor estatización y racionalización, ya que los avances en la fabricación de bienes de capital y durables eran sólo accesibles para el minoritario grupo de altos ingresos. El cambio en la propiedad de la producción pretendía revertir esta situación, tanto mediante una coordinación de especialización industrial para la fabricación selectiva, reduciendo el número de modelos en productos estándar de uso popular, como desde un sustento de dicha demanda por medio de la redistribución del ingreso.[44]

Diseño industrial estatal institucional.[45] En el período 1968-73 se institucionalizaron iniciativas de diseño industrial en SERCOTEC e INTEC. Un grupo de diseñadores, liderados por el alemán Gui Bonsiepe, desarrollaron proyectos piloto

[42] Respecto del trabajo de Bonsiepe en Chile y su influencia, ver: Palmarola, Hugo, "Productos y Socialismo: Diseño Industrial Estatal en Chile", en *1973. La vida cotidiana de un año crucial* (Claudio Rolle, coord.), Planeta, Santiago, 2003. Sobre Albers ver: Palmarola, Hugo, "Cartografía del Curso Preliminar. Josef Albers y Chile", en: *Anni y Josef Albers. Viajes por Latinoamérica*, Museo Nacional Centro de Arte Reina Sofía, Madrid, 2006 (Libro con motivo de la Exposición del mismo nombre y museo, organizada en conjunto con The Josef and Anni Albers Foundation, del 14 de noviembre de 2006 al 12 de febrero de 2007).

[43] Moreno, Luis, *op. cit.*, p. 81.

[44] Intención incluida en el Programa de Gobierno: "*Resolver los problemas inmediatos de las grandes mayorías. Para esto se volcará la capacidad productiva del país de los artículos superfluos y caros destinados a satisfacer a los sectores de altos ingresos hacia la producción de artículos de consumo popular, baratos y de buena calidad*". En *Programa de la Unidad Popular*, Editorial Prensa Latinoamericana, Santiago, septiembre 1970.

[45] Capítulo resumido de: Palmarola, Hugo, "Productos y Socialismo: Diseño Industrial Estatal en Chile", *op. cit.*

[46] En SERCOTEC el grupo estuvo compuesto por Bonsiepe y los alumnos de la Universidad de Chile, Guillermo Capdevila, Alfonso Gómez, Fernando Shultz y Rodrigo Walker. Se sumaron en INTEC los ingenieros de la Pontificia Universidad Católica Pedro Domancic y Gustavo Cintolesi, y los diseñadores de la HfG Ulm Michael Weiss (Alemania) y Werner Zemp (Suiza), y de la Universidad de Berlín Wolfgang Eberhagen (Alemania), más algunos dibujantes técnicos.

[47] Generados por convenio de SERCOTEC con OIT, desde el cual se contrató a Bonsiepe. El equipo de diseñadores realizó cinco proyectos y a la salida de éste se volvió a contratar a dibujantes técnicos.

[48] Las líneas vinculadas al sector salud y medios de transporte sólo fueron enunciadas. El primer texto que sintetizó la experiencia de trabajo de este grupo de diseñadores fue: Bonsiepe, Gui, *Design im Übergang zum Sozialismus* (*Diseño en transición al socialismo*), Verlag Designtheorie, Hamburgo, 1974.

[49] Capítulo resumido de: Palmarola, Hugo, "Productos y Socialismo: Diseño Industrial Estatal en Chile", *op. cit.*

[50] El Estado realizó una licitación para la creación de empresas mixtas (con el 51% de las acciones estatales), de la que resultaron ganadoras, entre otras, Renault, Fiat, Nissan, Pegaso, Citroën y Peugeot. Camus, Pablo, "Informe sobre la historia de las armadurías de automóviles en Chile", *op. cit.*, p. 2.

[51] Camus, Pablo, "Antecedentes sobre los automóviles y la industria automotriz en Chile", *op. cit.*, p. 3.

para dichas instituciones.**[46]** Esta primera inserción estatal del diseño industrial fue motivada por algunos factores coincidentes: ideológicamente, desde el modelo ISI y la radicalización política; metodológicamente, desde el modelo racionalista de diseño HfG de Ulm, ligada a Bonsiepe e integrantes del grupo; y académicamente, asociada al movimiento de reforma universitaria.

Algunos de los proyectos del Departamento Metal Mecánico, y de Maderas y Muebles en SERCOTEC (1968-70),**[47]** fueron continuados en la recién creada Área de Diseño Industrial de INTEC (1971-73). En este período, la institución comenzó a trabajar metodológicamente desde un innovador enfoque transversal y multidisciplinario de los problemas tecnológicos industriales; se extendió además hacia bienes durables y de capital, formando entre otras, la mencionada área de diseño. Se desarrollaron unos veinte proyectos de investigación en diseño industrial, en su mayoría sin solicitud directa de las empresas, con el objetivo de intervenir estatalmente para sustituir importaciones y racionalizar industrias estatales o mixtas, aumentar el valor de cambio sobre el valor de uso de los productos y satisfacer necesidades mayoritarias. Esto se logró estandarizando y tipificando procesos y productos en las líneas de maquinaria agrícola, metalmecánica y electrodomésticos, y equipamiento, como muebles básicos para el sector educativo y vivienda, entre otros.**[48]** Los últimos proyectos reflejaron la variedad del campo de acción alcanzado, además de la radicalización política del diseño: una sencilla cuchara plástica para la dosificación de leche en polvo en sectores populares; la compleja interfase de una inédita sala de planificación cibernética para la coordinación de todas las empresas estatales, llamada "Proyecto SYNCO"; y una investigación para la racionalización del sector metalmecánico y electrodomésticos.

Pese a todo, la mayoría de los proyectos no serían finalmente fabricados. La creciente inestabilidad política, económica y productiva lo impidió, y estos prototipos quedaron en las puertas de su producción masiva. Después del golpe de Estado de 1973, algunos diseñadores del grupo fueron detenidos y torturados. A partir de entonces, los integrantes chilenos iniciaron una diáspora con influencia académica en la Universidad de Chile y en México, y de influencia productiva en Chile y el País Vasco. Bonsiepe trabajó consecutivamente en Argentina, Brasil, EE.UU. y Alemania.

La experiencia del período fue acompañada de una intensa difusión, en las publicaciones *Manual de Diseño. 1969-70* (SERCOTEC) y la *Revista INTEC* (INTEC), además de docencia en la Escuela de Ingeniería PUC (1971) y la influyente formación extra-académica de estudiantes de las escuelas de diseño Universidad de Chile, en industrial, y PUC, en gráfica.

Diseño industrial estatal informal.[49] Con los mismos objetivos, CORFO impulsó, al margen de INTEC, intervenciones de modificación del diseño industrial en empresas, y les dejó la responsabilidad del proyecto. Los productos fueron finalmente fabricados y comercializados, y se convirtieron en los únicos diseños exitosos de la UP, además de ser algunas interesantes iniciativas privadas de diseño. Luego, con el golpe militar, todos estos productos sufrirían una metamorfosis propia del nuevo modelo instalado.

En el período, CORFO realizó una masiva estatización y racionalización de las armadurías de automóviles, licitándolas y luego definiendo sus tipologías de producción. Citroën y Peugeot deberían fabricar automóviles pequeños y medianos.**[50]** Se exigió además que las empresas sirviesen sólo como armadurías, para incrementar el porcentaje de producción nacional y beneficiar a los fabricantes de piezas y partes. **[51]** El Estado controlaría también la comercialización de automóviles nuevos.

En este contexto, el ministro de Economía exigió a CORFO-Citroën, en Arica, la fabricación de un nuevo auto popular, el *Yagán*. El diseño, a cargo de Gerencia, se basó en el modelo *Baby Brousse* de Citroën en Vietnam, pero utilizando el chasis de los furgones *AK6* y reemplazando el estampado por una plegadora para abaratar costos.[52] Uno de los gestores recuerda: "*Revela el grado artesanal de la fase de diseño con eso de acorta por aquí, endereza por allá. Muy chileno. Insisto en que es casi una metáfora de la historia de Chile*".[53] Se fabricaron unas 650 unidades, que finalizaron con el golpe de Estado. Luego, los últimos 150 a 200 *Yagán* fueron comprados por el Ejército: el modelo fue destinado al posible conflicto con Perú para cumplir función en el desierto cargando una ametralladora. También se hicieron pruebas lanzándolo en paracaídas, que terminaron con el automóvil destrozado en el suelo.[54]

También la fabricación de motocicletas fue sujeta a medidas proteccionistas, que restringieron preferentemente sus importaciones a algunas instituciones del Estado, como las FF.AA. y Correos. En este contexto, se fabricó la primera motocicleta diseñada en Chile, *Motochi*, resultado de la motivación de un opositor a la UP empecinado en el desarrollo de la industria privada. El empresario vio en el nuevo escenario social una oportunidad comercial, a la vez que de oposición ideológica en el mismo uso del producto. Inspirado en la *Vespa*, esperaba que la masificación de motocicletas se convirtiese en una oportunidad para la independencia política y económica del obrero.[55] Su innovador diseño de carrocería continua de fibra de vidrio sirvió además para reemplazar estampados metálicos costosos. Las piezas fueron encargadas a proveedores externos, para luego ensamblar la motocicleta en un taller. "*La filosofía tras este sistema era que, por un lado, podía reemplazar fabricantes de piezas en la medida que fueran cayendo en manos de la UP y, por el otro, que la armaduría fuera absolutamente móvil*", sostenía el empresario.[56]

Pese a los inconvenientes puestos por el Estado, la empresa logró ser reconocida como "Productora de Vehículos Motorizados",[57] fabricó unas dos mil unidades, además de un modelo más sencillo de metal llamado *Motochi Lola* (1973), del cual se produjeron entre 50 a 100 unidades. Ya en la dictadura, se rediseñó este último modelo con objetivos militares; el prototipo también fue lanzado en paracaídas pero no llegó a la fabricación militar esperada.[58] Paradójicamente, este proyecto de "oposición política" se convertiría en uno de los productos más exitosos del período en términos de innovación de diseño, de producción, y en términos de uso.

Chile

[52] "Vivir en cuatro ruedas", http://www.reportajesdelsiglo.cl, *Reportajes del Siglo*, Corporación de Televisión de la Pontificia Universidad Católica de Chile, Canal 13.

[53] Cristián Lyon, Gerente Comercial de Citroën en Arica en la época, citado en: *ibídem*.

[54] *ibídem*.

[55] Alvear, Eduardo, "Motochi (Motocicletas Chilenas). Recuerdos", Santiago, 2001, p. 1, s.e. Afirmaba Alvear: "*En Italia, había marcado un hito en las posibilidades del desarrollo del Partido Comunista, ella había transformado al obrero en un mini capitalista y, más importante, lo había transformado en un ser independiente. Ya no era objeto del adoctrinamiento en la movilización colectiva ni iba con la misma frecuencia a los centros donde era tierra fértil para recibir adoctrinamiento partidario. Era un ser independiente que podía llevar en el asiento trasero a su polola [novia] y salir a pasear*". *ibídem*, p. 1. La motocicleta utilizaba un motor alemán marca Sachs, de dos tiempos y 50 cc.

[56] *ibídem*, p. 1.

[57] *ibídem*, pp. 2-3.

[58] Encargada a Alvear por los Boinas Negras del Ejército en 1974, se rediseñó un cuerpo plegable negro que serviría para entrar con sus 40 cm de ancho en un avión DC3, ser lanzada en paracaídas y transportar un fusil, municiones y una radio portátil. Destinada a operaciones especiales, se proyectó con un sentido desechable: tenía un tanque para recorrer solo 100 km de distancia. *ibídem*, pp. 2-3.

Integrantes del Grupo de Diseño Industrial. INTEC. |199|

Motocicleta *Motochi*. Diseño: Eduardo Alvear. |200|

A comienzos de los años setenta, la relevancia de la televisión en los hogares motivó a la UP a considerarla factor determinante del cambio cultural al socialismo. Con este objetivo organizó un plan de televisores populares y económicos. La iniciativa se tradujo en la producción del modelo blanco de once pulgadas *Antú* de IRT, pese a algunas complicaciones en su posterior comercialización por la demanda excedente. Para la fabricación, IRT compró una patente extranjera de un molde dado de baja para producir una carcasa de plástico inyectado, y utilizó los componentes eléctricos internos fabricados por IRT en Arica. En su parte frontal el televisor tenía un sello con el escudo de Chile, emblema que se incorporó al producto como símbolo que reafirmaba su fabricación nacional.**[59]** Después del golpe militar este símbolo fue asociado directamente con la UP; así, el mismo modelo se siguió comercializando, pero el escudo fue reemplazado por el logotipo de la empresa fabricante, IRT.

[59] También el aparato fue acompañado en su cara posterior por un sello impreso en el plástico que identificaba su origen: "*IRT. Fabricado por mandato, Comité Eléctrico y Electrónico, CORFO. Fabricación chilena*".

Desarrollo hacia afuera. 1973 - a la fecha

Giro del modelo industrial

Contrarrevolución capitalista. Después de un primer buen año de la UP, sobrevino una aguda crisis conjugada por factores como el boicot de EE.UU., la derecha y los privados locales, la prioridad política del gobierno y la creciente polarización social. En este contexto, el 11 de septiembre de 1973 Allende fue derrocado por un violento golpe militar. El hecho dio inicio no sólo a la crueldad característica de las dictaduras latinoamericanas, sino también a una "contrarrevolución" ideológica y económica que incluiría el temprano reemplazo en la región del modelo ISI. El sistema económico que instaló este inédito experimento fue continuado, ya en democracia, por los gobiernos de la Concertación. El proceso se diferencia en dos etapas: la "dictadura militar" (1973-89) y los "Gobiernos de la Concertación" (1990-a la fecha).

Una Junta Militar de Gobierno liderada por el dictador Augusto Pinochet adoptó políticamente el discurso antipartido del "Gremialismo" (derecha conservadora), y, económicamente, la teoría neoliberal de los "Chicago Boys" (derecha liberal). Desde este último sector se produjo desde 1975 un giro radical al *"(...) 'desestatizar' el manejo de la economía y confiar su funcionamiento a los mecanismos*

televisor *Antu.* [201]

espontáneos del mercado".[60] Este experimento económico estuvo resguardado por el control represivo sobre los descontentos político-sociales que una posible falla de sus resultados pudiese ocasionar.[61] Las características iniciales del modelo fueron: la defensa del capitalismo y la propiedad privada; la devolución de empresas expropiadas, la privatización de empresas públicas y la desregulación de los mercados; la apertura comercial y el fomento a las inversiones extranjeras instalando nuevas empresas o comprando las nacionales; y el traslado radical de ISI al sector exportador, principalmente de recursos naturales.[62] Las medidas produjeron un relativo período de bonanza económica hasta 1981.

Nuevas importaciones y crisis industrial. Entre 1975 y 1981 aumentaron las exportaciones, pero casi exclusivamente de recursos naturales y productos de consumo básico. Por otro lado, la reducción arancelaria posibilitó nuevas y masivas importaciones de manufacturas y bienes de consumo durable, especialmente de electrodomésticos japoneses y automóviles coreanos. La situación dejó fuera de competencia a los productos nacionales de mayor complejidad. El problema fue que con las importaciones, "*aunque se estaba respondiendo a una demanda tradicionalmente insatisfecha, la redistribución regresiva del ingreso y la sostenida revaluación cambiaria contribuyeron a exacerbar la demanda por bienes suntuarios*",[63] como los perfumes franceses y el whisky escocés.

El inédito pero excluyente acceso a productos extranjeros duró hasta 1981, cuando nuevamente la dependencia externa detonó una crisis, ahora desde la restricción financiera estadounidense, que elevó intereses y cerró créditos. El endeudamiento y la fuerte competencia externa llevaron a la quiebra a una gran cantidad de empresas, y a un desempleo proporcional.

El área industrial manufacturera de las pymes fue la más afectada. Se trató mayoritariamente de medianas empresas de sectores sustentados en el mercado interno que prescindía de la exportación, como el área de "mano de obra intensiva" de calzado, cuero, vestuario, imprentas y muebles (40% de cierres) y el área "metalmecánica" de bienes de capital y durables (20% de cierres).[64] De las empresas que sobrevivieron, muchas lo hicieron reorientándose a la importación de los mismos artículos que antes fabricaban.[65]

Con las importaciones y la eliminación de los subsidios locales la crisis repercutió también en el sistema productivo del sector de las armadurías de automóviles[66] y electrodomésticos. Así, desapareció su principal eje industrial situado en Arica, ciudad que desplazó su desarrollo hacia el comercio con Perú y Bolivia, el turismo y la pesca.

Descontextualización del diseño industrial

Influencia de las importaciones. Las importaciones repercutieron en la exigencia de una renovación constante a los productos chilenos para poder mantenerse en el mercado, lo que motivó a algunas empresas a introducir servicios de ingenieros y diseñadores. Con una lógica distinta a la racionalización ISI, las empresas invirtieron en diseño para diferenciar productos para distintas clases sociales y diversificar su oferta aumentando el número de tipologías, de modo de absorber las variaciones del mercado. El diseño sirvió de herramienta a los departamentos de marketing emergentes para proyectar también en los productos una imagen corporativa diferenciadora.[67] Y, aunque el período inauguró la contratación de diseñadores industriales, fue esporádico y se produjo casi exclusivamente en grandes empresas, como CTI.

[60] Pinto, Julio y Salazar, Gabriel, *op. cit.*, p. 50.

[61] *ibídem*, p. 50.

[62] *ibídem*, p. 148.

[63] French-Davis (1982), citado en: Muñoz, Oscar, *op. cit.*, p. 136.

[64] Katz, Jorge, *op. cit.*, p. 55.

[65] Pinto, Julio y Salazar, Gabriel, *op. cit.*, p. 150.

[66] La baja productiva de la industria automotriz local se produjo en un contexto en el que se triplicó el parque vehicular, entre 1975 y 1982, principalmente debido a las importaciones asiáticas.

[67] AA.VV., "El diseño industrial en Chile. Historia, personajes, empresas" [material de cátedra], Curso Seminario de Diseño Industrial, 4° año, Universidad de Chile, Facultad de Arquitectura y Urbanismo, Escuela de Diseño, Santiago, agosto 1999, p. 34.

[68] Córdova, Cirilo, "Compañía Tecno-Industrial", en *Apertura Comercial y Ajuste de las Empresas* (Edna Camacho y Claudio González, eds.), Academia de Centroamérica, San José de Costa Rica, 1992, p. 41.

[69] *ibídem*, p. 42.

[70] *ibídem*, pp. 42-43.

[71] "El diseño industrial en Chile. Historia, personajes, empresas", *op. cit*. La inserción de diseñadores fue iniciativa del "Chicago boy" Rolf Lüders, futuro biministro de Hacienda y Economía de la dictadura y en aquel entonces Presidente de CTI.

[72] Córdova, Cirilo, *op. cit*., p. 43. Desde esa fecha se han exportado productos a Argentina, Bolivia, Perú, Ecuador, Venezuela, Colombia, México y Nueva Zelanda. En 1987, CTI (conglomerado BHC) y SOMELA fueron adquiridas por el conglomerado Sigdo Koppers (1960), que es una empresa del área de servicios, industria y comercial automotriz.

[73] "FENSA 100 años", *op. cit*., p. 7.

[74] La asesoría a CTI, prevista antes de la baja de aranceles, estuvo a cargo de *Product Design* (1974), de Walker y Weiss. Luego se separaron y formaron *Walker Design* y *Weiss Design* en 1976, que asesoraron a FENSA y MADEMSA respectivamente. Con la salida de Weiss en 1985, Walker siguió con las dos marcas hasta 1993 cuando Rodrigo Góngora (ex *Walker Design*) tomó MADEMSA y Walker se quedó con FENSA. Weiss continuó su empresa en Colonia (Alemania) (1983-85), fue director de Ejecución del Centro de Diseño en Bilbao (1985-89) y luego retomó su empresa privada en Bilbao hasta la actualidad.

Reestructuración manufacturera. La industria de metalmecánica y electrodomésticos sufrió una fuerte reestructuración. Con anterioridad a la apertura, existían ocho empresas; luego, las dos más grandes, FENSA y MADEMSA, se fusionaron en 1975 como Compañía Tecno-Industrial S.A. (CTI). Se aprovechó el posicionamiento de las marcas, la capacidad industrial instalada y el *know-how* tecnológico y comercial.[68] Se unificó la producción en una sola planta y se realizó una desintegración vertical (paradigma anterior) basada en exteriorizar algunos procesos mediante filiales y redes de proveedores, además de simplificar procesos y diseños.[69] Comercialmente, se diferenciaron las marcas y se especializaron pocos modelos de gran mercado para cada una de ellas, y se invirtió también en publicidad y servicio post-venta.[70] Para sus líneas de productos e imagen corporativa se contrató asesoría de ex diseñadores de INTEC, que definió un carácter "conservador" para FENSA y "alegre" para MADEMSA,[71] además de contratar actualización tecnológica alemana e italiana, para cada marca respectivamente. Las medidas de reestructuración de CTI aumentaron su eficiencia, productividad y competencia, y así logró precios de mercado internacional. Pudo exportar a varios países vecinos, iniciados los años noventa, y alcanzar un 50% de participación nacional.[72]

Ya en la primera mitad de los años noventa, la importación coreana de lavarropas y refrigeradores obligó a FENSA a desarrollar productos con un 30% menos de costo y a una renovación del diseño de los mismos cada tres años. También estableció acuerdos con empresas japonesas.[73]

Diseño industrial como diferenciador visual. Los ex diseñadores de INTEC que prestaron las asesorías locales a CTI lo hicieron desde pequeñas oficinas privadas de diseño, *Walker* (1974-a la fecha) y *Weiss* (1974-1983), conjunta y separadamente. Por lo general, *Walker* ha trabajado con FENSA, y *Weiss* y ex colaboradores de *Walker*, con MADEMSA.[74]

Pese a inspirarse en una misma escuela metodológica (HfG Ulm), ahora adaptada al mercado, la diáspora de los ex diseñadores de INTEC tuvo distintos resultados. Walker, de allí en adelante, y Weiss mientras permaneció en Chile, experimentaron el giro radical de la economía, y desplazaron anteriores proyectos de racionalización y tipificación industrial (INTEC) hacia la diversificación y diferenciación de productos para el mercado (CTI). "*Éste no sólo orienta sino determina estrategias por parte de la empresa que se empeña en posicionar su nombre o marca*",

Productos MADEMSA (CTI).
Diseño: Michael Weiss. |202|

sostiene Walker.[75] Pero el decaimiento industrial afectó las posibilidades de realizar proyectos complejos, y trasladó en el diseño industrial la preocupación tecnológico-productiva hacia la preocupación visual-corporativa, más centrada en cambios formales externos que en propuestas integrales del producto, "*(…) hemos colaborado en la definición de la marca, porque el diseño de la marca es el diseño de la empresa y por consiguiente el diseño del producto*", continúa Walker.[76] A diferencia de este proceso, Capdevila y Weiss, que en los años ochenta impulsaron exitosamente el Centro de Diseño del País Vasco, tuvieron en un contexto productivo más sólido la oportunidad de desarrollar proyectos de diseño industrial en mayor número y complejidad que Walker y otros en Chile.

Otro ejemplo es el rediseño encargado por IRT a *Walker*, que sólo ofreció como resultado un remozamiento mediante la incorporación de color en las carcasas. Paradójicamente, eran televisores de pantalla en blanco y negro promocionados por su color externo, lo que establecía nexos con la reciente llegada de la televisión color al país.

Expansión de la industria militar. En dictadura se producirá la reactivación de las industrias de defensa estatales y el surgimiento de algunas privadas, pese al contexto de declive industrial. Este exclusivo fenómeno se produjo por la suspensión de importaciones desde EE.UU. y Europa como sanción al gobierno de facto y por el surgimiento de tensiones fronterizas, una estrategia de las dictaduras de la región para lograr cohesión social. El sector se vio obligado entonces a un desarrollo acelerado de equipos, que en su mayoría fueron fabricados bajo licencias extranjeras, y además al rediseño de algunos productos. Este fomento permitió también la exportación.

Las iniciativas con mayor grado de innovación correspondieron a vehículos. En primer lugar, el prototipo *Corvo*, de Fábricas y Maestranzas del Ejército (FAMAE, 1811), a mediados de los años setenta. Fue el primer diseño de carrocería para un vehículo militar todoterreno, en acero. Fue destinado al norte del país, lo que motivó una baja silueta, para su ocultamiento, y casco en ángulo para desviar minas. El proyecto se abandonó debido a la competencia importada.[77] En segundo lugar, el *T-35 Pillán*, de la Empresa Nacional de Aeronáutica (ENAER, 1930, 1984) con Piper Aircraft Corp., un avión diseñado para el entrenamiento militar básico y acrobático, y uno de los pocos productos de fabricación masiva y éxito en el mercado. El proyecto fue iniciado en 1979 y fabricado desde 1985; luego fue exportado a España y Latinoamérica.[78] Era un diseño híbrido de distintos modelos (principalmente *Piper Dakota*), con mayor grado de innovación en la cabina. Sobre esta última, el cadete que realizó la primera prueba formal en 1987 elogió: "*la comodidad del paracaídas, la excelente visibilidad, el fácil alcance de todas las consolas de instrumentos y el bastón de mando, que ya no es recto, sino que se asemeja por su forma, al de un avión de combate*".[79] Y por último, los modelos *Pumar*, de los Astilleros y Maestranzas de la Armada (ASMAR, 1960), embarcaciones inflables, plegables y semi-rígidas.

Desde mediados de los años setenta surgieron también empresas privadas como Industrias Cardoen, con amplia presencia, especializada en bombas y vehículos blindados. En ésta, uno de sus principales productos fue el *Mowag Piraña 6x6*, fabricado bajo licencia. Cardoen intentó además el rediseño del *BMS-1 Alacrán* y del *VTP-1 Orca*, y la empresa Makina, el del *Carancho 180* y el *Multi 163*. Los proyectos no llegaron a la fabricación esperada.

[75] Walker, citado en: revista *Diseño*, Nº 40, Santiago, noviembre-diciembre 1996, p. 92. En una misma área el cambio de paradigma industrial se hace evidente al comparar la diferencia de objetivos del estudio INTEC "Racionalización del surtido de artefactos hogareños", destinado a tipificar el sector de metalmecánica y electrodomésticos, con los primeros diseños de Walker para cocinas de FENSA, destinadas a tres segmentos económicos distintos.

[76] *ibídem*, p. 92.

[77] "Historia del Corvo: Todoterreno Chileno", en diario *El Mercurio*, Santiago, 31 de marzo 2001, "E", p. 14.; Diseñado en conjunto con civiles, utilizó un chasis y motor de Jeep *Willys*.

[78] Bocca, Alessandro, "ENAER T-35 Pillán", en http://www.fach-extraoficial.com, Monografías, *Aviones de la FACH (1942-presente)*, 13 diciembre 2003. El proyecto surgió con el propósito de reemplazar los modelos *T-34 Mentor* y reactivar la industria aeronáutica ante la necesidad de unas setenta unidades.

[79] Cadete Juan Pablo Boeckemeyer, *ibídem*.

[80] Montero, Cecilia, *op. cit.*, p. 231.

[81] Además disminuyó el patrimonio público, producto de las privatizaciones, y aumentaron la monopolización del patrimonio productivo y financiero, la deuda externa, la represión y la atomización sindical.

[82] Pinto, Julio y Salazar, Gabriel, *op. cit.*, p. 51.

[83] Katz, Jorge, *op. cit.*, p. 59. Por otro lado, en México y Centroamérica se dio principalmente con subsidiarias extranjeras orientadas a las armadurías (básicamente automotrices). *ibídem*, p. 43.

[84] *ibídem*, p. 29. Según Jorge Katz, los procesos exitosos de mejoras de productividad y brecha relativa respecto de la frontera tecnológica internacional no son exclusivos de la aplicación del modelo neoliberal en Latinoamérica, ya que venían ocurriendo antes, desde el modelo ISI. A su vez, gran parte del sector de las armadurías automotrices progresará desde políticas estatales convencionales de subsidio industrial: es el caso de Argentina y Brasil. *ibídem*, pp. 42-59.

[85] Además de otros factores: la reducción de la mano de obra y de los servicios de ingeniería de planta destinados a la fabricación de dichos bienes; una globalización de la producción que ha inducido a las subsidiarias a especializar y reducir su gama de productos locales e importar los faltantes; la asimilación de tecnologías productivas informáticas y el surgimiento de pymes locales destinadas a dicha asesoría. *ibídem*, p. 31.

[86] Monsalves, Marcelo, *op. cit.*, p. 35.

Costos de la reestructuración industrial

Exportación de recursos naturales y deterioro del parque tecnológico. A partir de la crisis de inicios de los años ochenta se produjo una intensa reestructuración industrial,[80] con consiguientes mejoras en la competitividad, eficiencia y especialización, pero con fuertes costos de deterioro tecnológico, por las quiebras masivas y el desmantelamiento industrial, y además, en el ámbito social, con un aumento de la pobreza y de la desigual distribución del ingreso.[81] La crisis obligó a la dictadura a replantear su ortodoxia neoliberal. Así inició desde 1984 una fase más moderada. Una vez lograda la estabilidad, se produjo la reactivación y radicalización de las privatizaciones, que se extendieron a las relaciones laborales, la previsión, la educación y la salud.[82]

Las reformas a favor del mercado en Latinoamérica implicaron, para todos sus países, la reorganización industrial. En Sudamérica se dio con el abandono de las manufacturas tecnológicamente intensivas para retornar a los mercados externos desde los recursos naturales, explotados mayoritariamente por grandes conglomerados nacionales.[83] Las mejoras en eficiencia en dicho sector contrastaron con la proyección de una dinámica heterogénea, inequitativa y excluyente en el acceso a la modernización tecnológica. Esta asimetría ha perjudicado especialmente a las pymes.[84] Los sistemas de innovación de la región fueron conjuntamente modificados por dicha reestructuración, lo que generó la desverticalización, externalización y reemplazo de las fuentes tecnológicas nacionales, debido a un mayor acceso a la importación de bienes de capital, licencias de fabricación y asesoría *on-line*, entre otros.[85]

Estancamiento en innovación manufacturera. En Chile, los cambios mencionados repercutieron en la pérdida de perfil de instituciones públicas como SERCOTEC e INTEC, enmarcadas ahora en una política de autofinanciamiento, optimización de la gestión y reducción de instalaciones. Intentaron sobrevivir vendiendo sus servicios al sector privado; abandonaron el sector manufacturero industrial en favor del de recursos naturales, y disminuyeron actividades de innovación.[86]

Durante el período 1970-90, en comparación con el resto de Latinoamérica, Chile experimentó un estancamiento de su desempeño tecnológico. Las áreas de artículos industriales de uso cotidiano sólo mantienen su desempeño en el caso de muebles, maquinaria eléctrica y no eléctrica, equipo de transporte; o bien lo

Avión Enaer T-35 (Pillán).
Diseño: ENAER. |203|

empeoran, en el caso de productos plásticos, instrumentos científicos profesionales, calzado, prendas de vestir y productos alimenticios.[87]

Reformulación del diseño de muebles

Equipamiento para oficina. La reestructuración produjo en el sector del diseño de muebles el progresivo abandono de proyectos de diseño industrial en favor del diseño de equipamiento de interiores. La llegada de las transnacionales obligó a las empresas locales a modernizar los ambientes de trabajo, y a aumentar la demanda por muebles y equipamiento que reflejasen su imagen corporativa. [88] El equipamiento fue demandado en gran medida por nuevas instituciones privadas o privatizadas, como bancos, Isapres (Instituciones de Salud Previsional) y universidades, además de supermercados, ferias comerciales, escenografías para televisión, *showrooms* y los nuevos *malls*, inaugurados con Apumanque en 1981. Así, en el contexto de desmantelamiento industrial, los diseñadores encontraron un nuevo mercado que les permitía diseñar de manera semi-artesanal, debido al carácter único de proyectos basados en la diferenciación. Además importaban accesorios, como sillas, con lo que se ahorraban su compleja producción local en diseño industrial. A mediados de los años setenta, varias empresas de diseño industrial de muebles se especializaron en dichos proyectos, como Fernando Mayer y Muebles Época, rubro abarcado también por nuevas empresas como Ambiente (1979) y Monroy & Montero (1992).

Por otro lado, CIC, Muebles Sur y Singal continuaron con su diseño industrial local, e incluyeron la venta de importaciones. En esta época se incorporan también los populares muebles "listos para armar". Otras empresas, de mayor campo de acción, se especializaron en el marketing en diseño: *Diseñadores Asociados* (1981), *Proyectos Corporativos* (1986), *Pandora* (1986), *Iceberg* (1990) y *Proimagen* (1994). Las dos primeras eran competencia de *Walker* en algunos productos. Surgieron también tiendas especializadas en la importación de fetiches de diseño industrial internacional, como *Interdesign* (1980) y *Fobia*.

Muebles semi-artesanales de arquitectos. En el período, algunos arquitectos desarrollaron muebles de calidad, en un ámbito académico o de mercado exclusivo, debido a su alto costo material y su complejo y limitado sistema de producción semi-artesanal.

Cristián Valdés (ex Singal) inició en 1977 el diseño y producción de una característica línea de muebles, especialmente sillas, conocidas como *Silla Valdés*, generadas a partir de estructuras compuestas por costillas de madera laminada, basadas en la construcción de las raquetas de tenis, y chasis metálicos desarmables. Los elementos estaban revestidos por fundas de cuero, con un lenguaje de montura o cartera talabartera. Aunque este diseño lograría el ahorro de material que motivó el proyecto, y redujo también almacenaje y flete, tuvo como resultado un producto costoso.[89] Jaime Garretón R. (ex Singal) y Ricardo Garretón K. continuaron perfeccionando en los noventa sus diversos modelos de sillas en madera laminada. Por otra parte, algunos arquitectos PUC realizaron muebles en el ámbito académico: Juan Baixas en madera (años setenta y ochenta) y Alex Moreno, en hormigón armado (años noventa).[90]

Ergonomía. En Chile, la ergonomía, vinculada con algunas iniciativas de diseño (especialmente muebles), se institucionalizó en 1972 con la Unidad Ergonómica de la Universidad de Concepción, dedicada a mejoras laborales industriales en extracción de recursos naturales, especialmente forestales. También, con el Laboratorio de Ergonomía PUC (1987-92), que desarrolló proyectos para operarios

[87] Katz, Jorge, *op. cit.*, pp. 27-60.

[88] Revista *Diseño etc!*, N° 52, Santiago, agosto 1998, p. 15.

[89] Dice el mismo Valdés: "*Creo que sí se puede hablar de mi silla como un producto netamente chileno (…) Por su torpeza, por la dificultad que presenta para ser editada. Por las limitantes que tiene para adaptarse a un método específico de producción*" en "Cristián Valdés. Mis sillas nada pretenden", revista *Diseño*, N° 6, Santiago, marzo-abril 1991, p. 84.

[90] Ver los muebles de Valdés, Garretón, Baixas y Moreno en: *Revista CA*, Colegio de Arquitectos de Chile, Santiago, N° 24, agosto 1979; N° 47, marzo 1987; y N° 99, octubre-diciembre 1999, y en: *Muebles de madera diseñados por arquitectos en Chile* (Robert Holmes, ed.), Santiago, Corporación Chilena de la Madera (CORMA), 2005.

[91] Figueroa, María Eugenia, *La ergonomía en Chile: tres décadas de desarrollo*, Sociedad Chilena de Ergonomía (SOCHERGO), Santiago, 2002.

[92] *ibídem*. Sobre los proyectos de mobiliario escolar, en conjunto con la UNESCO, el proyecto "Reforma Educacional Chilena: Optimización de las inversiones en Infraestructura Educativa" (1996), y en conjunto con la Universidad de Concepción y Bio Bio, la publicación *Guía de recomendaciones para el diseño de mobiliario escolar* (1997).

[93] La transición pacífica se gestó a cambio de algunos pactos de "consenso", que ayudaron a legitimar la herencia de la dictadura, como la continuidad de la Constitución de 1980 y la influencia de poderes fácticos (militares, políticos y empresariales).

[94] Con Canadá y EE.UU., la Unión Europea y países emergentes del Asia Pacífico y China (próximamente, con India).

[95] Asisten como conferencistas a las bienales, entre otros: Gui Bonsiepe (I, 1991), Alesandro Mendini y Sheena Calvert (II, 1994) y Charles Owen y Diter Rams (III, 1996); y al salón de diseño industrial (1994) el ex diseñador INTEC Eberhagen, Kersten Wickman y Peter Zec.

del Metro de Santiago, como conductores y cajeros. A su cierre, el grupo se integró al Centro Ergonómico y Estudios del Trabajo (CEYET, 1988), empresa privada dedicada al área minera y de faenas en altura.[91]

En los años noventa surgieron diversas instancias: la Superintendencia de Seguridad Social inició la normalización de trabajos pesados, y creó luego la Comisión Ergonómica Nacional (1992); la Asociación Chilena de Seguridad (ACHS) implementó una Unidad de Ergonomía (1992) para la prevención institucional de las empresas, e impulsó el "Proyecto de Antropometría de la población laboral chilena"; el Ministerio de Educación promovió desde mediados de los noventa diversos proyectos de mejoras en mobiliario escolar; y se fundó la Sociedad Chilena de Ergonomía (SOCHERGO, 1998), como organismo privado de difusión.[92]

Retorno democrático e imagen país

Continuidad neoliberal. Con el retorno a la democracia en 1990, luego de una represión sin precedentes, se inició una segunda fase neoliberal. Los gobiernos de la Concertación (centroizquierda) dieron continuidad al modelo económico de la dictadura,[93] pero avanzaron en los aspectos sociales, en la disminución de la pobreza, en la recomposición de las relaciones internacionales, en una macroeconomía estable y en la inversión extranjera. Estas virtudes contrastarán con una de las peores distribuciones del ingreso y deudas sociales y políticas heredadas de la dictadura.

Hacia el cambio de siglo se aprecia también la incorporación de Chile a varios tratados de libre comercio (TLC) con potencias comerciales,[94] así como un alejamiento del país de los problemas políticos de la región, que han afectado especialmente a sus vecinos, pero coincide con Latinoamérica en la reciente tendencia a la elección de gobiernos de centroizquierda.

Espacios de reformulación del diseño industrial

Iniciativas aisladas de diseño industrial. En el nuevo escenario productivo, la mayor parte de las intervenciones realizadas por las empresas sobrevivientes, como CTI e IRT (privatizada en 1979), se realizaron en el campo de un rediseño de productos, situación limitada por la mayoritaria fabricación de patentes extranjeras y la paralela comercialización de importaciones.

Algunas iniciativas aisladas de diseño contemplaron cajeros automáticos, estufas (como *Foguita II*, para CTI) y calefones (como *Krom*, para la Compañía Elaboradora de Metales, CEME). Además, hubo proyectos basados en la selección y combinación de piezas fabricadas en China y el surgimiento de diseño industrial de envases para la exportación de recursos naturales.

Difusión emergente del diseño. Durante los años noventa comenzó una notoria difusión del diseño desde la iniciativa de las universidades y las empresas privadas, pero con escasos vínculos industriales y con el sector público. A partir de algunas bienales organizadas por la PUC (desde 1991),[95] y de salones del mueble y del diseño industrial, se realizaron diversos concursos, en los que se presentaron, mayoritariamente, lámparas, sillas u objetos de arte. El primero fue auspiciado por *Fobia Designs* (1990) y los siguientes, por las empresas de madera procesada Trupan y Masisa, en muebles para oficina por PUC-Muebles Época, en muebles de madera listos para armar por Homecenter-Sodimac, y en acero por Cintac. En el contexto se dieron también algunos proyectos experimentales por alianzas académico-empresariales.

En la difusión escrita y desde un discurso esteticista, surgió la revista *Diseño* (1989) y aparecieron algunos artículos en *Vivienda y Decoración* del diario *El Mercurio*. También, intentos de coordinación disciplinar con el Colegio de Diseñadores de Chile (1986) y la Asociación Chilena de Empresas de Diseño (Qvid, 1994).

Diseño en la exportación de recursos naturales. Las exigencias del escenario exportador generaron medidas como Pro Chile (1974),[96] organismo estatal promotor de productos y servicios chilenos en el extranjero, y, desde los años noventa, la progresiva adopción de normas ISO 9001 en procesos de calidad de empresas exportadoras. Las iniciativas afectaron casi exclusivamente a los recursos naturales o productos semi-elaborados.

Un símbolo del giro productivo del país fue el Pabellón Chileno en la Expo Sevilla '92. Sirvió como primera presentación del "nuevo" Chile post dictadura, pero que era continuador de su modelo económico; transición basada en el disciplinamiento civil de la población a cambio de la integración de ésta a las expectativas de consumo. Dentro del Pabellón, la estrategia de identidad y diseño, a cargo de la productora *Crisis*, mostró a Chile explícitamente como un "gran supermercado" repleto de productos. Las virtudes que dicha metáfora logró para los intereses económicos sirvió, también, como reflejo de la mercantilización de las relaciones sociales y de las limitaciones de la elemental oferta de productos.[97]

Al diseño de pabellones se sumaron *Vittorio di Girolamo* (Lisboa 1998) y *Amercanda* (Hannover 1999), empresas dedicadas al diseño de equipamiento en el país. En especial *Amercanda*, grupo asociado al equipamiento para el Museo Interactivo Mirador (MIM, 2000),[98] diseñó para cumbres político-económicas y museografía. Además, José Pérez de Arce proyectó para el Museo de Arte Precolombino (1985-97).

También durante los años noventa, el sector exportador fomentó algunas iniciativas aisladas de diseño industrial, especialmente en envases. Empresas plásticas como Wenco y Haddad diseñaron nuevas cajas articuladas para el transporte de frutas y hortalizas, y, en empresas de vidrio, se perfeccionaron colores y bocas de botellas para el conservador mercado del vino.[99]

Por un lado, los procesos experimentados por los dos modelos de desarrollo en Chile durante la segunda mitad del siglo XX se caracterizaron por una incipiente capacidad productiva local dependiente de la tecnología extranjera,

[96] Organismo dependiente de la Dirección de Relaciones Económicas Internacionales del Ministerio de Relaciones Exteriores de Chile.

[97] El Comisario General designado por el gobierno de la Concertación fue Fernando Léniz, ex ministro de Economía de la dictadura. Por contactos en esta exposición, Chile participaría en la Bienal Interieur de Bélgica (1994), donde presentó principalmente sillas, lámparas y objetos de arte. Sobre una postura crítica hacia el proyecto, ver: Richard, Nelly, "El modelaje gráfico de una identidad publicitaria", en *Residuos y metáforas*, Editorial Cuarto Propio, Santiago, 2001; y como texto oficial, ver: "El pabellón de Chile, huracanes y maravillas en una exposición universal", Santiago, La Máquina de Arte, 1992.

[98] Proyecto a cargo del diseñador PUC Alberto Dittborn (*Amercanda*), subdirector del MIM y posteriormente director de la Escuela de Diseño PUC, en conjunto con las escuelas de diseño de la Universidad de Chile y Les Ateliers (Francia). El diseño del MIM ha sido más efectivo en entretener que en motivar el aprendizaje de los contenidos educativos que propone.

[99] En 1977 Cristalerías de Chile (1904), líder en el mercado, recibió asistencia técnica de una empresa estadounidense de vidrio (la mayor del mundo) y hacia fines de los años noventa creó un nuevo departamento para el diseño industrial de sus botellas (a cargo de un diseñador industrial). Revista *Diseño*, N° 64, Santiago, septiembre 1999, p. 95.

Muebles Valdés. Diseño: Cristián Valdés. |204|

Estufa Foguita II, de MADEMSA (CTI). Diseño: Carlos Hinrichsen y Jaime Parra. |205|

y/o de los mercados extranjeros, así como de un pequeño mercado interno. Esta situación redujo posibles espacios de innovación en productos industriales, y la producción del país se basó mayoritariamente en la extracción de recursos naturales y productos semi-elaborados.

Por otro lado, en cuanto a las posibilidades de diseño en los productos de uso cotidiano, fabricados por las industrias chilenas, podemos concluir que:

Las armadurías de subsidiarias extranjeras y los grandes conglomerados nacionales se convirtieron en los principales fabricantes de productos, mediante la reproducción de modelos de diseño extranjero, que provenían de las casas matrices en el caso de subsidiarias, y mediante uso de patentes o copias dentro de los conglomerados. El diseño local, entonces, se fabricó desde modelos preexistentes. Pero, en algunos casos, las modificaciones para su adaptación a las condiciones productivas locales se convertirían, pese a sus limitaciones, en el espacio de intervención de rediseño (o "diseño") local más fructífero en el contexto industrial, desde la copia de los primeros lavarropas FENSA y el diseño de cajuela trasera para *Citronetas*, hasta el rediseño del avión *Pillán* y el cambio de color de carcasas para televisores IRT. En el período ISI los procesos productivos de mayor intervención contemplaron el plegado de latas metálicas en reemplazo del estampado. Luego, en dictadura, la descontextualización del diseño industrial produciría el traslado de estas intervenciones hacia el diseño de equipamiento comercial en la industria del mueble, adecuándose ahora a sistemas productivos semi-industriales de pequeñas series. Esto coincidió además con el abandono de los proyectos de diseño industrial en el sector público y social, y el surgimiento de proyectos de diseño corporativo en el sector comercial, en un contexto ideológico de reemplazo de la capacidad deliberativa política en favor de las oportunidades de consumo.

Las subsidiarias y conglomerados mencionados convivieron con difíciles procesos de complejización del sector manufacturero industrial, muchas veces contradictorios en el modelo ISI, como el caso de la industria automotriz y electrónica, o incluso adversos en el modelo neoliberal, como las quiebras del sector manufacturero o la experiencia de fusión CTI. En cuanto a las pymes del período, se iniciarían desde una copia semi-industrial de diseños extranjeros, para luego sobrevivir comercializando importaciones de dichos productos. Además, paradójicamente, el avance hacia la complejización manufacturera ha resultado ser proporcional a la dependencia extranjera. Esto especialmente en la ISI, primero con equipamiento industrial importado para el abastecimiento interno de productos básicos y luego con subsidiarias de productos difíciles de reemplazar y el pago de patentes. Ya en dictadura, se dio con la importación directa de productos, una situación compartida con el resto de Latinoamérica.

Los escasos espacios de innovación local, en proyectos de diseño industrial, estuvieron íntimamente ligados a oportunidades surgidas de la radicalización del escenario político-ideológico del país en contextos de sustitución de importaciones. En el caso de la UP, sus proyectos fallidos y exitosos, como INTEC y productos populares informales. En el caso de la dictadura, el auge de la industria militar, como FAMAE e Industrias Cardoen. Y, de manera más pasiva, en la Concertación con la apertura exterior, en envases como cajas de frutas y botellas de vino.

La incipiente disciplina académica de diseño se mantuvo en una constante fase de asimilación de principios modernos estéticos elementales, y desatendió la complejidad de los problemas tecnológicos y sociales que afectaron al país. Es una situación heredada del discurso estético del arte y de la producción semi-industrial de la arquitectura, disciplinas que dieron origen a las escuelas de diseño en Chile. Por

otra parte, iniciativas modernas que trascendieron este ambiente, como Muebles Singal o la metodología del modelo HfG Ulm, se mantuvieron bajo un desarrollo marginal: en el primero, por su costosa oferta de productos; en el segundo, por la dependencia programática de los proyectos y el boicot opositor. Ambos proyectos lograron mejoras en calidad de uso pero con complicaciones en las posibilidades de consumo. Uno de los pocos proyectos que lograría conjugar calidad y demanda fue la *Motochi*, diseño exitoso, pero a su vez, poco representativo de cualquiera de los procesos anteriormente descritos.

Bibliografía seleccionada

AA.VV. (Luis Ortega, coord.), *CORFO 50 años de realizaciones*, Universidad de Santiago de Chile (USACH), Facultad de Humanidades, Departamento de Historia, Santiago, 1989.

Katz, Jorge, *Pasado y presente del comportamiento tecnológico de América Latina*, CEPAL, Publicaciones, Serie Desarrollo Productivo, Santiago, N° 75, 2000.

Monsalves, Marcelo, *Las PYME y los sistemas de apoyo a la innovación tecnológica en Chile*, CEPAL, Serie Desarrollo Productivo, Santiago, N° 126, 2002.

Muñoz, Oscar, "Esperanzas y frustraciones con la industrialización en Chile: Una visión de largo plazo", en *Estabilidad, crisis y organización de la política* (Paz Milet, comp.), FLACSO-CHILE, Santiago, 2001 (1995).

Palmarola, Hugo, "Cartografía del Curso Preliminar. Josef Albers y Chile", en *Anni y Josef Albers. Viajes por Latinoamérica*, Museo Nacional Centro de Arte Reina Sofía, Madrid, 2006 (Libro con motivo de la Exposición del mismo nombre y museo, organizada en conjunto con The Josef and Anni Albers Foundation, del 14 de noviembre 2006 al 12 de febrero 2007).

Palmarola, Hugo, "Productos y Socialismo: Diseño Industrial Estatal en Chile", en *1973. La vida cotidiana de un año crucial* (Claudio Rolle, coord.), Planeta, Santiago, 2003.

Pinto, Julio y Salazar, Gabriel, *Historia contemporánea de Chile. La economía: mercados empresarios y trabajadores*, vol. 3, Lom Ediciones, Santiago, 2002.

República del Ecuador

Superficie*
276.840 km²

Población*
13.230.000 habitantes

Idioma*
Español [oficial]
y lenguas indígenas

P.B.I. [año 2003]*
US$ 23,82 miles de millones

Ingreso per Cápita [año 2003]*
US$ 1.854,7

Ciudades principales
Capital: San Francisco de Quito. [Guayaquil, Cuenca, Machala]

Integración bloques [entre otros]
ONU, OEA, OMC, CAN, MERCOSUR (asociado), UNASUR.

Exportaciones
Petróleo, bananas, cacao, camarones, pescados enlatados, flores, frutas.

Participación en los ingresos o consumo
10% más rico — 41,6%
10% más pobre — 0,9%

Índice de desigualdad
43,7% (Coeficiente de Gini)**

* Sader, E.; Jinkings, I., AA.VV.; *Enciclopédia Contemporânea da América Latina e do Caribe*, Laboratório de Políticas Públicas, Editorial Boitempo, São Paulo, 2006, p. 478.

** UNDP. "Human Development Report 2004", p.189, http://hdr.undp.org/reports/global/2004
El coeficiente de Gini se utiliza para medir la desigualdad en los ingresos. Es un número entre 0 y 1, donde 0 corresponde a la perfecta igualdad (todos tienen los mismos ingresos) y 1 es la perfecta desigualdad (una persona tiene todos los ingresos y las demás ninguno). El índice de desigualdad es el coeficiente de Gini expresado en porcentaje.

Ecuador

Ana Karinna Hidalgo

Cuatro regiones naturales,[1] doce grupos étnicos autóctonos, un idioma oficial, nueve lenguas indígenas. Esta diversidad natural y cultural ha permitido a Ecuador el desarrollo de costumbres y tradiciones, y consecuentemente de objetos de elaboración artesanal con variedad de materiales y técnicas. Estos objetos fueron producidos inicialmente para satisfacer necesidades cotidianas y rituales de los diferentes grupos humanos, pero su uso ha variado en el tiempo con el descubrimiento de nuevas técnicas, la adopción de tecnologías, la diversificación y experimentación con nuevas materias primas, y la influencia de nuevos patrones estéticos. Fundaciones y organizaciones creadas en las últimas dos décadas como Sinchi Sacha,[2] Camari,[3] Maquita Cushunchic,[4] entre otras, han fortalecido el trabajo de los artesanos mediante su capacitación, tanto en las áreas de gestión y de diseño como en los procesos de producción. En Cuenca, el CIDAP (Centro Interamericano de Artesanía y Artes Populares) se encarga desde hace treinta años de la formación de "artesanos diseñadores", quienes con su saber ancestral y el nuevo conocimiento adquirido continúan innovando. El CIDAP incursionó también en la formación de estos "artífices" –artesanos creadores, inventores, artistas– para su incorporación en la enseñanza universitaria de diseño y artesanías.

Década del '50

A partir de la década del '50 se pueden identificar al menos cuatro ciclos económicos en Ecuador sobre la base de la explotación y exportación de productos primarios –banana, petróleo, flores– y por el impacto de políticas económicas internacionales que afectaron el mercado financiero local.

En los años cincuenta el país logró estabilidad económica debido al fenómeno que se denominó "*boom* bananero". El Litoral ecuatoriano comenzó a producir esta fruta y su oportunidad comercial fue consecuencia de la crisis en Centroamérica generada por la devastación de los plantíos debida a las plagas. Bonita[5] es la marca para la comercialización del banano que exporta, desde entonces, el Grupo Noboa.

En esta década se fortaleció, asimismo, la exportación de los sombreros de paja toquilla conocidos como *Panama Hat* (durante la construcción del Canal de Panamá, el uso del sombrero de paja toquilla se convirtió en prenda indispensable: de allí su nombre), fabricados en Montecristi, Manabí –región costa– y en el

[1] INEC, Instituto Ecuatoriano de Estadísticas y Censos, *VI Censo de Población y V de Vivienda - Nacional (2001)*, http://www.inec.gov.ec/, septiembre, 2005. - Grupo Sente, *Grupos étnicos, Descripción de los grupos étnicos en el Ecuador*, http://www.revistasente.com, septiembre, 2005.

[2] La Fundación Sinchi Sacha ("Selva Poderosa" en quichua) es socia solidaria de más de 300 talleres artesanales de todo el Ecuador.

[3] En 1981, se creó Camari; auspiciada por la Conferencia Episcopal Ecuatoriana para resolver la comercialización a los pequeños productores y artesanos en el ámbito nacional. Camari obtuvo en el 2002 el certificado ISO 9001.

[4] Maquita Cushunchic "Comercializando como Hermanos" (MCCH) es una institución privada que funciona desde 1985 como iniciativa de las Comunidades Eclesiales de Quito; trabaja en la capacitación, organización y comercialización en los sectores rurales y urbanos de menores recursos.

[5] Bonita es el sello de comercialización del banano y otras frutas de la empresa familiar Bananera Noboa. Fue iniciada por Luis Noboa Ponton en 1954. La empresa controla alrededor del 11% del mercado mundial del banano. (CORPEI, Corporación de Promoción de Exportaciones e Inversiones, Ecuador, 2005).

Bonita (desde 1956). Departamento de Diseño gráfico de Control de Calidad. Corporación Noboa. |206|

[6] Dávila Vásquez, Jorge, *Cuenca, una ciudad diferente*, Ediciones Monsalve Moreno, Cuenca, 2004.

[7] Karl Kohn Kagan, arquitecto checo, llegó al Ecuador a finales de los años treinta. Su diseño arquitectónico, funcionalista (Arquitectura a Destiempo) es parte del paisaje urbano de "La Vicentina", barrio del centro-norte de Quito; diseñó asimismo muebles para esas casas.

[8] Olga Fisch, nació en Budapest a inicios del siglo XX. Estudió en Hungría y trabajó en cerámica en Viena. Emigró a Alemania y luego a París. En 1938 llegó a Nueva York. Trabajos suyos fueron publicados en *Vogue Magazine*. Tuvo como alumnos a Jaime Andrade y Oswaldo Guayasamín. Con ellos y otros artistas fundó en la década del '60 el Instituto Ecuatoriano del Folklore. Aportó nuevas ideas a las figuras de mazapán, los bordados de Zuleta, los textiles salasacas, la tigua, las pinturas populares y la cerámica de la Amazonía. Desde 1983 colaboró con el CIDAP en la formación de artesanos diseñadores.

[9] Benavides Solís, Jorge, *La arquitectura del Siglo XX en Quito*, Biblioteca de la *Revista Cultura*, vol. XVI, Ediciones del Banco Central del Ecuador, Quito, 1995, p. 68.

[10] Araceli Gilbert (Guayaquil 1913 - Quito 1993) realizó sus primeros estudios en 1936 en la Escuela de Bellas Artes, en Santiago de Chile. Influyeron en su obra Jorge Caballero y Hernán Gazmurri, representantes de la rebeldía plástica chilena que se manifestó en el grupo Montparnasse. En 1941 ingresó en la Escuela de Bellas Artes de Guayaquil. En 1944 se radicó en Nueva York. En 1951 llegó a París e hizo amistad con August Herbin, quien 20 años antes había fundado el Grupo *Abstraction Creation*. Regresó al Ecuador en 1955. Asistió en 1965 a la Konstfackskola de Estocolmo, importante academia de joyería en la que se inició en el diseño de prendas de plata. Participó en exposiciones nacionales e internacionales (del catálogo "El Ecuador de Blomberg y Araceli", Museo de la Ciudad, Quito, 2002).

[11] Muestra *Umbrales del Arte en el Ecuador*, Museo Antropológico y de Arte Contemporáneo, Banco Central del Ecuador, Guayaquil, 2004.

Azuay –sierra ecuatoriana–. Los sombreros de elaboración artesanal representaron en 1945 el 22,8% de las exportaciones ecuatorianas. Se comercializaron a través de empresas y grupos: Serrano Hat, Centro Agroartesanal Chordeleg, Sombreros Barranco, Segundo Eugenio Delgado, entre otros.**[6]**

La producción de bienes de consumo y muebles fue una tradición artesanal y artística. Con éstos se equiparon casas, edificios y comercios; desde inicios del siglo XX fueron concebidos en la Escuela de Artes y Oficios y en la Escuela de Bellas Artes, e instrumentados en los talleres locales.

A inicios de los años cincuenta, la arquitectura y el diseño fueron influidos por profesionales europeos que se radicaron en el país, como consecuencia de la Segunda Guerra Mundial. Entre ellos estaban Karl Kohn Kagan,**[7]** arquitecto de origen checo, y la húngara Olga Fisch,**[8]** cuyo trabajo de investigación y proyectos impulsaron la valorización y el reconocimiento del folklore y la artesanía nacional. Ambos fueron docentes en la Escuela de Bellas Artes en Quito. Asimismo, otros profesionales extranjeros, vinculados al arte y la arquitectura desarrollaron actividades en esta época, como el uruguayo Gilberto Gatto Sobral, que había llegado a Quito para estudiar la arquitectura colonial y participó del diseño del *pénsum* de la Escuela de Arquitectura de la Universidad Central en Quito. No se consideró la realidad ecuatoriana para la implantación del modelo: fue similar al de la Facultad de Arquitectura de Montevideo, "*que a fines del siglo pasado, se había organizado bajo la influencia parisina de la Escuela de Bellas Artes, pero que, en la década de los años treinta, ya había recibido la influencia directa del movimiento moderno de la arquitectura e incluso de los postulados del Bauhaus, y la había consolidado cuando, en 1929, Le Corbusier visitó Río de Janeiro y Buenos Aires.*"**[9]**

Araceli Gilbert, pintora guayaquileña con estudios en EE.UU. y Europa,**[10]** es una de las primeras artistas ecuatorianas que adhieren a la abstracción geométrica y consecuentemente al diseño gráfico, y plantea su obra entre el arte y el *international style*. Según sus palabras, su obra "*aspira a expresarse en un lenguaje universal y está muy lejana ya de la pintura de sabor local, anecdótica o literaria y algunas veces hasta fuertemente folklórica. Nosotros, los que ejercemos la llamada abstracción geométrica, somos los herederos del cubismo y del constructivismo, y nuestra obra es esencialmente racional y la caracteriza la extrema pureza de la expresión plástica*".**[11]** (1959)

La mención de Gilbert al localismo hace referencia a trabajos como las caricaturas

Sombrero Panama Hat. Década del '50. Producido con paja toquilla. |207|

Tejedoras de paja toquilla. |208|

e ilustraciones populares, muchas veces utilizadas como manifestaciones opositoras al régimen de gobierno. En esta línea pueden mencionarse los trabajos de Galo Galecio (1908-1993), diseño de portadas, ilustraciones y murales; de Gottfried Hirtz (1908-1980), diseño de estampillas; de Eduardo Solá Franco (1915-1996), quien realizó ilustraciones en acuarela para *Vogue*; y de Manuel Rendón Seminario.[12]

Con el estímulo de las políticas de intercambio vigentes, se organizó en Quito la Conferencia Interamericana de Cancilleres, pero debió ser cancelada dada la crisis económica que asoló al país a finales de esta década. Sin embargo, con motivo de esta reunión se construyeron el Palacio Legislativo, el Edificio de la Cancillería, la Caja del Seguro Social, el Hotel Quito (primer hotel de lujo de la ciudad) y los aeropuertos internacionales de Quito y Guayaquil. Tanto la obra civil como su decoración interior estuvieron a cargo fundamentalmente de arquitectos, entre los que se destacó el arquitecto, escultor y artista Jaime Andrade,[13] a quien se le encargaron esculturas y murales. Acompañaron a éstos los trabajos del maestro Oswaldo Guayasamín,[14] cultor del "indigenismo", influido por el muralismo mexicano, el expresionismo y el cubismo.

La década del '50 cerró con saldo negativo en las finanzas. La caída de las exportaciones del banano, dada la recuperación del fruto centroamericano y su preferencia en el mercado internacional, debilitó la economía ecuatoriana. Los pequeños productores se vieron fuertemente afectados y se profundizó la brecha social en el país.

La modernización de Ecuador

El inicio de los años sesenta estuvo marcado por una profunda crisis económica, que permitió nuevamente el acceso al poder a José María Velasco Ibarra en 1960, con el voto popular. Velasco no pudo contener la crisis económica y social, estimulada por la influencia de la Revolución Cubana. Perdió legitimidad y apeló a la represión para contener la creciente explosión social. Su gobierno acabó por un golpe militar en 1963 que instauró una dictadura hasta 1966. El país entró en un riguroso proceso de modernización impulsado por los créditos otorgados por el Fondo Monetario Internacional (FMI) y la Junta Nacional de Planificación. Esta modernización, que incluyó la Reforma Agraria planificada por el Instituto Ecuatoriano de Reforma Agraria y Colonización (IERAC), tenía también el apoyo internacional en la

[12] Manuel Rendón Seminario (París, 1894 - Portugal, 1982) se inició en la pintura en París y desde 1917 expuso regularmente en salones de vanguardia. Llegó a Ecuador en 1920. Es el precursor y primer gran representante de las corrientes no figurativas de la plástica nacional, junto con Araceli Gilbert.

[13] Jaime Andrade (Quito, 1913-1990) aprendió el muralismo en Nueva York (1941) junto a Camilo Egas. Es considerado el primer muralista del país. http://www.edufuturo.com/ educacion.php, Gobierno de la Provincia de Pichincha, Ecuador, 2004.

[14] Guayasamín (Quito, 1919-1999) fue influido por los mexicanos Orozco y Tamayo. Creó la Fundación Guayasamín para rescatar las formas y técnicas de la pintura, la joyería, la cerámica. "La Capilla del Hombre" (2002) es su obra mayor.

Objetos populares en un comercio. Montecristi, Manabí. 2004. |209|

Araceli Gilbert. "Formas en equilibrio". 1952. Catálogo de exposición. Sturegalleriet. Estocolmo.1956. |210|

Olga Fisch. Museo CIDAP, Cuenca, 2005. |211|

[15] Petroecuador, *El petróleo en Ecuador, su historia y su importancia en la economía nacional*, Petroecuador, Quito, 2002.

[16] El 17 de agosto de 1972, Ecuador realizó, desde el puerto petrolero de Balao, la primera exportación de crudo. El volumen fue de 308.283 barriles vendidos a 2,34 dólares por barril. La Corporación Estatal Petrolera Ecuatoriana, CEPE (ahora Petroecuador), inició sus exportaciones en 1973.

[17] Artesa Cía. Ltda. produce cerámica decorativa y utilitaria, unas 40.000 piezas mensuales. Comercializa local e internacionalmente. Desde 1992 Eduardo Vega es diseñador exclusivo. (Vega diseñó también para cerámica Andina y actualmente posee su propio taller de arte: Eduardo Vega, con su hijo Juan Guillermo Vega Crespo.)

[18] Los productos Nestlé ya se comercializaban en Ecuador desde mediados del siglo XX. En 1970 la empresa compró Industria Ecuatoriana de Elaborados de Cacao (INEDECA).

Misión Andina del Ecuador (MAE), que pretendía mejorar la calidad de la vivienda, la agricultura y los productos artesanales para la venta. La Misión Andina no logró mayores resultados respecto de los productos artesanales, pero a pesar del fracaso algunas comunidades, como la otavaleña –fuente del diseño textil precolombino ecuatoriano, reconocido en el ámbito mundial–, supieron aprovechar la experiencia.

En esta década se produjo un fenómeno que cambiaría drásticamente el estilo de vida de muchos ecuatorianos: el inicio de la "era petrolera" (en 1967 brotaron 2610 barriles diarios de petróleo del pozo Lago Agrio N° 1 en la Amazonía).[15] El descubrimiento de crudo en el Oriente aumentó el interés de invertir en extracción y a mediados de la década la explotación había crecido considerablemente. Se otorgaron en concesión millones de hectáreas para la extracción a compañías extranjeras, como Texaco Gulf.[16]

La riqueza del petróleo dio paso a industrias complementarias: se crearon Varma (1960), especializada en el diseño y producción de carrocería, y la industria de plásticos Pica, cuyo producto inicial fue una cubeta de hielos. La firma Artesa, creada en 1961, dedicada a la industria de la cerámica (menaje de cocina), inició sus exportaciones a EE.UU. a finales de la década y a Europa en 1971. Esta industria conjugó la producción industrial de sus piezas con el valor artesanal y la aplicación de signos geométricos precolombinos, con lo que logró una composición geométrica informal abstracta que procuraba la identidad cultural. El único diseñador de Artesa es Eduardo Vega, de amplia y reconocida trayectoria.[17] Esta concepción visual fue usada también en temas decorativos y escultóricos y, sobre todo, en diseños editoriales y para promociones.

En 1970 se instaló Nestlé en Ecuador.[18] Poco a poco, fue adquiriendo importantes productos y marcas locales arraigados en la cultura ecuatoriana –de empresas como Inedeca o La Universal–, que conservaron sus nombres originales como estrategia comercial. Esta circunstancia generó cierto resentimiento en la identidad nacional. Nestlé influyó en la industria alimentaria local, dado que trabajaba con estándares internacionales para la elaboración y comercialización de productos.

El retorno a la democracia en 1966 estuvo favorecido por la abundancia de recursos financieros por parte del Estado. Varias empresas fueron subsidiadas por el gobierno: Ecuatoriana de Aviación, Banco La Previsora, Ingenio Azucarero del Norte, Aztra (Azucarera Tropical Americana), Ecasa, entre otras.

Artesanías en el mercado de Otavalo. 2005. |212|

Cerámica del Taller Eduardo Vega. |213|

A comienzos de la década del '70, el gobierno de Velasco Ibarra (reelecto por quinta vez) propició políticas emergentes, como la sustitución de importaciones (ISI). Se prohibió la importación de vehículos, excepto la de camionetas sin caja. Para suplir la necesidad, se creó el automóvil *Andino*, un auto de diseño básico de precio popular; Aymesa fabricó este auto bajo autorización de la General Motors. Esta empresa produjo también el automóvil *Cóndor*, cuya carrocería era de fibra de vidrio, similar a los autos de rally de Ford. "*La fiebre por los vehículos potentes y veloces estaba en boga en un país que pronto conocería los dólares del petróleo y con ellos la modernización en todos los sentidos, incluido el deportivo y lógicamente el automovilismo.*"[19]

Tanto en los campos petroleros de la costa y Amazonía del Ecuador como en las oficinas se requería mayor número de personal. La gente migró del campo a la ciudad para trabajar en la industria del petróleo y sus derivados. La bonanza del petróleo generó infraestructura tanto en los campos petrolíferos como en la ciudad; se necesitaron edificios corporativos que cubrieran las necesidades de inversionistas, empresarios y proveedores de la nueva industria. En este momento, el *international style* llega a su apogeo. La arquitectura fue concebida integralmente, en el diseño interior y el exterior. Las nuevas oficinas y las casas eran revestidas con baldosa, marmetón y parquet, que comenzaba a industrializarse. Los muebles se elaboraron con maderas tropicales, como el chapul y el guayacán. Para resolver la demanda de equipamiento de oficinas, nacieron empresas de mobiliario modular como Atu, cuya especialidad, inicialmente, fueron los artículos de acero. El diseño de modulares fue representado por Arte Práctico, que permaneció casi dos décadas en el mercado. El arquitecto Jaime Andrade fue uno de los pioneros del diseño de muebles para oficina al ofrecer un servicio integral, desde la adquisición de la materia prima y la producción hasta la comercialización. Arte Práctico dio origen al diseño de autor y garantizó sus productos hasta por veinticinco años, con lo que innovó en el servicio posventa.

En esta época, surgió Ecasa (Ecuatoriana de Artefactos), cuyos primeros electrodomésticos aún están presentes en las cocinas ecuatorianas. Para resolver la demanda de equipamiento de baños se creó Edesa, empresa que ha liderado el mercado ecuatoriano con productos de porcelana. En esta década nació también la empresa Cerámica Andina, cuyo diseño de líneas sencillas atrajo al mercado.

[19] Vargas Egüez, Hugo, "Rueda, Vuelta a la República: hacia la trigésima edición", http://www.interactive.net.ec/index.php?option=com_content&task=view&id=2054&Itemid=68, Ecuador, septiembre, 2005. Consultado: febrero 2006.

Aviso publicitario. 1972. Convocatoria pública. Comienzo de la explotación de petróleo. |214|

Aviso publicitario. Utilitario Andino '73. En base a diseños de General Motors. |215|

Avisos publicitarios. Muebles para oficina. 1972. ATU. |216| Cóndor 1400. 1973. Aymesa. |217|

[20] Peter Mussfeldt (Alemania, 1938). Ingresó a la Escuela de Pintura en la Universidad de Dresden. A principios de la década del '60 se matriculó en la Academia de Arte de Düsseldorf. En 1961, en Francia, trabó amistad con Pablo Picasso y Jean Cocteau, para quienes diseñó carteles. A los 24 años emigró a Ecuador, donde fue director creativo de la agencia J. Walter Thompson. Incursionó en la serigrafía, el grabado, la tapicería, las joyas, el diseño en cerámica y la pintura al óleo. Su colección original de estampados para camisetas, inspirada en la fauna y flora de las Islas Galápagos dio origen a las marcas Peer (ropa casual y de playa, México) y *Mussfeldt Design*, con presencia en tres continentes. Junto con Raúl Jaramillo (su discípulo, quien diseñó el logotipo para la Oficina de Turismo del Perú) creó *Versus*, estudio de diseño en la ciudad de Guayaquil. Su trabajo forma parte de la colección permanente del Museo de Arte Moderno de Nueva York.

[21] Guido Díaz, arquitecto. Ha trabajado en diseño gráfico y diseño de productos. Fue docente universitario. Colaboró en la fundación de la Escuela de Diseño de la Pontificia Universidad Católica del Ecuador y actualmente para el Municipio de Quito en la recuperación urbano-arquitectónica del centro histórico. Es diseñador del Museo del Agua y Parque de los Tres Elementos en Quito.

[22] Acosta, Alberto, *Breve historia económica del Ecuador*, Corporación Editora Nacional, Quito, 2004, p. 125.

[23] Juan Lorenzo Barragán (Quito, 1962) se graduó como comunicador visual en Pratt Institute (NYC) en 1985. Es director del estudio de diseño *Azuca*, desde 1987. Es director de arte y miembro del consejo editorial de la revista *Diners* desde 1990; y director de arte de *Revista Gestión* desde 1995. Ha sido autor de artículos en medios ecuatorianos. Fue presidente de la ADG (1990). Fue profesor en la PUCE Quito y en la USFQ desde 1994 hasta 1998. Ha sido ganador de varios premios de diseño gráfico en los ámbitos local y latinoamericano. Realizó proyectos para el sector financiero. http://www.trama.com.ec/espanol/.

La explotación local de madera dio origen a empresas procesadoras, como la Fundación Forestal, que se creó sobre la base de un desarrollo sostenible y la correcta explotación, y Aglomerados Cotopaxi, proveedor de placas para el diseño de mobiliario e interiorismo.

Herman Miller tuvo su representación en Ecuador y ofreció sus muebles de oficina desde Interiores, empresa del arquitecto Nicanor Fabara. Knoll International también se hizo presente a través de Artectum, con los arquitectos Fernando Jaramillo y Pablo Cornejo.

Con el incremento de empresas y la competencia comercial, el diseño de comunicación visual tuvo una fuerte demanda en este período. Se destacó Peter Mussfeldt,**[20]** quien diseñó la imagen corporativa para importantes empresas como el Banco del Pacífico, el Banco Popular y el Grupo Noboa (productor y exportador de banano, café, avena, aceite). *Versus*, el estudio de Mussfeldt y Jaramillo, se dedicó al área institucional y el diseño de etiquetas y empaques en sus aspectos gráficos; como afirmó Mussfeldt, "*no inventemos la parte física de los mismos*". El arquitecto Guido Díaz,**[21]** especializado en el diseño de la imagen de festivales culturales, tuvo a cargo los proyectos de los festivales Latinoamericano de Teatro y de la Lira y de la Pluma, entre otros.

A principios de 1974 nace Teleamazonas, como la primera red a color en canales de televisión, propiedad de empresarios nacionales.

Entre 1972 y 1979 se sucedieron dos dictaduras. La era del petróleo duró poco: en 1975 comenzaron las dificultades en el mercado internacional debido a la caída de los precios del crudo. Fue una década de fuertes ingresos e inversiones; sin embargo, "*el auge petrolero tuvo un carácter desigual y excluyente desde las perspectivas sectorial, regional y social; realidad que ahondó la heterogeneidad estructural del aparato productivo*".**[22]**

La enseñanza y el desarrollo del diseño

Hacia 1982 las exportaciones del país bajaron mientras se elevaba el gasto público; esta nueva recesión se vio agravada por varios desastres naturales, especialmente el fenómeno de "El Niño", que afectó la producción agrícola en la región costa del país.

En 1988 se consagró presidente Rodrigo Borja, de la Izquierda Democrática, quien impulsó la reconstrucción de la democracia en Ecuador.

Logotipos. [a] Guido Díaz. [b] Max Benavides. [c] Peter Mussfeldt. [d] Juan Lorenzo Barragán. [e] Gabriela Rojas. María Luz Calisto. [f] Gisela Calderón.

La industria maderera se incrementó y la producción de muebles marcó dos corrientes de producción: por un lado, el diseño de mobiliario en madera sólida y con un estilo clásico (Fadel, Heritage, Foresta, Serben) y, por otro, aquella que utilizaba tableros aglomerados para la producción de modulares de oficina basados en el funcionalismo (Atu, Righetti). Estos últimos seguían las líneas de Artectum (representante de Knoll International) e Interiores (distribuidora de Herman Miller).

En esta década aumentó la inversión en la industria gráfica a pesar de que la euforia del petróleo llegaba a su fin y la deuda externa iba en constante aumento. Edibosco (imprenta y editorial de la Comunidad de Salesianos del Ecuador) contaba con un taller tipográfico en el centro de la ciudad de Quito, desde inicios de siglo XX. Para la década del '80, en sus modernas instalaciones editaba libros, material didáctico, revistas, entre otros. La Imprenta Mariscal tuvo un especial cuidado en el diseño de sus ediciones, como la revista *Mundo Diners*, diseñada bajo estándares de Diners Club International.

La creación y consolidación de empresas privadas generó una importante demanda de diseño de imagen corporativa; se destacaron los proyectos de diseñadores como Max Benavides, Guido Díaz, Juan Lorenzo Barragán,[23] Rómulo Moya,[24] Roberto Frisone,[25] Peter Mussfeldt y Raúl Jaramillo, entre otros.

El desarrollo del diseño en la década del '70 fue un estímulo para que se iniciara la oferta de la enseñanza en el país. Desde hacía años la Universidad del Azuay en Cuenca (creada en 1968 como sede de la Pontificia Universidad Católica del Ecuador, y que a partir de 1990 fue universidad autónoma) dictaba, con nivel académico, entre otras, las siguientes especialidades: carpintería, cerámica, joyería y diseño textil, como apoyo al trabajo artesanal; a partir de 1984, la Facultad de Diseño comenzó a otorgar los primeros títulos profesionales.

En 1985 se inauguró el Instituto Ecuatoriano de Diseño en Quito (conocido como "La Metro"), con profesionales graduados en México. Varios de sus egresados posteriormente se especializaron en Europa y EE.UU., y constituyeron la primera generación de diseñadores del país.

En 1990 se creó la Asociación de Diseñadores Gráficos (ADG) con el objetivo de orientar pautas para la enseñanza, la práctica de la profesión y la divulgación de la actividad. Gisela Calderón,[26] María Luz Calisto,[27] María Belén Mena, Edgardo Reyes, entre otros, tomaron la iniciativa para su creación. La ADG contó con la revista *Papagayo* como órgano de difusión, lo que le permitió la vinculación con empresas privadas, el Estado, las academias y la gente. Organizó asimismo las bienales del afiche y de diseño gráfico, y concursos, entre otras actividades.

Esta década se destacó por la consolidación de la actividad, la definición de los límites de la carrera frente a otras disciplinas, el análisis y la discusión de estilos e influencias, la presencia de una generación más numerosa de nuevos profesionales y la dinámica en las relaciones interprofesionales.

Una visión integral

En 1995 asumió como presidente Sixto Durán Ballén, que promovió la modernización del Estado mediante las privatizaciones de empresas del sector público.

"*La cantidad de instituciones financieras aumentó. El pequeño mercado financiero del Ecuador se saturó. Ya que los intereses no eran regulados por el Estado, las instituciones financieras pudieron fijarlos según sus antojos. Había un canibalismo entre el sistema bancario mediante el instrumento del interés. Los intereses subieron a la carrera, la rentabilidad de los bancos bajó. Nadie intervenía.*"[28]

[24] Rómulo Moya Peralta (Argentina, 1964) es arquitecto. Es editor y diseñador de Ediciones Trama. Docente de taller de diseño del Instituto Latinoamericano de Quito y jurado de trabajos académicos de la Universidad Católica de Quito. Autor de artículos sobre diseño y del libro *Logos*, que recopila 25 años de diseño de marcas en Ecuador (se encuentra preparando *Logos 2*). Ha obtenido distinciones en concursos de diseño gráfico y realizó diseño para el sector editorial e identidades gráficas. http://www.trama.com.ec/espanol/

[25] Roberto Frisone diseñador gráfico y de escenografía. Ha trabajado en diseño de espacios para teatros y en películas de producción nacional como "*1809-1810. Mientras llega el día*".

[26] Gisela Calderón. Estudió diseño en la École Superieure des Arts Modernes, ESAM, París. Trabajó en agencias de publicidad como Cayzac & Goudard, en París y McCann Erickson y Andina BBDO, en Quito. Fue presidenta de ADG desde 1996 hasta 1998. Organizó las Bienales del Afiche (1994-96). Fue docente de la PUCE y en el Instituto de Artes Visuales, en Quito. Especializada en imagen institucional para organizaciones de la cultura. En 1991 fundó *Magenta Diseño Gráfico*.

[27] María Luz Calisto estudió diseño gráfico en el Instituto Nacional de Bellas Artes en México D.F. Diseñó la comunicación para instituciones como Unicef, Fundación Natura, FLACSO, Bird Life, FAO. Desarrolló proyectos como: Diversificación de la Producción Textil Artesanal en Otavalo y Diseño, Producción y Comercialización de Textiles Artesanales. Fue gerente social en la Universidad Andina Simón Bolívar, coordinadora de comunicación del Instituto Nacional del Niño y la Familia y del Museo de la Ciudad, en Quito. Actualmente se desempeña como propietaria de *Punto Diseño*.

[28] Ruth Plitman Pauker, *La crisis bancaria en el Ecuador*, Instituto Ecuatoriano de Investigaciones Sociales ILDIS, http://www.ildis.org.ec/articulo/banca.htm, Ecuador, del 13 de marzo al 26 de abril de 2002.

[29] Moya Peralta, Rómulo, *Logos, logotipos e isotipos ecuatorianos*, Ediciones Trama, Quito, 1997. Max Benavides (Esmeralda, 1956) es diseñador gráfico especialista en el sector financiero e institucional. Diego Yánez diseñador de Financiera Interdin. Peter Mussfeldt trabajó para Financiera Factor Andina, Administradora de Fondos Adpacific (junto con Raúl Jaramillo) y Banco Popular (junto con Max Benavides). Raúl Jaramillo diseñador de la imagen de Banco de Préstamos.

[30] Franquicias: KFC, Pizza Hut, McDonald's, Taco Bell, Ch Farina, Baskin Robbins, Domino's Pizza, Sushi Itto, S'pan'es, Spaghetti, Burger King, American Deli, Roasters, entre otras, dominaron el negocio de la comida rápida.

[31] Los Cebiches de la Rumiñahui, Las Menestras del Negro, Mayflower, "Ecuador y EE.UU., El desafío del TLC 2005", http://www.hoy.com.ec/zhechos/2004/libro/inicio.htm, Ecuador, enero 2005.

[32] Silvio y Sandro Giorgi, diseñadores colombianos radicados en el Ecuador desde hace algunos años.

[33] Raúl Guarderas Albuja, diseñador industrial y de interiores diplomado en Milán. Docente universitario. Fundador y director de la agrupación de diseñadores y arquitectos *IN-Zenit*.

[34] Rodney Verdezoto, diseñador industrial y de interiores. Realizó el diseño de interior y de mobiliario para varias compañías ecuatorianas públicas y privadas.

La competencia entre instituciones financieras exigió una fuerte identificación visual, lo que aumentó la demanda de diseño de imagen corporativa. Los estudios de los diseñadores[29] Juan Lorenzo Barragán, Max Benavides, Diego Yánez, Peter Mussfeldt y Raúl Jaramillo fueron líderes en esta especialidad.

El intercambio con el exterior se incrementó. Franquicias comerciales y de servicios extranjeros se establecieron en el país[30] con su propia identidad corporativa. El entorno visual de las ciudades modificó el paisaje principalmente en las zonas comerciales, donde perdió localismo, y lo asemejó a los centros de cualquier ciudad globalizada. Sin embargo, fue un modelo de sistematización comercial y visual que se generalizó en los comercios locales. Al mismo tiempo, entrarían en competencia franquicias de origen ecuatoriano y cadenas de comida rápida de capitales nacionales.[31]

En esta línea se destacan proyectos como los de Pablo Iturralde, Diego Corrales y Silvio Giorgi.[32]

En este nuevo modelo se afianzó el diseño de autor, con más fuerza cualitativa y con mayor cantidad de actores. En diseño industrial se destacó el grupo de diseño de Atu, *Cactus Design Group* (Mario Arias, Raúl Guarderas Albuja[33] y Rodney Verdezoto[34]), que diseñó mobiliario de oficina teniendo en cuenta la materia prima local, las limitaciones de producción y los procesos industriales.

Se crearon nuevas empresas de diseño de muebles, que abordaron también el diseño de sistemas modulares para oficinas y luego para cocinas, dormitorios y estaciones de limpieza del hogar (Madeval, Hogar 2000). Los espacios comunes de una vivienda como el comedor y la sala aún no estaban contemplados como sistema: se continuaban equipando con mobiliario clásico (Roberto de la Torre, Muebles Forma).

La década del '90 fue también importante para la conceptualización, el intercambio y la enseñanza del diseño. En 1994 se creó la Escuela de Diseño en la Universidad Católica del Ecuador con un componente adicional: la educación integral, modular y sociocrítica para el aprendizaje de esta disciplina. Esta escuela generó un activo intercambio con las empresas y el Estado. Desde ella se convocó a las I y II Bienal Universitaria de Diseño, a las cuales reconocidos diseñadores de Inglaterra, Alemania, Cuba, México, Colombia, Finlandia, Chile, Italia, Argentina y Ecuador asistieron para avalar, compartir, enseñar y aportar al estudio y a la

Afiche para un evento y cubierta de la revista Papagayo. 2004. ADG. |220|

Regeneración urbana. Quito.
Señalética de la ciudad de Cuenca. |221|

práctica de la profesión.[35] A partir de la II Bienal, realizada en 1998, se abrió una nueva discusión entre el campo del arte, la arquitectura y el diseño. Se consideró la relación entre el diseño y la calidad de vida y, desde esta perspectiva, se analizó la interrelación del diseño con los medios de comunicación, la producción, la tecnología, el medio ambiente y la arquitectura. Con el auspicio de empresas relacionadas con el papel, la madera, la tecnología y la cultura se realizaron encuentros que permitieron la discusión sobre la situación del diseño nacional y mundial.

En busca de una identidad para el diseño: primeros años del siglo XXI

En 1984 se creó la Asociación de Productores y Exportadores de Flores del Ecuador (Expoflores),[36] que reunió a los floricultores para fortalecer la producción y respaldar las exportaciones. En los primeros años del siglo XXI, las empresas productoras de flores (fundamentalmente rosas) aumentaron en número. Los principales destinos de exportación son EE.UU., Holanda, Rusia, Alemania, Italia y, últimamente, China.[37] Este cultivo no tradicional marcó un nuevo ciclo de exportaciones conocido como el "*boom* de las flores". La inversión fue principalmente de capitales extranjeros, que transformaron la actividad agrícola del sector: lo convirtieron en un gigantesco invernadero que representó el tercer rubro de exportaciones privadas del Ecuador y que generó 179 millones de dólares en ventas durante 1999 y 36 millones de dólares en el primer trimestre del 2000.[38]

Desde 2001, bajo el gobierno del presidente Jamil Mahuad, la economía ecuatoriana se dolarizó: se adopta el dólar estadounidense como la nueva moneda nacional (el cambio fue de 25.000 sucres por 1 dólar estadounidense). Algunos de los factores que determinaron la decisión fueron: la inestabilidad macroeconómica, el escaso desarrollo de los mercados financieros, la falta de credibilidad en los programas de estabilización, la globalización de la economía, el historial de alta inflación. A partir de esta medida, la economía del país mantuvo cierta estabilidad y facilitó al sector productivo la inversión en recursos tecnológicos y viajes al exterior. Las oportunidades de crédito mejoraron, lo que posibilitó la creación de nuevas empresas, incluidos emprendimientos vinculados con el diseño.[39]

En contraposición, la dolarización afectó a la clase de menores recursos; amplió la brecha de pobreza y aumentó el desempleo. Estas circunstancias determinaron en la última década el incremento de la emigración a EE.UU. y Europa.

[35] La II Bienal Universitaria de Diseño (noviembre de 1998) fue organizada por la Escuela de Diseño de la Universidad Católica en Quito.

[36] La misión de Expoflores es promover y fortalecer el prestigio del sector floricultor ecuatoriano.

[37] http://www.expoflores.com, diciembre, 2004.

[38] Noticias Aliadas: http://www.latinamericapress.org/article.asp?IssCode=&lanCode=2&artCode=1117

[39] Nuevas empresas de diseño o vinculadas: *Pentaedro* (comunicación multimedia), *Ziette* (diseño editorial), *Enlace Integral* (diseño global), *Soho*, *Octofast* (diseño de stands y locales comerciales), *Cónclave* (espacios de exhibición). Existen más de 200 empresas registradas sólo en la Cámara de la Pequeña Industria de Pichincha relacionadas con el diseño.
http://www.pequenaindustria.com

Marca Ecuador. Ministerio de Turismo y CORPEI. 2004. |222|

Hecho en Ecuador. Cámaras industriales. |223|

Las remesas enviadas desde el exterior por ecuatorianos se convirtieron en el segundo rubro de ingresos de divisas al país, después del petróleo. Un 10% de estos ingresos se invirtieron en construcción y artefactos para el hogar, como electrodomésticos, muebles y decoración. En la mayoría de los casos, las nuevas construcciones y el equipamiento de casas de las provincias de Azuay y Cañar (de donde son originarios la mayoría de emigrados) son similares a los que ellos conocieron en el extranjero.

Desde mediados de la década pasada, y con más fuerza estos últimos años, se incrementó notablemente el negocio de las ferias para distintos sectores en diferentes ciudades, como Quito, Guayaquil, Durán, Cuenca y Loja.[40] Se trata de ferias de alimentos, cuero y calzado, automóviles, computación, flores, madera, metalmecánica, industria gráfica, construcción, petróleo y también de diseño: "Transición, Diseño & Estilo", en la cual los diseñadores más destacados exponen su trabajo.[41]

El diseño siguió vinculado particularmente al sector empresarial y comercial, y continuó el desarrollo de productos artesanales y semi-industriales. El diseño de información y multimedia es también un trabajo cotidiano en las oficinas de diseño. También los municipios han comenzado a demandar proyectos. En Quito se implementó el diseño de casetas y puestos de venta ambulante y de paradas de *buses*.

Desde finales de los noventa, el alcalde de la ciudad de Loja impulsó para ese sector la regeneración urbana. Como un ejemplo de este trabajo se pueden señalar el primer centro de clasificación de los desechos sólidos del país, la creación del Museo de la Música y el diseño de espacios verdes amplios, como el Parque Jipiro.

En Guayaquil, el alcalde orientó su gestión al mejoramiento de la calidad de vida con la creación del Malecón 2000 y un ambicioso proyecto para la recuperación del espacio urbano y cultural. Otras ciudades principales, como Cuenca y Ambato, también desarrollaron programas para la regeneración y el diseño del espacio urbano. La puesta en valor de espacios coloniales es la clave de todos estos programas.

Asimismo, el diseño es requerido por museos e incluso por sectores de la educación: el gobierno de la provincia de Pichincha creó el programa Edufuturo, de educación integral para escolares, que conjuga la tecnología multimedia y el diseño.[42]

Para la comercialización de productos, las cámaras de productores e industriales iniciaron una fuerte campaña para la producción nacional; la campaña tenía como objetivo el fortalecimiento de empresas nacionales frente a la apertura de mercados: "Elige siempre lo nuestro", "Hecho en Ecuador"[43] y "Mucho mejor si es hecho en Ecuador"[44] fueron las premisas.

El Ministerio de Turismo, en coordinación con la CORPEI (Corporación de Promoción de Exportaciones e Inversiones), Ministerios de Comercio Exterior y Relaciones Exteriores, desarrolló la estrategia de posicionamiento y difusión de la marca Ecuador a partir de un plan de competitividad. Los objetivos fueron: "*Identificar, mediante un solo logotipo, a todas las actividades productivas del país, promocionar y posicionar al Ecuador como un país megadiverso, pluricultural, único, ubicado en la mitad del mundo, con una identidad clara, definida y unificada, proyectar internacionalmente al Ecuador como país productivo y exportador*". La marca se registró en el Instituto de Propiedad Intelectual (IEPI) en el año 2001 por un período de vigencia de diez años, lo que permitirá su consolidación en los mercados nacional e internacional. "Ecuador, la vida en estado puro" se presentó en 2004 en la ciudad Mitad del Mundo, al norte de Quito.[45]

[40] Desde 1829, por decreto oficial de Simón Bolívar, la ciudad de Loja, al sur del Ecuador en la frontera con el Perú, realiza la Feria Internacional de Loja, que integra a Colombia, Perú y Ecuador. Es una gran exposición de productos diversos: dulces tradicionales, textiles, ropa, calzado, vehículos, proyectos, utilería y menaje de hogar, maquinaria, alimentos, entre otros.

[41] En la Feria (abril, 2005), se dedicó un espacio para reconocer el trabajo de diseñadores destacados en el diseño de muebles y espacios interiores.

[42] El programa de enseñanza por niveles del Gobierno de la Provincia de Pichincha reunió a un grupo multidisciplinario de profesionales en psicología, pedagogía, tecnología y diseño. El desarrollo multimedia y de diseño estuvo a cargo de *Pentaedro*, una empresa de diseño.

[43] Con este eslogan, empresas como Pinto (prendas de algodón), Confiteca (golosinas), Pica (industria del plástico), entre otras, demostrarían la capacidad de producir con calidad al interior del país y hacia el exterior, donde venden sus productos desde el año 2003.

[44] "Mucho mejor si es hecho en Ecuador" es una campaña lanzada en el 2005 por la Cámara de Industriales del Azuay.

[45] http://www.vivecuador.com/

La producción artesanal nacional se vio fortalecida por los productos de los talleres de *Olga Fisch*, *Folklore*, los textiles de Otavalo, las cerámicas de Cuenca, los tejidos y objetos de mimbre, totora, paja toquilla, tagua, bambú y la joyería del arte (Fundación Guayasamín).

En este período, el incremento de empresas de diseño, agencias, franquicias y centros de enseñanza de diseño es notable. Tanto en escuelas como en empresas se procura un perfil propio. En la actualidad, el diseño en el Ecuador "*busca rescatar los signos de su identidad, otorgándole a su vez la contemporaneidad necesaria para su uso y comprensión actual*".[46]

[46] Guarderas, Raúl, "El diseño industrial ecuatoriano en pos de su espacio", en Revista *Trama*, N° 77, Quito, diciembre 2001 - enero 2002.

Bibliografía seleccionada

Acosta, Alberto, *Breve historia económica del Ecuador*, 2da. edición actualizada, Corporación Editora Nacional, Quito, 2004.

Ayala Mora, Enrique, *Nueva historia del Ecuador*, vol. 14, Cronología comparada de la Historia Ecuatoriana, Corporación Editora Nacional, Grijalbo, Quito, 1993.

Ayala Mora, Enrique, *Nueva historia del Ecuador*, vol. 11, Época Republicana V, Corporación Editora Nacional, Grijalbo, Quito, 1996.

Benavides Solís, Jorge, *La arquitectura del siglo XX en Quito*, Ediciones del Banco Central del Ecuador, Quito, 1995.

Moreira Rubén; Álvarez, Yadhira, *Arquitectura de Quito, 1915-1985*, Ediciones Trama, Quito, 2004.

Moya Peralta, Rómulo, *Logos, logotipos e isotipos ecuatorianos*, Ediciones Trama, Quito, 1997.

Museo de la Ciudad, *El Ecuador de Blomberg y Araceli*, Editorial Museo de la Ciudad, Quito, 2002.

Pontificia Universidad Católica del Ecuador, *Quito, 30 años de Arquitectura Moderna, 1950-1980*, Ediciones Trama, Quito, 2004.

Estados Unidos Mexicanos

Superficie*
1.972.550 km²

Población*
107.030.000 habitantes

Idioma*
Español
y lenguas indígenas

P.B.I. [año 2003]*
US$ 483,64 miles de millones

Ingreso per Cápita [año 2003]*
US$ 4.681,9

Ciudades principales
Capital: México D.F. [Ecatepec de Morelos, Guadalajara, Puebla, Tijuana]

Integración bloques [entre otros]
ONU, OEA, OMC, ALCA, G3, TLCAN, MERCOSUR (país observador)

Exportaciones
Petróleo, frutas y verduras, bebidas alcohólicas, productos químicos orgánicos, vehículos, autopartes, minerales metalíferos, plástico, textiles.

Participación en los ingresos o consumo
10% más rico 10% más pobre
43,1% 1%

Índice de desigualdad
54,6% (Coeficiente de Gini)**

*Sader, E.; Jinkings, I., AA.VV.;
Enciclopédia Contemporânea da América Latina e do Caribe, Laboratório de Políticas Públicas, Editorial Boitempo, São Paulo, 2006, p. 761.

**UNDP. "Human Development Report 2004", p.189, http://hdr.undp.org/reports/global/2004
El coeficiente de Gini se utiliza para medir la desigualdad en los ingresos. Es un número entre 0 y 1, donde 0 corresponde a la perfecta igualdad (todos tienen los mismos ingresos) y 1 es la perfecta desigualdad (una persona tiene todos los ingresos y las demás ninguno). El índice de desigualdad es el coeficiente de Gini expresado en porcentaje.

México

Diseño industrial
Manuel Álvarez Fuentes - Dina Comisarenco Mirkin

Diseño gráfico
María González de Cossío

Diseño industrial
Manuel Álvarez Fuentes - Dina Comisarenco Mirkin

El diseño industrial mexicano moderno y contemporáneo, ligado a sus vitales y diversas raíces artísticas y artesanales, ofrece un panorama amplio y complejo que, pese a su trascendencia, no sólo retrospectiva, sino también prospectiva, todavía no ha recibido la atención académica merecida.[1] La síntesis del proceso histórico del diseño industrial mexicano esbozada en el presente capítulo tiene por objeto comenzar a llenar dicho vacío historiográfico y propiciar así el lanzamiento de investigaciones más especializadas y extensas, que documenten y evalúen los éxitos y los fracasos del pasado como instrumento para comenzar a imaginar y concretar el diseño del futuro.

Los antecedentes

La historia económica del país,[2] ligada a los acontecimientos políticos, sociales, tecnológicos y culturales en las distintas etapas, da cuenta de las difíciles circunstancias materiales experimentadas por el diseño industrial nacional. En México, la persistencia del modelo económico conocido como "desarrollo orientado hacia afuera", implementado desde la época virreinal hasta las primeras décadas del siglo XX, prolongadamente definió al país como exportador de productos primarios. La consiguiente necesidad de importación de manufacturas y tecnología dejó al país con muy poco margen para el nacimiento temprano y eficiente de la industria, y para el surgimiento del diseño industrial propiamente dicho. La producción artesanal, enraizada en las manufacturas prehispánicas, continuó así su curso, intentando llenar algunas de las áreas productivas que la importación y la reducida industria mexicana no alcanzaban a satisfacer. El escaso desarrollo industrial tuvo su contrapartida positiva, pues propició en parte la supervivencia de materiales y técnicas de producción artesanal, algunos de los cuales continúan vigentes y vitales hasta hoy en áreas tan ricas como el arte y la artesanía popular en las más diversas formas y en regiones de distintos niveles de desarrollo económico y social.

Cuando a mediados del siglo XX el prolongado transcurso de la Segunda Guerra Mundial obstaculizó el desarrollo de gran parte de la producción industrial de los principales países implicados en el conflicto, se presentó para México una coyuntura económicamente favorable para impulsar la industria nacional, particularmente la textil. El persistente modelo de desarrollo orientado hacia afuera comenzó finalmente a ser reemplazado por el de "desarrollo orientado hacia adentro". Sin embargo, pocos años después de iniciado el proceso de modernización industrial, a partir de la posguerra, y principalmente durante la década del '50, la rápida recuperación de las potencias victoriosas generó graves dificultades para el incipiente desarrollo industrial mexicano.

La creciente competencia internacional, el desarrollo tecnológico y financiero insuficiente de la industria mexicana, y diversas fallas en la implantación de las distintas medidas económicas adoptadas por los gobiernos, sumados a políticas proteccionistas que favorecieron el desarrollo de industrias nacionales de carácter monopólico, dificultaron el desarrollo pleno y competitivo de la industria nacional moderna. Así se restringieron las opciones para el avance del diseño industrial, que de forma tímida se limitaba a seguir, con cierto retraso temporal, algunas de las formas y conceptos propios de los estilos europeos y norteamericanos como el art déco y el *international style*, o bien, por el contrario, a reafirmar, también de forma extrema, la tradición artística del país como símbolo de identidad cultural y

[1] Existen antecedentes en Salinas Flores, Oscar, *Historia del Diseño Industrial*, Editorial Trillas, México D.F., 1992 y en Álvarez, Manuel, *Surgimiento del diseño en México*, Cuadernos de Diseño, Universidad Iberoamericana, México D.F., 1981. La mayor parte de la información contenida en el presente trabajo deriva de la investigación realizada por Dina Comisarenco Mirkin para su libro *Memoria y futuro: historia del diseño mexicano e internacional*, Editorial Trillas, México D.F., 2006.

[2] Para un análisis económico detallado ver Cárdenas, Enrique, *La política económica en México 1950-1994*, FCE/COLMEX, México D.F., 1996 y Martínez del Campo, Manuel, *Industrialización en México. Hacia un análisis crítico*, El Colegio de México, México D.F., 1985.

autonomía. Con el correr del tiempo, y especialmente a partir de las décadas del '40 y del '50, el diseño mexicano comenzó a alcanzar una madurez y un estilo propio.

Modelo de sustitución de importaciones (ISI) (1941-1954)

A partir de la Segunda Guerra Mundial, la demanda externa de productos mexicanos aumentó y la competencia del exterior para algunos productos de consumo interno disminuyó, lo que benefició a la economía nacional en general. Al igual que otros países de América Latina, México se inició en la industrialización moderna con el modelo de desarrollo hacia adentro, a través de la implantación de un programa de sustitución de importaciones (ISI). Dicho programa proponía la intervención directa e indirecta del gobierno a través de incentivos fiscales y crediticios, como también la protección comercial, para favorecer el desarrollo industrial nacional con el objeto de satisfacer las necesidades del mercado local. Las inversiones en infraestructura, carreteras, puentes y dotación de energía a precios accesibles, las equilibradas finanzas públicas, el tipo de cambio y la inflación estables permitieron el rápido crecimiento de la economía en su conjunto.

En esta etapa, en lo que al diseño industrial se refiere, resulta importante señalar que se atendió no sólo a los objetos de lujo que redundan en mayores ganancias, sino también, y principalmente, con el apoyo del Estado, a las crecientes necesidades de la población mayoritaria en cuanto a servicios de educación, salud y vivienda a través de la producción de muebles de carácter doméstico, hospitalario y escolar. Se crearon programas de construcción de escuelas en los que el diseño industrial marcó nuevos paradigmas que permitieron atender la creciente demanda. Destacaron muy especialmente las aulas rurales prefabricadas y el mobiliario económico de las mismas diseñado por Pedro Ramírez Vázquez y Ernesto Gómez Gallardo Argüelles, apoyados en tecnología básica de producción industrial. Los talleres artesanales y las empresas nacionales prosperaron durante esta etapa: Industria Eléctrica de México S.A. de C.V., con electrodomésticos, y D.M. Nacional, con la abundante producción de mobiliario para oficinas estatales y privadas. Dichas empresas coexistieron de forma provechosa con talleres familiares especializados en la producción de objetos de alta calidad estética en platería, textiles, vidrio soplado, utensilios para cocina, lámparas y cerámica, como también mosaicos.

La conciencia histórica y social, consolidada en muchos de los artesanos, artis-

Mesa-banco para aula rural. 1944-1964. Diseño: Ernesto Gómez Gallardo Argüelles, Pedro Ramírez Vázquez (coord.). Comité Administrador del Programa Federal de Construcción de Escuelas (CAPFCE). |224|

tas plásticos y arquitectos ligados al diseño nacional a mediados del siglo XX, se relaciona con el impacto que el movimiento revolucionario de 1910, y el subsiguiente desarrollo de la célebre escuela muralista mexicana, tuvieron en el país y en el exterior. Dicha conciencia y orgullo por la raigambre artística nacional se extendió también al gran interés generado en aquel entonces por la recuperación de las tradiciones artesanales del país, que se manifestó de forma clara y directa en el depurado vocabulario formal y en la selección de materiales naturales empleados en los diseños de la época.

La identidad de los objetos pronto comenzó a ser reconocida en el ámbito internacional. Un caso destacado es el constituido por los muebles diseñados por Xavier Guerrero, y por los del equipo integrado por Michael van Beuren, Klaus Grabe y Morley Webb, quienes recibieron distintos premios en la sección latinoamericana del concurso de mobiliario *Organic Design in Home Furnishings*, organizado por el Museo de Arte Moderno de Nueva York.[3]

La influencia del Bauhaus, experimentada en México a través de las visitas de Joseph Albers, las actividades desarrolladas en el país por Hannes Meyer[4] y, principalmente, por el estímulo al diseño llevado a cabo por Clara Porset[5] a través de exposiciones, conferencias y su obra personal, reforzaron el interés de los diseñadores de la época, animados por un fuerte compromiso de servicio social, para optimizar los procesos productivos y alcanzar así el nivel de producción masivo anhelado. La influencia del Bauhaus también se dejó sentir en la adopción creciente del vocabulario formal de carácter abstracto y formas geométricas simples, tomado por muchos diseñadores de forma predominante, o combinada, en distintas dosis, con las tradiciones regionales y el estilo personal de cada diseñador.

La fundación del *Taller de Artesanos* en la Ciudadela, conocido como "Bauhaus mexicana";[6] la publicación de la revista *Espacios* editada por Guillermo Rossell de la Lama y Lorenzo Carrasco; y la muestra *El arte en la vida diaria. Exposición de objetos de buen diseño hechos en México*, en el Palacio de Bellas Artes, revelan el éxito alcanzado por el diseño mexicano de la época.

Desarrollo estabilizador (1954-1970)

El modelo de "desarrollo estabilizador" fue implantado en México con el objeto de evitar los factores desestabilizantes externos e internos (devaluación,

[3] Noyes, Eliot F., *Organic Design in Home Furnishings*, Museum of Modern Art y Arno Press, Nueva York, 1969.

[4] Rivadeneyra, P., "Hannes Meyer en México", en *Apuntes para la historia y crítica de la arquitectura mexicana del siglo XX: 1900-1980*, SEP, INBA, México D.F., 1982, pp. 115-192.

[5] Salinas Flores, Oscar, *Clara Porset. Una vida inquieta, una obra sin igual*, UNAM, Facultad de Arquitectura, Centro de Investigaciones de Diseño Industrial, México D.F., 2001.

[6] Maseda Martín, María del Pilar, *La Escuela de Diseño del INBA*, INBA, México D.F., 2000.

Muebles para casa campesina. Diseño: X. Guerrero. Premio en el concurso "Organic Design". Museo de Arte Moderno. Nueva York, 1952. |225|

Butaque. Diseño: Clara Porset. 1950. |226|

Exposición El arte en la vida diaria. 1952. Museo de Ciencias y Artes, Facultad de Arquitectura, UNAM, México D.F. |227|

inflación, etc.) y fomentar el desarrollo estable del país a través del crecimiento económico y el equilibrio de precios y de la balanza de pagos. Los principales instrumentos utilizados para lograrlo fueron el control del nivel del gasto público, del monetario y del endeudamiento externo. En lo que a la industria se refiere, el programa continuó con las prácticas características del modelo de sustitución de importaciones (ISI): estableció barreras protectoras a través del apoyo fiscal de crédito, aranceles, subsidios y exenciones fiscales, creando la infraestructura básica, como también el estímulo, para la formación de empresas con capital mixto, público y privado.

Durante cierto tiempo pareció justificado referirse a esta etapa como la del "milagro mexicano", pues el desempeño económico del país fue uno de los más exitosos entre los países de industrialización tardía. Sin embargo, a mediados de la década del '60 el modelo de desarrollo estabilizador comenzó a resquebrajarse y el crecimiento industrial ya no pudo ser financiado. Para aquel entonces, los problemas políticos y sociales que acompañaban a la crisis económica se agudizaron peligrosamente. La masacre de Tlatelolco, con la que el gobierno de turno reprimió el movimiento estudiantil del '68, reveló su insana dependencia de la violencia y la gravedad general de la situación política y social.

En lo que al diseño industrial se refiere, la primera etapa de bonanza económica se caracterizó por una intensa actividad. La influencia de distinguidos arquitectos, diseñadores y teóricos extranjeros como Lance Wyman, Peter Murdoch, Gui Bonsiepe y Sergio Chiappa se dejó sentir en el diseño nacional, que entonces experimentó una actualización formal y metodológica. Las corrientes internacionales en boga, como los movimientos pop, op, la HfG Ulm y el diseño italiano, marcaron su huella, especialmente en el diseño de mobiliario y electrodomésticos. El surrealismo tuvo un original exponente en el país en la obra de Pedro Friedeberg.

La industria de la época experimentó una diversificación considerable y otras áreas comenzaron a aprovechar la labor profesional del diseño: construcción, partes y refacciones automotrices, motores diesel, maquinaria textil, vagones de ferrocarril, máquinas de escribir, máquinas de coser, objetos plásticos y relojes de pulsera. En esta época se instalan en México empresas muebleras como Knoll International, continúan creciendo algunas empresas fundadas anteriormente como D. M. Nacional y se desarrollan nuevas industrias de capital mexicano

Ambientación de estadios y uniformes de edecanes para la Olimpiada México, 1968. |228|

dedicadas al mueble como P. M. Steele, Von Haucke y López Morton entre otras. Asimismo, en el norte del país, Monterrey, se consolidan las empresas aceeras y del vidrio, y las cementeras que dan origen a grupos empresariales muy poderosos como Grupo Hylsa, Altos Hornos de México, Vidriera Monterrey (hoy Grupo Vitro) y la empresa hoy mundial Cemex, que utilizan el diseño para el desarrollo de sus procesos y productos.

La construcción del *metro* de la ciudad de México y, especialmente, la organización de los Juegos Olímpicos de 1968 imprimieron un fuerte impulso al diseño nacional; los equipos de trabajo interdisciplinarios e internacionales desarrollaron diseño en diversas áreas: mobiliario y arte urbanos, señalización, uniformes y artículos producidos como *souvenirs*. Por otra parte, en lo que a diseño colectivo y de interés social se refiere, resulta importante señalar que el Instituto Mexicano del Seguro Social integró, por aquel entonces, equipos de diseñadores industriales con el propósito de desarrollar equipamiento para guarderías, instalaciones deportivas y, sobre todo, hospitales, labor que desarrollan los primeros egresados de la carrera de diseño industrial de la Universidad Iberoamericana. Entre los diseñadores mexicanos de la época se destacaron los proyectos de Horacio Durán, quien logró combinar la tradición artesanal mexicana con la estilización de formas características de las vanguardias internacionales. Durán también contribuyó al desarrollo del diseño nacional al participar en la fundación de las primeras carreras universitarias de diseño en el país, primero en la Universidad Iberoamericana, y poco tiempo después en la Universidad Nacional Autónoma de México (UNAM).[7] Los programas de estudio de esta última se basaron en un primer momento en los desarrollados por el Bauhaus, la HfG Ulm y el Instituto Tecnológico de Illinois, lo que reafirmaba la influencia de dichas escuelas en el diseño mexicano.

Por otra parte, la Escuela de Diseño y Artesanías (EDA), en la ciudad de México, actualizó sus planes de estudio para abarcar también los aspectos teóricos, que le permitieron ofrecer un programa educativo no sólo artesanal sino asimismo de diseño industrial moderno.

Los reconocimientos internacionales al diseño mexicano continuaron cuando Clara Porset fue premiada en la XI Trienal de Milán por sus muebles de jardinería y playa; y Pedro Ramírez Vázquez lo fue en la XII Trienal de Milán por su proyecto de *Escuela Rural Prefabricada*.

[7] Durán Navarro, Horacio, "Diseño Industrial 1969 el inicio", en *Cuadernos de Arquitectura y Docencia*. Monografía sobre la Facultad de Arquitectura, Nº 4-5, UNAM, México D.F., 1990.

Silla Charra. 1955-1960. Diseño: Horacio Durán. |229|

Escuela Rural Prefabricada. Aula y escritorio del maestro. 1944-1964. Diseño: Pedro Ramírez Vázquez.

(CAPFCE), Premio en la XII Trienal de Milán, 1960. |230|

Desarrollo compartido (1970-1976)

En la década del '70, el presidente Luis Echeverría (1970-1976) implementó reformas destinadas a sustituir el modelo de desarrollo estabilizador por el denominado de "desarrollo compartido", con un fuerte incremento de la intervención del Estado en la economía. A través del aumento del gasto público se esperaba revitalizar la economía y alcanzar una mayor justicia social. La industria creció ligeramente, pero las fallas estructurales del sistema generaron presiones que culminaron en una creciente deuda externa e interna, la fuga de capitales y una exorbitante inflación, que dieron inicio a una prolongada crisis económica y social.

Durante este período el diseño industrial recibió, por primera vez, un fuerte impulso por parte del gobierno nacional a través de la creación del Instituto Mexicano de Comercio Exterior (IMCE), del Centro de Diseño y del Consejo Nacional de Diseño. Dichos organismos impulsaron a las empresas para exportar y promover los productos mexicanos en el orden internacional, organizaron concursos, exhibiciones y cursos; promovieron el contacto entre diseñadores e industriales mexicanos; y ofrecieron asesoramiento técnico en cuestiones de diseño industrial. El Centro de Diseño creó un registro de diseñadores industriales para favorecer su vinculación con los industriales y también produjo publicaciones, entre las que sobresalen las así llamadas "hojas del buen diseño".

En lo que a estilo, técnicas de producción y análisis de la relación de los objetos con los usuarios se refiere, las influencias más destacadas se debieron a la presencia de diseñadores extranjeros, como los norteamericanos George Nelson y Henry Dreyfuss, y el finlandés Tapio Wirkkala, quienes ofrecieron seminarios y conferencias en México; y, fundamentalmente, el diseñador británico Douglas Scott, quien trabajó e impartió clases en México durante varios meses. También hubo muestras internacionales de diseño italiano, británico y una retrospectiva del Bauhaus. Por otra parte, la influencia de la HfG Ulm y del diseño italiano comenzó a dejar su huella en el diseño nacional a través del trabajo personal y de difusión desarrollado por María Aurora Campos Newman de Díaz.[8]

[8] Campos, María Aurora, "Retratos, diseñadores y arquitectos", Canal 40, México D.F.

Un signo del impulso general recibido por el diseño industrial en esta época fue la fundación de las primeras organizaciones gremiales de profesionales del diseño industrial y gráfico. En particular, el Colegio de Diseñadores Industriales y Gráficos de México (CODIGRAM), en actividad hasta este momento, se convir-

Diseño en México, publicación quincenal. 1972-1976. Centro de Diseño, IMCE. |231|

Calculadora Electrónica. 1974. Diseño: Luis Javier Padilla Navarro y Carlos Vélez Bulle. IME de México S.A. |232|

México - Diseño industrial

tió en un promotor de la actividad a través de la organización de congresos, la publicación de guías de diseñadores industriales y gráficos, y el nombramiento de peritos diseñadores.

También la enseñanza del diseño experimentó un período de expansión considerable, pues entonces comenzaron a funcionar las primeras carreras de diseño industrial fuera de la capital, por ejemplo en Guadalajara y Monterrey. Varios alumnos de diseño industrial y arquitectura, Ernesto Velasco León, Antonio Ortiz Zertucha, Manuel Álvarez y Carlos Trejo Lerdo, entre otros, recibieron apoyo del CONACYT para perfeccionarse y actualizarse en el extranjero.

El IMCE, los gremios profesionales y las distintas universidades y escuelas de diseño coordinaron esfuerzos para organizar concursos y exposiciones colectivas de trabajo que ayudaron a difundir la labor de los diseñadores. Se destaca particularmente la exposición *Retrospectiva y Prospectiva* llevada a cabo en el Museo de Arte Moderno de la ciudad de México, en donde se exhibió el trabajo de reconocidos diseñadores, como también algunos de los productos de diseño colectivo creados por distintas empresas nacionales.

El Fondo Nacional para el Consumo de los Trabajadores (FONACOT), organismo financiero del Estado creado en 1970, convocó, desde sus primeras acciones, a una serie de concursos de diseño de mobiliario y enseres domésticos de interés social. Hay que destacar la vinculación propiciada por dicho organismo entre diseñadores, fabricantes y organismos normativos gubernamentales que crea parámetros tecnológicos y económicos para el diseño de productos.

Un rasgo significativo del impulso tomado por el diseño industrial durante esta época fue la creación de estudios de diseño, como *Design Center de México S.A., DIDISA* y *8008 Diseño*. En estos años aparecieron tiendas con diseño mexicano, como Shop y Pali, que durante varios años ofrecieron al mercado mexicano objetos decorativos producidos industrial y artesanalmente para el ambiente doméstico.

El crecimiento del comercio y la distribución de mercancías y productos, como los de la empresa Bimbo y de la industria de bebidas gasificadas nacionales, y el acelerado desarrollo urbano en ciudades medias propiciaron el desarrollo de diseños de autobuses y vehículos de carga ligeros desde 1970. Juan Manuel Aceves logró diseños de carrocerías con tecnología propia e impulsó desde entonces a otros diseñadores en este campo innovador.

Calefactor Mercurio. 1976. Diseño y fabricación: Industrias RTC. |233|

Mesa con pedestal. Diseño: Ernesto Gómez Gallardo Argüelles. Manufacturera Intercontinental S.A. |234|

Luminaria exterior. 1973. M. Á. Cornejo Murga. Adriann´s de México S.A. Premio Nacional de Diseño. IMCE. 1973. |235|

México experimentó un acelerado crecimiento en la industria automotriz con el establecimiento y desarrollo de empresas armadoras provenientes de los EE.UU., Alemania, Italia y Francia, lo que a su vez generó el surgimiento de industrias nacionales de autopartes, que con apoyo de diseñadores industriales proveen a los fabricantes de vehículos hasta la fecha. En 1961, empresarios mexicanos adquirieron la fábrica alemana de automóviles Borgward, que instalaron en Monterrey para producir modelos ya existentes en el mercado internacional, con miras a desarrollar, en el futuro cercano, diseños de automóviles nacionales. Si bien lograron comercializar los modelos importados en el país, el desarrollo de los modelos nacionales, no sobrepasó la etapa de la creación de prototipos por problemas de orden tecnológico y por la competencia del mercado contemporáneo.

Crecimiento acelerado o alianza para la producción (1976-1981)

El presidente José López Portillo (1976-1982) trató de recuperar la confianza perdida durante el régimen anterior a través de la ejecución de reformas en lo económico, político y administrativo. Esta etapa se conoce como de "crecimiento acelerado", porque desde 1978 hasta 1981 la economía nacional creció con un promedio anual del 8% del Producto Bruto Interno (PBI). El crecimiento del precio del petróleo en el mercado mundial favoreció al sistema mexicano entre 1978 y 1981. En 1979 se creó el "Plan Nacional de Desarrollo Industrial", que contemplaba el otorgamiento de apoyos financieros de fideicomisos y fondos nacionales; en el mismo año se creó también el "Plan Global de Desarrollo" para fortalecer la independencia de México; y se propuso la "Alianza para la Producción", que favoreció la creación de convenios entre empresarios y dependencias estatales. Sin embargo, el crecimiento de las importaciones, la acumulación de la deuda externa, los desequilibrios comerciales, el aumento del gasto público corriente, la inflación, la disminución del ahorro y la fuga de capitales, sumados a la brusca caída en los precios del petróleo y el alza en las tasas de interés, generaron una fuerte recesión económica.

Pese al apoyo gubernamental de principios de los años setenta, la calidad y el costo de los productos mexicanos (factores dependientes de la tecnología y las técnicas de producción disponibles) no alcanzaron para posicionarlos adecuadamente en los mercados extranjeros, y las asociaciones promotoras del diseño surgidas en la primera parte de la década comenzaron a disminuir su actividad.

Borgward 230GL. 1964-1965. Monterrey, Nuevo León |236| Lerma 1981. Diseño: G. Espinoza. Vehículos Automotores Mexicanos, Toluca, México. |237|

Metrobus. 1974. Juan Manuel Aceves Cano. Design Center. Diesel Nacional. |238|

Dinalpine A110. 1965. Producido bajo un diseño realizado en Diesel Nacional (empresa del gobierno mexicano). Sahagún, estado de Hidalgo. |239|

México - Diseño industrial

La asociación de diseñadores organizó en 1979 el Congreso Internacional de Diseño del ICSID, primero y único en realizarse en América Latina. En él hubo una participación relevante latinoamericana y se sentaron las bases para la creación de la Asociación Latinoamericana de Diseño Industrial (ALADI). En colaboración con los gremios profesionales, especialmente con el CODIGRAM, las universidades organizaron congresos, exposiciones y conferencias. En esta época la UNAM inauguró el Taller de Investigación en Diseño Industrial, dirigido por Luis Equihua, el cual constituyó un punto de contacto para propiciar la colaboración entre los diseñadores y la industria.[9] Como fruto de estas actividades del taller de la UNAM y vinculadas a instituciones públicas y privadas, surgieron proyectos de mobiliario hospitalario, oxigenadores sanguíneos, digestores de desechos orgánicos, tractores, triciclos desarmables para exportación. En 1978 la Universidad Iberoamericana nombró director de las carreras de diseño industrial y gráfico a Manuel Álvarez Fuentes, primer diseñador industrial en asumir la dirección de una escuela de diseño en el país.

La empresa Helvex, del ramo sanitario, que había comenzado como muchas otras produciendo diseños de otros países a través de licencias y pagos de regalías, con el correr del tiempo, particularmente a partir de las décadas del '70 y del '80, logró la integración de productos para ser fabricados totalmente en México, con el apoyo de un departamento de diseño que desarrolló la primera mezcladora integral para tina y regadera y una llave ahorradora de agua, merecedoras de premios de diseño.

La actividad industrial de pequeñas empresas fue apoyada con la intervención de diseñadores industriales, en un formato de financiamiento para el desarrollo de productos que implementó el Consejo Nacional de Ciencia y Tecnología bajo el nombre de Proyectos de Riesgo Compartido. De este modo, universidades, empresarios y el propio CONACYT aportaron recursos y capital de riesgo para impulsar la creación de productos con tecnología nacional. La industria electrónica, autopartes y equipamiento de hospitales se vieron beneficiadas con este esquema. Se trató de un ejemplo de la vinculación entre el Estado y la iniciativa privada bajo el esquema del desarrollo compartido apoyado por el diseño industrial.

Uno de los proyectos colectivos más destacados de la época, coordinado por Ernesto Velasco León, fue la remodelación de todo el sistema de aeropuertos del país, realizado también con alumnos y profesores de la UNAM, en colaboración

[9] Equihua, Luis, "La investigación en diseño industrial", en *Cuadernos de Arquitectura y Docencia*. Monografía sobre la Facultad de Arquitectura, N° 4-5, UNAM, México D.F., 1990.

Mostradores de *check-in* |240| y asientos de sala de embarque. |241| 1976-1982. Diseño (coord.): Ernesto Velasco León. Aeropuertos y Servicios Auxiliares (ASA), México D.F.

Desfibrilador, electrocardiógrafo y carro de emergencias. 1983. "Riesgo Compartido". Universidad Iberoamericana, Técnicos Electromédicos S.A. y CONACYT. |242|

[10] Monroy, Irma, "El aeropuerto capitalino: diseño que trasciende", en *DeDiseño*, N° 35, México D.F., pp. 32-36.

con Aeropuertos y Servicios Auxiliares (ASA). El resultado comprendió un amplio espectro de objetos: mobiliario de atención al público, rampas de acceso, casetas de cobro y vigilancia móviles, vehículos para transporte de discapacitados, un camión pinta-rayas para pistas y estacionamientos, vehículos de rescate, túneles telescópicos para el ingreso a los aviones y una avioneta fumigadora, todos ellos diseñados para ser construidos con materiales y con tecnología nacional.[10]

Al término de este período, con la expropiación de la banca las instituciones financieras recurrieron al diseño con el propósito de mejorar su imagen y los servicios al público, con el diseño de mobiliario y equipamiento de las sucursales bancarias. Auspiciaron así la creación de una rama del diseño que permanece vigente.

Crisis del modelo estabilizador e inserción en el modelo neoliberal (1981-2005)

El endeudamiento externo y la asociación de la democracia con el ideario neoliberal en el ámbito mundial abrieron el camino para el afianzamiento del Estado neoliberal en América Latina. En México, el modelo económico se adoptó con Miguel de la Madrid y continúa hasta el momento actual. El sistema se basa en la economía de mercado e implica la apertura comercial al exterior a través de la reducción o eliminación de las medidas arancelarias y legales para la importación, como también la reducción de la intervención estatal en la economía, en beneficio del capital privado. La conformación de bloques económicos a través de la firma de tratados internacionales y el afianzamiento de compañías multinacionales provocaron cambios estructurales muy profundos en las relaciones sociales y económicas del país. La pobreza y la desigualdad en el ingreso han aumentado, hay mayor desempleo y el sistema de seguridad social se encuentra en crisis.

Desde los inicios de la década del '80, el grave panorama general, sumado a la crisis petrolera, la deuda externa, la devaluación del peso, la inflación, la pérdida real del poder adquisitivo de la población y el dramático terremoto de 1985 constituyeron serios obstáculos para el desarrollo pleno del diseño industrial prometido por las décadas anteriores. A partir de entonces, de forma cada vez más firme y continuada, las industrias transnacionales optaron por transferir diseños desde el exterior, circunscribiendo las opciones disponibles al desarrollo del diseño nacional al área de empaques y stands de exhibición de productos. Por otra parte, frente a la agudizada falta de protección estatal y la apertura externa, la mayoría de las indus-

Portada de revista DeDiseño Magenta. N° 1, 1994. Centro Mexicano de Diseño. |243|

Artefactos de iluminación. 1991. Diseño: Jorge Moreno Arózqueta. Toulouse. |244|

Centro Hospitalario 20 de noviembre. 1993-1994. Diseño (coord.): Ernesto Velasco León. |245|

trias nacionales, incluidas algunas de las más pujantes, sintieron los devastadores efectos de sus tradicionales desventajas competitivas, relacionadas con la falta de tecnología actualizada y con el incompleto proceso de modernización productiva, lo que limitó todavía más el espectro y la cantidad de objetos de diseño.

Sin embargo, y a pesar de los serios límites existentes, principalmente a partir de la década del '90, el diseño nacional entró en una fase de gran efervescencia. Las instituciones educativas, la investigación, los centros de promoción, las exposiciones, las revistas y los concursos comenzaron a ofrecer perspectivas alentadoras.

Ante la presión comercial de la creciente globalización, varios diseñadores mexicanos sintieron la necesidad de convertirse en empresarios que no sólo diseñaban sus productos sino que también se ocupaban de su comercialización, para obviar así a los intermediarios que dificultan su inserción en el mercado.

En el ámbito educativo se destaca la apertura de los primeros cursos de postgrado en la UNAM (1980) y las primeras publicaciones académicas dedicadas al diseño: *Historia del Diseño Industrial* (1992), *Tecnología y Diseño en el México Prehispánico* (1995) y *Clara Porset. Una vida inquieta, una obra sin igual* (2001), de Oscar Salinas Flores.

Entre los centros de promoción merecen mención las fundaciones de la Academia Mexicana del Diseño (1981); del Museo Franz Mayer (1982); de Quórum, Consejo de Diseñadores de México, A.C. (1985); del Centro Promotor de Diseño (1994) y de la Galería Mexicana de Diseño (GMD, 1991).

Muchos diseñadores lograron sobreponerse a las dificultades económicas con la producción de objetos originales y funcionales. Las revistas dedicadas al diseño, como *Magenta* (1983), *México en el Diseño* (1990), *Podio* (1991), *DeDiseño* (1994), *DX* (1998) y la publicación electrónica *Guía de Diseño Mexicana* (1999), coordinada por Laura Gómez, desempeñan también un destacado papel promocionando y relacionando los ámbitos académicos y productivos.

La apertura económica que se formalizó con la firma del Tratado de Libre Comercio de América del Norte (TLC), en enero de 1994, trajo consigo cambios en el comercio y en el desarrollo de la práctica del diseño industrial. Se establecieron comercios que ampliaron la oferta de productos cuyo diseño empezó a ser originario de los respectivos países del TLC y elaborados en cualquiera de ellos. Tanto empresas nacionales como multinacionales contrataron diseñadores industriales para desarrollar y producir para los mercados de Canadá, EE.UU. y México. Se destaca el mercado de autopartes, que atiende a empresas automotrices de la región y de Europa y Asia. Los centros de diseño creados en Querétaro por Mabe, Condumex, Aplicca (antes Black & Decker) y otros, dan cuenta de este cambio bajo la influencia de la globalización.[11]

Entre los proyectos colectivos de la primera etapa de este período resalta *Fabricasa*, una vivienda industrializada modular y transportable, diseñada por un grupo de trabajo integrado por estudiantes de la UNAM y coordinado por Fernando Fernández Barba, con el objeto de satisfacer las urgentes necesidades de vivienda del país.[12] En la segunda etapa del presente período, hay que señalar la remodelación del centro hospitalario "20 de Noviembre", coordinada por Ernesto Velasco León. Dicho proyecto reunió a un grupo multidisciplinario formado por arquitectos especialistas en hospitales y arquitectos paisajistas; ingenieros especialistas en estructuras, electromecánica, acústica, hidráulica, desechos, sistemas avanzados en el uso de energía pasiva; artistas plásticos y diseñadores gráficos e industriales, con resultados originales y eficientes desde los puntos de vista utilitario, formal-estéti-

[11] Villarreal, René y Ramos, Rocío, *México Competitivo 2020*, Editorial Océano de México, México D.F., 2002. Citado en: Leycegui, Beatriz y Fernández de Castro, Rafael, *TLCAN ¿Socios Naturales? 5 años del TLCAN*, ITAM, Editorial M. A. Porrúa, México D.F., 2000.

[12] *Catálogo de la Coordinación de Diseño Aplicado 1985-87*, Unidad Académica de Diseño Industrial, Facultad de Arquitectura, UNAM, México D.F., p. 14; y "Fabricasa, Alternativa Habitacional", *Gaceta UNAM*, México D.F., 30 de abril de 1987, pp. 6-7.

Chac-muelas, Dentatlí y Huehuetotl. 1998-1999. Premio Quorum de D. I., 1999. Condonera Sub-Marcos. 1999. |246|

Diseños: A. Amaya. |247| Lámpara araña. Diseño: M. Lara. 2001. |248|

co y productivo. También en el área de la salud, específicamente en lo que se refiere a equipos de rehabilitación para discapacitados, hay que señalar el trabajo colectivo llevado a cabo por María Francesca Sasso Yadi y Georgina Aguilar Montoya con un grupo de alumnos de la Universidad Autónoma Metropolitana (UAM).

Por otra parte, en lo que a diseño y artesanía se refiere, merece mención el Programa Multidisciplinario Diseño Artesanal, Cultura y Desarrollo de la UAM, Unidad Azcapotzalco, coordinado por Fernando Shultz, y llevado a cabo para preservar e impulsar el desarrollo artesanal del país. El programa contempla la creación de nuevas formas de promoción de las artesanías nacionales e incluye distintos recursos para optimizar su producción y actualizar sus tipologías.

En forma análoga, a través de la Secretaría de Comercio se impulsa el desarrollo de productos artesanales (y por ende el de las comunidades artesanales) con el programa de apoyo al diseño artesanal (PROADA).[13]

[13] Ver más en el capítulo "Diseño y artesanía", Shultz, Fernando.

Entre los diseñadores de la primera etapa resaltan Arturo Domínguez Macouzet, activo en el campo de la organización gremial; Oscar Salinas Flores, diseñador e investigador, y Luis Equihua Zamora, diseñador, educador e impulsor del trabajo interdisciplinario. Entre los diseñadores más jóvenes hay que señalar los proyectos de Jorge Moreno Arózqueta, Alberto Villarreal, Andrés Amaya, Mauricio Lara, Héctor Esrawe, Débora García, Edith Brabata y Emiliano Godoy, que denota la actualización del diseño mexicano en lo que al humor y al simbolismo característico de la sensibilidad posmoderna se refiere.

Pese a las exiguas posibilidades de desarrollo industrial tradicionalmente experimentadas por México, con el correr del tiempo, y particularmente a partir de la segunda mitad del siglo XX, la iniciativa de algunos funcionarios públicos, industriales y promotores particulares, la creciente incorporación de la tecnología para la manufactura y la optimización de procesos y el potencial de los diseñadores lograron conformar un marco propicio para el surgimiento y desarrollo de un diseño nacional que, adaptándose a las circunstancias sociales de desarrollo tecnológico y a las recurrentes crisis económicas, logró generar un repertorio de objetos industriales de variadas características formales, técnicas, utilitarias y simbólicas.

La continuidad y simultaneidad existente entre los protagonistas de la cultura estética de América Latina,[14] las artesanías, el arte y los diseños, resulta una realidad fácilmente perceptible en los objetos producidos en México a través de su rica y compleja historia. Los originales códigos visuales utilizados en los diseños tienen referencias formales, técnicas y simbólicas que aluden a las tradiciones artesanales y artísticas mexicanas, y las actualizan integradas con los vocabularios estilísticos propios de los movimientos de las vanguardias nacionales e internacionales.

[14] Acha, Juan, *Introducción a la teoría de los diseños*, Editorial Trillas, México D.F., 1988.

Por otra parte, también desde el punto de vista productivo, muchos de dichos diseños escapan a las clasificaciones tradicionales de carácter unívoco, pues al combinar en una misma obra características propias del trabajo manual, intelectual y mecánico, se transforman en objetos híbridos, de carácter "artesanal-artístico-industrial", que expresan y contribuyen a definir una original identidad estética.

Actualmente, en plena etapa de globalización en lo económico y lo cultural, resulta evidente que en México el proceso de modernización industrial, iniciado formalmente en las décadas del '40 y del '50, se encuentra muy lejos de haber alcanzado las metas anheladas. Las consecuencias sociales de este frustrado alcance revisten un carácter grave, pues la pobreza, el desempleo y la inequidad económica y social, lejos de haber sido resueltos, continúan en franco proceso de agudización.

Estufa. 2002. Diseño: D. García. Centro de Tecnología y Desarrollo de Mabe, Querétaro, México. |249|

Por otra parte, la dilución de la identidad cultural que conlleva la globalización económica señala un área de oportunidad relevante para estimular el desarrollo pleno del diseño mexicano, tradicionalmente impregnado de formas y símbolos altamente idiosincrásicos pero lo suficientemente flexibles como para incorporar códigos visuales, materiales y procesos productivos actualizados y eficientes.

Bibliografía seleccionada

Acha, Juan, *Introducción a la teoría de los diseños*, Editorial Trillas, México D.F., 1988.

Álvarez, Manuel, *Surgimiento del diseño en México*, Cuadernos de Diseño, Universidad Iberoamericana, México D.F., 1981.

Cárdenas, Enrique, *La política económica en México 1950-1994*, FCE/COLMEX, México D.F., 1996.

Comisarenco Mirkin, Dina, *Memoria y futuro: historia del diseño mexicano e internacional*, Editorial Trillas, México D.F., 2006.

Durán Navarro, Horacio, "Diseño Industrial 1969 el inicio", en *Cuadernos de Arquitectura y Docencia*. Monografía sobre la Facultad de Arquitectura, Nº 4-5, UNAM, México D.F., 1990.

Equihua, Luis, "La investigación en diseño industrial", en *Cuadernos de Arquitectura y Docencia*. Monografía sobre la Facultad de Arquitectura, Nº 4-5, UNAM, México D.F., 1990.

Leycegui, Beatriz y Fernández de Castro, Rafael, *TLCAN ¿Socios Naturales? 5 años del TLCAN*, ITAM, Editorial M. A. Porrúa, México D.F., 2000.

Martínez del Campo, Manuel, *Industrialización en México. Hacia un análisis crítico*, El Colegio de México, México D.F., 1985.

Monroy, Irma, "El aeropuerto capitalino: diseño que trasciende", en *DeDiseño*, Nº 35, México D.F.

Rivadeneyra, P., "Hannes Meyer en México", en *Apuntes para la historia y crítica de la arquitectura mexicana del siglo XX: 1900-1980*, SEP, INBA, México D.F., 1982.

Salinas Flores, Oscar, *Clara Porset. Una vida inquieta, una obra sin igual*, UNAM, Facultad de Arquitectura, Centro de Investigaciones de Diseño Industrial, México D.F., 2001.

Salinas Flores, Oscar, *Historia del Diseño Industrial*, Editorial Trillas, México D.F., 1992.

Villarreal, René y Ramos, Rocío, *México Competitivo 2020*, Editorial Océano de México, México D.F., 2002.

Puntero Electrónico Inalámbrico. 2003. Diseño: Manuel Álvarez Fuentes y Ruy Gómez Gutiérrez. ILCE, México D.F. |250|

Carrocería. Sherpa, 2001. Diseño: Mastretta Design. Pachuca, México. Electric Vehicles International. |251|

Cruzero, carrocería e interiores. 2000. Diseño: Daniel Mastretta. CATOSA, Carrocerías Toluca, México. |252|

Diseño gráfico
María González de Cossío

México es un país conformado por diversas culturas que se han mezclado a lo largo de su historia, cada una de las cuales ha sido absorbida, modificada y asimilada hasta donde el mexicano lo ha deseado. Hasta ahora, las diversas influencias se han aceptado total o parcialmente y muchas de ellas se han transformado en una manifestación propia del país. La cultura prehispánica rica en expresiones visuales, la llegada de los españoles que dejó la religión y la lengua, el mestizaje y la producción artesanal, la influencia francesa y su sofisticación a principios del siglo XX, la inmediatez de los EE.UU. y su penetración insistente con programas de marketing y publicidad, la llegada de los intelectuales españoles en los años treinta, la puerta abierta a cubanos, chilenos y argentinos: todo ello ha contribuido con la cultura mexicana y particularmente con la cultura visual y de la comunicación. Se puede ejemplificar con la escritura gótica introducida por los misioneros españoles[1] en las décadas del 1550 y del 1560, la cual ha sido transformada y apropiada por los mexicanos; cuatro siglos más tarde se utiliza en México indiscriminadamente, aplicándola a eventos cotidianos no religiosos –como letreros en camiones, cantinas, tiendas, carnicerías– y sus trazos han sido modificados con decoraciones adicionales, perspectiva y colores amarillos y rojos, lo que hubiera sido cuestionado y rechazado por tipógrafos europeos ortodoxos.

La historia de México se construye, modifica y sacude por las diferentes fuerzas políticas, sociales, económicas y culturales que viven en el país. Los actores principales y sus acciones no son independientes, sino que afectan la vida de la mayoría de los ciudadanos y rompen la monotonía de la vida diaria con cada suceso. A pesar de la inmediatez de EE.UU., de la enorme influencia que ejerce en todo el mundo, México ha tratado de mantener su propia identidad y su propio discurso visual. El diseño gráfico, como actividad profesional que produce objetos culturales, se ha visto también alterado con mayor o menor intensidad en cada uno de los hechos que dominan al país.

Crecimiento acelerado por la industrialización

A finales de los años cuarenta México quedó dentro de la influencia directa de EE.UU. ya que Europa, debilitada por la Segunda Guerra Mundial, no hizo contrapeso. Las exportaciones de EE.UU. a México iban en aumento sin restricciones: los principales productos, como textiles, alimentos, bebidas, zapatos, alcohol, vidrio, etcétera, eran elaborados dentro del país pero con componentes importados.[2] Para detener este ritmo, el gobierno mexicano aplicó políticas proteccionistas a la industria mexicana, que impedían la entrada de productos extranjeros que pusieran en peligro los productos nacionales. Se estimulaba de esta manera la sustitución de importaciones (ISI) y el desarrollo de la industria. Se establecieron alianzas con empresarios y trabajadores para impulsar el crecimiento industrial. Ya desde los años cincuenta se utilizaba la marca "Hecho en México", que mostraba fuerza y decisión de las empresas mexicanas, y buscaba apoyar los productos mexicanos y promover la confianza en los usuarios. Ante el proteccionismo a la industria mexicana, las empresas transnacionales empezaron a establecer filiales en México para continuar sus operaciones, con lo que mantenían su mercado y recibían también la protección; esto permaneció hasta los años sesenta, cuando el gobierno mexicano promulgó leyes de "mexicanización" para proteger a los industriales del país. De esta manera se establecieron

[1] Cabañas, A. y Jiménez, G., "Gótico popular mexicano", Tesis (licenciatura), Universidad de las Américas, Puebla, 1992.

[2] Cárdenas, E., "El Proceso de industrialización acelerada en México" *(1929-1982)* en Cárdenas, E., Ocampo, J.A. y Thorp, R., compiladores, *Industrialización y Estado en la América Latina*, Fondo de Cultura Económica, México D.F., 2003, pp. 240-276.

empresas como Volkswagen en 1954-1962,[3] Procter & Gamble en 1948,[4] Kellogg's en 1950,[5] Xerox en 1962.[6]

Sin embargo, con el tiempo este modelo económico se fue agotando, al igual que en el resto de América Latina: tenía el mercado cautivo asegurado, sumamente pequeño, ya que las importaciones estaban prohibidas, y por tanto la planta productiva no era suficientemente competitiva. Además, la maquinaria que se importaba muchas veces era de segunda generación; ya estaba obsoleta pues los industriales nacionales no demandaban mayor calidad. El gobierno rescataba empresas que estaban en peligro de cerrar, como ingenios, siderúrgicas, petroquímicas; se iniciaron así las empresas paraestatales: Conasupo (Compañía Nacional de Subsistencias Populares), Siderúrgica Lázaro Cárdenas-Las Truchas, la Compañía de Luz y Fuerza del Centro, la Comisión Federal de Electricidad (1960), entre otras. A partir de 1962 el gobierno empezó a adquirir créditos del extranjero para financiar estas empresas y para apoyar la estrategia de desarrollo.

México creció rápidamente en los años cincuenta, a un ritmo del 6 y 7% anual, con muy baja inflación. La estabilidad económica era tal que permitió fijar la paridad a 12.50 pesos por dólar a partir de 1954. La estabilidad política y social y la paz del país facilitaron invertir y dar este gran impulso a la industrialización. El crecimiento económico fue acelerado, lo que impulsó el desarrollo de grandes centros urbanos como las ciudades de México, Monterrey y Guadalajara, que atraían migración del campo y de ciudades de provincia. Para mediados de los años sesenta, la mitad de la población vivía en las ciudades, lo cual demandaba mayores servicios en educación, salud, vialidades, vivienda, etc.[7]

En los años cincuenta, México impulsó el turismo como actividad productiva al promover el primer desarrollo de hoteles e instalaciones deportivas en el puerto de Acapulco. El sector turístico atrajo ingresos externos al país y requirió de publicidad, principalmente en campañas en prensa. Sin embargo, en los cincuenta e inicio de los sesenta aún no se demandaba diseño porque no se tenía la noción de sus beneficios, como se vio posteriormente, en los años setenta. El desarrollo de nuevos centros turísticos se convirtió en una de las formas con las que los presidentes de la República tratarían de distinguir su mandato inaugurando uno nuevo cada vez. Echeverría (1970-1976) desarrolló Cancún, López Portillo (1976-1982) desarrolló los Cabos en Baja California, Miguel de la Madrid (1982-1988) lo hizo en Huatulco e Ixtapa. Para promocionar el turismo y tener presencia en el extranjero, se convocó al concurso para diseñar el logotipo o "marca país". El proyecto ganador se utilizó en ferias internacionales y fue la bandera del turismo durante muchos años. Esta "marca país" fue un ejemplo para varios países latinoamericanos, que vieron la estrategia mexicana como una opción para sí mismos.[8] El estudio Anholt-GMI (2003) evaluó las marcas de varios países y entre las latinoamericanas sólo incluyó las de Brasil y México, que colocó en los puestos 15 y 16. En esta evaluación se tomaron en cuenta aspectos adicionales a la percepción del turismo, como las exportaciones, el desempeño del gobierno, la cultura y el patrimonio o la inversión. La marca de México se sustituyó en el 2005 por la nueva marca basada en "México: único, diverso y hospitalario", para *reforzar la imagen como destino cultural diversificando su oferta de lugares*,[9] y fue diseñada por *Design Associates* de México.

Crecimiento económico y diseño gráfico

El desarrollo del país vino acompañado por un fuerte crecimiento de la población. Éste llegó a 3,0% en los años cincuenta, lo cual demandaba todo tipo de

México - Diseño gráfico

[3] Volkswagen (2005), "Historia de Volkswagen de México". http://www.vw.com.mx/CWE/volkswagen/Historia/HIS004HistoriaMod/0,1851,year%253DSedan%2526seccion%253D09020402,00.html Consultado: diciembre 2005.

[4] "A Brief History of P & G Mexico". http://www.pg.com/latin/mexico.htm Consultado: diciembre 2005.

[5] "Historia". http://www.kelloggs.com.mx/historia.asp. Consultado: diciembre 2005.

[6] "Historia Xerox: Mexicana". http://www.xerox.com/go/xrx/template/009.jsp?view=Feature&ed_name=ABOUT_XEROX_MEX_HISTORY&Xcntry=MEX&Xlang=es_MX Consultado: diciembre 2005.

[7] Cárdenas, E., *La política económica en México, 1950-1994*. México, Fondo de Cultura Económica, 1996.

[8] Colombo, S.S., ed. alt., "Aportes para la implementación de la Estrategia Marca País Argentina. Planos interno y externo." Universidad Nacional del Centro de la Provincia de Buenos Aires, Olavarría, 2005, p. 43.

[9] Presidencia de México (2005). "Las buenas noticias también son noticias". http://www.presidencia.gob.mx/buenasnoticias/?contenido=17845&pagina=127 Consultado: diciembre 2005.

Emblema "Hechos en México". Década del '50. |253|

[10] Torres Bodet, J., *Fragmento de La Tierra Prometida Memorias,* Editorial Porrúa, México. 1972, pp. 241-249. http://www.conaliteg.gob.mx/historia.htm. Consultado: marzo 2004.

[11] http://www.conaliteg.gob.mx/historia.htm. Consultado: marzo 2004.

[12] Ediciones Bob. "Un camino siempre en ascenso". http://www.edicionesbob.com.mx/quienes.htm Consultado: febrero 2004.

[13] Islas, O. "Espectacularidad y Surrealismo en la Política Mexicana. De fábula. De 'Kalimán, el Hombre Increíble' a Súper López Obrador 'El Político Indestructible'", Nº 39, 2004. http://www.cem.itesm.mx/dacs/publicaciones/logos/anteriores/n39/oislas.html#4. Consultado: febrero 2006.

[14] Malvido, A. (1989) "La industria de la historieta mexicana o el floreciente negocio de las emociones". http://www.mexicanadecomunicacion.com.mx/Tables/FMB/foromex/industria.html Consultado: marzo 2005.

[15] López-Portillo, E., "La familia Burrón". http://www.sepiensa.org.mx/contenidos/2005/burron/burron1.htm Consultado: julio 2005.

servicios, como por ejemplo los educativos. Entre 1940 y 1960 se construyó, en promedio, una escuela por día. Para brindar contenido a este esfuerzo, el entonces secretario de Educación, Jaime Torres Bodet (1943-46, 1958-64),**[10]** propuso generar un libro de texto gratuito para todas las escuelas primarias del país. El presidente López Mateos aprobó la iniciativa en 1959 y el primer libro se editó en 1960. Para elaborarlo se formó una comisión compuesta por historiadores, politólogos, poetas, novelistas, matemáticos (Torres Bodet, 1972). El libro de texto comprende varias áreas del conocimiento: geografía, historia, ciencias naturales, civismo; se han impreso libros en Braille, libros para el maestro y en treinta y cinco lenguas indígenas. El libro ha seguido editándose, con sus contenidos modificados, y se invitó a artistas plásticos a diseñar las portadas, y a diseñadores gráficos a participar en el diseño editorial, ilustración y diagramación. La aparición del primer libro de texto, y cada una de sus modificaciones, ha conllevado críticas y censuras por parte de las distintas corrientes ideológicas del país. Sin embargo, en cuarenta años se han editado y distribuido 3258 millones de libros.**[11]** A la par del libro de texto, empresas privadas han generado láminas de apoyo didáctico que consisten en ilustraciones descriptivas y textos explicativos en el reverso, y que se venden en las papelerías a precios muy bajos. El diseño de las ilustraciones no ha cambiado y conserva el mismo manejo de color, alto grado de iconicidad y diagramación. La lista de temas es variada: desde las partes del cuerpo, los héroes de la patria, animales domésticos hasta husos horarios y división política, cubren más de mil títulos diferentes que se distribuyen en México y en América Latina.**[12]**

Otro género editorial que cobró gran importancia económica y cultural es el de las historietas. Su gran popularidad *"se debe a su bajo costo y su efectiva penetración en amplios sectores de la sociedad"*.**[13]** Las historietas se dirigen a cerca del 61% de los analfabetos funcionales del país, los cuales *"modulan conductas, visiones de la vida, sueños y quizá respuestas políticas"*.**[14]** Circulan alrededor de 40 millones de ejemplares de historietas nuevas cada mes, y cada ejemplar es leído por un promedio de cinco personas. Algunas historietas tienen un tiraje de un millón de ejemplares semanales: varían desde *La Doctora Corazón* y *Lágrimas, risas y amor* hasta *La familia Burrón* (que surge en 1948 y es considerada antecedente de "Los Simpsons"), que retrata a los distintos prototipos mexicanos en situaciones cotidianas.**[15]** También se iniciaron historietas de héroes como *Kalimán, el hombre*

"Marcas país". 1999. Diseño: s/info. |254_a| 2005. Diseño Design Associates. Consejo de Promoción Turística de México. |254_b|

Ilustraciones didácticas populares. "Los aztecas" y "Los planetas". Aún en uso. Ediciones Sunrise. |255|

increíble, que apareció inicialmente en la radio y luego se editó semanalmente.

En la década de los '60, Eduardo del Río, "Rius", creó *Los Supermachos*, una historieta de crítica política con sus personajes "Calzonzin Inspector", "El Licenciado Trastupijes" y "Nopalzin Reuter",[16] que analizaban la realidad nacional desde un contexto de provincia. Posteriormente fue sustituida por *Los Agachados*, que también tocaba temas internacionales y luchas sociales. A finales de los noventa, y en los primeros años del 2000, algunos políticos han aprovechado la popularidad de la historieta para hacer propaganda política, desde el presidente Fox hasta el entonces alcalde de la Ciudad de México, López Obrador (2000-2005), tanto en versión impresa como digital.

A lo largo de los años se han realizado numerosos esfuerzos editoriales para difundir conocimientos, literatura, ciencia, filosofía. Una de las editoriales más importantes, fundada en 1934 por Daniel Cosío Villegas, es el Fondo de Cultura Económica, que ha multiplicado títulos y colecciones desde su fundación. Los títulos del Fondo se distribuyen en México, otros países de Latinoamérica y España. Numerosas editoriales e instituciones han contribuido al desarrollo cultural de los mexicanos y han solicitado el trabajo del diseñador para diagramación y portadas.

Uno de los diseñadores más destacados es Vicente Rojo,[17] quien trabajó desde los años cincuenta hasta los noventa en publicaciones culturales como *Artes de México*, *Revista de la Universidad de México*, *Vuelta*, el diseño de periódicos como *La Jornada*, diseño de tipografías y logotipos, y contribuyó a formar escuela de diseñadores desde la práctica profesional en la Imprenta Madero. Rojo y Benítez trabajaron juntos en varios proyectos culturales, y Rojo logró "*atraer lectores de otra manera, subrayando lo evidente: los ofrecimientos culturales empiezan por la educación visual*".[18] Monsiváis se refiere a Vicente Rojo como "*el precursor, [es] el continuador y [es] el renovador*" del diseño gráfico mexicano.[19] Su conocimiento tipográfico, aprendido de su maestro Miguel Prieto, el manejo de la ilustración, la comunicación de conceptos, la disciplina de trabajo fueron inculcados en el trabajo diario a diseñadores como Germán Montalvo, Rafael López Castro, Peggy Espinosa, Isaac Kerlow y otros más, todos los cuales han ido filtrando su postura del diseño a varias generaciones. Celorio[20] menciona que "*recorrer la obra de Rojo es atravesar la historia de la cultura en México a todo lo largo de la segunda mitad de este siglo XX*."

[16] Olvera, J. A. y Tapia, H., 2003. "La historieta del recuerdo. El cómic mexicano, especie en extinción." http://www.etcetera.com.mx. Consultado: julio 2005.

[17] Vicente Rojo (Barcelona, 1932). Hizo estudios de escultura y cerámica en Barcelona. En 1949 llegó a México, donde estudió pintura y tipografía. Por más de cuarenta años se desempeñó como pintor, escultor y diseñador gráfico. Participó en la creación de editoriales y publicaciones. Coordinó la actividad editorial y cultural la Imprenta Madero, desde donde contribuyó a "*la formación de algunos de los más destacados diseñadores gráficos de hoy*" (Monsiváis, 1996). Diseñó ediciones para el Instituto Nacional de Bellas Artes, la dirección Cultura de la UNAM, fue director artístico de "México en la Cultura", cofundador y director artístico de "La Cultura en México", diseñador gráfico de la revista *Artes de México*, *Plural*, *Artes Visuales*, *México en el Arte* y el periódico *La Jornada*, entre otros. Recibió el Premio Nacional de Arte y Premio México de Diseño (1991), fue designado Creador Emérito por el Sistema Nacional de Creadores de Arte (1993) y miembro distinguido por varias instituciones. Realizó exposiciones en México, España, EE.UU. y Alemania.

[18] Monsiváis, C. (Prólogo), *Vicente Rojo. Diseño Gráfico*. Coordinación de Difusión Cultural UNAM. Ediciones Era, Imprenta Madero, Trama Visual. Segunda edición ampliada, Guadalajara, 1996, p. 9.

[19] *ibídem*, p. 13.

[20] *ibídem*, Celorio, G. (Presentación, p. 6).

Portadas de revistas. Universidad de México, 1973. Artes de México, 1956. México en el Arte, 1983. Diseño: Vicente Rojo. |256|

Los Juegos Olímpicos de 1968 y el diseño gráfico

El mayor crecimiento del México contemporáneo ocurrió durante los años sesenta: mayor urbanización (construcción de vías rápidas, estadios, centros residenciales, etc.) y la difusión del país al participar en acontecimientos internacionales. Uno de los ejemplos más ambiciosos, que requirió el trabajo de miles de personas en su organización fueron los Juegos Olímpicos México 1968. Participaron arquitectos, diseñadores industriales, gráficos, de interiores y profesionales de muchas disciplinas más, que se ocuparon de dar "la mejor cara" de México al mundo.

El responsable de la organización de los Juegos Olímpicos fue Pedro Ramírez Vázquez.[21] Él contrató a Lance Wyman,[22] Peter Murdoch para apoyar con técnicas así como a Eduardo Terrazas para el sistema de identificación gráfica, trabajo que fue apoyado fuertemente por profesores y alumnos de diseño industrial de la Universidad Iberoamericana, entre ellos Manuel Villazón, Sergio Chiappa y Jesús Virchez, quien ya había planteado el concepto gráfico para los pictogramas de los eventos deportivos y de la Olimpiada Cultural. Los pictogramas de México '68 han sido los únicos que han utilizado la herramienta o instrumento con el que se practica el respectivo deporte como principal elemento gráfico.[23] El sistema comprendía todas las aplicaciones: pictogramas de cada deporte, uniformes de edecanes, módulos informativos, transporte, boletos, programas, eventos para la Olimpíada Cultural y otros, que eran necesarias para comunicarse con todas las nacionalidades. El concepto gráfico inicial fue tomado de la herencia cultural que dejaron los antiguos mexicanos en las grecas de las pirámides y en los textiles huicholes, que fueron combinados con principios del arte óptico: se obtuvieron así líneas concéntricas uniformes, juego de espacios positivo y negativo, simplificación de formas con elementos indígenas y colores brillantes como los que se encuentran en los textiles mexicanos. Los Juegos Olímpicos trajeron un gran interés y auge en el diseño. Al año siguiente, en 1969, se fundó el primer programa de estudios en la Universidad Iberoamericana (UIA), que consideraba *"el papel del Taller de Diseño como columna vertebral (...) la cual, hubiera permanecido abstracta, sin el contacto directo con los materiales, que se descubría en los talleres, en el laboratorio de fotografía (...)"*.[24] Los cursos fueron impartidos por profesores que venían del campo de la publicidad, de la arquitectura y del diseño industrial: Gonzalo Tassier, Omar Arroyo, Manuel Buerba, Jesús Virchez, Oscar Olea, Luis Mariano Aceves, entre otros, y bajo la dirección de Fernando Rovalo.

[21] Ramírez Vázquez, P. *Charlas de Pedro Ramírez Vázquez*, UAM, Ediciones Gernika, México, 1987.

[22] Lance Wyman (Nueva Jersey, 1937). En 1960 se graduó en el Instituto Pratt de Nueva York como diseñador industrial. Inició su carrera en General Motors, en Detroit, con William Schmidt y posteriormente en Nueva York con George Nelson. En 1966 llegó a México con Peter Murdoch para participar en el concurso para el proyecto de las Olimpíadas México '68. Este fue el inicio de una serie de proyectos que desarrolló en este país como la señalización del metro de la ciudad de México, carteles y estampillas para el Mundial de Fútbol México '70, y programas de identidad corporativa y señalización para hoteles, empresas, museos y plazas, en algunos de estos proyectos participaron diseñadores mexicanos como Ernesto Lehfeld y Jesús Virchez.

[23] Álvarez, M. Entrevista con Pedro Ramírez Vázquez, México D.F., 2006.

[24] Rovalo, F., "UIA: 60 Aniversario. Diseño: mesa de los ex-directores 1968-1978", Discurso en la Universidad Iberoamericana, 2004.

Logotipo de los Juegos Olímpicos México '68. |257|

Pictogramas olímpicos de los deportes. Diseño: Manuel Villazón, Jesús Virchez, Lance Wyman, Peter Murdoch y estudiantes de la Universidad Iberoamericana. |257|

Cuatro años más tarde, la carrera de Diseño de la Comunicación Gráfica se abrió en la Universidad Autónoma Metropolitana unidad Azcapotzalco (UAM), con una primera generación de 25 alumnos. Martín L. Gutiérrez, director del área de Ciencias y Artes para el Diseño, implantó un esquema que sigue vigente hasta hoy, en el que teoría y práctica están vinculadas a lo largo del programa de estudios[25] a través de eslabones en el que cada uno de ellos está dedicado a un área específica. Así, se tienen el eslabón de teoría, de metodología, de taller de diseño, de tecnología, todos ellos apoyados por prácticas de laboratorio. A estas universidades les sucedieron programas de diseño gráfico en la Universidad de Monterrey (1972), en la UNAM (Escuela Nacional de Artes Plásticas en 1973), en la Universidad Autónoma de San Luis Potosí (1977), en la Universidad Anáhuac (1978), en la Universidad de las Américas (1986), en la Universidad Intercontinental (1988),[26] y muchas otras más. Desde la fundación de la UIA, y a la par del crecimiento explosivo de la población, la carrera ha crecido a tal ritmo que en el año 2005 ya había 45.320 alumnos inscriptos en el nivel nacional. El número de programas de estudio también creció exponencialmente: de 41 programas en 1991 a 235 en 2005.[27] Los primeros programas de estudio estuvieron influidos por tendencias extranjeras, sobre todo provenientes de HfG Ulm. De esta forma, durante los primeros semestres los alumnos estaban dedicados a trabajar ejercicios geométricos que los enfrentaban a la abstracción pura del punto y de la línea, "*deslindándolos de la riqueza y expresión propia que ofrece el país*";[28] sin embargo, estos ejercicios fueron determinantes en la formación de los alumnos porque aprendieron disciplina de trabajo, calidad de presentación y exigencia de sí mismos. En los años ochenta y noventa, la Schule für Gestaltung de Basilea, Suiza, recibió a muchos alumnos mexicanos en su posgrado; una buena cantidad regresó al país y siguió los mismos métodos con sus alumnos. Basilea aportó procesos lentos y reflexivos de búsqueda de la forma, estudio profundo de la tipografía, apreciación del blanco o vacío en la composición y estudio del color.

Ciertos autores extranjeros han influido en el pensamiento del diseño gráfico en México, sobre todo en el ámbito académico: los textos de Norberto Chaves, Joan Costa, Wucius Wong, Müller-Brockmann, Emil Ruder, Adrian Frutiger, Donis Dondis, entre otros, han sido editados por Gustavo Gili desde los años ochenta. La visión de Gui Bonsiepe impactó a varias generaciones de diseñadores al dirigir la Maestría en Diseño de Información en la Universidad de las Américas, con la que introducía esta disciplina en México; desafortunadamente, este programa de estudios tuvo una vida muy corta.

A la par del júbilo que trajeron consigo los Juegos Olímpicos, unos días antes (2 de octubre de 1968) cientos de estudiantes fueron asesinados en la Plaza de las Tres Culturas de Tlatelolco en la Ciudad de México, después de una protesta estudiantil pacífica. Fue el aniquilamiento de un movimiento estudiantil que buscaba libertades y flexibilidades. Esta protesta estuvo enmarcada en un ámbito internacional semejante, de gran desazón y que hacía ecos de las rebeliones en París, EE.UU., etcétera, y se vio aún más recrudecida por la invasión soviética a Checoslovaquia. Las manifestaciones estudiantiles se expresaron por grafismos que utilizaban la paloma de la paz diseñada para los Juegos Olímpicos y la mostraban herida.

Estudios de diseño gráfico e industrial empezaron a fundarse en la ciudad de México, tanto mexicanos como extranjeros. Estudios mexicanos como *Design Center* y *Design Associates*, o estudios estadounidenses como *Walter Landor*, desarrollaron logotipos para el aeropuerto (aeropuertos y servicios auxiliares), cervecerías, ban-

[25] Gutiérrez, M. L. y De Hoyes, G., "Cuarta área del conocimiento", Tesis académica, UAM Azcapotzalco, División de ciencias y artes para el diseño, Azcapotzalco, 1986. Pérez Infante, C., "(...) y 25 años después CyAD Azcapotzalco", UAM Azcapotzalco, México D.F., 1999.

[26] Guzmán, J., 2001, Estadísticas Encuadre, http://www.encuadre.org Consultado: agosto 2004 y 2005.

[27] Comaprod. Consejo Mexicano para la Acreditación de Programas de Diseño. http://www.comaprod.org.mx/

[28] Rovalo, F., *op. cit.*

Paloma de la paz, emblema de México '68. |258| Gráfica de protesta por los asesinatos en la Noche de Tlatelolco, 1968. |259|

cos, líneas de autobuses, productos alimenticios y de limpieza, tanto de empresas mexicanas privadas (Herdez) y públicas (PEMEX, Aeroméxico), como de transnacionales como Kimberly Clark (fábrica de papel y productos similares), Procter & Gamble, Anderson Clayton. Estos primeros estudios de diseño monopolizaron los grandes proyectos, y cubrieron muchas áreas, desde la imagen corporativa, informes anuales, empaques y etiquetas, hasta señalización y diseño de producto. Algunos logotipos se caracterizaron por imágenes fuertes y pesadas que connotaban determinación y presencia inequívoca de México, como se puede ver en los logotipos de PEMEX (diseñado por Gonzalo Tassier), Serfin y el Instituto Mexicano del Seguro Social (IMSS).

Hechos internacionales semejantes, pero de menor complejidad que los Juegos Olímpicos, trajeron movimientos socioculturales y económicos que involucraron la labor de los diseñadores, de especialistas en marketing y ventas y de publicistas, entre otros profesionales. Los campeonatos de la Copa Mundial de fútbol México '70 y México '86 fueron un marco perfecto para que todas las empresas desearan aparecer en las pantallas de televisión o en la prensa patrocinándolos. Los logotipos utilizados para los campeonatos seguían cercanamente la pauta o el estilo aplicado en los Juegos Olímpicos. De alguna manera, México ya había sido identificado con líneas geométricas repetidas en positivo y negativo, que volvieron a utilizarse en México '70. Se introdujeron mascotas que procuraban resaltar lo mexicano a través de caricaturas del niño mexicano, "Juanito" en México '70, y el chile –ají– llamado "el pique", en el '86. Este último trajo consigo diversas opiniones controvertidas por la renuencia a que México fuera representado por estereotipos como el chile jalapeño.

Otro proyecto que impactó por su trascendencia en el transporte y que trajo consigo una contribución al paisaje gráfico urbano fue la inauguración del Metro de la ciudad de México. La primera línea de *metro* se inauguró el 4 de septiembre de 1969. El programa de señalización de las primeras líneas del *metro* lo realizó el estudio de Lance Wyman, quien trabajó para los Juegos Olímpicos del '68 con arquitectos e ingenieros civiles. Fue el primer sistema de *metro* que introdujo la identificación de cada estación por medio de íconos para apoyar a la población analfabeta; además, cada una de las once rutas o líneas fueron diferenciadas con un color distinto.

Aeroméxico. Actualmente diseñan: Design Associates, Estudio Graphik, entre otros. |260|

PEMEX, Petróleos Mexicanos. Primer logotipo. Diseño: Gonzalo Tassier en Design Center Asesores. |261|

Herdez, compañía enlatadora de alimentos. Diseño: Design Center Asesores. |262| IMSS, Instituto Mexicano del Seguro Social. |263|

El populismo y el diseño gráfico

Para los años setenta, el gobierno impulsó un programa de "desarrollo compartido" de corte populista al agotarse el modelo anterior de sustitución de importaciones (ISI). Se aumentaron los gastos en la construcción de infraestructura física y en subsidios a empresas paraestatales a través del endeudamiento externo y la emisión de dinero, lo que propició choques con el sector privado e inflación acelerada, que desembocó en una devaluación del peso del 150% en 1976.[29]

Las políticas populistas del gobierno del presidente Luis Echeverría Álvarez (1970-1976) se orientaron a congraciarse con trabajadores, estudiantes e intelectuales, que lo responsabilizaban de la masacre de Tlatelolco. Para calmar los ánimos de estos sectores, Echeverría creó centros de estudios e instituciones diversas, como la Universidad Autónoma Metropolitana (UAM), el INFONAVIT –Instituto Nacional para el Fondo para la Vivienda de los Trabajadores– y el CONACYT –Consejo Nacional de Ciencia y Tecnología para apoyar la investigación científica–.[30]

El gobierno pretendió entablar así, una comunicación abierta y "democrática" con la población a través de anuncios y desplegables en prensa. Proliferaron planas completas diseñadas para periódico que informaban cómo pagar impuestos o cómo ahorrar energía, y que presentaban campañas de planificación familiar, de limpieza, etc. En esta década se fundaron diversas instituciones que promovieron el diseño, y ofrecían servicios de apoyo a las empresas para poder exportar.

De esta forma, se fundó el Instituto Mexicano de Comercio Exterior –propulsor de la industria mexicana, que dio cabida a diseñadores gráficos e industriales a través del Centro de Diseño y cuya vida fue corta–, el Instituto Mexicano de Envase y Embalaje y los Laboratorios Nacionales de Fomento Industrial, que ofrecieron diseño de etiquetas, envases y embalajes; el Fondo de Fomento y Garantía para el Consumo de los Trabajadores, que promovió el diseño y la fabricación de bienes para los trabajadores, entre otros. Se fundó también el Colegio de Diseñadores Industriales y Gráficos de México como asociación de profesionales del diseño que se vinculó con el medio empresarial, el gubernamental y estableció relaciones con el extranjero.[31]

[29] Bazdresch, C. y Levy, S. "Populismo y política económica en México" en Dornbusch, R. y Edwards, S. (editores) *Macroeconomía del populismo en América Latina*, Fondo de Cultura Económica, México D.F., 1993.

[30] Agustín, J., *Tragicomedia Mexicana 2. La vida en México de 1970 a 1982*, Editorial Planeta Mexicana, México D.F., 1992.

[31] Colegio de diseñadores industriales y gráficos de México (CODIGRAM), "Historia del CODIGRAM. El diseño profesional en México. Una breve retrospectiva del CODIGRAM", 2005, http://www.codigram.org/codigram.html. Consultado: diciembre 2005.

Logotipo. Metro de la ciudad de México. |264| Pictogramas. Metro de la ciudad de México. Diseño: F. Gallardo, A. Quiñones y L. Wyman. |265|

Emblema. Banco Serfin. Década del '90. Estilización del águila hasta la fusión con el banco español Santander. |266|

En los setenta se desarrollaron varios eventos culturales nacionales e internacionales que tuvieron impacto en el extranjero. En el año 1970, las damas publicistas de México y asociadas organizaron el primer concurso "La mujer del año", que promovía valores femeninos. Posteriormente, en 1973 se inició el Festival Internacional Cervantino, acontecimiento cultural internacional que se realiza cada año en Guanajuato, con la presentación de obras de teatro, música, danza y artes plásticas. El símbolo para el festival fue diseñado por Luis Almeida, quien ha generado otros logotipos, como el de la revista *Artes de México*.

Este festival ha sido un estímulo para que anualmente los diseñadores concursen por su cartel promotor. También en estos años México empezó a exportar programas de televisión: telenovelas y series humorísticas como "El Chavo del Ocho" y "El Chapulín Colorado", actuadas por "Chespirito". Al tener gran aceptación en México, se decidió exportarlas a América Latina, y se considera que un 45-50% del público las veía. Estos programas siguen proyectándose hasta el presente.[32]

[32] Soong, R., "El Chapulín Colorado, El Chavo & Chespirito", 2000. http//:www.zonalatina.com/Zldata91.htm. Consultado: diciembre 2005.

A pesar de todos estos acercamientos del presidente Echeverría a los intelectuales del país, sus resultados fueron limitados pues éstos, a través del periódico *Excélsior*, publicaron caricaturas –como las de Abel Quezada– y editoriales en los que emitían juicios severos en contra del gobierno. Por razones de índole política y por supuestos problemas en la cooperativa que manejaba *Excélsior*, el periódico cambió drásticamente de dirección, y un gran grupo de escritores y reporteros, liderados por el director, se retiraron del periódico.[33] A raíz de la ruptura en *Excélsior*, se fundaron dos publicaciones: al año siguiente, en 1976 y antes de que el presidente terminara su sexenio, se iniciaba *Proceso*, publicación semanal bajo la dirección de Julio Scherer García, antiguo director de *Excélsior*. *Proceso* se convirtió en la publicación semanal de crítica que ha mantenido su postura a través de los distintos sexenios de gobierno. La segunda publicación fue el periódico *unomásuno*, dirigido por Manuel Becerra Acosta (1977) y del que posteriormente, por problemas internos, un grupo de escritores se separaría para fundar *La Jornada* en 1983, periódico de izquierda que mantiene su línea hasta la fecha. El fotoperiodismo se inició en *unomásuno* y llegó a su momento culminante en *La Jornada*, con fotografías de la vida urbana y rural, de manifestaciones culturales mexicanas y de "*la conciencia política y estética de la miseria*".[34] Algunos de los exponentes del nuevo fotoperiodismo son Andrés Garay, Francisco Mata Rosas, Elsa Medina, Pedro Valtierra, Fabrizio León, quienes fueron alumnos de Nacho López, fotoperiodista de la nueva escuela mexicana que trabajó en la revista *Siempre* en los años cincuenta.[35]

[33] Leñero, V., *Los periodistas*, Joaquín Mortiz, México D.F., 1978.

[34] Mraz, J., *La mirada inquieta: nuevo fotoperiodismo mexicano 1976-1996*, CNCA (Centro de la Imagen), BUAP, México D.F., 1996.

[35] Castellanos, U., "Manual de fotoperiodismo. Retos y soluciones". UIA, México, 1998.
Centro Promotor de diseño "Casos de éxito". http://www.centrodiseno.com/servicios.html. Consultado: febrero 2005.

El presidente Echeverría entregó a su sucesor un país debilitado por la deuda externa, con una fuga de capitales de miles de millones de dólares, una devaluación del 150%, una población reprimida y agobiada por los excesos del gobierno, los rumores y la desconfianza. Recibió el mando José López Portillo (1976-1982), quien aplicó medidas de austeridad durante los dos primeros años de su mandato, hasta que el descubrimiento de nuevos yacimientos de petróleo y el aumento de sus precios internacionales permitieron empezar a invertir en infraestructura e impulsar el desarrollo.[36] El "*boom* del petróleo" trajo consigo excesos en muchos ámbitos del país: los estudiantes mexicanos proliferaron en las universidades extranjeras, la clase alta mexicana adquiría bienes raíces en otros países, el turismo hacia el extranjero aumentó por la sobrevaluación del peso, etc. Mientras duró el auge petrolero, hasta 1981, el diseño continuó su expansión en el país: los diseñadores se constituían como una profesión proactiva y se lanzaban en busca de pro-

[36] *op. cit.*, 1996.

yectos, estimulados por el crecimiento económico y la afluencia de los mercados. Lamentablemente, los excesos en el gasto público y el enriquecimiento ilícito de altos funcionarios llevaron nuevamente al país a una crisis económica, con fuga de capitales, que concluyó en una grave depreciación de la moneda de más de 500% a lo largo de 1982. La culminación de la crisis económica se volvió también política al ser estatizada la banca en septiembre de ese año. Ya en manos del Estado, la banca comercial se fusionó gradualmente, de modo que la estructura de bancos comerciales, que originariamente sumaba 60 entidades, se redujo a 29.[37]

La crisis de la deuda externa, que afectó a toda América Latina, estalló también en 1982. La austeridad en el gasto público fue extrema y perduró casi todo el decenio. El crecimiento económico de México, y de la región latinoamericana, fue prácticamente nulo durante los años ochenta. Se puede decir que desde estos años el país dejó de invertir en su planta productiva y el desarrollo industrial de entonces apenas se ha logrado recuperar muy lentamente. Los niveles de desempleo fueron subiendo y la falta de creación de empresas provocó que la migración a los EE.UU. alcanzara niveles nunca antes vistos.[38]

El gobierno del presidente Miguel de la Madrid (1982-1988) inició un cambio estructural importante. Por un lado, disminuyó drásticamente la protección a la industria nacional, y, por otro, se dio a la tarea de vender muchas empresas paraestatales. Para 1986 ya había vendido 660 empresas;[39] muchas de ellas requirieron el trabajo del diseñador gráfico, ya que necesitaban nuevos conceptos, nuevas imágenes, nueva identificación. Estas ventas propiciaron el lanzamiento de nuevas marcas, como Aeropuertos, Ferrocarriles de México y varias aseguradoras. En 1991 y 1992, bajo la presidencia de Carlos Salinas, se inició la reprivatización de la banca, en la que participaron nuevos grupos de inversionistas mexicanos. Algunas marcas de bancos se mantuvieron igual, hasta que se transformaron por su venta a grupos inversionistas extranjeros como Bancomer, que se unió a BBVA en el 2000 (Banco Bilbao Vizcaya Argentaria), Banamex, que se incorporó a City Group en el 2002, o el grupo Bital (Antiguo Banco Internacional), al grupo HSBC. Algunos bancos, como Banamex, cambiaron su color; otros, como Bancomer, agregaron elementos corporativos y otros modificaron totalmente el concepto, como el caso de Santander Serfin (vendido en 2000), que perdió todas sus características visuales mexicanas. Aún quedan algunos bancos mexicanos como el Grupo Financiero

[37] Del Ángel-Mobarak, G., Bazdresch, C. y Suárez, F., *Cuando el Estado se hizo banquero. Consecuencias de la Nacionalización Bancaria en México*, Fondo de Cultura Económica, México D.F., 2005.

[38] Bulmer-Thomas, V. *La historia económica de América Latina desde la Independencia*, Fondo de Cultura Económica, México D.F., 1998.

[39] Agustín, J., *Tragicomedia Mexicana 3. La vida en México de 1982 a 1994*, Editorial Planeta Mexicana, México D.F., 1998.

Portada de la revista Artes de México (renovación editorial). Rediseño del logotipo: Luis Almeida. |267|

Logotipo. Periódico La Jornada. Diseño: Vicente Rojo. |268|

Roberto Gómez Bolaños, creador de "El Chavo del Ocho" y del "Chapulín Colorado". |269|

[40] Suárez, G. y Jiménez, Z., "Sismo en la ciudad de México y el terremoto del 19 de septiembre de 1985", Servicio Sismológico Nacional, 1987. http://www.ssn.unam.mx/SSN/Doc/Sismo85/sismo85-7.htm Consultado: octubre 2005.

[41] Partido de la Revolución Democrática (2005), "De la alianza al partido". http://www.prd.org.mx/?dobj=nuestro.php&PHPSESSID=22bec780207da8a19366d39b48370ffe. Consultado: mayo 2005.

Banorte; casas de Bolsa o grupos pequeños que mantienen su carácter regional y se enfocan en movimientos financieros especializados, como el Grupo Afirme.

En 1985 un muy fuerte terremoto sacudió a la ciudad de México,[40] destruyó casi dos mil edificios y murieron más de nueve mil personas. Fue en este momento cuando la sociedad civil se organizó por primera vez y respondió a la tragedia en forma unida. El gobierno tardó en responder a la urgencia. Se organizaron grupos de arquitectos que trabajaron en la reconstrucción de la ciudad, y los grandes edificios dañados fueron sustituidos por obra arquitectónica y espacios públicos. Veinte años después del terremoto, la ciudad de México está recuperada en un 95%.

El diseño gráfico en televisión e internet

En 1988 subió al poder Carlos Salinas de Gortari (1988-1994) a través del "*fraude* (electoral) *más escandaloso de la historia*"[41] del país por la "caída del sistema" de conteo de votos. El gran perdedor de la contienda fue Cuauhtémoc Cárdenas, quien un año después se separaba del partido institucional (PRI) para fundar su propio Partido de la Revolución Democrática (PRD). Ésta fue una de las escisiones más graves en la historia del PRI. El PRD solicitó la labor de diseño de Rafael López Castro, quien desarrolló una identidad gráfica fuerte, utilizando "el sol azteca" y negro sobre amarillo. Ésta fue una de las campañas más importantes y un ejemplo de cómo los partidos políticos solicitan para cada elección el trabajo del diseñador para que genere propuestas gráficas para espectaculares (gigantografías), bardas, pendones, volantes y otros componentes.

Una vez en la presidencia, Salinas inició una serie de actividades para legitimarse y buscar popularidad: negoció exitosamente la deuda externa con el Fondo Monetario Internacional y con la banca internacional, encarceló al líder sindical de Petróleos Mexicanos, que era considerado sumamente corrupto, fundó el Fondo para la Cultura y las Artes y el Sistema Nacional de Creadores para apoyar a autores y artistas, inició el programa de "Solidaridad" para apoyar a las comunidades más pobres y descubrió que ésta era una forma para asegurar votos para el partido institucional (PRI). Este programa cambió de nombre en los sexenios sucesivos y con ello se dio la variación de imagen corporativa, cambió a "Progresa" en el gobierno de Ernesto Zedillo (1994-2000) y "Oportunidades" en el gobierno de Vicente Fox (2000-2006). Se empezaron a utilizar los medios de comunicación como canales fundamentales para transmitir los éxitos del gobierno. Las campañas en televisión proliferaron y se transformaron en medio indispensable de propaganda política. El diseño gráfico en televisión empezó a tomar auge para el diseño de créditos, logotipos de programas, apoyos para noticiarios, y para el desarrollo de imagen corporativa, formas, carteles, anuncios de las empresas que cambiaban de manos o para variados programas de apoyo.

Durante estos años se privatizaron empresas paraestatales, como Teléfonos de México, que se constituyó en una de las más fuertes del país; se fundaron nuevas empresas de aviación, como Taesa y Aviacsa; se construyeron carreteras de inversión privada y se incrementó la inversión extranjera, ya que México brindaba estabilidad y apertura. En 1991 se abrió El Marco (Museo de Arte Contemporáneo de Monterrey), proyectado por Ricardo Legorreta y auspiciado por el Grupo Monterrey.

Durante los primeros cinco años del sexenio de Salinas se respiró un aire de optimismo y de crecimiento del país. Los mexicanos estaban convencidos de que, por fin, México pasaba a ser un país desarrollado. En 1993 se privatizó el Canal 13

Logotipo. Fusión entre los bancos BBVA (español) y Bancomer. |270|

de televisión, cuya programación variada se enfocaba en series culturales, históricas, de crítica. Sin embargo, el nuevo TV Azteca se convirtió en competencia de Televisa, compró telenovelas colombianas y brasileñas y dejó de ofrecer una programación alternativa al público. De esta forma se inició la "guerra entre las dos televisoras", que hasta el 2005 impera: el mismo tipo de programas, de noticiarios, de *reality shows*. En ese mismo año, se fundó el diario *Reforma*, de tendencia conservadora, que nació del mismo grupo del diario regional *El Norte* de Monterrey. Este diario de circulación nacional inició una nueva etapa en la prensa mexicana: la presentación del contenido se distribuyó en 50% de textos y 50% de imágenes a color. Se integraron infografías para explicar situaciones económicas, políticas o sociales. Este diario contrató un número importante de diseñadores gráficos para el desarrollo de las distintas secciones, que trabajaban bajo un estricto manual de estilo. Para el 2005, los diarios del mismo grupo *Reforma* (Ciudad de México), *El Norte* (Monterrey) y *Mural* (Jalisco) fueron rediseñados, y presentaron una nueva diagramación basada en "L" invertida y desarrollada por el estudio *García Media* con sede en la Argentina.[42]

En 1994, se fundó el Centro Promotor de Diseño con el fin de apoyar a las empresas pequeñas y medianas con diseño gráfico e industrial para que fueran competitivas dentro de sus mercados. El Centro Promotor ha desarrollado proyectos diversos como identidades, señalización, folletería, para productos mexicanos como el café, el mezcal, vitrales, y apoyado a través de la imagen, catálogos, presencia en ferias internacionales y empaques para la exportación de estos productos.[43] En este mismo año se inauguró el primer museo del niño, El Papalote, que reunió a grupos de administradores, científicos, pedagogos, diseñadores y comunicólogos que conjuntamente proyectaron espacios museográficos y dinámicas educativas para sus visitantes.

Una de las decisiones políticas del presidente Salinas fue la firma del Tratado de Libre Comercio de América del Norte (TLCAN), que entró en vigor el 1 de enero de 1994, fecha en la que también el Ejército Zapatista de Liberación Nacional (EZLN) al mando del "Subcomandante Marcos" se levantaba en armas en Chiapas. Esta revolución sacudió al país, cuestionó valores, concientizó nuevamente al público sobre el abandono de las comunidades indígenas y reubicó a los mexicanos en la realidad nacional. El subcomandante Marcos se transformó en una imagen simbólica y enigmática ya que "*hábilmente manejaba la prensa y los medios electrónicos internacionales, como la primera rebelión armada contra el neoliberalismo y el llamado* Consenso de Washington".[44] Se produjeron carteles, mantas, camisetas, juguetes con la imagen del subcomandante, lo cual le dio mayor exposición en los medios y le ganó popularidad en el extranjero.

El año 1994 fue difícil para el país: en enero se rebeló el EZLN; en marzo el candidato del PRI a la presidencia, Luis Donaldo Colosio, fue asesinado y se sucedieron dos crímenes políticos más; el 1 de diciembre asumió el presidente Zedillo y el 20 de ese mes el peso volvió a depreciarse notablemente durante el llamado "error de diciembre". Como consecuencia, varios miles de millones de dólares salieron del país y México cayó en una crisis más seria que la de la deuda, lo que provocó una crisis financiera internacional, el "efecto tequila", que impactó a toda América Latina. Incluso la naturaleza trató duramente al país: el 22 de diciembre se reactivó el volcán Popocatépetl, que hizo erupción y arrojó vapor y cenizas. Terminó el año en medio del desasosiego y el pesimismo. Todo el furor que había envuelto a la presidencia del gobierno de Salinas y el optimismo generalizado se pagaron con creces con una profunda crisis económica más.

[42] Fino, R. (2005), entrevista a Rodrigo Fino sobre el rediseño del periódico *Reforma*. http://www.isopixel.net/archivos/entrevistas/. Consultado: diciembre 2005.

[43] Centro Promotor de Diseño, "Casos de éxito". http://www.centrodiseno.com/servicios.html. Consultado: febrero 2005.

[44] Arroyo Parra, C., "Marcos y el EZLN: íconos mediáticos". *Revista Mexicana de la Comunicación*, s.d. http://www.mexicanadecomunicacion.com.mx/Tables/RMC/rmc92/marcos.html. Consultado: octubre 2005.

Logotipo. Partido de la Revolución Democrática. Diseño: Rafael López Castro. |271|

El gobierno de Ernesto Zedillo (1994-2000) se puede recordar como de recuperación y estabilidad económica y sobre todo política, al darle independencia al órgano electoral y promover la alternancia del poder. El presidente permitió que el partido opositor (PAN) accediera al poder, al ganar Vicente Fox las elecciones del 2 de julio del 2000, después de 70 años de permanencia del partido "oficial" en el gobierno. Fox decidió identificar gráficamente este cambio de poderes al alterar el Escudo Nacional, en sus primeros días de gobierno, para constituir una marca del nuevo régimen. Durante el gobierno de Zedillo las empresas se recuperaron paulatinamente y algunas adquirieron fuerza en el orden internacional, como Cementos Mexicanos (CEMEX), que adquirió plantas productoras en diferentes países y se convirtió en la segunda empresa del ramo más importante del mundo; o Teléfonos de México, constituida como empresa líder en el mercado. Estas y otras grandes empresas venían invirtiendo en diseño gráfico desde hacía muchos años y sus publicaciones y reportes anuales recibieron premios internacionales de diseño. Estudios como *Graphik*, *Signi*, *Design Associates*, *Design Center*, entre otros, recibieron reconocimiento en concursos por su trabajo para estas empresas.

La extensión del campo del diseño gráfico hacia la pantalla y los medios audiovisuales y electrónicos se dio en diversos ámbitos. Los diarios y revistas iniciaron sus versiones en Internet; desde los noventa, las instituciones educativas y secretarías de Estado se vieron en la necesidad de subir su información a sitios web que paulatinamente fueron madurando, integrando tanto servicios externos como de intranet. Las secretarías de Estado y los partidos políticos se volcaron hacia la pantalla de televisión para su propaganda y publicidad, y dieron menor importancia a los impresos.

Varias organizaciones relacionadas con el diseño surgieron desde los años ochenta a la fecha. Se establecieron con el fin de elevar la preparación del diseñador y promover el trabajo profesional desde distintas perspectivas. En 1985 se fundó Quórum como una asociación de estudios de diseño cuyo objetivo era "*difundir, prestigiar y dignificar la profesión*".[45] Esta asociación organiza anualmente el "Premio Quórum", concurso que busca reconocer los mejores proyectos estudiantiles y profesionales de diseño gráfico impreso y digital, así como diseño de objetos y video. Los premios se han publicado y entregado en ceremonias especiales en el Museo Franz Mayer, que ha ofrecido espacios para la exhibición y reconocimiento del diseño, así como en el Palacio de Bellas Artes, símbolo de la cultura en el país y sede de exposiciones relevantes. En el 2005 Quórum organizó una exposición especial para mostrar todos los proyectos ganadores durante sus 15 años de existencia, que ofrecía una visión global del desarrollo del diseño en México.

La Bienal Internacional del Cartel en México ha promovido esta especialidad desde 1989, organizando conferencias, exposiciones y concursos en los que han participado diseñadores nacionales y extranjeros.[46] En 1991, once universidades se unieron para fundar la Asociación Mexicana de Escuelas de Diseño Gráfico[47] con el objetivo de elevar el nivel educativo de los programas de estudio, a través de la organización de un encuentro y un congreso académico anual, y de la edición de una publicación. También promovió la creación de un organismo acreditador de la enseñanza del diseño gráfico en el país, que ha fomentado la calidad académica. En el 2005 ya existían 49 instituciones afiliadas, de las distintas regiones de México.

La primera revista de diseño mexicana fue *Magenta*, publicada en Guadalajara; posteriormente Luis Moreno editó cerca de 22 números de la revista *DeDiseño*, con

[45] http://www.quorum.org.mx. Consultado: diciembre 2005.

[46] Trama visual, "Bienal internacional del cartel", 2002. http://www.bienalcartel.org.mx/. Consultado: octubre 2005.

[47] http://www.encuadre.org. Consultado: agosto 2004 y 2005.

Escudo nacional. 1968. Rediseño: Francisco Eppens Helguera. |272|

artículos de diseño gráfico e industrial, arte y arquitectura; Álvaro Rego y Domingo N. Martínez editaron la revista *Matiz* (1997-2000), en la que se publicaron artículos sobre diseño, iconografía de frontera y música, y se presentaron nuevos diseños tipográficos de Gabriel Martínez Meave, Ignacio y Mónica Peón, Ángeles Moreno, entre otros. En el 2001 Juan Carlos Mena publicó *Sensacional de Diseño*, en Trilce Ediciones, para rescatar y promover los valores del diseño popular mexicano, desde rótulos, estampas, juegos, fachadas y letreros para anunciar, taquerías, trabajos mecánicos, torneos de luchas o tiendas, y reposicionar su lenguaje rico y desinhibido, que refleja humor, doble sentido, juego de palabras y libertad, lejos del academicismo o de influencias extranjeras.[48] Por otro lado, la editorial Designio se ha dado a la tarea de publicar textos de diseñadores o pensadores mexicanos del diseño para contrarrestar los textos extranjeros publicados por la editorial Gustavo Gili, y a la fecha ya ha editado varios libros sobre metodología, tipografía, ergonomía y envase.

Auge adicional se le ha dado al libro de arte, favorecido en gran medida por los bancos y las grandes instituciones para promover valores mexicanos artísticos, del paisaje humano, artesanal y geográfico; se editaron libros de tiraje corto, gran costo y excelentes materiales e impresión. Los primeros libros salieron al público a principios de los años ochenta y en todos ellos se ha invertido en el trabajo del diseñador gráfico como un valor necesario para el éxito. Diseñadores como Ricardo Salas, Azul Morris y otros se han especializado en este género, y han producido ediciones especiales de libros de colección.

Como se puede apreciar, a través de los años el desarrollo del diseño gráfico en México ha logrado grandes avances, desde una profesión prácticamente nueva en los sesenta a logros significativos en los años 2000. La disciplina se inició con gran aceleración por el ambiente creado por los Juegos Olímpicos de México '68 y las primeras generaciones de diseñadores se dedicaron a abrir camino y a convencer al público de los beneficios variados que traía el diseño. Sin embargo, se percibe un decrecimiento de velocidad de la profesión en los últimos años debido a varias razones: la proliferación de diseñadores, la débil preparación,[49] la competencia desleal en el campo de trabajo, la preparación técnica de escuelas no profesionales y, sobre todo, el dominio generalizado del uso de la computadora.

[48] Holtz, D.; Mena, J.C., S*ensacional de Diseño Mexicano*, CONACULTA y Trilce Ediciones, México D.F., 2001. http://www.sensacional.com.mx/default2.htm. Consultado: diciembre 2005.

[49] Entrevistas: Calderón, E. (*Design Associates*), Cordera, C. (*Galería Mexicana de Diseño*), Medina Mora, L. Teuscher, F. (*Design Center*), Torres Maya, R. (*Milenio 3*).

Periódico Reforma. Rediseño de la versión impresa. |273| Versión on-line. |274|

Portadas de la revista Matiz.1997. |275|

Si bien la tecnología ha desafiado a los diseñadores, por otro lado el mercado del diseño se ha ido ampliando a distintos campos de acción, impresos y digitales. Asimismo, los diseñadores van interviniendo paulatinamente en posiciones de decisión y se ha fomentado lentamente la idea de que el diseño gráfico ofrece un plus a cualquier producto o servicio. Las diferentes crisis económicas han afectado el desempeño de muchos profesionales del diseño, pero otros han logrado apoyar a las empresas nacionales y transnacionales de consumo diario que no han reducido su producción y su necesidad de innovación.

En la profesión aún falta crear mayor número de empleos, profesionalizar la práctica académica y profesional y, sobre todo, desarrollar el diseño relacionado con la vida cotidiana, en el que el valor del autor se minimiza para darle mayor importancia a la interacción con el usuario.

Portada de libro. 2001. *Sensacional de Diseño Mexicano*. Holtz, D. y Mena, J.C. CONACULTA y Trilce Ediciones. |276|

Bibliografía seleccionada

Agustín, J., *Tragicomedia Mexicana 1. La vida en México de 1940 a 1970*, Editorial Planeta Mexicana, México D.F., 1990.

Agustín, J., *Tragicomedia Mexicana 2. La vida en México de 1970 a 1982*, Editorial Planeta Mexicana, México D.F, 1992.

Agustín, J., *Tragicomedia Mexicana 3. La vida en México de 1982 a 1994*, Editorial Planeta Mexicana, México D.F., 1998.

Arnulfo Casas, A., *Graphic Design in Mexico: a critical history*, vol. I, Print LI, Nueva York, 1997, pp. 98-105.

Bazdresch, C. y Levy, S., "Populismo y política económica en México", en Dornbusch, R. y Edwards, S. (eds.), *Macroeconomía del populismo en América Latina*, México, Fondo de Cultura Económica, México D.F., 1993.

Bulmer-Thomas, V., *La historia económica de América Latina desde la Independencia*, Fondo de Cultura Económica, México D.F., 1998.

Cárdenas, E., *La política económica en México, 1950-1994*, Fondo de Cultura Económica, México D.F., 1996.

Cárdenas, E., "El Proceso de industrialización acelerada en México (1929-1982)", en Cárdenas, E., Ocampo, J. A. y Thorp, R. (compiladores), *Industrialización y Estado en la América Latina*, Fondo de Cultura Económica, México D.F., 2003.

Del Ángel-Mobarak, G., Bazdresch, C. y Suárez, F., *Cuando el Estado se hizo banquero. Consecuencias de la Nacionalización Bancaria en México*, Fondo de Cultura Económica, México D.F., 2005.

Holtz, D. y Mena, J. C., *Sensacional de Diseño Mexicano*, CONACULTA y Trilce Ediciones, México D.F., 2001.

República Oriental del Uruguay

Superficie*
177.414 km²

Población*
3.460.000 habitantes

Idioma*
Español [oficial]

P.B.I. [año 2003]*
US$ 16,9 miles de millones

Ingreso per Cápita [año 2003]*
US$ 4.952,6

Ciudades principales
Capital: Montevideo. [Canelones, Salto, Colonia del Sacramento]

Integración bloques [entre otros]
ONU, OEA, OMC, MERCOSUR, NAFTA, UNASUR.

Exportaciones
Lanas, carnes, cueros, lácteos, madera, carbón vegetal, arroz, vehículos y autopartes.

Participación en los ingresos o consumo
10% más rico — 33,5%
10% más pobre — 1,8%

Índice de desigualdad
44,6% (Coeficiente de Gini)**

*Sader, E.; Jinkings, I., AA.VV.; *Enciclopédia Contemporânea da América Latina e do Caribe*, Laboratório de Políticas Públicas, Editorial Boitempo, São Paulo, 2006, p. 1224.

**UNDP. "Human Development Report 2004", p.188, http://hdr.undp.org/reports/global/2004
El coeficiente de Gini se utiliza para medir la desigualdad en los ingresos. Es un número entre 0 y 1, donde 0 corresponde a la perfecta igualdad (todos tienen los mismos ingresos) y 1 es la perfecta desigualdad (una persona tiene todos los ingresos y las demás ninguno). El índice de desigualdad es el coeficiente de Gini expresado en porcentaje.

Uruguay

Cecilia Ortiz de Taranco

La investigación[1] sobre la historia del diseño en Uruguay tiene carácter exploratorio, se analizarán dos aspectos: la práctica, la producción, el consumo y la cultura del diseño y la emergencia del diseño moderno en Montevideo, alrededor de los años cincuenta, y su posterior evolución.[2] Lo que aquí se presenta es un primer panorama a través de una valoración crítica de los múltiples protagonistas de su desarrollo: diseñadores o estudios de diseño, empresas, comercios, instituciones culturales o educativas, organismos estatales, etc.

El diseño industrial

No existe en Uruguay una presencia consolidada del diseño industrial o gráfico en la práctica productiva concreta, ni menos aún en la reflexión teórica. En materia de diseño industrial, una primera variable a considerar se relaciona con la escala pequeña del mercado interno y con un desarrollo parcial (sólo en ciertos rubros) y discontinuo de la propia actividad industrial en el país. Esta rama del diseño ha tenido entonces una trayectoria fragmentaria y acotada.

Se identificaron, sin embargo, algunas experiencias productivas en las décadas del '60 y del '70, cuyo desarrollo se vio favorecido por una política económica nacional orientada hacia la industrialización para la sustitución de importaciones (ISI). En ese contexto surgieron, por ejemplo, las escasas experiencias nacionales de diseño automotor. Por un lado, Carlos Luciardi presentó en 1963, luego de ganar un concurso automovilístico en Brasil, el vehículo *Movo* para familia tipo, del que se hicieron diez unidades "a golpe de martillo"; y por otro, tenemos los diseños de Horacio Torrendell, basados en el auge de fabricación de carrocerías en fibra de vidrio: la camioneta *Charrúa* de 1964 producida en los talleres de SIAM (ciento treinta unidades aproximadamente); y el más conocido *Indio* de 1970 a pedido del gerente de General Motors Uruguay, para fabricar un auto "de bajo costo y estética austera". Este último alcanzó mayor demanda y llegaron a producirse más de 2000 unidades entre 1969 y 1977, todas vendidas antes de salir de fábrica.

Finalmente, nos encontramos con la camioneta *NSU*, diseñada por Carlos Casamayor para Nordex S.A., que obtuvo el primer premio en su categoría en el primer concurso nacional de diseño industrial, organizado por el CIDI (Centro de Investigación del Diseño Industrial) en 1970.[3]

En cuanto al área de equipamiento, el desarrollo tampoco fue sostenido a lo largo de todo el período. Si comparamos con los países europeos, con EE.UU. o incluso con la Argentina, resulta pertinente la valoración de "partículas ilusorias" hecha por Capandeguy, porque "*más allá de algunas creencias corrientes, en el Uruguay del siglo XX el diseño no tuvo una presencia relevante, ni en los discursos culturales, ni en las prácticas o realizaciones materiales*".[4] Las experiencias que rescatamos, pues resultan de interés para nuestro medio, tuvieron distinto grado de intensidad y permiten distinguir diferentes etapas. En primer lugar, tenemos los protagonistas de la primera mitad del siglo XX, que plantearon visiones y proyectos relacionados con el diseño, con un enfoque verdaderamente innovador para su época. Por un lado, nos encontramos con el pintor nacional Pedro Figari, quien, como Director Interino de la Escuela Nacional de Artes y Oficios, elaboró hacia 1915 una reforma de la enseñanza artística que reivindicaba un intercambio permanente entre industria, artesanía y cultura nacional, dirigido a crear objetos integrales de valor práctico.[5]

Por otro lado, se evidencia el desarrollo de una arquitectura renovadora, incorporada tempranamente en el país, que favoreció una primera etapa del diseño de equipamiento entre los años treinta y cincuenta. Ésta comprende los muebles y

[1] Este trabajo fue desarrollado en el marco del Programa de Investigaciones del Instituto de Historia de la Arquitectura, en la Facultad de Arquitectura de la Universidad de la República.

[2] Se estudian distintas áreas de interés, como el diseño de equipamiento o arquitectura de interiores, el diseño industrial y el gráfico; queda explícitamente fuera del alcance de este trabajo el diseño arquitectónico.

[3] Sobre diseño automotor nacional ver Correa, Marcel, "Made in Uruguay" en *Croquis*, Suplemento del Diario *El Observador*, N° 4, Montevideo, junio de 1997, p. 8.

[4] Capandeguy, Diego, "Partículas ilusorias. Exploraciones sobre el diseño de equipamiento en Uruguay", conferencia realizada en la exposición *Temperatura Interior* del Instituto de Diseño, Facultad de Arquitectura de la Universidad de la República, Fundación Buquebus, Montevideo, agosto de 2001, s.e.

[5] Durante su gestión, se diseñaron cerca de dos mil objetos, estudiados según la materia prima disponible, la tecnología, la mano de obra y la manera en que reflejaban la cultura nacional. Pero su labor no prosperó: sus pensamientos eran muy avanzados para el medio y la época en que vivió.
Ver Peluffo, Gabriel, "Figari: arte e industria en el Novecientos", Instituto de Historia de la Arquitectura, Montevideo, 1985, s.e.

objetos proyectados por los grandes maestros de la arquitectura nacional, como Julio Vilamajó, Mauricio Cravotto, Román Fresnedo Siri, Octavio De los Campos, Beltrán Arbeleche y muchos otros. Al proyectar sus obras de arquitectura, diseñaron los interiores y los objetos cotidianos que las completan. Se trata de diseños "bellos y útiles" que reflejan una práctica artística, artesanal y singular, en una manipulación de cuestiones plásticas, formales y espaciales propias de su época; y cuya sintonía con el concepto de diseño "moderno" se vincula con las formas, con su austeridad y la ausencia de decoración aplicada, pero no con los modos de producción ni con el concepto de unidad metodológica.

Dentro de esta generación, el pintor Joaquín Torres García y Antonio Bonet revelan un enfoque diferente y una intención transformadora. El primero, con su doctrina del Universalismo Constructivo y una fuerte reivindicación de la integración de las artes; el segundo, el arquitecto de mayor relevancia internacional que trabajó en Uruguay, entre 1945 y 1948, y proyectó una urbanización en Punta Ballena (Maldonado) que incluye la Hostería y varias casas, en las que experimentó con materiales del lugar y profundizó su fuerte inquietud por el diseño de objetos.[6]

Hacia mediados de los años cincuenta se inicia una segunda fase del diseño de equipamiento en Uruguay, cuyo mejor momento corresponde a la década del '60 y principios de los setenta. Entonces comenzaron a perfilarse las nuevas áreas proyectuales del diseño (tanto industrial como gráfico), y surgieron a la vez los primeros esfuerzos hacia una enseñanza especializada.[7]

En la producción y comercialización de equipamiento, y también dentro de la cultura arquitectónica, surgió la aspiración de acceder a diseños modernos, con su estética y su pretendida simplicidad, funcionalidad y racionalidad constructiva de base industrial. Se dio entonces en Uruguay un proceso singular. Por un lado, se produjeron artesanalmente equipamientos modernos, tanto por réplica de modelos europeos o norteamericanos, como por otras exploraciones de los mismos temas. Desde los objetos diseñados por arquitectos como Rodríguez Juanotena y Monestier, o los proyectos para los *halls* de algunos edificios de Pintos Risso, García Pardo y Sichero; hasta las firmas comerciales que –recién instaladas o renovándose– se encargaron de exhibir y promover los diseños modernos: por ejemplo Artesanos Unidos, Mueblería Caviglia, Interiors, Atelier o Ardanz.[8]

[6] A principios de los años treinta en Barcelona, Bonet ya trabajaba con Sert y Torres Clavé en diversos proyectos y obras, incluyendo el diseño y fabricación de muebles en serie. Luego, en Buenos Aires fue coautor del sillón *BKF* o "modelo austral", que hacia 1939 creó con los argentinos J. Kurchan y J. Ferrari Hardoy.

[7] Muchos datos fueron obtenidos en entrevistas a algunos de los protagonistas del período, como los arquitectos Jorge Galíndez y Salvador Scarlatto, del Instituto de Diseño, y el arquitecto Pedro Mastrángelo, diseñador y fabricante de muebles en los años sesenta y setenta.

[8] En algunas de estas firmas trabajaron los primeros diseñadores de interiores, como Gino Moncalvo, Jorge Ardanz, Alberto Delafond o los arquitectos Armas, Colon e Infantozzi. Ver "Los popes del diseño uruguayo" en *Revista Arte y Diseño*, N° 50, Montevideo, noviembre 1996, pp. 50-53.

Indio. 1973. Diseño: H. Torrendell. General Motors Uruguay. |277| Jeep. NSU P10. 1970. Diseño: C. Casamayor. Nordex S.A. |278|

Silla. Diseño: Joaquín Torres García. s.d. |279|

Por otro lado, llegaron a Uruguay en este mismo período las licenciatarias Knoll y Herman Miller, con algunos de los diseños más famosos, como la silla *Barcelona* de Mies; y también con los diseños estadounidenses de última generación: Eames, Saarinen, Nelson, etc. Comenzó entonces la organización del equipamiento como sistema constructivo, con sus series, sus catálogos, sus patentes, lo que supuso una paulatina desmitificación de los propios objetos, a través de una difusión cada vez más amplia.

La dualidad "diseño artesanal vs. diseño industrial" aparece inevitablemente reflejada. Se trató muchas veces de productos hechos de manera artesanal que reproducían diseños industriales, emulando las formas; esta tendencia se concretó en series cortas repetibles, para casas de decoración. Era una actitud conservadora porque copiaba modelos internacionales; pero innovadora a la vez porque arriesgó en el medio local, todavía muy ligado al mueble tradicional de estilo.

Resulta hoy difícil de medir el verdadero alcance de aquella producción de los años sesenta y setenta, que tuvo curiosos y generalmente desconocidos vínculos con la Argentina, y que se explica dentro de un contexto económico particular generado por el modelo de sustitución de importaciones (ISI), con férreas restricciones a las mismas y con la aspiración de alentar la fabricación local. El modelo económico y social proteccionista –que llevaba varias décadas de vigencia en Uruguay– comenzará a cuestionarse hacia 1960, en los discursos y con las primeras medidas económicas orientadas a la liberalización del mercado.[9] Pero en la práctica, el Estado mantuvo su papel moderador a través del campo fiscal y del comercio exterior y el modelo liberal se efectivizó a partir de mediados de los años setenta, en un proceso sostenido y creciente. Un ejemplo concreto fue la actividad de Pedro Mastrángelo y Ricardo Maisián: cuando eran aún estudiantes, trabajaron por más de 15 años en el diseño de interiores y la fabricación de muebles. En una primera etapa (1955-1963), y asociados con Juan Luis Galain (más tarde impulsor del CIDI en Uruguay), fabricaron modelos como el *BKF* a partir de planos originales, y otros muebles de diseño propio, que vendieron a través de distintas firmas de plaza. A partir de 1963, sumaron además los diseños *Knoll*, que fabricaron para la filial montevideana de la firma Interieur Forma de Buenos Aires, representante oficial para la región. Sobre catálogos prediseñados y planos muy complejos de origen internacional, realizaban

[9] La Reforma Monetaria y Cambiaria de 1959 y la Primera Carta de Intención que firmó el país con el Fondo Monetario Internacional en 1960 son claros ejemplos al respecto.

Folleto. Exposición de muebles de la Colección Knoll (Interieur Forma). 1966.
|280|

[10] La casa Caviglia editaba una revista llamada *Hogar y Decoración*, cuyas páginas reflejan la variedad de públicos que atendían así como la evolución de ideas y formas en relación con el diseño de equipamiento.

tanto el diseño de interiores como la fabricación artesanal de los muebles originales. Era un proceso en el que intervenían varios operadores, entre los que se destacan la Herrería Lambach y la carpintería Fogel (con todo el personal europeo).

Entre los clientes principales primó una cierta internacionalización: eran la embajada de EE.UU. (que en los distintos países se equipaba con Knoll) o los bancos y empresas norteamericanos como Citibank e IBM. Otros clientes nacionales fueron los grandes hoteles, como el Victoria Plaza, agencias de publicidad o la primera sede de la Asociación Latinoamericana de Libre Comercio (ALALC), inaugurada en 1960 en Montevideo. También lo fueron los estudios de arquitectura locales con fuerte interés en el equipamiento: por ejemplo *García Pardo* o *Estudio Cinco*, especialmente el arquitecto César Barañano.

Entre las firmas comerciales que promocionaron el equipamiento moderno, la Mueblería Caviglia era una casa tradicional y ecléctica, pero fue de las primeras en vender el *BKF*,**[10]** y la casa Artesanos Unidos fabricó numerosos objetos de iluminación diseñados por Carlos Fernández, quien luego se asoció con Alfredo Nebel para la representación oficial de Herman Miller International.

En el ámbito universitario, se concretó otra experiencia valiosa a través del Instituto de Diseño de la Facultad de Arquitectura (Universidad de la República), que desarrolló entre principios de la década del '60 y 1973 (año de la intervención a la Universidad) una serie de proyectos que abarcaron la enseñanza, la investigación y el asesoramiento; lo hizo elaborando una sólida reflexión conceptual y metodológica, y concretando diseños de mobiliario y equipamiento moderno, que fueron fabricados fuera del campo empresarial o comercial.

El Instituto de Diseño (IdD) fue creado con el nuevo Plan de Estudios de la Facultad de Arquitectura del año 1952, que reflejaba una total adscripción al Movimiento Moderno; y consolidó hacia fines de aquella década, y bajo la dirección de Jorge Galup, una nueva orientación y organización de clara aproximación al Bauhaus. En la Sección Equipamiento dentro del IdD, la investigación se centró en la elaboración de una "Metodología para el diseño de objetos de equipamiento a producirse con recursos nacionales –materias primas y tecnología local industrial y/o artesanal"–. La misma sección incursionó en programas de equipamiento para

Aviso publicitario. 1953. Mueblería Caviglia S.A. |281|

Lámpara de pie. Diseño: Antonio Bonet. s.d. |282|

Banqueta (Facultad de Arquitectura). Diseño: Sección Equipamiento Instituto de Diseño. s.d. |283|

la vivienda de interés social, para la enseñanza, la salud y la recreación, y desarrolló un plan de acercamiento y asesoramiento a la industria.[11]

La investigación metodológica incluía un área de trabajo en Talleres-Laboratorios donde se buscaba completar y verificar el proceso creativo-especulativo con el hacer real. Para ello se abarcaban distintos aspectos como el medio sociocultural y económico, el medio físico-biológico, la antropometría y la ergonomía, y las tecnologías aplicadas. Para el laboratorio de ergonomía, por ejemplo, se creó una serie de instrumentos de análisis y mediciones, que permitieron arduos ensayos en la búsqueda de una normativa.

La enseñanza específica también fue parte del proyecto del IdD, que entre 1963 y 1965 organizó un "Curso Experimental de Diseño de Equipamiento Arquitectónico", que incluía clases teóricas y talleres de proyecto con diseño de prototipos,[12] en vistas a la creación de una Escuela de Diseño Industrial y Aplicado dentro de la Facultad. Se proyectaron luego otros cursos más ambiciosos. La enseñanza formal finalmente quedó trunca, pero se realizaron exposiciones, charlas y seminarios, con la participación de diseñadores, artesanos, pequeños industriales y comerciantes; y con la participación de representantes destacados del diseño argentino, como el ingeniero Basilio Uribe del CIDI de ese país, quien actuó también como integrante del jurado en el primer concurso de diseño industrial de 1970.

Otro acontecimiento destacado en tal sentido fue la presencia en Montevideo de Tomás Maldonado, quien en 1964 dictó una conferencia y participó de reuniones, con un discurso fuertemente orientado a la defensa del diseño industrial como disciplina autónoma, específica y necesitada por tanto de una formación igualmente especializada. A su vez, los docentes del IdD participaron de cursos y talleres en Buenos Aires; todo esto refleja una preocupación por ampliar la formación disciplinar, así como la existencia de contactos privilegiados con los protagonistas del diseño en el vecino país.[13]

A fines de 1966, y como corolario de las distintas actividades organizadas por el IdD, se integró el CIDI uruguayo que, inspirado en su homólogo argentino, se ocupó de promover el desarrollo del diseño industrial en el país. Fueron protagonistas activos del CIDI Luciardi, Galain, Oronoz, Camarda, entre otros. Se organizaron concursos y exposiciones de diseño, como la muestra *Argentina en el diseño industrial* presentada en el Subte municipal en julio de 1970, o la *Primera Exposición de Diseño Industrial uruguayo*, en diciembre del mismo año.[14]

Para esta última, las empresas y diseñadores nacionales fueron convocados por primera vez a presentar y contrastar sus productos. Entre más de cien objetos seleccionados y acreditados con la "etiqueta del buen diseño", fueron premiados con Medalla de Oro "*aquellos productos que representan valores de alto diseño y aporte a la industria nacional*". Concretamente, se trató de las empresas Artesanos Unidos (aplique luminaria), Acerenza S.A. (duchero), Campomar y Soulas (manta térmica), Codarvi (vaso), Dasur S.A. (lancha), Eternit Uruguaya (canal 66), Fibratex (sobretodo en casimir), Lustrino Hnos. (grupo de lavatorio), Philips del Uruguay (plancha) y Nordex S.A. (camioneta *NSU*).[15]

En este mismo evento, se exponían y destacaban a la vez las líneas Knoll International y Herman Miller Colección Internacional, producidas íntegramente en el país, a las que se otorgó la etiqueta de buen diseño pero se dejó fuera del concurso para reservar la adjudicación de premios a productos nacionales.

[11] En la década del '60, la Revista de la Facultad de Arquitectura publicó varios artículos del IdD sobre la problemática del diseño y sobre las investigaciones y los proyectos de equipamiento que realizaron: para el Consejo Nacional de Enseñanza Primaria, para la propia Facultad de Arquitectura y otros edificios universitarios como el Hospital de Clínicas, y para viviendas de emergencia.

[12] La coincidencia de Jorge Galup como director de la Escuela de la Construcción de la Universidad del Trabajo y a la vez del IdD de la Facultad favoreció la colaboración entre ambas instituciones y el uso de los talleres de carpintería y herrería de dicha Escuela para la realización de prototipos de los diseños del Instituto.

[13] El IdD difundía temas específicos de diseño a través de sus publicaciones. Por ejemplo, la traducción del libro de Henry Dreyfuss *La medida del Hombre* o la conferencia de Maldonado "Arquitectura y Diseño Industrial en un mundo en cambio". Esta fue publicada en 1964, en una edición mimeografiada que además transcribía la mesa redonda "Ulm y la metodología de la enseñanza del diseño industrial y de arquitectura" y las notas tomadas por Glauco Casanova en ocasión del Seminario sobre diseño industrial desarrollado por el CIDI en Buenos Aires.

[14] Entre las industrias nacionales, la empresa Queirolo Varela fue la primera en recurrir al CIDI para la organización del 1er. concurso nacional de diseño industrial, para cielorrasos en yeso. Ver revista *summa*, Nº 30, Buenos Aires, octubre de 1970, p. 18, y *Empresa Queirolo Varela. 1943–1978*, Homenaje en ocasión de su 35 Aniversario, Montevideo, noviembre, 1978.

[15] Ver catálogo de la citada exposición, Montevideo, diciembre de 1970, organizada por la Comisión Nacional de Artes Plásticas y el Centro de Investigación de Diseño Industrial, CIDI Uruguay. Ver también revista *summa*, Nº 37, Buenos Aires, mayo de 1971, p. 24.

Marca. CIDI Uruguay. s.d. |284|

[16] Muchos datos de este capítulo fueron obtenidos gracias a las conversaciones informales y el intercambio de material con los diseñadores Marcos Larguero y Gustavo Wojciechowski "Maca".

[17] Sobre Imprenta AS, ver "Reportajes: Jorge de Arteaga" en el *Boletín de ADG*, N° 7, marzo de 1992, pp. 4-8.

[18] Son varios los integrantes del Taller Torres García que se vincularon con el mundo gráfico. En los inicios de *AS*: José Gurvich, los hijos de Torres, Guillermo Fernández y Antonio Pezzino, quien trabajó además durante 30 años en la edición del diario *El País*. También Héctor Ragni, cartelista y diseñador de las publicaciones del propio Taller, y Lili Salvo, fundadora y docente del Club de Grabado a partir de mediados de los cincuenta.

El diseño gráfico[16]

En esta área, el desarrollo fue también acotado y de experiencias aisladas. Siendo una profesión tradicionalmente unida a la actividad de la imprenta, existieron algunos grupos o diseñadores que actuaron en el ámbito particular; pero el diseño no logró insertarse de manera definitiva ni fue parte del mundo empresarial; mucho menos, recibió preocupación de los organismos estatales prácticamente hasta fines del período. No existen estudios sobre cómo se fue originando la demanda de diseño gráfico en los circuitos productivos o comerciales; pero en parte se relacionó con el trabajo de las grandes imprentas y el desarrollo de las agencias de publicidad, en las que trabajaron dibujantes con mayor o menor conciencia disciplinar.

El proyecto más ambicioso e interesante de diseño gráfico nacional fue el de la Imprenta *AS*, fundada por Jorge de Arteaga en los años cincuenta. El equipo estuvo integrado, a lo largo de distintas etapas, con muchos de los diseñadores gráficos uruguayos más reconocidos dentro del país y fuera de él.[17]

En los comienzos, con varios integrantes del Taller Torres García,[18] empezaron a trabajar dibujando directamente en planchas de *offset*, para ilustrar los programas del Cine Club del Uruguay. De un modo espontáneo y casi natural se formó un equipo de diseñadores, integrado por Jorge de Arteaga, Ayax Barnes, Antonio Pezzino, Hermenegildo Sábat, Nicolás Loureiro y Guillermo Fernández.

En aquella época nadie hablaba de diseño gráfico. Realizaban y vendían impresos, modernos y atractivos; en algún caso, hasta demasiado vanguardistas. El medio estaba muy atado a las tradiciones y convencionalismos, y *AS* desarrolló un lenguaje gráfico depurado y funcional; no aceptaba, incluso, imprimir trabajos que ya vinieran diseñados con criterios que no compartían. Los diseños para el Palacio de la Música, el Instituto Crandon de enseñanza, sellos discográficos o distintas editoriales reflejan una combinación particular de ilustraciones claramente expresivas de Sábat o Barnes con un juego compositivo de formas y colores, de influencia constructivista.

En los años sesenta, la actividad de *AS* adquirió mayor repercusión a partir de una exposición de afiches presentada primero en la Facultad de Arquitectura y luego en la Universidad de Buenos Aires, y difundida por la revista alemana *Gebrauchsgraphik*, que dio a conocer el diseño de *AS* en Europa y en el orden internacional.

De un aviso publicitario. (Rifa del Grupo de Viaje de la Facultad de Arquitectura). Diseño: Imprenta AS. s.d. |285|

Programa Cine Club del Uruguay (abril 1952). Diseño: José Gurvich - Imprenta AS. |286|

Ilustración. Equipo AS. Revista Reporter, Montevideo, s.d. |287|

En el medio local, la aceptación fue creciendo paulatinamente y el equipo se rearmó, pues algunos integrantes como Sábat y Barnes se habían radicado en Argentina. Se sumaron entonces Carlos Palleiro –que luego también emigraría a México–, Jorge Casterán, Fernando Álvarez Cozzi, Washington Algaré, José Prieto y Hugo Alíes, entre otros.[19]

Aquella experiencia inicial y original de la Imprenta *AS* definió un enfoque del diseño gráfico con características propias, que marcó a muchos diseñadores posteriores, por ejemplo en el uso reiterado de una imagen que surge del grabado o de la ilustración.

En relación con el dibujo en aquella década clave de los '60, existieron fuertes vínculos entre la producción gráfica y la creación artística, reflejados en "*un universo de códigos comunes entre la 'nueva figuración' practicada por varios dibujantes y el desarrollo paralelo del grabado y del diseño gráfico, marcados por cierta tónica lírica y festiva nutrida de la euforia de la época*".[20] Según Peluffo, las nuevas imágenes del informalismo artístico se nutrieron, por un lado, de la experiencia creciente en el campo de la ilustración periodística, y por otro, del lenguaje del diseño, que vivía un gran empuje editorial y del cartelismo.[21]

Finalmente, se destaca que las interacciones y contactos abarcaron también a las instituciones. Las vinculadas a la actividad artística se fueron fortaleciendo desde mediados de la década y a la vez actuaron como reductos de enseñanza y promoción del diseño gráfico organizando exposiciones, dictando cursos o editando folletos y catálogos. La Escuela Nacional de Bellas Artes, la Feria de Libros y Grabados, el Instituto General Electric, el Centro de Artes y Letras, la escuela del Club de Grabado y hasta algunas galerías de arte generaron propuestas de diseño y además fueron espacios de expresión y creación cultural en los años más oscuros del período militar.

Con la llegada de los años setenta, la historia del Uruguay cambió radicalmente. En primer lugar, porque se aceleró el proceso de extrema radicalización política y violencia social que culminaría con el golpe de Estado de junio de 1973 y la instalación de una dictadura militar que provocó un dramático quiebre en todos los planos de la vida nacional. Reprimió y desmanteló todas las redes e instituciones gremiales, políticas, sociales y culturales; persiguió a sus dirigentes, encarceló

[19] Fueron muchos también los artistas que se acercaban a Imprenta *AS* para diseñar la promoción de sus actividades. Entre ellos, el grabador Antonio Frasconi, Robert Tatin, premio de la Bienal de San Pablo en cerámica, Carlos Páez Vilaró o Bernard Bistes, que trabajaba para la Alianza Francesa.

[20] Peluffo, Gabriel, "El acto gráfico de los sesenta", en "Catálogo de la Exposición *Dibujando los '60*", Museo Municipal de Bellas Artes Juan Manuel Blanes, Montevideo, agosto–septiembre, 1998.

[21] Entre los ilustradores, Peluffo destaca primero a Hermenegildo Sábat y Luis Camnitzer; y después a Domingo Ferreira, Carlos Pieri, Heber Marchisio y Francisco Graells. Entre los diseñadores: Ayax Barnes, Jorge Carrozino, Horacio Añón y Carlos Palleiro primero, y luego Miguel Bresciano, Gladys Afamado, Anhelo Hernández y otros.

Cubierta LP. "Del templao" de Los Olimareños. 1971. Sello Orfeo. Diseño: Carlos Palleiro. |288|

Cubierta LP. "Canciones Chuecas" de Daniel Viglietti. Sello Orfeo, 1971. Diseño: Ayax Barnes. Impreso en AS. |289|

Cartel. 23ª Feria Nacional de Libros y Grabados. 1982. Diseño: Hugo Alies. |290|

y expulsó del país a muchos de sus protagonistas. En segundo lugar, porque se hirió mortalmente a una sociedad de clase media consolidada, culta, crítica y abierta, que participaba orgullosa de la convivencia democrática. Finalmente, por el modelo económico liberal, instalado a partir de allí, que cambió las reglas de juego productivas, comerciales y de consumo.

Paralelamente, había en el país una demanda de imagen corporativa de productos, que representaban el patrimonio gráfico de la vida cotidiana de los uruguayos. En este sentido, resulta interesante la hipótesis de Marcos Larguero cuando señala que, en cierta medida, los productos importados que volvieron a aparecer en las góndolas de supermercados y comercios mostraron novedades en el medio uruguayo e incitaron a una renovación del diseño de envases, marcas y productos.

Nuevos signos de actividad

Sólo a partir de la segunda mitad de la década del '80, y en simultáneo con una trabajosa reconstrucción democrática, surge una nueva etapa de desarrollo de la cultura y también del diseño en el país. Hay exploraciones todavía fragmentarias pero también con signos evidentes de una mayor actividad en relación con el diseño, que se instala como tema en los medios, en la formación terciaria y en algunos segmentos del aparato productivo en proceso de cambio.

Se trata de signos de diferente tenor, valor y trascendencia, entre los que se destaca, en primer lugar, la definitiva apertura de un centro especializado de enseñanza del diseño. Sin duda que para que una disciplina exista y se consolide en cualquier sociedad, es imprescindible contar con una formación específica de profesionales en dicha área y pensada desde una política que justifique el desarrollo de la actividad, pues no alcanza con que algunos la practiquen en forma autodidacta. Este nacimiento se da en Uruguay en 1987 con la creación del Centro de Diseño Industrial (CDI) del Ministerio de Educación y Cultura, fruto de un programa de cooperación técnica ítalo-uruguayo; bajo la dirección de la arquitecta Franca Rossi, comenzó a dictar sus cursos al año siguiente y los primeros profesionales egresaron a partir de 1992.

La continuidad de dicha formación especializada ha ido insertando paulatinamente en el medio nacional nuevos profesionales en diseño industrial y textil, aunque todavía con una incidencia acotada, por lo breve de la trayectoria del CDI y porque sólo ingresan cada año veinte o treinta estudiantes. Aun así, comenzaron a conocerse los primeros estudios de diseñadores nacionales: *Kairos* y *Cronos*, *Grupo MDM*, *Diseño Básico*, *Carluccio-Manini*, *Livni-Escuder*, entre otros, que trabajaron para empresas como Motociclo, Manos del Uruguay, Artesanos Unidos o Antel.[22]

En 1994 se sumó la oferta de formación privada, con la Licenciatura en Diseño Gráfico en la Universidad ORT primero, y más tarde con carreras de diseño en la Universidad de la Empresa y otros institutos. Asimismo, en la Facultad de Arquitectura de la Universidad de la República el Instituto de Diseño retomó la antigua línea de investigación en diseño de equipamiento, y también la enseñanza a través de cursos de diseño de interiores y de muebles, dictados por el arquitecto italiano Agostino Bossi.

Otro signo de actividad en diseño es la fundación de distintas asociaciones que agrupan a los diseñadores, con el fin de contribuir al reconocimiento de la profesión y a la difusión del trabajo de sus miembros. En ese orden, y con más de 40 años de trayectoria, Jorge de Arteaga fue nuevamente protagonista. Fue fundador y primer presidente de la Asociación de Diseñadores Gráficos Profesionales del Uruguay (ADG), en 1990. En este emprendimiento lo acompañan otros diseñadores también de larga actuación en el país, como José Prieto, Jorge Rodríguez Delucchi,

[22] Se conocieron a la vez los primeros profesionales uruguayos que fueron insertándose en el mundo empresarial o comercial, y también en el ámbito universitario del diseño. Entre muchos otros: Daniel Flain, Marcelo Carretto, Daniel Domínguez, Álvaro Heinzen, Carolina dos Santos, Marcel Correa, Oscar Aguirre, Pablo D'Angelo, Manuela Manini, Sofía Carluccio, Ana Livni, Fernando Escuder, Mariana Muzi y Angela Rubino.

Marcos Larguero y Rodolfo Fuentes, entre otros.[23] ADG trabajó por la concreción de una formación universitaria específica, así como en la promoción y respaldo de sus asociados, organizando exposiciones y concursos de diseño, y editando un boletín en el que mantuvo una prédica constante por la defensa de la profesión.

Una actividad particularmente relevante en su corta trayectoria fue la organización, en octubre de 1997 en Punta del Este (Maldonado), del Congreso y Asamblea General de Icograda (*International Council of Graphic Design Associations*), que reunió en Uruguay a los representantes del diseño gráfico mundial.[24] *InterCambios/ExChanges* fue el nombre de todo el encuentro y también el tema de los dieciséis carteles que representaron al diseño gráfico nacional. El congreso de Punta del Este demostró también el vacío y la indiferencia de parte de las autoridades gubernamentales y los empresarios, que fueron grandes ausentes.

Nacieron también en los años noventa otras agremiaciones de profesionales, como la Asociación de Decoradores y Diseñadores de Interiores Profesionales (ADDIP) y la Asociación de Diseñadores Industriales y Textiles (ADIT). Las trayectorias desparejas de todas estas asociaciones son también reflejo de las dificultades que el desarrollo del diseño encuentra en nuestro medio. Sus historias son breves, de poca proyección y presencia en la sociedad; y en algunos casos (ADG, por ejemplo), incluso ya han desaparecido.

En materia de publicaciones, también aparecieron en el fin del siglo revistas y suplementos dedicados al diseño. Además del citado boletín de ADG, del que se editaron catorce números entre junio de 1991 y noviembre de 1993, se publicaron el suplemento *Arte y Diseño* del diario *El País* desde 1992, dirigido a un público muy amplio, o la Revista *Elarqa*, de arquitectura y diseño, más especializada. Otras dos revistas de diseño tuvieron vida aún más breve: *Diseñador*, dirigida por Nicolás Branca y Alex Beim, editó sólo tres números en 1997; y *D-Diseño*, del Centro de Diseño Industrial, con cuatro números entre 1993 y 1995.

Finalmente, vale mencionar la organización de exposiciones como el *Primer Encuentro con el diseño nacional* en 1995 o *Diseño Uruguay. Historias de productos*,[25] y concursos como las Bienales de diseño de Herman Miller Uruguay, convocadas en dos ediciones (1994 y 1996). De igual modo, es destacable la participación de diseñadores uruguayos en eventos internacionales, como el Salón de Diseño Movelsul de Brasil o la Segunda Bienal de Diseño de Saint Etienne, en Francia.

Uruguay

[23] El mismo De Arteaga, junto a Marcos Larguero, Jorge Sayagués y Gustavo Wojciechowski "Maca", fundaron en 1993 un nuevo estudio de diseño gráfico, *BARRA/Diseño*, muy activo a lo largo de toda la década y responsable por un corto período del diseño del Suplemento *Arte y Diseño*, del diario *El País*.

[24] Ver "El abc de Icograda" en *Revista Diseñador*, N° 2, Montevideo, 1998.

[25] Ambas exposiciones fueron organizadas por los diseñadores industriales Carolina dos Santos y Álvaro Heinzen, junto a otros profesionales; y concebidas para difundir las disciplinas del diseño. La muestra *Diseño Uruguay. Historia de productos* fue integrada a la Feria del Centenario de la Cámara de Industrias del Uruguay. Montevideo, octubre de 1998.

Tapa del Boletín ADG, Año 1, N° 7, marzo 1992. Ilustración de Hermenegildo Sábat. |291|

Packaging para conjunto escolar. 1993. Artesanos Unidos. Diseño: Kairos & Cronos (Carolina dos Santos - Álvaro Heinzen). |292|

Los objetos más recientes que allí se expusieron responden mayoritariamente a diseñadores jóvenes y prácticas productivas todavía discontinuas. La dicotomía industria-artesanía ya no los angustia y abren interrogantes sobre las nuevas prácticas de diseño en Uruguay, sin poder definir aún si ellas lograrán tomar una envergadura tal que genere un cambio de condición cualitativa.

En el diseño de comunicación visual, los nuevos profesionales universitarios también comenzaron a insertarse en el medio y son protagonistas de un nuevo desarrollo de la disciplina. En los últimos años, a la vez, varias marcas nacionales emblemáticas como Conaprole (productos lácteos), Ancap (combustibles) o Pluna (línea aérea) fueron rediseñadas, así como distintas empresas de servicios.

A modo de conclusión, debemos decir que en Uruguay no se reconoce aún al diseño como profesión específica y necesaria. El diseño no es parte, muchas veces, de los proyectos industriales, ni de las políticas gubernamentales o de los programas culturales, de información y comunicación.

Es habitual, por ejemplo, que una iniciativa en materia de identidad o de diseño de información pública sea ignorada por la administración política siguiente; como si se tratara de una marca de gestión y no de una herramienta de comunicación institucional. El diseño no cuenta, no termina de pagar derecho de piso.

Para terminar, mencionemos algunas experiencias de la última década que permiten una mirada más optimista. Por un lado, el diseño de un logo institucional y de campañas de información masiva en la Intendencia Municipal de Montevideo desde mediados de los noventa; y por otro, el concurso para diseño de las nuevas cabinas y cúpulas de teléfonos públicos, convocado por la empresa estatal de telecomunicaciones Antel, en noviembre de 1996.

En este último caso, y habiendo ganado el primer premio, el *Grupo MDM* (Modelo de Diseño Mental), integrado por los diseñadores industriales Fernán Luna, Giovanna Carrara y Ariel Rajchman, fue contratado por Antel para la realización del proyecto definitivo y luego por la empresa fabricante (Schlumberger Industries, asociada en Uruguay a Micromecánica S.A.) para realizar el asesoramiento y gestión de la fabricación del producto.

Evolución de la marca de Conaprole. Diseño: Agencia Nivel Publicidad, años setenta a noventa. FutureBrand Argentina, 2002. |293|

Este proyecto de diseño industrial y sus resultados pueden ser vistos como un hito en la historia de la disciplina en Uruguay: porque fue iniciativa de una empresa pública para resolver un producto de primer orden, que se aplicó en todo el país, y sobre todo, porque involucró a los diseñadores en todas las etapas del proceso de diseño y fabricación; es decir, se reconoció la importancia del rol del profesional específico.

Finalmente, hay que destacar el desarrollo, en el año 2002, de la marca-país "Uruguay Natural", como una estrategia para unificar y dar coherencia a la oferta turística, dentro y fuera del país. Fue diseñada por la empresa de comunicaciones *I+D*, dirigida por los diseñadores Gonzalo Silva y Nicolás Branca.

Bibliografía seleccionada

AA.VV., *El Uruguay de Nuestro Tiempo*. 1958-1983, CLAEH, Montevideo, 1983.
Artucio, Leopoldo, *Montevideo y la arquitectura moderna*, Editorial Nuestra Tierra, Montevideo, 1971.
Barrán, José Pedro, Caetano, Gerardo y Porzecanski, Teresa (dir.), *Historias de la vida privada en el Uruguay. Tomo III: Individuo y soledades. 1920-1990*, Ed. Taurus/Santillana, Montevideo, 1998.
Caetano, Gerardo y Rilla, José, *Historia Contemporánea del Uruguay de la Colonia al Siglo XXI*, CLAEH-Fin de Siglo, Montevideo, 2006 (1994).
Los Veinte: El Proyecto Uruguayo. Arte y diseño de un imaginario 1916-1934 (catálogo), Montevideo, Museo Juan Manuel Blanes, 1999.

Revistas

Arquitectura, revista de la Sociedad de Arquitectos del Uruguay, 1914-1995.
Elarqa, revista de arquitectura y diseño, Editorial Dos Puntos, 1992-2004.

URL

Correa, Marcel; dos Santos, Carolina; Heinzen, Alvaro. *Diseño Uruguay. Historias de productos*. http://www.kyc.com.ur. Consultado: octubre 2007.

Pluna. Líneas aéreas. Diseño (en desarrollo): Cato Partners. |294|

ANCAP (Administración Nacional de Combustibles, Alcohol y Portland). |295|

Uruguay Natural. Ministerio de Turismo. 2002. Diseño: Comunicaciones I+D (Gonzalo Silva y Nicolás Branca). |296|

República Bolivariana de Venezuela

Superficie*
912.050 km²

Población*
26.740.000 habitantes

Idioma*
Español y lenguas
indígenas [oficiales]

P.B.I. [año 2003]*
US$ 63,41 miles de millones

Ingreso per Cápita [año 2003]*
US$ 2.470,1

Ciudades principales
Capital: Caracas. [Maracaibo, Valencia]

Integración bloques [entre otros]
ONU, OEA, OMC, OPEP, MERCOSUR (asociado), UNASUR.

Exportaciones
Petróleo, productos químicos, minería, metales, alimentos, bebidas y tabaco.

Participación en los ingresos o consumo
10% más rico 10% más pobre

36,3% 0,6%

Índice de desigualdad
49,1% (Coeficiente de Gini)**

* Sader, E.; Jinkings, I., AA.VV.;
 *Enciclopédia Contemporânea da América
 Latina e do Caribe*, Laboratório de
 Políticas Públicas, Editorial Boitempo,
 São Paulo, 2006, p. 1250.

** UNDP. "Human Development Report 2004", p.189, http://hdr.undp.org/reports/global/2004
 *El coeficiente de Gini se utiliza para medir la desigualdad en los ingresos. Es un número entre 0 y 1,
 donde 0 corresponde a la perfecta igualdad (todos tienen los mismos ingresos) y 1 es la perfecta
 desigualdad (una persona tiene todos los ingresos y las demás ninguno). El índice de desigualdad
 es el coeficiente de Gini expresado en porcentaje.*

Venezuela

Elina Pérez Urbaneja

El siglo XIX venezolano fue signado por la turbulencia política, materializada en sucesivos levantamientos armados que fueron encabezados tanto por los generales que participaron en la gesta independentista como por los caudillos que surgieron en las diferentes regiones del país después del año 1830.

La economía se caracterizó por la monoproducción, y pasó de la actividad agrícola a la petrolífera: la siembra de cacao dominó en el siglo XVIII y la de café durante el XIX, mientras que la actividad petrolera ha sido exclusividad del siglo XX.

La carrera extractiva comenzó con la explotación del asfalto: en 1870 la primera compañía venezolana de petróleo nació en una hacienda de café ubicada en el estado Táchira. Se llamó Petrolia del Táchira, la producción diaria apenas alcanzaba los 60 barriles. A principios del siglo XX el gobierno entregó concesiones a particulares venezolanos, quienes las obtenían con el propósito de negociarlas con inversores extranjeros. Así se introdujo el capital internacional al país.

La existencia de una industria petrolera dominada por las transnacionales europeas y estadounidenses durante más de medio siglo impactó en la cultura del país de tal manera que dejó huella en el ejercicio del diseño y el desarrollo de las publicaciones impresas. Un ejemplo es la revista *Tópicos Shell*, creada en 1939 por la Royal Dutch Shell en la ciudad de Maracaibo como la primera revista de periodismo industrial del país. Este medio informativo, que circuló durante más de 50 años, continuó bajo el nombre de *Tópicos* en Maraven, filial de Petróleos de Venezuela (PDVSA) después de la nacionalización en 1975. A través de las transformaciones que experimentó esta publicación, se pueden observar los cambios tecnológicos en la producción gráfica, y notar la evolución del diseño producido en el seno de la principal industria del país.

Puede considerarse el comienzo del siglo XX en Venezuela el 17 de diciembre de 1935, fecha en la que falleció el presidente Juan Vicente Gómez, quien gobernó autoritariamente desde 1908 un territorio eminentemente rural. Después de la muerte de Gómez se propició la apertura hacia la democracia, experimentándose un período muy convulsionado que se extendió hasta el año 1948, cuando las Fuerzas Armadas propinaron un golpe de Estado al presidente Rómulo Gallegos. A partir de 1948 asumió la jefatura de gobierno una Junta Militar presidida por el coronel Carlos Delgado Chalbaud, quien fue asesinado en 1950. Posteriormente, el

Portadas de la revista Tópicos. Nº 597, junio 1989. Diseño: ABV Taller de diseño (Waleska Belisario y Carolina Arnal).

50 Aniversario. Diseño: Natascha Centlik, Nº 603, diciembre 1989. |297|

poder se quedó concentrado en el general Marcos Pérez Jiménez, quien instauró un gobierno personalista desde 1952 hasta su derrocamiento el 23 de enero de 1958.

Los pioneros del diseño

Uno de los primeros artefactos diseñados en Venezuela data del siglo XIX. Se trata de la *pinza de Rincones*, creada por Rafael A. Rincones con el fin de recuperar piezas perdidas dentro de los pozos explotados por la compañía Petrolia del Táchira. Sobre dicho objeto se conoce únicamente la descripción hecha por Adolfo Ernst en el inventario de la Exposición de Caracas organizada por el gobierno del presidente Antonio Guzmán Blanco en 1883, para celebrar el Centenario del natalicio de Simón Bolívar. Además de la *pinza de Rincones*, se presentaron otros artefactos ideados completamente por venezolanos: la máquina para prensar y grabar jabón que trajo José María Olivares desde Maracaibo o el *fracmetro* (aparato para trazar y cortar todo tipo de ropa) que, según Adolfo Ernst, tuvo poca aceptación.

Por su parte los artistas plásticos fueron los pioneros del diseño gráfico, haciendo uso de las habilidades técnicas aprendidas en las academias de Bellas Artes[1] enclavadas en Caracas, Mérida, Barquisimeto y Valencia. Como autodidactas en diseño muchos de ellos, se dedicaron a la diagramación e ilustración de diarios, revistas y carteles. Trabajaron como directores de arte de las primeras agencias de publicidad e idearon marcas y la gráfica de los empaques de productos alimentarios nacionales. Las mejores muestras del diseño gráfico hecho en el país durante las décadas del '30 y del '40 presentan la influencia del art decó.

Entre los artistas que se dedicaron al diseño gráfico están Pedro Ángel González, Rafael Rivero Oramas, Carlos Cruz-Diez, Mateo Manaure y Manuel Espinoza.

Como hasta 1964 no hubo en el país escuelas que formaran profesionales en diseño, también arquitectos, asumieron este oficio.

El diseño venezolano en los años cincuenta

La década del '50 se caracterizó por la bonanza petrolera heredada del gobierno democrático del presidente Rómulo Gallegos. Venezuela por primera vez obtuvo cuantiosos ingresos por la explotación de su subsuelo. Estas ganancias se evidenciaron en las grandes realizaciones del siguiente gobierno, el cual se asentó en el llamado Nuevo Ideal Nacional (NIN), que le asignó importancia a la modernización positivista del país.

El proceso de modernización fue favorecido por la inmigración selectiva de europeos. Así llegaron figuras que ejercerían fuerte influencia sobre el diseño venezolano: en 1946 arribó desde Holanda Cornelis Zitman[2] a la ciudad de Coro, capital del estado Falcón, quien hizo un importante aporte en el diseño industrial del país a través de su trabajo en las empresas Decodibo y Tecoteca, así como por medio de su labor pedagógica en el Instituto de Diseño Neumann y en la Facultad de Arquitectura de la Universidad Central de Venezuela. En 1950 llegó Nedo Mion Ferrario[3] desde Italia y en 1951 Gerd Leufert, oriundo de Lituania. Estos últimos trabajaron en la industria publicitaria venezolana, dominada en aquel entonces por agencias estadounidenses y británicas.

Otros inmigrantes que también dejaron su impronta en la práctica profesional fueron Gertrude Goldschmidt "Gego",[4] Ramón Martín Durbán, Guillermo Heiter, Marcel Floris y Larry June.

"Gego" fue una ingeniera-arquitecta que llegó de Alemania en 1939 para dedicarse al diseño industrial. Ramón Martín Durbán desembarcó en 1940 proveniente de España. Ilustró y creó numerosas portadas para libros entre los años cuarenta

[1] La Academia de Bellas Artes de Caracas en 1936 pasó a ser la Escuela Nacional de Artes Plásticas y Artes Aplicadas (incluyó pintura mural, dibujo ornamental, cerámica, artes textiles, vitral, escenografía y esmaltes).

[2] A su llegada a Venezuela Cornelis Zitman trabajó en la ciudad de Coro como dibujante técnico. En 1949 se trasladó a Caracas, donde pintó letreros hasta que recibió el encargo de diseñar y fabricar el mobiliario para una concesionaria de automóviles General Motors en Maracaibo. Desde ese entonces desarrolló stands, dispositivos de exhibición y muebles para la oficina para Decodibo. El crecimiento fue tal que Anthony Dibo se asoció con dos arquitectos venezolanos, Carlos Guinand y Moisés Benacerraf, para fundar la primera tienda Decodibo (1955) en Caracas. Zitman era el director técnico de la fábrica y diseñó una línea de muebles. Al poco tiempo se separó de Dibo y creó los Talleres Zitman, asociado con los arquitectos venezolanos Antonio Carbonell, Diego Carbonell y Oscar Carpio. La empresa posteriormente fue Tecoteca Industria Nacional del Mueble.

[3] Nedo M.F. estudió en el Instituto Comercial y Técnico de Milán y en la Academia de Bellas Artes de la misma ciudad. Gerd Leufert se formó en la HfG Hannover, la Escuela de Artesanía de Maguncia y en la Academia de Bellas Artes de Munich.

[4] Además de su obra plástica, fue docente del Instituto de Diseño Neumann/INCE.

y cincuenta. Guillermo Heiter, nacido en Praga, diseñó, entre otros, el pictograma de Pinturas Montana, empresa de los hermanos Hans y Lotar Neumann, también de origen checoslovaco.

Por su parte, el francés Marcel Floris residió en el país desde 1950, y trabajó paralelamente como pintor y diseñador, una característica común de los precursores del diseño venezolano. La excepción en este sentido fue Larry June, norteamericano que llegó al país en 1942 como técnico de la Creole Petroleum Corporation.

También se afincaron en Venezuela durante ese período el austríaco Rudolf Steiskal y el arquitecto estadounidense Emile Vestuti, este último contratado con la finalidad de apoyar el diseño y la producción de la fábrica Decodibo.[5]

Lampolux, Decodibo, Tecoteca, la Galería Hatch y Capuy,[6] eran fábricas que contaban con sus propios locales de venta. Estas modernizaron el estilo del diseño de interiores y mobiliario, los cuales ponían en evidencia un estilo de vida próspero, identificado con una sociedad que pasaba de lo rural a lo citadino.

El primer profesional venezolano en asumir el diseño de mobiliario moderno fue Miguel Arroyo,[7] quien comercializó sus diseños a través de la tienda Gato. A partir de los años cincuenta trabajaba también por encargo. Sus piezas siempre fueron únicas, de producción artesanal, y dirigidas a un selecto grupo de clientes y amigos. Las maderas venezolanas fueron su material preferido.[8]

En el ámbito público, el Museo de Bellas Artes, y en la esfera privada, la industria petrolera y las agencias de publicidad fueron los espacios donde se manifestó el diseño gráfico en catálogos, revistas y afiches durante las décadas del '50 y del '60. Se registra una diferencia con la industria editorial de diarios y libros, concebidos por tipógrafos, oficio generalmente aprendido con la práctica.

En las agencias publicitarias se creaban campañas y proyectos de imagen corporativa según los esquemas estadounidenses y europeos. Cabe destacar que antes de 1950 ya estaba en el país McCann Erickson y se habían fundado ARS y CORPA (Corporación Publicitaria Nacional).

Por su parte, las petroleras crearon manuales de identidad corporativa y revistas como *Tópicos Shell*, *Shell* y *El Farol*, que fueron ejemplo para los diseñadores. Explicaba José Antonio Giacopini Zárraga: *"Ya en 1952 Tópicos se había convertido en una revista de tanto interés para el personal y el público ajeno a la industria, que se decidió hacer dos revistas, una para circular dentro del personal de la empresa con la orientación específica correspondiente, la cual siguió llamándose* Tópicos Shell *y una revista institucional de gran calidad para circulación general que fue la Revista Shell, con aspiraciones de ser un nuevo 'Cojo Ilustrado'*[9] *(…) era trimestral, muy bien realizada con papel e ilustraciones de la más alta calidad, hizo su aparición en el año 1952 y tuvo 10 años de vida (…)"*.(Romero, D., 1989, p. 10)

En cuanto al área cultural pública, se destaca el diseño de los catálogos y afiches del Museo de Bellas Artes, muchas veces diseñados por los mismos artistas. Esta institución generó la tradición del cartel cultural. En Venezuela, a diferencia de Europa y muchos países latinoamericanos, no existe la costumbre de emplear el afiche como medio de comunicación masiva. El fenómeno en el país es curioso, puesto que ha sido un género gráfico que se ha acotado a la cultura y la política.

Los mejores ejemplos de la cartelística nacional han surgido de las instituciones culturales. El tiraje suele ser limitado y su distribución, reducida, pues circula entre un grupo erudito y de elite. En vez de tener presencia urbana, es un material que se vende y posteriormente es enmarcado como complemento decorativo para espacios interiores.

[5] Decodibo, al igual que Tecoteca y Capuy, son tiendas que fueron inauguradas en los años cincuenta en Caracas, y tuvieron sucursales en Maracaibo y Valencia. Las tres todavía existen. Decodibo fue fuerte en la importación de líneas de mobiliario y accesorios para la oficina y el hogar. En tiempos recientes, volvió a incorporar piezas nacionales, diseñadas por arquitectos como Edmundo Díquez.

[6] En 1954 se fundó la Compañía Anónima Puente Yanes -CAPUY-, del ebanista yugoslavo Franz Resnik, Ernesto Blohm, Claudio Civitico y Giovanni Caputi. Para 1980 el estilo *Capuy* se hacía presente en espacios corporativos y hoy en día se mantiene como una referencia.

[7] Miguel Arroyo estudió en los EE.UU., formó parte del grupo Los Disidentes en París. Incursionó en la comercialización de sus diseños a través de la tienda Gato. Fue director del Museo de Bellas Artes entre los años 1969 y 1975, promocionó el diseño en sus diferentes áreas, a través de la presentación de exposiciones nacionales e internacionales. También fue el responsable de la creación del departamento de diseño, que dirigió Gerd Leufert.

[8] Las maderas preferidas fueron acapro, canalete, capure, carreto, pardillo, samán negro, nogal, vera y zapatero, en combinación con tejidos de fique, esterilla, cuero de vaqueta, hasta los embutidos en aluminio y latón.

[9] *El Cojo Ilustrado* fue una publicación editada en Caracas en el siglo XIX, que es una referencia para el periodismo.

Emblema de Pinturas Montana. 1949.
Diseño: Guillermo Heiter. |298|

[10] "Chicho" Mata nació en Sabana de Uchire, un caserío en las montañas del estado Bermúdez, hoy Anzoátegui, en el oriente venezolano. Con la militancia política en el partido Unión Republicana Democrática (URD) inició su actividad como grabador. Falleció en 1991.

[11] Argenis Madriz se formó en la Escuela Nacional de Artes Plásticas. Obtuvo una beca del gobierno para estudiar diseño industrial en el Philadelphia College of Art. En 1964 fue llamado por el empresario Hans Neumann, por recomendación de Miguel Arroyo, para dirigir el Instituto de Diseño. Posteriormente fue docente de diseño tridimensional. Ha sido autor de varios libros de educación artística para la escuela media.

[12] Diseño gráfico, composición tridimensional, dibujo, color, tipografía e ilustración conformaban los contenidos básicos, complementados por materias teóricas: historia del arte, metodología, semiología, estética y otros seminarios regulares. Materias complementarias: cerámica, fotografía, sistemas de impresión, arte textil. Los aspirantes a inscribirse en el IDD debían efectuar un curso introductorio con pruebas de admisión.

[13] El Partido Comunista de Venezuela (PCV) fue excluido del acuerdo, como una estrategia de los firmantes para obtener la aprobación de Washington, una línea clara de rechazo al comunismo en el marco de la Guerra Fría.

Radio Caracas Televisión. 1956. Guantes Boss. 1952. Diseño: G. Leufert. Chocolates Savoy. 1958. Diseño: Anónimo. |299|

El caso del cartel político ha sido diferente. Cubrió los muros durante las campañas electorales y su calidad en diseño y producción gráfica ha sido variable; la mayoría de las veces se limitó a integrar en un soporte la fotografía del candidato, el lema y el color de boleta. En la creación de propaganda política descolló entre 1959 y 1988 "Chicho" Mata (Francisco Manuel Mata Armas),[10] el hombre de Uchire, xilógrafo y tipógrafo, que usó sus grabados en la cuantiosa producción gráfica. Los afiches del Partido Comunista también se destacaron desde principios de la década del '70.

El 23 de enero de 1958 se quebrantó la dictadura y comenzaron los tiempos democráticos. En Venezuela ya se había iniciado la modernización del entorno físico, lo cual produjo el éxodo del campo hacia las ciudades. Los gobiernos democráticos continuarían con el afán constructor. El diseño, en general, no ocupó el espacio público en un país aún signado por profundas contradicciones sociales.

Años sesenta: el inicio de la enseñanza

Con el impulso económico en la década del '60 se creó en 1964 el Instituto de Diseño (IDD), promovido por el empresario Hans Neumann, quien dijo: "*Cuando empezó el Instituto de Diseño, se tuvo la idea de hacer un instituto de diseño industrial. Su primer director fue Argenis Madriz, quien se graduó en Pittsburgh de diseñador industrial. Tratamos de lograr que el país apreciara el diseño y creyera en él. Por ser cautelosos, hemos hecho dos: diseño industrial y diseño gráfico. Con el tiempo se demostró que los que egresaron de diseño industrial no encontraron realmente posibilidad de canalizar su creatividad en este campo, porque aquí se diseñaban muy pocas cosas (...). La razón por la cual el diseño industrial no tuvo auge en Venezuela fue porque el mercado para este producto era sumamente pequeño.*" (Instituto Internacional de Estudios Avanzados, 1986, p. 24)

Aunque se había llamado desde los EE.UU. al diseñador industrial Argenis Madriz[11] para que dirigiera el IDD,[12] la dominante del instituto fue el diseño bidimensional. Una de las causas fue el peso que tuvo la principal empresa de Neumann –Montana Gráfica– y otra el hecho que el cuerpo docente estaba conformado principalmente por artistas, lo que tuvo un impacto decisivo sobre el estilo gráfico de la escuela, orientado a la abstracción geométrica que dominó durante veinte años en Venezuela.

Indica la investigadora Susana Benko: "*El arte abstracto geométrico (…) de alguna forma influyó en los sesenta para un cambio de visión en el modo de asumir el diseño de catálogos y afiches. Su modernidad es palpable tanto en su concepción como en su factura. (…) Luego, ya en los setenta, la síntesis y la abstracción de las formas o planos de color se agudiza cuando algunos diseñadores logran distanciarse del mensaje y crean soluciones autónomas*". (Benko, S., 2004, pp. 9-10)

Estas causas limitaron las posibilidades de vincular al instituto con la realidad manufacturera del país. La primera promoción del Instituto de Diseño egresó en 1968. Los nuevos profesionales no encontraron en ese entonces un espacio que les permitiera contribuir con un proyecto de país. Incluso, la crítica recurrente que se hacía al IDD era que operaba como una incubadora de creativos ajenos al contexto social.

El 31 de octubre de 1958 los principales partidos políticos suscribieron el Pacto de Punto Fijo,[13] con el fin de asentar el piso constitucional y garantizar el respeto de los resultados electorales que se obtuvieron ese mismo año. En las elecciones presidenciales obtuvo el triunfo Rómulo Betancourt, dirigente fundador del partido Acción Democrática (AD). Entre 1959 y 1960 estalló una crisis económica. Las compañías petroleras redujeron los precios del crudo venezolano

ante la orientación nacionalista del mandatario entrante. Así se inició una década difícil, de protestas callejeras, insurrecciones cívico-militares y la lucha armada de los partidos de izquierda que habían sido excluidos del Pacto de Punto Fijo. Estos formaron las Fuerzas Armadas de Liberación Nacional (FALN), que se internaron en las montañas para luchar, y las Unidades Tácticas de Combate (UTC), comandos guerrilleros con el apoyo de Fidel Castro.

En este marco se pueden destacar dos hechos: uno es la creación de la Organización de Países Exportadores de Petróleo (OPEP) en septiembre de 1960, promovida por Venezuela y Arabia Saudita. El otro es la Constitución promulgada el 23 de enero de 1961,[14] la de más larga vigencia en la historia de Venezuela.

[14] Perduró 38 años: hasta 1999.

En 1962 surgió un fenómeno editorial: la revista CAL (Crítica, Arte, Literatura), diseñada por Nedo M.F., "*El diseño y la diagramación fueron las armas contundentes que permitieron desarrollar la noción de vanguardia. Fue un taller experimental de diseño a manera personal. Muchos quisieron ser discípulos de Nedo después de CAL (…)*". (Cárdenas, M., 1996, p. 2)

Raúl Leoni asumió la presidencia en 1964. Al igual que su predecesor, pertenecía al partido Acción Democrática, su gobierno fue una continuación del programa establecido desde 1959. A Leoni lo sucedió Rafael Caldera en 1969, del partido socialcristiano (COPEI), cuyo mandato culminó en 1974 (su segundo período fue 1994-1999). Así se inició el sistema bipartidista, con la alternancia de AD y COPEI en el poder hasta 1989.

A principios de los años setenta, se veían los afiches políticos de artistas como Manuel Espinoza para el Partido Comunista de Venezuela (PCV), que retomaba su participación democrática.

En el Museo de Bellas Artes (MBA)[15] durante la dirección de Miguel Arroyo se creó el departamento de diseño. Durante su gestión como director del museo facilitó la llegada de exposiciones de artes aplicadas desde países como Finlandia o Japón, y la curaduría en diseño gráfico, que propició varias exposiciones nacionales.

[15] Allí se exhibió *Gráfica 1*, exposición en la que el Centro Profesional de Dibujantes presentó avances gráficos.

Las influencias de la Escuela de Nueva York y del *international style* llegaron a Venezuela "*vía las agencias publicitarias, las casas de composición de tipos e imprentas y las publicaciones especializadas de diseño como las revistas* Print *y* Graphis". (Pérez U. y Salcedo, J., 2005, p. 27)

Del diseño de mobiliario que caracterizó la década del '50 no quedó mayor rastro. Tecoteca fue vendida y el resto de las fábricas fueron cerradas, y sólo quedaron

Tapas de la revista CAL. Nº 45, 1965 y Nº 56, 1966. Dirección de Arte: Nedo Mion Ferrario. |300|

[16] Fue Taller de Diseño Publicitario, transformado en Taller de Diseño Gráfico por sugerencia de Nedo M.F.

[17] Sotillo estudió artes plásticas y diseño entre 1962 y 1969. Fue diseñador y curador del Museo de Bellas Artes entre 1969 y 1975. También se desempeñó como asesor de diseño gráfico del Centro de Arte La Estancia. Obtuvo su primer premio internacional en 1975 con la publicación *Breve historia del grabado en metal*. En el año 2004 obtuvo el Premio Gutenberg en Leipzig.

[18] Santiago Pol, estudió en la Escuela de Artes Plásticas entre 1962 y 1964. Obtuvo numerosos reconocimientos y premios internacionales. Es el primer Premio Nacional de Artes Plásticas reconocido por su labor en el diseño gráfico (2002). Una retrospectiva de sus afiches fue llevada a la Bienal de Venecia 2005.

[19] Emilio Franco. Estudió diseño industrial y publicidad en la Universidad de Michigan, egresó en 1962. Al regresar a Caracas, ejerció la docencia en el Instituto de Diseño y fundó su estudio *JEF Diseño Industrial - Publicidad*. Desarrolló numerosos proyectos de identidad corporativa. Como diseñador industrial generó la línea *Cosmos* para Vencerámica entre otros proyectos.

[20] Oscar Vázquez. Estudió en la Escuela de Artes Plásticas Cristóbal Rojas, en el Centro Gráfico de Caracas y en el Taller de Arte Experimental de Caracas. Diseñó principalmente para el sector cultural: Ateneo de Caracas, Fundarte, Galería de Arte Nacional. En 1983 diseñó la revista *Tópicos* de Maraven. Falleció en el año 2002.

las tiendas como comercios que ofrecían piezas traídas desde el exterior. El caso de Capuy fue diferente: a partir de 1965 inició la fabricación local con diseños propios con influencia del diseño danés.

Cornelis Zitman, escultor y profesor en el Instituto de Diseño fue convocado 1966 por la empresa Philips en Venezuela para incorporarse al departamento de fabricación. Allí diseñó, hasta avanzada la década del '70, muebles de estilo moderno, a los que se integraban tocadiscos y televisores. Pero la industria manufacturera, en general, recurría al plagio y a la copia.

Años setenta: el diseño en la "Venezuela Saudita"

La llamada Venezuela Saudita fue cubierta por una lluvia de "petrodólares" que aprovecharon los venezolanos de los estratos medios y altos. En general, se importaban los más diversos productos y servicios, con el dinero que circulaba generosamente. El Estado intentó ejecutar medidas proteccionistas hacia la industria manufacturera nacional: aranceles sobre los bienes importados y subsidios a los empresarios nacionales, que sólo desencadenó corrupción e incentivó una cultura cortoplacista.

El primer período presidencial de Rafael Caldera culminó en 1974, es recordado el allanamiento y cierre de Universidad Central de Venezuela en 1970 como una medida para frenar el movimiento de reforma estudiantil. Esto ocasionó la mudanza de muchos de los estudiantes de arquitectura al Instituto de Diseño Neumann/INCE.

El diseño gráfico contó con generosos presupuestos para la concepción de publicaciones, carteles y "efímeros" de lujo. En esta fase participaron profesionales formados en el Instituto de Diseño y en el Taller de Diseño Gráfico[16] de la Escuela de Artes Plásticas de Caracas: Álvaro Sotillo,[17] maestro del diseño editorial; Santiago Pol,[18] diseñador de carteles; Jesús Emilio Franco,[19] diseñador de logotipos. Se destacaron también Oscar Vásquez,[20] John Lange y Waleska Belisario, entre otros.

En esta etapa resaltaron los catálogos diseñados para el Museo de Bellas Artes y la Galería de Arte Nacional, así como los libros de la colección Fundarte y los de las nacientes editoriales gubernamentales Monte Ávila, Biblioteca Ayacucho y Ekaré, esta última dedicada a la literatura infantil ilustrada y editada con alta calidad.

Afiches políticos. Diseño: "Chicho" Mata. Democracia participativa, 1961 (xilografía). La tarjeta de la muerte AD-VG RIP, 1967 (xilografía). |301|. Afiche político. Diseño: Francisco "Farruco" Sesto, 1971. ¡Alto! Arquitectura pide el cese de las torturas y de la represión antiestudiantil. |302|

Las editoriales de libros escolares[21] se esforzaban por ofrecer un material atractivo con ilustraciones, de una diagramación sencilla. El diseñador no figuraba en el staff y el énfasis se ponía en promover a los autores de los textos.

A partir de los '60 Venezuela atrajo a latinoamericanos que encontraban en el país libertad democrática. Llegaron a Maracaibo Jaime Yactayo,[22] oriundo de Perú, y Lucrecia Hómez,[23] guatemalteca.

En el Zulia continuaron artistas plásticos desarrollando el diseño, como Francisco Bellorín, quien estuvo vinculado a la Dirección de Cultura de la Universidad del Zulia (LUZ), y Nubardo Coy, pintor dedicado al diseño editorial desde 1977 y que llegó a dirigir la Escuela de Diseño Gráfico de LUZ.

Caracas y Maracaibo tuvieron una etapa de "emblematización": empresas de diversos sectores contrataron diseñadores para concebir sus marcas. Jesús Emilio Franco contribuyó con esta tendencia, poniendo atención en la educación del cliente sobre la importancia de la marca y sus aplicaciones. "*Estos años fueron muy productivos y así muchos diseñadores profesionales comenzaron a prestar sus servicios. Incluso se establecieron compañías especializadas en el desarrollo de marcas entre las que podemos mencionar a* Graform *o* Barry Laughlin y Asociados (…)." (Pérez, U. y Salcedo, J., 2005, p. 37)

Graform fue un estudio asentado en Caracas, conformado por los ingleses David Punchard y Ciro Marchetti: "*Punchard era diseñador gráfico formado en el London College of Printing y su socio Ciro Marchetti, aunque tenía vocación artística, también había estudiado la misma carrera en Inglaterra. Esta oficina se especializó en el diseño con aplicaciones publicitarias y en el desarrollo de identidad corporativa, siendo sus principales clientes las entidades bancarias, la recién nacionalizada industria petrolera, las tabacaleras, agencias de publicidad y otras empresas de origen británico asentadas en nuestro país (…).* Graform *es el fundador del diseño comercial en Venezuela.*" (Pérez U. y Salcedo, J., 2005, p. 58)

En 1971 se promulgó la ley sobre bienes afectos a reversión en las concesiones de hidrocarburos, que inició la nacionalización petrolera, cuyos puntos culminantes tuvieron lugar durante el primer mandato de Carlos Andrés Pérez, presidente de 1974 a 1979. El primero de enero de 1976 se anunció formalmente la nacionalización de la industria petrolera en Cabimas, estado Zulia: fue creada Petróleos de Venezuela S.A. (PDVSA), conformada por un conjunto de empresas filiales.

Venezuela

[21] Colegial Bolivariana (CO-BO) fue una de las editoriales que se especializó en esta área.

[22] Conocido como Jaime de Albarracín, estudió diseño publicitario en Lima y frecuentó el taller del diseñador suizo Werner Stoeckli. Realizó trabajos para la Fundación Cultural Banco de Maracaibo. También trabajó en la agencia publicitaria Corpa Maracaibo. Ha desarrollado trabajos de caligrafía, tipografía, ilustración, diseño editorial, marcas y carteles.

[23] Lucrecia Hómez. Estudió diseño gráfico en Boston y en París. Se radicó en Venezuela y diseñó carteles, catálogos, portadas de revistas y desde mediados de los años noventa dirige la Fundación Luis Hómez.

Tapas de la revista Iddeas. Publicación del Instituto de Diseño de la Fundación Neumann-INCE. N° 2, julio 1971. N° 4, mayo 1973. N° 5, junio 1974. N° 6, enero 1976. Coordinación: Manuel Espinoza. |303|

La nacionalización significó el control de los recursos y el paso de un esquema rentístico a otro productivo. En la industria trabajaban entonces numerosos profesionales venezolanos, quienes habían asimilado la "cultura petrolera" modelada con parámetros de exigencia y calidad extranjeros, y en la cual el concepto de identidad corporativa era comprendida en su más vasto sentido: la imagen cumplía un rol preponderante, y por ende, el diseño era apreciado por el valor agregado que aportaba. Así fue que cada filial invirtió en el diseño de la imagen, en programas de señalización y hasta en la edición de publicaciones de impecable factura y contenido, como los *Cuadernos Lagoven* o *Venezuela Tierra Mágica*, editadas por Corpoven.

Desde finales de los sesenta, los arquitectos realizaron proyectos relacionados al equipamiento urbano y al área de artefactos. Usualmente emplearon plástico y fibra de vidrio. Por ejemplo, Carlos Vicente Fabbiani proyectó las escaleras y las duchas del Parque Central,[24] y creó un molde para un ala de un avión ultraliviano de tracción humana.

En cuanto a los productos diseñados y fabricados en el país, el juguete *Volarquete* fue producido entre los años 1975 y 1976 por Corveplast de Enrique Puig Corvette, que contrató a Leonel Vera, egresado del Instituto Neumann, para el diseño del avioncito, del empaque y su gráfica. La iniciativa no fue exitosa, ya que no pudo competir con los juguetes importados.

En 1979 Carlos Andrés Pérez, militante de Acción Democrática (AD), transfirió la presidencia al candidato del partido COPEI, Luis Herrera Campins, quien se hizo cargo de un país con una crisis económica incipiente que desembocó en el "viernes negro".

Años ochenta: la crisis obliga a diseñar

El 18 de febrero de 1983, conocido como el "viernes negro" se anunció la devaluación del bolívar frente al dólar. Esta devaluación benefició al diseño, ya que ante la imposibilidad de importar, la industria nacional se vio obligada a producir: la industria alimenticia resolvió el diseño de empaque con talento criollo. Asimismo se produjo un proceso de actualización que incluyó la modernización de los equipos de impresión y la profesionalización de los encargados de la diagramación en revistas y periódicos. Debido a la obligatoriedad de difundir música "made in Venezuela", las empresas discográficas se vieron obligadas a contratar cantantes,

[24] Megaproyecto arquitectónico habitacional y comercial caraqueño que pretendía emular el Central Park neoyorkino, erigido durante los años setenta.

Afiches. NEDO Letromaquia. 1975. Diseño: Alvaro Sotillo. |304|

Las Artes Plásticas en Venezuela. 1976. Diseño: Santiago Pol. Coproducido por el Consejo Nacional de la Cultura (CONAC). Museo de Bellas Artes. |305|

Libro infantil. El Cocuyo y la Mora. 1978. Mónika Doppert. Ilustraciones: Amelie Areco. Ediciones Ekaré. |306|

productores, técnicos de sonido y diseñadores para el diseño de las carátulas de los LPs, como también para el material promocional.

Barry Laughlin y José Cremades concentraron en sus estudios gran parte del diseño de envases que se presentaba en las estanterías nacionales, e incluso, han llegado a expandir su trabajo a otros países: en el caso del primero, mudó su oficina a los EE.UU., mientras que Cremades diseñó para Centroamérica y algunos países sudamericanos vecinos como Ecuador.

Asimismo, los diarios iniciaron un proceso de renovación gráfica en los '80. *El Diario de Caracas*, fundado en 1979 por el emprendedor Hans Neumann, fue pionero en el rediseño de los medios de comunicación impresos. Este cambio fue llevado también al interior del país en diarios como *Panorama* y *La Columna*[25] en Maracaibo. A partir de los ochenta, se incluyó la figura del diseñador en la nómina y en los créditos, y su presencia fue manifiesta. Las revistas también actualizaron su diseño, entre otras: *Producto* (en la que participó Juan Fresán, argentino, radicado en Venezuela), *Publicidad y Mercadeo*, y *Estilo*.

El gobierno de Luis Herrera Campins culminó con los índices de popularidad más bajos de la democracia. A partir de 1984 asumió la presidencia un nuevo representante de Acción Democrática, Jaime Lusinchi, cuya campaña electoral, diseñada por Juan Fresán, fue innovadora en la construcción del repertorio gráfico político.[26]

El cambio de las condiciones financieras internacionales y la evolución del mercado petrolero provocaron la crisis económica de 1983. Sin embargo, la industria petrolera continuaba siendo fuerte empleadora de diseño. Alvise Sacchi, de origen italiano, trabajó para PDVSA y varias filiales y modernizó las publicaciones de la empresa. Elaboró el Manual de Identidad Gráfica de PDVSA: *"En esa época se había desgastado mucho el símbolo diseñado por Franco. Fotografiaban el símbolo en una pieza impresa porque ya no tenían el original. Así se fue deformando. Lo revisé y agregué PDVSA, como acrónimo eliminando 'Petróleos de Venezuela'. Se desarrolló un sistema de imagen, que la empresa no tenía y que se utilizó durante muchos años (...)"*. (Pérez, 2005, s.e.) Además de los informes de gestión, PDVSA continuó editando las revistas que se publicaban en la época de las transnacionales. En el caso de *Tópicos*, en 1983 se contrató a Oscar Vásquez para el diseño, y los textos se agilizaron con la variedad de fuentes, producto del uso de la fotocomposición, una tecnología que recién se incorporaba en Venezuela.

[25] *La Columna*, es considerado el primer diario diagramado por computadora en el país. Participó en el diseño de la nueva imagen de este medio Juan Bravo. Se inició como ilustrador, caricaturista y dibujante de cómics en el diario *La Crítica* y se ha especializado en el diseño de publicaciones periódicas.

[26] Juan Fresán. Publicista nacido en Viedma (Argentina). Se radicó en Venezuela, donde permaneció por más de diez años.

Programas de mano. Hans-Peter y Volker Stenzl, 1990. |307| Pasos (teatro), febrero 1990. Auditorio Bancomara.

Banco de Maracaibo. Diseño: Jaime Yactayo. |308|

Prototipo de televisor. 1972. Leonel Vera. INCE. |309| Avión de juguete. Volarquete. 1975-76. Diseño: L. Vera. Corveplast. |310|

Aún se discute sobre quién trajo la primera máquina de composición tipográfica digital a Venezuela. Algunos afirman que llegó inicialmente a Puerto Ordaz, estado Bolívar, mientras que otros dicen que el responsable fue *Graform*. La fotocomposición caracterizó el diseño en los años ochenta. El tipógrafo venezolano John Stoddart fue invitado por David Punchard para trabajar en *Graform* para instalar una máquina de tercera generación y capacitar personal para su manejo. Este hecho señala el impacto de la fotocomposición. En un corto plazo la competencia adquirió la misma clase de equipos.

Comunicadores visuales venezolanos activos en los años ochenta coinciden en señalar que los proyectos de identidad corporativa, y particularmente el diseño de marcas, mantuvieron el impulso que traían desde la segunda mitad de la década anterior.

Comenzó a surgir una variada oferta de cursos que, si bien no tenían todavía el reconocimiento del Ministerio de Educación, formaban diseñadores para el mercado: el Instituto de Diseño Caracas (1983)[27], el Centro Artístico Villasmil (1986), el Instituto Universitario Monseñor de Talavera. Este abrió la carrera de Técnico Superior Universitario en Diseño Gráfico (1989), igual que el Instituto Universitario Técnológico Rodolfo Loero Arismendi, mientras que en 1990 surgió en la capital "*la Asociación Pro Diseño, con 80 alumnos y 15 profesores que se retiran del Instituto de Diseño (Neumann), luego de haber alertado sobre el deterioro académico que sufría para entonces el instituto (...). Su primer director fue Felipe Márquez, artista plástico e investigador en la especialidad de historia del libro.*" (Esté, A. y Salcedo, J., 1996, p. 168)[28] Pro Diseño es la continuación directa del Neumann/INCE.

El Instituto de Estudios Avanzados, IDEA, dirigido por Carlos Cruz-Diez, tuvo la iniciativa en el año 1986 de organizar dos talleres de reflexión sobre la práctica del diseño en Venezuela. El primer taller abordó el tema "¿Se consume o se genera diseño en Venezuela?". El segundo, "La enseñanza del diseño". En este taller, Efraín González dio cuenta de los resultados en la historia del Instituto Neumann desde su creación en 1964 hasta mediados de los ochenta, que resumía así: "*Han egresado más de 200 profesionales de las aulas del instituto y se han integrado al aparato productivo. Algunos egresados alternan la profesión con la práctica docente, lo que eleva el nivel de exigencia. En las artes plásticas también contamos con importantes representantes en las diversas tendencias y corrientes. El Estado se ha nutrido de esta fuente*

[27] Fundado por el diseñador industrial Freddy Balza y el diseñador gráfico Carlos Márquez. Capacita personal en las áreas de diseño industrial, diseño gráfico, diseño de interiores e ilustración. Actualmente posee sedes en Caracas y Valencia.

[28] Abrieron otros institutos de enseñanza en comunicación visual como el Instituto de Diseño Darias (IDDAR), el Instituto de Diseño Miró, el Instituto de Diseño Perera y el Centro de Diseño Digital.

Portadas de LPs. Grupo venezolano Daiquiri. 1980-1981. Ilustración: Alvise Sacchi. Sonográfica. |311|

Packaging. Café El Peñón. Diseño: José Cremades. |312|

Packaging. 1972. Diseño: José Cremades. Maizina Americana (retoque). |313|

empleando y contratando egresados de las distintas dependencias. *La industria privada también se ha visto beneficiada con la contratación de estos egresados*". (Instituto Internacional de Estudios Avanzados, 1986, p. 23)

Según un estudio que realizó el Instituto Neumann en 1986, el diseñador gráfico Pedro Mancilla refería que, de 103 personas egresadas desde 1981, sólo 48 estaban trabajando, porque el resto, en su mayoría mujeres –se estimaba que el 70% del estudiantado era femenino–, se casaron o dejaron el campo de trabajo. "*De esa cantidad, el 51% trabaja como* free lancer *y el 27,91% como empleado fijo. Entre las instituciones que los contratan, se encuentran, en primer lugar, las compañías publicitarias.*" (Instituto Internacional de Estudios Avanzados, 1986, p. 22)

El diseño industrial, a diferencia del gráfico, se mantuvo postergado. Sin embargo, el Instituto Universitario de Tecnología Antonio José de Sucre abrió en los años ochenta el T.S.U. (Técnico Superior Universitario) en diseño industrial, del que egresaron profesionales que ejercieron la actividad. Casos excepcionales fueron la oficina arquitectura y diseño *Mobius*,[29] Ignacio Urbina Polo,[30] Humberto Santaromita,[31] Conrado Cifuentes[32] y María Margarita Vernet,[33] quienes han conjugado la experiencia docente con el emprendimiento empresarial.

Un caso particular es el de la tienda Casa Curuba, iniciativa comercial de Dennis Schmeichler, la cual instaló en Quíbor un taller donde se fabricaban piezas que remiten a la artesanía popular venezolana de Estado Lara. A finales de esta década trabajó para Curuba Emile Vestuti, quien diseñó la butaca *Easy Rocker*, una interpretación de la tradicional silla de paleta larense.

Después de la muerte de Vestuti en 1998, asumió la responsabilidad del diseño de Casa Curuba el arquitecto con maestría en diseño industrial Jorge Rivas, quien decidió separarse de la línea formal desarrollada por Vestuti para crear su propio estilo.

El repentino auge del diseño y la fabricación de mobiliario en Venezuela durante los años ochenta no se debió a la formación de diseñadores ni a una tradición consolidada, sino a la devaluación de la moneda. La tienda Capuy caracterizó la situación de la siguiente manera: "*La crisis económica que emergió en febrero '83 obligó a la industria del mueble a cambiar sus patrones de producción y los ofrecimientos al consumidor. Durante los años del 'boom', aproximadamente el 10% de las ventas de Capuy se sustentaban en muebles importados, sin contar que la producción nacional*

[29] *Mobius,* formado en 1986 por George Dunia y Leonel Vera, ambos egresados del Instituto de Diseño. Con *Mobius* han emprendido proyectos de comunicación visual, arquitectura y diseño industrial.

[30] Ignacio Urbina Polo. Diseñador industrial graduado en el Instituto Universitario Tecnológico Antonio José de Sucre en 1987 con maestría en ingeniería de producto y ergonomía en la Universidad Federal de Santa Catarina (Florianópolis, Brasil). Profesor y miembro del Consejo Director del Instituto de Comunicación Visual Prodiseño. Director de proyectos de diseño industrial en Metaplug C.A.

[31] Humberto Santaromita. Diseñador gráfico e industrial egresado del Instituto Universitario Tecnológico Antonio José de Sucre. Fundador de Iddea Inversiones.

[32] Conrado Cifuentes. Diseñador industrial egresado del Instituto Universitario Tecnológico Antonio José de Sucre (1987). Socio fundador de la compañía *Otai Design* (1987), desde 1996 se ha dedicado casi exclusivamente al diseño y producción de luminarias. *Otai* incursionó en la exportación de productos de diseño y fabricación propia a los EE.UU.

[33] María Margarita Vernet. Diseñadora industrial egresada del Instituto de Diseño Caracas. Fundó su propia empresa, *Vernet*, para la que diseña y produce carteras en plástico.

Diario de Caracas (tabloide). 1979. Diseño: Juan Fresan. Encabezado: Víctor Viano. |314|

Publicación. Cuaderno Lagoven. Serie Bicentenario, diciembre 1982. Diseño: José Luzuriaga. |315|

Manual de Petroleos de Venezuela (PDVSA). 1986. Diseño: A. Sacchi con la colaboración de J. Moore. |316|

era elaborada con maderas foráneas, predilectas por el consumidor venezolano, como el nogal, el roble americano y el fresno. La imposibilidad de obtener divisas, las eventuales devaluaciones y el aumento de los costos condujeron a emplear otras maderas de mayor facilidad en su obtención y garantes de una buena calidad, como la caoba y el cedro, pero el problema se presentó en las telas, principalmente lana o algodón, teniendo que ser solicitadas al exterior debido a que la producción local no ha alcanzado los niveles óptimos de calidad". (Rojas, A., 1989)

El diseño industrial se limitó durante este período, casi exclusivamente, al proyecto de mobiliario y a los accesorios para el hogar y la oficina, a algunos casos de señalización y equipamiento urbano, y a piezas para grandes proyectos arquitectónicos construidos por el Estado. El catálogo "Detrás de las cosas" compendia una exposición realizada en el Centro de Arte La Estancia en 1996, de productos de la década del '80, a partir de una investigación efectuada por un equipo coordinado por Alberto Sato.

A principio de la década se inauguraron megaproyectos de equipamientos para el Metro de Caracas y el Teatro Teresa Carreño. En ambos trabajó un equipo multidisciplinario. El diseñador industrial de origen danés Herning Oloe, desarrolló para el *metro* elementos como los torniquetes y la señalización en el interior de las estaciones y en las áreas externas.

En el proyecto del Teatro Teresa Carreño se destacó el diseño de las butacas, las cuales *"(...) fueron diseñadas centímetro por centímetro y detalle a detalle con precisión y exactitud. Todo comienza con el estudio de la forma anatómica del cuerpo en la posición de sentado, tomando en consideración detalles tales como el tipo de movimientos que realiza el espectador promedio, su cantidad e intensidad, lo que incide en la resistencia de los materiales a utilizar (...)".* (s.a., 1984, p. 97)

En 1989 se produjeron dos acontecimientos de relevancia: el 27 de febrero se desencadenó una explosión social que preludiaba las crisis políticas que se sucederían en el transcurso de los próximos diez años; y en diciembre se celebró la primera elección de gobernadores, como parte del proceso de descentralización, a partir del cual se le otorgó autonomía administrativa a los estados. Estas son claves para entender lo que vendría en el ámbito diseño en la década del '90.

Caldero de aluminio. Primula Express. 1983-1984. Diseño: Paride Saraceni. Fabricado por Primula. |317|

Silla de paleta. Easy Rocker. 1989. Diseño: Emile Vestuti. Fabricada por Casa Curuba. |318|

Carro para venta ambulante. Helados Gilda. 1993. Diseño: Oficina de Arquitectura y diseño Mobius. |319|

La promoción en un contexto crítico

Si se avanza hasta la década comprendida entre 1990 y 1999 se capta aún un clima convulsionado. Las crisis se suscitan en serie: el "Caracazo" el 27 de febrero de 1989, los intentos de golpe de Estado de febrero y noviembre de 1992, el enjuiciamiento y posterior destitución de Carlos Andrés Pérez en mayo de 1993 y la profunda crisis del sistema financiero suscitada entre 1994 y 1995. Aunque el contexto nacional se caracterizó por los conflictos, durante los años noventa el país contaba con un sector empresarial mediano, pequeño y micro, heterogéneo, principalmente concentrado en las áreas de servicios y comercio, en detrimento de lo manufacturero, ya que Venezuela jamás se ha destacado por su industria fabril, lo cual ha sido visto siempre como una debilidad.

La característica del diseño venezolano en los años noventa es la heterogeneidad, como consecuencia de la diversificación de los centros de formación. Desde la década del '80, el diseño se profesionalizó y se amplió el repertorio de estilos. Si bien a mediados de este período todavía predominaba la escuela del Neumann.

Otro factor que incidió en el auge del diseño fue el ingreso del computador personal como herramienta de trabajo lo que permitió el acceso libre a las actividades de diseño. Recién en los noventa se fundaron la Escuela de Diseño Gráfico en la Universidad del Zulia (LUZ) y la Universidad Rafael Belloso (URBE) en Maracaibo, así como las Escuelas de Diseño Gráfico e Industrial de la Universidad de Los Andes (ULA) y la Escuela de Diseño Integral de la Universidad Nacional Experimental de Yaracuy (UNEY).

Resalta la experiencia de la UNEY como escuela originada de un "laboratorio". La Escuela de Diseño Integral surgió de la convocatoria hecha por el director de la universidad a un grupo de destacados profesionales. Estos crearon un comité para planificar la creación de una escuela "ideal", con un *pensum* amplio, en el que el estudiante abordara las más variadas dimensiones del diseño. La iniciativa poco frecuente fue el curso de formación de profesores.

La oferta educativa se orientó a la comunicación visual en todas las áreas, incluso multimedia y televisión. En 1995 se creó el Centro de Arte La Estancia, fue la primera institución venezolana especializada en promover diseño industrial, gráfico y

Mesa "Viernes por la tarde". 2001.
Diseño: Ignacio Urbina, Rafael Mattar, Paul Ruz. Metaplug. |320|

Catálogo. "Detrás de las Cosas. El diseño industrial en Venezuela", Centro de Arte La Estancia, 1995. Diseño: Ariel Pintos. |321|

Catálogo. "Diseño gráfico en Venezuela", Centro de Arte La Estancia, 1996. Diseño: Carlos Rodríguez, Luis Giraldo. |322|

la fotografía, a través de exposiciones, la organización de eventos y la creación de la primera biblioteca nacional especializada en diseño y fotografía. En 1992 fue creado el Museo de la Estampa y del Diseño Carlos Cruz-Diez, que también tiene como objetivo difundir y divulgar obras de diseño industrial, gráfico y la estampa.

El Centro de Arte La Estancia dependía de Petróleos de Venezuela, y era parte de las iniciativas de responsabilidad social de la empresa. Desde su fundación hasta 1998, este organismo presentó en sus espacios muestras y encuentros de relevancia para el diseño gráfico e industrial, y apoyó iniciativas en el interior del país, como un concurso para el diseño del mobiliario urbano de La Vela de Coro (Estado Falcón) y las actividades de la Asociación Latinoamericana de Diseño –ALADI Venezuela– cuya presidencia tenía sede en la ciudad de Maracaibo (Estado Zulia). Venezuela conformó desde 1991 su propio comité nacional de ALADI (Asociación Latinoamericana de Diseño). Esta instancia promovió el diseño industrial en el país por medio de actividades como el foro "Perspectivas del Diseño Gráfico e Industrial en Venezuela" y el "Congreso Nacional Diseño Venezuela '98", llevados a cabo en Maracaibo.

El diseño ha sido considerado usualmente en el país más como elemento apreciado por su valor creativo y estético, que como herramienta para incentivar la competitividad y la productividad.

El diseño industrial fue integrado como herramienta para la competitividad también en las empresas Caribe Náutica y Orangex: *"Desde el año 1996, Orangex inició un plan de expansión que les ha permitido ser competitivos y colocar sus productos en 23 países del mundo. Orangex produjo el modelo de exprimidor de naranjas Ojex diseñado por un equipo norteamericano y ganador del premio al mejor diseño 2000 de la Sociedad Americana de Diseñadores Industriales. Entre los elementos del plan, el diseño ha jugado un papel protagónico, puesto que les ha permitido cubrir la demanda de distintos segmentos"*. (Pérez U., 2000, p. 45)

Otro ejemplo fue el taller Metaplug, que se dedica al diseño, desarrollo y fabricación de proyectos como la *Palm Young* (Pda), una rampa para minusválidos, en pequeña escala.

En 1998 Hugo Chávez, asumió la presidencia de Venezuela, después de prometer profundos cambios.

Exprimidora de cítricos. Modelo Ojex. 1996. Diseño: Smart Design. Fabricado por venezolana Orangex. |323|

Banco para centro comercial. 2000. Diseño: Metaplug. Proyecto y consultoría de diseño. |324|

En el transcurso de estos cincuenta años, el diseño no logró ser integrado a políticas públicas por el Estado. El sector privado tampoco pareció interesado en emplearlo como una herramienta para la competitividad porque optó por la importación y la copia. Sin embargo, hubo encomiables intentos de promoción[34] desde el sector cultural. El diseño en Venezuela existe, pero aún está confinado en pequeños espacios y aún no incide sobre la calidad de vida del ciudadano común.

[34] En el 2003 cerró el Centro de Arte La Estancia y su personal fue despedido tras plegarse al paro petrolero que se inició en diciembre del 2002. Al reabrir el diseño quedó fuera de la programación. El Museo de la Estampa y del Diseño Carlos Cruz-Diez mantiene su misión, pero con un presupuesto que limita su accionar.

Bibliografía seleccionada

Armas A. A., *Diseño gráfico en Venezuela*, Maraven, Caracas, 1985.
AA. VV., *Chicho Mata. El hombre de Uchire*, Centro de Arte La Estancia, Caracas, 1996.
AA. VV., *Interior moderno. Muebles diseñados por Miguel Arroyo*, Sala Trasnocho Arte Contacto, Caracas, 2005.
Benko, S., *Carteles del Museo de Bellas Artes*, Fundación Museo de Bellas Artes – Petrobras, Caracas, 2004.
Cárdenas, M., *CAL. La última vanguardia*, Museo de Arte Contemporáneo de Caracas Sofía Imber, Caracas, 1996.
Ernst, A., "La exposición de Caracas", en *Obras completas*, vol. 3, Presidencia de la República, Caracas, 1986.
Esté, A. y J. Salcedo, DGV 70.80.90. *Diseño gráfico en Venezuela*, Centro de Arte La Estancia, Caracas, 1996.
Instituto Internacional de Estudios Avanzados, Talleres. "Debate sobre la situación del diseño en Venezuela". *IDDEAS*, Caracas, 1986.
Llerandi, F., *100 afiches venezolanos*. Biblioteca Nacional – Indulac, Caracas, 1991.
Olivieri, A., *Apuntes para la historia de la publicidad en Venezuela*, Ediciones Fundación Neumann, Caracas, 1992.
Pérez U., E., "Identidad y diseño de productos en Venezuela", en Primeras Jornadas de Diseño de Productos, Universidad de Los Andes, Mérida, 2005.
Pérez U., E. y Salcedo J., *Marcas. Identificadores gráficos en Venezuela*, Museo de la Estampa y del Diseño Carlos Cruz-Diez, Caracas, 2005.
Pérez U., E., *La promoción del diseño industrial en Venezuela a través de una institución cultural: Centro de Arte La Estancia*, Caracas, 2000.
Rojas, A., "Visitando a Capuy", en *Espacio*, N° 4, Caracas, 1989.
Romero, D., "De cómo *Tópicos* se mudó a la capital", en *Tópicos*, N° 597, Caracas, 1989.
s.a., "*El Farol* y la imprenta", en *El Farol*, N° 230, Caracas, 1969.
s.a., "Las butacas", en *Cuadernos de Arquitectura Hoy*, N° 3, Caracas, 1984.
s.a., "Seis preguntas a seis diseñadores", en *IDDEAS*, N° 6, Caracas, 1976.
Sato, A., *Detrás de las cosas. El diseño industrial en Venezuela*, Centro de Arte La Estancia, Caracas, 1995.

Entrevista a Alvise Sacchi, Caracas, 2005, s.e.

Influencias y prospectivas

Diseño global y diseño contextual

Ruedi Baur

> *N'as tu pas observé, en te promenant dans cette ville, que d'entre les édifices dont elle est peuplée, les uns sont muets; les autres parlent; et d'autres enfin, qui sont les plus rares, chantent?*
>
> Paul Valéry[1]

[1] Valéry, Paul, *Eupalinos ou l' Architecte*, Gallimard, París, 1970. [Existe una edición en español: Valéry Paul, *Eupalinos o el arquitecto*, Editorial Antonio Machado Libros, Madrid, 2004].

[Octubre de 2005, CEAD (Centro de Estudios Avanzados de Diseño), Cholula, México, segundo encuentro de la red de Historia del Diseño en América Latina].

Estoy sentado para hablar de diseño en una magnífica biblioteca de esta capital indígena llamada de las mil iglesias. El lugar influye sobre el pensamiento. ¿Cómo no leer, en esta ciudad, la extrema violencia del choque histórico entre culturas visuales locales y lo que se podría llamar el "diseño oficial" o el "diseño global" de los invasores cristianos europeos? Los efectos de esta guerra de los signos resultan perceptibles aún hoy. El número totalmente exagerado de lugares religiosos cristianos, su ubicación simbólica encima de las antiguas pirámides indígenas o, por el contrario, las muy libres interpretaciones de la iconografía cristiana por los pintores indígenas, muestran la dimensión visual de esta lucha encarnizada entre las dos culturas. ¿Cómo, en este contexto, no asociar esos elementos históricos con los efectos actuales de la globalización? ¿Cómo, en este lugar, no preguntarse por el rol que pudo jugar, que juega o que jugará el diseño en esta unificación cultural al servicio del mercado? La conferencia sobre el "diseño público" que expongo en este momento frente a mis colegas en esta biblioteca me incomoda profundamente. ¿Cómo hablar de mi actividad y en general del diseño en este lugar? Al mismo tiempo ¿cómo no hablar de diseño en este lugar? ¿Cómo evitar transmitir modelos descontextualizados, cómo expresar a la vez la duda y la esperanza que tengo en esta disciplina, en esta actitud creativa? Que esta dualidad entre incertidumbre y esperanza sirva de fundamento al texto que prometí escribir a partir de este encuentro.

[2] [Nota de las traductoras: proceso de generar credibilidad]

Para comenzar, un deseo: aprovechar este pedido para profundizar una reflexión sobre el tema del diseño como instrumento de credibilización[2] y, por lo tanto indirectamente, de descredibilización de lo que no surge de sus reglas. Luego, un cierto número de preguntas concernientes a ese tema: ¿es todavía posible escapar a este estilo global que es el diseño? Dicho de otra manera: ¿es posible desarrollar diseños particulares, aceptados como tales a pesar de sus diferencias? ¿El diseño puede ser o transformarse en fuente de verdadera heterogeneidad o, finalmente, no es más que la expresión de un lenguaje visual global unificador, a pesar de los esfuerzos de los creadores? ¿Cuáles serían las fuentes de inspiración de tales especificidades? ¿Cómo no sostener esas particularidades en tendencias nacionalistas, etnológicas, ligadas al pasado y artificiales? ¿Las diferencias locales en el nivel de la producción visual pueden acaso subsistir en un mundo dominado por una economía, un sistema de información y una cultura planetarios? ¿Cómo reforzar la diferencia visual entre

lo que es propio de un lugar y lo que es traído, deslocalizado, intercambiable? ¿Entre lo que pertenece a la esfera pública y lo que, a partir de la definición de la palabra "privado", se roba a la comunidad para pertenecer sólo a algunos? ¿Cuál es la diferencia entre lo que llamamos "el diseño local", "el diseño global" y "el diseño contextual"? Finalmente, ¿cuáles podrían ser los riesgos y los beneficios potenciales del uso de ese "diseño contextual" para América del Sur y para otros continentes?

Estas cuestiones diversas necesitan ante todo un cierto número de aclaraciones sobre el uso de la palabra "diseño". No es posible comenzar un texto utilizando ese término sin este preámbulo, pues dicho término se ve empleado simultáneamente para expresar un estilo (el de los creadores de la moda), una actitud creativa, un trabajo, una disciplina y, más ampliamente, la expresión visual de una sociedad. Esas nociones contradictorias no alcanzan verdaderamente a combinarse. Para volver aún más compleja la situación, dos cuestiones vinculadas con la definición vuelven como cantinelas en los debates. Por una parte, la de los límites de la disciplina: esto es diseño, esto no lo es; por otra parte, la de su origen. Si para unos el diseño se ve ligado a la modernidad y a la producción del campo industrial, para otros habría una historia mucho más larga vinculada con la historia de las civilizaciones.

Por mi parte, definiría el diseño asociándolo directamente con aquellas transformaciones que resultan de una voluntad humana. El diseño da forma al proyecto confrontándose primero, a la cuestión de la relación entre la posible transformación y las confrontaciones que generará. El diseño transforma una situación por medio de la creación. Esta definición tiene la ventaja de hacer visible una cierta cantidad de hechos. En primer lugar, no existe diseño sin transformación, o mejor aún, sin voluntad de transformación. Luego, la calidad del diseño depende a la vez de la calidad de la transformación y de la interacción que resulta entre la propuesta y el usuario. Tercera constatación, las cuestiones de límites del campo del diseño y de su origen se ven así borradas: quedan simplemente las de la calidad y la profesionalidad de la transformación, sea cual sea su importancia. Cuarta constatación, el diseño resulta de una voluntad de transformación; no puede leerse independientemente de los intereses vinculados con esta voluntad. Hoy esos intereses surgen mayoritariamente de la esfera económica. Se transforma para ganar aún más dinero. Este objetivo de ganancia entra, a veces, en sinergia con la calidad de la transformación, aunque a menudo no es así. Desde el 11 de septiembre del 2001, las reales y falsas cuestiones de seguridad y control de las poblaciones están también en el origen de importantes transformaciones en el mundo dominado por los EE.UU. Éstas sólo muy raramente tienen consecuencias beneficiosas en la calidad de vida. Los temas sobre la libertad se ven suprimidos en beneficio de antiguas lógicas autoritarias en las que los estados retoman una apariencia de poder frente a los verdaderos poderes económicos supranacionales. Dicha transformación de la sociedad corre grandes riesgos de hacer resurgir de esta trama los peores nacionalismos. Todo esto no es invisible: la estética se adapta a estos nuevos paradigmas. Última constatación, ciertas modificaciones sin gran interés pueden poner en ejecución un importante vector de visualidad y de "diseño". Sucede incluso que una transformación está únicamente basada en una voluntad de cambio consistente en remplazar regularmente lo antiguo por lo nuevo. En un cierto nivel de sobre-consumo, en un sistema de libre mercado que supera las necesidades básicas, la competencia no produce más un desarrollo calificado del producto sino más bien una

obligación ritual de transformación puramente artificial que permite renovar la seducción que el consumo necesita. Nos encontramos en este caso en un proceso de credibilización-descredibilización basado en la noción de temporalidad. Para seducir, el producto nuevo debe lograr que el que está en uso quede fuera de moda. Este proceso, cuyo principal instrumento se apoya en estrategias de marketing, emplea de manera poderosa la dimensión visible de la real o falsa transformación y por lo tanto, indirectamente, lo que comúnmente se llama diseño.

Como se puede constatar en todas partes en nuestro planeta, el proceso de credibilización-descredibilización no actúa únicamente en el plano de la renovación temporal de nuestros productos de consumo, sino también como un sistema eficaz de ocupación territorial. Si el "diseño" como objeto de fascinación semántica logra credibilizar lugares, signos, objetos o procesos que antes no lo eran, logra al mismo tiempo descredibilizar sociedades enteras cuya expresión visual no se corresponde con las reglas visuales de esta estética dominante. "El diseño se vende bien", decía Raymond Loewy.[3] Yo agregaría que sobre todo se exporta bien. Una costumbre local de la que resultan una visualidad y productos específicos, se ve generalmente abandonada no por una mejora cualitativa real de la vida, sino a causa de la fascinación de la "tecnicidad" y de la expresión visual de esos productos occidentales que logran desvalorizar las costumbres locales. Esta afirmación necesita algunas precisiones. Si se considera el diseño como un elemento ligado a las útiles y no tan útiles transformaciones proyectadas por el ser humano en el marco de una sociedad, no sería necesario emplear el término "diseño" en plural y considerar que un tipo de diseño ligado a una cultura puede hacer desaparecer otro diseño ligado a otra cultura. Sobre esta base, es necesario releer la historia de las sociedades poniendo más fuertemente el acento en el tema de la visualidad. También será interesante releer sobre esta base el combate del siglo pasado entre el capitalismo y el socialismo que finalizó con la caída del Muro y con la invasión de los signos occidentales en un desierto visual. Victoria de la seducción.

Se constatará por otra parte que la modernidad ligada a la sociedad occidental y al sistema económico de mercado fue ante todo un enorme acelerador de transformaciones. Dichas transformaciones estuvieron directamente unidas a un estilo que se creía poseedor de un fundamento universal y por lo tanto no ligado a una cultura particular. A partir de los inicios de los años veinte se habla de *international style*, de "reglas universales", de lenguas y de sistema de caracteres únicos que debían favorablemente remplazar al conjunto de las otras. No se insistió lo suficiente en el hecho de que los principales actores, tanto arquitectos como diseñadores, estaban, en el comienzo del siglo pasado, muy impresionados por las teorías del constructor de automóviles Henry Ford, quien lanzó la construcción en serie, imaginó la estandarización de las piezas y consideró sobre todo la exportación como un poderoso medio de expansión comercial.

Las relaciones entre el *Werkbund* alemán y las empresas de tecnología de punta como AEG o Siemens muestran claramente la intensidad de las vinculaciones entre creadores del movimiento moderno y la temprana voluntad de globalización de las grandes empresas de tecnología de punta. Incluso la arquitectura se vio rápidamente considerada como el arte de crear objetos de vida reproducibles en todo lugar y sin ninguna relación con su contexto. Bajo el signo de la universalidad, y con cierto carácter social, el movimiento moderno se encuentra entonces durante el siglo XX, en su mayoría, directamente ligado a la lógica del comercio anglosajón de influencia protestante. Esta ideología transformadora

[3] [N. de la E.: Loewy, Raymond, *Lo feo no se vende*, Iberia, Barcelona, 1955.]

y la estética que conlleva fueron tan dominantes en la segunda mitad del siglo XX que el término "diseño" y quizá aún el de "transformación" se asociaron casi unilateralmente a ellas.

¿Se puede hoy pensar la transformación fuera de esta lógica occidental? Es, por cierto, interesante observar, en relación con este tema, la evolución de los países asiáticos. ¿Lograrán pasar del estatus de productor industrial de los países occidentales al de exportador de su propia cultura? ¿Alcanzarán a modificar a la vez la semántica dominante y, más allá de ésta, la estructura de transformación que lleva a esta puesta en forma? ¿Sufriremos acaso una desvalorización de la estética protestante occidental que sucedió al descrédito de la cultura mediterránea? Los 70.000 diseñadores que se forman cada año en China, el enorme esfuerzo realizado por Corea del Sur para permitir a los jóvenes estar en las mejores escuelas internacionales de diseño, sin hablar de Japón, con una expresión visual exportada consolidada: todo ello muestra con claridad que esos países son totalmente conscientes de la importancia del diseño en relación con su posible autonomía cultural y su voluntad de desarrollo económico. Ese combate por la subsistencia de la cultura asiática se expresa de manera fundamentalmente diferente que el de la subsistencia de la cultura islámica, que es más defensivo. La cultura asiática apunta claramente a la dominación, a tener una fuerte influencia en los mercados globales y en los poderes que surgen de allí. ¿Qué compromisos deberán asumir teniendo en cuenta su propia cultura para alcanzar ese objetivo?

Fuere cual fuere el resultado de esta temible competencia cultural, está claro que una estética dominante unitaria surge de la voluntad de difundir en todo el mundo los mismos productos. La cuestión es saber si los efectos de esta globalización, y la simultaneidad de la recepción de los hechos a través de los diferentes sistemas de comunicación en red, abolirán definitivamente las diferencias culturales. Las expresiones visuales particulares ¿se reducirán acaso a hermosos recuerdos y a interesantes contenidos de museos o de publicaciones? ¿Será posible, paralelamente a los signos mundiales, conservar y desarrollar verdaderas especificidades locales? La noción de transformación puede aportar respuestas a esta serie de cuestiones. Contrariamente al pasado, la diferenciación será sólo producto del desconocimiento o de una particularidad económica local. El facilismo, el automatismo será en el futuro la solución que surja del lenguaje global. Sólo una importante voluntad de transformación específica podrá impedir la elección de esta vía facilista.

Esta voluntad de transformación, basada en la diferencia, sólo será verdaderamente durable si se sostiene sobre razones importantes que superen ampliamente las cuestiones estéticas. No se trata de una diferencia por la diferencia. La noción de transformación contextual basada en una investigación calificada de la interacción introducirá implícitamente la de la diferencia entre el antes y el después, y sobre todo entre el aquí y afuera. A pesar de las nuevas tecnologías que permiten las series diversificadas, el mercado global, por razones de competitividad, siempre se verá obligado a orientar su energía para optimizar las soluciones universales. Las especificidades locales sólo subsistirán por una voluntad permanente de calificación de lo universal en la confrontación con la particularidad del contexto local. En la sociedad global, el aquí y ahora específico poseerá un verdadero valor, incluido el económico, si evita la desacreditación por la imagen global o por un afuera más fascinante. En la lucha entre esta localización diferente y este "descontextualizado intercambiable", la cuestión de la representación tendrá innegablemente un rol fundamental.

Este cambio de paradigma pone en riesgo una modificación profunda de las prioridades conceptuales. Más que "la originalidad por la originalidad" (el trabajo de autor descontextualizado, la referencia a su obra personal o la de las modas visuales del momento), serán las soluciones originales adecuadas al contexto particular de su aplicación las que se verán favorecidas. El referente deberá pasar de la revista de diseño que difunda las ideas nuevas y la moda visual del momento a una verdadera reflexión sobre la relación entre la propuesta y el contexto de su interacción con el usuario. Esta actitud necesitará un profundo cambio de prioridad en materia de concepción. Encontrar una solución justa para un contexto particular es luchar contra la intercambiabilidad de los signos.

Esta voluntad de calificación por la particularidad no niega en absoluto la existencia de una cantidad de elementos sujetos al mercado global. Igualmente, es claro que todas las transformaciones, presentes y futuras, no podrán desarrollarse en función de un lugar de uso en particular. La noción de "contexto" permite no oponer de manera simplista lo global a lo local. Por eso no niega la importancia del lugar de uso como parámetro de contextualización, pero lo integra a otros parámetros. Transformar en función de un contexto es, en algunos casos, llegar a una solución sin relación con el lugar, si los contextos de uso y de producción lo requieren. Por el contrario, algunas transformaciones se relacionan directamente con un lugar particular o una serie de lugares geográficamente definidos. Especialmente, es el caso de una parte importante del sector público. En este caso, no tomar en cuenta lo específico para reforzarlo, no apoyar su creación en un contexto particular, elegir una solución intercambiable que pueda aparecer en otro contexto me parece falso, hasta incluso irresponsable.

En este mundo de rápida unificación visual, dominado por un sector privado cada vez más invasor y poderoso, el objeto, el signo, el espacio, el hecho y el proceso descontextualizados corresponderán siempre a la solución facilista. Hacer aquí como afuera, o hacer aquí como lo hizo tal o tal otro, es verdaderamente más simple que inventar una solución propia única. Toda elección de mimetismo, aun cuando, quizás, valorice a corto plazo, en el mediano contribuirá al debilitamiento de lo que es discernible por lo tanto interesante. Incluso cuando en nuestra definición de diseño la visualidad se vea directamente asociada a la transformación, las cuestiones de forma y de estética toman aquí una importancia central. Las soluciones contextuales deberán optimizar sus calidades visuales si no quieren verse desacreditadas por los productos del mercado global, actualmente en una fuerte competencia sobre estas cuestiones de visualidad.

¿Quién será responsable en el futuro del difícil rol de esta gestión de la distinción? Superando los reflejos de facilismo y cultivando transformaciones más cualitativas apropiadas al contexto específico, los sectores públicos pueden encontrar un rol positivo más importante para el ciudadano. A partir de este momento es posible constatar la diferencia entre ciudades o países que se contentaron en dejar hacer y otros que son el fruto de una verdadera voluntad de transformación cualitativa del territorio. Si unos tienen tendencia a desaparecer en la mediocridad de este megamundo, los otros, por el contrario, llegan a distinguirse, incluso a atraer y, sobre todo, vuelven más agradable la vida colectiva en su lugar. Unos, fruto del liberalismo dominante, finalmente sólo crean lo común, incluso lo vulgar más o menos llamativo. Creando enclaves privativos, maltratan peligrosamente los espacios compartidos. En cuanto a los poderes públicos, se limitan a cumplir las funciones que aparecen en intersticios mínimos.

Se les pide ocuparse del mantenimiento y de la seguridad de esos sectores urbanos abandonados. Del resto se hace cargo el sector privado con, por supuesto, una lógica de exclusión social cada vez más radical.

Muchos ejemplos nos muestran felizmente que este tipo de territorio intercambiable, fruto de un marketing descontrolado, no es la única solución. Algunos poderes públicos, algunas fuerzas políticas comprendieron la necesidad de no continuar con ese abandono peligroso. Luchan por crear la ciudad diferente y el paisaje particular. En este tipo de diseño, su objetivo no es ni conservar ni momificar lo existente, sino crear una expresión contemporánea fuerte, que sea coherente con el contexto específico del lugar.

En ese sentido, sí puedo expresar un sueño para América del Sur, es que este continente, que amo, llegue a conservar y a reforzar esas especificidades. Himno a la diversidad de los orígenes y de los mestizajes, debe saber también desarrollarse cultivando la transformación específica apropiada al contexto particular. Al diseño le corresponde mostrar su capacidad de crear a partir de la real diferencia creíble, incluso en una sociedad global sobre-significada. Al diseño le corresponde demostrar su capacidad de ser plural.

Paris - Zürich, junio de 2006.

La influencia de la gráfica suiza en América Latina

Simon Küffer
Colaboración de Silvia Fernández en arte concreto en América Latina

"¿Es éste el destino de las revoluciones artísticas que siempre empiezan con un programa y acaban como una estética, es decir, terminan haciendo la paz con el orden que querían cambiar?"[1]

[1] Lohse, R. P., *Lohse lesen*, Offizin Verlag, Zürich, 2002, p. 192.

[2] Para simplificar se habla en el capítulo de "gráfica suiza". Naturalmente, se hace referencia al fenómeno descripto en la primera parte y no a todo lo producido en Suiza.

[3] Weingart, W., entrevista con el autor, Basilea, 2004.

Pasó ya tiempo desde el florecimiento de la "gráfica suiza"(*Gebrauchsgraphik*),[2] también llamada "tipografía suiza". "Gráfica suiza" designa una fase de la gráfica publicitaria que surgió asociada a la pintura concreta a fines de los años treinta y cuyos logros pueden parecer hoy triviales.

La "objetividad" o "sobriedad" (*Sachlichkeit*) como postura programática proyectual fue la máxima hacia la que se orientaron los diseñadores suizos. La objetividad y la precisión describían no sólo una estética, sino también un proceso proyectual y un compromiso social. La funcionalidad se difundió y se eliminó todo ornamento, incluso cuando era señalado como función. Estos diseñadores no querían verse atados a detalles estéticos, como por ejemplo: el uso de fuentes *sans serif*, el espacio en blanco, la diagramación ortogonal, la asimetría, la fotografía documental, la (supuesta) "frialdad" y la objetividad. Lo importante para ellos era, en cambio, el enfoque proyectual: sistemático, metódico no sólo en el trabajo profesional sino también en la formación de diseñadores. Era necesario comprender la gráfica como organización de elementos y módulos, pero no quedándose en el nivel sintáctico, sino considerando también la dimensión semántica. Su tesis con respecto al diseño gráfico era que el proyecto debía partir de las características intrínsecas del problema, de los condicionantes técnicos y además debía cumplir una función; es decir, informar.

Sin embargo la reconocida sobriedad nunca dominó totalmente las calles de este pequeño país de Europa Central: *"El 90% de los trabajos de esa época estaban realizados con ilustraciones y la mayoría incluso eran feos"*,[3] asegura enfáticamente el tipógrafo Wolfgang Weingart.

La gráfica suiza tuvo dos grandes corrientes: la escuela de Zurich, formada principalmente por personas del oficio, con una tendencia a posturas dogmáticas, y la escuela de Basilea, a la que pertenecían docentes ejemplares y que adoptó un perfil experimental. Si bien se la conoce como gráfica suiza, fue en realidad, un fenómeno en el territorio suizo de habla alemana.

Gran número de escritos, libros, conferencias, concursos, exposiciones y premios documentan la fuerza con la que los diseñadores suizos reflexionaron sobre su trabajo. Todos compartían una ética del diseño que se puede resumir en tres principios:
1. Responsabilidad frente al destinatario de la comunicación en el sentido de pretender comunicar "la verdad" (la expresión "estética objetiva" implica esto).
2. Confianza incondicional en el progreso en sus aspectos artísticos, tecnológicos e industriales. Los diseñadores suizos se sintieron, por un lado, comprometidos con la vanguardia artística, y por otro, vieron que su función era expresar adecuadamente los avances técnicos de la época. Es sintomático que estos dos compromisos, arte y tecnología, tuvieran igual importancia para ellos.

3. Participación en el proyecto del Iluminismo. Los diseñadores entendieron sus trabajos como aporte a la democratización del arte y a los productos publicitados en sus diseños, como la democratización del consumo.

Estos tres principios eran compartidos por el diseño gráfico, por otras tendencias artísticas y por algunas instituciones, y se insertaban inequívocamente en el proyecto de la modernidad. Richard Paul Lohse, destacado diseñador y teórico, cuyas reflexiones van más allá del diseño gráfico, expresó respecto de la mencionada ética del diseñador: *"Si somos conscientes del entramado entre la economía y la existencia humana, se revela claramente la responsabilidad del diseñador gráfico que diseña mensajes publicitarios para productos de uso cotidiano en este sistema económico, sobre todo si el diseñador, contra la práctica común de engañar al otro, está seguro de que el otro debería ser convencido con argumentos objetivos."* **[4]**

Muchos diseñadores gráficos fueron en primer lugar pintores y denominaban a su arte "pintura constructiva" o pintura concreta; con un *"pie apoyado en el diseño publicitario"* y *"el otro en el arte"* **[5]**, así lo expresó Christoph Bignens. Cuando Lohse escribe: *"El campo experimental de la pintura es la base de la gráfica moderna"*, **[6]** se puede considerar a la pintura, en cierto sentido, como parte de la dimensión teórica de la gráfica. Así, la gráfica publicitaria cumple por lo menos con la aspiración de la modernidad, cuando Bignens la designa como *"educadora estética, cuyo ámbito de influencia sobrepasa considerablemente al del arte"*. **[7]** Más tarde Lohse agrega, algo decepcionado, que las obras de los diseñadores "constructivistas" han sido aceptadas por parte del público, lamentablemente sólo *"en su forma aplicada, utilitaria como anuncio publicitario, pero no tanto en el arte libre"*.

El gráfico Pierre Gauchat manifestó que *"Los cuadros abstractos colgados en el museo exigían al espectador, mucho más que las formas abstractas en la publicidad"*. Esto porque *"El contexto en el cual se percibe la publicidad es mucho más distendido, ya que en la publicidad, en contraposición al arte del museo, no había ninguna obligación de observar con atención"*. **[8]**

Los primeros protagonistas utilizaron los logros de la vanguardia artística para el diseño de sus impresos. No por casualidad, Max Bill, posiblemente la figura más innovadora y relevante, así como Theo Ballmer, uno de los primeros representantes de la gráfica suiza, habían sido alumnos del Bauhaus. La gráfica suiza reconoce su origen en los trabajos y fundamentos de los constructivistas rusos: El Lissitzky, Malewitsch, Rodschenko; del movimiento holandés De Stijl, y Piet Mondrian, Theo van Doesburg, Piet Zwart; los pioneros de la tipografía en Alemania, Lazlo Moholy-Nagy, Vordemberge-Gildewart, Jan Tschichold, Herbert Bayer; el dadaísmo de Schwitters y los trabajos fotográficos de John Heartfield.

Raras veces los suizos fueron innovadores; se destacaron más bien por absorber impulsos provenientes del exterior, y llevarlos a la perfección, como en el caso del chocolate, de los relojes y también de la gráfica. Quien vive en Suiza confirmaría que los atributos de esta particular forma de diseñar se corresponden bastante exactamente con lo que se entiende como lo "típico" suizo (que nadie quiere ser en realidad y tal vez nadie lo sea), y que podría describirse como: puritano-formalmente reservado-honesto-limpio-objetivo-ordenado-claro-estricto-frío-militar-elemental-no seguidor de las modas-asimétrico-sin ornamento-distante-seco de expresión-impersonal-racional-preciso.

Una aproximación a los tiempos de mayor expresión de la gráfica suiza (1930-1960) permitiría observar el desarrollo paralelo entre la economía y el arte, *"En la industria la producción totalmente mecanizada ha hecho su entrada. Muchas empresas crearon normas para la producción, la tipificaron, la estandarizaron*

[4] Lohse, R. P., *op. cit.*, p. 159.

[5] Bignens, C., *Swiss Style*, Zürich, 2000, p. 14.

[6] Lohse, R. P., *op.cit.*, p. 28.

[7] Bignens, C., *op.cit.*, p. 47.

[8] *ibídem*, p. 46.

y la racionalizaron para aumentar su productividad. Todo lastre que hubiera podido obstaculizar este crecimiento se eliminó o se minimizó. Casi al mismo tiempo ocurrió algo parecido en el ámbito de la arquitectura, del arte, del diseño de productos y del diseño publicitario. El 'lastre' de ciertos adornos agregados fue visto como inadecuado y por lo tanto eliminado (...) Las reformas a las que fueron sometidas la economía y las artes en ese tiempo (década del '20) giran todas sobre conceptos como eficiencia, transparencia, claridad, levedad, rectitud y orden".**[9]**

[9] *ibídem*, p. 47.

La gráfica suiza surgió de la guerra. Hay que ser consciente de la situación de Suiza durante las guerras mundiales, especialmente durante la Segunda. Como se sabe, Suiza fue protegida en ambas guerras; más aún, usufructuó de ellas. Por un lado, en el ámbito económico: los bancos y las empresas hicieron negocios tanto con los aliados como con los nazis, y hubo una dependencia de los países vecinos con "la sana" y estable Suiza que se hizo evidente en el desarrollo económico después de la guerra. El contexto industrial en el que se desenvolvió la gráfica del país ofrecía un potencial para el diseño publicitario ya que la industria nunca fue destruida ni detenida en su crecimiento; a lo sumo, circunstancialmente, se hizo más lento.

Por otra parte, en el ámbito político se "sacó provecho". La "defensa espiritual de la patria" produjo durante la Segunda Guerra Mundial un mito compuesto por independencia, pueblo y neutralidad que hasta hoy hace imposible las turbulencias políticas, pero también imposibilita pensar en otras alternativas. "*La socialdemocracia y los gremios perdieron en pocos años la capacidad de formular de manera efectiva alternativas políticas (...) Al enemigo correspondiente (...) se lo podía acusar de haberse alejado de los valores del pasado, de la "esencia" de lo suizo (...) Ya no era posible colocarse fuera de ese potencial discursivo ni fuera de las condiciones semánticas de estos episodios históricos.*"**[10]** Otto Werckmeister sustenta la tesis de que en las democracias se desplaza la formulación de alternativas sociales al ámbito cultural.**[11]** La libertad se empuja hacia el canasto de compras. Y donde se cruza el canasto de compras con la cultura, allí está la gráfica.

[10] König, M., "Politik und Gesellschaft im 20. Jahrhundert" en *Kleine Geschichte der Schweiz*, Frankfurt am Main, 1998, p. 75.

[11] Werckmeister, O., *Zitadellenkultur*, Munich, 1989.

[12] Stürzebecher, J., "Lohse, darum", en *Konstruktive Gebrauchsgrafik - Richard Paul Lohse*, Ostfildern, 1999.

Finalmente, Suiza se benefició también en el ámbito de la cultura: las condiciones represivas de los países vecinos durante ambas guerras fueron motivo para que muchos artistas e intelectuales buscaran asilarse en el país y con ellos se importaron sus ideas y conceptos. El modo como estas influencias pueden marcar a un diseñador se puede ver claramente en el texto de Lohse: "*Pinturas del suprematismo mostraron configuraciones bi y tridimensionales con fuertes acentos, el constructivismo señaló las posibilidades complejas de organizar elementos modulares (...) Los fotomontajes de John Heartfield comunicaban una visión dialéctica del mundo. Además, tuvieron en cuenta el libro como objeto tridimensional. Los trabajos de Anton Stankowski y de su maestro Max Burchartz finalmente permitieron reconocer las posibilidades de uso de la gráfica publicitaria, del fotomontaje con tipografía, de las fotografías recortadas y la composición fílmica de la imagen y del texto*".**[12]**

[13] Tschichold, J., *elementare typographie - Sonderheft der Typographischen Mitteilungen*, 1925. Reimpreso Mainz, 1986. [Puede verse en español de Tschichold, J., *la nueva tipografía*, Campgráfic, Barcelona, 2003].

Hay tres textos clave que marcaron diferentes etapas, sobre todo, en los aspectos tipográficos: *elementare typographie*, de Jan Tschichold, 1925;**[13]** "über typografie", de Max Bill, 1946;**[14]** "Integrale Typografie", de Karl Gerstner, 1959.**[15]**

[14] Bill, M., "über typografie", en *Schweizer Graphische Mitteilungen*, St. Gallen, 1946.

[15] Gerstner, K., "Integrale Typografie", en *Typographische Monatsblätter*, vol. 6-7, 1959.

A propósito, Gerstner escribe: "*Cuando buena parte de las tesis de los pioneros se vuelven obvias, es porque los criterios estéticos, en gran medida, se han vuelto obsoletos. Todo es posible estilísticamente. Lo que queda son sólo puertas abiertas para derribar*".**[16]** En la última edición de la famosa revista *Neue Graphik*, se lee: "1964" compuesto con una *sans serif* refinada. Esta *sans serif* no es una fuente para epitafios, pero podía significar una despedida.

[16] *ibídem*.

Sería incorrecto considerar a Gerstner como un representante temprano del postmodernismo. El hecho de que se sentía obligado a la ética de sus predecesores y por ello comprometido con el proyecto de la modernidad se hace claro en este texto: "*Lo que hoy podemos y tenemos que hacer es: no cambiar los principios básicos heredados sino adaptarlos adecuadamente a las nuevas tareas: de lo elemental, de lo funcional a lo estructural, a lo integral*". Empero, el texto de Gerstner anuncia en cierto sentido el fin de la gráfica suiza. "*A diferencia de los modernos, Gerstner seleccionó la tipografía y la diagramación en función del contenido del mensaje publicitario. Los modernos habrían procedido a la inversa. Para ellos la decisión por las asimetrías y las sans serif ya estaba determinada de antemano si las circunstancias lo permitían.*"**[17]** En este sentido, Gerstner relativizó lo dogmático de la gráfica suiza y preparó el camino para un funcionalismo más consecuente.

[17] *ibídem.*

A mediados de los sesenta la gráfica suiza clásica llegaba a su fin (naturalmente, no en forma abrupta). No casualmente en 1965, la televisión suiza emitió el primer corto; en 1966 la agencia publicitaria J.W. Thompson, de Nueva York, abrió una sede en Zurich y otras agencias norteamericanas siguieron su ejemplo. Casualmente, las mujeres suizas obtuvieron finalmente en los setenta el derecho al voto.

Sería erróneo creer que la gráfica suiza como tal se desvaneció posteriormente en la nada. Por ejemplo, uno de los gráficos suizos más influyentes, Wolfgang Weingart, empezó a tener repercusión a fines de los sesenta. Pero él y los que vinieron después, aunque se sentían en parte comprometidos con sus predecesores, representaron otra concepción del diseño. La cuestión es si hoy un proyecto como el de la gráfica suiza podría lograr tal consenso y fuerza de irradiación como en el pasado.

El arte concreto y el diseño suizo

Acerca de la expansión internacional de la gráfica suiza escribe Beat Schneider: "*Max Huber, Xanti Schawinsky, Walter Ballmer y Carlo Vivarelli se ocuparon con sus largas estadías en Milán de que el 'swiss style' pusiera el pie en Italia. Adrian Frutiger, Jean Widmer y Gérard Ifert lo hicieron conocido en Francia (por los paneles tipográficos orientadores del metro de París de Adrian Frutiger). Hacia Alemania las conexiones se hicieron estrechas a través de la HfG Ulm con Max Bill, Ernst Hiestand, Josef Müller-Brockmann, entre otros. En Holanda se ocuparon de su difusión Pieter Brattinga y* Total Design*; en Gran Bretaña, lo hizo* Pentagram. *Herbert Matter y Armin Hofmann influyeron en EE.UU., por su estrecha relación con Paul Rand, Will Burtin y otros. El 'swiss style' tuvo en los años sesenta una gran influencia en el diseño gráfico en EE.UU. y se mantuvo durante dos décadas.*"**[18]** Dan Friedman, April Greiman, Neville Brody son diseñadores influyentes cuyos trabajos se presentan con un marcado acento de Basilea.

[18] Schneider, B., *Design - Eine Einführung*, Birkhäuser, Basilea, 2005, p. 130.

En América Latina, desde fines de los cuarenta tanto en Uruguay, la Argentina y Brasil como en Chile, Cuba y Ecuador, hubo manifestaciones de arte geométrico y concreto que buscaban un puente entre el arte y la industrialización (los países latinoamericanos en general transitaban en la década del '50 un período de desarrollo industrial que hacía propicia esta influencia). Esta fue una de las formas de desembarco de la gráfica suiza en Latinoamérica, ya que en general los mismos artistas (propagadores) eran muchas veces, también, diseñadores gráficos. El arte concreto en Latinoamérica fue además una reacción contra el gusto conservador por el arte figurativo.

El pintor y escultor uruguayo Joaquín Torres García tomó conocimiento tempranamente de las teorías de la percepción. En 1929, junto con Piet Mondrian,

fundó el grupo *Cercle et Carré* e inició su etapa constructiva. En 1934 regresó a Montevideo, donde creó la Asociación de Arte Constructivo. En 1936 comenzó a publicar *Círculo y cuadrado*, versión en español de la revista francesa *Cercle et Carré*. Su libro *Universalismo Constructivo* fue publicado en Buenos Aires en 1944. A pesar de que se distanció tempranamente de la abstracción pura, abrió el camino para otros artistas y sentó las bases del arte geométrico en el Río de la Plata, con influencia en la Argentina, Brasil y otros países.[19]

El argentino Tomás Maldonado hizo referencia al diseño gráfico y al arte concreto de los suizos en una fecha muy temprana. En 1945 fundó la Asociación Arte Concreto-Invención con otros artistas rigurosamente geométricos: pintores y escultores como Alfredo Hlito, Enio Iommi, Obdulio Landi, Raúl Lozza, Alberto Molenberg, Lidy Prati, entre otros. Asimismo, pertenecieron a esa asociación poetas como Edgar Bayley y Simón Contreras. En 1946 publicaron en Buenos Aires el "Manifiesto Invencionista" en la revista *Arte Concreto-Invención*, N° 1, con un artículo de Maldonado titulado "Los Artistas Concretos, el 'realismo' y la Realidad".

En 1948 Maldonado viajó a Europa y se entrevistó con personalidades como George Vantongerloo, Henry van de Velde, Max Huber, Friedrich Vordemberge-Gildewart, Paul Lohse, Camille Gerstner, Verena Loewensberg y Max Bill, entre otros. De regreso a la Argentina cambió su postura: "*Mi actividad artística, y no sólo la mía, se encuentra ahora bajo la fuerte influencia de los concretos suizos, van Vantongerloo e indirectamente de Vordemberge-Gildewart.*"[20] Se distanció de las manifestaciones tempranas del movimiento: "*En ese momento, cuando empecé, me ocupé de la arquitectura y del diseño*".[21] Ese mismo año, en la revista *CICLO*, con diseño de Tomás Maldonado, se presentaron textos en español de André Breton, Piet Mondrian, Moholy-Nagy, Henry Millar y Max Bill.

En 1949 Tomás Maldonado escribió el primer artículo referido a diseño industrial en la Argentina, "Diseño Industrial y Sociedad", publicado en la revista *cea2*, editada por el Centro de Estudiantes de Arquitectura de la Universidad de Buenos Aires. En 1951 apareció la revista *n/v nueva visión*, "una publicación trimestral sobre arte, arquitectura, diseño gráfico e industrial" dirigida por Maldonado; el primer número presentaba un artículo sobre Bill de Ernesto N. Rogers. En 1953 se creó la Editorial Nueva Visión, dirigida por Jorge Grisetti, que inauguró sus ediciones con el libro *Max Bill*, escrito por Tomás Maldonado. (ver más en el capítulo "Argentina 1940-1983").

En 1951, Max Bill expuso individualmente en el Museo de Arte Moderno de San Pablo y fue ganador de la primera Bienal de San Pablo, con la escultura *Unidade Tripartida* (1948-1949). La Bienal, después de la de Venecia, fue desde sus comienzos una referencia indiscutible del arte internacional. Pero ya desde 1947, con la fundación del Museo de Arte de San Pablo (MASP), y un año después, con la creación de los museos de Arte Moderno de San Pablo (MAM-SP) y Río de Janeiro (MAM-RJ), se exhibieron obras de arte contemporáneo internacional que influyeron sobre los artistas locales. Entre 1951 y 1953, en el MASP funcionó el Instituto de Arte Contemporáneo (IAC), creado por el crítico de arte italiano Pietro Maria Bardi, su director, que contaba con establecer vinculaciones entre la industria de bienes de consumo paulistas y los jóvenes estudiantes. Se formaron en el instituto Emilie Chamie, Alexandre Wollner, Estella Aronis, Ludovico Martino, Antonio Maluf y Mauricio Nogueira Lima (ver el capítulo "Brasil"), quienes trabajaron luego en el campo del diseño gráfico. En 1952 se realizó en San Pablo una exposición de los

[19] http://www.torresgarcia.org.uy. Consultado: 29 septiembre 2006. http://www.coleccioncisneros.org/aw_bio.asp?IDLanguage=2&smth=smth&ID_Gallery=38&CountOrder=1 Consultado: 2 octubre 2006.

[20] Maldonado, T., entrevista con G. Di Pietrantonio, en *Escritos Preulmianos*, Ediciones Infinito, Buenos Aires, 1997, p. 123.

[21] *ibídem*.

mejores anuncios suizos de la década, *"que sirvió de modelo para la clase práctica de Bardi sobre la función del afiche y su efecto en el entorno"*.[22]

Alexandre Wollner, como estudiante del IAC, colaboró con el armado de la muestra y cuenta su estado al ver la obra de Max Bill por primera vez: *"Me encontraba en un estado casi paralizado de shock. El descubrimiento de las obras del artista causó en mí una ruptura de las posibilidades experimentadas más disímiles y desembocó en un conocimiento instantáneo que decidió la forma de mi desarrollo artístico"*.[23] Alexandre Wollner, invitado por Max Bill, ingresó como alumno de la HfG Ulm; una vez graduado, regresó a San Pablo y desde entonces, desarrolla proyectos de diseño gráfico. La influencia suiza en el trabajo artístico y gráfico de Wollner no deja lugar a discusión.

En Brasil hubo dos corrientes que adscribieron al arte concreto: el *Grupo Ruptura* de San Pablo (1952), para el que Waldemar Cordeiro redactó el "Manifiesto Ruptura" (que fue diagramado por Leopoldo Haar), que planteó eliminar cualquier indicio figurativo y la adopción de elementos más propios y puros del arte; y el *Grupo Frente* de Río de Janeiro (1954), que surgió como reacción. El primero, fundado por Waldemar Cordeiro, Luís Sacilotto, Geraldo de Barros, Lotar Charoux, Kazmer Féjer, Anatol Wladislaw y Leopoldo Haar, realizó la primera exposición *Ruptura* en el Museo de Arte Moderno de San Pablo en 1952 y marcó el inicio del movimiento concreto en el país. El segundo, fundado por Ivan Silva Serpa e integrado por Abraham Palatnik, Décio Vieira, Hélio Oiticica, João José da Costa, Aluísio Carvão, Lygia Pape y Lygia Clark, siguió los lineamientos del arte concreto pero incluyó formas orgánicas.[24]

En Chile, las primeras exposiciones de arte abstracto fueron la de los concretos argentinos en 1952 y la del movimiento de Arte Concreto de Milán en 1953, que incluía obras de Bruno Munari y Gillo Dorfles (crítico y pintor, fundador con Monnet, Soldati y Munari del MAC -*Movimento Arte Concreto* en Italia-). El grupo *Rectángulo*, fundado por Ramón Vergara-Grez con Gustavo Poblete, Luis Droguett y Waldo Vila, a mediados de la década del '50, tenía carácter rupturista y representaba el arte geométrico, concreto, orientado al abandono de toda connotación representativa. La tradición constructiva o geométrica en Chile fue paradojal; además de la participación de miembros del *Grupo Rectángulo*, hubo artistas como Mario Carreño (cubano-chileno) y Mario Toral Muñoz, que fueron activos artistas geométricos, pero independientes.[25]

El grupo de los pintores concretos en Cuba surgió asimismo en la década del '50; era una fracción del denominado *Grupo de los once*, que dio lugar al arte abstracto en la isla: Mario Carreño, Luis Martínez Pedro, como también Wilfredo Arcay, Sandu Darie, José Mijares, Dolores Soldevilla y Rafael Soriano adscribieron a esta corriente, entre otros.[26]

Araceli Gilbert fue una de las primeras artistas en Ecuador representantes de la abstracción geométrica y desarrolló diseño gráfico desde esa perspectiva.[27] Su formación artística comenzó en 1936 en la Academia de Bellas Artes de Santiago de Chile, y en 1955 y 1956 viajó a París y Barcelona, donde conoció, entre otros, a los artistas venezolanos Jesús Rafael Soto y Carlos Cruz-Diez, cuyas búsquedas se orientaban asimismo al geometrismo, y posteriormente al arte cinético. Carlos Cruz-Diez, en 1945, había realizado cursos de diseño gráfico en Nueva York y en 1955, en París, estudió la teoría del color del artista alemán Joseph Albers. En 1957 regresó a Caracas y abrió el *Estudio de Artes Visuales*, dedicado a las artes gráficas y el diseño industrial.

La influencia de la gráfica suiza en América Latina

[22] http://www.itaucultural.org.braplicExternas/enciclopedia_IC/index.cfm?fuseaction=marcos_texto_esp&cd_verbete

[23] Wollner, A., *Visual Design 50 Years - Alexandre Wollner*, Ed. Cosac & Naify, São Paulo, 2003, p. 52.

[24] http://www.itaucultural.org.braplicExternas/enciclopedia_IC/index.cfm?fuseaction=marcos_texto_esp&cd_verbete

[25] http://www.mac.uchile.cl/actividades/temporal/novdic03en04/ macvalpo.html
Consultado: 2 octubre 2006.

[26] http://www.cubaeuropa.com/cubarte/articulos/articulos.htm
Consultado: 29 septiembre 2006.

[27] http://www.archivoblomberg.org/agbiografia.htm
Consultado: 29 septiembre 2006.

Las publicaciones, los viajes y otras fuentes de influencia

Además de la penetración de la gráfica suiza a través del arte concreto, se deben considerar otras fuentes de influencia también significativas: las revistas y libros suizos distribuidos en las ciudades principales desde los años cuarenta y más tardíamente las publicaciones de Gustavo Gili, indirectamente, la creación de centros de enseñanza en América Latina con fuerte influencia de la HfG Ulm, los viajes de diseñadores y estudiante suizos a América Latina y de latinoamericanos a Suiza, y la institucionalización de cursos dictados por diseñadores suizos.

Las revistas de diseño suizas y alemanas que se vendieron en América Latina a través de las librerías especializadas en arquitectura y arte fueron sustanciales elementos de difusión. Los resultados visuales eran los que despertaban mayor interés dado que la barrera lingüística impedía la comprensión de los textos de las piezas gráficas presentadas y de las intenciones y reflexiones de los artículos: *"Aprendí de la imitación, recién tardíamente pude ponerme de acuerdo con los contenidos: cuando aparecieron traducidos al castellano, porque no hablaba otros idiomas"*.[28]

La revista más difundida fue *Graphis*, que presentaba mucho material ilustrativo de la gráfica suiza constructiva; también se difundieron las publicaciones suizas *Neue Graphik*, *Typographische Monatsblätter*, *Die Spirale*, *Experimenta* y principalmente la alemana *Neue Gebrauchsgraphik*, que atendió mucho a la gráfica suiza.

Es muy difícil tener información exacta sobre la distribución de éstas en Latinoamérica; la mayoría de las editoriales confirman que sobre todo desde los sesenta y en los años siguientes, se enviaban muchos ejemplares, especialmente a la Argentina, Brasil, México y Chile. Se puede suponer que para muchos diseñadores ésta fue la corriente de mayor vinculación. De la misma manera, los libros como *Typography*[29] de Emil Ruder, fueron fuente de conocimiento, aun cuando eran más difíciles de conseguir.

También hay que considerar editoriales latinoamericanas como Ediciones Infinito (Buenos Aires), fundada en el año 1954, que tenía como objetivo *"brindar al público de habla hispana textos inéditos en castellano de temas referidos a la arquitectura, el planeamiento, el diseño y las artes visuales, en un momento en que el movimiento moderno estaba consolidando su ideología, a partir de la finalización de la Segunda Guerra Mundial. Los libros de la editorial fueron recibidos con avidez por los mercados latinoamericano y español; este último soportaba en esos años la virtual paralización de la industria editorial por la dictadura de Franco"*. Los primeros libros editados correspondieron a la colección "Arquitectos del Movimiento Moderno".[30]

A fines de la década del '70, la editorial Gustavo Gili, por sugerencia del diseñador suizo Yves Zimmermann (radicado en Barcelona, quien había sido estudiante de Basilea), publicó libros sobre gráfica y tipografía, posteriormente amplió a temas de arte, publicidad, semiótica, entre otros. Zimmermann tuvo a su cargo el cuidado y la supervisión de la serie *GG diseño*.[31] En esta colección aparecieron escritos suizos sobre gráfica y tipografía traducidos al español. Entre otros: de Karl Gerstner, *Diseñar Programas* (1979, 2.000 ejemplares); de Adrian Frutiger sus títulos *Signos, símbolos, marcas, señales*, *En torno a la tipografía* y el último publicado *Reflexiones sobre el símbolo y la escritura*, de Emil Ruder *Tipografía* (a comienzos de los ochenta); de Josef Müller-Brockmann, *Sistemas de retículas* (1982) y de Armin Hofmann, *Manual de diseño gráfico* (primera edición, 1996). Si bien estos textos llegaron disociados (casi veinte años después) de la etapa de mayor influencia de la "sintaxis" de la gráfica suiza en América Latina, el trabajo editorial fue importante por permitir la lectura en español de las ideas y posturas de los diseñadores suizos.

[28] Fontana, R., consulta por e-mail, noviembre 2004.

[29] Ruder, E., *Typographie-Typography*, Arthur Niggli, Teufen AR, 1967.

[30] http://www.edicionesinfinito.co/editorial/editorial.html. Consultado: 1 octubre 2006.

[31] Zimmermann, Y., consulta por e-mail, agosto 2005.

La HfG Ulm creada bajo la dirección de Max Bill en 1953 asimiló también los lineamientos de la gráfica suiza y, dada la influencia que la escuela alemana tuvo en la creación de buena parte de los centros de enseñanza de la Argentina, Brasil, Cuba, México, Chile y Colombia en las décadas del '50 y del '60, por carácter transitivo, también ejerció influencia en esas instituciones.[32]

Por otra parte, diseñadores suizos viajaron a países latinoamericanos: Josef Müller-Brockmann visitó por primera vez México en 1956 y más tarde presentó exposiciones en varios países del subcontinente. Weingart dio conferencias en México D. F., Puebla y San Pablo. Hans-Rudolf Lutz viajó a Cuba, pero su influencia fue menos significativa. Lutz y el fotógrafo Luc Chessex establecieron una relación muy estrecha del diseño gráfico entre Suiza y Cuba.

"*Hay aproximadamente 40 docentes en Estados Unidos que estuvieron en Basilea y con quienes estudian latinoamericanos. (…) Sé que hay justamente un curso de verano en Filadelfia visitado por muchos mexicanos en el que enseña un alumno de Basilea.*"[33]

La segunda fase de influencia de la gráfica suiza está representada por Wolfgang Weingart, una de las figuras más influyentes en relación con Latinoamérica. Su enseñanza es herencia de la escuela de Basilea. En 1968 comenzó allí su *Escuela de perfeccionamiento para gráfica*, con la que revolucionó la tipografía por dentro y por fuera. "*Hasta finales de los sesenta fue la gráfica suiza el único modo de hacer gráfica, de expresarse visualmente. Entonces simplemente nos dijimos, hay que superarlo, hay que continuar, no se puede seguir dando vueltas en círculo. No puse simplemente todo de cabeza como Brody, sino que cambié sus ideas, las refiné y las puse en una nueva explosión; y había mucha gente joven, en primer lugar norteamericanos que estaban entusiasmados. Por medio del periódico* TM *(Typographische Monatsblätter), que ciertamente por mucho tiempo fue mi órgano de publicación, se difundió internacionalmente y por eso vinieron a Basilea las personas: por Hofmann, por Ruder y por mí también. Esto se produjo a pesar de diferentes concepciones, que tan distintas no eran.*"[34] Muchos estudiantes mexicanos estudiaron con Weingart, "*provenientes en su mayoría de buenos hogares: si iban a estudiar al extranjero, iban a Milán. En los setenta muchos lo hicieron. Uno de ellos, Ricardo Salas, descubrió entonces Basilea. Fue el primer estudiante de México en 1979. Esta noticia corrió como reguero de pólvora y de esta manera en los setenta y ochenta teníamos unos 40 estudiantes de México, muchos poseían un título ya y habían trabajado para ahorrar dinero para Basilea; naturalmente que venían de buenos hogares, pero también los padres ricos dicen ahora lo pagas tú mismo... Así se formó una especie de familia, una especie de institución y todo el que se esforzaba por hacer una buena gráfica se decidía por Basilea*".[35] Weingart tuvo en sus clases estudiantes mexicanos, y también de Perú y de Brasil, y hay que partir de ello para señalar que también otros maestros suizos tuvieron alumnos de Latinoamérica, no sólo en Basilea.

Estos estudiantes, que recibieron la influencia directa, fueron vehículos transmisores de un conocimiento que expandieron: Weingart cuenta que "*muchos exalumnos están dando clase en escuelas, trabajan en el ámbito de la gráfica, color, dibujo, tipografía, etc*".[36] Muchos de aquellos estudiantes de Basilea son hoy profesores en escuelas latinoamericanas y algunos ocupan puestos ejecutivos.

Junto a estas influencias reconocibles y concretas se debe tener en cuenta que hay otras menos obvias que se manifiestan en lo cotidiano, como ya dijo Gerstner, a manera de procesos y criterios de rutina para el proyecto gráfico. Es obligada la mención de diseñadores suizos, principalmente Müller-Brockmann: por la partición del espacio, el manejo de las áreas blancas y del contraste, la economía de recursos gráficos, la forma funcionalista de enfocar el problema, la pulcritud

La influencia de la gráfica suiza en América Latina

[32] Fernández, Silvia, "hfg ulm: en el origen de la enseñanza del diseño en América Latina", en *diseño. hfg ulm, América Latina, Argentina*, La Plata, Ediciones Nodal, La Plata, 2004.

[33] Weingart, W., entrevista con el autor.

[34] Weingart, W., entrevista con el autor.

[35] Weingart, W., entrevista con el autor.

[36] Weingart, W., entrevista con el autor.

del cuerpo de letra, la legibilidad del texto, hasta por la simple elección de ciertos tipos de letras.[37] No se trata de tomar un diseño de un latinoamericano y decir simplemente "esto parece un trabajo suizo". Mejor sería algo como *"la clara partición del espacio y una pulcramente diagramada* sans serif *remiten a los preceptos de los diseñadores suizos"*.

Beat Schneider escribe: *"El componente ideológico del diseño consiste en la negación de los intereses económicos fríos y en camuflar los mismos con intenciones estético-artísticas u orientadas al usuario"*.[38] Si bien en los inicios el diseño manifestó un compromiso con la base socio-económica, posteriormente lo abandonó.

El postmodernismo ha guardado en el olvido a los antiguos suizos. Antes era la ética la que generaba como resultado una impresión objetiva (*sachlich*); hoy existe la impresión objetiva para simular que detrás de ella hay una ética. La gráfica más estéril la cuidan los bancos suizos y las empresas farmacéuticas, pulcras como sus pasillos de entrada y laboratorios.

Lohse reconoció tempranamente el rol prominente que juega el diseñador dentro de la economía de mercado, y por lo mismo en la constitución de las relaciones de poder. Hoy, más que en su época *"El diseñador gráfico siempre se encuentra en el papel de un instrumento en el despiadado conjunto de producción, ventas y ganancia"*.[39] Y *"La ética con la cual el diseñador realiza su trabajo colisiona con la pregunta de si para ciertos tipos de mercaderías la gráfica altamente desarrollada no tendría simplemente la función de cosmética"*.[40]

Esta ética del trabajo, de responsabilidad, precisión, método, pensamiento funcional e integral, que incluye originalidad y honestidad, es quizá la herencia más significativa que ha dejado la gráfica suiza.

Bibliografía seleccionada

Bignens, C., *Swiss Style*, Chronos Verlag, Zürich, 2000.
Bill, M., "über typografie", en *Schweizer Graphische Mitteilungen*, St. Gallen, 1946.
Gerstner, K., "Integrale Typografie", en *Typographische Monatsblätter*, vol. 6-7, 1959.
König, M., "Politik und Gesellschaft im 20. Jahrhundert" en *Kleine Geschichte der Schweiz*, Frankfurt am Main, 1998.
Lohse, R. P., *Lohse lesen*, Offizin Verlag, Zürich, 2002.
Maldonado, Tomás. *Escritos Preulmianos*. Ediciones Infinito, Buenos Aires, 1997.
Schneider, B., *Design-Eine Einführung*, Birkhäuser Verlag, Basilea, 2005.
Tschichold, J., *elementare typographie-Sonderheft der Typographischen Mitteilungen*, 1925. Reimpreso Mainz, 1986. [N. de la E.: puede verse del mismo autor en español, Tschichold, J., *la nueva tipografía*, Campgráfic, Barcelona, 2003].

[37] Ver el film *Helvetica* (documental), dirigido por Gary Hustwit (2007).

[38] Schneider, B., *op. cit.*, p. 52.

[39] http://www.coleccioncisneros.org. Consultado: 1 octubre 2006.

[40] Lohse, R. P., *op. cit.*, p. 159.

"El diseño industrial no es arte"[1]

Dagmar Rinker

[1] Maldonado, Tomás, "New Developments in Industry and the Training of the Designer", en *ulm* 2, Ulm, octubre 1958, p. 31.

[2] Bürdek, Bernhard E., *Design. Geschichte, Theorie und Praxis der Produktgestaltung*, Du Mont, Köln, 1991, p. 16.

[3] Una revisión del desarrollo complejo de la identidad profesional se ofrece en Meurer, Bernd y Vinçon, Hartmut, *Industrielle Ästhetik. Zur Geschichte und Theorie der Gestaltung*, Anabas, Giessen, 1983.

[4] Maldonado, Tomás, *op. cit.*, pp. 25-40.

[5] *ibídem*, p. 29.

[6] *ibídem*.

[7] *ibídem*.

El término "diseño industrial" en sentido estricto puede remontarse a una definición de Mart Stam del año 1948.[2] Es importante mencionar que aproximadamente hasta la mitad del siglo XVIII el diseño y la ejecución estaban unificados en la persona del artesano.[3] Sólo la división del trabajo y la emergencia de las condiciones de producción en una sociedad industrial hicieron que fuera necesario diferenciar la actividad de diseño y dejarlo a cargo de especialistas. Hasta mediados del siglo XX, estos especialistas pertenecían a profesiones como arquitectos, ingenieros y artistas. Todavía no había escuelas de diseño; mientras que el Bauhaus sí, de hecho, logró dar un giro decisivo en el diseño de productos industriales, la formación allí estuvo siempre subordinada a la primacía de la arquitectura. Cuando se fundó la HfG Ulm en 1953, sus iniciadores miraron primero al Bauhaus de Dessau, porque percibían más afinidades con aquella fase de la institución.

En una conferencia titulada "Nuevos desarrollos en la industria y la formación del diseñador",[4] brindada en 1958 en la Exposición Mundial en Bruselas, Tomás Maldonado comenzó la ponencia diciendo que después de veinticinco años de haber cerrado el Bauhaus, sus categorías ya no podían seguir aplicándose a otra escuela. A pesar de su crítica, no quería minimizar los logros de esa institución; aun así, él consideraba necesario para el desarrollo de la HfG Ulm distanciarse, antes que nada, de la temprana fase expresionista del Bauhaus, cuyas raíces se encontraban en el movimiento *Arts and Crafts*. Conectado con esto, aparecía su rechazo hacia la prioridad de los factores estéticos en el trabajo de diseño. Aunque el Bauhaus haya introducido una nueva categoría, que abrió horizontes desconocidos en su "*estética racionalista de la producción industrial*",[5] como dice Maldonado, esta última todavía era considerada como "*un problema de forma que debería resolverse artísticamente*".[6] Esta nueva pureza formal-estética de las formas geométricas y la adecuación de los materiales, corrían el riesgo de osificarse en formalismo académico. Maldonado observó que Hannes Meyer, director del Bauhaus desde 1928, había reconocido este peligro, al menos en principio.[7] La tradición de ver el diseño de productos como arte, que se extiende desde William Morris hasta la noción de *Gute Form*, debía ser superada. Era necesario, ya que, no sólo las condiciones culturales sino también las económicas habían cambiado radicalmente.

[N. de la E.: en alemán se usa el término *Gestaltung*, que no es literalmente traducible al español ni al inglés debido a su carga semántica en el contexto cultural del idioma alemán. A veces, se trata de traducirlo como "configuración", concepto que pone exagerado énfasis en los aspectos formales, visuales y de la composición. Es demasiado "artístico". Incluso como nombre de la Hochschule für Gestaltung (HfG) Ulm, que se traduce a veces como Escuela Superior de Diseño, el concepto *Gestaltung* es simplemente más amplio que diseño y mucho más amplio que el concepto *design*, cuando éste es incorporado a los idiomas de origen latino. Con esta aclaración se marca la intraducibilidad literal de este término.]

Styling versus *Gute Form*?

El problema del predominio de la estética en el trabajo de diseño llegó a un punto crítico, especialmente en la discusión sobre Raymond Loewy y el concepto americano: *styling*. Reyner Banham fue uno de los primeros en analizar este fenómeno[8] y Maldonado estuvo de acuerdo con él en los siguientes puntos; en la observación de que *"el uso de la estética neoacadémica no está justificado en la evaluación de productos de demanda masiva"* y que *"la estética no debería depender de una idea de calidad abstracta y eterna"*.[9] Banham sugirió que se considerara al *styling* como un tipo de "arte popular", tesis que Maldonado rechazó por varias razones. Para Banham, la crisis formal en diseño de productos era culpa no de "estilistas", sino de los "formalistas neoacadémicos". Para él, este epíteto incluía desde aquellos diseñadores del Bauhaus hasta los defensores de la *Gute Form*, que confiaban en una estética en el sentido de las teorías clásicas de Aristóteles y Platón.

Maldonado, por otra parte, creía que ambos grupos eran responsables del lamentable estado del diseño, ya que, a pesar de sus diferencias, se mantenían fieles al concepto reaccionario del *"diseño de productos como arte"*. Él opinaba que había llegado el momento de expandir este concepto pasado de moda por medio de la introducción de nuevas categorías: *"El factor estético constituye meramente un factor entre otros con los cuales el diseñador puede operar, pero no es ni el principal ni el predominante. Los factores productivos, constructivos, económicos –quizás, los factores simbólicos– también existen. El diseño industrial no es arte, ni el diseñador necesariamente un artista"*.[10] Para Maldonado, esta fase necesitaba ser superada de una vez por todas, ya que las consideraciones estéticas *"han dejado de ser una base conceptual sólida para el diseño industrial"*.[11]

Aspectos económicos

Según Maldonado, el estudio sobre la dependencia del diseño de productos respecto de factores económicos ha sido completamente descuidado. La única excepción es el trabajo del historiador de arte sueco Gregor Paulsson.[12] Desde la perspectiva de una teoría nacional-económica del valor, Paulsson analizó el diseño de productos con respecto a la relación entre consumidor y productor. Para decirlo de una manera simple, el consumidor está interesado en el valor de uso del producto y el productor está interesado en su valor de cambio. El valor estético es una preocupación para los productores sólo en la medida en que aumenta el valor de venta. El *styling* utiliza estos mecanismos; entonces Paulsson sugirió incorporar el valor estético a su valor de uso. Maldonado criticó esta sugerencia por ser demasiado simple y superficial. La relación recíproca entre valor de cambio y valor de uso, dijo, es mucho más compleja, como ha sido observado por autores clásicos como Karl Marx y Adam Smith, como también por economistas modernos, como John Maynard Keynes. Ya que la relación entre productor y consumidor cambia con cada nueva fase económica, la posición del producto también varía. Tanto la relación entre productor y consumidor como la posición del producto varían con cada nueva fase económica. De la misma manera, el rol del diseñador de productos cambia, también, con cada nueva era. El primer gran *boom* económico en la industria automotriz fue marcado por ingenieros e inventores como Henry Ford. Luego, siguieron diseñadores de productos que se consideraban artistas. En la tercera fase, según Maldonado, el diseñador *"va a ser el coordinador. Su responsabilidad va a ser la de coordinar, en estrecha colaboración con un gran número de especialistas, los requisitos más variados de la fabricación y uso de productos; la responsabilidad final sobre la máxima productividad en la fabricación y sobre la satisfacción material y cultural*

[8] En marzo de 1959, el teórico inglés en diseño Reyner Banham dio dos conferencias en la HfG Ulm: "The Influence of Expendability on Product Design" y "Democratic Taste".

[9] Maldonado, Tomás, *op. cit*, p. 30.

[10] *ibídem*, p. 31.

[11] *ibídem*, p. 32.

[12] Ponencia del historiador de arte sueco Gregor Paulsson, en una conferencia de 1949 de *Schweizer Werkbund*.

[13] Maldonado, Tomás, *op. cit.*, p. 34.

[14] Giedion, Sigfried, "On the Education of Architects", en *Architecture, You And Me. The Diary of a Development,* Harvard University Press, Cambridge, 1958, p. 103.

[15] Maldonado, Tomás, *op. cit.,* p. 37.

[16] Krampen, Martin y Hörmann, Günther, "Rückblick und Ausblick. Aus einem Interview mit Tomás Maldonado" en *Die Hochschule für Gestaltung Ulm. Anfänge eines Projekts der radikalen Moderne*, Ernst & Sohn, Berlin, 2003, p. 242.

[17] Maldonado, Tomás, "Die Krise der Pädagogik und die Philosophie der Erziehung", en *Merkur* N° 13, septiembre 1959, pp. 818-35.

[18] Maldonado, Tomás, *op. cit.,* "New Developments in Industry and the Training of the Designer", p. 39.

[19] Maldonado, Tomás, *op. cit.,* "Die Krise der Pädagogik und die Philosophie der Erziehung", p. 533.

máxima del consumidor será suya".**[13]** La creciente demanda en el área de diseño industrial redundó lógicamente en una definición del perfil profesional como el de un "coordinador". En el mismo año, Sigfried Giedion, uno de los protagonistas del *New Building*, escribió en relación con el rol futuro del arquitecto: *"El acento debe ser puesto en su futuro rol de coordinador, para que sea capaz de integrar en una obra de arte los elementos proporcionados por un conocimiento especializado"*.**[14]**

Nuevas áreas de práctica para el diseñador de productos

Esta definición ampliada del diseñador de productos como coordinador hizo que fuera necesario que los diseñadores tuvieran experiencia, no sólo en las áreas de planeamiento y diseño, sino también conocimiento científico en los campos de la economía, la psicología y la tecnología de producción. De esta manera, el diseñador de productos tenía que familiarizarse con teorías de demanda y consumo. En relación con esto, Maldonado se refirió a los escritos de Anatol Rapoport y Henri Lefebvre, quienes trataron intensamente el rol del consumidor. Para ayudarlos a definir los factores que llevan a una mayor productividad, los diseñadores de productos deberían también adquirir competencia en planeación e investigación operacional –*operations research*– y en las leyes de la automatización. Esto se vuelve aún más importante cuando la *"máquina diseñada para el producto resultante va a ser reemplazada por la máquina diseñada para llevar a cabo operaciones básicas"*.**[15]** Los productos para la manufactura autómata total deben ser diseñados de una manera diferente, un proceso descrito por John Diebold como "rediseño". Muy adelantado a su tiempo, Maldonado reconoció el fenómeno *"de la miniaturización y automatización resultado de la revolución microelectrónica"*.**[16]**

Consecuencias revolucionarias para la educación en diseño

Maldonado fue uno de los primeros en reconocer claramente que los rápidos desarrollos tecnológicos y económicos planteaban nuevas exigencias en la educación de los diseñadores. Desde este punto de vista, la enseñanza al estilo Bauhaus parecía obsoleta, ya que había sido formulada sobre premisas artísticas y no científicas. Tanto en la educación en diseño como en el sistema de educación superior en general, se avecinaba una crisis.

Este dilema se introdujo en el discurso público por los medios de comunicación con el lanzamiento del Sputnik soviético en octubre de 1957.**[17]** En un artículo de la revista *Merkur*, Maldonado analizó los sistemas educativos de la época y sus raíces históricas: el "Neohumanismo" europeo en la tradición de Alexander von Humboldt, el "Progresismo" norteamericano basado en el "aprender haciendo" *(learning by doing)* de John Dewey y la orientación politécnica extrema de la pedagogía marxista-leninista. Para él, sin embargo, ninguna de estas direcciones ofrecía una solución. En su lugar, él proponía la introducción del "pensamiento científico operacional",**[18]** una metodología objetivo-experimental. En este contexto, se refirió al filósofo americano Charles Sanders Peirce, uno de los fundadores del movimiento filosófico conocido como "Pragmatismo", quien había dicho ya en 1882 que la humanidad estaba entrando en una era de métodos y que una universidad que intentaba ser exponente de las condiciones para la vida del espíritu humano debía ser una universidad de métodos.**[19]** Maldonado vio la oportunidad de una nueva filosofía educativa basada en el "operacionalismo científico". Como resultado de su cambio radical en el plan de estudios, la HfG Ulm reformó fundamentalmente la educación de los diseñadores de productos.

Reformulación del programa educativo

En 1958, la HfG Ulm emprendió una revisión de su programa educativo, que resultó en una mayor integración de materias teóricas.[20] La nueva concepción del curso preparatorio dio lugar al "modelo ulmiano", que ha influido en la educación de diseño en todo el mundo hasta el día de hoy. Con el nuevo plan de materias, como con la elección de los profesores invitados, Maldonado hizo posible que los estudiantes de Ulm estuvieran expuestos al discurso científico y teórico internacional actual. La integración firme de la semiótica en el plan de estudio fue una innovación para Europa, cuyo origen puede rastrearse hasta esta iniciativa. En los años cuarenta, László Moholy-Nagy invitó a académicos de la Universidad de Chicago para enseñar en el Nuevo Bauhaus; en el contexto del programa "Integración Intelectual", por ejemplo, la materia de Semiótica estuvo a cargo del filósofo en lingüística Charles W. Morris, cuyo trabajo Maldonado había estudiado intensamente. Los cursos de Cibernética y Matemática también eran parte de este programa. Los instructores estaban asociados al movimiento Unificación de la Ciencia (*Unified Science*), fruto del Círculo de Viena.[21] En los EE.UU., este movimiento filosófico neopositivista se especializó en la lógica científica y en el estudio de los métodos y fundamentos.

El principio de Integración Cultural ya estaba establecido en los primeros programas de la HfG Ulm; el foco en materias científicas era nuevo y en el análisis final obedecía a dos razones. Por un lado, surgió de la necesidad contemporánea de mantenerse al día en relación con las innovaciones tecnológicas y científicas. Por otro, sin embargo, era también un intento de elevar el estatus de la educación en diseño. La HfG Ulm claramente se distanció de los programas con orientación en artes de las escuelas de manualidades, que, aunque eran consideradas inferiores en relación con las academias de arte de clase alta, gozaban sin embargo de una cierta aceptación debido a sus planes de estudio tradicionales. Ulm estuvo en oposición directa a este sistema.

La fundación de la Verband Deutscher Industrie-Designer [VDID] (Asociación de Diseñadores Industriales Alemanes)

Simultáneamente con los esfuerzos de la HfG Ulm para establecer una identidad profesional del diseñador industrial,[22] un grupo de diseñadores jóvenes en Baden-Württemberg expresó el deseo de fundar una asociación profesional.[23] La observación de los desarrollos en Ulm intensificó esta intención. Los estatutos para la nueva asociación a fundar requerirían una definición del campo profesional de la actividad. Las otras dos organizaciones comparables, el Deutscher Werkbund y la Rat für Formgebung, estaban, en ese momento, dominadas todavía por los defensores de la *Gute Form*; en otras palabras, por una generación de diseñadores más vieja (los "artistas de la industria"), que adoptaron una actitud crítica hacia los cambios estructurales en la tecnología de producción y se mostraban reacios a ayudar en el desarrollo de nuevas pautas educativas. El 5 de agosto de 1959 se fundó la Verband Deutscher Industrie Designer en Stuttgart y el 21 de septiembre de 1958 fue aceptada en la organización coordinadora internacional ICSID (Consejo Internacional de Sociedades de Diseño Industrial). En diciembre de 1959, una conferencia de trabajo se reunió para formular la primera definición de los rasgos de la identidad profesional. Durante todo este proceso, los participantes se orientaron hacia la práctica de diseño anglosajón, guiados por la experiencia de Arno Votteler. Tomás Maldonado fue invitado como consultor externo y como uno de los representantes de la HfG Ulm. Un relato detallado del proceso de discusión

[20] Sobre este tema, ver el ensayo de Martin Mäntele, "Magier der Theorie", en *ulmer modelle – modelle nach ulm. hochschule für gestaltung ulm 1953-1968. ulmer museum | hfg-archiv*. Hatje Cantz, 2003. Ostfildern-Ruit, p. 82.

[21] Betts, Paul, "New Bauhaus und School of Design, Chicago", en *Bauhaus, Jeannine Fiedler and Peter Feierabend* (eds.), Könemann, Colonia, 1999, p. 72.

[22] Ver los siguientes ensayos de los estudiantes de Ulm sobre este tema: Walter Müller, "In hoc de-signo vinces", en *output*, Nº 4-5, junio 1961, pp. 4-6; Klaus Krippendorf, "Produktgestalter contra Konstrukteur", en *output*, Nº 4-5, junio 1961, pp. 18-21; Gerda Krauspe, "Produktgestalter contra Produktplaner", en *output*, Nº 4-5, junio 1961, pp. 21-25. En 1963, Jan Schleifer dedicó la parte teórica de su tesis de diploma al tema del diseñador *freelance: Der freiberufliche Designer. Untersuchungen über seine Arbeitsorganisation* (HfG-Archiv Ulm, Diplomarbeit, Inv. Nr. 65/5).

[23] Los miembros fundadores fueron Hans-Theo Baumann, Karl Dittert, Günter Kupez, Peter Raacke, Rainer Schütze, Hans Erich Slany, Arno Votteler y Herbert Hirche.

iría más allá del alcance de este artículo; sin embargo, no hay dudas de que tanto la influencia directa como la indirecta de la actividad de Maldonado en Ulm llevó a la definición de las actividades de un "diseñador industrial".[24] La versión final del texto de 1960 dice: "*El diseño industrial es la creación de productos industriales. El diseñador industrial debe tener el conocimiento, las habilidades y la experiencia para comprender los factores determinantes de los productos, elaborar el concepto del diseño y realizarlo hasta el producto terminado en colaboración con aquellas personas involucradas en la planificación, desarrollo y manufactura del producto. La base para su actividad coordinadora de diseño es su conocimiento de ciencia y tecnología. El objetivo de su actividad es la generación de productos industriales que le sirvan a la sociedad en un sentido cultural y social.*"[25]

Puentes a Italia

En Italia, la primera generación de diseñadores se había formado como arquitectos. Debido a factores culturales e históricos, los límites entre arte, arquitectura y diseño fueron y son permeables. La formación del arquitecto estaba basada más en un enfoque filosófico, multidisciplinario, que en ejercicios específicos del campo. La mayoría de los diseños para comitentes de la clase alta llevaban la firma individual y frecuentemente ingeniosa de su creador.

A mitad de los años sesenta, se empezaron a escuchar quejas de que no había ninguna escuela de diseño industrial o, mejor dicho, que todos los intentos para establecer una, habían fallado. En conexión con esto, Giulio Carlo Argan notó que "*el diseño industrial se encontraba en un estado crítico*", en el que "*el diseño industrial dejó de ser una clase de microarquitectura, cosa que ha sido por muchos años*".[26] Estos aspectos de la cultura industrial masificada, crisis en la educación y una definición poco clara de las posiciones estaban entre los temas discutidos en la XIII Trienal en 1964. Vittorio Gregotti considera el traslado de Maldonado a Milán en 1967 como un quiebre: "*se convirtió en una figura clave y primaria para la cultura del diseño en Italia. La actividad práctica de Maldonado como director del grupo de centros comerciales 'La Rinascente' apenas duró tres años: fue, sin embargo, suficiente para probar que es posible aplicar la metodología del diseño globalmente a un complejo entero*".[27]

La identidad profesional del diseñador gráfico

Con el "Taller de tipografía y publicidad" del Bauhaus, Herbert Bayer, quien lo dirigió entre 1925 y 1928, creó las precondiciones para una nueva profesión: la de diseñador gráfico. La HfG Ulm se distanció de una posible afiliación con la publicidad. En un principio, el departamento en cuestión se llamó "diseño visual"; pero como muy rápidamente quedó claro que su objetivo era resolver problemas de diseño en el área de la comunicación masiva, en el año académico 1956-57 se cambió el nombre a departamento de comunicación visual, siguiendo el modelo del departamento de comunicaciones visuales del Nuevo Bauhaus en Chicago.[28] La elaboración y transformación de mensajes visuales, sistemas de información y su transmisión eran el centro del programa. La preocupación era la planificación y el análisis de los medios de comunicación modernos, con lo que se distinguían claramente de los gráficos ilustrativos, orientados a las manualidades. El departamento de comunicación visual trabajó en estrecha colaboración con el departamento de información. Allí, los redactores ("diseñadores de textos") eran entrenados para trabajar en los medios de comunicación masiva: prensa, radio, televisión y cine. Gui Bonsiepe demostró claramente que, en gran medida, la comunicación visual debe entenderse sujeta a leyes económicas.[29] El componente persuasivo

[24] Christian Marquart, *Industriekultur – Industriedesign. Ein Stück deutscher Wirtschafts- und Designgeschichte. Die Gründer des Verbandes Deutscher Industrie-Designer*, Ernst &Sohn, Berlin, 1994, pp. 34-46.

[25] Carta abierta sobre la formulación de los estatutos de la VDID, 1960. Citada en Marquart, Christian, *op. cit.*, p. 46.

[26] Argan, Giulio Carlo, "Krisis der Gegenstände. Auszüge aus einer Diskussion über Designerziehung, veröffentlicht von Gillo Dorfles", en *marcatré* (Rivista di Cultura Contemporanea), N° 26-29, Lerci Editori, diciembre 1967. Reimpresa en: *ulm* 19-20, Ulm, agosto 1967, p. 35.

[27] Gregotti, Vittorio, "Das italienische Design nach dem zweiten Weltkrieg", en Hans Wichmann (ed.), *Italien. Design 1945 bis heute*, Die Neue Sammlung, Munich, 1988, p. 33.

[28] A finales de los años cuarenta, el *New Bauhaus* cambió el nombre del Departamento de "Diseño Visual" a "Comunicación Visual". Sobre esto, ver Peter Hahn, "Visuelle Gestaltung", en *50 Jahre new bauhaus. Bauhausnachfolge in Chicago*, catálogo de exhibición, Bauhaus-Archiv Berlin, Berlin, 1987, p. 137.

[29] Bonsiepe, Gui, "Education for Visual Design", en *ulm* 12-13, Ulm, marzo 1965, p. 24. El texto se refiere, entre otras cosas, a una conferencia de Tomás Maldonado, dada en 1960 en Tokio.

de la comunicación era, entonces, extremadamente prominente. La HfG Ulm, sin embargo, tomó la decisión de trabajar principalmente en el área de comunicación no-persuasiva: en áreas como el sistema de señales de tránsito, sistemas de signos para máquinas y herramientas o la traducción visual de contenido científico. Hasta ese momento, estas áreas no habían sido enseñadas sistemáticamente en ninguna escuela europea. Al principio de los años setenta, los miembros de la *Bund Deutscher Grafik-Designer* (Asociación de Diseñadores Gráficos Alemanes) emitieron varios comunicados sobre su identidad profesional. Mientras en 1962 la descripción oficial de la profesión estaba orientada casi exclusivamente a actividades publicitarias, ahora se expandía para incluir áreas bajo el rubro de comunicación visual.[30] La instauración de esta carrera en la HfG Ulm fue sin dudas uno de los factores causantes de esta nueva definición. Como lo resumió Josef Müller-Brockmann: *"La enseñanza y los resultados prácticos de la HfG Ulm eran las nuevas pautas"*.[31]

Cambio de paradigma

La transformación estructural de la producción industrial masiva requirió una definición de la identidad profesional del diseñador industrial. Tomás Maldonado fue uno de los primeros en reconocer este cambio de paradigma. Los críticos como Lucius Burckhardt[32] consideraron y hasta un cierto punto consideran los resultados de la HfG Ulm como coerción metodológica.[33] Pero, ¿qué hubiese pasado si la HfG Ulm no hubiera dado este paso radical? ¿Dónde estaría la educación en diseño si los profesores y los alumnos no se hubieran aventurado en este "experimento" de continuo autocuestionamiento? La última parte de los años cincuenta estuvo marcada por una euforia científica; tal clima, a la vez requería de y hacía posible la formulación de una teoría del diseño determinada racionalmente. Hasta ese momento, no había habido un enfoque sistemático del diseño. Para conseguir uno, las metodologías apoyadas en los principios de las matemáticas se aplicaron al proceso de diseño. Esto se veía como la única manera de formular los criterios iniciales para una metodología del diseño.[34] No hay dudas de que este proceso tenía sus límites; por esta razón, en 1964 Maldonado y Bonsiepe pusieron a prueba la metodología desarrollada hasta ese momento.[35] Ellos advirtieron que no debía seguirse por sí misma y enfatizaron la conexión necesaria con el diseño práctico. Desde su perspectiva actual, Maldonado va un poco más allá y diferencia: *"En Ulm nosotros creíamos que existía 'el diseño', una absolutización del diseño de productos. Eso no era correcto. Hay distintos tipos de diseño de productos, que corresponden a distintos niveles de producción o tipos de producción."*[36] Siguiendo a Antonio Gramsci, él ve el futuro del diseño en una filosofía de la práctica.[37]

Muchos de los criterios desarrollados por la HfG Ulm son todavía válidos, sobre todo en el área de diseño de bienes de capital. Otros han demostrado ser poco usables y fueron superados. Está largamente superado también aquel eslogan citado frecuentemente: *"El diseño es arte que se hace útil"*.[38]

[30] Una discusión sumaria de la identidad profesional del diseñador gráfico fue publicada en Rainer Schmidt, *Urheberrecht und Vertragspraxis des Grafik-Designers. Ein Handbuch für Rechts- und Honorarfragen im Bereich der visuellen Kommunikation*, Aco, Hamburgo, 1983, pp. 23-46.

[31] Müller-Brockmann, Josef, *Geschichte der visuellen Kommunikation. Von den Anfängen der Menschheit, vom Tauschhandel im Altertum bis zur visualisierten Konzeption der Gegenwart*, Teufen, 1971, p. 282.

[32] Burckhardt, Lucius, "Ulm anno 5. Zum Lehrprogramm der Hochschule für Gestaltung in Ulm", en *werk. Schweizerische Monatsschrift für Architektur, Kunst, Künstlerisches Gewerbe* 10, octubre 1960, pp. 384-86.

[33] Esta crítica se dio sobre todo en el contexto de la filosofía y de la teoría de la ciencia. En 1975, por ejemplo, Paul Feyerabend reaccionó contra los escritos de Karl Popper en su muy discutido libro *Against Method*.

[34] Ver el ensayo de Bürdek, Bernhard E., "Zur Methodologie an der HfG Ulm und deren Folgen", *ulmer modelle-modelle nach ulm. hochschule für gestaltung ulm 1953-1968. ulmer museum | hfg-archiv*. Hatje Cantz, 2003. Ostfildern-Ruit, p. 50.

[35] Maldonado, Tomás y Bonsiepe, Gui, "Science and Design", en *ulm* 10-11, Ulm, mayo 1964, pp. 1-29.

[36] Krampen, Martin y Hörmann, Günther, "Rückblick und Ausblick", *op. cit.*, p. 250.

[37] Bistolfi, Marina, "La HfG di Ulm: speranze, sviluppo e crisi", en *Rassegna*, Nº 19, 1984, p. 11. También ver: Gramsci, Antonio, *Introducción a la filosofía de la praxis*, Editorial Fontamara, Barcelona, 1998.

[38] Esta declaración es atribuida a Carlos Obers, director creativo de la agencia de publicidad RG Wiesmeier Werbeagentur en Munich, y hasta el año 2000 portavoz del Club de Directores de Arte de Alemania.

Bibliografía seleccionada

Argan, Giulio Carlo, "Krisis der Gegenstände. Auszüge aus einer Diskussion über Designerziehung, veröffentlicht von Gillo Dorfles", en *marcatré* (Rivista di Cultura Contemporanea), N° 26-29, Lerci Editori, diciembre 1967. Reimpreso en: *ulm* 19-20, Ulm, agosto 1967.

Gramsci, Antonio, *Introducción a la filosofía de la praxis*, Editorial Fontamara, Barcelona, 1998.

Maldonado, Tomás, "New Developments in Industry and the Training of the Designer", en *ulm* 2, Ulm, octubre 1958.

Maldonado, Tomás, "Die Krise der Pädagogik und die Philosophie der Erziehung", en *Merkur* N° 13, septiembre 1959.

Maldonado, Tomás y Bonsiepe, Gui, "Science and Design", en *ulm* 10-11, Ulm, mayo 1964, pp. 1-29.

Lenguaje de productos

Petra Kellner

[1] Krippendorff, Klaus, *The semantic turn. A new foundation for design*, Taylor & Francis, Boca Ratón, 2006.

[2] *Design als Produktsprache – Der "Offenbacher Ansatz" en Theorie und Praxis*, Steffen, Dagmar (compiladora), con trabajos de Bernhard E. Bürdek, Jochen Gros y Volker Fischer, Verlag form, Frankfurt-Main, 2000. Bürdek, Bernhard. E., *Diseño. Historia, teoría y práctica del diseño industrial*, Gustavo Gili, Barcelona, 1994.

[3] Gros, Jochen, "Erweiterter Funktionalismus und Empirische Ästhetik", trabajo de postgrado de la Staatlichen Hochschule für Bildende Künste, Departamento de Diseño Ambiental Experimental, 1973. Ver también: Jochen Gros, "Dialektik der Gestaltung", Diskussionspapier 3, compilado por IUP Ulm, Instituto de Planeación Ambiental de la Universidad de Stuttgart, Stuttgart, 1971.

[4] Adorno, Theodor W., "Funktionalismus heute", en *Ohne Leitbild*, Suhrkamp Verlag, Frankfurt, 1970.

[5] Mitscherlich, Alexander, *Die Unwirtlichkeit unserer Städte. Anstiftung zum Unfrieden*, Suhrkamp Verlag, Frankfurt, 1965.

[6] Berndt/Lorenzer/Horn, *Architektur als Ideologie*, Suhrkamp Verlag, Frankfurt, 1969; Lorenzer, A., *Kritik des psychoanalytischen Symbolbegriffs*, Suhrkamp Verlag, Frankfurt, 1970. Ver también el aporte de A. Lorenzer en IDZ 1, *design? Umwelt wird in Frage gestellt*, compilación de Internationales Design Zentrum Berlin (Centro Internacional de Diseño), Berlín, 1970.

Se entiende por "lenguaje de productos" y "semántica de productos" a las propuestas de diseño que surgieron como reacción a una metodología relacionada con una concepción de funcionalidad muy limitada de los años sesenta y setenta del siglo XX. Ambos conceptos remiten a la HfG Ulm, en donde por un lado Klaus Krippendorff[1] se ocupó en los tempranos sesenta de las cuestiones semánticas aplicadas al diseño de productos, y por el otro Jochen Gros, que estudió en el Instituto de Planificación del Medio Ambiente (IUP) hasta 1972 y en 1973 se graduó en la Escuela Superior Estatal de Artes de Braunschweig, con una tesis que sirvió como base primaria del enfoque proyectual conocido como "Método Offenbach" (*Offenbacher Ansatz*).

En la Escuela de Offenbach fue determinante la influencia de Richard Fischer y Dieter Mankau, junto a Jochen Gros, pero también la de Bernhard E. Bürdek.[2] Gros había intentado en su trabajo "Funcionalismo ampliado y estética empírica"[3] extraer propuestas para el diseño de productos industriales partiendo de la crítica al funcionalismo de Adorno,[4] Mitscherlich[5] y Lorenzer,[6] que se relacionan ante todo con el urbanismo y con la arquitectura. El centro de la propuesta es la exigencia de incorporar funciones emocionales no materiales, como sentimientos de protección, auto-representación, vínculos afectivos, y atendiendo siempre (y con mayor énfasis) a las necesidades cognitivas en el proceso proyectual. El método de lenguaje de productos dirige la mirada desde el objeto hacia la relación objeto-hombre, en la que las dimensiones simbólica

Diagrama de funciones

```
        USUARIO ——————————— PRODUCTOS
           |                    |
           |                    |
      Funciones            Funciones
      prácticas            comunicacionales
                                |
                           Funciones
                           sígnicas
                    ┌──────────┼──────────┐
              Funciones    Funciones    Funciones
              indicadoras  simbólicas   formal-estéticas
```

y semántica cumplen un papel importante. Consecuentemente, el lenguaje de productos parte de la semiótica, cuyos orígenes se encuentran ya en el siglo XIX (Charles S. Peirce) y que fue retomada en los años treinta (Charles W. Morris). En los sesenta se relacionan por primera vez la semiótica y la estética de la información con el diseño en la HfG Ulm (Maldonado, Bense, Walter, entre otros).[7]

El proceso de diseño se puede entender como un proceso de concreción creciente. Primeramente aparece la pregunta por los fines (aspectos pragmáticos), luego por los contenidos y posibilidades de solución (aspecto semántico) y en la última fase la solución, incluso la elaboración de detalles (aspecto sintáctico). La interpretación o recepción del diseño discurre exactamente por la dirección opuesta, o sea, como proceso de abstracción creciente. Primeramente se percibe la forma del objeto como objeto aislado (aspecto sintáctico), luego se lo interpreta (aspecto semántico) y luego se lo evalúa (aspecto pragmático). Esto determina en última instancia la conducta frente al objeto. Por lo tanto el objeto percibido es, en el imaginario del que percibe, sólo un modelo del objeto. En qué medida este modelo se distancia del objeto presentado depende de las características consideradas como esenciales y sobre todo de lo que se agrega a través de la interpretación, lo que también incluye una posible interpretación equivocada.

La percepción está determinada entonces por las expectativas y experiencias, y es tan dependiente de la estructura de la personalidad como de las influencias sociales.

La propuesta teórica de Offenbach se desarrolló con una fuerte inclinación por las cuestiones de psicología de la percepción y de la psicología en general. Partiendo de la teoría estética y del concepto de signo del estructuralista de Praga Jan Mukarovsky,[8] la teoría del símbolo, fuertemente relacionada con la teoría del individuo de Susanne Langer,[9] conforma el fundamento para el método de diseño del lenguaje de productos. Para ello el Método Offenbach se apoya en las teorías del símbolo de Alfred North Whitehead, Ernst Cassirer, Charles Sanders Peirce, la psicología de la Gestalt y también la teoría de la interpretación de los sueños de Sigmund Freud. A su vez intenta demostrar que "*el proceso cognitivo ya comienza en la percepción y posteriormente se manifiesta en pinturas, rituales, en mitos del lenguaje y en el arte. Ya en estas formas se asimilan experiencias y se articula su comprensión. La totalidad de las formas de comprensión humana pueden ser reveladas a través de un concepto de símbolo suficientemente amplio*". (Langer, 1965, p. 69) La teoría de los símbolos de Langer consta de tres partes: la diferencia entre signo y símbolo, hipótesis sobre fundamentos y formas de función de la simbolización y la diferencia entre la simbolización discursiva y la no-discursiva (visual).

En relación con el diseño de productos se desarrolló una teoría de los símbolos no verbales, ya que la no-discursividad es lo específico del diseño. En el marco de este enfoque se colocó el concepto de "lenguaje de producto" en la cúspide, y se distinguieron después diferentes funciones propias del diseño y su interacción. A partir de este método se entienden los objetos no solamente como portadores de una función sino también como portadores de información, es decir productos con una dimensión semántica. Para entender mejor ésta en su relación con los aspectos formales del diseño se desarrollaron conceptos básicos y métodos para la práctica del diseño.

Primero se diferencian varios niveles de relevancia semántica. En el nivel de los signos indicadores actúan procesos en los que se comunica el modo de uso a través de los atributos formales del producto. Por ejemplo: la superficie estriada de un regulador comunica al usuario que el regulador debe ser deslizado y no girado. Por medio de signos no verbales se da una instrucción de uso del

[7] Bense, Max, *Semiotik, Allgemeine Theorie der Zeichen*, Agis Verlag, Baden-Baden, 1967; ídem, *Zeichen und Design, Semiotische Ästhetik*, Agis Verlag, Baden-Baden, 1971; Maldonado, Tomás y Bonsiepe, Gui, "Wissenschaft und Gestaltung", en *ulm* 10-11, 1964; y el aporte de Abraham M. Moles en *ulm* 6, "Produkte: ihre funktionelle und strukturelle Komplexität"; ídem, *Informationstheorie und ästhetische Wahrnehmung*, DuMont, Köln, 1971.

[8] Mukarovsky, Jan, *Kapitel aus der Ästhetik*, Suhrkamp Verlag, Frankfurt am Main, 1970.

[9] Langer, Susanne, *Philosophie auf neuem Wege - Das Symbol im Denken, im Ritus und in der Kunst*, Suhrkamp Verlag, Frankfurt, 1965. [Existe una versión en español: Langer, Susanne, *Nueva clave de la filosofía: un estudio del simbolismo de la razón, del rito y del arte*, Ed. Sur, Buenos Aires, 1958.]

Variantes de soluciones para una función idéntica |325|

En la terminología del Método Offenbach se apuntan señales en el producto que comunican las funciones.

Los indicadores aclaran la relación del borde de apoyo y el de sujeción. Se agregan otros indicadores sobre la postura de la mano. Un ordenamiento transversal de la forma hace evidente la concepción del destapador como una palanca, lo que permite deducir relaciones de proporción correspondientes con un uso reducido de energía. La utilización de metal/acero despierta por experiencia, confianza respecto de la estabilidad del borde y la aptitud para la función. Indicadores de adherencia se pueden generar por medio de otros signos. Las curvas o la aplicación de un material blando apoyan las asociaciones de "asir", "empuñar".

producto. La función del signo indicador opera en un plano de observación más cercano al producto y su funcionalidad. Cuando se percibe un signo indicador, se evoca información del archivo de experiencias (tanto informaciones colectivas como personales) que ayuda a comprender un producto. Dicho signo desempeña un papel importante cuando se está en una situación de difícil orientación. En tal caso, y según el contexto, se pueden presuponer conocimientos cotidianos o de expertos. Siempre hay que volver a decidir sobre qué nivel de conocimiento se está moviendo. De este modo, viejos signos conocidos pueden ser integrados a un nuevo contexto tecnológico para que el modo de uso del producto pueda ser mejor comprendido. Pero puede ser también necesario proyectar nuevos signos para un nuevo contexto funcional o tecnológico.

A fines de la década del '80, cuando comienza la microelectrónica a extenderse a más sectores de productos, se trasladó el funcionamiento de una parte de los objetos, del nivel mecánico al nivel electrónico. Por lo tanto, el tema del lenguaje de productos, sobre todo los signos indicadores, no se limitó al hardware sino que se extendió a la correspondiente interface. Actualmente, la exigencia de comunicar a través de signos la calidad funcional se presenta sobre todo en el área de nuevas tecnologías y nuevos materiales.

En la función del signo indicador el producto "habla" sobre sí mismo. Los signos indicadores apuntan al uso, a la manipulación; se puede decir que son "una forma integrada" de las instrucciones de uso.

Las funciones simbólicas se funden en un segundo plano; actúan en comparación con los signos indicadores como "informaciones de fondo", apuntan a los diferentes contextos en los que se percibe un producto. Por medio de la unión asociativa los productos se transforman en símbolos, por ejemplo para contextos históricos o culturales, o para el contexto de uso.

Para comprender mejor el contexto siempre cambiante de la interpretación se buscó como particularidad metodológica del Método Offenbach crear un puente entre la práctica proyectual, discutiendo "casos paradigmáticos", y las hipótesis derivadas de esta discusión. Los casos paradigmáticos son ejemplos típicos que demuestran cambios de lenguaje de productos en función de cambios tecnológicos y sociales. En 1983 se publicó bajo el título "Fundamentos de una teoría del lenguaje de productos" una serie de escritos, fruto de un seminario que hacía pública la propuesta teórica de diseño y los primeros ejemplos de la discusión de casos paradigmáticos.[10] A través de una terminología diferenciadora y de la colección de imágenes de esos casos se entrenaron estudiantes en las capacidades de percepción, diferenciación y articulación.

Para una comprensión mayor de la semántica en su relación con los medios formales, debemos abstraernos inicialmente de los significados, ya que se trata, en primer lugar, de detectar relaciones formales entre componentes y sus estructuras subyacentes. Partiendo de conocimientos de la teoría de la percepción y de la psicología de la Gestalt, se analizó la estructura de la percepción usando ejemplos concretos; es decir, se analizaron relaciones de orden y configuraciones emergentes, lo que crea así una conciencia para fenómenos estético-formales, sobre una base empírica concreta y no especulativa.

Especialmente en el campo de la estética se hizo evidente el peligro de quedarse fijados en la contemplación de aspectos aislados. La percepción es un proceso totalizador, activo y selectivo; no tiene sentido analizar elementos separados del contexto y de su significado. Consciente de este riesgo, se reorganizó en Offenbach el plan de estudios. Se implantó el modelo de

[10] *Grundlagen einer Theorie der Produktsprache* 1-4, compilación, HfG Offenbach, 1983-86.
Cuaderno 1: "Einführung", Jochen Gros (con abundante bibliografía).
Cuaderno 2: "Formalästhetische Funktionen", Dieter Mankau (inédito).
Cuaderno 3: "Anzeichenfunktionen", Richard Fischer, Gerda Mikosch.
Cuaderno 4: "Symbolfunktionen", Jochen Gros.

[11] Steffen, Dagmar, "Einstieg", compilado por la HfG Offenbach, área diseño de productos, Herausgeber HfG Offenbach, 1994.

workshop de 6 semanas de duración, en el cual los estudiantes trabajan enfocando las tres principales áreas: 1) estética-formal empírica, 2) función de signos indicadores y 3) funciones simbólicas. En 1994 se publicó el informe de experiencia con el nombre "Einstieg" (Entrada): un primer balance crítico de un nuevo método de enseñanza.[11] La apariencia de los objetos está influida por muchos factores: presupuestos perceptivos, hechos históricos, condiciones sociales y culturales, estándares técnicos, imágenes sociales rectoras, normas estéticas dominantes; todas son influencias que pueden cambiar la expresión del producto independientemente de la función práctica. En el siglo XIX la estetización de la vida cotidiana fue un privilegio de las clases altas. El Bauhaus y sobre todo HfG Ulm depositaron las esperanzas en la democratización, en el progreso cultural y social. Los años setenta y sobre todo los ochenta estuvieron marcados por experimentos de diseño con fuertes formas expresivas personales: postmodernismo, Memphis, Nuevo Diseño Alemán. Los objetos se transforman sólo en signos. Con la informatización, el universo de los objetos en parte se desmaterializa y lo que queda se presenta como objeto mediático o como "*brand*" (marca). La transposición de la filosofía de una empresa en lenguaje visual es la tarea central del diseño corporativo, y por ello sometido al marketing.

La fragmentación de la sociedad en subculturas y escenas, el surgimiento constante de nuevas identidades, aceleradas por el proceso de globalización, acompañaron y acompañan la inflación de productos y de los símbolos. Con la digitalización, la producción industrial masiva recibió un contrincante: la producción individualizada.

Si se "absolutiza" y se separa el lenguaje de productos de otras dimensiones de la producción, de la distribución y del uso, se puede favorecer la tendencia a una semiotización total del universo del productos. Cuando la enseñanza del

De la herramienta al objeto lúdico |326|
La forma básica puede despertar una representación totalmente diferente. Su efecto en el espacio delantero es agresivo: "enganchar", "asir", "tirar" son asociaciones evidentes. La expresión simbólica apunta a representaciones que el observador desarrolla en la aprehensión del producto, en este caso un tiburón. En el caso de un ejemplo abstraído, el carácter de herramienta del destapador se desplaza en favor de una interpretación lúdica, mientras que en la transposición directa como destapador-tiburón el objeto se convierte en un chiste (*gag*).

diseño se concentra demasiado en las funciones simbólicas y semánticas, es decir el aspecto soft, puede ocurrir que el estudiante olvide ocuparse de los aspectos hard de los productos, incluso que los contemple como superfluos.

En este caso se fomenta una destecnificación en la enseñanza del diseño de productos, lo que desvirtúa el oficio del diseñador, haciéndolo aparecer como un especialista de símbolos y significados, y solamente eso.[12]

La dimensión crítica del lenguaje de productos lleva a la siguiente pregunta: ¿a quién le sirve el diseño? El lenguaje de productos crea en el consumidor posibilidades de identificación. En los tardíos '60, el objeto central de la crítica referida a esta pregunta era qué intereses estaban detrás de los lenguajes de ciertos productos, influyendo en ellos y hasta determinando su apariencia.

La explosión incontenible de diferenciaciones de productos y de marcas a través del diseño es obviamente parte constitutiva de la economía capitalista global. Las temáticas que se discutían en aquel tiempo (por ejemplo, W. F. Haug en *Crítica de la estética de la mercadería*[13] o G. Selle en *Ideología y utopía del diseño*[14]) hoy prácticamente han desaparecido del discurso del diseño. Con la nivelación técnica –los productos del mismo rango de precio se asemejan cada vez más en sus prestaciones funcionales– el lenguaje de productos ganó obviamente más y más importancia, y se ubica en aquella área en la cual funciona sin contradicciones, es decir, el diseño de productos dominado por los criterios del marketing.

El lenguaje de productos sirve para el análisis y la crítica de los mismos, contribuye a reconocer y a describir lo esencial en la relación hombre-objeto en determinados contextos y sobre todo es útil como herramienta en el proceso proyectual.

[12] [N. de la E.: más vinculado a las llamadas industrias culturales que a la industria de bienes.]

[13] Haug, Wolfgang F., *Kritik der Warenästhetik*, Suhrkamp Verlag, Frankfurt, 1971.

[14] Selle, Gert, *Ideologie und Utopie des Design*, DuMont, Köln, 1973. [Existe la versión en español: Selle, Gert, *Ideología y utopia del diseño: contribución a la teoría del diseño industrial*, Gustavo Gili, Barcelona, 1973].

Bibliografía seleccionada

Bense, Max, *Semiotik, Allgemeine Theorie der Zeichen*, Agis Verlag, Baden-Baden, 1967.

Bürdek, Bernhard. E., *Diseño. Historia, teoría y práctica del diseño industrial*, Gustavo Gili, Barcelona, 1994.

Langer, Susanne, *Philosophie auf neuem Wege - Das Symbol im Denken, im Ritus und in der Kunst*, Suhrkamp Verlag, Frankfurt, 1965. [Langer, Susanne, *Nueva clave de la filosofía: un estudio del simbolismo de la razón, del rito y del arte*, Ed. Sur, Buenos Aires, 1958.]

Selle, Gert, *Ideologie und Utopie des Design*, DuMont, Köln, 1973. [Existe la versión en español: Selle, Gert, *Ideología y utopia del diseño: contribución a la teoría del diseño industrial*, Gustavo Gili, Barcelona, 1973.]

Cruzando el Atlántico

Diseño gráfico y migraciones ibéricas contemporáneas

Raquel Pelta

Si el estudio de las migraciones se ha convertido en uno de los temas por excelencia de las historias sociales contemporáneas, hay que decir que, al menos, en la historia del diseño español es una cuestión aún por investigar. Quedan notables lagunas tanto en lo que se refiere al impacto de los españoles en el diseño de otros lugares del mundo –aunque en las historias latinoamericanas sí se recogen los aportes de algunos de ellos– como a las influencias que los diseñadores extranjeros han ejercido en el desarrollo de la profesión en España.

En este sentido, es un hecho conocido que una serie de profesionales, procedentes de América Latina y de Suiza, hoy todavía activos, han realizado algunos de los trabajos más destacados y reconocidos de la actividad en España. En los años inmediatos a su llegada, en pleno nacimiento de lo que podríamos denominar el "nuevo diseño español", trajeron consigo otras maneras de trabajar y de entenderlo, posiblemente más sistemáticas y cercanas a lo que hoy en día entendemos por diseño.

Sin embargo, el alcance de sus aportes aún está por determinarse de una manera precisa, puesto que, hasta el momento, sólo puede hablarse de esas "figuras" como talentos individuales pero carecemos de datos suficientes que nos permitan dilucidar si, realmente, han generado una "escuela" o si, en su momento, algunos de ellos[1] fueron lo suficientemente conocidos por otros profesionales como para convertirse en un referente a seguir e, incluso, a imitar. Lo cierto es que entre los merecedores del máximo galardón concedido al diseño en España –el Premio Nacional de Diseño–, un porcentaje extraordinariamente alto se corresponde con personas de origen latinoamericano. Así, podemos nombrar a Jorge Pensi, Alberto Lievore, "América" Sánchez, Carlos Rolando, Mario Eskenazi y Juan Gatti. A ellos volveremos a referirnos al final de este texto.

Con este artículo pretendemos esbozar brevemente lo que debería ser objeto de una investigación en profundidad puesto que, en la historia del diseño de cualquier país, ya no pueden dejarse a un lado los procesos de fusión e intercambio. El campo, desde luego, es extenso. Por eso, en las líneas que siguen nos centraremos en el diseño gráfico, y trataremos la presencia española en Latinoamérica y la latinoamericana en España a través del trabajo de algunos de los profesionales más reconocidos y relevantes.

Hacia América

En primer lugar, habría que señalar que, tal y como se desprende de la mayoría de las investigaciones realizadas,[2] el proceso migratorio español a América comenzó en el siglo XVI alcanzó dos etapas culminantes en los siglos XIX y XX, que se corresponden concretamente con los años que van de 1830 a 1880 y de 1880 a 1930. Son etapas de características diferentes, determinadas en gran parte por las condiciones del entorno regional en la Península Ibérica pero, también, por las disposiciones migratorias americanas que alentaban la llegada de población, pues se sacó especial partido de las medidas tomadas por gobiernos

[1] Por ejemplo, el suizo Yves Zimmermann, los argentinos Franz Memelsdorff (gestor de diseño), Norberto Chaves (notable teórico) y Carlos Rolando, "América" Sánchez, Ricardo Rousselot, Mario Eskenazi y Juan Gatti (en diseño gráfico), y Jorge Pensi y Alberto Lievore (diseño industrial).

[2] Véase Vives, P. A., Vega, P. y Oyamburu, J. (coord.), *Historia general de la emigración española a Iberoamérica*, Quinto Centenario, Historia 16 y Fundación Cedeal, Madrid, 1992. Dentro de esta obra pueden consultarse en la segunda parte del tomo I, apartados referentes a las "Causas de la emigración y tipología de los emigrantes" de Alejandro Vázquez y Baldomero Estrada, "La salida" de Alejandro Vázquez, "Incorporación al mercado laboral e inserción social" de Pilar Cagiao y Antonio Bernal, y el análisis cuantitativo de Consuelo Naranjo, pp. 177-200.

que se mostraban proclives a fomentar la migración. Ocurre que, en gran medida, el motor de dicho proceso migratorio fueron las expectativas sobre las condiciones favorables establecidas en los lugares de destino. Esta emigración tuvo, por tanto y en sus inicios, motivaciones económicas.

Si nos centramos en las actividades relacionadas con las artes gráficas, en la segunda oleada llegaron a América diversos profesionales, que podemos considerar más ilustradores que diseñadores gráficos propiamente dichos. Uno de los países preferidos fue la Argentina, posiblemente por el desarrollo que había alcanzado la industria gráfica y el alto grado de alfabetización existente a finales del siglo XIX. Entre quienes eligieron este destino habría que citar a José María Cao Luaces (1862-1918), quien, nacido en Santa María de Cervo (Lugo), llegó a Buenos Aires en 1886. Sus dibujos triunfaron en la publicación satírica *Don Quijote* y, junto al también español Eduardo Sojo –director de la misma–, abrió una nueva etapa para la ilustración gráfica periodística, caracterizada por su ironía y un fuerte sentido crítico, que le granjearía no pocos enemigos. En 1898 se incorporó a *Caras y Caretas*,[3] en la que se consagró como dibujante y periodista, y permaneció hasta 1912. Asimismo, trabajó en *La Nación* (fue el primer dibujante fijo que tuvo el diario) y en *Crítica*.

También en Buenos Aires se estableció en 1910 "Alejandro Sirio" (Oviedo, 1890-1953), seudónimo de Nicanor Álvarez Díaz. En 1912 realizó ornamentaciones y viñetas dentro del taller de ilustradores de *Caras y Caretas*. Allí aprendió el oficio, junto a Manuel Mayol y otros dibujantes, entre los que se encontraban Juan Carlos Alonso, Julio Málaga Grenet y Mario Zavattaro. En 1924, y después de ilustrar cuentos y poemas para el suplemento de *La Prensa*, entró a trabajar en el diario *La Nación* para ocupar el puesto del desaparecido José María Cao. A finales de la década de 1920, recorrió España y viajó a París. En 1931 se instaló en esta ciudad durante un año y, además de la corresponsalía para su diario, realizó ilustraciones para publicaciones periódicas francesas y españolas, entre ellas la hispánica revista *Blanco y Negro*.

A su regreso a Buenos Aires, continuó trabajando para el suplemento de *La Nación* y para la revista *El Hogar*. Asimismo, ilustró numerosos libros de escritores argentinos y extranjeros, y publicó, en 1948, *De Palermo a Montparnasse*.

Fue profesor de Artes del Libro en la Escuela Nacional de Bellas Artes Prilidiano Pueyrredón desde 1940, ejerció la docencia durante casi trece años.

El exilio de 1939

Pero si buena parte de las migraciones a Latinoamérica se debieron a razones económicas, a éstas se añadieron, ya a finales de la década de 1930, las políticas. Con el exilio español de 1939, arribó –especialmente a México–[4] un significativo número de intelectuales y artistas,[5] algunos de los cuales ejercieron una notable influencia en el campo que nos ocupa: el diseño gráfico.

Sin embargo, antes de referirnos a esas figuras y sus aportes, es preciso comentar que la cuestión del exilio de los diseñadores gráficos españoles es otro tema que, al menos desde la perspectiva española, queda todavía por investigar en profundidad. Aunque en algunos de los escasos textos existentes sobre historia del diseño gráfico español se habla de dicho exilio como uno de los factores que explicarían el oscuro y limitado panorama del grafismo durante la dictadura de Franco, lo cierto es que el tema no se ha abordado con suficiente rigor y se sigue manejando más toda una serie de tópicos que un conjunto de datos suficientemente contrastados.

[3] *Caras y Caretas*, nacida en Montevideo (Uruguay) en 1890, vio la luz en Buenos Aires en 1898. Creada por el español Eustaquio Pellicer y dirigida por José S. Álvarez, –escritor costumbrista cuyo seudónimo era "Fray Mocho"–, tenía periodicidad semanal. Su referente fue, al parecer, la revista española *Blanco y Negro*, publicada en Madrid por Prensa Española. Desde el punto de vista de la ilustración contó con la colaboración de diversos dibujantes de origen español, entre los que puede citarse, además de a Cao, al caricaturista político Manuel Mayol, a Cándido Villalobos y a Francisco Redondo. Véase Gutiérrez Viñuales, R., "Presencia de España en la Argentina. Dibujo, caricatura y humorismo (1870-1930)", en *Cuadernos de Arte de la Universidad de Granada*, Nº 28, Granada, 1997, pp. 113-124.

[4] De todos es conocido que México llevó a cabo una política de recepción extremadamente generosa con los exiliados republicanos españoles, sin comparación con otros países europeos o latinoamericanos. En 1940, el gobierno mexicano les ofreció la nacionalidad mexicana. Al final del éxodo, se habían instalado entre 12.000 y 16.000 republicanos.

[5] Desde el punto de vista historiográfico, y respecto a la composición de la migración española de 1939, ha existido una cierta polémica, especialmente notoria en México. En este país se generó una vasta bibliografía sobre el tema, en parte gracias a las publicaciones de los propios republicanos españoles. Si bien el general Antolín Piña Soria argumentaba que se trataba de una emigración de trabajadores, sobre todo campesinos, otros autores como el diplomático mexicano Mauricio Fresco sostuvieron que a México llegó la emigración española más valiosa, *"formada por una brillante generación de sabios, de investigadores, de artistas, de profesores, de hombres de empresa, de idealistas, de filósofos, de obreros especializados"* (*La emigración republicana española: Una victoria de México*, Editores Asociados, México, 1950, p. 9). Carlos Martínez, en su *Crónica de una Emigración* [*La cultura de los republicanos españoles de 1939*], publicado en 1959, sostiene también la idea de que se trató de una emigración de individuos altamente calificados.

Si bien salió de España un buen número de artistas relevantes, en el campo de lo que hoy definimos como diseño gráfico las bajas no fueron tan notables, posiblemente porque la militancia política entre quienes trabajaban para un terreno con una importante vertiente comercial no debió de ser ni tan extendida ni tan manifiesta públicamente, como en otros campos de la cultura.

En la lista –incompleta– de quienes, en los años previos a la contienda y durante la misma, tuvieron alguna relación con la ilustración y/o con lo que hoy entendemos por diseño gráfico[6] y se vieron obligados a cruzar el Atlántico, hallamos a José Alloza, Mauricio Amster, José Bardasano, Bartolí, Salvador Bartolozzi, Cabrero Arnal, Alfonso Rodríguez Castelao, Enrique Climent, Ramón Martín Durbán, José Espert, Ramón Gaya, Hipólito Hidalgo de Caviedes, Juan José Pedraza Blanco –que regresó a España en 1950–, Mariano Rawicz, Josep Renau, Rey Vila "Sim", Federico Ribas –que se marchó a Argentina en 1936 y retornó en 1949– y Avel.lí Artis Gener "Tísner".

Si repasamos el listado, quizá lo más evidente a primera vista es que el exilio se produjo de forma más notoria entre quienes durante la Guerra Civil española mostraron una posición inequívocamente activa en la propaganda del bando republicano. Muchos de ellos se habían destacado por su participación en el desarrollo de movimientos revolucionarios de izquierda, ya no sólo como artistas sino como militantes políticamente significativos. Es el caso de Alloza –establecido en Santo Domingo– y el de Bartolí –acogido primero por México y luego por EE.UU.–, que junto a Carles Fontseré –exiliado en Francia–, Alumà y Helios Gómez formó parte del Comité Revolucionario del Sindicato de Dibujantes Profesionales (SDP), fundado unos meses antes del inicio de la contienda. El SDP, apenas estallada la guerra, se puso en marcha en Barcelona para promover una labor de propaganda al servicio de las masas populares.

Las razones del exilio de Josep Renau son, también, muy evidentes. Además de una militancia comunista que no dejó nunca lugar a dudas, fue Director General de Bellas Artes hasta 1938 y, más tarde, Director de Propaganda Gráfica del Comisariado del Estado Mayor Central. Su actividad como uno de los promotores del debate intelectual sobre la función social del arte y su aporte al diseño gráfico de la guerra tampoco le hubieran permitido pasar inadvertido una vez finalizada, pues a él se deben algunos de los mejores y más significativos carteles de todo el conflicto armado.

Pero ¿cuál fue la trayectoria de estos profesionales en los países de asilo? Desde luego, siguieron caminos diversos. Algunos se apartaron casi definitivamente del diseño gráfico; otros, por el contrario, continuaron la trayectoria profesional emprendida antes de su forzada migración o impulsaron su carrera en esta dirección.

Si hablamos ya de quienes podríamos denominar diseñadores gráficos en un sentido contemporáneo, y aunque vamos a dejar a un lado a un buen número de figuras de entre las ya mencionadas, hay que nombrar a Miguel Prieto (1907-1956), a quien se considera el introductor del diseño moderno en las artes gráficas mexicanas, capaz además de crear escuela por vía de su discípulo Vicente Rojo. Nacido en Almodóvar del Campo (Ciudad Real), estudió en la Academia de Bellas Artes de San Fernando de Madrid y participó, junto a Federico García Lorca, en la fundación de La Barraca. Durante la Guerra Civil, combatió en el bando republicano y, tras un período en un campo de concentración francés, se marchó en 1939 a México.

Allí, en 1940, asumió el diseño y la dirección de arte de la revista *Romance*, dirigida por el poeta Juan Rejano. Tiempo después –entre 1947 y 1954– lo encontramos al frente de la Oficina Técnica de Ediciones del Instituto Nacional de Bellas

[6] Algunos de ellos fueron artistas que, de vez en cuando, realizaban alguna incursión en el medio impreso. Este fue el caso de José Bardasano, a quien debemos notables carteles de guerra, o de su mujer, Juana Francisca. Lo mismo sucede con Ramón Gaya, Enrique Climent y Castelao. En otros casos, estamos hablando de artistas que comenzaron a trabajar como diseñadores a su llegada a los países de recepción, mientras mantenían en paralelo su trayectoria artística. Como ejemplo, puede citarse a Miguel Prieto en México o a Luis Seoane en Argentina. También encontramos dibujantes, en un momento en el que diseño gráfico e ilustración no se encontraban claramente diferenciados. Así, hay que mencionar a Alloza, Bartolí y Salvador Bartolozzi. Finalmente, tenemos a los que hoy consideraríamos diseñadores gráficos: Josep Renau, Federico Ribas, Espert, Mauricio Amster y Mariano Rawicz.

Artes (INBA)[7] y del suplemento *México en la Cultura*, publicación dirigida por el pintor y tipógrafo Fernando Benítez Prieto [ver más en el capítulo "México" de María González de Cossío].

Buen conocedor del lenguaje de las artes gráficas y su tecnología, Prieto supo imprimir elegancia y sencillez a las publicaciones para las que trabajó, pues recurrió a tipografías clásicas y a una impecable selección no sólo del color y las imágenes sino, también, del papel.

Asentado también en México encontramos a Josep Renau (1907-1982), uno de los grandes diseñadores españoles del siglo XX. Artista polifacético, antes de la Guerra Civil ejerció como cartelista y diseñador gráfico. Se movió entre el art déco y las vanguardias centroeuropeas, cuyas propuestas conocía perfectamente, en especial las del dadaísmo berlinés y del constructivismo ruso.

En 1939 marchó a México, donde trabajó con el prestigioso muralista David Alfaro Siqueiros y reinició su carrera como diseñador gráfico. Tras un breve período de estrecheces económicas, logró alcanzar un nivel de vida aceptable gracias a sus carteles de cine. En 1950 fundó y dirigió *Estudio Imagen: Publicidad plástica*, cuya actividad finalizó al marcharse a Berlín en 1958.

Según Albert Forment,[8] pueden reconocerse tres etapas en la trayectoria mexicana como diseñador de Renau: 1939-1946, en la que dominan las portadas para la revista marxista *Futuro* y los carteles políticos; 1946-1950, tramo en el que se dedica a la pintura mural y al cartelismo publicitario, y 1950-1957, período de protagonismo de *Estudio Imagen*, en el que además inicia la serie de fotomontajes *The American Way of Life*, que no acabaría hasta llegar a Alemania.

El exilio condujo a Mauricio Amster (1907-1980) y a Mariano Rawicz a Chile. Respecto al primero, nació en Lvov (Polonia) pero se formó en comunicación gráfica, tipografía y diseño de ediciones en la Academia de Artes Aplicadas Reinmann de Berlín. Su trayectoria profesional como diseñador comenzó en 1930 en Madrid, en un momento de cambio para el mundo de la edición. Conocedor de las innovaciones de la industria alemana, así como de los planteamientos estéticos de las vanguardias, pronto logró hacerse un hueco en el diseño editorial español. Le aportará un novedoso repertorio gráfico basado en el valor de la tipografía pero, también, de la imagen fotográfica, el collage y las ilustraciones de línea clara, elementos todos ellos con los que consigue un impacto visual que, de alguna manera, podría considerarse una traslación de los recursos del cartel al libro, siguiendo una estética muy utilizada en las editoriales de la izquierda centroeuropea.

Una buena parte de la labor de Amster se realizó para las editoriales Cenit y Hoy; trabajó también para otras como Ulises, Dédalo, CIAP, Fénix y Revista de Occidente, integradas todas ellas en la Agrupación de Editores Españoles, que aglutinó en 1934 a las empresas de edición interesadas en la innovación literaria y estética.

Durante la Guerra Civil, trabajó para la causa republicana. Militante del PCE (Partido Comunista Español), fue el responsable del traslado de las obras del Tesoro Artístico Nacional de Madrid a Valencia y en 1937 se convirtió en director de publicaciones del Ministerio de Instrucción Pública.

En 1939, tras un breve período en Francia y gracias a las gestiones de Pablo Neruda, marchó a Santiago de Chile, donde residió hasta 1980, año de su fallecimiento. Apenas llegó, se encargó de la diagramación de la revista *Qué Hubo*, cuya composición sufrió una auténtica revolución. A partir de 1940 fue director de arte de la empresa editora Zig-Zag, mientras colaboraba con las editoriales Nacimiento, Editorial del Pacífico y Universitaria (en ésta, ya a comienzos de los años cincuenta). Asimismo, fundó junto a Arturo Soria la editorial Cruz del Sur, trabajó para diversas

[7] Al frente del INBA se encontraba Fernando Gamboa, reconocido museógrafo, que otorgó al diseño gráfico un papel destacado dentro de la filosofía de la institución.

[8] Forment, A., Josep Renau. *Historia d'un fotomuntador*, Afers, Catarrosa-Barcelona, 1997.

agencias de publicidad y fue director gráfico de la revista *Babel*. En 1953, con Ernesto Montenegro fundó la Escuela de Periodismo de la Universidad de Chile, donde impartió el curso de técnicas gráficas hasta finales de la década de 1970.

Actualmente se considera que Amster es uno de los diseñadores cuyo aporte fue fundamental para la renovación del diseño gráfico tanto en España como en Latinoamérica. A él se deben, además, dos libros: *Técnica Gráfica: Evolución, procedimientos y aplicaciones* (1954) y *Normas de Composición: Guía para autores, editores y tipógrafos* (1969).

Mariano Rawicz (1908-1974) también nació en Lvov (Polonia). Estudió en la Academia de Bellas Artes de Cracovia y en la Academia de Artes Gráficas de Leipzig (Alemania). Por invitación de un amigo madrileño, hijo del dueño de una imprenta, decidió trasladarse a España, concretamente a Madrid, donde a partir de 1930 trabajó para las editoriales Hoy –hasta 1931– y Cenit, entre otras. En 1932 creó la revista *Viviendas* y se encargó de su dirección gráfica. Era una publicación mensual de arquitectura y decoración, de la que se publicaron al menos 45 números, hasta 1936.

Expulsado de España en 1934, tras haber sido detenido y encarcelado por sus relaciones políticas con la URSS y el PCE, regresó a su ciudad natal y siguió trabajando para la revista *Viviendas*. En 1937 volvió a España y se instaló en Valencia, sede en aquellos momentos del gobierno republicano. Allí trabajó en la oficina de prensa extranjera del Ministerio de Propaganda.

Finalizada la guerra, fue encarcelado y condenado a muerte, sentencia que no se ejecutó. Hasta 1946 permaneció en la prisión de San Miguel de los Reyes de Valencia. Un año más tarde, reclamado por Mauricio Amster, marchó a Chile, país donde obtuvo la nacionalidad en 1956 y diseñó para editoriales y agencias de publicidad. Allí fue, además, profesor de diseño gráfico y tipografía en la Escuela de Arte de Santiago.

En este breve repaso no podemos olvidarnos de la presencia en la Argentina de Luis Seoane (1910-1974). Porteño de nacimiento, retornó con su familia a Galicia en 1916. Graduado en Derecho en 1932, pero ya inmerso de pleno en la actividad artística que había desarrollado mientras estudiaba, colaboró con las

Portada de Babel, Revista de Arte y Crítica, Santiago de Chile. 1947. Diseño: Mauricio Amster. |327|

Prueba de imprenta. Cubierta del libro. Santiago de Chile. ~1940. Diseño: Mauricio Amster. |328|

revistas *Yunque* y *Universitarios* realizando unas portadas muy cercanas a la plástica de la argentina Norah Borges y del uruguayo Rafael Barradas. En paralelo a estas actividades, ilustró diversos libros que ponen de relieve su conocimiento del arte más avanzado de la época y colaboró con Edicións Nós, donde tomó contacto con la práctica tipográfica.

La Guerra Civil supuso el fin de la actividad de Seoane como diseñador gráfico en Galicia y su partida a Buenos Aires. Allí conoció a dos figuras fundamentales para la renovación del diseño gráfico argentino: el italiano Attilio Rossi y el alemán Jacobo Hermelín, implicados en la renovación del arte moderno y exiliados como él, y con los que compartió el intento de *"imprimir personalidad a los libros que salían por vez primera en cantidad de las imprentas de Buenos Aires"*.[9]

Una buena parte de estos libros procederá, especialmente a partir de 1939, de un grupo de editores gallegos que, buscando un clima de libertad imposible de encontrar en España, se asentaron en México y la Argentina, principalmente. Con el objetivo común de dignificar y divulgar la cultura gallega, crearon una serie de empresas editoriales que, con el tiempo, dejarán su huella en la cultura de los países que las acogieron. En esa aventura editorial se embarcó Seoane. Así, diseñó para Emecé, fundada por Mariano Medina del Río y Álvaro de las Casas, encargándose de las marcas tipográficas y del diseño de las colecciones *Dorna*, *Hórreo* y *Buen Aire*.

Finalizada su relación con Emecé en 1944, creó con su amigo Arturo Cuadrado la Editorial Nova. Desde ésta surgieron múltiples colecciones dedicadas a los más variados temas, siempre impregnadas de la personalidad de Seoane. Paralelamente a la experiencia de Nova, fundó con Cuadrado y con Lorenzo Varela un periódico quincenal, *Correo Literario*, que entre 1943 y 1945 contó con escogidas colaboraciones y un diseño al que prestó una considerable atención. En 1947, creó también con Arturo Cuadrado, Ediciones Botella al Mar. Para esta editorial diseñó libros exquisitos, de una gran modernidad, sencillez y belleza. Incansable, en 1957 creó la editorial Citania, que cuenta con cinco colecciones en las que el artista volvió a demostrar su amor por la imprenta.

[9] Seoane, Luis, "Breve crónica en relación conmigo y las artes gráficas", en *Luis Seoane. Textos sobre arte*, Consello da Cultura Galega, Santiago, 1996, p. 381.

Cubierta del libro Paradojas de la torre de Marfil, Buenos Aires. 1952. Diseño: Luis Seoane. |329|

Cubierta del libro Na Brétema. Santiago, Buenos Aires. 1956. Diseño: Luis Seoane. |330|

Cartel de la Exposición Libro Gallego Contemporáneo. 1958. Diseño: Luis Seoane. |331|

Además de estas empresas que responden a proyectos propios, Seoane se implicó en otras muchas, dirigidas por amigos o relacionadas con el nacionalismo gallego en el exilio. Fue diseñador de cubiertas e ilustrador para Editorial Alborada, Ediciones Galicia, Editorial Follas Novas, Editorial Atlántida, Editorial Nós, As Burgas, y otras aventuras más efímeras como Alén Mar, Edicios Miño, Editorial Celta. En todas ellas realizó una tarea impecable, que evidencia que conocía como pocos la historia del arte, la del libro y la de la imprenta. Paralelamente a toda esta actividad como diseñador de libros, pero directamente emparentada con ella, el artista llevó a cabo una importante, aunque no muy abundante, obra cartelística.

En 1963, tras veinticuatro años de exilio, regresó a España, aunque no se estableció de manera definitiva. Se abre así un período de encuentros con su tierra gallega, que durará hasta su muerte en 1979.

Volviendo a los movimientos migratorios, entre 1947 y 1960 la emigración española a Latinoamérica vivió un nuevo repunte. Como ha indicado Valentina Fernández Vargas,[10] el saldo neto fue de 430.647 personas. Fue entonces –concretamente en 1949– cuando arribó a México el jovencísimo Vicente Rojo (nacido en 1932 en Barcelona), al que no nos referiremos en este texto pues aunque su origen es español, su formación se da en territorio mexicano, de la mano de Miguel Prieto. Sí habría que destacar que Rojo es, sin duda, uno de los grandes diseñadores mexicanos del siglo XX [ver más en el capítulo "México" de María González de Cossío].

De un país que emigra a un país que acoge

Si ahora nos centramos en el impacto de los diseñadores latinoamericanos en España, desde hace aproximadamente tres décadas España ha pasado de ser un lugar de emigración a uno de recepción, en coincidencia con la tendencia experimentada desde los años sesenta por diversos países latinoamericanos, como por ejemplo la Argentina, Uruguay y Chile, en los que, a partir de ese momento, se inició un proceso de emigración internacional. Respecto al tipo de población emigrante, hay que señalar que estuvo integrada por personas con un nivel edu-

[10] Fernández Vargas, V., "Análisis cuantitativo", en *Historia general de la emigración española a Iberoamérica*, vol. I, *op. cit.*, pp. 579-614.

Identidad de la empresa de electrodomésticos Fagor. 1986. Diseño: Carlos Rolando/Frank Memelsdorff. |332|

Envases para Cervezas San Miguel. 1984. Diseño: Carlos Rolando. |333|

cativo elevado. Fue precisamente a partir de ese período cuando llegaron a España la mayoría de los profesionales que se han destacado al inicio de este texto: Carlos Rolando, Franz Memelsdorff, "América" Sánchez, Mario Eskenazi, Ricardo Rousselot, Norberto Chaves y Juan Gatti.

Antes de estas fechas y, en especial, durante los primeros treinta años del siglo XX, habían llegado a España, aunque no para establecerse definitivamente, figuras como Norah Borges, Vicente Huidobro y Barradas, cuya influencia, si bien indirecta en el diseño gráfico, no puede pasar inadvertida por su ligazón con las publicaciones de vanguardia, en especial las revistas del ultraísmo, que supusieron la introducción de un nuevo lenguaje en la gráfica española.

Volviendo a los últimos treinta años del siglo XX y a los profesionales latinoamericanos que se han mencionado, resulta especialmente significativo que todos ellos procedan de la Argentina y que se hayan establecido en Barcelona; también, la notable incidencia que ha tenido su trabajo en el desarrollo del diseño gráfico español, en un período de grandes cambios: el de la transición democrática. A estos diseñadores se deben algunas de las imágenes más emblemáticas del panorama visual español, el desarrollo de una metodología de trabajo seguidora en gran parte del *international style* y algunos aportes teóricos notables –los de Norberto Chaves–, que han contribuido a la construcción del aún escaso panorama bibliográfico español en materia de diseño gráfico.

Estos valiosos aportes pueden explicarse por el nivel alcanzado por el diseño argentino entre los años 1940 y 1960, y la presencia de Tomás Maldonado, Alfredo Hlito, José Rey Pastor, Leonardo Aizemberg, Tomás Gonda y Carlos Méndez Mosquera, por sólo nombrar a algunos de los profesionales de la época.

Entre quienes se establecieron en España a partir de los años sesenta encontramos a Carlos Rolando. Nacido en Rosario en 1933, estudió en la Facultad de Arquitectura de la Universidad del Litoral, donde participó en diversos seminarios con Richard Neutra, Misha Black, Timo Serpaneeva y Tapio Virkala. En 1967 dirigió el área de comunicación visual de la empresa Agens y un año más tarde marchó a Europa para fijar su residencia en Barcelona.

Identidad de la Exposición Universal de Sevilla. 1992. Diseño: Carlos Rolando/Frank Memelsdorff. |334|

Identidad IFEMA. 1988. Diseño: Carlos Rolando. |335|

Logotipo para la empresa de calzado Camper. 1978. Diseño: Carlos Rolando. |336|

En la década del '70, y junto a Frank Memelsdorff, fundó *R&M*, una auténtica consultoría de diseño que llegó a tener hasta treinta empleados, número considerable si nos atenemos al tamaño reducido de los estudios españoles de diseño gráfico. En este período se inició su trabajo para grandes empresas españolas como Pegaso, Acenor, Roca Radiadores, Sevillana de Electricidad y Astilleros Españoles. Asimismo, diseñó para diversas instituciones: el Ministerio de Administraciones Públicas, el Auditorio Nacional, la Bolsa de Barcelona, la Expo de Sevilla '92 y AENOR.

En 1985 se disolvió *R&M* y Rolando fundó *CR Communications & Design Services*. Especializado en identidades corporativas, desde *CR* creó las de ARCO e IFEMA, entre otras. Entre sus trabajos más conocidos, tal vez está el realizado para la empresa de calzado Camper, para la que diseñó la marca y desarrolló una línea visual consistente.

Por su parte, Frank Memelsdorff ha aportado al panorama español la visión del gestor del diseño, figura que en España todavía hoy sigue siendo prácticamente inexistente. Es autor de libros –*Diseño: imagen & empresa*, *Identidad corporativa en el sector público*, *Identidad corporativa como factor de competitividad* y el más reciente *Rediseñar para un mundo en cambio*– que aún son un referente para quienes desean abordar cuestiones de identidad corporativa. Fue, junto a Carlos Rolando, uno de los impulsores de una manera "profesional" de entenderla. Así, durante la década de 1980, promovió la realización de cursos, ciclos de conferencias y simposios, con el objetivo de formar a los diseñadores y empresarios españoles y clarificar las ideas con respecto a conceptos como los de marca, identidad corporativa e imagen, por aquel entonces confusos y prácticamente desconocidos.

En 1965 se estableció, también en Barcelona, Juan Carlos Pérez Sánchez ("América" Sánchez, Buenos Aires, 1939). De formación autodidacta, su aprendizaje estuvo marcado por las enseñanzas de la Escuela Suiza, a las que accedió a través del libro de Josef Müller-Brockmann *The Graphic Artist and his Design Problems*; por un curso impartido por Héctor Cartier y por la experiencia profesional adquirida en Agens. Prácticamente desde su llegada a la ciudad condal ha compatibilizado

Logotipo. Pavimentos y mobiliario urbano Escofet. 1992. Bolsa. Tienda Vinçon. Barcelona. 1972. Diseños: "América" Sánchez. |337| |338|

Logotipo del Museo Picasso de Barcelona. 1976. Diseño: América Sánchez. |339|

Bolsa Art Box. 1996. Diseño: Mario Eskenazi/Summa Comunicación. |340|

su trabajo como diseñador con la docencia en la Escola Eina, donde empezó a impartir clases en 1967.

Pintor y fotógrafo, en su larga trayectoria profesional podemos encontrar obras tan emblemáticas como los logotipos de Barcelona '92, el del Centenario del Fútbol Club Barcelona, el de la tienda Vinçon y el del Museo Picasso, así como las líneas gráficas de instituciones como el Teatro Nacional de Cataluña y el Ayuntamiento de Barcelona. Entre sus trabajos más anónimos y al mismo tiempo más vistos por los ciudadanos, tenemos el tratamiento gráfico de los taxis de Barcelona. Uno de los más recientes es el libro *Barcelona Gráfica*, todo un *bestseller*, en el que se recogen más de 1.800 fotografías que sacan del anonimato la obra de los grafistas espontáneos –rotuladores, herreros, etc.–, que configuran buena parte del patrimonio gráfico popular de la ciudad de Barcelona.

En la década de 1970, se instalaron en la capital condal otros dos diseñadores argentinos: Mario Eskenazi (Buenos Aires, 1945) y Ricardo Rousselot (Chaco, 1936). El primero, arquitecto, llegó a España en 1971 e inició su labor docente en la Escuela de Arquitectura de Las Palmas de Gran Canaria (1973-74). En 1975 se trasladó a Barcelona, impartió clases en la Escola Eina y diseñó para diversas empresas, como la Banca Catalana. Gran diseñador editorial, entre sus trabajos pueden destacarse la identidad corporativa del Festival de Teatre Grec, la del Grupo Banco Sabadell, la de los Servicios de Limpieza y Mantenimiento del Ayuntamiento de Barcelona, así como –en colaboración con *Summa*– la de Pans & Company.

Por lo que se refiere a Ricardo Rousselot, se formó en EE.UU. y trabajó en este país durante la década de 1960. A comienzos de la década siguiente regresó a la Argentina, pero emigró en 1975 y se estableció definitivamente en Barcelona. Profundamente interesado por la letra, tanto en sus formas caligráfica como tipográfica, a él se deben símbolos tan conocidos como el de Tabacalera Española. Actualmente, desde su estudio *Rousselot Group* continúa trabajando en el campo del envase y embalaje.

Para finalizar, dentro del grupo argentino habría que mencionar a Norberto Chaves, asesor en diseño, imagen y comunicación, y autor, entre otros muchos,

Logotipo coordinado para la entidad financiera Solbank. 1998. Diseño: Mario Eskenazi. |341|

Gráfica para caja de cigarros "Farias". 1978. Diseño: Ricardo Rousselot. |342|

Logotipo de la marca de gaseosa La Casera. 1977. Rediseño: Ricardo Rousselot. |343| Imagen de las aerolíneas Spanair. 1999. Diseño: Ricardo Rousselot. |344|

del libro *La identidad corporativa* (Editorial Gustavo Gili, 1988), que todavía hoy sigue formando parte de las bibliotecas de la mayoría de los diseñadores españoles.

En la década del '80, coincidiendo con otra ola migratoria –la denominada "crisis de la deuda"–, se estableció en Madrid, procedente de Nueva York, Juan Gatti (Buenos Aires, 1950). Cinco años más tarde, abrió su propio estudio y trabajó como diseñador gráfico, director de arte y fotógrafo para prestigiosos diseñadores de moda como, por ejemplo, Sybilla, Clhoe, Karl Lagerfeld, Jesús del Pozo, Loewe, Martine Sitbon y Elena Benarroch. Sin embargo, el reconocimiento le llegó de manos del cine. A partir de 1988 se encargó de los carteles de las películas de Pedro Almodóvar "Mujeres al borde de un ataque de nervios", "Átame", "Tacones Lejanos", "La mala educación" y "Hable con ella". Ha colaborado, además, con otros cineastas: Fernando Trueba, Alex de la Iglesia, Gerardo Vera y Manuel Gómez Pereira. Su obra se ha destacado siempre por la gran personalidad que imprime a todo cuanto diseña.

Las últimas dos décadas del siglo XX y los comienzos del siglo XXI son también momentos de acogida. Dispersos por toda España, pero especialmente concentrados en Barcelona y Madrid, los diseñadores gráficos latinoamericanos constituyen un importante núcleo de profesionales, cuya proximidad nos impide ahora juzgar cuál será su aporte al diseño gráfico español. Nombres como los del mexicano Eric Olivares, los argentinos Eduardo Manso, Paula Seré, Meri Iannuzzi y Hernán Ordoñez, entre otros, tienen todavía muchas cosas que decir. A ellas, sin duda, tendremos que estar atentos, conscientes de que ya no es posible construir una historia del diseño sin tener en cuenta las mutuas influencias.

Cartel para la película de Pedro Almodóvar "Tacones Lejanos". 1991. Diseño: Juan Gatti. |345|

Cartel para la película de Pedro Almodóvar "Mujeres al borde de un ataque de nervios". 1987. Diseño: Juan Gatti. |346|

Bibliografía seleccionada

Martínez, C., *Crónica de una Emigración* [*La cultura de los republicanos españoles de 1939*], Libro Mex, México, 1959.

Seoane, L., "Breve crónica en relación conmigo y las artes gráficas", en *Luis Seoane, textos sobre arte*, Consello da Cultura Galega, Santiago, 1996.

Vives, P. A., Vega, P. y Oyamburu, J. (coord.), *Historia general de la emigración española a Iberoamérica*, Quinto Centenario, Historia 16 y Fundación Cedeal, Madrid, 1992.

El compromiso social del diseño público [1]

El caso "Holanda" [2]

Paul Hefting

[1] [N. de la E.: Holanda por su reconocido rol de vanguardia en políticas públicas para el diseño, es referencia ineludible al revisar el estado del diseño público en Latinoamérica.]

[2] En este artículo sólo se van a encontrar algunos nombres. Es un esbozo general y se hace referencia a los cambios que han tenido lugar bajo ciertas influencias. Con las imágenes trato de mostrar los contrastes lo más claramente posible.

[3] Bibiografía: Paul Hefting, *Royal PTT Nederland NV. Art & Design, past & present. A guide*, PTT, Den Haag, 1990. Kees Broos and Paul Hefting, *Dutch Graphic Design. A Century*, MIT Press,1997. Jan van Toorn ed. *Design beyond design, critical reflection and the practice of visual communication*. Maastricht, Jan van Eyck Academie, 1998.

I

Una revisión histórica de las innovaciones en el diseño gráfico en Holanda desde los inicios del siglo XIX ya tiene bibliografía.[3] A lo que no se le ha dado la debida atención es a las condiciones en las cuales estas innovaciones se pudieron llevar a cabo, a quién fue responsable de las mismas y a cuáles fueron los antecedentes. Internacionalmente, Holanda ocupa un rol especial en la innovación y el desarrollo, particularmente del diseño gráfico, cuyos puntos principales van a ser resumidos en este artículo.

Holanda es un pequeño país en la costa del Mar del Norte. Es una superficie modesta con muchos habitantes, donde todo y todos necesitan su espacio. Eso requiere planificación y una estricta organización. Además, por siglos –y todavía hoy– hubo una batalla constante contra el mar, que amenazaba al país con inundaciones. Aparte de miseria, el mar también trajo bienestar: pesca, navegación y comercio. El mar era no sólo una fuente de inseguridad y temor, sino también una manera de introducirse en el mundo, de salir a descubrir y colonizar nuevos países y, especialmente, de comerciar. El mar dio libertad, espacio y aventuras. La batalla para ganar tierra al mar, el sentimiento de libertad y el comercio determinaron la cultura de Holanda. Además, el conocimiento científico-cultural de otros países estaba a su disposición.

Holanda es uno de los primeros países democráticos del mundo. La rebelde Holanda pudo llamarse a sí misma "república" a finales del siglo XVI, cuando se independizó de los monarcas españoles que gobernaron la región por largo tiempo. En el siglo XVII, la República de Holanda pudo obtener grandes riquezas y cierta igualdad social mediante una combinación de mercado y su complemento: el *"regenten"* (la democracia). A pesar de la riqueza de la república holandesa en el siglo XVII, la moderación y la simpleza eran consideradas las virtudes del calvinismo; también, la caridad –de la Iglesia o de las autoridades locales– con respecto a los pobres y los huérfanos. La Iglesia y el Estado no estaban separados y los regentes debían vivir de acuerdo con las virtudes cristianas, como cualquier persona. Al mismo tiempo, había gran tolerancia hacia quienes tenían opiniones diferentes, razón por la cual muchos buscaron refugio y protección en Holanda.

Mientras que en otras partes de Europa los gobiernos estaban centralizados y los soberanos usaban su poder autocráticamente, en Holanda el poder y la autoridad estaban divididos entre los regentes, quienes tenían a sus representantes en el *Staten Generaal* (Parlamento). En el siglo XVIII, el pueblo comenzó a tener mayor poder y mayor sentido de patria. Los acontecimientos en los EE.UU. jugaron un papel importante en esto. En Francia, llevaron a la revolución de 1795; en Holanda, al dominio napoleónico, que duraría hasta 1813. Posteriormente, Holanda con Guillermo I como rey soberano fue monarquía hasta 1848, año en que se revisó la Constitución. En 1849 Guillermo III se convirtió en rey, pero como un monarca

constitucional. Él debía cumplir con la constitución liberal-cristiana, con los agregados de los principios de las revoluciones francesa y estadounidense.

La democracia patriarcal regente dominó[4] hasta finales del siglo XX, especialmente en decisiones de gobierno y en el comercio, bancos y compañías, que hicieron que la economía creciera desde finales del siglo XIX por medio de la industrialización y las mejoras en la infraestructura. Del mismo modo, alentó el cuidado y protección de la cultura.

Ahora, en la primera década del siglo XXI, estas responsabilidades de gobierno están tomadas por gerentes y especialistas de marketing.

[4] Esto en gran parte desapareció debido a la mentalidad de administración y de marketing. La administración, las ventas y las ganancias, así como la posición en el mercado, se han convertido, cada vez más, en los estándares de las relaciones humanas. Así es también para las autoridades estatales.

II

Amsterdam jugó un papel crucial en este proceso. La ciudad se transformó en el centro cultural del país en la segunda mitad del siglo XIX. Alrededor de 1880, muchos artistas llegaron a esta ciudad y encontraron un clima favorable para su desarrollo personal. La música, la literatura, el teatro, la arquitectura, como también las artes decorativas y visuales, buscaban nuevas formas, con un significado distinto al tradicional; encontraron soporte en la economía creciente y patrocinio en la burguesía rica. La revolución industrial en Holanda tuvo lugar relativamente tarde, en comparación, por ejemplo, con Alemania o Inglaterra. A finales del siglo XIX el país aun era principalmente agrícola. Sólo en el oeste comenzó lentamente a surgir la industria, como resultado de las mejoras en los caminos y en la infraestructura del ferrocarril, y de la excavación del *Noordzeekanaal* (Canal del Mar del Norte), que conectó directamente a Amsterdam con el mar.

La industrialización tardía ocasionó que las grandes ciudades (Rotterdam y Amsterdam) se expandieran, que la población creciera y que los campesinos pobres se mudaran a las ciudades. También provocó una creciente brecha entre ricos y pobres, no sólo en los ingresos (si entonces eso ya existía), sino también en la cantidad de gente. Suelo fértil para el socialismo, apoyado por el influyente Ferdinand Domela Nieuwenhuis. En 1871 fundó la primera revista socialista en Holanda, *Recht voor Allen* (Derechos para Todos) y se convirtió en miembro del *Tweede Kamer* (Parlamento) en 1881, puesto que ocuparía hasta 1891.

Amsterdam también fue una de las primeras ciudades en tener regentes socialdemócratas. La tímida población se había rebelado contra las autoridades en varias oportunidades, especialmente a partir del siglo XVII, para proteger sus propios intereses. ¿No diseñó el arquitecto Jacob Van Campen el Ayuntamiento en la Plaza Dam alrededor de 1650, uno de los monumentos más majestuosos y más hermosamente ornamentados de Holanda? ¿Y el *Paleis van Volksvlijt*, la versión holandesa del Palacio de Cristal londinense, no perteneció a todo el pueblo de Amsterdam?

Alrededor de 1890 algunos de los regentes de la ciudad, conscientes de las cuestiones sociales, se dieron cuenta de la importancia del derecho a votar, de las viviendas populares y de la necesidad de que las municipalidades asumieran la dirección de las compañías privadas. Willem Treub, socialdemócrata, se convirtió en consejero municipal en Amsterdam y fue responsable de asignarle a H. P. Berlage la construcción de *De Beurs* (la Bolsa), que él había diseñado y que es hoy un hito en la historia de la arquitectura. El socialdemócrata F. M. Wibaut se hizo famoso por ser el gran defensor de las viviendas sociales en Amsterdam. Estaba convencido de que la municipalidad tenía que construir casas que pudieran comprar incluso los más pobres. Esto se hizo posible con la Ley de Vivienda de 1901, que subsidiaba casas para la gente de bajos ingresos. También fue el gran inicia-

dor del nuevo movimiento arquitectónico llamado *Amsterdamse School* (Escuela de Amsterdam). Otro ejemplo de administración socialdemócrata es la fundición de tipos Amsterdam Tetterode, para la cual S. H. de Roos, un conocido tipógrafo holandés, hizo varios diseños. La creación de la fundición otorgó salarios decentes y un cierto grado de codirección para los empleados, una excepción para la época. En todo el país, surgieron empresas que atendían la problemática social y editores e impresores que alentaban los nuevos diseños. En compañías como la Oliefabriek (NOF) en Delft, su presidente J. C. van der Marken usó el eslogan "*Met elkaar, voor elkaar*" ("Con todos, por todos") y les pidió a distintos artistas conocidos que diseñaran carteles y material publicitario. Para sus empleados retirados construyó un complejo de casas donde pudieran pasar el resto de sus vidas.

En la última década del siglo XIX, se establecieron distintas asociaciones para arquitectos y artesanos. Una de las más influyentes fue el VANK (Vereeniging voor Ambachts en Nijverheidskunst, [Asociación de Artesanía e Industria]), en la que los artistas procuraron "unirse para buscar formas originales y modernas" y mostraron en sus anuarios los esfuerzos por encontrar "la habilidad artística en combinación con técnicas mecánicas".

III

Inglaterra, especialmente, se convirtió en un modelo de renovación. El movimiento inglés *Arts and Crafts*, con orientaciones sociales, fundado por William Morris, Walter Crane y Lewis Day como reacción contra los desgastados neoestilos de la Exposición Mundial de 1851, tuvo gran impacto en Holanda. Mientras ellos estaban intentando restituir el honor de la artesanía –como reacción a la producción industrial– y, de esta manera, restablecer el amor por el trabajo manual, en Holanda se buscaba el modo de combinar la artesanía con las técnicas mecánicas. En 1884, el libro de Lewis Day, *Every day's art* (1882) fue traducido al holandés y en 1893 ocurrió lo mismo con *Claims of Decorative Art* de Crane. La función social del arte fue un tema de discusión generalizado en Holanda. El socialista Berlage escribió en 1904 que la arquitectura –el tipo de arte no sólo indispensable para el hombre sino para todo el pueblo, y el más cercano al corazón de cualquier hombre– había experimentado un desarrollo importante, junto con el crecimiento de la fuerza de trabajo.[5]

[5] Berlage también era socialista en sentido práctico. Pensó en la calefacción central, que generaría un cambio total en toda la vida social, "una vida de todos para todos". Se trataba de una gran chimenea familiar (una fábrica) donde ardería un gran fuego, que irradiaría su calor a cada punto de la ciudad (igual que el corazón en el cuerpo humano). Era una calefacción de la ciudad que, hasta donde yo sé, ha existido sólo en Utrecht.

1890-1920

Los estilos "neo" del siglo XIX requerían una reacción. El diseño gráfico y la arquitectura holandesa usaron formas racionales y geométricas y como contraste, decoraciones florales y variaciones en ambos estilos.

Tapas de libros. 1915. Diseño: S.H. de Roos. |347|

Tapa de de la traducción holandesa del libro de Walter Carne *Claims of Decorative Art*. 1893. Diseño: G. W. Dijsselhof. |348|

El compromiso del diseño público

William Morris habló de la función social en varios ensayos, pero –mirando hacia el futuro– también incluyó al comercio, que según él, se volvería gradualmente más importante. En su ensayo "Arte y Socialismo", escribe: *"Me parece que el comercio se ha convertido en algo de una importancia enorme, y el arte en algo de muy poca importancia"*. Ese tema también se discutió en Holanda, si a los artistas-diseñadores, se les debería permitir usar su trabajo con propósitos publicitarios y, de ser así, para qué productos.

A través de estas discusiones, se desarrolló una tendencia a destinar el arte y la artesanía no sólo a una elite, sino también a un sector más amplio de la población. El patriarcado liberal con orientaciones sociales creía que la belleza era de gran importancia para el hombre común, ya que mediante ella podría alcanzar un nivel más alto tanto en su vida como en su comportamiento, porque el arte sería un consuelo para un mundo complejo. A pesar de que la mayoría no podía darse el lujo de este "consuelo", tenían derecho a desearlo. Los arquitectos procuraron hacer "arte comunitario", para integrar la arquitectura y las artes visuales a la sociedad. Esto se hizo evidente, por ejemplo, en el caso de los arquitectos De Bazel y Berlage, quienes dejaron que artistas amigos hicieran pinturas e ilustraciones en los azulejos, algunas de las cuales podrían ser vistas desde la calle.

El período posterior a 1890 está caracterizado por el florecimiento del *Nieuwe Kunst* (Arte Nuevo), no sólo en las artes visuales y en la arquitectura, sino también y especialmente en las artesanías, en muebles, utensilios y material impreso (publicidad, carteles, calendarios, horarios), tipografía y arte de la impresión. Se inventaban materiales y técnicas, y se probaban y aplicaban decoraciones, por ejemplo de culturas orientales y símbolos teosóficos. Este *Nieuwe Kunst* se caracterizó, por un lado, por decoraciones florales exuberantes; por otro, por formas racionales y constructivas. Éstas fueron dos tendencias que jugaron un papel en todo el diseño gráfico holandés, aunque en períodos diferentes y desde distintos puntos de vista. Berlage mostró un cierto funcionalismo *avant la léttre*. Él veía una belleza definida en productos técnicos anónimos –*"en la máquina a vapor, la bicicleta e incluso en el automóvil"*–, en la combinación de los materiales y de sus funciones. Escribió en 1904 *Over stijl in bouw- en meubelkunst* (Sobre el estilo de edificios y muebles): *"(...) un objeto sin ninguna decoración, es decir, sin ayuda visible de parte de un artista es aún hermoso, es decir, puede ser un objeto de arte, solamente por su forma elegante (...)"*.

Afiche. 1917. Diseño: Lion Cachet. |349|

Afiche. 1903. Diseño: J. Thorn Prikker. |350|

Estampilla. 1923. Diseño: N. J. van de Vecht. |351|

Buscó simpleza y objetividad en su propio trabajo, a pesar de sus decoraciones, con frecuencia de estrictas formas geométricas. Sus ideas han influido en la *Nieuwe Zakelijkheid* (Nueva Objetividad) de los años veinte.

El apoyo del delegado del PTT público (servicio postal holandés) fue excepcional. El señor J. van Royen, liberal patriarcal,[6] Secretario General de la Junta de Directores del PTT, creía que era una obligación moral dentro de la compañía comportarse de forma correcta. En 1904, empezó a trabajar en el PTT como abogado y notó que se podía mejorar mucho estéticamente. Para él, se lograrían mejores resultados en un ambiente de trabajo responsable y todos, la compañía y el trabajador, podían alcanzar un nivel más alto.[7] El buen diseño tendría una repercusión educativa en cualquiera que utilizara los servicios del PTT. Se alejó del diseño gráfico generalmente aceptado y demostró que había una alternativa. Dentro del PTT, van Royen actuó como intermediario entre la compañía y los artistas, quienes recibieron, por su intermedio, varios pedidos en las áreas de diseño gráfico e industrial.

Después de la Primera Guerra Mundial, van Royen pudo realmente conseguir mejoras estéticas dentro del PTT, no sólo en las estampillas, sino también en el trabajo gráfico, formularios, anuarios, la publicidad y la gráfica aplicada en vehículos y edificios. Además, mejoró el diseño de los buzones, las cabinas telefónicas y los letreros, el interior de las oficinas y el mobiliario. Influyó en la arquitectura de nuevos edificios que fueron construidos para el PTT después de 1920 por el *Rijksgebouwendienst* (Servicio de Construcciones del Estado). Van Royen se convirtió en un miembro de VANK (Asociación de Artesanía e Industria) en 1919 y en 1922 fue designado presidente. En este doble rol, él ha sido de gran importancia para el PTT y de mayor importancia aun para las artes en general de los años veinte en Holanda. Además, aplicó su conocimiento estético y su capacidad en la administración en muchas otras comisiones y consejos a favor de las artes y las manualidades. Las grandes pasiones de van Royen fueron el *"goede en schone boek"* (el libro bueno y hermoso) y el arte de la impresión, que también practicó. A pesar de su apertura hacia nuevas tendencias en las artes y las manualidades de los años veinte, van Royen fue propagandista de la estética de Morris y Crane. Después de 1945, su trabajo fue continuado por la *Dienst voor Esthetische Vormgeving* (Oficina de Diseño) como intermediaria entre las empresas y los diseñadores. Este institu-

[6] van Royen se puso a disposición de un partido, llamado Los Independientes, como candidato del Parlamento. Ellos veían la necesidad de bienestar en todas las capas de la sociedad, pero un bienestar en el que habría un balance entre lo material (economía) y lo espiritual (cultural). Debía haber una perspectiva que le ofreciera a cada hombre y a cada mujer la posibilidad de ser parte, de una manera creativa o receptiva, de los bienes espirituales más altos. El partido recibió algunos votos y dejó de existir.

[7] También es una forma anticipatoria de un estilo de empresa. Alemania fue precursora con AEG, entre otras. A través de la organización gráfica, se creó una imagen responsable, moderna y confiable del PTT; también, porque esta compañía amplió la gama de servicios que ofrecía en 1918 y, por lo tanto, se volvió más compleja. El teléfono y la telegrafía empezaron a jugar un rol más importante en la sociedad desde entonces y debían ser accesibles para todos.

1920-1930

La Revolución Rusa, el Bauhaus y el movimiento De Stijl con su idealismo por un mundo mejor llegaron en el campo del diseño gráfico y de la arquitectura a formas básicas y colores, muy directos y simples sin decoraciones. A veces hubo una influencia sorpresiva de dadá. Al fin de los años veinte la fotografía se transformó en un elemento del diseño gráfico.

Afiche. 1923. Diseño: Theo van Doesburg - Kurt Schwitters. |352|

Afiche. 1930. Diseño: Paul Schuitema. |353|

to desapareció en los años noventa del siglo pasado como resultado de la privatización de la empresa, con lo que desaparecía, al mismo tiempo, uno de los clientes más importantes de los artistas y diseñadores.

Durante la Primera Guerra Mundial, Holanda fue neutral. A pesar del enfrentamiento, los artistas se mantuvieron informados sobre el desarrollo internacional de las artes y del diseño gráfico. Ya a principios del siglo XX, las tradiciones clásicas del arte del siglo anterior, incluidos nuevos desarrollos como el impresionismo, eran discutidas por los cubistas, los futuristas y, luego, por los dadaístas, quienes fueron responsables del declive "creativo" del arte existente. En 1917 se fundó De Stijl en Holanda, con Piet Mondrian y Theo van Doesburg como sus iniciadores más importantes. Ellos difundieron un tipo de arte y diseño gráfico genuino, espiritualizado, que en arquitectura se convirtió en *Nieuwe Zakelijkheid* (Nueva Objetividad o Nueva Sobriedad) y funcionalismo.

Los "pioneros del diseño moderno" –que tuvieron una enorme importancia dentro del diseño gráfico en Holanda debido a su trabajo orientado a lo social– fueron, entre otros, Paul Schuitema, Gerard Kiljan y Piet Zwart; el último se llamaba a sí mismo un *"typotect"*: tipógrafo y arquitecto. Ellos veían el arte como el resultado de una crítica individual de hechos y relaciones, aunque su forma fuese incomprensible para muchos. Se esforzaron por crear *"sólo aquella forma (...) que le hable directamente a la gente y que tenga también una razón para existir. Y que de esta manera se pueda encontrar lo necesario para la educación de las masas y para la propagación del entendimiento de la vida"*. Ellos creían que la producción industrial era necesaria. "*El artista tiene la obligación de dar forma a los productos de una manera más clara y bien dirigida. Por medio de nuestro trabajo en talleres y fábricas queremos darle a la gente cosas mejores y más lindas.*"

Se advierte en ambas –forma y visión– una influencia clara de la Revolución Rusa. Sobre las letras, Piet Zwart escribió: *"Mientras menos interesante una letra, más útil tipográficamente. Una letra es menos interesante cuando tiene menos restos históricos y cuando su origen se halla en el espíritu exacto, tenso del siglo XX. Estas tipografías deben basarse en exigencias fisiológicas, ópticas; no en consideraciones y preferencias individualistas"*.

También las empresas jugaron un papel importante en el período entre guerras. Por ejemplo, el presidente de la fábrica van Nelle –C. H. van der Leeuw– en

Afiche. 1931. Diseño: Piet Zwart. |354|

Marca. 1917. Diseño: Piet Zwart. Empresa Jan Wils. |355|

Rotterdam, era un defensor del modernismo idealista, pero también se dio cuenta de que el funcionalismo podría significar mucho para su empresa y sus empleados en un sentido práctico y económico. Otras compañías siguieron también las nuevas tendencias y se transformaron en cooperativas, lo que permitió *"llevar los medios de producción a la comunidad, tanto la propiedad como el uso, y alcanzar una organización justa de la sociedad de los trabajadores"*.

IV

Después de los efectos devastadores de la Primera Guerra Mundial y de las esperanzas puestas en la Revolución Rusa, pequeños grupos políticos, sociales y culturales le dieron la espalda al turbulento pasado y consiguieron muchos cambios gracias a su convicción en un mundo diferente y mejor.

En Europa, reinaba ampliamente el idealismo, lo que generó nuevos emprendimientos que, incluso después de la Segunda Guerra Mundial, mantuvieron parte de su valor. A nuestros ojos, ese idealismo, ese optimismo espiritual pero también objetivo, parece un poco ingenuo, pero existió y tuvo fuerza, a pesar de las aristas extremadamente peligrosas que surgieron cuando otro idealismo similar tomó un rumbo equivocado. La teoría y la práctica nunca van de la mano en el mundo real. El idealismo puede traducirse de distintas maneras en la realidad de las circunstancias sociales y generalmente debe ceder bajo la presión política, económica y técnica. Los desarrollos tanto de Rusia como de Alemania son prueba de ello.

En los comienzos de este período, con las tendencias avant-garde la gente creía en la revolución social y artística, en la unión del arte con la vida: *"(...) hacer que lo visual, lo social, lo humano y lo técnico interactúen"*. (Arthur Lening)

Movimientos revolucionarios políticos, como el anarquismo, el sindicalismo y el marxismo se extendieron; en el arte, además del dadaísmo y del surrealismo. Surgieron movimientos constructivistas; en arquitectura, se originó el funcionalismo; se empezó a experimentar con la fotografía y el cine, la distinción entre arte y diseño gráfico se desvaneció. La gente creía en la tecnología: *"el hombre puede usarla para establecer un orden razonable en las cosas, hace al hombre libre de la dependencia inmediata de la naturaleza"* (Piet Zwart, 1929) y *"un diseño funcional y técnico en crecimiento es también artístico"*. (Gerard Kiljan)

1930-1940

El período de crisis económica y de tensiones políticas, el surgimiento del nazismo.
Al mismo tiempo en diseño y arquitectura: elegancia como reacción al funcionalismo.

Afiche. 1931. Diseño: L. C. Kalff. |356|

Tapa de libro. 1944. Diseño: Friedrich Vordemberge-Gildewart. |357|

Portada. 1939. Diseño: Helmut Salden. |358|

El compromiso del diseño público

Las renovaciones sociales se dieron en la educación, y las ideas de Montessori, Petersen (plan Jena) y Steiner se convirtieron en una realidad en Holanda. El fascismo italiano y el nacionalsocialismo alemán adoptaron en sus comienzos el funcionalismo y la objetividad; Hitler incluso pensó en contratar a Mies van der Rohe como el arquitecto del Reich. Eventualmente, la arquitectura de Speer se convertiría en la imagen del Reich de los mil años. La *Fraktur*, letra alemana tradicional, se usó poco en los primeros años; sólo después de 1935 *Das Reich* la tomó como símbolo nacional. El fascismo italiano siguió los pasos del modernismo, especialmente en arquitectura, en tipografía y en el uso abundante de las nuevas letras *sans serif*.

El idealismo y el optimismo desaparecerían en el período entre guerras. El caos de la República de Weimar alemana y la llegada del fascismo en Alemania e Italia eran signos de una catástrofe cercana. Los años treinta, por lo tanto, presentaban un cuadro oscuro. La situación política y la situación económica inestables debilitaron el optimismo e idealismo de la década anterior y derivaron en simpatía por el fascismo. El constructivismo se mezclaba más y más con distintas formas de regresión. El diseño gráfico lentamente restableció su perfil ilustrativo y decorativo. Asimismo en arquitectura el funcionalismo provocó una reacción de los arquitectos que "*querían experimentar libremente con las formas*". El estilo barroco del arquitecto holandés van Ravensteyn –un "estilo" cuyos efectos, incluso en el trabajo del arquitecto Oud, anteriormente "Stijl", eran todavía visibles en los años cincuenta– es el ejemplo más extremo. "*En el París de Le Corbusier, incluso el hombre moderno o la mujer moderna buscan la atracción del restaurante estilo rococó con su intensa paz*" (van Ravensteyn): una opinión típica de los años treinta, cuando el clima gris, externamente frívolo para algunos, parecía un criterio y no una defensa de ideales. Pero también del círculo de diseñadores se podían escuchar críticas contra Piet Zwart y sus ideas ortodoxas. Dick Elffers, diseñador que alguna vez fue asistente de Schuitema y Zwart, escribió: "*(...) un arte vívido trae nuevos símbolos y la gran escasez de ellos es exactamente la razón por la que la tipografía moderna se ha mantenido como una expresión incomprensible para tantos (...). La limitación de la técnica y la composición (la fotografía y los llamados dibujos sintéticos) resultaron ser un obstáculo para el desarrollo (...) con suerte, estos jóvenes (los objetivistas) no serán la nueva generación, ya que ello deja pocas esperanzas*".

1945-1960

Un período de reconstrucción del país después de la guerra, con posibilidades para lo "nuevo" y también con el deseo por la restauración de la cultura preguerra. En el diseño gráfico los nombres de Sandberg, Treumann, Bons y Elffers se hicieron importantes.

Afiche. 1949. Diseño: Jan Bons. |359|

Tapa de libro. 1963. Diseño: Jurriaan Schrofer. |360|

Tapa del catálogo MS Library. 1957. Diseño: Willem Sandberg. |361|

El comienzo de la Segunda Guerra Mundial, que en Holanda se desarrolló entre 1940-1945, produjo un alto. No hubo optimismo, ni ideales, ni cambios ni renovaciones. La violencia y opresión fueron incluso peores que en la guerra de 1914-1918, con destrucción a gran escala por toda Europa y millones de víctimas en el este y en el oeste. En Holanda, los años posteriores a 1945 se caracterizaron por una reconstrucción de la economía y una regresión, el deseo de restituir la situación política-social anterior a 1940. El clima cultural acompañó esta restitución. "Nuevo" era, por definición, peligroso para la salud espiritual pública.

En contraste con esa mentalidad conservadora, había otros –con orientaciones más de izquierda– como Willem Sandberg, director del *Stedelijk Museum Amsterdam* (Museo municipal), y sus seguidores, quienes fomentaban el *"Now"*, las nuevas oportunidades del momento. En arte (*el grupo Cobra*) y en diseño gráfico, estas nuevas tendencias fueron excepcionales. Generaron resistencia, pero fueron aceptadas lentamente en los años que siguieron y surgieron otras iniciativas con intención de instruir a "el pueblo" (la revista *Goed Wonen*, Buenos Interiores) sobre lo nuevo. Especialmente en Amsterdam, se desarrolló el modernismo en el diseño gráfico.[8] En 1955, se fundó la Liga *Nieuw Beelden* (de las Nuevas Formas), cuyo objetivo era establecer una síntesis entre arquitectura, arte y diseño gráfico, que se suponía debían integrarse a la sociedad: *"(...) la construcción de una sociedad totalmente efectiva basada en la creatividad. Y los medios: una remodelación de la sociedad a través de la creatividad. Entonces, el 'arte' en su significado y forma actual se habrá vuelto irrelevante y la mejor obra del arte: la creación de relaciones interhumanas"* (Hartsuyker). Se procuró la relación con la sociedad de dos modos diferentes: por un lado, optimista y constructiva; por el otro, crítica y desafiante.

Sin embargo, estas posturas eran demasiado idealistas para la época y aunque aparecían en el arte, aparecían menos en el arte aplicado, ya que los empresarios no tenían ningún interés en transformar la sociedad ni en promover cambios sociales. Por el contrario, todo se trataba de progreso económico.

Las instituciones culturales les dieron la bienvenida a las nuevas posibilidades gráficas, como las de Treumann, Elffers y Sandberg, diseñador y director del Museo *Stedelijk* de Amsterdam, quien proyectó los elementos gráficos (carteles, portadas, catálogos) para su propio museo. Los diseñadores tenían suficientes ofrecimientos en el campo del teatro, la música, el ballet y el arte.

[8] Entre sus principales representantes, hubo algunos diseñadores famosos, como Treumann durante el período de resistencia; Bons, Brattinga un poco más tarde; el primer grupo de diseñadores progresistas, Schrofer, etc.

1960-1980

Diferentes movimientos: el Provo, antiguerra, libertad, Fluxus propiciaron una nueva creatividad en el arte y el diseño gráfico. Un retorno al avant-garde preguerra y funcionalismo por un lado, y por otro lado libertad de formas, tipografía y temáticas. El comienzo de algunos estudios de diseño (*Tel Design*, *Total Design*) que prestaron servicios para empresas que querían tener una identidad corporativa.

Afiche. 1962. Diseño: Dick Elffers. |362|

Manual de CI. 1984. Diseño: Studio Dumbar. Empresa de turismo ANWB. |363|

Tapa. 1968. Diseño: Wim Crouwel. |364|

V

Ese *status quo*, esa mentalidad pro autoridad, pro futuro se volvió inestable después de 1960. Debido al crecimiento de la riqueza, el clima político, social y cultural comenzó a cambiar. Apareció la televisión y la sociedad de consumo comenzó a hacerse visible. En política, gobernaban los socialistas, los partidos cristianos y los liberales. Amenazas atómicas, la Guerra Fría, la Guerra de Corea, la crisis en Cuba, la Guerra de Vietnam y las revueltas estudiantiles en Francia también tuvieron su efecto en Holanda. El llamado a la democracia, la organización antiautoridad Provo, las consignas del "mayo francés" y los movimientos de arte alemanes Fluxus y Zero empezaron a influir en parte del país, y en diseño gráfico se manifestó una reacción anticonvencional contra lo funcional y sistemático.

Con respecto al diseño corporativo, los nuevos estudios de diseño, como *Total Design* y *Tel Design*, recibían grandes encargos (por ejemplo identidades institucionales) y desarrollaban no sólo diseño gráfico sino también otras disciplinas. Lo que había prevalecido como principio para establecer el orden durante el estilo amigable e ilustrativo de los cincuenta era diferente de la libertad que los jóvenes ahora querían conseguir. El enfoque sistemático, el diseño funcional neutro –influido por los diseñadores gráficos suizos, entre otros– se fueron ajustando a la economía creciente y a las exigencias del mercado. El idealismo original se convirtió en propaganda: icono-"estilo"-símbolo.

En el arte, se puede observar un paralelo con el constructivismo optimista de los años veinte; había un deseo de establecer el orden que *"hiciera que el hombre contemporáneo se familiarizara con los pilares de la sociedad moderna"* (H. Jaffé). Los años sesenta estuvieron todavía caracterizados por un ambiente de reconstrucción y la gente creía en un mundo mejor –en la actualidad, traducido como riqueza creciente– a pesar de las tensiones de las controversias políticas entre el este y oeste.

Tanto las empresas como el gobierno empezaron a entender la importancia de la programación gráfica. Además, las imprentas (como *Drukkerij Lecturis*, *Steendrukkerij De Jong*, *Drukkerijen Spruyt*) dieron a los diseñadores gráficos la posibilidad de experimentar y crear impresos especiales. El *Nederlandse Bank* (el Dutch Bank) encomendó a O. Oxenaar diseñar una serie de billetes bancarios excepcionales y nuevos. Varios ministerios trabajaron con diseñadores, como el estudio *BRS*, que empezó trabajando para la Secretaría de Asuntos Interiores.

Tapa. 1975. Diseño: Wim Crouwel. |365|

Tapa. 1979. Diseño: Jan van Toorn. |366|

Afiche. 1982. Diseño: Jan van Toorn. |367|

Los *Nederlandse Spoorwegen* (Ferrocarriles Holandeses) contrataron a *Tel Design* y luego al estudio *Dumbar* (a partir de 1968); la agencia de viajes ANWB, empresas de autobuses y también emisoras de televisión utilizaron diseñadores para nuevas formas de diseño [especialmente VPRO: Jaap Drupsteen y Max Kisman, y VARA (Asociación de Trabajadores de Radio Aficionados): Swip Stolk]. Se crearon premios, salieron al mercado revistas de diseño y se organizaron numerosas exhibiciones: no sólo en el Museo *Stedelijk* de Amsterdam –que siempre había sido el lugar típico para esta clase de manifestaciones de diseño gráfico– sino también en el *Beyerd* en Breda, que se convertirá en un museo-instituto de investigación de diseño gráfico.

VI

El diseño gráfico es una manera de comunicar y, por lo tanto, un camino al poder y la posibilidad de manipulación. Las cuestiones que los diseñadores[9] holandeses planteaban hacia finales de los sesenta podrían resumirse así: ¿cuál es nuestra mentalidad al diseñar, qué objetivo tenemos, cuáles son nuestras estrategias y qué queremos lograr? ¿el oficio sólo existe para servir o el diseñador puede permitirse visualizar su contribución propia? Como diseñadores ¿cómo utilizamos nuestra libertad? De estas preguntas surgieron tres perfiles de diseñadores: los que prestan servicios, los críticos y los amantes de la libertad.[10] Dos oponentes claros entre sí y un obstruccionista. Esto llevó a una discusión abierta entre Wim Crouwel y Jan van Toorn.[11]

Aunque parezca extraño, ambos diseñadores parten de una posición social e idealista, como la *Nieuwe Zakelijkheid* (Nueva Objetividad) de los años veinte, que era pragmática, funcional y eficiente. De acuerdo con Crouwel, el oficio está principalmente para servir. Su propia contribución es visible en sus diseños. Él coloca información, forma y tipografía en orden y no quiere nada más ni nada menos: "menos es más". Nuestro país conoce numerosos ejemplos de este funcionalismo del período entre guerras en ambas áreas: arquitectura[12] y tipografía funcional. Se trata de un "estilo" extremadamente útil para estructurar complejidad. Después de la Guerra, este funcionalismo influyó fuertemente en los diseños norteamericanos, también como consecuencia de la emigración de los antiguos miembros de la Escuela Bauhaus. Según Crouwel, existe una diferencia entre funcionalidad

[9] No de los diseñadores del mundo de la publicidad; ellos cumplían el programa de demandas del cliente sin titubeos, sin críticas, casi ciegamente. La vieja ética de la tarea "aceptarás cualquier orden o mirarás sus contenidos de una manera crítica" se mantuvo vigente.

[10] Jan van Toorn se llama a sí mismo "el ingeniero", el comprometido social y el artista.

[11] Mucho antes de que su duelo tuviera lugar en el Museo *Fodor* en Amsterdam en 1972 y en 1974, éste se visualizó en dos calendarios (van de Geer imprenta).

[12] Pero también hubo mal uso. El ideal de luz y espacio, pequeño pero práctico, se tradujo después de la guerra en mucho, rápido, prefabricado, barato y, de esta manera, aparecieron grandes barrios en la ciudad con viviendas en las que ningún arquitecto participó nunca, pero con las cuales grandes compañías constructoras ganaron mucho dinero.

1960-1980

Afiche. 1975. Diseño: grupo Wild Plakken. |368|

Afiche. 1984. Diseño: grupo Wild Plakken. |369|

Señalización Aeropuerto Schiphol. 1963-1967. Diseño: Benno Wissing (Total Design). |370|

y funcionalismo, que se encuentra en la emoción, indispensable para el diseño y razón por la que la mediocridad no puede sobrevivir.

Jan van Toorn, por otro lado, es un defensor del "cuadro abierto", una estructura abierta. Todavía parte de un lenguaje modernista, pero no hace un calco del funcionalismo; no es estética sin atención al significado, que es, de acuerdo con van Toorn, de lo que se trata el funcionalismo. Las emociones que son difíciles de explicar con palabras o imágenes son visualizadas (como en la música), lo que permite que se muestren el caos y la complejidad de la realidad, así como las relaciones comunicacionales. Los funcionalistas se deshacen del caos; ellos ponen la información en orden y tratan de trabajar tan neutralmente como sea posible. Van Toorn quiere más: quiere analizar el diseño y dejar que su propia interpretación sea parte del diseño.

Para él, diseñar es dar significado. Esto se hace visible en el plan de estudios, que propone junto con Jurriaan Schrofer, para la Academia *Rietveld* en Amsterdam. Cualquier información dentro del proceso comunicacional debe ser al mismo tiempo factual y subjetiva, nunca neutral. A van Toorn le interesa el rol mediador del diseñador cuando emite un mensaje: debe estar consciente del significado cultural y debe afrontar las consecuencias.

La influencia de van Toorn tuvo efecto, por ejemplo, en el grupo *Wild Plakken*, integrado por alumnos suyos, que querían dirigir su trabajo a la política de izquierda: ellos querían pelear contra la injusticia. Su estilo se inspiró en la tipografía funcional de, por ejemplo, Paul Schuitema y Piet Zwart, pero también en el trabajo político de John Heartfield. Trabajaron para grupos de acción, comisiones vecinales y de protección de "*okupas*", el partido comunista, los movimientos antiapartheid, Amnesty International, pero también para grupos de teatro e incluso para el PTT, para el que diseñaron estampillas que estaban al borde de lo inadmisible. El *Dienst voor Esthetische Vormgeving* (Departamento de Diseño) de la PTT actuó como mediador entre los diseñadores y la compañía.

El grupo *Hard Werken*, una colectividad de Rotterdam, era su adversario pro libertad. Ellos también criticaban el funcionalismo, aunque de una manera más lúdica. Escribieron una declaración: *"No hay un fundamento específico, no hay ideal. Cada uno es libre de aceptar cualquier orden. En general, todos hacen cosas que para cada uno son interesantes y, frecuentemente, depende del espacio que el cliente da al di-*

Tapa. 1975. Diseño:
Anthon Beeke. |371|

Afiche. 1979. Diseño:
Anthon Beeke. |372|

Sellos postales. 1974. Diseño:
Walter Nikkels. |373| |374|

señador. Existe una visión individual y esto genera incidentes, ingenuidad del momento, cosas inesperadas. (...) Los comitentes también determinan de alguna manera los diseños independientes. Las compañías grandes o los servicios públicos no van a tener en cuenta a Hard Werken en primer lugar, pero Hard Werken los va a tener en cuenta a ellos".

Hubo más provocaciones en el diseño gráfico durante el período Provo, como las de Anthon Beeke y Swip Stolk. Ellos se permitieron muchas libertades en los planos de la imaginación y tipografía. Incluso hoy están presentes en sus trabajos, como equipo y después individualmente, con sus conceptos y estilo propios. Beeke es conocido, sobre todo, por sus carteles, especialmente los del grupo de teatro Globe de Eindhoven y los del grupo de teatro Amsterdam. Con estos trabajos provocó discusiones virulentas. Un sentimiento puro por la esencia le hizo crear imágenes que se mantuvieron en la memoria visual de la gente. Durante un tiempo trabajó para *Total Design*, sus "rivales", pero este hecho es una muestra del diseño gráfico holandés: una cierta tolerancia para con lo opuesto, que, sin embargo, puede volverse significativa en ciertos órdenes. Más aun: para *TD* era necesario, porque el funcionalismo no podía cubrir las demandas de una organización gráfica cultural diferente, más subjetiva, más estética, más rica y, por eso, más provocativa.

Swip Stolk fue incluso más extremo. Su trabajo puede ser reconocido fácilmente entre infinidad de diseños. Se podría preguntar si es realmente un artista o un diseñador. Él mismo dudaba de la diferencia entre arte autónomo y arte aplicado. Se presenta exuberante, controvertido, desafiante, pleno de ideas, manejando técnicas de impresión especiales, coloraciones extremas, toda clase de medios tipográficos y tipos de letras.

Además de su diseño impreso, también organizó exposiciones y trabajó para el Museo Groningen, diseñado por el arquitecto italiano Mendini. Además, trabajó para el sistema de comunicación socialista VARA (TV, radio e internet), para la Oficina de Artes Visuales y para el PTT. En otras palabras, para las autoridades oficiales que aceptaban su labor.

Dentro de este grupo de librepensadores se destacó Gert Dumbar. Después de trabajar en *Tel Design*, fundó su propio estudio, en el que se permitió libertades que hasta entonces eran desconocidas. Atacó las imágenes y la tipografía usual, pero también el marco cuadrado o rectangular de los carteles. Se formó como pintor y se propuso trasladar las libertades del arte a la gráfica aplicada, desa-

1980-2005

El mundo se hizo más complejo. La economía creció. Domina la variedad de formas. La palabra diseño se hizo moda. Citas históricas. Ninguna restricción. En diseño gráfico todo era posible. Libertad, pero como reacción también: purismo.

Manual de identidad corporativa. 1963-1989. Diseño: Total Design y Studio Dumbar. Empresa PTT. |375|

Afiche. 1982. Diseño: Jan van Toorn. |376|

Tapa. 2005. Diseño: Jan van Toorn. |377|

El compromiso del diseño público

fiando y estimulando, no sólo a través de sus textos casi incomprensibles, sino particularmente a través de su fotografía-fotomontaje, desafiante. El pasado, el funcionalismo, el dadá, Fluxus, se vuelven –independientemente del diseño– una interpretación de nuevas formas: más aún, la casualidad juega un papel importante en su trabajo. Las demandas de los clientes se traducen racionalmente, pero con un alto grado de relatividad.

Una tensa combinación entre la interpretación típicamente funcional y la libre interpretación es la identidad corporativa del PTT, creada por *Total Design* y el estudio *Dumbar*. Se trata de un punto medio entre dos extremos. La nueva identidad visual de esta empresa se puso en funcionamiento en 1981. La privatización de 1989 cambió todo nuevamente y, de hecho, lo hizo más flexible, especialmente debido al trabajo del estudio *Dumbar*. La KPN (Oficina Real de Correos de Holanda), el nuevo nombre del PTT, se mostró como una corporación productiva y socialmente responsable.

Como una reacción a estas expresiones modernistas, libres, provocativas, exuberantes, hay una cuarta categoría, que consiste en diseñadores en busca de tranquilidad, con una línea tipográfica clásica, traducida en un lenguaje moderno. Uno de esos diseñadores, Walter Nikkels, escribió al respecto: *"(...) cuando me piden que exponga mis razones para hacer tipografía, yo creo que, aunque pueda parecer una paradoja, que sólo contribuye a un producto superficial como es el material impreso, diseñar, como una actividad racional, siempre proviene de motivaciones diferentes, como por ejemplo pelear contra esa superficialidad"*. Karel Martens y Wigger Bierma fundaron un taller para nuevas fuentes tipográficas. A finales de los años ochenta, hubo un mayor desarrollo de esta especialización –conocida como diseño de fuentes–, a pesar de la gran cantidad de fuentes digitales ya existentes. Esto ocurrió en toda Europa, razón por la cual se fundó un *fontshop* internacional para proteger el derecho de autor de los diseñadores de fuentes. Contra la violencia visual, el diseño de fuentes fue también una demostración de retiro a un lugar seguro, alejado de las turbulencias del mundo, que, a los ojos de los diseñadores, no puede cambiarse por medio del diseño gráfico; no obstante, nuevas formas de fuentes sí son posibles. Wim Crouwel y Gerard Unger ya habían investigado en el área de nuevas fuentes tipográficas y la generación más joven tomó cuenta de este campo proyectual.

Afiche. 1989. Diseño: Studio Dumbar. |378|

Afiches. 1990-1991. Diseño: Swip Stolk. |379|

Afiche. 1986. Diseño: Walter Nikkels. |380|

En la carrera hacia nuevas oportunidades y tendencias en el diseño gráfico –un fenómeno internacional–, parecía obvio mirar hacia valores históricos. De cualquier manera, es importante no ignorar aquellos valores que se han explorado y que han llegado a existir a través de un proceso tan cuidadoso y detallista, superando interpretaciones erradas y superficiales.

VII

La división en los cuatro perfiles profesionales expuestos: la práctica del modernismo, la práctica contra el modernismo comprometido, el artista-diseñador y el nuevo "clásico" diseñador de fuentes tipográficas también forman parte de la cultura holandesa de "consenso" originada en la tradición, como resultado de la democracia. Las características de la sociedad holandesa estaban presentes ya en el siglo XVII a través de la interacción entre la pragmática y los conceptos iluministas, por un lado, y los intereses de los individuos, las asociaciones, las autoridades y las empresas, por el otro. Había intereses opuestos que, sin embargo, le dieron una particular característica a la vida social holandesa a través del consenso y que pudieron llevar a la renovación o incluso a reforzar el *status quo*. Ese consenso puede observarse todavía y es probablemente uno de los pilares de esta sociedad. Para ciertos clientes, el diseño se limita a un programa claro y riguroso de especificaciones (*design brief*), pero en la discusión entre cliente y diseñador estas condicionantes pueden hacerse más flexibles. En el mundo del arte, los clientes son menos estrictos y están dispuestos a ir tan lejos como puedan.

Desde finales del siglo XIX hasta principios del siglo XXI se les otorgó, además, un aura, aunque tácita,[13] a los artistas y también a los diseñadores. Estos tenían características especiales, que podían determinar la imagen de una empresa, un grupo de teatro o un servicio público. En los años ochenta y noventa, cuando se permitieron más libertades en varias áreas –en un país tan excepcionalmente rico– el interés hacia el diseño creció, bien o mal, en todas sus formas y de a poco esta palabra empezó a usarse indistintamente en momentos apropiados o no, algo similar a lo que sucedió con la palabra "calidad". El mundialmente discutido, pero ahora fuera de moda, "*polder model*" (el modelo holandés de prosperidad, basado en la construcción de diques para ganar tierra al mar), el enorme crecimiento económico, el aumento de empresas de marketing en la bolsa de valores,

[13] El "*Eer het God'lijk licht in d'Openbaringen van de Kunst*" ("Honre a la luz Divina dentro de las Manifestaciones del Arte"), alrededor de 1900, también fue verdadero para la arquitectura y la artesanía. El aura, en esencia, todavía permanece y, por lo tanto, muchos diseñadores gráficos, especialmente en Holanda, quieren manifestarse como artistas. En un caso muy parecido al de las artes plásticas, la imagen del diseñador está protegida por los derechos de autor cuando se une al instituto *Beeldrecht* (derecho de imagen), que ha sido creado para tal propósito.

1980-2005

Tapa. 1983. Diseño: Karel Martens. |381|

Tapa. 1988. Diseño: Wigger Bierma. |382|

Tapa 1993. Diseño: desconocido/emigre. |383|

la economización e individualización de la sociedad cambiaron profundamente la posición del diseño en los últimos años. Ya es imposible no incluirlo como parte del mundo occidental. Los *house styles* (manuales de identidad corporativa) no tienen ya el significado que solían tener; frecuentemente, las empresas se dividen en parcelas privatizadas, compran otras empresas en crisis o se fusionan con otras. Una imagen familiar de una empresa puede dañar su prestigio. Es un comercio y una lucha para conseguir la mejor posición en el mercado mundial. Hay mucha susceptibilidad hacia las modas y cualquier cosa "nueva" parece determinar el valor de la empresa; no es ya una imagen clara y familiar. Todo se concentra en el interés privado y no en el interés público. Ha pasado un largo tiempo desde que el cliente era realmente el rey; ahora él es un accionista. El neoliberalismo, el modo capitalista en que piensan las empresas, pero también las distintas autoridades-gerentes e incluso las instituciones artísticas, les permiten a los diseñadores más libertades de las que tenían antes, aunque todavía dentro de ciertos límites en lo que a ciertas expresiones provocativas se refiere. Se pueden utilizar muchas imágenes y poco texto, lo que conduce a una diversidad de diseños con una enorme variedad de opciones para los clientes, lo que incluso revela un retorno a un funcionalismo simplificado.[14] Más que en otros países, los diseñadores tienen a su disposición becas, subsidios y fondos, una infraestructura que solía ser del pasado, pero que ahora está en gran parte privatizada y por lo tanto, de alguna manera, es incontrolable. En general, las autoridades se retiran de sus responsabilidades culturales. En el mundo de los negocios, el marketing tiene más y más influencia sobre los pedidos de diseño. El diseñador parece ser más vulnerable y hay grandes exigencias en relación al resultado de su trabajo, pero el cliente no permite al diseñador un rol completo. Su libertad ha sido puesta en discusión.

VIII

La privatización y el marketing promueven una quinta categoría: los diseñadores que perciben exactamente lo que quiere el mercado y lo que sus clientes –no ya descendientes de familias "regentes", sino entrenados como especialistas en marketing– aceptan o se convierten en sus propios clientes y hacen sus propias producciones. Ellos llevan a cabo su propia edición y su propia estrategia de medios. Se trata de una redefinición de la tarea y del rol social del diseñador.[15]

[14] *Experimental Jetset.*

[15] Ver los textos de Ineke Schwarz, Gerd Staal y Sybrand Zijlstra, *Apples & Oranges, best Dutch graphic design 01*, 2001.

Afiche. 1982. Diseño: Gielijn Escher. |384|

Papel moneda. 1986. Diseño: Ootje Oxenaar. |385|

Tapa. 1986. Diseño: Max Kisman. |386|

Layout de un libro SHV. 1996. Diseño: Irma Boom. |387|

[16] Betsky, Aaron, *False Flat. Why Dutch Design is so good*, Phaidon, Londres, 2004.

[17] Según una expresión de Ed Taverne y Cor Wagenaar en su libro *Tussen elite and massa. 010* en de *opkomst van de architectuurindustrie in Nederland*, 010, Amsterdam, 2003, lo que es verdadero para la arquitectura, también puede decirse para el diseño gráfico: *"(...) la producción arquitectónica ya no se usa como un símbolo y como instrumento para promover el progreso social, sino que se ha convertido en un fin en sí misma"*.

El artista-diseñador se hace independiente y se vuelve más atractivo para los clientes, especialmente si ya tiene una reputación. Este tipo de interacción es un fenómeno relativamente nuevo. Es más fácil interactuar por medio de una página web y mucho más difícil mediante material impreso. Humor, *understatements*, fealdad intencional, ilegibilidad o conceptos herméticamente cerrados, tradiciones, una "firma" personal de identidad, decoraciones, repeticiones, kitsch, subversión, complejidad, el modelo de fotografía anónimo, clichés, nuevos símbolos: todas éstas son características que han hecho que el diseño gráfico se desarrolle en una pluralidad difícil de desenmarañar. A veces parece más entretenimiento que diseño con significado. Se ofrece una variedad enorme de opciones, de variaciones de imágenes, de tipografía, de posibilidades fotográficas, también debida a los progresos sorprendentemente rápidos de la tecnología.[16] Es el tiempo de la "hegemonía de la imagen seductora",[17] pero también de la imagen autónoma.

El trabajo de Irma Boom es un ejemplo de esta autonomía, aunque especial, y uno de los más monumentales y celebrados. Ella se hizo conocida por su edición aniversario de la multinacional SHV [*Steenkolen Handels Vereniging*, (Asociación de Comercio del Carbón)], que se imprimió como una edición limitada y se distribuyó sólo entre los accionistas como un regalo especial. Su independencia, su postura inflexible y casi prepotente, sus opciones conscientes y su reputación hicieron que consiguiera un alto nivel de reconocimiento en el mundo de los negocios, muy parecido al que ostentaba el período de *Total Design*. Contrasta con el diseñador que se adhiere a un programa estricto de especificaciones.

IX

¿Se puede concluir algo de esta historia? De cualquier manera, el idealismo ha dejado de existir, como los antiguos demócratas o liberales progresistas. Se ha traducido a una clase distinta de idealismo: la lucha por el éxito y la fama. La fragmentación del siglo XX, que se hizo visible por primera vez en el cubismo y en el futurismo, ha alcanzado un pico en diferentes áreas y parece haberse convertido en una eterna imagen de caleidoscopio, sin ninguna necesidad de síntesis. Como consecuencia del gran bienestar en el mundo occidental, en Holanda las antiguas virtudes de moderación, simplicidad e incluso tolerancia se han vuelto insignificantes.

1980-2005

Aviso publicitario. 2003. Diseño: Unruly. |388|

Tapa. 2003. Diseño: Mevis y van Deursen. |389|

Tapa. 2000. Diseño: Jop van Bennekom. |390|

El marketing ha comenzado a controlar el diseño gráfico. Se evidencia una gran complejidad de imagen, pero no de contenido, lo que significa que casi no hay ninguna actitud crítica hacia el orden o el mensaje que se transmite. El espectador ve muy poco de los verdaderos mecanismos que amenazan a la sociedad.

Bibliografía seleccionada

Betsky, Aaron, *False Flat. Why Dutch Design is so good*, Phaidon, Londres, 2004.

Hefting, Paul, *Royal PTT Nederland NV. Art & Design, past & present. A guide*, PTT, Den Haag, 1990.

Kees Broos and Paul Hefting, *Dutch Graphic Design. A Century*, MIT Press, Massachusetts, 1997.

Toorn, Jan van (ed.), *Design beyond design, critical reflection and the practice of visual communication*, Jan van Eyck Academie, Maastricht, 1998.

Diseño y teorías de los objetos

Raimonda Riccini

Quisiera partir de la hipótesis, quizás arriesgada pero extraordinariamente fértil, de que la teoría del diseño es la más auténtica teoría de los objetos, la mejor ciencia de los artefactos entre las cuales podemos disponer hoy.

Me sirven de sostén respetadas voces, como también aspectos culturales lejanos, que proponen una amplia visión del diseño y de sus objetos concretos, dirigida hacia su propio perfil de disciplina o de práctica proyectual. Son voces que dan al diseño y a sus objetos concretos el rol de frontera: como dice el sociólogo especialista en redes Manuel Castells, las sociedades contemporáneas, sometidas al poder descontrolado del "capitalismo de la información", tienen siempre mayor necesidad de construcciones materiales a través de las cuales puedan recuperar la propia identidad. Tienen necesidad de artefactos que pongan a la vista su realidad de objetos y cuyas formas pueden refutar o al menos interpretar la materialidad abstracta del espacio de los flujos dominantes.[1] Le hace eco la *Filosofía del design* de Vilém Flusser, para quien nuestro futuro se encuentra en la capacidad de dar forma a las cosas: *"se trata de colmar de materia un diluvio de formas que emergen espumantes desde nuestra perspectiva teórica y desde nuestros instrumentos y de este modo materializar las formas"*.[2] Es decir, concretar artefactos.

Como todas las teorías, y ésta más que otras, en el mismo momento en que se funda, sale en búsqueda de su propio árbol genealógico. Después será tarea sucesiva verificar si se trata exactamente de un árbol, o de una escalera, mapa, red, rizoma, para retomar las metáforas a través de las cuales la ciencia organizó en el pasado el propio saber.[3]

Una soberana indiferencia

Debemos enfrentar el tema sabiendo que, mientras las ramas de nuestra genealogía son frondosas, las raíces no son muy profundas. Se interrumpen rápidamente, apenas bajo la superficie, contra la soberana indiferencia que nuestra cultura ha mostrado a lo largo de los años frente a los objetos. Si bien el objeto es "coextensivo" respecto del hombre; si bien el proceso de evolución humana no es imaginable fuera de la relación con los objetos; si bien el objeto atraviesa todos los segmentos de la sociedad y de la técnica; si bien *"las cosas inanimadas continúan siendo para nosotros la prueba más tangible de que el pasado ha existido realmente"*,[4] los objetos no han gozado de buena reputación en la historia de nuestra cultura.

El uso despectivo que el término "artefacto" asumió con el tiempo en algunas lenguas, testimonia cómo los seres humanos alimentaron una verdadera desconfianza hacia las diferencias de los productos de su actividad.[5] Víctimas de un narcisismo placentero, se ocuparon más de sí mismos –del sujeto– que del objeto; así en filosofía la cosa (natural, por ejemplo la piedra) se convierte en objeto (artefacto, por ejemplo el pisapapeles) sólo en cuanto remite a un sujeto, a un creador, a un utilizador. En otras palabras, la cosa se convierte en objeto si y sólo si se asume como una finalidad, un objetivo, una intencionalidad que presupone, por lo tanto, siempre un sujeto.

[1] Castells, Manuel, *La nascita della società in rete*, Università Bocconi Editore, Milán, 2002, p. 484.

[2] Flusser, V. *Filosofia del design*, Bruno Mondadori, Milán, 2003, p. 14. [Existe una versión en español: Flusser, V., *Filosofía del diseño*, Editorial Síntesis, Madrid, 2002.]

[3] Barsanti, Giulio, *La scala, la mappa, l'albero. Immagini e classificazioni della natura fra Sei e Ottocento*, Sansoni, Florencia, 1992.

[4] Kubler, George, *La forma del tempo. Considerazioni sulla storia delle cose*, Einaudi, Turín, 1976, p. 11.

[5] Sobre esto ver Anceschi, Giovanni, *Monogrammi e figure*, La casa Usher, Florencia-Milán, 1981; Simon, Herbert A., *Le scienze dell´artificiale*, Il Mulino, Bologna, 1988; Prown, Jules David, *"The Truth of Material Culture: History or Fiction?"*, en Steven Lubar y W. David Kingery (eds.), *History from Things. Essay on Material Culture*, Smithsonian Institution Press, Washington y Londres, 1993.

La dicotomía sujeto-objeto es probablemente la primera razón de la obstinada ignorancia de las cosas concretas, que además de hallarse en la filosofía, se encuentra en casi todos los ámbitos culturales. Esto se ve, en particular, de modo explícito en el arte. Por un lado, el arte (y su crítica) se funda en la producción (y en el análisis) de artefactos especiales: pinturas, esculturas, objetos de artes menores y aplicadas. Por el otro, el arte marginó de la representación, durante siglos, los objetos. Cuando los objetos aparecen en las pinturas, aquellos se refieren a un significado sacro, mágico o simbólico, como nos ha enseñado bien la iconología. En la pintura holandesa del Siglo de Oro, que es la máxima expresión del arte de la descripción de internos domésticos,[6] apenas llega a florecer el problema del objeto. La descripción minuciosa, el realismo que traspasa toda la representación, pone de manifiesto la temporalidad de la percepción y no la corporalidad de los objetos. Son los hechos, aunque sean mínimos, los que dividen los espacios de la tela. El soldado en espera, la nena que lee, la mujer dedicada a los trabajos de la casa se asoman a un microcosmos ordenado no por la presencia de objetos, sino por el impecable rigor ético que de ellos deriva.

El desprecio frente a los objetos, y sobre todo ante las máquinas y las técnicas, fue explicado en el contexto de un comportamiento de desprecio de la cultura occidental antigua y medieval hacia la técnica y hacia los aspectos prácticos de la actividad humana, en relación con la abundancia de fuerza de trabajo gratuita o a bajo costo de las sociedades preindustriales.[7] Por el contrario, la adquisición de una conciencia del objeto material fue mérito de un largo proceso, que culmina en la ruptura epistemológica madurada dentro de las ciencias humanas y dentro de las ciencias naturales entre los siglos XVIII y XIX. La afirmación de ciertas disciplinas, en primer lugar las ciencias biológicas, la arqueología, la etnografía, la antropología, el análisis económico, impone con fuerza la exigencia de realidades materiales concretas: resultados, objetos de uso, máquinas, instrumentos, como también animales y plantas, sustancias y materias.

Lugar de conciliación, las *Wunderkammern* [galerías de maravillas] barrocas son el microcosmos fantástico que reúne fósiles, corales, flores y frutas, animales monstruosos, objetos de orfebrería y joyería, pedazos etnográficos, estatuas, obras de arte: todos llevados a la maravilla, pero también al estudio y a la meditación. Los procesos "visivos" sustituyen aquí al modelo de "comentario" sobre el cual se funda el saber medieval, y sobre el cual los objetos comienzan a hacerse "cuerpos de conocimiento". Los departamentos de historia natural, nacidos como objetivo médico y farmacéutico, son el primer laboratorio donde plantas, minerales, animales se encuentran con los instrumentos para los procedimientos y las técnicas de conservación y de estudio. No es casual que las precisiones más incisivas y fructíferas de la noción de artefacto provengan inicialmente del área de las ciencias naturales, en los pliegues del conflicto histórico entre obra de la naturaleza y obra del hombre.[8]

Los objetos y sus nombres

La distinción mencionada entre "ecofacto" –objetos de la naturaleza– y artefacto muestra el inevitable problema, nominal y sustancial, de dar un significado a los nombres. No se trata sólo de un ejercicio preliminar, sino de una estrategia para identificar las distintas áreas que contribuyeron a la teoría de los artefactos.

Empezamos descomponiendo el campo general de los artefactos en categorías, organizadas en capas: por un lado los objetos de arte, por el otro los objetos de uso y los objetos técnicos. La división es ficticia y son muchos los autores que sugieren superarla o que subrayan las sutiles relaciones existentes entre una ca-

[6] Alpers, Svetlana, *Arte del descrivere. Scienza e pittura nel Seicento olandese*, Boringhieri, Turín, 1984.

[7] Ver entre otros Mumford, Lewis, *Il mito della macchina*, Il Saggiatore, Milán, 1969; Le Bot, Marc, *Peinture et machinisme*, Klincksieck, París, 1973; Maldonado, Tomás, *Disegno industriale: un riesame*, Feltrinelli, Milán, 1991. [Existen ediciones en español: Mumford, Lewis, *El mito de la máquina*, Emecé Editores, Buenos Aires, 1985; Maldonado, Tomás, *El diseño industrial reconsiderado*, Gustavo Gili, Barcelona, 1993.]

[8] Ver Maldonado, Tomás, "Mondo e techne", en *Il Verri*, Nº 27, febrero 2005, pp. 5-16.

[9] Prown, Jules David, *op. cit.*, sostiene que interpretando todos los objetos como *fictions* se puede anular la distinción entre arte y artefacto (p. 6). Sobre el *"desfonde de los límites teóricos de la historia del arte"*, en favor de una historia general de las cosas que comprenda las obras de arte junto a los objetos comunes, ver Kubler, George, *op. cit.*; además, Cascavilla, Arcangela, "Storia dell'arte, storia delle cose", en *Quaderni de "La ricerca scientifica"*, |Actas| 106 del I Congresso nazionale di storia dell'arte, Cnr, Roma, 11-14 septiembre 1978, Corrado Maltese (ed.), Roma, Cnr, 1980, pp. 107-116; Maldonado, Tomás, "La ricollocazione storica dell'oggetto d'uso", *ibídem*, pp. 85-88; *ídem*, "Innovazione e moderna cultura materiale", en *Il futuro della modernità*, Feltrinelli, Milán, 1987, pp. 109-127 [Existe una edición en español: Maldonado, Tomás, *El futuro de la modernidad*, Júcar Universidad, Madrid, 1990.]

[10] Para la noción de objeto técnico ver en particular la obra de Simondon, Gilbert, *Du mode d`existence des objects techniques*, Aubier, París, 1958.

[11] Beaune, Jean-Claude, *La technologie introuvable. Recherches sur la définition et l'unité de la technologie à partir de quelques modèles du XVIIIe et XIXe siècles*, Vrin, París, 1980; De Seta, Cesare, "Oggetto", en *Enciclopedia*, vol. IX, Einaudi, Turín, 1980.

[12] Rivière, Claude, *L'objet social. Essai d'épistémologie sociologique*, Librairie Marcel Rivière, París, 1969.

[13] Douglas, Mary y Isherwood, Baron, *Il mondo delle cose. Oggetti, valori, consumo*, Il Mulino, Bologna, 1984, p. 66. Ver *Oggetti d'uso quotidiano. Rivoluzioni tecnologiche nella vita d'oggi*, Michela Nacci (ed.), Marsilio, Venecia, 1998 y el reciente volumen de Molotch, Harvey, *Fenomenologia del tostapane. Come gli oggetti quotidiani diventano quello che sono*, Raffaello Cortina, Milán, 2005.

[14] Poirier, Jean, *L'homme, l'objet et la chose. L'outil, "l'instrument et la machine"*, en *Encyclopédie de la Pléiade, Histoire des Moeurs*, vol. I: *Les coordonnées de l'homme et la culture matérielle*, Gallimard, París, 1990.

[15] *ibídem*, p. 926.

tegoría y otra.**[9]** Aquella todavía responde con suficiente claridad a una organización "dividida socialmente".

De los objetos de arte ya hablamos anteriormente. Ahora es particularmente fértil la noción de "objeto técnico": en nuestra cultura material son objetos técnicos los artefactos proyectados, construidos, realizados con finalidades funcionales y operativas. Son "hechos técnicos concretos", que permiten explicar cualquier técnica.**[10]** Esta acepción es importante para los campos de análisis: tanto los de la historia y la teoría de la técnica como los de la tecnología y la innovación.

Que sean hechos técnicos concretos no agota el sentido: con los objetos técnicos el hombre establece una relación operativa, pero también simbólica, perceptiva, comunicativa, estética.**[11]** En otras palabras: los objetos técnicos son también portadores de valores simbólicos, de significados culturales y sociales profundos. En cuanto a los "objetos sociales", entran en el ámbito pertinente de las ciencias sociales.**[12]**

Los objetos son también productos, el resultado de un sistema de producción que nos dice cómo son hechos los objetos y por qué. Los productos, en un sistema de consumo, son mercancías, bienes y, por lo tanto, entran en la esfera del análisis económico. Pero, como es sabido, los bienes de consumo no satisfacen sólo las exigencias primarias y secundarias de los consumidores: constituyen también una compleja red de valores, normas, categorías, que vuelven *"estables y visibles las categorías de la cultura"*.**[13]**

Los objetos técnicos son también "prótesis" y, como tales, son de interés para la antropometría, la ergonomía, la ergonomía cognitiva, las disciplinas biomédicas y aquellas relacionadas con la inteligencia artificial. Lo que nos conduce a la categoría de las "máquinas", objetos técnicos peculiares, cuya complejidad creció desmesuradamente gracias a la cibernética, a la informática y a la telemática, hasta llegar a "las máquinas que producen máquinas", cuyo ejemplo más sofisticado es el robot.**[14]**

Finalmente, están las "cosas", término ambiguo y omnicomprensivo, que va desde el pensamiento filosófico hasta la cultura material, pero que para nosotros corresponde al sobreabundante mundo de las cosas anónimas, del infinito "sistema de los objetos" de nuestro mundo. Alguno ha llegado a sugerir que *"la modernidad aparece cuando las cosas se vuelven cada vez más numerosas"*.**[15]**

Elogio del objeto

La multiplicación de los artefactos en el mundo moderno saca al objeto de una posición marginal para ponerlo en primer plano, ya que siempre es una parte central en la experiencia humana.

Una vez más conviene referirse al arte. La compleja trama artística que abarca desde finales del Ochocientos a todo el Novecientos está marcada por un proceso de sensibilización hacia el mundo de los artefactos. Si se me disculpa la esquematización, me gustaría intentar un recorrido a grandes rasgos por las etapas, ya conocidas, en una lista parcial pero iluminadora para mi razonamiento. Primero, el objeto se lleva al interior de la pintura, restituyéndolo a la dignidad del arte. La necesidad de redefinir el mundo de los objetos en el interior de la pintura aparece en la obra de Courbet, y continúa con los impresionistas, con Cézanne y van Gogh, en primer lugar, y después con Picasso y Matisse, por no decir con los más grandes. Con estos pintores el objeto entra en la representación con la misma solemnidad iconográfica dedicada anteriormente a las figuras, a los paisajes, a la naturaleza, a la historia.**[16]** Todavía más radical se hace el trabajo intenso con los objetos dentro de todas las vanguardias históricas, desde los futuristas hasta la

obra de extrañamiento y de juego del movimiento dadá, hasta el shock del objeto de uso cotidiano en los *ready-made* de Duchamp, hasta la mecánica de los objetos de Léger; e incluso hasta el grotesco realismo del pop-art, con las incursiones en las obras de arte de objetos industriales de uso común, hasta lo serial en Andy Warhol, hasta la crítica explícita de Richard Hamilton,[17] hasta la reconstrucción poética del universo de las cosas a través de la puesta en escena de objetos en los cuadros-trampa de Daniel Spoerri.[18]

En cierto sentido, después de haber asignado a los objetos el rol justo en el arte, el arte usó a los objetos para desacralizarse y renovarse a sí mismo.[19]

Si miramos más de cerca el tema de los productos industriales, el arte contemporáneo hizo una contribución importante también a la representación y a la interpretación de este segmento de nuestra cultura material: máquinas de escribir, teléfonos, aspiradoras, cocinas, autos, lámparas... Existe quien estableció débitos y créditos entre los estilos del arte y los estilos de los productos. "*Acostumbrados a ver nuestro 'universo plástico' poblado por líneas sinuosas de ciertos instrumentos científicos, por superficies lisas de tantos productos industriales, llegamos lentamente a amarlas y a buscarlas también en el mobiliario, en las estructuras arquitectónicas, en las esculturas. Los ejemplos no faltan: serán las esculturas de Arp, de Brancusi o de Gabo las que muestren un estrecho parentesco con los objetos industriales creados por Noguchi, por Eames, por Wirkkala; serán las arquitecturas de Rudolph, Niemeyer, Aalto; serán los jardines de Burle Max, las pinturas de Rauschenberg, de J. Johns los influidos por estas formas, ya no naturales, pero que adquirieron la 'significación' que tuvieron alguna vez las formas de los árboles, de las montañas, del cuerpo humano.*"[20] Incluso otros, como Hamilton, reconocieron en la relación con los objetos técnicos cotidianos uno de los temas fundamentales de nuestra cultura: tan obsesivo y arquetípico como el duelo final de los *westerns*.[21]

Coleccionismo, taxonomía y entretenimiento

Análogamente, se puede hablar de artefactos en la literatura.[22] En un proceso que muestra afinidad con la representación visual, por el total desinterés por los aspectos materiales, la literatura se aproxima al catálogo, a la lista casi obsesiva de las presencias físicas en el ambiente.

Gracias a los grandes narradores del Ochocientos, el conjunto de materiales de la sociedad burguesa se impone en el centro del proyecto narrativo. Con Balzac, Flaubert, Proust, Zola nos encontramos frente al proyecto (utópico) de hacer sobrevivir la historia natural en la literatura. En sus novelas los objetos son descriptos como "fósiles" de una historia natural, que el darwinismo revolucionó y que no tiene otra salvación que la de transformarse en sociología.[23] De esta mirada sociológica, sobreviven en la literatura de hoy la multiplicidad, la enumeración, el inventario, que reflexionan sobre el pasaje de una sociedad no acumulativa a una sociedad acumulativa, de una sociedad de la escasez a una sociedad de la abundancia.[24]

Italo Calvino individualizó en las páginas de Georges Perec la presencia del "demonio del coleccionismo",[25] con lo que evocó otro elemento importante en la reconstrucción que estamos desarrollando. De hecho, no hay dudas de que el coleccionismo ha representado uno de los canales privilegiados a través del cual los objetos empezaron a formar parte de la esfera cultural de nuestra sociedad. En el Ochocientos se inicia el proceso que Walter Benjamin llamó "la tarea de transformar las cosas",[26] algo propio del coleccionista: "*aquí, entonces, en este ámbito, se entiende finalmente cómo los grandes fisonomistas (y los coleccionistas son fisonomistas del*

Diseño y teorías de los objetos

[16] s.a., ver *Metamorfosi dell'oggetto. Note sulla concezione contemporanea dell'oggetto*, Milán, 17 de enero al 23 de febrero 1972, catálogo de la muestra homónima, en particular el ensayo de Werner Haftmann "L'oggetto e la sua metamorfosi", pp. 11-33; además el clásico de Francis Donald Klingender, *Arte e rivoluzione industriale*, Einaudi, Turín, 1972 (1947), sobre las transformaciones producidas por la revolución industrial sobre el sistema simbólico y formal de la época.

[17] Ver Hamilton, Richard, *Collected Words 1954-1982*, Thames and Hudson, Londres, s.d.

[18] Spoerri, Daniel, *La messa in scena degli oggetti*, Sandro Parmiggiani (ed.), Skira, Milán, 2004.

[19] Se trata del "proyecto utopístico de las vanguardias de llevar el arte a lo cotidiano, de organizar una forma de vida empezando por la renovación del arte, para usar palabras de Breton, de construir "un mundo habitable", Graffi, Milli, "Il frontaliere", en *Il Verri*, Nº 1, diciembre 1966, p. 95.

[20] Dorfles, Gillo, *Il divenire delle arti*, Einaudi, Turín, 1967, pp. 157-158. [Existe una edición en español: Dorfles, Gillo, *El devenir de las artes*, Fondo de Cultura Económica, México, 1963 (1ª ed.).]

[21] Hamilton, Richard, *op. cit.*, p. 36.

[22] Maldonado, Tomás, "Le ambiguità dell'interno", en *Ottagono*, Nº 106, marzo 1993, pp. 8-10, ahora reelaborado y ampliado en el capítulo "Memoria e luoghi dell'abitare", en *Memoria e conoscenza. Sulle sorti del sapere nella prospettiva digitale*, Feltrinelli, Milán, 2005. Ver también Orlando, Francesco, *Gli oggetti desueti nelle immagini della letteratura. Rovine, reliquie, rarità, robaccia, luoghi inabitati e tesori nascosti*, Einaudi, Turín, 1993. Además: Borsari, Andrea "Le cose e la memoria: Georges Perec", en *L'esperienza delle cose*, Andrea Borsari (ed.), Marietti, Genova, 1992.

[23] Lepenies, Wolf, *Natura e scrittura. Autori e scienziati nel XVIII secolo*, Il Mulino, Bologna, 1992, p. 65 y *pássim*.

[24] Ver Lefebvre, Henri, "Fondements d'une sociologie de la quotidienneté", en *Critique de la vie quotidienne*, vol. II, L'Arche, París, 1961. De esto son testimonios especiales las obras catalográficas de Perec, del cual nos interesa citar sobre todo *Note riguardanti gli oggetti che si trovano sulla mia scrivania*, breve narración sobre la experiencia de los objetos en el mismo momento en que aquella se manifiesta: Perec, Georges, *Pensare/Classificare*, Rizzoli, Milán, 1989, pp. 17-22. Ver también *La vita: istruzioni per l'uso*, Rizzoli, Milán, 1984; *Le cose. Una storia degli anni Sessanta*, Rizzoli, Milán, 1986.

[25] Calvino, Italo, *Lezioni americane. Sei proposte per il prossimo millenio*, Garzanti, Milán, 1988, p. 119. [Existe una edición en español: Calvino, Italo, *Seis propuestas para el próximo milenio*, Siruela, Madrid, 1994].

[26] Benjamin, Walter, *Angelus Novus. Saggi e frammenti*, Einaudi, Turín, 1962, p. 148. [Existe una edición en español: Benjamin, Walter, *Angelus Novus*, Edhasa, Barcelona, 1971.], además, Fuchs, Eduard, "Il collezionista e lo storico", en *L'opera d'arte nell'epoca della sua riproducibilità tecnica. Arte e società di massa*, Einaudi, Turín, 1966, pp. 79-123 y los apuntes sobre "Il collezionista", en *Parigi, capitale del XIX secolo*, Einaudi, Turín, 1986, pp. 267-278.

[27] *ibídem*, p. 272.

[28] Arendt, Hannah, *Il pescatore di perle. Walter Benjamin 1892-1940*, Mondadori, Milán, 1993, p. 76. El pasaje de un coleccionismo de piezas únicas a un coleccionismo de objetos más variados corresponde al pasaje de un coleccionismo "noble" (que tiene que ver con las artes, las ciencias o el saber) a un coleccionismo "democrático". O'Reilly, Patrick, "Les collections privées", en *Encyclopédie de la Pléiade, Histoire des Moeurs*, vol. III: *Thèmes et systèmes culturels*, Gallimard, París, 1990, pp. 219-246. Sobre la idea del coleccionismo como "sistema marginal" de los objetos, ver Baudrillard, Jean, *Il sistema degli oggetti*, Bompiani, Milán, 1972, pp. 111-137. [Existe una edición en español: Baudrillard, Jean, *El sistema de los objetos*, Siglo XXI, México D.F., 1969.]

[29] Ver von Schlosser, Julius, *Raccolte d'arte e di meraviglie del tardo Rinascimento*, Sansoni, Florencia, 1984 (1908); Bredekamp, Horst, *Nostalgia dell`antico e fascino della macchina. Il futuro della storia dell'arte*, Il Saggiatore, Milán, 1993.

*universo de las cosas) se vuelven adivinadores del destino."***[27]** No se trata, en este caso, del coleccionismo de arte, del coleccionismo "aurático", sino del coleccionismo de cualquier tipo de objeto.**[28]** Con este tipo de coleccionismo, el siglo XX hereda de las "salas reservadas al arte y a las maravillas del pasado" la esencia teórica.**[29]**

Como es sabido, el coleccionismo tuvo un rol importante en el proceso de ordenamiento y clasificación, en el momento en que se transformó de tesoro privado en museo público. Así, entra a formar parte de la construcción taxonómica del mundo, introducida por los naturalistas del Setecientos para dar vida a la empresa de "tabulación universal de los objetos naturales", que consideraban una condición necesaria para la investigación y la transmisión del saber.**[30]** También la clasificación de los objetos físicos constituye un requisito indispensable para la enseñanza y la didáctica, presente, de igual manera, en las universidades.

La taxonomía se vuelve, también, un instrumento teórico y práctico para organizar y exponer el mundo de las mercancías: ferias universales, exposiciones, grandes tiendas se convierten en un lugar privilegiado de la virtud clasificatoria y del estudio de la mercancía; así, los espacios inmensos de las mercancías se aíslan por pertenecer a distintos mundos (las máquinas, los instrumentos, las artes decorativas, la ropa, etc.).

Finalmente, en el coleccionismo se arraiga también una tradición que busca el entretenimiento, el estupor por lo maravilloso; un mundo en el cual los objetos técnicos no responden sólo a objetivos utilitarios, sino a valores de la estética, del juego, de lo gratuito: los hombres descubren, inventan, usan, mueven las cosas por el solo placer de hacerlo.

Las biografías de los objetos

Ahora que exploramos el terreno donde se encuentran las raíces, podemos trazar alguna línea en la dirección de las distintas disciplinas que elaboraron una teoría de los objetos.

*"A fin de que nuestro concepto de sociedad sea más equilibrado, debemos desviar nuestra atención, ahora exclusivamente dirigida a los seres humanos, y mirar también los no-humanos. Estas son las masas escondidas y desdeñadas que constituyen nuestra moralidad. Golpean las puertas de la sociología, pidiendo un lugar en las diferencias de la sociedad tan obstinadamente como lo hacían las masas humanas del siglo XIX. Hoy tendríamos que hacer eso que nuestros antepasados, los fundadores de la sociología, hicieron un siglo atrás para colocar a las masas humanas en el tejido de la teoría social, para encontrarles un lugar en una nueva teoría social a las no-humanas que imploran comprensión."***[31]**

La exhortación de Bruno Latour nos recuerda nuevamente que no son muchas las disciplinas que reservaron a los objetos el derecho de ciudadanía, y quizás todavía menos las que contribuyeron a desarrollar una teoría de los artefactos. Podemos decir que aún hoy nos encontramos frente a un consistente y cada vez más amplio abanico de estudios que observan las cosas:**[32]** desde aquellos que primeramente prestaron atención a los objetos materiales (arqueología, arqueología industrial, etnografía, antropología), hasta aquellos que modificaron el propio estatuto disciplinario (pensamos en el cambio de visión de la historia, que pasó de un ritmo *évenémentielle* a uno de larga duración que incorpora las cosas como hechos dignos de análisis);**[33]** y hasta aquellos que se ocuparon de los sistemas de la producción y del consumo en la sociedad industrial.**[34]** Finalmente, merecen una mención particular la semiótica y la ergonomía cognitiva: la primera, porque aceptó el desafío de medir el propio aparato conceptual, nacido de los signos de

la lengua, con las dificultades puestas por la interpretación de los objetos;[35] la segunda, porque contribuyó a poner al día la noción de "artefacto cognitivo".

Aún creo que la contribución fundamental a una teoría de los objetos proviene principalmente del área de los estudios que pusieron en el centro de su reflexión a la tecnología, a la relación entre tecnología y sociedad y a la innovación.[36]

La tecnología encontró un lugar relevante en un ámbito de estudio distinto, como la historia de las técnicas, la sociología de la técnica, la etnología industrial. Nos recuerda Raymond Eches que en los últimos decenios se desarrolló una etnología de las sociedades industrializadas.[37] Aunque estuvieron, sobre todo, orientados a los comportamientos sociales, estos estudios dieron lugar en ciertos casos a lo que se dio en llamar "etnotecnología", que tiene como objetivo promover el estudio de las tipologías de los objetos y de las máquinas, el de indagar "la cultura técnica del consumidor".[38] Originaron numerosas biografías de objetos, verdaderos trazos de vida dentro de trayectos sociales.

Trabajando en torno a los objetos técnicos cotidianos, a la "conexión de las microhistorias con las macrohistorias", los estudiosos se preguntaron sobre la estructura interna de las tecnologías (trabajo de los inventores, interacción entre saberes y máquinas, epistemología de la técnica), pero también sobre la estructura "externa" (la política de las tecnologías, las relaciones entre los usuarios, los significados). El proceso al que esta dinámica da lugar se llamó "sociotécnico", ya que tienen igual peso los factores técnicos-económicos y técnico-productivos que los sociales.

Ha sido desarrollada así una teoría de la innovación como proceso social.

La innovación es un proceso en el cual convergen muchos actores y muchas historias.[39] Una de las consecuencias inmediatas de esta aproximación es que la teoría de la innovación entró en el campo de pertinencia del diseño, relacionándose con la vida cotidiana, el consumo, las tipologías, los productos industriales. Es decir, con los artefactos. La teoría de la innovación ofrece al diseño un modelo interpretativo que, junto a la dimensión procesal, cronológica, tiene una fuerte dimensión sistemática (interacción entre técnica y sociedad, multiplicidad de los factores de influencia, interacción de distintos campos del conocimiento).

Veo una profunda familiaridad entre esta aproximación y el modo en el que el diseño interpreta (y proyecta) los artefactos en un contexto innovador.[40] No estamos, entonces, muy lejos de aquella definición que interpreta esta actividad proyectual como una actividad que da forma a los productos, coordinando factores múltiples, desde aquellos técnico-económicos hasta los distributivos, funcionales, culturales y simbólicos.[41]

La polaridad entre instrumental y simbólico, entre estructura interna y externa, es una condición típica de los artefactos, en su prerrogativa de instrumentos y en su prerrogativa de portadores de valores y de significados. Para decirlo con una terminología *aggiornata*, el diseño tiene la tarea de conciliar estas dos polaridades, proyectando la forma de los productos como resultado de la interacción del desarrollo sociotécnico.

[30] Rossi, Paolo, "La memoria, le immagini, l'enciclopedia", en Rossi, Pietro (ed.), *La memoria del sapere. Forme di conservazione e strutture organizzative dall'antichità a oggi*, Laterza, Roma-Bari, 1988, p. 230.

[31] Latour, Bruno, "Dove sono le masse mancanti? Sociologia di alcuni oggetti di uso comune", en *Intersezioni. Rivista di storia delle idee*, XIII, 2, agosto 1993, pp. 223-224. Ver Appadurai, Arjun (ed.), *The social life of things*, Cambridge University Press, Cambridge, 1986.

[32] Para una síntesis, ver Raimonda Riccini, "History from things: Notes on the history of industrial design", en *Design Issues*, Nº 3, 1998, pp. 43-65; *Imparare dalle cose. La cultura materiale nei musei*, Raimonda Riccini (ed.), Clueb, Bologna, 2003; Fiorani, Eleonora, *Il mondo degli oggetti*, Lupetti, Milán, 2001.

[33] Además de los estudios clásicos de Fernand Braudel, ver el más reciente de Daniel Roche, *Storia delle cose banali. La nascita del consumo in occidente*, Editori Riuniti, Roma, 1999.

[34] Miller, Daniel, *Material culture and mass consumption*, Blackwell, Oxford UK y Cambridge USA, 1987.

[35] No olvidamos que el primer intento de llevar las teorías semióticas al mundo de los objetos fue hecho precisamente en el ámbito de la teoría de la proyección y del diseño en la HfG Ulm, en particular gracias a Tomás Maldonado y Gui Bonsiepe.

[36] Flichy, Patrice, *L'innovazione tecnologica. Le teorie dell'innovazione di fronte alla rivoluzione digitale*, Feltrinelli, Milán, 1996.

[37] Eches, Raymond, "L'anthropologie cognitive hier et demain. Vers une anthropologie industrielle?", en *Encyclopédie de la Pléiade, Histoire des Moeurs*, vol. II: *Modes et modèles*, Gallimard, París, 1991.

[38] De Noblet, Jocelyn, editorial del número monográfico de "Culture technique", en *Machines au foyer*, Nº 3, 1980, p. 5. Ver también *Design* Nº 5, 1981 y *Communications. Techniques et usages*, Nº 24, 1992.

[39] Riccini, Raimonda, "Innovation as a field of historical knowledge for industrial design", en *Design Issues*, Nº 4, 2001, pp. 24-31.

[40] Chiapponi, Medardo, *Cultura sociale del prodotto. Nuove frontiere per il disegno industriale*, Feltrinelli, Milán, 1999. [Existe una edición en español: Chiapponi, Medardo, *Cultura social del producto*, Ediciones Infinito, Buenos Aires, 2000.]

[41] Maldonado, Tomás, *Disegno industriale: un riesame, op. cit.*

Bibliografía seleccionada

Baudrillard, Jean, *Il sistema degli oggetti*, Bompiani, Milán, 1972.

Chiapponi, Medardo, *Cultura social del producto*, Ediciones Infinito, Buenos Aires, 2000.

Douglas, Mary y Isherwood, Baron, *Il mondo delle cose. Oggetti, valori, consumo*, Il Mulino, Bologna, 1984.

Flusser, Vilém, *Filosofía del diseño*, Editora Síntesis, Madrid, 2002.

Kubler, George, *La forma del tempo. Considerazioni sulla storia delle cose*, Einaudi, Turín, 1976.

Lefebvre, Henri, "Fondements d' une sociologie de la quotidienneté", en *Critique de la vie quotidienne*, vol. II, L' Arche, París, 1961.

Maldonado, Tomás, *El diseño industrial reconsiderado*, Gustavo Gili, Barcelona, 1993.

Maldonado, Tomás, *El futuro de la modernidad*, Júcar Universidad, Madrid, 1990.

Roche, Daniel, *Storia delle cose banali. La nascita del consumo in occidente*, Editori Riuniti, Roma, 1999.

Simondon, Gilbert, *Du mode d' existence des objects techniques*, Aubier, París, 1958.

La enseñanza del diseño

Trayectoria de los cambios en Europa

Heiner Jacob

Este artículo resume parte de la trayectoria del proceso de la enseñanza del diseño en Europa. Señala las innovaciones más destacables y, finalmente, propone algunas consideraciones, tanto para la planificación de futuros planes de estudio como para la revisión de cursos existentes. Pero antes de describir la trayectoria de los cambios que ocurrieron, o los cambios que se anticipan en un futuro cercano, puede ser necesario considerar los diferentes orígenes de la enseñanza del diseño en Europa.

Una breve historia

Academias de arte: en las academias alemanas de arte, por ejemplo las de Berlín y Stuttgart, en los años cincuenta y sesenta, se anexó el diseño a las disciplinas tradicionales y se lo consideró como "arte aplicado". En esas instituciones, los profesores y los estudiantes se consideraban a sí mismos personalidades autónomas, y se sentían frecuentemente incómodos con conceptos extraños como: clientes, contratos y tecnologías.

Centros politécnicos: en Alemania paralelamente existían cursos de diseño que se desarrollaron a partir de una tradición de las artes y oficios que se dictaban en escuelas de enseñanza técnica (llamadas hasta 1971 *Werkkunstschule*). Para ser admitido en estas escuelas, no se necesitaba un título secundario. Existían instituciones similares en Inglaterra (*colleges of higher education*, escuelas de educación superior) y en Suiza (llamadas *Gewerbeschule*), donde los diseñadores recibían instrucción profesional junto a albañiles y electricistas. El personal docente era humildemente llamado "maestro" y los aprendices, "alumnos". Estos eran lugares para nada académicos.

En otros países europeos, surgieron cursos similares en politécnicos, por ejemplo en Italia y Holanda: instituciones de educación superior, aunque no de nivel universitario, que expiden certificados o diplomas, pero no títulos académicos.

Los centros politécnicos se transformaron en Alemania en la década del '80, cuando las autoridades gubernamentales ordenaron que estas escuelas profesionales se incorporaran a organizaciones educativas de mayor envergadura, denominadas "universidades de ciencias aplicadas", para las cuales los candidatos a ingresar necesitan un título secundario (la escuela secundaria en Alemania tiene 9 años de duración). Esto llevó a una academización gradual de la educación en diseño a costa de la exclusión de candidatos que ya trabajaban en estudios de diseño, como artesanos calificados o técnicos especialistas.

Consecuentemente, los estándares académicos para los profesores también se elevaron y quien quisiera enseñar necesitaba un historial de escritos y publicaciones, y un título académico (no hay nada de malo en eso, pero es casi inaceptable como criterio exclusivo). Este desplazamiento de la experiencia proyectual al título académico hizo que en las carreras de diseño el personal académico superara en número a los profesionales en ejercicio. De este modo, muchos de los docentes de

diseño en la actualidad saben la disciplina por lo aprendido en los libros de texto. Ese es, sin duda, un cambio de dirección incorrecto para esta profesión.

Arte vs. Ingeniería: las academias y los politécnicos alemanes eran llamados, en lenguaje común, "escuelas de arte"; ninguna escuela de diseño en Alemania tuvo un origen o tradición en ingeniería: en este país, la ingeniería y el diseño no parecen ir juntos. En Holanda, sin embargo, las universidades de tecnología ofrecen un número de cursos de licenciatura o maestría en ingeniería de diseño –*engineering design*–, por ejemplo en Utrecht, Delft y Eindhoven. Todas estas escuelas tienen fuertes vínculos con industrias regionales.

Hasta entrados los años noventa, los italianos sólo podían estudiar diseño a nivel universitario en una facultad de arquitectura. Esto está cambiando. Hay nuevos departamentos de diseño con programas de BA/MA (*Bachelor/Master of Arts*), entre los que se destacan el Politecnico di Milano y la Università di Venezia (IUAV).

"Benchmarking": –Evaluación comparativa– y validación de cursos: desde 1997, todos los institutos de educación superior en Gran Bretaña (incluyendo los de arte y diseño) deben someterse a una auditoría nacional. Los objetivos en el proceso de acreditación son, entre otros, la calificación de los docentes, la evaluación de los recursos técnicos e infraestructura, la de los recursos financieros y del potencial para la investigación. La *Quality Assurance Association* (Asociación de Control de Calidad), un organismo gubernamental, creó un procedimiento para establecer puntos de referencia para auditar y validar los cursos. Su extensa página web ofrece mucha información en relación con la planificación y revisión de planes de estudio.[1] [2]

Un proceso similar está sucediendo en los EE.UU. para la homologación de las carreras de diseño.[3]

En México, el Consejo para la Acreditación de la Educación Superior comenzó idéntico proceso en el año 2002.[4]

Educación interdisciplinaria: en Finlandia, la University of Art and Design Helsinki (UIAH) ofrece un modelo particular de cooperación entre universidades: un curso conjunto de Maestría en Gestión de Diseño es compartido entre la Facultad de Ingeniería –Universidad de Tecnología–, la Facultad de Gestión –Universidad de Helsinki– y el Departamento de Diseño Estratégico en la UIAH. Cada grupo del proyecto está integrado por estudiantes de las tres universidades, con lo que se aprovechan las sinergias de diferentes formaciones y habilidades.

Programas internacionales: en 1990, se fundó la red *Cumulus*, para la asociación de más de 70 escuelas europeas de arte y diseño con el objetivo de fomentar el intercambio académico y la movilidad estudiantil.[5]

Siguiendo un modelo de escuelas internacionales de marketing y gestión, siete escuelas de diseño europeas se asociaron, a mediados de los años noventa, para una Maestría conjunta en Arte y Estudios Europeos sobre Diseño (MEDes). Estas instituciones son: University of Art and Design Helsinki, Konstfack Stockholm, Glasgow School of Arts, University of Applied Sciences Cologne, Akademie der Bildenden Künste Stuttgart, Les Ateliers Paris (ENSCI) y Politecnico di Milano. Los estudiantes pasan los primeros dos años en su universidad local, el tercer y cuarto año estudian en dos universidades asociadas diferentes y vuelven a su universidad para la tesis de la maestría en su quinto año.

[1] http://www.qaa.ac.uk

[2] http://www.qaa.ac.uk/academicinfrastructure/benchmark/honours/artanddesign.pdf

[3] http://www.nasad.arts-accredit.org

[4] http://www.comaprod.org.mx

[5] http://www.tm.uiah.fi/cumulus

Cambios importantes en educación superior en la Unión Europea

Los estados miembros de la Unión Europea acordaron, bajo el llamado Tratado de Bologna, homogeneizar sus sistemas de educación nacionales y aclarar las diferencias en relación con los niveles y los títulos otorgados –certificados, diplomas, licenciaturas, etc.–. Los *"ministros y altas autoridades de educación superior"* en Europa firmaron el Tratado de Bologna en 1998.[6]

[6] http://www.esib.org/BPC/intro.html

En el año 2008, todos los estados miembros transformaron los cursos existentes en estructuras compatibles BA/MA [*Bachelor of Arts/Master of Arts*] (3+2 años). También introdujeron el Sistema de Transferencia de Créditos Europeos (*European Credit Transfer System, ECTS*), que permite que los estudiantes obtengan créditos educativos en instituciones diferentes y que se muden de una institución a otra o de un país a otro sin perder esos créditos. Los estudiantes necesitan obtener 30 créditos por semestre (60 por año), basándose en una carga horaria estándar de 30 horas de trabajo por semana promedio.

Este sistema también facilita el intercambio estudiantil: la institución que envía y la institución receptora ofrecen –y acreditan– componentes de aprendizaje elegidos individualmente por medio de un "Acuerdo de Aprendizaje", un contrato mutuo entre las instituciones y el alumno. Los intercambios están facilitados también por un programa de la Unión Europea llamado *Erasmus*, que otorga a los estudiantes un apoyo económico mínimo.

El segundo aspecto importante del Tratado de Bologna es la necesidad de redefinir los cursos existentes como una serie de módulos ("módulo" es un grupo de actividades educacionales, que se centran en un tema compartido). Esto significa: coordinar varios formatos educacionales en un mismo sujeto y sacar mayor provecho de los recursos disponibles ¿Cómo funciona? Por ejemplo, si el tema semestral del módulo es Asistencia Sanitaria, el proyecto de diseño industrial podría ser sobre higiene bucal, conectado con un seminario en investigación de diseño de equipo para el cuidado dental, conferencias sobre la historia de la medicina popular (posiblemente en cooperación con otra facultad), taller para modelado de prototipos, la redacción de un ensayo. Para cada módulo, debe definirse un procedimiento de evaluación adecuado.

Todos los planes de estudio deberán ser acreditados. Los cuerpos de acreditación son independientes, no gubernamentales; están compuestos por profesores de otras universidades, y además a veces se agrega un representante del gobierno y estudiantes (externos). Los puntos analizados en el proceso de acreditación son, entre otros: las capacidades del personal, los recursos físicos y tecnológicos, la provisión de fondos (en referencia a las relaciones con la industria), las perspectivas para la investigación y el desarrollo y cooperación internacional.

Siete claves para la planificación de la enseñanza del diseño

Cuando se toman modelos históricos como referencia –como el Royal College of Arts (RCA) de Londres, la escuela de Basilea o la HfG Ulm–, frecuentemente se olvida bajo qué circunstancias específicas han sido desarrollados. Estos modelos no tienen mucho sentido cuando se los saca de su contexto original. Por lo tanto, antes de planificar un curso futuro, resulta crucial analizar la circunstancia económica y su desarrollo potencial, el contexto de un lugar particular y el perfil de la cultura nacional específica.

Además, los modelos clásicos de educación en diseño están basados en la tradición, es decir mirando hacia atrás (¡el origen del Bauhaus sucedió hace casi un siglo!). Los planes futuros deben mirar para adelante, definiendo y anticipando la

práctica futura del estudiante. Deberían basarse en el supuesto de que los futuros diseñadores necesitan estar preparados para adaptarse al cambio continuo. ¿Cómo puede abordarse esto?

1. **Redefinir el enfoque de los planes de estudio futuros**

 Al planear un nuevo plan de estudio (o al revisar uno ya existente), la primera pregunta es cuál es el enfoque. Estará orientado a:

- *la habilidad o la tecnología*
- *la disciplina*
- *la personalidad*
- *la metodología*
- *la investigación*
- *los recursos*
- *los temas.*

Curso orientado a la habilidad o tecnología y curso orientado a la disciplina: los cursos orientados a la habilidad y aquellos orientados a la disciplina han sido típicos de la educación en diseño en los politécnicos en Europa Occidental. Podría sostenerse que las disciplinas basadas en el manejo de herramientas y materiales –diseño gráfico, diseño textil, por ejemplo– son tan obsoletas como los perfiles profesionales relacionados.

Esto plantea la pregunta si una institución apunta a formar especialistas –diseño editorial, diseño de joyería– o, alternativamente, diseñadores generalistas, en relación con una época de economías cambiantes y tecnologías convergentes.

Destacados educadores han sugerido abandonar las disciplinas de diseño tradicionales y los perfiles de profesionales con miras al pasado a cambio de cursos orientados a temas (o áreas de problemas).

Los planes de estudio orientados a la personalidad: tradicionalmente, las academias de arte han estado orientadas a la personalidad; se han concentrado en la personalidad de los "maestros" y en la misma medida en los perfiles individuales de los graduados. En las instituciones de diseño anglosajonas, la emergencia de la personalidad de un alumno es más importante que la adquisición de habilidades: la educación es más importante que el entrenamiento. Ejemplos típicos serían el Royal College of Art de Londres, o la University of the Arts de Londres, e instituciones, como Central/St. Martin's, el London College of Printing[7] y otras.

El plan de estudios orientado a la metodología: los cursos basados en una metodología particular se han originado en Suiza y Alemania (Basilea, Zurich, Ulm). Tuvieron sentido en un punto particular de la historia, dentro de un contexto sociocultural y económico singular. Pero cuando estos modelos han sido trasplantados a lugares tan diversos como la India y Brasil, resultó que tuvieron que ser adaptados a esos contextos completamente diferentes. De manera similar, los modelos académicos tomados de Europa Central, el Extremo Oriente y Norteamérica necesitarán revisiones cuidadosas para ver si podrían funcionar en una sociedad diferente, en condiciones económicas distintas.

El plan de estudios orientado a la investigación: aunque el Laboratorio de Medios del Instituto de Tecnología de Massachusetts (MIT)[8] no es una institución de diseño, podría servir como un ejemplo excelente para la educación en diseño: en las primeras fases del curso los estudiantes reciben instrucción

[7] http://www.arts.ac.uk

[8] http://www.media.mit.edu

formal; luego, cada vez más, se orientan a la investigación y el desarrollo de proyectos, que son encomendados por la industria o determinados libremente por el departamento. En Europa parece tener un gran interés la investigación para las instituciones que cooperan estrechamente con la industria, como UIAH en Helsinki y la Design Academy en Eindhoven, Holanda.

El plan de estudios orientado a los recursos: los recursos locales o regionales, tanto materiales como de habilidades artesanales y técnicas, pueden ser una buena razón para el enfoque de un plan: por ejemplo, la especialización en piedra y madera en la Universidade Federal do Paranà en Curitiba, Brasil, o la concentración en la habilidad local de técnicas en oficios, en la Università di Palermo, Italia.

El plan de estudios orientado a temas: un curso de este tipo ha traspasado los límites de disciplinas establecidas (diseño gráfico, diseño multimedial, diseño textil, diseño industrial, etc.). En cambio, organiza a los profesores y alumnos alrededor de temas, cuestiones o áreas problemáticas. Así sucedió, por ejemplo, en la Design Academy en Eindhoven, Holanda, donde las áreas problemáticas fueron definidas como:

- *el hombre y la vida*
- *el hombre y la comunicación*
- *el hombre y el bienestar*
- *el hombre y el ocio*
- *el hombre y la movilidad*
- *el hombre y la identidad*
- *el hombre y la actividad*
- *el hombre y el espacio público.*

Tomando en cuenta los ejemplos anteriores, otros temas posibles podrían ser:

- *diseño e información*
- *diseño e interactividad*
- *diseño para la educación*
- *diseño de servicios*
- *diseño de manifestaciones sociales y culturales*
- *diseño ambiental*
- *diseño y sustentabilidad.*

2. El cambio de entrenar a estudiar

En muchos centros de enseñanza de diseño contemporáneo, todavía se encuentra una tendencia tradicional hacia la formación como entrenamiento: cómo manejar herramientas, máquinas, equipos o cómo adquirir habilidades de programas. En muchos lugares, un curso de diseño no tiene la misma importancia que otras carreras; resulta más fácil estudiar diseño que, por ejemplo, física o medicina. Las escuelas de diseño no parecen demandar el mismo rigor intelectual. Las metodologías relevantes para el diseño deberían ser desarrolladas y la investigación necesita ser introducida en el campo de la enseñanza.

3. Considerar un buen balance entre el trabajo académico y el estudio proyectual

En el proceso de cambio de los politécnicos a las universidades, la educación en diseño se ha vuelto cada vez más orientada al discurso –está cada vez más basada en textos–, con un énfasis en las conferencias, discusiones y, por supuesto, en la es-

critura de ensayos. Como consecuencia, las instituciones de diseño pueden correr el riesgo de menospreciar los aspectos proyectuales del proceso de conceptualización y experimentación: prueba y error, "aprender haciendo". Los educadores necesitarán proteger esta experiencia proyectual contra la academización.

4. **Cambio de foco del enseñar al aprender**

 En los nuevos planes de estudio más experimentales, los proyectos son frecuentemente abiertos; los estudiantes reciben poca orientación, por lo que son responsables de elegir por voluntad propia el camino de sus proyectos. En esta situación, el rol del profesor está cambiando: no se trata tanto de enseñar como de establecer un marco para "aprender". Los profesores crean las condiciones bajo las cuales los estudiantes adquieren su experiencia individual. El cambio de foco está dado también en el traspaso de concepto de "dar una clase" (*lecturing*) a "entrenar" (*coaching*).

5. **Definir, detalladamente, las capacidades del futuro diseñador**

 Capacidades tecnológicas: estas son habilidades relacionadas con el manejo de herramientas, equipos, medios, software, etc.

 Capacidades operativas: desde la conceptualización y planificación de diseño hasta la práctica profesional.

 Capacidad para tomar decisiones: estas capacidades pueden ser analíticas, el desarrollo de juicio crítico, de gestión, etc.

 Capacidades comunicativas: van desde hablar, escribir, editar, visualizar, hacer prototipos hasta presentar y expresar. El conocimiento de un idioma extranjero también debería ser considerado.

 Capacidades sociales: como competencias sociales se pueden considerar: escuchar, guiar, delegar, mediar, entre otras.

 Se pueden definir otras capacidades específicas que no están mencionadas en los contextos particulares.

 Después que se definieron las capacidades, esta lista necesita ser reordenada en jerarquías: los equipos de planificación deberían distinguir entre las capacidades "centrales" (aquellas que todo estudiante necesita adquirir), las capacidades "opcionales" (que permiten al estudiante especializarse en cualquier otra área) y las capacidades "individuales" (que le permiten al estudiante encontrar su perfil propio).

 Para monitorear la adquisición de capacidades de los alumnos, se necesita encontrar procedimientos de evaluación adecuados. El modo tradicional de evaluar la actuación de un estudiante es por medio de exámenes y se expresa en una nota. Esta tradición necesita ser revisada críticamente.

 Los profesores en algunos cursos nuevos de diseño han decidido limitar el número de sus exámenes y poner nota al trabajo del alumno sólo en algunas ocasiones específicas. Ellos sostienen que los estudiantes de diseño deberían animarse a experimentar, estar dispuestos a correr riesgos. Pero los estudiantes que están constantemente preocupados acerca de sus calificaciones evitarán

correr riesgos, especialmente en un sistema de evaluación acumulativo, donde un alumno que desaprueba sólo una materia del curso no puede mantener el promedio.

Algunos modos alternativos de evaluación son:
- informes cualitativos de tutores: estos pueden darle al estudiante una idea más comprensible de su propio perfil, puntos fuertes y deficiencias.
- informes de asesores externos (profesionales con experiencia), como los practicados en Gran Bretaña desde hace mucho tiempo: esto mantiene a una institución en contacto con la práctica profesional de la vida real. De todas maneras, las evaluaciones externas en Gran Bretaña siempre han sido evaluaciones del curso, no evaluaciones individuales de alumnos.
- autoevaluaciones ocasionales de los alumnos: éstas los ayudarán a entender sus propias capacidades o deficiencias.
- una combinación de todos estos modos, interrelacionados con exámenes.

6. Reconsiderar el lugar del diseño en universidades

En 1990, en una encuesta del Consejo de Diseño Alemán, los empresarios de la industria dijeron: "*En relación al diseño, las escuelas de arte tienden a atraer el tipo de gente equivocado*". De hecho, muchas escuelas de arte en Europa se han vuelto herméticas, ignorando los cambios en la sociedad y en la tecnología.

En el futuro se debería volver a considerar a las universidades como lugares de discurso universalista. Los actuales planes de estudio de diseño ponen en relieve muchas disciplinas nuevas que originalmente no estaban ubicadas en el ámbito del diseño, como sustentabilidad, biónica, "usabilidad" (*usability research*), derecho, gestión y estudios comerciales. Para las instituciones de diseño, no tiene mucho sentido intentar proveer de personal o equipar estas disciplinas autónomamente cuando la habilidad o los recursos relevantes ya existen en algunas facultades. Los equipos que planifican los planes necesitan encontrar maneras flexibles de compartir recursos y reunir personal, y encontrar sinergias entre facultades.

Uno de estos modelos para programas híbridos es el Programa Conjunto en Diseño de la Universidad de Stanford, una colaboración entre la División de Diseño en la Facultad de Ingeniería y el Departamento de Arte de la Facultad de Humanidades y Ciencias.[9] Otro modelo comenzó en 2003 en la Carnegie Mellon University en Pittsburg, EE.UU.: la Maestría en Desarrollo de Productos. Este título es otorgado conjuntamente por tres facultades: Ingeniería Mecánica, Diseño y Administración Industrial.

Parecería que el mejor lugar para planes como estos son, de hecho, las universidades y no las escuelas de arte.

7. Reconsiderar el modelo de comunicación entre las instituciones

En esta década, el espacio de la universidad ya no es sólo un edificio o un campus que aloja estudiantes e instalaciones: con las tecnologías digitales se abrió una nueva dimensión para la cooperación y comunicación con colegas en lugares distantes. Hay un nuevo potencial para el aprendizaje a distancia, especialmente en Latinoamérica, donde no hay barreras idiomáticas. Hay un nuevo potencial para proyectos de trabajo e investigación interdepartamentales, para la conexión con otras instituciones, para acceder a bibliotecas y bancos de datos y para intercambios internacionales. En estas circunstancias, los educadores van a tener que rever el contenido, la estructura y la planificación de sus programas. Se deberá además reconsiderar el uso de las instalaciones e invertir en nuevos equipamientos de interconexión digital para encontrar más sinergias y mejores habilidades a un costo accesible.

[9] http://www.design.stanford.edu/pd/intro.html

Bibliografía seleccionada

Heller, Steven (ed.), *Teaching Graphic Design - Course offerings and class projects from the leading undergraduate and graduate programs*, Allworth Press, Nueva York, 2003.

Internationales Forum für Gestaltung (eds.), *Design und Architektur / Studium und Beruf - Fakten, Positionen, Perspektiven*, Basel, Boston, Berlin, 2004.

Maier, Manfred, *Basic Principles in Design*, van Nostrand Reinhold, Nueva York, 1977.

Rat für Formgebung (ed.), *Designer von Morgen* (catálogo), Darmstadt, 1966.

Diseño y artesanía

Fernando Shultz Morales

> *"(...) Caer en la nostalgia folklórica es ser ignorante de lo que se añora. No es el dolor o el llanto olvidado lo que se recuerda sino lo que existe, o sea la capacidad deseosa de compartir su cultura y conocimientos con el mundo.*
> *(...) Los pueblos indígenas, la cultura popular, esto no es vergüenza, esto es esperanza. Venimos de pueblos con esperanzas. Las previsiones (parecidas a los pronósticos), no indican certezas de un futuro, pero pueden no equivocarse del estado actual del presente, esto es la esperanza y esto es también equivocarse y porque se equivocan se viven los años con alegría, que a su vez hacen florecer la vida como nunca (...)"*
> Parafraseando a Milan Kundera en su libro *La ignorancia*.

El mundo de las artesanías es un fenómeno complejo, que va más allá de su aparente meta: lograr objetos utilitarios producidos con las manos. Generalmente se comete un reduccionismo al calificar como artesanal sólo lo realizado con las manos. Actualmente es bastante común en la producción artesanal la utilización de instrumentos y aparatos, sin que esto implique la pérdida de la esencia de la cultura artesanal.

En el objeto artesanal están implicados desde el diseño hasta las circunstancias culturales, económicas, sociales, políticas, ambientales y tecnológicas particulares, que constituyen el contexto en el cual se producen los objetos: por todo esto tienen un arraigo local. La mayoría de las veces la producción de objetos se hace en comunidades o poblados, a partir de postulados originales y especializados fundamentalmente en ramas artesanales, muchas veces heredadas de culturas propias tradicionales y de recursos naturales específicos locales, lo que les otorga una identidad particular, aunque en su devenir histórico hubieran recibido variadas influencias.

El diseño de estos productos artesanales está integrado entonces tanto por su conocimiento cultural histórico local, o de su etnia, como por el conocimiento técnico respecto de cómo utilizar los recursos de su entorno y el modo particular de expresión de cada artesano o artesana.

Existe una diferencia en la producción artesanal según si es interpretada como arte o como arte popular. Se distingue en el primer caso por la individualidad del artista que con su firma personaliza cada objeto único que realiza, y en el segundo por la acción colectiva ejecutada por individuos artesanos.

La producción artesanal se da de dos maneras. Por un lado, la de campesinos e indígenas, con objetos de baja inversión en materias primas, realizados en tiempos complementarios a la actividad agrícola o a los quehaceres del hogar, y que comparten sus productos en mercados locales. Y por otro, la de talleres estableci-

dos cuya producción se distribuye en circuitos comerciales propios o más amplios que en el primer caso.

Las artesanías locales desaparecen en la medida en que los artesanos dejan de serlo. Estos artesanos emigran de sus lugares de origen para trabajar como obreros o jornaleros. Sin embargo, las artesanías reviven y se recrean cuando encuentran nuevas demandas y nuevas relaciones con los materiales, nuevas formas de producción y nuevas tipologías de productos, que con la participación del diseño pueden adecuarse a las prácticas sociales contemporáneas.

El diseño como concepto y como práctica siempre ha estado implicado históricamente en el quehacer artesanal. Cuando el diseño se establece como disciplina recién a comienzos del siglo XX, surge vinculado con los procesos productivos tradicionales (artesanales), y también con procesos productivos emergentes (industriales), pero sólo como un componente "resultante o agregado" y no como "sujeto-activo" del proceso de desarrollo de los productos.

Así, siempre se estableció una diferencia en el quehacer del diseño industrial como oposición al diseño artesanal, debido a las carencias teóricas en el análisis del diseño, lo que derivó en una distinción práctica entre producción en serie y producción manual.[1]

El diseño en un sentido amplio es un componente estratégico de la cultura material, vinculado a una conciencia crítica y argumentada en la necesidad de productos, incluso de las necesidades comerciales. Estos diseños pueden dar respuestas innovadoras y significativas que sean factibles de ser producidas, fiables en el uso, además de sustentables y culturalmente auténticas. Todo esto puede hacer irrelevante la dicotomía entre lo artesanal o lo industrial, ya que el factor manual o de máquinas no alterará la "filosofía de acción" del diseño (a lo sumo el modo de acción) pues no se puede sobrepasar el hecho de la diferenciación de profesiones y actividades. En el caso del artesano, la función proyectual y la función de producción están generalmente cumplidas por la misma persona, mientras que en el caso del diseño industrial la función proyectual se ha separado de la función de producción. El diseñador industrial (en general) no produce lo que él ha proyectado. Aunque un mismo diseñador puede proyectar para ambos casos.

[1] Dorfles, Gillo: *"Siempre he sostenido que el diseño industrial debe considerarse como algo totalmente distinto de la artesanía, ya que el objeto industrial se construye y concibe para producirse en serie y no a través de una intervención manual que convierta la interacción en aleatoria (…)"*, Catálogo de exposición "Italia Diseño", México D.F., febrero 1986.

Artesano tejedor fibra de carrizo, El Carrizo, Zacatecas, México. |391|

Artesano tornero en madera de granadillo, Paracho, Michoacán. |392|

Artesano productor de alfarería de San Bartolo Cuitareo, Michoacán. México. |393|

Antecedentes

El desarrollo de las artesanías en América Latina se remonta a períodos anteriores al descubrimiento y conquista de América. Este período marca el sentido y orientación al desarrollo local. Este, vinculado a la naturaleza o entorno mismo, fue el "motivo gestor"[2] de la producción material de las sociedades primigenias. Podríamos aventurar la hipótesis de que la producción material, fuera funcional, ornamental o ritual, expresaba un concepto de la naturaleza material, más que de la adoración de ídolos; constituía un lenguaje de comunicación, contrapuesto a la interpretación deísta de las religiones occidentales y cristianas que se impusieron con la colonización. Podemos también señalar que las expresiones artesanales (labrado en piedra, tejido o alfarería por ejemplo) ya poseían un lenguaje visual propio; y que dentro de cada forma, signo, función, color, trama, contenían una narrativa intrínseca que comunicaba la comprensión e interpretación de la naturaleza y de la vida misma.

Por esto la cultura de la etnia Maya en el hemisferio norte americano llegó a tal abstracción que descubrieron "el cero" y lo explicaron como "la nada". Extrapolaron de esto un inframundo y se explicaron y organizaron la vida cotidiana: sus construcciones, sus utensilios, sus símbolos, su música, sus rituales; y se apropiaron y convivieron fraternalmente con la naturaleza, que incluye a los astros, la noche, el día, la tierra, el agua.

A miles de kilómetros de distancia, en el hemisferio sur americano, los Incas desarrollaban la arquitectura, la escultura, la cerámica, la joyería y los textiles como iconografías para fijar sus concepciones tanto espaciales como temporales. Señala Gail Silverman en *El tejido andino: un libro de Sabiduría*[3]: "*Destacamos algunos avances en el conocimiento y tecnología logrados por nuestros nativos antecesores precolombinos. A ellos debe agregarse el tejido de punto, el cual sólo se empleó en Europa a partir del siglo XVI; en nuestra patria se encuentran los tejidos de punto en Paracas, o sea hace más de dos mil años. La cultura occidental se caracteriza por la aplicación del 'hardware' con sus voluminosos, complicados y costosos equipos que requería el tejido tipo 'Jacquard' con numerosos pedales, levas, grifos y arcadas. En cambio, la cultura Inca se caracteriza por el empleo predominante del 'software', del uso de los sentidos y la inteligencia del sujeto productor, que aún en los tejidos complicados sólo se requerían los hilos y las manos de los tejedores*".

Pero no solamente el conocimiento técnico encontraba expresión en la producción artesanal. Para sintetizar destaco otros textos de la misma autora: "*Desde las an-*

[2] "Motivo gestor": "*El diseño es consecuencia de un proceso histórico en donde los acontecimientos y progresos se van uniendo unos con otros. El análisis del desarrollo de la cultura en tiempos pretéritos, nos hace conocer que en las distintas fases de la evolución del hombre, la producción de objetos para el cuerpo o el espíritu estuvieron vinculados a algún tipo de 'motivación que le dio origen'. Las formas en el diseño artesanal requieren contenidos trascendentes por lo cual deben tener arraigo en la historia y en el entorno. Motivo gestor es todo acontecimiento, forma o mensaje que tiene interés para la colectividad de un entorno social y geográfico*". También, "*(…) es un eje de interés tanto para el productor del diseño, cuanto para la colectividad que lo consume y aprecia*". Espinosa, José, en "Principios de Diseño. Paso a Paso", folleto del instructor para la capacitación en artes populares, Instituto Andino de Artes Populares (IADAP), Quito, 1999, pp. 4 y 5.

[3] Silverman, Gail, "La estructura del espacio", en *El tejido andino: un libro de Sabiduría*, Fondo de Cultura Económica, Perú, 1998, p. 21.

Diagrama de rombos en tejidos indoamericanos. |394|

tiguas culturas Nazca, Huari, Tiahuanaco e Inca y hasta los Quechuas y Aymaras de hoy, el rombo cuatripartito ha sido un importante diseño decorativo en los tejidos, la cerámica y los vasos de calabaza y madera (de la Jara, 1984; Kauffman-Doig, 1968; Rowe, 1986)."

La figura del rombo, reiterativa en los tejidos indoamericanos, es un "producto" de diseño extraordinario incluso a nivel de un análisis contemporáneo. Es una síntesis de representación y símbolos con muchos significados. El rombo visto como tal, de cuatro puntas, señalaba *yá* (sin brújula) los cuatro puntos cardinales. Si se cruza una línea vertical del vértice superior hacia el vértice inferior por dentro del rombo, se forman dos triángulos, con una misma base que es la línea vertical misma y cada triángulo representa la abstracción geométrica de un cerro, haciendo que la línea vertical represente el valle donde se asentaba la comunidad. Entonces, la esquina derecha señala la salida del sol y la esquina izquierda representa la puesta del sol, o sea el oriente y el poniente. El fraccionamiento de estos dos triángulos en su interior y también en el exterior, son lo que se denominan aspas, ya que generan nuevos rombos y una dinámica de movimientos que en lenguaje actual podríamos denominar como aspas o hélices o remolinos, que en los textiles originales cuando los colocaban, definían los tiempos horarios. De este modo las "bases rombos" se transforman en miles de representaciones variadas y diversas en los tejidos.

"(…) *Resulta interesante que tawa inti qocha sea uno de los pocos diseños gráficos producidos en Q´ero por hombres y mujeres. Ellas lo tejen en la llikla, en el poncho ceremonial de los varones y en el wayako, mientras que éstos lo hacen en el ch´ullu (gorro) y en las bolsas pequeñas que atan alrededor del cuello de la bestia de carga principal (Llama sarsillu).*" (op. cit., p. 74)

Nos podemos imaginar con estos ejemplos que el estudio histórico-cultural de cada obra artesanal producida en América Latina (de cada signo, de cada pictograma) se hace casi imposible de sintetizar en la actualidad. Más aún si se deben tomar en cuenta todos los procesos históricos acaecidos en estas culturas, desde el descubrimiento de América hasta nuestros días.

En una investigación que desarrollamos[4] en Xochistlahuaca, en el estado de Guerrero (México) acerca del discurso visual en los tejidos de la etnia Amuzga, nos encontramos con que la traducción al español de la lengua amuzga ha sido enseñada y realizada por voluntarios del Instituto Lingüístico de Verano de los EE.UU., quienes están acabando con la interpretación correcta de todo el conte-

[4] Alarcón, Gonzalo, Segura, Luciano, Santana, Juana y Shultz, Fernando, "Interpretación del discurso visual en el tejido Amuzgo de Xochistlahuaca" (investigación en proceso), Universidad Autónoma Metropolitana, Unidad Azcapotzalco y Unidad Cuajimalpa, México.

Servilletas y manteles para uso cotidiano, tejidos en telar de cintura, por amuzgas de Xochistlahuaca, Guerrero, México. |395|

Artesana Juanita Santana vestida con huipil (tejido en telar de cintura) y acompañada de ciudadanos amuzgos de Xochistlahuaca, Guerrero, México. |396|

nido histórico-conceptual, de los significados de las figuras tejidas en telar de cintura por las artesanas amuzgas. Es tan burdamente pragmática la traducción, que si a una figura geométrica le ven forma de "zapato", la traducen literalmente como zapato, cuando en dicho lugar no se usan. Aquí se está perdiendo el discurso cultural-histórico, que le da contenido al tejido artesanal.

Enfoques actuales

Frente a la realidad del diseño artesanal actual se pueden observar las siguientes actitudes, que para fines expositivos pueden ser esquemáticamente listadas de la siguiente manera (obviamente, estos enfoques pueden manifestarse también en combinación)*:

** Listado formulado por G. Bonsiepe.*

1. La actitud conservacionista, que trata de proteger al artesano contra cualquier influencia externa de diseño. Esta actitud se puede encontrar a menudo entre antropólogos que rechazan cualquier aproximación de diseñadores porque quieren mantener al artesano "en estado puro". Sin dudar de sus buenas intenciones (o no), a veces surge la impresión de que estos antropólogos defienden su campo de investigación, reclamando para sí el derecho de ser los únicos calificados para opinar sobre los artesanos y sus trabajos. Esto es superable mediante el estudio, tanto del dinamismo de la esencia del trabajo artesanal por cada localidad, como el de la adaptabilidad e integración autónoma a los cambios por parte de los productores de artesanías.

2. La actitud esteticista, que trata a los artesanos como representantes de la tradición de la cultura popular, y eleva los trabajos de los artesanos al status de arte con el término de "arte popular", como opuesto al "arte culto". A veces, el universo formal (colores, ornamentos) es usado como fuente de referencia o de "inspiración", cuando representantes ajenos a las comunidades de artesanos tratan de emular este lenguaje estético-formal para diseñar. Esta actitud se manifiesta concretamente en muchos casos del *etno-design*. Esta visión desde afuera no permite aprender acerca de otras visiones del diseño, como un proceso histórico fundamentado en las culturas, sus intercambios y en fases de las evoluciones humanas con un sentido prospectivo.

3. La actitud productivista, que considera a los artesanos como fuerza de trabajo calificada, y utiliza sus habilidades para producir diseños desarrollados por diseñadores o artistas, que a su vez firman como propios.

4. La actitud esencialista, que trata a los diseños vernaculares de las artesanías como la verdadera base y punto de partida para lo que podría ser un diseño latinoamericano (tanto de productos como de gráfica). Considera a los productos artesanales como punto de referencia para una supuesta o real identidad latinoamericana para el diseño actual. A veces está acompañada por una postura romántica anti-industrial y profundamente anti-racional.

5. La actitud paternalista, que trata a los artesanos principalmente como clientela política de programas asistenciales, y plantea un intermediarismo facilitador de la comercialización de sus productos, con altas ganancias sólo para el que los vende.

6. Una actitud de estímulo a la innovación para que los artesanos obtengan más autonomía y puedan mejorar sus, muchas veces, precarias bases de subsistencia. Esta actitud debe ir acompañada con la participación activa de los productores artesanales.

El origen precolonial del diseño en América Latina llevó a buscar en estas raíces una identidad propia, tendencia que se registró tanto en países con mayor grado de desarrollo industrial como en aquellos con menor actividad industrial. Los resultados no fueron los mejores, ya que los diseñadores quisieron atender esta problemática con "formas mesiánicas" de imposición de diseños, para que se los confeccionaran los artesanos como mano de obra calificada. O también lo hicieron de "forma paternalista", casi jugando a un "indigenismo" idealizado y descontextualizado, visión romántica que podríamos denominar como "culturalista preservativa". Todo esto ha brindado una inadecuada imagen de los diseñadores ante estos sectores más necesitados, lo que conllevó, tristemente, una aplicación autoritaria del denominado diseño artesanal. El diseño artesanal no es reivindicación personal ni existencialismo paternal autoritario.

Historiografía

A continuación se presenta una reseña sobre el estado de desarrollo de las artesanías de algunos países latinoamericanos.

México: En el último período de la Revolución Mexicana, de 1915 a 1917, se despertó en toda la República una tendencia a valorizar las manifestaciones de las artes populares. Si el pueblo era el gran protagonista, que fuera también el pueblo *"la entidad omnímoda del discurso del momento, el centro de las revelaciones artísticas"*. Esta valoración se intensificó en 1921, a través del manifiesto del Sindicato de Pintores, Escultores y Grabadores Revolucionarios de México: *"No sólo el trabajo noble, sino hasta la mínima expresión espiritual y física, brota de lo nativo (y particularmente lo indio). Su admirable y peculiar talento para crear belleza: el arte del pueblo mexicano es la más sana expresión espiritual y su tradición nuestra posesión más grande"*.

Los artistas Jorge Enciso y Roberto Montenegro concibieron en septiembre de aquel año la idea de hacer una exposición de arte popular en la ciudad de México y otra en Los Ángeles, California. Esto sirvió para que el gobierno reconociera oficialmente el ingenio y las habilidades de los artesanos, que hasta entonces estaban relegados.

Varios artistas e intelectuales mexicanos participaron en el acopio y selección del material, entre ellos Xavier Guerrero, Gerardo Murillo ("doctor Atl") y Adolfo Best, quienes se sintieron fascinados por la belleza del arte popular. Por esas fechas, Atl publicó los dos tomos de *Las artes populares en México*, clásico sobre el tema, y un gran acervo artesanal fue examinado con impresionante esfuerzo y amplitud de criterio: la alfarería, la loza de barro cocido, los juguetes, la orfebrería, los tejidos de tule y palma, los mosaicos de pluma, los objetos de mimbre, otate, carrizo y raíces, los textiles, los utensilios de madera, la arquitectura popular, la pintura ritual y decorativa, el teatro de revista, la poesía, la estampería, la música, los productos de piedras y conchas, los caracoles, las lacas, la charrería.

La Revolución fue una vuelta forzosa a "lo mexicano". El pueblo, la entidad anónima, es creativo en grado sumo y lo ha sido desde antes de la llegada de los españoles, tanto en el arte comunitario que todavía a principios del siglo XX surgió casi en exclusiva para el consumo interno, como en lo que Miguel Covarrubias, uno de los grandes conocedores, llama: *"el verdadero arte popular, de raíces criollas y mestizas, producidos en escala comercial para su distribución por el país, generalmente lejos de sus centros de producción y para el consumo de todas las clases sociales, particularmente la clase media"*. (1953)

Para aquellas vanguardias del arte, era indispensable la estrategia de consolidación que exaltaba el legado indígena. *"No pueden transformarse las industrias indígenas de ningún país. El tocarlas es destruirlas"*, afirmó "Atl". Más tarde, en 1942,

el arqueólogo mexicano Alfonso Caso, en la revista *América Indígena*, enunciaba el dogma: "*(...) jamás intervenir en el arte popular proporcionando modelos o mejorando la inspiración del artista. Cualquier intervención, aun de las personas más cultas y bien preparadas tiene que producir, a la larga, la decadencia del arte popular*".

Este breve recorrido esboza, desde los inicios, cómo se manifestó la preocupación por las artesanías en México. Parecería tiempo pasado; sin embargo, esta ideología "chauvinista" inicial aún se mantiene. Existe una antropología que pretende preservar en extremo el "hacer artesanal tradicional" y que lo único que ha logrado es el aislamiento de los productores de una realidad externa demasiado dinámica y avasallante, de la cual muchas veces no pueden participar, aun queriéndolo.

Una de las expresiones artesanales más destacada ha sido la del juguete mexicano. En 1930, Gabriel Fernández Ledesma comparó y distinguió tendencias en la producción internacional y escribió:

"*(...) Yankees: maquinismo industrial. Interés comercial. Importaciones.*
 Europeos: maquinismo industrial. Interés comercial. Sentido artístico.
 Asiáticos: industria manual. Interés comercial. Gran sentido artístico.
 Mexicanos: industria manual. Gran sentido artístico."

En esta descripción de Fernández Ledesma se concentra un mito, que apuntalado por la realidad prevaleció por décadas: el juguete mexicano es el ofrecimiento estético desde la pobreza. Este producto no es tan destacado, no es tan original, pero es artístico en el mejor sentido de la expresión, porque es asunto del espíritu creativo desde la escasez.

A partir de entonces, en México se ha publicado una gran cantidad de libros dedicados a las artesanías. Si bien en los años veinte un número importante de artistas se preocupó con pasión por su rescate, en la segunda mitad del siglo el tema ha sido abordado con más frecuencia por los especialistas. En ocasiones, sus opiniones, por respetables que fueran, se limitaron a una visión ortodoxa, que con frecuencia no aceptaba aproximaciones distintas frente al complejo fenómeno del arte popular. Como la participación del diseño, por ejemplo.

La enorme variedad artesanal que ofrece México debería representar una ventana abierta, para que tal riqueza pueda ser vista y analizada con una gran apertura y de muy diversas formas, sin que ningún criterio serio resulte excluyente.

A fines de la década del '60, comenzaron a surgir en varios países latinoamericanos nuevos abordajes al tema. Así, en Colombia, Ecuador, Bolivia y Perú comenzaron procesos de acercamiento a las artesanías, por parte de los diseñadores, que iniciaron acciones conjuntas con los artesanos. Los diseñadores se vincularon a las comunidades productoras, trataron de conocer la cultura local e intercambiaron fundamentos, métodos y técnicas del diseño, y compartieron oficios artesanales con conocimientos más ajustados, muchas veces, que los adquiridos en las propias escuelas de diseño.

La preocupación por parte del Estado, como reflejo de las demandas sostenidas por los productores artesanales, dio lugar muchas veces a la participación de los diseñadores. El Instituto Mexicano de Comercio Exterior (IMCE), a través de las direcciones de Promoción Nacional y Promoción Internacional, y especialmente a través de su Departamento de Artesanías, se encarga de realizar estudios para la captación de demandas y ofertas de exportación. Como apoyo, se creó el Centro de Diseño del IMCE, que estableció el Taller de Desarrollo de Productos en las áreas rurales para investigación de técnicas de trabajo, capacitación y evaluación de los resultados de la producción artesanal.

Esta experiencia está orientada a cubrir las demandas de los mercados externos, a partir de una evaluación realizada por diseñadores, quienes a su vez proponen mejoras a los productos artesanales y adaptaciones superficiales al estilo de la moda del momento, pero finalmente todo queda en un simple catálogo de objetos. De esta experiencia y de manera particular surgen algunos objetos emblemáticos que aún se usan, como los muebles para casa de Clara Porset y Carlos Hagerman.

En el año 1996 se estableció el Programa de Apoyo al Diseño Artesanal (PROADA), primero vinculado con el Banco Mexicano de Comercio Exterior y posteriormente con la Secretaría de Economía (SE). Con magros resultados y poca relevancia, artesanos y diseñadores se debatieron en realizaciones pragmático-comerciales, incluso interpretando el diseño como un apéndice de la mercadotecnia cuantitativa. La SE, en asociación con el Consejo Nacional de las Artes (CNA) y su derivado de Culturas Populares, ha aprovechado la moda neoliberal para pretender formalizar económicamente la actividad artesanal, al incluirla dentro de las pymes y establecer que los artesanos, supuestamente ya empresarios, solamente paguen impuestos. Aquí también han aparecido algunos oportunistas que han elegido el diseño artesanal como un "modo de vida", producto de un mesianismo místico autohalagador y de un paternal cinismo, que sólo ha permitido usufructuar personalmente del presupuesto otorgado por el Estado, muy pequeño para los más de 10 millones de artesanos del país, pero de buen tamaño para los pocos que lo administran. Otro aspecto ha sido el de la mistificación exportadora de los productos artesanales. Algunos han montado empresas comerciales intermediarias bajo el amparo de puestos oficiales para representar a los artesanos, comprando a consignación y a muy bajo precio los productos y vendiéndolos como obra de arte a precio internacional. Para empeorar el asunto, sin serlo se hacen pasar por diseñadores, desprestigiando y suplantando otras alternativas prometedoras desde el campo del diseño. De más está decir que los artesanos han sido los menos beneficiados.

En paralelo y desde el conocimiento cultural, en los últimos años el FONART (Fondo Nacional para las Artesanías), a través de su subdirectora, la antropóloga Marta Turok, ha desarrollado una extraordinaria labor de investigación y fomento artesanal en todo el país y ha invitado, asesorado y coordinado la participación de diseñadores.

Portada de Carta de Diseño para la exportación, vol. II, Nº 1, enero 1976. Centro de Diseño, IMCE, México D.F. |397|

Portada de: Hoja de Información Técnica. Artesanías, Nº 5, 23 de agosto de 1974. Centro de Diseño, IMCE. México D.F. |398|

Invitación. II Exposición de Diseño y Artesanías, 1996. Diseño F. Shultz, UAM, México D.F. |399|

En 1999, se creó en Nacional Financiera (NAFIN, una banca federal para el desarrollo de México), el denominado "Programa Global para el Desarrollo de la Micro Empresa", con una visión novedosa y participativa de los productores artesanales. Los principios básicos del programa eran: no al asistencialismo; se reconoce la contribución de las pequeñas unidades productivas al combate de la pobreza y que pueden actuar en la economía moderna, con sustento en su propia capacidad de competencia; se rechaza el aislacionismo, y se postula la acción conjunta, con participación e iniciativas para fortalecer su poder de negociación y capacidad de competencia colectiva; los integrantes de la comunidad colaboran entre sí, pero mantienen siempre la libertad para actuar con autonomía.

Se propuso una forma organizativa diferente de las cooperativas, con un modelo desjerarquizado y de libre asociación por objetivos de negocios específicos (proyectos), y utilizando el diseño organizacional y multidisciplinario como estrategia para la forma productiva denominada "Organización de Fomento" (ODF). El postulado del diseño como eje de cualquier organización productiva se confirma en el resultado concreto. Además del diseño, participaron en las ODFs disciplinas de las ingenierías y ciencias sociales, incluyendo la administración. Esta experiencia duró sólo dos años y fue suspendida por la "nueva" administración de NAFIN, que adujo que los pequeños productores no podían ser "sujetos de créditos". En el período de operación del Programa, se alcanzaron a crear cinco ODFs:

1. "ODF Becal del estado de Campeche", que utiliza palma de jipi para hacer sombreros finos y otros productos tejidos en esta fibra vegetal. Estos tejidos los confeccionan en cavernas en el subsuelo, lo que les otorga la temperatura ideal para el adecuado trato al fino y sensible material que utilizan. En la superficie el clima es tropical y caluroso, y hace quebradiza la fibra. Esta comunidad es de origen Maya y pretendía integrar motivos de su propia cultura a los productos contemporáneos.

2. "ODF Santa María del Río del estado de San Luis Potosí", que realiza tejidos en telar manual, de rebozos de hilos de seda con teñido natural. Los motivos gráficos ancestrales se basan en las pieles de víboras y con variantes de colores de acuerdo a la motivación de la artesana que lo produce, aunque tienen definidos

Tejido y sombrero con motivos de grecas mayas en fibra de palma de jipi. Bécal, Campeche, México. |400| |401|

Artesana tejedora de fibra de palma de jipi. ODF Bécal, Campeche, México. |402|

Bolsa comercial en papel. ODF Bécal, Campeche, México. Diseño: Fernando Shultz. |403|

varios tipos clásicos, como el *rebozo tipo chocolate*. También posee un rapacejo, que consiste en un tejido de hilos largos en los extremos del rebozo, de clara influencia española. Sin embargo, los motivos de estos rapacejos han sido recreados por las artesanas, que incluso han llegado a personalizarlos tejiendo el nombre del que adquiere el producto.

3. "ODF Santa Clara del Cobre del estado de Michoacán". Este poblado de origen de la etnia Purépecha trabaja el cobre desde antes de la llegada de los colonizadores. Se forjan, primero en trabajo de grupo, las láminas base; en ellas, posteriormente y de manera personal, cada artesano realizará piezas repujadas a mano con figuras, especialmente de tramas geométricas, de gran variedad y calidad estética. Las herramientas de trabajo también las confeccionan los propios artesanos, con desechos de aceros de automotores.

4. "ODF Tolimán del estado de Querétaro". Cerca de cuatrocientas mujeres se agrupan para la confección de bordados y deshilados aplicados a una gran variedad de productos, como blancos (sábanas, fundas de almohadas, toallas, manteles, servilletas, etc.) para el hogar y para servicios de hoteles y restaurantes. También se buscó la capacitación en aspectos de corte y confección para la realización de vestuarios. La región donde se ubica Tolimán es de la etnia Ñañú y es una zona de gran pobreza económica.

5. "ODF Xoxoutla del estado de Morelos". En este lugar existen catorce talleres de mujeres que se dedican a la confección de lencería o ropa interior femenina. Al no disponer de productos propios que las identifiquen y les otorguen una posibilidad de administración y organización competitiva, se hizo necesario el desarrollo de productos de calidad, propios y únicos. Las productoras, cerca de ciento cuarenta participantes, han desarrollado un dominio del trabajo de confección textil, utilizando sólo máquinas de coser básicas.

Al perder los apoyos y asesorías de NAFIN y sus equipos de trabajo, todos estos productores tuvieron que disolver la organización ODF y continuar con sus labores de manera particular.

Corbatas con motivos de rebozos tejidos en seda natural. ODF Santa María del Río, San Luis Potosí, México. Diseño: Fernando Shultz. |404|

Rebozos tejidos de hilos de seda natural. ODF Santa María del Río, San Luis Potosí, México. |405|

Objetos de cobre. ODF Santa Clara del Cobre, Michoacán, México. |406| |407|

[5] Carrillo, René, Director "Casa de las Artesanías del Gobierno del Estado de Michoacán" y Salas, Hugo, Subdirector del Centro de Investigación y Documentación sobre Artesanías y Arte Tradicional en Michoacán.

Por último, se destaca en México la labor que está realizando la Casa de las Artesanías del Gobierno del estado de Michoacán, que ha desarrollado políticas integrales de apoyo a los artesanos mediante métodos de investigación, capacitación y desarrollo.[5] El horizonte de participación del Estado con los artesanos abarca desde los estudios y rescate de las culturas locales y los sujetos productores, pasando por la geografía y sus recursos naturales, así como el reconocimiento al trabajo artesanal personal y de grupos mediante concursos, exposiciones, capacitación y organización, hasta la adquisición y ventas de los productos artesanales. La casa también brinda apoyos técnicos y adquisición de herramientas y equipos para mejorar las condiciones de la producción artesanal. Otro tema de preocupación es el registro o patente de los productos, sobre todo por la competencia desleal a nivel internacional, que reproduce productos artesanales mediante otros sistemas y fuera de contexto. Hoy se plantean además programas para el desarrollo de mediano y largo plazo, particularmente en la Costa de Michoacán, en los que también se integrarían aspectos de turismo cultural con la participación de artesanos y diseñadores.

Colombia: En mayo de 1964 se creó la entidad Artesanías de Colombia, una organización estatal que operaría como una empresa mixta vinculada al Ministerio de Comercio, Industria y Turismo. Su misión ha sido incrementar la competitividad en el sector artesanal, fortalecer su capacidad para generar ingresos y tratar de mejorar de este modo la calidad de vida de los artesanos, así como recuperar y preservar el patrimonio cultural vivo y la sustentabilidad del ambiente.

En 1998 se publicó el primer censo económico nacional del sector artesanal, que permitió constatar que en Colombia más de 1.200.000 personas viven de las artesanías, y de ese total el 70% es población indígena, afro-colombiana y campesina, con oficios como cestería, tejeduría, alfarería-cerámica, trabajos en madera, joyería y marroquería.

El aporte de Artesanías de Colombia es promover la relación entre diseñadores y artesanos, sobre todo mediante los Laboratorios de Diseño, que son unidades especializadas en innovación, desarrollo y diversificación de productos, y también en transferencia de tecnología. María Teresa Marroquín, directora de la Oficina de Cooperación Internacional, explica: "*Buscamos que los nuevos productos artesanales tengan un fuerte contenido de diseño. Así, nuestra filosofía es llegar con mucho respeto,*

Macetero para plantas tallado en madera. Ahuiran, Michoacán, México. |408|

Productos de alfarería crudos, San Bartolo Cuitareo, Michoacán, México. |409|

Estudiantes de diseño UAM, visita a Taller de "maque": laca prehispánica, tintes naturales. Michoacán, México. |410|

aproximarse a las comunidades y hacer un trabajo interactivo. No se trata de que los diseñadores lleguen a imponer nada. Artesanías ha hecho escuela con los diseñadores porque en las universidades esto no se enseña".

Hoy los contratados son más de cincuenta diseñadores, entre industriales, textiles y gráficos. Porque además de los laboratorios se suman otros proyectos, como los de "Casa Colombiana", una colección de productos para el hogar; el Concurso de Diseño, creado en 1996 para el desarrollo de nuevas líneas de productos y para vincular con el sector académico; e "Identidad Colombia", un proyecto de desarrollo de moda artesanal con productos diseñados en el país.

Un logro adicional de Artesanías de Colombia es "Expoartesanías", feria que se realiza en diciembre y cuenta con más de ochocientos cincuenta expositores, 115.000 visitantes y ventas superiores a los 3.5 millones de dólares: es la más importante de América Latina. Además tiene franquicias en Nueva York, locales en Bogotá y participa en las pasarelas de la moda de Milán, con productos de diseño artesanal.

Bolivia: En la década del '70, y en un nivel de políticas generales, en Bolivia se organizó desde el Estado una dependencia dedicada a la Pequeña Industria y la Artesanía: Instituto Boliviano de Pequeña Industria y Artesanía (INBOPIA), dependiente del Ministerio de Industria y Comercio. Su finalidad inicial fue elaborar un registro nacional de artesanos. En principio, este registro debía estar dirigido a facilitar préstamos bancarios, aunque ello no se cumplió en la práctica.

Otra finalidad del INBOPIA fue la organización de cooperativas para los artesanos, así como la promoción y asistencia técnica y el mejoramiento de la comercialización. Una de las tareas que debía tomar a su cargo este organismo era elaborar una ley para el fomento de la economía del sector artesanal y de la pequeña industria. Pero el proyecto de ley, finalmente, surgió de los mismos interesados, tanto de la Federación de Pequeños Empresarios Industriales como de las propias Organizaciones Gremiales Artesanales. Entonces INBOPIA fue convirtiéndose en una oficina de registro de las unidades pequeñas de producción y de esa manera los artesanos reciben una credencial que los habilita para exportar sus productos, a un costo de un dólar por registro.

A fines de los ochenta también se creó el Instituto de Asistencia Social, Económica y Tecnológica (INASET). La finalidad de esta institución fue consolidar los gremios de pequeños productores y apoyar técnicamente y sistematizar la información sobre la pequeña industria en el país. En el interior de esta organización surgió Federación Boliviana de Pequeños Industriales (FEBOPI), que intentó asumir también la representatividad de los artesanos organizados fragmentariamente en la Confederación Sindical Única de Trabajadores Artesanos de Bolivia (CSUTAB). Sin embargo, las visiones del mundo y los intereses de ambas entidades son diferentes y contradictorios.

La mentalidad del FEBOPI de desarrollar una actividad empresarial, es decir de acumulación de capital y crecimiento económico a partir del trabajo manual de terceros, se opone a las características del trabajo artesanal: ser a la vez propietario y trabajador en su propia unidad económica. Esto no significa que los artesanos no tengan aspiraciones económicas, pero quieren cumplirlas reforzando su identidad como productores creativos más que como empresarios administradores. Esta es una categoría de análisis fundamental para el artesano. Incluso en una misma familia de artesanos hay uno que produce y materializa sus obras y otros miembros de la familia venden y cobran los productos, distinguiendo al "artesano-productor" del "productor-empresario".

Un estudio realizado en 1981 por diversas ONGs identificó en La Paz las actividades de las micro y pequeñas industrias con mayores posibilidades de éxito en su funcionamiento urbano: las de tejido artesanal, las lavanderías populares y las panaderías. Igualmente, una evaluación realizada entre 1989 y 1990 por el INASET determinó que el Sector Artesanal de la Rama Textil, en Bolivia, puede ser considerado como un grupo con "capacidad de endeudamiento" y de generación de empleos, como para ser tomado en cuenta en proyectos de desarrollo.

En 1981, en La Paz, se celebró la IX Reunión Ordinaria de la Asamblea General de la OEA, en la que se aprobó una resolución que declaró el año 1982 como "Año Interamericano de las Artesanías".

Ecuador: En abril de 1967, los presidentes de los países de América se reunieron en Uruguay y emitieron un documento para robustecer los procesos integracionistas, con el nombre de Declaración de Punta del Este. Ese documento encomienda a organismos de la Organización de Estados Americanos: *"(…) crear o ampliar los servicios de extensión y conservación del patrimonio cultural y estimular la actividad intelectual y artística de los países americanos"*.

En junio de 1969 se llevó a cabo en Puerto España, Trinidad y Tobago, la sexta reunión del Consejo Interamericano de Cultura de la OEA, en la que se aprobó el Programa Regional de Desarrollo Cultural, uno de cuyos objetivos es: *"(…) un mejor aprovechamiento de los recursos folklóricos de los Estados miembros en la diversidad de sus manifestaciones y posibilidades, como afirmación de la nacionalidad, como instrumento que facilite la integración regional, como elemento de promoción turística y como factor de producción al servicio de la pequeña industria artesana"*.

La OEA creó el Centro Interamericano de Artesanías y Artes Populares (CIDAP, hoy IADAP) en 1975, en Ecuador, con el propósito de fomentar la investigación, el conocimiento, la revalorización y la difusión de las áreas de la cultura popular. Asumió la organización y dirección técnica de esta institución el antropólogo mexicano Daniel F. Rubín de la Borbolla, quien desde hacía varios años venía dedicando su esfuerzo a este campo tanto en su país como en toda América Latina. La ciudad de Cuenca, Ecuador fue elegida como sede del CIDAP.

Este centro, actualmente con apoyo de la Fundación Andrés Bello, tiene también objetivos tales como: organizar una biblioteca especializada y un Centro Documental, el Museo de las Artes Populares de América y laboratorios experimentales.

Un ejemplo de las actividades que desarrolla el CIDAP han sido los cursos de diseño artesanal que ha realizado en toda América. En particular se destaca del XII Curso en 1993, desarrollado en Patzcuaro, estado de Michoacán (México).

En el CIDAP se pueden encontrar materiales para impartir cursos de diseño para artesanos. En sus contenidos se distingue un gran respeto por la producción artesanal; se encuentra definido el concepto de "motivo gestor" y hay una valoración adecuada de la participación del diseño.

Otros países: Del 7 al 11 de junio de 1982 se realizó en San José, Costa Rica, la Primera Reunión Interamericana de Artesanos Artífices, con el auspicio de la Cámara Nacional de Artesanía y Pequeña Industria (CANAPI) de Costa Rica y la Secretaría General de la OEA.

En 1994, en la ciudad de Córdoba, República Argentina, se creó la Fundación para el Desarrollo de las Artesanías, FUNDART, con el propósito de contribuir al enriquecimiento de la capacidad empresarial, técnica y productiva de los artesanos. FUNDART es la entidad organizadora de la Feria Internacional de Artesanías y tiene como objetivo promover la creación y estimular la superación individual de los que exponen. Antes ya existía el MATRA, Mercado Nacional de Artesanías

Objetos artesanales de vajilla contemporánea. Sudamérica. [411]

Tradicionales Argentinas, dentro de la Dirección Nacional de Acción Federal e Industrias Culturales del gobierno argentino.

En Brasil existe un "Programa do Artesanato Brasileiro" (PAB), que tiene como objetivo la generación de ingresos y oportunidades de trabajo.

En Guatemala ha habido un auge desde los ochenta en la producción de artesanías, con un crecimiento en la creación de nuevos productos, particularmente en la rama textil. Los diseños tradicionales de las artesanías del país ayudan a conservar el significado, pero en cuanto a su comercialización se crearon nuevos diseños con idénticas técnicas de elaboración. En ellos, aunque se emplean máquinas de confección, el trabajo manual predomina, así como la materia prima y el diseño propio.

La UNESCO tiene una sección de Artes, Artesanía y Diseño, y ha planteado una visión global del papel sociocultural y económico de las artesanías en la sociedad. Se ocupa desde hace años de desarrollar una acción armoniosa y concertada, integrando actividades de formación, producción y promoción, y estimulando la cooperación necesaria entre los organismos nacionales interesados, las organizaciones regionales, las internacionales y las no gubernamentales.

Además, las actividades de la UNESCO en el campo de la promoción están dirigidas esencialmente a reconocer a los artesanos-creadores mediante el "Premio UNESCO de Artesanía", que se otorga cada dos años por región geográfica, y a promover productos de calidad a través de exposiciones en la sede de la organización. Se trata también de contribuir a la comercialización de los productos artesanales en el mercado internacional. Otra actividad es el Certamen "Diseño 21", que incentiva la conexión entre diseñadores y artesanos.

Artesanías y sustentabilidad

En una comunidad del estado de Guerrero, San Agustín Oapan, ubicada en la zona del Alto Balsas, México, los alfareros y pintores de amate (papel-papiro) conservan sus tradiciones y organizaciones de origen étnico; incluso han luchado con gran fuerza en contra de la desaparición de su pueblo, amenazado por la construcción de una presa, lo que ha tenido reconocimiento internacional. En este lugar, la comunidad Náhuatl organizada tiene como lema: "*Quechihua que no tepanozque tlino hualachitle*". Que traducido de la lengua náhuatl quiere decir: "Hacer lo que va a pasar años después".

Objetos de alfarería de la Cañada de los 11 Pueblos. Huancito y Sto. Tomás, Michoacán, México. |412| |413| |414|

Así, mientras algunos piensan que las artesanías son sólo reminiscencias del pasado, cuando los artesanos las realizan, están pensando en futuro, o sea con una clara visión conceptual del diseño.

Estas consideraciones plantean el desarrollo sustentable de la producción regional y de sus productos como uno de los tantos puntos estratégicos de la economía nacional.

Otro aspecto especialmente importante en las artesanías es su relación con la naturaleza y el ambiente. Es importante destacar que la ecología es tan importante que la base de sustento del significado de la expresión artística artesanal es la naturaleza misma. Su cosmovisión es inspirada y explicada a partir de los hechos naturales: con su flora, su fauna, su astronomía, etc. De todo esto surgen sus interpretaciones, leyendas, sueños y tradiciones, que a su vez plasman y expresan en sus trabajos artesanales. Por lo tanto, el deterioro ambiental, la extinción de animales y plantas, además de los efectos en cambios climáticos, van a socavar la continuidad del conocimiento y la tradición del arte popular, especialmente para las futuras generaciones. La ecología, entonces, no es un problema "solamente bio-físico-químico", sino también una problemática de tipo cultural, fundamental para la continuidad y el desarrollo de los artesanos. En la instrumentación de proyectos junto a artesanos, se entiende al diseño como un componente estratégico que participa de un proceso multidisciplinario, que pretende hacer sujetos activos a los productores de las artesanías. Esta "filosofía de la acción" busca la autonomía y no la dependencia de los artesanos.

Bibliografía seleccionada

Kundera, Milan, *La ignorancia*, Tusquets editores, México D.F., 2000.

López Espinosa, Mario (coord.), *Programa Global para el Desarrollo de la Microempresa*, NAFIN, México D.F., 2001. (Equipos de trabajo: CIECAS, Centro de Investigación y Estudios en Ciencias Administrativas y Sociales, Alejandro Hernández; Instituto Politécnico Nacional (IPN), Oscar Súchil; diseño, Fernando Shultz.)

Monsiváis, Carlos, "Arte Popular: Lo invisible, lo siempre redescubierto, lo perdurable. Una revisión histórica", en *Belleza y Poesía en el Arte Popular Mexicano*, Circuito Artístico Regional Zona Centro, Querétaro, México D.F., 1996.

Murillo, Gerardo (Dr. Atl), *Las Artes Populares en México*, Instituto Nacional Indigenista (INI), México D.F., 1980.

Turok, Marta, *Cómo acercarse a la Artesanía* (Consejo Nacional para la Cultura y las Artes), Editorial Plaza y Valdés, México D.F., 1988.

URLs

http://www.azc.uam.mx/cyad/artesanal
http://www.artesaniasdecolombia.com.co

Diseño sustentable

Brigitte Wolf

El término "sustentable" fue originalmente utilizado en la ecología con referencia a las materias primas, la energía y su influencia sobre los ecosistemas. Este concepto se ha expandido a lo largo de los últimos años y hoy en día no se refiere únicamente a la influencia de la producción y el consumo sobre el ambiente, sino que más bien se identifica como un término con un significado mucho más amplio. Félix Guattari sostiene en su libro *Die drei Ökologien*[1] (*Las tres ecologías*) que, además de la dimensión material de la ecología, la dimensión no material y la dimensión social juegan un papel muy importante en la discusión sobre el tema de la sustentabilidad. Dentro de las estrategias de una empresa, esta postura encuentra cabida en el término "Responsabilidad Social Corporativa" (CSR por sus siglas en inglés), por el cual las empresas asumen la responsabilidad por el bienestar psicológico de sus empleados y frente a la sociedad.[2] Las empresas tienen que reaccionar continuamente a los cambios para poder subsistir a largo plazo. El modo en que una empresa se arma y prepara para el futuro dependerá de sus valores éticos, esto es, de la actitud que mantenga frente a la ecología y el diseño en un amplio sentido.

Desde luego, en cuestión del "diseño y ecología" se puede observar cómo desde hace unos años, diseñadores bien intencionados ofrecen, en bazares de fin de semana, productos manufacturados por ellos mismos con procesos simples, desde medias de lana hasta collares de semillas. Así, el concepto de "diseño ecológico" se equipara, de una manera injustificable, con una postura romántico-anti-industrial del *opting out*. El diseño ecológico se encuentra de manera cada vez más frecuente en el mundo de la alta tecnología y es un asunto cuya complejidad requiere de la movilización de todos los conocimientos y recursos científicos disponibles.

La pregunta en realidad es: ¿puede el diseño contribuir a la conservación del ambiente? Rem Koolhaas sostiene: *"Hay diseño y diseño. El primero es como un endulzante, que convierte todo en algo digerible. El otro utiliza la inteligencia para crear nuevas cosas y para renovar otras"*.[3] "Sin duda lo que se necesita es la segunda variante, *'diseño inteligente'*",[4] para que las generaciones actuales y futuras en el planeta puedan llevar una vida de bienestar.

Buckminster Fuller dejaba en claro que la humanidad está forzada a utilizar su inteligencia, ya que no nos fue entregado ningún manual de operación para la *"nave espacial Tierra"*.[5] Por eso, no hay ninguna otra alternativa más que estudiar y comprender la complejidad de los sistemas de la Tierra, para buscar y encontrar soluciones orientadas hacia el futuro que hagan posible la subsistencia del hombre en este planeta.[6]

La inteligencia proyectual permite al hombre crear "herramientas suplementarias"[7] para aumentar su productividad. La alta productividad de las naciones industrializadas va de la mano de un alto consumo de recursos y energía, que implica ataques masivos al planeta. No nos damos cuenta directamente de la forma en que manipulamos los sistemas complejos del ambiente en una relación

[1] Guattari, Félix, *Die drei Ökologien*, Editorial Passagen, Viena, 1994. [Existe una versión en español: Guattari, Félix, *Las tres ecologías*, Pre-texto, Valencia, 1991.]

[2] Wieland, Josef y Conradi, Walter (eds.), *Corporate Citizenship. Gesellschaftliches Engagement-unternehmerischer Nutzen*, Editorial Metropolis, Marburg, 2002.

[3] *Süddeutsche Zeitung Magazin*, 7 de abril de 2006.

[4] El término "diseño inteligente" aquí utilizado no tiene relación alguna con el conocido concepto del mismo nombre empleado por el movimiento religioso iniciado en los EE.UU., que niega la teoría científica darwinista de la evolución.

[5] Buckminster Fuller, R., *Operating Manual for Spaceship Earth*, E.P. Dutton & Co., Nueva York, 1963; en la traducción al alemán: *Bedienungsanleitung für das Raumschiff Erde und andere Schriften*, Verlag der Kunst, Amsterdam, Dresden, 1998.

[6] *ibídem*, p. 48.

[7] Hass, Hans, *Der Hai im Management-Zur Biologie wirtschaftlichen Fehlverhaltens*, Editorial Ullstein, Frankfurt am Main, 1990.

de estímulo-reacción, sino que vemos los daños mucho después. Por esto es difícil descifrar de forma clara las causas de los cambios climáticos.**[8]** Es verdad que el progreso técnico nos ha permitido mejorar nuestras condiciones de vida, pero al mismo tiempo ha sacado de equilibrio a nuestro "sistema Tierra".

Ciclos de la materia

La vida de un producto comienza con la obtención de la materia prima para la producción y termina con el depósito del producto en la basura. En medio del recorrido, encontramos varios procesos, como el de distribución, venta y uso. Es un largo camino y el ciclo de vida de un producto exige en todas las fases la utilización de materias primas y de energía. Este proceso se ve claramente en el diagrama.

Desarrollar productos y servicios de una forma sustentable significa tener en cuenta todas las fases del ciclo de vida de un producto; "de la cuna a la tumba", dicen los ecólogos. Pero al mismo tiempo debe exigirse un desarrollo que vaya más allá y logre la utilización de sistemas "de la cuna a la cuna"; es decir, el planeamiento de un ciclo de materiales cerrado.

Hoy en día la política económica está orientada al crecimiento. Crecimiento significa más producción y más producción significa más consumo de energía, más consumo de recursos no renovables y más producción de desechos y sustancias nocivas. Este proceso no puede continuar infinitamente ya que los recursos disponibles son limitados. Esto fue sostenido por primera vez en 1972 por el Club de Roma con la publicación del libro *Los límites del crecimiento*.**[9]** El Club de Roma profetizó que en el año 2100 la humanidad alcanzará el límite del crecimiento y pondrá en peligro la existencia del hombre dentro del sistema Tierra. Las tesis del libro se basan en extensos análisis del sistema ambiental y exigen, entre otros requisitos, el control del crecimiento industrial, del crecimiento de la población y de la contaminación ambiental. El Club de Roma apunta que el equilibrio ecológico se puede conseguir sólo a través de un cambio fundamental en el sistema de valores y metas de cada uno.

[8] Nunca será revelado el número exacto de personas enfermas o de víctimas mortales del accidente nuclear de Chernobil, ya que muchas de las consecuencias no llevan a la muerte directa sino que se manifestarán con el tiempo. Otro ejemplo son los alimentos manipulados genéticamente. Los daños que causan a la agricultura serán advertidos en los próximos años. Ver también: Capra, Fritjof, *Hidden Connections*, Doubleday, Nueva York, 2000, p. 241 y *pássim*.

[9] Meadows, Dennis L. y otros, *The Limits to Growth*, Universe Books, Nueva York, 1972. [Existe una actualización en español: Meadows, Donella y Randers, Jorgen y Meadows, Dennis. *Los límites del crecimiento. 30 años después*, Galaxia Gutenberg, Barcelona, 2006.]

Ciclo de vida de un producto. |415|

Las predicciones del Club de Roma no se han cumplido en la forma pronosticada: han sido atenuadas a través de la introducción de medidas correctivas. Sin embargo, los masivos daños al ambiente son evidentes y continuarán en nombre del afán de ganancias. Sobre todo en los países de la periferia, que en la mayoría de los casos no poseen leyes ambientales estrictas y en los que son erigidas plantas de producción sucias, es decir, plantas de producción con tecnologías viejas y que en países industrializados están ya prohibidas. Esto crea un conflicto entre la sustentabilidad ecológica y la sustentabilidad social, ya que en los países periféricos se espera, a través de la inversión extranjera, la creación de fuentes de trabajo y otros beneficios económicos. Sin embargo, los daños causados al ambiente afectan a todos los hombres del planeta, independientemente del sistema político y social en el que vivan.

Cambios

Los hechos indican claramente que sólo a través de la reflexión, del cambio en nuestros conceptos de valor y de soluciones nuevas e inteligentes se podrá mantener un equilibrio ecológico a largo plazo. Los diseñadores pueden asumir en este proceso un papel clave, ya que el diseño encuentra, a través de un proceso creativo, soluciones y conceptos para concebir un futuro en el que valga la pena vivir. La condición para ello es el conocimiento. La necesidad de manejar las materias primas y la energía de una forma sustentable, de cuidar los recursos naturales y de evitar la contaminación del ambiente comienza en la cabeza de los directores de empresas, ingenieros, diseñadores y usuarios de productos y servicios industrialmente desarrollados. Los valores éticos, el conocimiento y la experiencia de cada uno influyen en el proceso de cambio ecológico. Para los directores de empresas internacionales no es el conocimiento de los problemas ambientales del planeta lo que conduce sus decisiones. Éstas, seguramente, son tomadas sobre la base de los intereses a corto plazo de sus propios accionistas. Por otro lado, existen empresas que piensan a largo plazo, sobre todo pequeñas y medianas empresas familiares. Pero también entre los *global players* existen empresas que ven más allá del próximo informe semestral y que piensan en su existencia a largo plazo. BP es una empresa ejemplo de ello, ya que ha pasado de ser una compañía petrolera a ser un consorcio internacional de energía, por lo cual el significado de sus iniciales BP cambió de *British Petroleum* a *Beyond Petrol*.[10] BP es consciente de que los recursos fósiles como el petróleo o el gas son finitos. Un consorcio energético puede sobrevivir a largo plazo sólo si encuentra oportunamente alternativas sustentables. Esta empresa invierte, por ejemplo, en la investigación y desarrollo de fuentes regenerativas de energía y de combustibles biológicos renovables para automóviles.

Los procesos de cambio serán iniciados y guiados a través de la comunicación abierta de información sobre los problemas ecológicos y sus inconvenientes, y por medio de la creación de una conciencia ecológica en la sociedad. Fomentando el sentimiento de responsabilidad por el ambiente, encontrando una entrada para el tema ambiental en el terreno político, reforzando las actividades en el terreno de la investigación y enseñanza, se lograrían leyes que sancionen conductas lesivas para nuestro ambiente. En consecuencia, se podría notar que las soluciones que el diseño bien pensado brinda, pueden mejorar de una forma sustentable las condiciones de vida.

Resistencia

Cada evolución causa por regla una contraevolución. De este modo es comprensible que en la región altamente industrializada de EE.UU. se genere una resistencia contra los avances tecnológicos. En el año 1969 se formó en San

[10] http://www.bp.com/home.do?categoryId=1

Francisco la organización "*Friends of the Earth*", que hoy está representada en 70 países del mundo.[11] En 1971, un grupo de activistas protestó contra las pruebas nucleares subterráneas del gobierno norteamericano frente a las costas de Alaska. De esta acción nació la organización ecológica internacional *Greenpeace*.[12]

Greenpeace comenzó a hacerse notar en Alemania con acciones espectaculares hace más de 25 años, y logró resultados dignos de mención. Un pequeño grupo de protectores del ambiente puso en evidencia los daños ecológicos causados por el comportamiento de las grandes empresas frente a los ojos de la opinión pública y de los medios de comunicación. Finalmente, las acciones de *Greenpeace* fueron tan exitosas debido a que sus operaciones ocupaban los mejores espacios en los medios de comunicación. En 1980 un grupo de activistas de *Greenpeace* detuvo con lanchas neumáticas el barco-tanque *Kronos* que, bajo contrato de la firma Bayer, tenía como objetivo verter sustancias ácidas (*Dünnsäure*) en el Mar del Norte.[13] Como resultado de las acciones de *Greenpeace*, Bayer dejó de verter en 1982 sustancias ácidas de desecho y desde 1990 este tipo de vertidos quedaron legalmente prohibidos en Alemania.

Los medios de comunicación informan únicamente sobre lo actual. Esto significa que los temas ambientales quedan restringidos a lo que pasa en el momento y sólo recibimos noticias sobre fallas en centrales nucleares, escape de emisiones de una fábrica, inundaciones, ciclones o accidentes. Son muy pocas las acciones de *Greenpeace* que hayan surtido efecto en los últimos años. La información sobre efectos a largo plazo o de los daños causados por catástrofes al ambiente no es actual y por eso es difícil que aparezca en noticieros televisivos o en la prensa diaria. Simultáneamente, las organizaciones ambientales poseen amplia información, que distribuyen por sus propios canales informativos. Para ello utilizan intensamente Internet y es aquí donde la información sobre los daños duraderos al ambiente está disponible para todo aquel que tenga interés en procurar este tipo de datos.

A través de las actividades de las organizaciones ambientales como *Greenpeace* o BUND[14] aumentó la atención y crítica de la sociedad en los años sesenta y setenta. Con estos movimientos como referencia, se organizaron grupos interesados en proteger el ambiente. A partir de ellos se formaron grupos políticos nacionales con el mismo propósito. En 1980 estos grupos nacionales se convirtieron en el partido político Los Verdes[15] que en 1983 entró al parlamento alemán como partido político oficial. Debido a su creciente aceptación dentro de la sociedad, Los Verdes fueron capaces de hacer presión sobre los partidos políticos ya establecidos. A lo largo del tiempo, cada vez más ideas "verdes" han sido integradas al programa del gobierno. Fue a partir de ello que se consideró al rebelde grupo de Los Verdes como un partido capaz de gobernar.

Investigación

Paralelamente al desarrollo en el terreno político y al desarrollo de una conciencia ambiental, se refuerzan también las actividades de investigación y enseñanza. En los años ochenta se crearon distintas instituciones dedicadas a la investigación de los problemas del ambiente. El primer gran instituto de investigación ambiental de importancia internacional fue el Instituto para Clima, Ambiente y Energía de Wuppertal, fundado y dirigido por Ernst Ulrich von Weizsäcker. El Instituto de Wuppertal investigó y desarrolló modelos, estrategias e instrumentos para el desarrollo sustentable a nivel regional, nacional e internacional.[16] Debido a sus actividades de investigación, este instituto logró en poco tiempo el reconocimiento internacional.

[11] http://www.foe.org

[12] http://www.greenpeace.org

[13] *Dünnsäure* es el "término empleado para nombrar los desperdicios líquidos de la fabricación de dióxido de titanio y colorantes que contienen hasta un 24% de ácido sulfúrico. (*Dünn* quiere decir "disuelto"). Los *Dünnsäure* están compuestos, entre otros, por arsénico metálico, plomo, cadmio y cromo. Durante mucho tiempo, estas sustancias eran arrojadas en altamar o por medio de tuberías vertidas en el mar. Hoy, gran parte de estas sustancias es reemplazada en Alemania. El vertido en las aguas alemanas del Mar del Norte está prohibido por ley desde 1990. Muchos estados no poseen aún una prohibición para el vertido de estas sustancias". http://www.wasser-wissen.de/abwasserlexikon/d/duennsaeure.htm

[14] El BUND es la organización ecológica más grande de Alemania y es la sección alemana de "Friends of the Earth International", ver: http://www.bund.net

[15] El color verde representa en Alemania el pensamiento ecológico. El partido político Los Verdes surge de ello.

[16] http://www.wupperinst.org/Seiten/kurzdarstellung.html

El trabajo en los noventa del Instituto de Wuppertal fue principalmente influido por su fundador y por Friedrich Schmidt-Bleek. Ellos sostienen que los seres humanos en la Tierra podrían vivir bien si los beneficios fueran repartidos de forma equilibrada y si las materias primas y la energía fueran utilizadas de una forma sustentable. Von Weizsäcker formuló *el Factor 4*,[17] que exige cuadruplicar la eficiencia de los productos y servicios: el uso de productos y servicios se debe duplicar y al mismo tiempo el gasto de recursos y energía se debe reducir a la mitad. Friedrich Schmidt-Bleek va más allá y plantea el *Factor 10*.[18] Esta tesis sostiene que los países altamente industrializados deben reducir el consumo de materias primas y energía a una décima parte de los valores actuales a través de soluciones inteligentes. "*Una décima parte debe alcanzarles a los ricos.*"[19] Schmidt-Bleek le asigna al diseño un papel central en el proceso de cambio. Parte del punto en el cual a través de soluciones inteligentes es posible disminuir hasta 1/10 el impacto sobre el ambiente en los países industrializados, sin por ello reducir el estándar de vida. El diseño ecológico tiene que ser completo e inteligente, y no desagradable ni simple. Schmidt-Bleek ve en la capacidad del diseñador de relacionar los conocimientos de distintas ciencias para desarrollar conceptos sustentables, la solución para disminuir drásticamente el "consumo" del ambiente. Schmidt-Bleek no se limita a proponer, sino que en su instituto se desarrollan métodos e instrucciones para que puedan ser utilizados por los diseñadores en el proceso de diseño. Estos métodos incluyen ciclos completos de materia y analizan cada etapa del proceso "de la cuna a la tumba", es decir, la extracción de materia prima, la producción, distribución, utilización, eliminación y/o reutilización.[20] Estos principios y los nuevos conocimientos sobre nuestro ambiente se incorporan desde finales de los años ochenta en la enseñanza del diseño. En varias universidades se dan cátedras sobre ecología y diseño; así, por ejemplo, en 1991 comenzaron las clases regulares sobre el tema, en la Universidad de Ciencias Aplicadas de Colonia, Alemania.[21]

Recomendaciones para un diseño sustentable

En un trabajo del Instituto de Wuppertal y el grupo *Gestaltete Umwelt* (ambiente diseñado),[22] se confeccionaron los criterios necesarios para un diseño inteligente y sustentable. Estos criterios fueron presentados en la exposición itinerante del Instituto Goethe: "*Gestaltete Umwelt, perspectivas para un ambiente ecológico*", que recorrió varias ciudades del mundo entre los años 1995 y 1999, y que planteaba los siguientes puntos:

- Ahorro de energía y materias primas
- Durabilidad
- Estética atemporal
- Evitar el uso de materias dañinas
- Fácil reparación
- Sociabilidad
- Nuevos conceptos de uso
- Uso de energías alternativas y renovables
- Uso de tecnologías actualizables[23]

Cada diseñador interviene en los ciclos de materia y energía naturales con el desarrollo de un producto o un servicio, sin poder estimar o entender siempre el impacto que esto tendrá en el ambiente. Los estudios más precisos, la prevención y una forma de pensamiento transversal son herramientas que el diseñador tiene

[17] Weizsäcker, Ernst Ulrich von; Lovins, Amory B.; Lovins, L. Hunter, *Factor Four. Doubling Wealth-Halving Resource Use*, Earthscan, Londres, 1997. En la primera edición en alemán: *Faktor Vier. Doppelter Wohlstand-halbierter Naturverbrauch. Der neue Bericht an den Club of Rome*, Editorial Droemer Knaur, Munich, 1995.

[18] Schmidt-Bleek, Friedrich, *The Fossil Makers*, Birkhäuser, Basel, Boston, Berlín, 1993. En la traducción al alemán: *Wieviel Umwelt braucht der Mensch? Faktor 10 - das Maß für ökologisches Wirtschaften*, Editorial Birkhäuser, Basel, Boston, Berlín, 1994.

[19] *ibídem*, p. 167.

[20] Schmidt-Bleek, Friedrich y Tischner, Ursula, *Produktentwicklung, Nutzen gestalten-Natur schonen*, Schriftenreihe des Wirtschaftsförderungsinstituts 270, WIFI, Austria, s.n.

[21] En 1991 Günter Horntrich ocupó la primera cátedra de Diseño y Ecología, en la Universidad de Ciencias Aplicadas de Colonia, Alemania.

[22] El grupo de trabajo *Gestaltete Umwelt* resultó de una cooperación entre Brigitte Wolf y Meyer Voggenreiter con el Instituto Goethe de Bruselas: curaduría y realización de la exposición *Design and Environment*, 1991 en Gante, Bélgica.

[23] AG Gestaltete Umwelt, Catálogo de exposición, Gestaltete Umwelt-*Perspektiven für eine ökologische Zukunft / Designing the Enviroment-Perspectives for an Ecological Future*, Köln, 1995.

que usar para desarrollar soluciones sustentables. Se debe reflexionar sobre las conductas habituales del oficio y ponerlas en tela de juicio. Las alternativas útiles que se desarrollen tienen que estar bien justificadas. Por ejemplo, se podrían proponer opciones para el transporte de personas, en lugar de ofrecer transportes individuales; se podría proponer el uso comunitario de los medios públicos de transporte o el uso de energías renovables, como la energía eólica o la energía solar, en vez del uso de energías que son limitadas, como el petróleo o el gas. De igual forma, se puede proponer la reutilización de los envases, en vez de simplemente tirarlos a la basura.

El *life-cycle-analysis*[24] es un método que permite estructurar y analizar el consumo de materias primas y energía en las distintas fases de la vida de un producto o servicio. Para un análisis detallado del impacto sobre el ambiente por la fabricación de un producto o servicio se requiere un *Input-Output-Analysis*.[25] Este tipo de análisis ofrece la posibilidad de averiguar en forma exacta qué entra y qué sale en las distintas fases de un proceso de producción, desde la extracción de la materia prima hasta la distribución de los productos terminados. Lo que entra son deshechos, elementos tóxicos, energía, etc., y lo que sale después del procesamiento son productos terminados y subproductos semi-terminados.

El Instituto de Wuppertal desarrolló para ello la norma MIPS (Intensidad de Material por Unidad de Servicio),[26] que sirve para medir cuánto del medio ambiente se consume para la fabricación de un producto o servicio. El consumo del ambiente es también reconocido como la "mochila ecológica",[27] que es un valor que en cada producto o servicio está invisiblemente inscripto. La "mochila ecológica", o valor MIPS, conforma, según la opinión de los expertos en ambiente, no sólo las bases para descifrar cuánto se consume del ambiente: a partir de este dato, también, puede calcularse el valor real de venta de un producto o servicio.

Una reducción en el consumo de energía y materias primas sólo es posible si se realizan análisis exhaustivos para encontrar y poder identificar plenamente los puntos débiles en cada una de las fases de la producción. Así se puede decidir si un procedimiento debe ser optimizado o si se puede reemplazar por otro nuevo: dónde y cómo se puede ahorrar materia y energía, eliminar o por lo menos reducir la producción de sustancias nocivas, comprobar si otras tecnologías o materiales son más adecuados, tener como alternativa otras fuentes de materia prima, encontrar canales de distribución alternativos, etc. Lo más importante es disponer de números y hechos concretos y no comportarse o reaccionar sobre la base de suposiciones.

Reglas y sanciones

Para impedir que la producción industrial continúe con la contaminación del agua, el aire y el suelo, en los años noventa se promulgaron en los países industrializados varias leyes. A las empresas se les impusieron en primer lugar algunas condiciones con respecto a la producción de emisiones y aguas vertidas. Comenzó entonces la era de las tecnologías *End of the pipe*. Por todas partes se instalaron filtros para cumplir con el límite de emisiones aprobado. El papel de las empresas de seguros fue muy importante en este proceso. Las aseguradoras se niegan a pagar a aquellas empresas que no cumplan con las condiciones establecidas ya que corren el peligro de tener que cubrir daños incalculables. Pronto muchas empresas reconocieron que producir de una forma limpia no es solamente ecológico sino sobre todo económico. Adoptando estas reglas, se impide un impacto negativo en el ambiente y en nuestra salud.

[24] Aplicado a la fabricación de un producto, el *life-cycle-analysis* estructura en detalle todos los procesos de producción necesarios: arroja datos de medición precisos, desde la obtención de las materias primas, pasando por el transporte y el uso del producto, hasta su reutilización o su posible eliminación.

[25] El análisis *Input-Output* permite averiguar a los productores cuánta energía y materias primas se utilizan en cada una de las fases del proceso de producción y cuántas sustancias de desperdicio sólidas, líquidas y gaseosas son generadas.

[26] Ritthoff, Michael; Rohn, Holger; Liedtke, Christa, en cooperación con Thomas Merten, *Calculating MIPS, Ressource productivity of products and services*, Wuppertal Institut für Klima, Umwelt, Energie, Wuppertal Spezial 27e, Wuppertal 2002: http://www.wupperinst.org/Projekte/mipsonline/ y *op. cit.*, 1994, p. 99 y *pássim*.

[27] La "mochila ecológica" describe el consumo del ambiente implícito en cada producto o servicio.

En 1996 se introdujo un sistema de certificación ambiental DIN EN ISO 14 000. [28] Empresas que se sienten responsables por el ambiente consiguen la certificación. Para las grandes empresas internacionales, dicho certificado es hoy en día un requisito evidente. Por esto exigen también un certificado a sus proveedores y socios. Este es un factor importante para las empresas de los países periféricos, que quieren exportar a mercados en los que rigen normas ambientales muy detalladas. La protección al ambiente comienza, entonces, con la certificación a las empresas que están al principio de la cadena de producción para evitar, o por lo menos reducir, el daño. Así, los procesos de producción de cada empresa tienen que ser planeados de forma completa, incluyendo a todas aquellas empresas relacionadas en el proceso (proveedores, maquiladoras, etc.).

Productos "bio"

Soluciones de bajo impacto ambiental y ecológico son siempre bien recibidas cuando muestran también ventajas económicas. Esto vale tanto para el uso privado como para la producción. Los productos y servicios ecológicos no tienen problemas para encontrar sus compradores, sobre todo si no son más caros que los productos convencionales. El valor agregado de lo ecológico le hace bien a la conciencia ambiental del usuario sin causar grandes estragos en su bolsillo. Así, muchas personas en los países industrializados se interesan por alimentos ecológicamente producidos y esto se nota en el aumento de las ganancias de los productores. Claro que no es sorprendente, pues, hasta ahora, los productos biológicos ocupan un porcentaje muy reducido del mercado. La carne de pollo biológicamente producida representa únicamente el 0,3% del mercado en Alemania, y la del huevo, un 4,5%. [29] La razón para este bajo porcentaje en las ventas de productos biológicos es básicamente el precio. Los productos "bio" son generalmente 20% ó 30% más caros que los alimentos producidos de una manera industrial; a esto se le agrega que en el público siempre existe la duda de si lo "bio" es realmente "bio".

Entretanto, encontramos en el mercado una gran cantidad de productos que se declaran bio-productos o eco-productos. Para que los consumidores se orienten, se han creado diferentes sellos de control. El proceso de evaluación para conseguir dichos sellos son, para el comprador, muy poco, o en varios casos, nada transparentes. Así, los consumidores potenciales se preguntan a menudo si en verdad el producto contiene lo que en la etiqueta se promete y si el precio es realmente justificable.

Periferia

Son pocos los países que salen ganando con los avances de la industrialización. En el mundo entero viven alrededor de 1.200 millones de personas con menos de un dólar por día, es decir 19% de la población mundial. Estas personas viven a la sombra de la sociedad industrializada; no reciben los "beneficios" de sus productos y servicios y, además, padecen las consecuencias negativas de la producción industrial. Para muchos no hay trabajo, educación, servicios de salud, y no tienen acceso al consumo, a pesar de que esto sería teóricamente posible de acuerdo con las tesis de Schmidt-Bleek.[30] La lucha contra la pobreza y el mejoramiento de las condiciones de vida son los principales objetivos de cualquier ley medioambiental. La Organización de las Naciones Unidas (ONU) se ha puesto como meta reducir la pobreza en el mundo en un 50%.[31]

La economía internacional se compone en un 90% de pequeñas y microempresas, que ocupan entre 1 y 50 trabajadores.[32] Estas empresas no se pueden excluir si se habla de producir de una forma sustentable. Al contrario, es aquí donde se

[28] Las bases de un sistema de administración ambiental están formadas por la serie de normas DIN EN ISO 14 000 y consecutivas; las exigencias relevantes para la certificación están comprendidas dentro de las normas DIN EN ISO 14 001, *"Umweltmanagementsysteme-Spezifikation mit Anleitung zur Anwendung"* (Edición 10/1996).

[29] Zentrale Markt- und Preisberichtstelle für Erzeugnisse der Land- und Forst- und Ernährungswirtschaft, *Bio: Kleine Marktanteile, hohe Wertschöpfung*, Bonn 2006, ver: http://www.zmp.de/Login/default_oekomarkt.asp

[30] Human Development Reports 2005, http://hdr.undp.org/reports/global/2005/.

[31] UNIDO, Country-Regional-Action, Goal 1.http://www.un-ngls.org/MDG/countryregionalaction.htm

[32] Masera, Diego, "Eco-design for Micro and Small Enterprises (MSEs) in Developing Countries", *s.e*, p. 4.

requiere negociar, ya que la influencia destructiva en el ambiente de cada productor puede ser pequeña individualmente, pero en suma es muy considerable.

En los países industrializados se difunden los conceptos de dirección de las empresas medianas, cuya visión apunta hacia la sustentabilidad como modelo del éxito. La mayoría de las empresas medianas y pequeñas son empresas familiares que por varias generaciones se han mantenido así y que querrán seguir conservando esta tradición. En consecuencia, es más importante para este tipo de empresas asegurar su existencia a largo plazo que la obtención de pequeñas ganancias a corto plazo. Esto funciona de otra forma en las grandes empresas, en las que sus directores y accionistas quieren y necesitan ganar dinero rápidamente.

Para muchas otras empresas, sean pequeñas, grandes o medianas, lo más importante es sobrevivir; conseguir los recursos necesarios para poder pagar las cuentas del mes siguiente tiene prioridad absoluta. Consecuencia de ello es que implementar procesos empresariales o desarrollar productos y servicios ecológicos y sustentables es comprendido como un lujo. El empleo de estrategias sustentables y el desarrollo inteligente de productos puede ser también la llave del éxito para las empresas. Estas tienen la oportunidad de ofrecer productos y servicios regionales de origen y, de esta forma, asegurar para sí mismas la fabricación de productos con características únicas, con lo que garantizan al mismo tiempo un buen estándar de calidad a sus clientes.

El modelo de la naturaleza

En el campo de la técnica, la naturaleza es utilizada como modelo para encontrar soluciones ecológicas y sustentables: este enfoque se conoce bajo el término de biónica.[33] Pero, también, refiriéndonos a procedimientos estratégicos, el hombre puede aprender mucho de la naturaleza, ya que él es el ejemplo perfecto por haber sobrevivido todas las fases de la evolución. La adaptación y la capacidad de estar interconectado a varios sistemas simultáneamente son cualidades que la naturaleza muestra que son básicas para evolucionar. Esta adaptación significa poder anticipar los cambios técnicos y encontrar así las soluciones necesarias a tiempo. Para los procesos de interconexión en un ámbito empresarial, internet ofrece grandes posibilidades, ya que cuando muchas pequeñas empresas están conectadas entre sí se vuelven más fuertes. Como ejemplo tenemos a Bionade.[34] Es una cervecería alemana que entró en dificultades financieras en 1995 y que comenzó entonces con un largo proceso de investigación para desarrollar una bebida refrescante, fermentada y no alcohólica, hecha únicamente con ingredientes biológicamente producidos. Esta empresa tiene ahora mucho éxito. En el afán del movimiento *wellness*, este producto bajo en azúcar, con alto contenido de minerales y que ofrece varios sabores, ha pasado de ser un producto regional de nicho a ser una bebida de culto entre la gente joven y para todas aquellas personas que buscan una bebida sana y refrescante. Los agricultores de la región, que decidieron cambiar su sistema de producción a un sistema de bio-producción, se garantizan así la venta de las cosechas completas de bio-cebada y bio-sauco. Bionade se conoce hoy también fuera de Alemania.

Diseño sustentable en países periféricos

Protección al ambiente y eco-eficiencia son conceptos que no sólo conciernen a los países industrializados, sino también a los periféricos. Los grandes consorcios fabrican y distribuyen sus productos en todo el mundo, con lo que establecen las normas del comercio internacional. Diego Masera es el coordinador del programa

[33] Nachtigall, Werner, *Bionik. Grundlagen und Beispiele für Ingenieure und Naturwissenschaftler*, Editorial Springer, Heidelberg, 1998.

[34] http://www.bionade.de/

ambiental de la PNUMA (Programa de Naciones Unidas para el Medio Ambiente) y se ha concentrado especialmente en el análisis de las ventajas que trae la producción ecológica en las pequeñas empresas de los países periféricos. Los productores regionales tienen, en su opinión, cuatro posibilidades:

1. Pueden seguir fabricando los mismos productos regionales y al mismo tiempo enfrentar la creciente competencia por medio de su presencia en mercados internacionales.

2. Pueden intentar producir y vender productos que sustituyan a los productos de importación.

3. Pueden convertirse en sub-empresas o proveedores de las empresas que se desarrollan en el ámbito internacional.

4. Pueden intentar ofrecer directamente sus propios productos en mercados internacionales.[35]

Para tener éxito en cualquiera de las variantes mencionadas, las empresas requieren del conocimiento sobre nuevas tecnologías y cómo usarlas de forma eficiente. Asimismo, requieren del conocimiento necesario sobre procesos de desarrollo innovadores y de consejeros que los pongan en marcha. Se requiere también de conocimientos administrativos y de datos sobre el mercado y sus grupos objetivos, así como conocimiento sobre leyes actuales y el impacto que la propia producción crea en el ambiente. Para las pequeñas empresas es difícil conseguir un buen precio para la compra de materiales y componentes importados, ya que precisan un volumen muy bajo y en la mayoría de los casos no tienen acceso al capital que se necesita para iniciar el emprendimiento.[36]

Masera propone un programa en el cual estas empresas abran por medio del diseño ecológico nuevas y mejores oportunidades para estar presentes en el mercado y con ello conseguir mejores ganancias. Las pequeñas empresas pueden crear, por medio de un diseño ecológico inteligente, un valor agregado en sus productos: con nuevos y mejores productos pueden crear nuevos mercados, tanto nacionales como internacionales; con productos regionales de calidad se puede reemplazar a los importados, y ofrecer productos acordes con las costumbres de vida de los compradores. Cuando se encuentran nuevos mercados se abren nuevas plazas de trabajo y con ello se propaga el uso de nuevas tecnologías. Las ventas de las empresas crecen y con ellas también las ganancias, y el impacto ambiental se reduce por medio del planeamiento ecológico eficiente de los procesos de producción. Finalmente, una producción sustentable y respetuosa del ambiente brinda beneficios a la calidad de vida de todos.[37]

Las ventajas del diseño ecológico e inteligente son claras. Condiciones para una exitosa aplicación de estos conceptos son la creación de una conciencia por medio de información, acceso al conocimiento, trabajo de investigación y la existencia de medidas y directivas económicas y políticas adecuadas. Para apoyar a micro y pequeñas empresas en la producción sustentable, Masera exige programas políticos que creen un marco económico apto y, también, poner a disposición de dichas empresas las ayudas financieras pertinentes. Masera considera que el cambio a un sistema de producción ecológicamente eficiente es una parte esencial de los programas de fomento económico regional.[38]

Los países periféricos son vistos por los *global players* como un nuevo mercado que será "beneficiado" por el mundo del consumo de los países industrializados. Sin duda, todos los seres humanos tienen el derecho de habitar el planeta bajo las mismas condiciones de vida. Si en todo el mundo se alcanzara la misma calidad de vida de los países industrializados con el mismo consumo de recursos y energía, serían necesarias cuatro o cinco Tierras.[39] Sólo a través del uso sustentable de materias primas, recursos naturales y energía, y a través del desarrollo de alterna-

[35] Masera, Diego, *op. cit.*, p. 6.

[36] *ibídem*, p. 6 y *pássim*.

[37] *ibídem*, p. 15 y *pássim*.

[38] *ibídem*, p. 11.

[39] Masera, Diego, *Producción más limpia - Consumo sustentable*, presentación: Mesa Redonda Nacional de PML, Cuba 2005, BUND und Misereor (eds.), *Zukunftsfähiges Deutschland. Ein Beitrag zu einer global nachhaltigen Entwicklung*, Birkhäuser, Basel, 1996.

tivas inteligentes, se puede alcanzar la misma calidad de vida para todos. El diseño contribuye a estimular a través de la integración de las distintas áreas del conocimiento el desarrollo de soluciones viables y aceptables por los usuarios.

Bibliografía seleccionada

Buckminster Fuller, R., *Operating Manual for Spaceship Earth*, E.P. Dutton & Co., Nueva York, 1963.

Guattari, Félix, *Las tres ecologías*, Pre-texto, Valencia, 1991.

Masera, Diego, *Producción más limpia - Consumo sustentable*, presentación: Mesa Redonda Nacional de PML, Cuba 2005, BUND und Misereor (eds.), *Zukunftsfähiges Deutschland. Ein Beitrag zu einer global nachhaltigen Entwicklung*, Birkhäuser, Basel, 1996.

Schmidt-Bleek, Friedrich, *The Fossil Makers*, Birkhäuser, Basel, Boston, Berlín, 1993. En la traducción al alemán: *Wieviel Umwelt braucht der Mensch? Faktor 10 - das Maß für ökologisches Wirtschaften*, Editorial Birkhäuser, Basel, Boston, Berlín, 1994.

Apéndice

Documento programático

Primera Reunión de la Red Historia del Diseño en América Latina y el Caribe
La Plata, 12 de octubre 2004.

El objetivo de la reunión fue acordar con los integrantes de la red HDAL el enfoque del proyecto y el método de trabajo. El amplio panorama de intervenciones y los trabajos recibidos permitió a cada investigador/a comparar su punto de vista con el de los colegas. Se determinó que el denominador común del proyecto de investigación fuera el rescate de la dimensión política y pública del diseño, que ha caído casi en el olvido durante la década del '90 del siglo XX. En otras palabras: mantener conciencia del contexto sociocultural y socioeconómico en los cuales el diseño industrial y gráfico se manifiestan.

Como conclusión de las jornadas, Gui Bonsiepe sintetizó en un documento el enfoque y el método de trabajo. No son recetas para escribir una historia, la orientación no pretende tener validez universal: es el marco de referencia que garantizará cierta coherencia en las contribuciones. Esta forma de trabajo dio como resultado mucho más que una mera compilación de *papers* individuales.

Documento programático

1

El tema central de la investigación es la historia del diseño gráfico e industrial, sin menospreciar manifestaciones en el campo de la moda, de textiles, del diseño gráfico en el cine y de la TV. El trabajo se inserta en un proyecto mucho más amplio que el actualmente planificado: la historia de la cultura material y simbólica en América Latina y el Caribe; es decir, un trabajo de la antropología de lo cotidiano.

2

Como regla principal de la investigación científica se opta por el siguiente enfoque: basarse en los hechos, las fuentes originales, los documentos, la base empírica. Conviene colocar el diseño en el contexto de la industria de la comunicación y de la industria fabril. Pues las empresas e instituciones son en buena medida las que constituyen el eslabón entre proyecto y sociedad.

3

Una descripción pura u "objetiva" no existe. En cualquier texto intervienen inevitablemente los juicios. Pero no interesan las opiniones, sino los argumentos.

4

No conviene abordar la investigación desde la perspectiva de la historia del arte, ya que desde ella se corre el riesgo de tratar el diseño predominante, y hasta exclusivamente, como fenómeno visual-estético-semiológico, y de sustituir un discurso empírico por un discurso especulativo de carácter paraliterario y parafilosófico.

5

Un punto difícil de resolver será (y es) la interacción entre hechos político-sociales de la historia nacional y hechos de diseño. Habrá que evitar un simple paralelismo narrando por un lado la historia política y por el otro la historia del diseño. La clave está en encontrar los enlaces entre ambos dominios. Este proyecto pretende ir más allá de una mera cronología aunque, por cierto, los datos cronológicos proporcionan el marco de la narrativa histórica.

6

Conviene incluir el mundo del diseño popular y anónimo, pues todos los artefactos materiales y semiológicos son diseñados, pero solamente de algunos se puede trazar el origen. Si se mencionan nombres de proyectistas deberían, en lo posible, también ser mencionados los nombres de las empresas y/o instituciones en los cuales el diseño ha sido desarrollado. Ya que diseñar no es un acto creativo individual sino una actividad social, es decir que se despliega en un contexto determinado y en equipo, la investigación no debería fijarse ni en "héroes" ni en "heroínas", sin menospreciar los aportes individuales.

7

Es recomendable no limitarse a la investigación de los productos "estrella", como sillas y lámparas en el campo del diseño industrial, o de afiches y logotipos en el campo del diseño gráfico. En la opinión pública, frecuentemente se asocia el diseño, de manera reduccionista, con el estrecho universo de productos de consumo (y de la decoración de interiores); por eso sería recomendable incluir también otros productos, como herramientas de trabajo, instrumental médico, libros escolares, formularios. El diseño de información prácticamente no figura en los libros de historia del diseño gráfico. Por lo tanto, se ofrece una oportunidad para entrar en este territorio y superar la atención puesta en el espectro de manifestaciones tradicionales del diseño.

8

Aunque los participantes, en su mayoría, están ligados a una institución universitaria e involucrados en la enseñanza, la investigación no debería cerrarse a la historia de la enseñanza del diseño, para evitar un crecimiento de la brecha entre el mundo académico y el mundo industrial.

9

Es preferible no usar texto donde el uso de imágenes es más apropiado, no contar de nuevo lo que una ilustración muestra. El uso de recursos visuales, por ejemplo en forma de líneas de tiempo, diagramas, cuadros, caracterizará este tipo de investigación, que no debería estar dominada por el texto.

10

Los textos necesitan pasar por una secuencia de revisiones para eliminar incoherencias e imprecisiones y para ajustar detalles. Para aproximarse a una versión más madura, es recomendable recurrir a la ayuda de otras personas vinculadas con el campo de estudio. El procedimiento tradicional de las revistas científicas con *referees* anónimos no es necesariamente un modelo apropiado y productivo para la investigación.

First Things First-1964

El manifiesto original *First Things First* fue publicado, con 22 firmas, en *The Guardian*, abril de 1964.

Un manifiesto

Nosotros, los abajo firmantes, somos diseñadores gráficos, fotógrafos y estudiantes que hemos sido criados en un mundo donde nos han presentado persistentemente las técnicas y el sistema de publicidad como los medios más lucrativos, efectivos y deseados para usar nuestros talentos. Hemos sido bombardeados con publicaciones dedicadas a esta creencia, que han aplaudido el trabajo de quienes azotaron su habilidad e imaginación para vender cosas como: alimento para gatos, polvos estomacales, detergente, productos para la caída del cabello, dentífrico multicolor, loción para después de afeitarse, loción para antes de afeitarse, dietas para bajar de peso, dietas para subir de peso, desodorantes, agua con gas, cigarrillos, *roll-ons*, *pull-ons* y *slip-ons*.

En gran medida el esfuerzo más grande de quienes trabajan en la industria de la publicidad es desperdiciado en estos propósitos triviales, que contribuyen poco o nada a nuestra prosperidad nacional.

Junto a un número creciente de público general, nosotros hemos alcanzado un punto de saturación en el cual el agudo grito de venta al consumidor no es más que un mero ruido. Creemos que hay otras cosas más merecedoras de la aplicación de nuestra habilidad y experiencia. Hay señales para calles y edificios, libros y revistas, catálogos, manuales de uso, fotografía industrial, material didáctico, películas, documentales, publicaciones científicas e industriales y todos los otros medios por los cuales promovemos nuestros comercio, educación, cultura y mayor conciencia del mundo.

No defendemos la abolición de la alta presión de la publicidad de consumo: esto no es posible. Tampoco queremos restarle ni un poco de diversión a la vida. Pero proponemos una inversión de las prioridades a favor de las formas de comunicación más útiles y duraderas. Esperamos que nuestra sociedad se canse de los trucos de comerciantes, de los vendedores de estatus y de los que buscan persuadir de manera encubierta, y que la demanda primordial de nuestras habilidades sea para propósitos más valiosos. Con esto en mente, proponemos compartir nuestra experiencia y nuestras opiniones y ponerlas a disposición de colegas, estudiantes y cualquier otro que pueda estar interesado.

Edward Wright	Ivor Kamlish	Anthony Froshaug	Gerry Cinamon
Geoffrey White	Gerald Jones	Robin Fior	Robert Chapman
William Slack	Bernard Higton	Germano Facetti	Ray Carpenter
Caroline Rawlence	Brian Grimbly	Ivan Dodd	Ken Briggs
Ian McLaren	John Garner	Harriet Crowder	
Sam Lambert	Ken Garland	Anthony Clift	

Cuadros

Estado + Diseño*

Políticas, programas y creación de organizaciones estatales que incidieron directa o indirectamente en la actividad del diseño.

	1950	1960	1970
		Estado de Bienestar	Crisis del Petróleo
	1948. Creación de CEPAL. 1959. Revolución Cubana. 1959. Bloqueo de EE.UU. a Cuba. 1959. Creación del BID.	1961. Alianza para el Progreso. 1969. Pacto Andino.	1973. Golpe de Estado en Chile. Avance de la economía monetarista en la región.
.ar	1958\|66. Gobiernos constitucionales	1966\|73. Gobiernos militares	1973\|76. Gobiernos constitucionales
	1949. Creación de la Secretaría de Informaciones. 1953. Ley 11.122 de Radicación de capitales extranjeros. 1956. D. Ley 4161 de Prohibición de símbolos y propaganda peronista. 1956. Creación del Instituto Nacional de Tecnología Industrial (INTI). 1958. Ley 14.780 de inversiones extranjeras. 1958. Instituto de Diseño Industrial (IDI-UNL)	1962. Visita de autoridades nacionales a la HfG Ulm. 1963. Creación del Centro de Investigaciones de Diseño Industrial (CIDI), dependiente del INTI.	1978. Copa Mundial de Fútbol.
.br	1956\|64. Gobiernos constitucionales	1964\|84. Gobierno militar	
	1950. Copa Mundial de Fútbol. 1952. Creación del *Banco Nacional de Desenvolvimento Econômico e Social* (BNDES). 1955. Plan de metas para el desarrollo económico. 1955. *Instituto Superior de Estudos Brasileiros* (ISEB).	1963. Creación de la ESDI, por iniciativa del estado de Guanabara. 1964. Propaganda Oficial de la Dictadura. "Brasil Potencia 2000". 1968. Creación del IDI. 1972. Creación *Serviço Brasileiro de Apoio às Micro e Pequenas Empresas* (SEBRAE).	1973. Programa de incentivo al diseño del Ministerio de Industria y Comercio. 1975. El Instituto Nacional de Tecnología forma un núcleo de diseñadores e ingenieros. 1975. INTERBRAS (Agencia de Petrobras). Creación de la marca TAMA. Electrodomésticos para mercados emergentes.
.cl		1964\|73. Gobiernos constitucionales	1973\|90. Gobierno militar
	1952. Creación del Servicio de Cooperación Técnica de CORFO (SERCOTEC).	1962. Copa Mundial de Fútbol. 1965. Creación de la Comisión para el Desarrollo de la Industria Electrónica. 1968. Creación del Comité de Investigaciones Tecnológicas (INTEC) de CORFO. 1968/70. CORFO + OIT Apoyo a la pequeña y mediana empresa.	1970. Creación del Grupo de desarrollo de productos. (INTEC) 1972/73. Proyecto SYNCO. 1974. Creación de Pro-Chile, organismo de promoción a las exportaciones. Fomento a industria militar.

* Este diagrama se encuentra en proceso de investigación. Se ha conformado con los datos disponibles en los textos del libro y otros.

1980	1990		2000
Modelo Neoliberal			
1980. Creación de la Asociación Latinoamericana de Integración (ALADI). 1986. Primera ronda Uruguay para la OMC. 1989. Caída del Muro de Berlín.	1990. Primera formulación del "Consenso de Washington". 1991. Creación del Mercosur. 1992. Eco'92. Río de Janeiro. 1994. Crisis económico-financiera en México. 1995. Creación de la OMC.	1996. Recrudecimiento del bloqueo de EE.UU. a Cuba. 1997. Crisis económico-financiera en Asia. 1999. Crisis económico-financiera en Brasil.	2001. Crisis económico-financiera en Turquía. 2001. Primer Foro Social Mundial en Porto Alegre. 2001. Crisis económico-financiera en Argentina.
1976\|83. Gobierno militar	**1983\|2006. Gobiernos constitucionales**		
1982. Estatización de la deuda privada. Endeudamiento externo. 1983. Creación de la CONADEP. 1983. Planes nacionales de asistencia social. 1985. Plan Austral. 1989. Ley 23.696 de Reforma del Estado. Comienza el proceso de privatización de empresas del Estado.	1991. Ley de Convertibilidad. 1992. Plan Brady. Deuda externa en Bonos.		2001. Salida de la Convertibilidad. Default. Fuga de capitales. 2001. Creación del CMD. 2002. Plan Nacional de Diseño (INTI). 2006. Marca País.
1985\|2006. Gobiernos constitucionales			
1981. Programas nacionales de desarrollo industrial incluyen diseño industrial (CNPq). 1983. CNPq. Creación del *Laboratorio Brasileiro de Design Industrial* (LBDI) Florianópolis-Santa Catarina. 1988. Carta Magna Progresista.	1995. *Programa Brasileiro do Design*.		2001. *Programa Via Design-Núcleos de Inovação e Design* (SEBRAE). 2005. Marca País.
	1990\|2006. Gobiernos constitucionales		
1981. Creación del Fondo Nacional de Desarrollo Científico y Tecnológico (FONDECYT).			2005. Marca País.

Estado + Diseño*	1950	1960	1970
Políticas, programas y creación de organizaciones estatales que incidieron directa o indirectamente en la actividad del diseño.	1948. Creación de CEPAL. 1959. Revolución Cubana. 1959. Bloqueo de EE.UU. a Cuba. 1959. Creación del BID.	Estado de Bienestar 1961. Alianza para el Progreso. 1969. Pacto Andino.	Crisis del Petróleo 1973. Golpe de Estado en Chile. Avance de la economía monetarista en la región.
.co	1950\|53. Gobiernos constitucionales 1959. La Federación Nacional de Cafeteros encarga la creación de un símbolo para identificar el café en los mercados internacionales.	1953\|58. Gobierno militar 1964. Creación de Artesanías de Colombia. 1968. Creación del Fondo de Promoción de Exportaciones (PROEXPO).	1958\|2006. Gobiernos constitucionales 1968. Misión diseño industrial, auspiciada por el Centro Panamericano de Promoción de Exportaciones, dirigida por PROEXPO.
.cu	1959\|2006. Gobierno de la Revolución	1960. Creación Ministerio de la Industria por iniciativa del "Che" Guevara. 1960. Creación Instituto Cubano del Libro (ICL) 1961. Plan Nacional de Alfabetización. 1961. Creación del Consejo Nacional de Cultura (CNC).	1967. Creación del equipo de diseño de la Comisión de Orientación Revolucionaria (COR, luego DOR, luego Editora Política). 1968. Promoción de la imagen de la Revolución por el mundo (EXPOICAP).
.ec	1956\|63. Gobierno constitucional	1963\|66. Gobierno militar	1966\|68. Gobiernos interinos
.mx	1950\|80. Gobiernos constitucionales 1950. Marca "Hecho en México".	1968. Juegos Olímpicos.	1970. Copa Mundial de Fútbol. 1970. Creación del Instituto Mexicano de Comercio Exterior (IMCE). 1979. Creación del Consejo Nacional de Ciencia y Tecnología (CONACYT).
.uy	1955\|73. Gobiernos constitucionales	1961. Plan Nacional de Desarrollo Económico Social (PNDES). 1966. Creación del CIDI Uruguay.	1971. Primer documento programático del Frente Amplio.

* Este diagrama se encuentra en proceso de investigación. Se ha conformado con los datos disponibles en los textos del libro y otros.

1980	1990		2000

Modelo Neoliberal

1980. Creación de la Asociación Latinoamericana de Integración (ALADI).	1990. Primera formulación del "Consenso de Washington".	1996. Recrudecimiento del bloqueo de EE.UU. a Cuba.	2001. Crisis económico-financiera en Turquía.
1986. Primera ronda Uruguay para la OMC.	1991. Creación del Mercosur.	1997. Crisis económico-financiera en Asia.	2001. Primer Foro Social Mundial en Porto Alegre.
1989. Caída del Muro de Berlín.	1992. Eco'92. Río de Janeiro.	1999. Crisis económico-financiera en Brasil.	2001. Crisis económico-financiera en Argentina.
	1994. Crisis económico-financiera en México.		
	1995. Creación de la OMC.		

1958|2006. Gobiernos constitucionales

1991. Concurso Corporación Nacional de Turismo. Marca del País.	1993. Sistema Nacional de Diseño. Red Nacional de Diseño para la industria. Ministerio de Desarrollo Económico. Promulgación Ley reglamentaria de la profesión de diseño industrial.	2005. Marca País.

1959|2006. Gobierno de la Revolución

1980. Creación de la Oficina Nacional de Diseño Industrial (ONDI).	1994. Creación del Ministerio de Turismo. Ocho cadenas de hoteles de turismo internacional.

1968|72. Gobierno constitucional | 1972|79. Gobierno militar | 1979|2006. Gobiernos constitucionales

1972. Ingreso a la OPEP.	1992. Salida de la OPEP.		2004. Marca País.
1975. Creación del Centro Interamericano de Artesanías y Artes Populares (CIDAP).			2005. Campaña "Mucho mejor si es hecho en Ecuador" (Cámara de industriales del Azuay).

1980|2006. Gobiernos constitucionales

1980. Crisis económica.	1991. Plan Brady. Deuda externa en Bonos.	2005. Marca País.
1982. Marca "México" Ente de Turismo.	1994. Creación del Centro Promotor de Diseño.	2005. Programa de apoyo al diseño artesanal. Secretaría de Comercio (PROADA).
1988. Elecciones presidenciales. Fraude electoral. Cesación de pagos.		Sello "Calidad Suprema" a los alimentos de exportación.

1973|85. Gobiernos militares | 1985|2006. Gobiernos constitucionales

1987. Ministerio de Educación y Cultura. Creación del Centro de Diseño Industrial.	2002. Marca País.

Grandes proyectos

Proyectos de diseño latinoamericanos de impacto demográfico, de interés social e intervenciones de escala en el espacio público, originados directa o indirectamente por políticas de Estado.

	1950	**1960**	**1970**
.ar	1949. Secretaría de Informaciones. Planificación centralizada de la propaganda estatal.	1963. Creación del CIDI. 1968. Primer Congreso de Enseñanza del Diseño en América Latina ICSID-CIDI. (Buenos Aires)	1972. Proyecto de Señalización de Bs. As. González Ruiz \| Shakespear.
.br	1956\|60. Construcción de Brasilia.		1970. Imagen de Petrobras a cargo de Aloíso Magalhães. 1973. Señalización de Avenida Paulista. São Paulo, Cauduro & Martino.
.co			
.cu		1963. Plan Camagüey. Diseño de muebles para 4.000 viviendas. 1968. EXPOICAP. Promoción de la imagen de la Revolución.	1972. Trabajos de reanimación urbana en Ciudad de La Habana.
.cl			1972. Proyecto SYNCO (INTEC-CORFO). 1973. Plan Nacional de leche.
.ec			
.mx		1960. La presidencia de López Mateos edita el primer libro de texto gratuito para las escuelas primarias. 1968. Juegos Olímpicos. 1969. Primera línea del tren metro.	1970. Copa Mundial de Fútbol.
.uy		1966. CIDI Uruguay.	
.ve			1970. Equipamiento urbano. Escaleras y duchas: Parque Central Centro Simón Bolívar.

	1980	**1990**	**2000**

1974|76. Sistemas de señalización de hospitales estatales.
1978. Copa Mundial de Fútbol. Equipamiento de estadios y señalización.

1985. Primeros programas de imagen para municipios. (Laprida, Mendoza, La Plata).

Como consecuencia de las políticas neoliberales en los países latinoamericanos, se repitieron, en diferente medida, las mismas intervenciones que incidieron en la actividad del diseño:

2001. Manifestaciones sociales contra la crisis económico-financiera.

2006. Marca País

1971. Curitiba. Plan urbano-ambiental.

1973. Reforma urbana y diseño de equipamiento de São Paulo.

- Incrementos de bancos internacionales en las plazas locales.
- Compra y fusión de bancos nacionales.
- Privatización de servicios públicos del Estado (energía eléctrica, agua, transporte, redes viales, telefonía, correos, entre otros).
- Inversiones inmobiliarias a gran escala.

2005. Marca País

A partir de la década del '90 Artesanías de Colombia refuerza su interés por el diseño.

2005. Marca País

1995. ICID/ISDI. Conformación de equipos electromédicos.

1996. Diseño integral del Festival de la Juventud.

1989. Campañas de elecciones presidenciales, después del gobierno militar.

- Instalación de hipermercados extranjeros.
- Remodelación de espacios públicos en las grandes ciudades.
- Venta de grandes empresas nacionales.
- Reingeniería de empresas locales.
- Proliferación de shoppings.
- Instalación de franquicias multinacionales. Creación de franquicias locales.
- Renovación en packaging de productos locales.

2005. Marca País.

2005. Marca País

1970. Creación del Instituto de envase y embalaje.
1979. CONACYT "Proyectos de Riesgo Compartido" Electrónica | Autopartes | Equipamiento Hospitalario. Remodelación Integral de aeropuertos.

1980. Creación la Asociación Latinoamericana de Diseño Industrial ALADI.
1986. Copa Mundial de Fútbol.
1985|87. Remodelación Centro Hospitalario "20 de noviembre".

2005. Marca País

2002. Marca País

1980. Metro de Caracas. Proyecto de señalización y equipamiento urbano.

Diseño automotriz		1950	1960	1970	1973. Crisis mundial del petróleo
Algunos automóviles de fabricación nacional en América Latina desde 1950 hasta la crisis mundial del petróleo.	.ar	1952. IAME. Rastrojero y Sedán Justicialista. 1952. Moto PUMA, basada en la moto alemana Guericke. 1957. IKA. Rural estanciera. 1960. SIAM. Di Tella 1500, basado en el Riley 4 (diseño de Pininfarina). 1962. IKA. Rambler.	1966. IKA. Torino. 1967. Ford Falcon Rural. (diseño argentino). 1969. Citroën Ami 8. 1969. GM. Chevy.	1971. Citröen Argentina Mehari. 1974. El 92% del parque automotor está formado por automóviles fabricados en el país.	
	.br	1956. DKW Vemag. 1962. DKW MB Moldex.	1968. Corcel Ford. 1969. Opala GM. 1969. Dart Dodge. 1969. Ipanema Gurgel. 1969. Xavante Gurgel.	1970. Empieza el proyecto Brasília. 1973. Volkswagen Brasília. Diseñador: Márcio Piancastelli.	
	.cl	1957. Citroneta Citröen.	1970. Citröen Yagán CORFO. Diseño: FAMAE. 1970. Motocicleta Motochi. Diseño: Eduardo Alvear.		
	.ec		1970. Andino AYMESA. 1970. Cóndor AYMESA. GM.		
	.mx	1960. Comienza la fabricación de Motores Diesel. 1964. Borward 230 GL.	1965. Dinalpine A110. Diseño: Diesel Nacional. (empresa del gobierno mexicano).	1981. Lerma. Vehículos Automotores Mexicanos.	
	.uy	1963. Vehículo Movo. 1964. Camioneta Charrúa. SIAM.	1970. Indio GM. Diseño: Horacio Torrendell. 1970. Camioneta NSU. Nordex S.A. Diseño: Carlos Casamayor.		

Los autores

Manuel Álvarez Fuentes
(México, 1948). Diseñador industrial egresado de la Universidad Iberoamericana. Maestro en Diseño del Royal College of Art, 1975. Fue profesor en la UNAM, en la UAM, Xochimilco, entre otras y director de diseño de la Universidad Iberoamericana. Fue miembro del ICSID y actualmente es consejero para México y Latinoamérica. Participó en proyectos profesionales de escala en diseño industrial y corporativo. Ha publicado en revistas y libros de la especialidad. Dirige el estudio *diCorp* en Querétaro, y es asesor del Centro Promotor de Diseño, México.

Ruedi Baur
(Francia, 1956). Graduado en la Hochschule für Gestaltung und Kunst (HGKZ) de Zürich. En 1989 creó *intégral concept*, estudio especializado en programas de identidad, sistemas de orientación e información, diseño urbano, entre otros. Es docente en la Universidad de Laval Québec, en la CAFA (Central Académie of Fine Art de Beijing) y en la Luxun Académie de Shenyang, en China. En el 2004 creó el Instituto de Investigación Design2Context en la HGK de Zürich. Entre sus publicaciones se cuentan *Quotidien visuel* (2002) y *Identité de Lieux* (2004).

Gui Bonsiepe
(Alemania, 1934). Graduado en la Hochschule für Gestaltung Ulm (hfg), Alemania. Desde 1968 reside en Latinoamérica trabajando en programas de desarrollo de diseño industrial en el sector público (Chile: Intec, Argentina: CIDI, Brasil: CNPq). De 1975-1980 integró en Buenos Aires el estudio MM/B Diseño. De 1987-1989 se especializó en Berkeley en diseño de interfases. Fue profesor en universidades europeas y latinoamericanas. Es autor de varios libros publicados en Alemania, Italia, Argentina, Brasil, Holanda, España y Corea, entre otros *Teoria e pratica del disegno industriale* (1975), *A 'tecnologia' da tecnologia* (1984), *Del objeto a la interfase – Mutaciones del diseño* (1999).

Dina Comisarenco Mirkin
(Argentina, 1960). Es doctora en filosofía (Universidad de Rutgers, Nueva Jersey). Actualmente es profesora asociada en el Instituto Tecnológico y de Estudios Superiores de Monterrey, Ciudad de México e integra un seminario de la especialidad en el Centro de Investigación de Diseño Industrial de la UNAM. Entre sus publicaciones más recientes se encuentra el libro *Diseño Industrial Mexicano e Internacional* (2006) y el artículo publicado en *Woman's Art Journal* (otoño 2006).

Javier De Ponti
(Argentina, 1965). Diseñador en Comunicación Visual (CV), UNLP. Docente en la FBA, UNLP y en la FADU, UBA. Coordinador de la Carrera Diseño Gráfico del ISCI, Instituto Superior de Ciencias, La Plata. Docente investigador y maestrando en Ciencias Sociales, UNLP. Publicó y realizó presentaciones en reuniones científicas en medios nacionales e internacionales. Ejerce la profesión de forma independiente.

Silvia Fernández
(Argentina, 1952). Diseñadora CV egresada de la UNLP. Fue profesora en la UNLP hasta 1990. Fue directora de comunicación de la Municipalidad de la Plata (1987-90). Docente de las maestrías de Gestión de Diseño en la Universidad de Palermo, Buenos Aires, y de Diseño de Información en la UDLA, Puebla. Dictó cursos y conferencias en Argentina, México, Brasil y Nueva Zelanda, sobre diseño público. Artículos suyos fueron publicados en *tipoGráfica*, NODAL Ediciones, *Design Issues*, entre otros.

Lucila Fernández Uriarte
(Cuba, 1941). Es licenciada de la Facultad de Humanidades de la Universidad de La Habana, 1967, con estudios posteriores en filosofía y sociología. Fue profesora de la Universidad de La Habana y del Instituto Superior Politécnico y actualmente del Instituto Superior de Diseño Industrial (ISDI), La Habana. Coordinó las reuniones internacionales bianuales de Teoría e Historia del Diseño desde 1999 hasta 2004. Ha publicado trabajos sobre historia, estética y pedagogía del diseño, algunos de ellos en el *Journal of Design History*.

Jaime Franky Rodríguez
(Colombia, 1956). Arquitecto egresado de la Universidad Nacional de Colombia, con especialidad en Diseño de Elementos Industriales y Magíster en Historia y Teoría del Arte, la Arquitectura y el Diseño. Consultor en el campo del diseño industrial del Ministerio de Desarrollo Económico, Proexport, entre otros. Presidente de la Asociación Colombiana para el Desarrollo del Diseño, la Artesanía y la Pequeña Industria, ACOA. Publicó en diversos medios del diseño colombiano. Fue gerente del estudio *AEI Gestión de Diseño*. Es decano de la Facultad de Artes de la Universidad Nacional de Colombia.

Alejandra Gaudio
(Argentina, 1964). Diseñadora CV, UNLP. Realizó estudios de especialización y posgrado en las Universidades de Poitiers, Francia y Salamanca, España. Ha presentado y publicado trabajos en reuniones científicas y en medios nacionales e internacionales. Docente investigador y maestrando en Ciencias Sociales, UNLP. Docente en la UNLP, UBA, ISCI. Ejerce la profesión de forma independiente.

María González de Cossío
(México, 1955). Es profesora e investigadora de la Universidad Popular Autónoma de Puebla, México. Tiene un doctorado de la Universidad de Reading, Inglaterra y es miembro del Sistema Nacional de Investigadores de México. Ha publicado en *Visible Language*, *tipoGráfica*, *Digital Creativity y Print*. Es directora del Centro de Estudios Avanzados de Diseño (http://www.ceadmex.org).

Paul Hefting
(Holanda, 1933). Estudió historia del arte en la Universidad de Utrecht. Fue profesor adjunto en el Departamento de Arquitectura de la Universidad Técnica de Delft. Entre 1966 y 1981 fue curador del Kröller Müller Museum. Trabajó además como editor del diario del museo, investigador de historia del arte y es pianista amateur. Entre 1981 y 1994 formó parte del staff del Departamento de Arte y Diseño Royal PTT y Telecom Services. Miembro del Consejo académico de la Jan van Eyck Academy de 1975 a 1999. Publicaciones: Broos y Hefting, *100 years Graphic Design in the Neatherlands* (Londres, 1994).

Ana Karinna Hidalgo
(Ecuador, 1976). Diseñadora graduada en la Pontificia Universidad Católica del Ecuador y maestría en Investigación Educativa y Docencia Universitaria. Desde el estudio H.Gamma, realiza investigación y desarrollo en diseño y comunicación. Docente de las carreras de diseño, arquitectura y artes en la Universidad Católica (sedes Quito y Santo Domingo) y en la Universidad de las Américas del Ecuador. Expositora en varios eventos de diseño nacionales e internacionales.

Heiner Jacob
(Alemania, 1943). Egresado de la HfG Ulm, Departamento de Comunicación Visual. Líder de proyecto del trabajo de Identidad Corporativa en Munich, Berlín y Londres. Trabajó como profesor *full time* en Alemania, Inglaterra, Canadá; como profesor *part time* en Austria, EE.UU. y México. Profesor de Identidad Corporativa en la Universidad de Ciencias Aplicadas Colonia, Alemania.

Petra Kellner
(Alemania, 1953). Diseñadora industrial, graduada en 1978 en la HfG Offenbach. En 1979 fue becada por la ESDI, Río de Janeiro. Entre 1983-1985 colaboró en el Laboratorio de Desarrollo de Productos/Diseño Industrial de Florianópolis. Colaboró en el estudio de diseño PER de Nick Roericht en Ulm (Alemania), principalmente en el campo de investigación y desarrollo de soluciones básicas (*design concepts*). Desde 1991 es docente en la HfG Offenbach, departamento de Diseño Industrial.

Simon Küffer
(Suiza, 1981). Desde 1997 al 2001 hizo prácticas en tipografía y litografía. Estudió del 2001 al 2004 en Hochschule für Künste de Berna. En el 2003 realizó prácticas en la Casa de las Américas de La Habana, Cuba, junto al diseñador José "Pepe" Menéndez. Actualmente integra un estudio de diseñadores jóvenes en Berna.

Ethel Leon
(Brasil, 1951). Es periodista y profesora de Historia del diseño en la Facultad de Campinas. Fue responsable de las exposiciones "Singular y Plural –50 años del diseño brasilero–" (2001) y "Ornamentos del cuerpo y del espacio" (2005), ambas realizadas en el Instituto Tomie Ohtake en São Paulo. Es autora del libro *Design Brasileiro quem fez quem faz* (2005). Fue co-curadora de la exposición "Brasil, convivência de extremos" (Berlín, 2006).

José "Pepe" Menéndez
(Cuba, 1966). Graduado en diseño informacional del Instituto Superior de Diseño Industrial, La Habana. Actualmente es director de Diseño de la Casa de las Américas. Miembro de la Unión de Escritores y Artistas de Cuba; vicepresidente del Comité Prográfica Cubana (adjunto a ICOGRADA). Su interés se extiende a la promoción del diseño cubano, a través de exposiciones y encuentros que organiza con frecuencia. Ha impartido conferencias en diversos países.

Marcello Montore
(Brasil, 1968). Graduado de la Facultad de Arquitectura de la Universidad de San Pablo, en 1991 y doctor en diseño gráfico por la FAU-USP. Fue director asociado de la ADG Brasil, 2002-2004. Fue profesor de la Universidad Anhembi-Morumbi y del SENAC. Actualmente es profesor de la Escuela Superior de Propaganda y Marketing (ESPM), donde desarrolla el curso Proyecto de Identidad Visual Corporativa y Tipografía aplicada a proyectos de diseño. Es socio-director de *Vista Design*, en San Pablo.

Cecilia Ortiz de Taranco
(Uruguay, 1960). Licenciada en Arqueología e Historia del Arte, Facultad de Filosofía y Letras, Universidad Católica de Lovaina (Bélgica). Realizó estudios avanzados en la Facultad de Arquitectura, Universidad de la República, Uruguay. Asistente de investigación del Instituto de Historia de la Arquitectura, Universidad de la República. Catedrática Asociada de Arte y Estética de la Escuela de Diseño, Facultad de Comunicación y Diseño, Universidad ORT (Uruguay).

Hugo Palmarola Sagredo
(Chile, 1977). Diseñador de la Pontificia Universidad Católica de Chile (PUC). Es docente e investigador de la PUC y de la Universidad Andrés Bello (UAB). Ha realizado estudios de Teoría e Historia del Arte en UNAM (México) y en el Instituto de Estética, PUC. Ha publicado artículos entre otros en el libro *1973. La vida cotidiana de un año crucial* (2004).

Raquel Pelta
(España, 1962). Es historiadora del diseño. Licenciada en geografía e historia por la Universidad Nacional de Educación a Distancia y doctora en diseño por la Universidad de Barcelona. Ha sido profesora en diversas universidades, entre otras Valladolid, Facultad de Publicidad del Colegio Universitario de Segovia, Universitat Politécnica de Cataluña y en otras instituciones como el Istituto Europeo di Design y Elisava. Fue curadora de exposiciones y directora de la revista *Visual*. Es autora de varios libros, entre ellos *Diseñar hoy* (2005).

Elina Pérez Urbaneja
(Venezuela, 1971). Licenciada en Comunicación Social, Universidad Católica Andrés Bello y licenciada en Artes, Universidad Central de Venezuela. Trabajó en el Centro de Arte La Estancia. Ha escrito sobre diseño en: portal Venezuela Analítica, revista *Logotipos* y boletín *ICSID News Latinoamérica*. Fue curadora de las exposiciones "Marcas. Identificadores gráficos en Venezuela" y "Objetos Cotidianos. Diseño y fabricación en Venezuela", exhibidas en el Museo de la Estampa y del Diseño Carlos Cruz-Diez.

Raimonda Riccini
(Italia, 1954). Es profesora asociada en la Facultad de Diseño y Artes de la Universidad de Venecia, donde enseña Historia de la Ciencia y de la Técnica. Es vicedirectora del curso de laurea en diseño industrial (claDIS) y miembro del colegio de docentes del Doctorado en Diseño del producto y de la comunicación. Es vicedirectora de la revista *diid-disegno industriale industrial design*. Publicó varios libros, artículos y contribuciones a la innovación, socialización y comunicación de la tecnología, y sobre la historia del diseño industrial.

Dagmar Rinker
(Alemania, 1965). Estudió historia del arte, literatura moderna alemana y filosofía en la Universidad de Munich. En 1999 se doctoró. Desde 1991 hasta 1997 trabajó en el Museo de Diseño Neue Sammlung, Munich. En el período 1992-1994 fue colaboradora científica en el Museo de Arquitectura de la Universidad Tecnológica de Munich. Desde 1997 es co-directora del archivo HfG (Ulm). Enseña y publica en al área de historia del diseño.

Mauricio Salcedo Ospina
(Colombia, 1979). Diseñador gráfico de la Universidad Nacional de Colombia. Tesis de grado "Manual de producción gráfica". Actualmente es docente de la Universidad Nacional de Colombia, en la materia de Infografía. Es diseñador de la revista *ACTO* de diseño industrial y co-investigador de "Las Huellas del Hombre. Aproximación histórica a la gráfica y el objeto material en Colombia".

Fernando Shultz Morales
(Chile, 1950). Diseñador industrial egresado de la Universidad de Chile (1974) y maestría en diseño industrial en el Royal College of Art, Inglaterra (1974-1976). Participó en el servicio de Cooperación Técnica y en el INTEC, ambos bajo la dirección de Gui Bonsiepe (1970-1973). Fue profesor de la Facultad de Ingeniería de la Universidad Católica de Chile, en la Universidad Iberoamericana de México y desde 1976 en la UAM (Unidad Azcapotzalco). Ha desarrollado diversos programas de vinculación entre la Universidad y el sector productivo, tanto en áreas tecnológicas como en artesanías.

Brigitte Wolf
(Alemania, 1951). Estudió diseño industrial y psicología. Doctorado en psicología, 1983. Desde 1992 a 2007 fue profesora de Design Management en la Universidad de Ciencias Aplicadas Colonia, Alemania. Actualmente es profesora de Design Management en Bergische Universität Gesamthochschule en Wuppertal. Vivió y trabajó dos años en La Habana. En cooperación con el Instituto Goethe y Casino Container, organizó la exposición "Medio ambiente diseñado —perspectivas para un futuro ecológico—", que se expuso en los años noventa en América Latina, Canadá, Australia y Europa. Es autora de los libros: *Diseño para la vida cotidiana* (tesis, 1983) y *Design Management in der Industrie* (1994).

Índices alfabéticos

Índice de nombres

A
Aalto, Alvar, *295*
Abelenda, Berta, *131*
Abramovich, Alejandro, *57*
Abreu, Lázaro ,*131*
Aceves, Juan Manuel, *179*, *180*
Acha, Juan, *184*, *185*
Acosta, Alberto, *171*
Acosta, Carmen Elisa, *100*
Adorno, Theodor W., *256*
Afamado, Gladys, *209*
Agrimbau, Daniel, *54*
Aguadé, Cristian, *140*
Aguilar Montoya, Georgina, *184*
Aguirre, Oscar, *210*
Agustín, J., *193*, *195*
Aitken, Andrés, *107*, *108*
Aizemberg, Leonardo *30*, *269*
Alarcón, Gonzalo, *21*, *311*
Albers, Joseph, *146*, *147*, *159*, *175*, *244*
Alessandri, Jorge, *145*
Alfonsín, Raúl, *44*, *50*
Algaré, Washington, *209*
Ali-Brouchoud, Francisco, *56*
Alíes, Hugo, *209*
Allende, Salvador, *19*, *147*, *150*
Alloza, José, *264*
Almeida, Luis, *194*, *195*
Almodóvar, Pedro, *272*
Alonso, Armando,*135*
Alonso, Carlos, *121*
Alonso, Juan Carlos, *263*
Alonso, Luis, *136*
Alpers, Svetlana, *293*
Alumà, Jordi, *264*
Álvarez Cozzi, Fernando, *209*
Álvarez Díaz, Nicanor, *263*
Álvarez Fuentes, Manuel, *20*, *173*, *179*, *181*, *185*
Álvarez, Ariane, *122*
Álvarez, José S., *263*
Álvarez, Ricardo, *100*
Álvarez, Yadhira, *171*
Alvear, Eduardo, *149*
Amaral, Aracy, *87*
Amaral, Diego, *102*
Amaya Mauricio, Andrés, *183*, *184*
Amster, Mauricio, *264*, *265*, *266*
Anceschi, Giovanni, *292*
Andrade, Jaime, *162*, *163*, *165*
Andralis, Juan, *33*
Anido, Raúl *36*, *50*
Añón, Horacio, *209*
Appadurai, Arjun, *297*

Arango, Ceci, *107*, *108*
Arbeleche, Beltrán, *204*
Arcay, Wilfredo, *243*
Ardanz, Jorge, *205*
Arendt, Hannah, *296*
Argan, Giulio Carlo, *252*, *254*
Argerich, Pedro Naón, *54*
Arias, Mario, *168*
Ariet, María del Carmen, *123*
Aristóteles, *249*
Armada, Santiago "Chago",*132*, *136*
Armas, A.A., *229*
Arnoult, Michel, *67*
Aronis, Estella, *66*, *243*
Arp, Hans, *295*
Arroyo Parra, C., *197*
Arroyo, Miguel, *217*, *218*, *219*, *229*
Arroyo, Omar, *191*
Artís-Gener Avel.lí "Tísner", *264*
Artucio, Leopoldo, *213*
Astorquiza, Olga, *114*, *117*
Aubone, Eduardo, *30*
Ávalos, Carlos, *48*, *49*
Ayala Mora, Enrique, *171*
Ayala, Ernesto, *142*
Ayala, Esteban, *114*, *128*, *132*, *134*, *136*
Azcuy, René,*126*, *132*, *134*, *136*
Azpiazu, Daniel, *61*

B
Bahcivanji, Valter, *85*
Baixas, Juan, *155*
Ballmer, Theo, *239*, *241*
Balsa, Alcides, *36*, *37*
Balza, Freddy, *224*
Bandini Butti, Luiggi, *118*
Banham, Reyner, *249*
Barbuzza, Raquel "Tite", *45*
Barco, Virgilio, *96*
Bardasano, José, *264*
Bardi, Pietro Maria, *64*, *87*, *242*, *243*
Barnes, Ayax, *208*, *209*
Baroni, S., *113*
Barradas, Rafael, *267*
Barragán, Juan Lorenzo, *166*, *167*, *168*
Barrán, José Pedro, *213*
Barros Lima, Abel, *67*
Barros, Geraldo de, *243*
Barroso, Eduardo, *118*
Barsanti, Giulio, *292*
Bartolí, *264*

Bartolozzi, Salvador, *264*
Battistessa, Silvia Elena, *34*, *35*
Baudrillard, Jean, *296*, *298*
Bauman, Zygmunt, *11*
Baumann, Hans-Theo, *251*
Baur, Ruedi, *20*
Bavio, Estela, *119*
Bavio, Gerardo, *119*
Bayer, Herbert, *239*, *252*
Bayley, Edgar, *242*
Bazdresch, C., *193*, *195*
Beaune, Jean-Claude, *294*
Becerra Acosta, Manuel, *194*
Beeke, Anthon, *285*, *286*
Beim, Alex, *211*
Bejarano, Jesús, *93*, *94*, *109*
Belisario, Waleska, *215*, *220*
Bellorín, Francisco, *221*
Belluccia, Raúl, *45*
Beltrán, Félix,*114*, *128*, *130*, *131*, *132*, *133*, *134*
Benacerraf, Moisés, *216*
Benavides Solís, Jorge, *171*
Benavides, Max, *166*, *167*, *168*, *171*
Benítez Prieto, Fernando, *265*
Benítez, *189*
Benjamin, Walter, *295*, *296*
Benko, S., *229*
Bennekom, Jop van, *290*
Bense, Max, *257*, *261*
Bensignor, Matilde, *35*
Bergmiller, Karl Heinz, *69*, *77*, *86*
Berlage, H. P., *275*, *276*, *277*
Berlingieri, Julio Cesar, *87*
Bermúdez, Jorge,*127*, *131*, *137*
Bern, Marius Lauritzen, *68*
Bernatene, Rosario, *50*
Beron, Ricardo, *100*
Berriz, Antonio, *113*
Berro, Gonzalo, *54*
Best, Adolfo, *313*
Betancourt, Rómulo, *218*
Betsky, Aaron, *289*, *291*
Betts, Paul, *251*
Beuren, Michael van, *175*
Bidegain, Horacio, *48*, *49*
Bierma, Wigger, *287*, *288*
Bignens, Christoph, *239*
Bill, Max, *28*, *29*, *64*, *239*, *240*, *241*, *242*, *243*, *245*
Bistes, Bernard, *209*
Bistolfi, Marina, *253*
Black, Misha, *36*, *269*
Blanco, Juan, *113*

Blanco, Ricardo, *36*, *39*, *40*, *46*, *47*, *56*, *57*, *59*
Bley, Thomas, *21*
Blohm, Ernesto, *217*
Bocca, Alessandro, *153*
Boeckemeyer, Juan Pablo, *153*
Bonet, Antonio, *28*, *204*, *206*
Bonifacio, Germaine, *44*
Bons, Jan, *280*, *281*
Bonsiepe, Gui, *21*, *35*, *38*, *40*, *81*, *116*, *118*, *119*, *123*, *129*, *146*, *147*, *148*, *156*, *176*, *191*, *252*, *253*, *254*, *257*, *297*, *312*
Boom, Irma, *289*, *290*
Borges, Norah, *267*, *269*
Borja, Rodrigo, *166*
Bornancini, José Carlos, *65*, *73*, *85*
Borsari, Andrea, *295*
Bossi, Agostino, *210*
Boza, Juan,*127*
Brabata, Edith, *184*
Bragachini, Mario, *49*
Branca, Nicolás, *211*, *213*
Brancusi, Constantin, *295*
Brattinga, Peter, *280*, *241*
Braudel, Fernand, *297*
Bravo, Juan, *223*
Brea, Guillermo, *53*, *58*
Bredekamp, Horst, *296*
Bresciano, Miguel, *209*
Breton, André, *242*, *295*
Brito, Jorge, *28*
Brizzi, Ary, *40*
Brody, Neville, *45*, *241*, *245*
Broos, Kees, *274*
Brouté, Jacques,*127*, *135*
Brunatti, Julio, *50*
Buckminster Fuller, Richard, *324*, *333*
Buerba, Manuel, *191*
Buffone, Bramante, *74*
Bulmer-Thomas, V., *195*
Burckhardt, Lucius, *253*
Bürdek, Bernhard E., *256*, *261*, *248*, *253*
Burle Marx, Roberto, *295*
Burtin, Will, *241*
Bustillo, Miguel, *50*

C
Caballero, Jorge, *162*
Cabañas, A., *186*
Cabeza, Diana, *53*
Cabrero Arnal, *264*

Cachet, Lion, *277*
Caetano, Gerardo, *213*
Caignet, María Victoria, *112, 116*
Calder, Alexander, *64*
Caldera, Rafael, *219, 220*
Calderón, E., *200*
Calderón, Gisela, *166, 167*
Calisto, María Luz, *166, 167*
Calvert, Sheena, *156*
Calvino, Italo, *295, 296*
Camarda, *207*
Camargo, Mário, *87*
Camnitzer, Luis, *209*
Campana, Fernando, *81*
Campana, hermanos, *81, 85*
Campana, Humberto, *81*
Campen, Jacob van, *275*
Campos Newman de Díaz, María Aurora, *178*
Camus, Pablo, *145, 146, 148, 149*
Canal Ramírez, Gonzalo, *95, 96, 99, 109*
Canal, G., *109*
Cánovas, Eduardo, *36, 37, 46, 48, 49*
Cañas, Iván, *129*
Cao Luaces, José María, *263*
Capandeguy, Diego, *203*
Capdevila, Guillermo, *148, 153*
Capra, Fritjof, *325*
Caputi, Giovanni, *217*
Carbonell, Antonio, *216*
Carbonell, Diego, *216*
Cárdenas, Cuauhtémoc, *196*
Cárdenas, Enrique, *173, 185, 186, 187, 195*
Cárdenas, M., *229*
Carluccio, Sofía, *210*
Carmona, Etel, *81*
Caro Miguel, Antonio, *91*
Carol, Jorge Alberto, *114*
Carpio, Oscar, *216*
Carrara, Giovanna, *212*
Carrasco, Lorenzo, *175*
Carreño, Mario, *243*
Carretto, Marcelo, *210*
Carrozino, Jorge, *209*
Cartier, Héctor, *270*
Carvão, Aluísio, *243*
Casamayor, Carlos, *203, 204*
Casanova, Glauco, *207*
Casanueva, Roberto, *131, 136*
Cascavilla, Arcangela, *294*
Caso, Alfonso, *314*
Cassirer, Ernst, *257*

Castañeda, Luis, *129*
Castellanos, U., *194*
Castells, Manuel, *292*
Casterán, Jorge, *209*
Castillo, Eduardo, *146*
Castro, Dicken, *98, 99, 100*
Castro, Fidel, *219*
Castro, Lorenzo, *100*
Cato, Ken, *54*
Cauduro, João Carlos, *66*
Cavalcanti, Pedro, *87*
Celorio, *190*
Céspedes, Enrique, *124*
Cézanne, Paul, *294*
Chagas, Carmo, *87*
Chalarca, José, *95, 96, 99, 109*
Chamie, Emilie, *64, 243*
Chaparro, Freddy, *99, 100, 102, 109*
Charoux, Lotar, *243*
Chateaubriand, Assis, *64*
Chaves, Norberto, *47, 51, 54, 129, 191, 269*
Chávez, Humberto, *97*
Chávez, Roberto, *137*
Chessex, Luc, *129, 245*
Chiappa, Sergio, *176, 190*
Chiapponi, Medardo, *298*
Chinique, Jorge, *129*
Churba, Alberto, *36*
Ciapuscio, Héctor, *61*
Cifuentes, Conrado, *225*
Cintolesi, Gustavo, *148*
Civitico, Claudio, *217*
Clark, Lygia, *243*
Claro, Mauro, *87*
Climent, Enrique, *264*
Cocteau, Jean, *166*
Coelho, Manoel, *76*
Cohen, Ricardo "Rocambole", *45*
Collor de Mello, Fernando, *82*
Colmenero, Julio, *35, 38*
Colombano, Ricardo, *51, 53*
Colombo, S.S., *187*
Colon, *205*
Colosio, Donaldo Luis, *197*
Comisarenco Mirkin, Dina, *20, 173*
Conde, Luis Paulo, *83*
Conradi, Walter, *324*
Consuegra, David, *98, 99*
Contreras, Simón, *242*
Cóppola, Norberto, *33*
Cordeiro, Waldemar, *243*
Cordera, C., *200*
Córdoba, Gonzalo, *112, 116, 117*

Córdova, Cirilo, *152*
Cornejo Murga, M. Á., *179*
Cornejo, Pablo, *166*
Corrales, Diego, *168*
Corrales, Raúl, *129*
Correa, Marcel, *203, 210*
Cortés, Abdias, *98*
Cortés, Abraham, *98*
Cosío Villegas, Daniel, *189*
Costa, Héctor, *118*
Costa, Joan, *53, 129, 191*
Costa, João José da, *243*
Courbet, Gustave, *294*
Covarrubias, Miguel, *313*
Coy, Nubardo, *221*
Coyula, Mario, *113*
Crane, Walter, *276, 278*
Cravotto, Mauricio, *204*
Cremades, José, *223, 224*
Crouwel, Wim, *282, 283, 284, 287*
Cruz-Diez, Carlos, *216, 224, 228, 229*
Cuadot, Felicita, *123*
Cuadrado, Arturo, *267*
Cuan Chang, Antonio, *134*
Culleré, Albert, *53*
Curubeto, María, *48, 54*
Cushing, L., *137*

D
D'Angelo, Pablo, *210*
da Fonseca, José Luis Benício, *74*
Dacal, Marcial, *120*
Darié, Sandú, *113*
Darie, Sandu, *243*
Dassano, Melisa, *59*
Day, Lewis, *276*
de Albarracín, Jaime, *221*
de Almeida, Elvira, *83*
de Arteaga, Jorge, *208, 211, 210*
de Barros, Geraldo, *67, 69*
de Barros, Geraldo, *69*
de Castro, Amílcar, *68*
De Gennaro, Carolina, *59*
De Hoyes, G., *191*
de la Iglesia, Alex, *272*
De la Luz, María, *146*
de la Madrid, Miguel, *182, 187, 195*
de la Rúa, Fernando, *58, 60*
De la Uz, Enrique, *129*
de las Casas, Álvaro, *267*
De Lorenzi, Miguel,, *32*
De los Campos, Octavio, *204*
De Oraá, Pedro, *127*

De Oraá, Rolando, *127, 128, 132, 133*
De Ponti, Javier, *20, 21*
de Roux, Francisco J., *91, 109*
De Seta, Cesare, *294*
de Silva Saavedra, Juan, *96*
Dean, Warren, *87*
Del Ángel-Mobarak, G., *195*
del Río, Eduardo "Rius", *189*
del Río-Álvarez de Las Casas, Medina, *26*
Delafond, Alberto, *205*
Delgado Chalbaud, Carlos, *215*
Delgado, Nicolás, *129*
Desnoes, Edmundo, *114*
Deursen, Linda van, *290*
Díaz Gutiérrez, Alberto "Korda", *35, 129*
Díaz, Guido, *166, 167*
Díaz, Miguel, *120, 121*
Díaz, Oscar, *34, 35*
Dibo, Anthony, *216*
Diebold, John, *250*
Diez, Carlos Cruz, *244*
Dijsselhof, G.W., *276*
Díquez, Edmundo, *217*
Distéfano, Juan Carlos, *32, 33, 40*
Dittborn, Alberto, *157*
Dittert, Karl, *251*
do Bardi, Lina, *67*
Doesburg, Theo van, *278, 279, 239*
Domancic, Pedro, *148*
Domínguez Macouzet, Arturo, *184*
Domínguez, Daniel, *210*
Dondis, Donis, *191*
Doppert, Mónica, *222*
Dorfles, Gillo, *295, 309, 243*
Dornbusch, R., *193*
dos Santos, Carolina, *210, 211*
Douglas, Mary, *294, 298*
Dreyfuss, Henry, *178, 207*
Droguett, Luis, *243*
Dromi, Roberto, *52*
Drupsteen, Jaap, *283*
Duarte, Rogério, *72, 73*
Duchamp, Marcel, *295*
Dumbar, Gert, *282, 283, 286, 287*
Duménico, Maité, *120*
Dunia, George, *225*
Duque, Carlos, *100, 101, 102*
Durán Ballén, Sixto, *167*
Durán, Horacio, *177, 185*
Durbán, Ramón Martín, *216, 264*
Dutra, Marechal Eurico Gaspar, *63*

E

Eames, Charles, *205, 295*
Eberhagen, Wolfgang, *148, 156*
Eches, Raymond, *297*
Echeverría Álvarez, *187, 193, 194*
Edwards, S., *193*
Edwars, Paula, *146*
Eisenhower, Dwight, *44*
El Lissitzky, *239*
Elffers, Dick, *281, 282*
Enciso, Jorge, *313*
Equihua Zamora, Luis, *181, 184, 185*
Ernst, Adolfo, *216, 229*
Erundina, Luiza, *83*
Escher, Gielijn, *289*
Escuder, Fernando, *210*
Eskenazi, Mario, *262, 269, 270, 271*
Espert, José, *264*
Espín, Iván, *114, 117, 123*
Espinosa Vega, Santiago,*134*
Espinosa, G., *180*
Espinosa, José, *119, 120, 122, 310*
Espinosa, Peggy, *190*
Espinoza, Manuel, *216, 219, 221*
Esquenazi, Mario, *32*
Esrawe, Héctor, *184*
Esté, A., *229*
Évora, Tony, *125, 127, 129, 131, 134*

F

Fabara, Nicanor, *166*
Fabbiani, Carlos Vicente, *222*
Falanghe, Fabio, *80, 81*
Falci, R., *55*
Fauci, O., *39*
Feierabend, Peter, *251*
Féjer, Kazmer, *253*
Fernández Barba, Fernando, *183*
Fernández Berdaguer, Leticia, *49*
Fernández Ledesma, Gabriel, *314*
Fernández Reboiro, Antonio,*126, 130, 132, 133*
Fernández Uriarte, Lucila, *20, 114*
Fernández Vargas, Valentina, *268*
Fernández, Adrian, *118, 119*
Fernández, Carlos, *206*
Fernández, Evelí, *140*
Fernández, Guillermo, *208*
Fernández, Pablo Armando, *113*
Fernández, Rómulo, *120*
Fernández, Sergio, *55*
Fernández, Silvia, *44, 238, 245*
Ferrari Hardoy, Jorge, *28, 30, 204*
Ferreira, Domingo, *209*
Ferrer, Aldo, *13, 14, 61*
Ferrer, Isidro,*129*
Ferro, Sergio, *115*
Feyerabend, Paul, *251*
Fiedler, Jeannine, *251*
Figari, Pedro, *203*
Figueroa, José A.,*129*
Fingerman, Fanny, *31*
Fino, Rodrigo, *197*
Fisch, Olga, *162, 163*
Fischer, Richard, *256*
Fischer, Volker, *256*
Flain, Daniel, *210*
Flichy, Patrice, *297*
Floris, Marcel, *216, 217*
Flusser, Vilém, *292, 298*
Font, Agnes, *120*
Fontana, Pablo, *54*
Fontana, Rubén, *32, 33, 40, 46, 47, 54, 56, 129, 244*
Fontanarrosa, D., *55*
Fontseré, Carles, *264*
Ford, Aníbal, *34*
Ford, Henry, *234, 249*
Forjans, Jesús,*131*
Forment, Albert, *264*
Fornari, Tulio, *36*
Fornes, María Eugenia, *121*
Fox, Vicente, *189, 196, 198*
Francia, Carlos, *32*
Francisca, Juana, *264*
Franco, Jesús Emilio, *220, 221, 223*
Franky Rodríguez, Jaime, *20*
Frascara, Jorge, *47, 129*
Frasconi, Antonio, *209*
Frei Montalva, Eduardo, *144, 146, 147*
French-Davis, *151*
Fresán, Juan, *35, 223, 225*
Fresco, Mauricio, *263*
Fresnedo Siri, Román, *204*
Friedeberg, Pedro, *176*
Friedman, Dan, *241*
Friemert, Chup, *119*
Friendenbach, Miki, *60*
Frisone, Roberto, *167*
Frondizi, Arturo, *31*
Frutiger, Adrian, *191, 241, 245, 246*
Fuentes, Rodolfo, *211*
Fukuda, Shigeo,*128, 129*
Fundora, Manolo, *118*

G

Gabo, Naum, *295*
Gaite, A., *39*
Galain, Juan Luis, *205, 207*
Galán, Beatriz, *60*
Galán, Luis Carlos, *101*
Galecio, Galo, *163*
Galíndez, Jorge, *204*
Gallegos, Rómulo, *215, 216*
Galup, Jorge, *206, 207*
Gamboa, Fernando, *265*
Garat, Carlos, *50*
Garatti, Vittorio,*113,130*
Garay, Andrés, *194*
García Cabrera,*124*
García Espinosa, Pedro, *118, 122*
García Joya, Mario, *113*
García Lorca, Federico, *264*
García Pardo, Luis *204*
García, Armando, *118*
García, Débora, *184*
García, Juan Manuel, *103*
García, Mario, *55*
García, Pedro, *26*
García, Raymundo,*135*
Garland, Ken, *21, 339*
Garretón K., Ricardo, *155*
Garretón R., Jaime, *140, 141, 155*
Garrido, A., *109*
Gatti, Juan, *35, 262, 269, 272*
Gatto Sobral, Gilberto, *162*
Gauchat, Pierre, *239*
Gaudio, Alejandra, *20, 21*
Gavaldà, Marc, *54*
Gaviria, César, *96, 101*
Gay, Aquiles, *59, 61*
Gaya, Ramon, *264*
Gazmurri, Hernán, *162*
Gerardi, Jorge, *50*
Gerstner, Karl, *240, 241, 242, 245, 246*
Giaccone, Diego, *48*
Giacopini Zárraga, José Antonio, *217*
Gianella, Teresa, *36*
Giedion, Sigfried, *250*
Giesso, Osvaldo, *46*
Gigli, Lorenzo, *32*
Gigli, María Celeste, *48*
Gil, Gilberto, *73*
Gilbert, Araceli, *162, 163, 243*
Giménez, Edgardo, *32, 39*
Giorgi, Giorgio Júnior, *80, 81*
Giorgi, Sandro, *168*
Giorgi, Silvio, *168*

Girbal-Blacha, Noemí, *51, 61*
Girola, Claudio, *28*
Glusberg, Jorge, *46*
Godoy, Emiliano, *184*
Gogh, Vincent van, *294*
Goicochea, Antonio,*134*
Goldschmidt, Gertrude "Gego", *216*
Gómez Fresquet, José,*129, 130*
Gómez Gallardo Argüelles, Ernesto, *174*
Gómez Pereira, Manuel, *272*
Gómez, Alfonso, *148*
Gómez, Carmen, *120*
Gómez, G., *109*
Gómez, Helios, *264*
Gómez, Juan Antonio "Tito",*134*
Gómez, Juan Vicente, *215*
Gómez, Lourdes, *121*
Gómez, Luis,*129*
Gonda, Tomás, *28, 59, 269*
Góngora, Rodrigo, *152*
González de Cossío, María, *20*
González Romero, Raúl, *120*
González Ruiz, Guillermo, *32, 37, 40, 44, 46, 47, 48, 56*
González, Efraín, *224*
González, Pedro Ángel, *216*
Gorka, Wiktor,*128*
Gottardi, Roberto, *113*
Goulart, João, *70*
Goya, Fabián, *21*
Grabe, Klaus, *175*
Graells, Francisco, *209*
Graffi, Milli, *295*
Gramsci, Antonio, *253, 254*
Granados, Marta, *98, 100, 101, 102*
Gregotti, Vittorio, *252*
Greiman, April, *241*
Grichener, Hugo, *36*
Grisetti, Jorge, *242*
Grivarelo, Enzo, *119*
Gropius, Walter, *10*
Gros, Jochen, *256, 260*
Guarderas Albuja, Raúl, *168*
Guattari, Félix, *324, 333*
Guayasamín,Oswaldo, *162, 163*
Guerra, Cecilia,*131*
Guerrero, Miguel, *118*
Guerrero, Roberto,*129*
Guerrero, Xavier, *175, 313*
Guevara, André, *68*
Guevara, Ernesto "Che", *35, 111, 123*

Guilisasti, Rafael, *146*
Guinand, Carlos, *216*
Gurvich, José, *208*
Gusmán, J., *191*
Gutierrez Alea, Tomás, *114*
Gutiérrez Lega, Jaime, *103, 104, 105*
Gutiérrez Viñuales, R., *263*
Gutiérrez, Martín L., *191, 201*
Guzmán Blanco, Antonio, *216*

H
"Hery", *128*
Haar, Leopoldo, *243*
Haftmann, Werner, *295*
Hagerman, Carlos, *315*
Hahn, Peter, *252*
Hällmayer, Alfredo, *45*
Hamilton, Richard, *295*
Haro, Ana María, *36*
Hass, Hans, *324*
Haug, Wolfgang Fritz, *261*
Hauner, Ernesto, *67*
Heartfield, John, *239, 240, 285*
Hefting, Paul, *20, 274, 291*
Heinemann, Joachin, *118*
Heinzen, Alvaro, *210, 211*
Heiter, Guillermo, *216, 217*
Heller, Steven, *307*
Herbin, August, *162*
Hermelín, Jacobo, *267*
Hernández Fonseca, Jorge, *118*
Hernández, Alejandro, *322*
Hernández, Anhelo, *209*
Hernández, Danae, *121*
Hernández, Diango, *118*
Hernández, Jorge, *135*
Herrera Campins, Luis, *222, 223*
Hess, Federico, *118*
Hidalgo de Caviedes, Hipólito, *264*
Hidalgo, Ana Karinna, *20*
Hiestand, Ernst, *241*
Hinrichsen, Carlos, *157*
Hirche, Herbert, *251*
Hirsch, Eugênio, *68*
Hirtz, Gottfried, *163*
Hlito, Alfredo, *28, 29, 242, 269*
Hofmann, Armin, *241, 245*
Holms, Elena, *35, 45*
Hómez, Lucrecia, *221*
Hörmann, Günther, *253*,
Horntrich, Günter, *328*
Hoyos, Lyllan, *120*
Huber, Max, *241, 242*
Huidobro, Vicente, *269*

Humboldt, Alexander von, *250*
Húngaro, Pablo, *50*

I
Iannuzzi, Meri, *272*
Ifert, Gérard, *241*
Iglesias, Artemio,*136*
Iglesias, Daniel, *45*
Iglesias, Rafael, *32*
Illia, Arturo, *34*
Índio da Costa, Guto, *83, 84*
Infantozzi, *205*
Iommi, Enio, *242*
Isherwood, Baron, *294, 298*
Islas, O., *188*
Iturralde, Pablo, *168*
Iuvaro, Cecilia *59*

J
Jacob, Heiner, *20, 21*
Jaffé, H.L.C., *283*
Janello, César, *28*
Jaramillo, Fernando, *166*
Jaramillo, Raúl, *109, 166, 167, 168*
Jaramillo Uribe, Jaime, *91*
Jaramillo Vélez, Rubén, *91*
Jardim, Reynaldo, *68*
Jaurès, Jean, *19*
Jensen, Jacob, *84*
Jiménez, G., *186*
Jiménez, Nicolás, *47*
Jiménez, Z., *196*
Jinkings, Ivana, *18*
Jodlowski, Tadeusz,*128*
Johns, Jasper, *295*
Jordi, Arnoldo, *135*
Joselevich, Eduardo, *31, 32*
Joselito, *67*
Jubrías, María Elena, *113*
June, Larry, *216, 217*
Junior, Gonçalo, *87*
Junior, José Ferreira, *87*

K
Kagan, Karl Kohn, *162*
Kalff, L.C., *280*
Kaminura, Massayoshi, *74*
Kannel, Teta, *118*
Kapr, Albert,*129*
Kasskoff, Anatole, *103*
Katinsky, Julio Roberto, *74*
Katz, Jorge, *140, 143, 144, 151, 154, 155, 159*
Kellner, Petra, *20*
Kelm, Martín, *116*

Kerlow, Isaac, *190*
Keynes, John Maynard, *249*
Kiljan, Gerard, *279, 280*
Kingery, W. David, *292*
Kirchner, Néstor, *60*
Kisman, Max, *283, 289*
Kliass, Rosa Grena, *75*
Klingender, Francis Donald, *295*
Knoll, Florence, *140, 141*
Kogan, Hugo, *35, 36, 40, 46, 50, 54*
Kohan, Néstor, *19*
Kohler, Carlos, *119*
Koniszczer, Gustavo, *55*
Koolhaas, Rem, *324*
Korvenma, Pekka, *19*
Krampen, Martin, *250*
Krauspe, Gerda, *251*
Krippendorf, Klaus, *251, 256*
Kubitschek, Juscelino, *63, 64, 65, 68*
Kubler, George, *292, 294*
Küffer, Simon, *20*
Kundera, Milan, *308, 322*
Kupez, Günter, *251*
Kurchan, Juan *28, 204*
Kumcher, Felipe, *40*

L
Lafer, Celso, *87*
Lamí, Olegario, *120*
Landi, Obdulio, *242*
Lange, John, *220*
Langer, Susanne, *257, 261*
Lápidus, Luis, *115, 123, 130*
Lara, Mauricio, *183, 184*
Larghero, Marcos, *208, 210, 211*
Lastra, Rodney, *119*
Latour, Bruno, *296, 297*
Laughlin, Barry, *223*
Le Bot, Marc, *293*
Le Corbusier, *28, 162*
Le Quernec, Alain,*129*
Leal, Eusebio, *122*
Lefebvre, Henri, *296, 298, 250*
Legaria, Hugo, *36, 50*
Léger, Fernand, *295*
Legorreta, Ricardo, *197*
Leiro, Reinaldo, *46, 56, 57*
Leite, João de Souza, *87*
Lening, Arthur, *280*
Léniz, Fernando, *157*
Leñero, V., *194*
Leon, Ethel, *20, 87*
León, Fabrizio, *194*
León, Lourdes, *120*

Leoni, Raúl, *219*
Lepenies, Wolf, *295*
Lerner, Jaime, *76*
Lersundy, Carlos, *101*
Lessa, Carlos, *18*
Leufert, Gerd, *216, 217, 218*
Levy, S., *193*
Liedtke, Christa, *329*
Lievore, Alberto, *262*
Lima, Juan Manuel, *45*
Lima, Mauricio Nogueira, *243*
Lippard, Luci R., *123*
Livni, Ana, *210*
Lo Celso, Alejandro, *21*
Loewy, Raymond, *232, 234, 249*
Lohse, Richard Paul, *238, 239, 240, 242, 246*
López Castro, Rafael, *190, 196, 197*
López Espinosa, Maria, *322*
López Llausá, Antonio, *26*
López Mateos, *188*
López Obrador, *189, 201*
López Portillo, José, *180, 187, 189, 194*
López, Edilio, *120*
López, Eduardo, *40, 46, 48*
López, Elmer, *113, 123*
López, Holbein,*126*
López, Nacho, *194*
López, Omar,*134*
López-Portillo, E., *189*
Lorenzer, Alfred, *256*
Losada, Gonzalo, *26*
Loureiro, Nicolás, *208*
Lovins, Amory B., *328*
Lovins, L. Hunter, *328*
Lozza, Raúl, *242*
Lubar, Steven, *292*
Luciardi, Carlos, *203, 207*
Lüders, Rolf, *152*
Luna, Alejandro, *58*
Luna, Fernán, *212*
Lusinchi, Jaime, *35, 223*
Lutz, Hans-Rudolf, *245*
Luvenov, Lubomil, *119*
Lyon, Cristián, *149*

M
Maccio, Rómulo, *32*
Macedo, Walter, *69*
Madriz, Argenis, *218*
Mafra, *67*
Magalhães, Aloísio, *70, 71, 72, 87*
Mahuad, Jamil, *169*

355

Maier, Mandred, *307*
Maisián, Ricardo, *205*
Makón, Andrea, *54*
Málaga Grenet, Julio, *263*
Maldonado, Tomás, *20, 28, 29, 30, 31, 35, 36, 115, 116, 117, 123, 204, 207, 211, 249, 250, 251, 252, 253, 254, 257, 269, 293, 294, 295, 297, 298*
Malewitsch, Kasimir, *239*
Maltese, Corrado, *294*
Maluf, Antonio, *66, 243*
Malvido, A., *188*
Manaure, Mateo, *216*
Mancilla, Pedro, *225*
Manela, Sergio, *45*
Mangioni, Valentina, *21*
Manini, Manuela, *210*
Mankau, Dieter, *256, 260*
Manso, Eduardo, *272*
Mäntele, Martin, *251*
Marchetti, Ciro, *221*
Marchisio, Heber, *209*
Mariano Aceves, Luis, *191*
Marín, Eduardo,*134, 135*
Mariño, Julieta, *137*
Mariño, Mario, *39*
Marken, J. C. van der, *276*
Marquart, Christian, *252*
Márquez, Carlos, *224*
Márquez, Felipe, *224*
Marquina, Mónica, *15*
Marroquín, María Teresa, *318*
Martens, Karel, *287, 288*
Martí, Lourdes, *114, 117, 118*
Martinetti, Marcelo, *50*
Martínez del Campo, Manuel, *173, 185*
Martínez Meave, Gabriel, *199*
Martínez, Carlos, *263, 273*
Martínez, Domingo N., *199*
Martínez, Olivio,*125, 131*
Martínez, Pedro Luis, *124*
Martínez, Raúl, *113, 114, 125, 127, 131, 132, 133, 136*
Martino, Ludovico, *66, 243*
Martins, Ruben, *69*
Marx, Karl, *249*
Maseda Martín, María del Pilar, *175*
Masera, Diego, *330, 332*
Massaguer, *124*
Mastrángelo, Pedro, *205*
Masvidal, Carlos Alberto,*135*
Masvidal, Francisco, *131, 133, 136*

Masvidal, Mario,*124*
Mata Armas, Francisco Manuel "Chicho", *218*
Mata Rosas, Francisco, *194*
Matarazzo, Francisco, *64*
Mateu, Gabriel, *56*
Matisse, Henri, *294*
Matter, Herbert, *241*
Mayer, Fernando, *141, 145, 155*
Mayol, Manuel, *263*
Mayor Mora, Alberto , *94, 103, 109*
Mazola, César,*127, 128*
Meadows, Dennis L., *325*
Mederos, René,*125, 131*
Medina del Río, Mariano, *267*
Medina Mora, L., *200*
Medina, Elsa, *194*
Mejía Arango, Félix, *92, 97*
Mejía, Mauricio, *105, 106*
Mello, João Manuel Cardoso, *87*
Mellone, Oswaldo, *77, 85*
Memelsdorff, Franz, *33, 262, 268, 269*
Mena, Juan Carlos, *199, 200, 201*
Mena, María Belén, *167*
Méndez Mosquera, Carlos, *29, 33, 37, 40, 269*
Méndez Mosquera, Lala, *33*
Mendini, Alessandro, *156, 286*
Mendizábal, Nora, *49*
Menem, Carlos, *51, 58*
Menéndez, Guillermo,*125, 130, 134*
Menéndez, José "Pepe", *20, 136*
Mesa, Julio Eloy,*126*
Meurer, Bernd, *248*
Mevis, Armand, *290*
Meyer, Hannes, *175, 185, 248*
Mies van der Rohe, Ludwig, *205, 280*
Mijares, José , *243*
Mikalef, Carolina, *58*
Mikosch, Gerda, *260*
Milián, Hugo, *119, 120, 123*
Milian, Jesús, *115*
Millar, Henry, *242*
Miller, Daniel, *297*
Mitscherlich, Alexander, *256*
Moholy-Nagy, Lazlo, *239, 242*
Molenberg, Alberto, *242*
Moles, Abraham M., *257*
Molina, A., *55*
Molinet, María Elena, *114, 120*
Möller, Rodolfo, *38*
Molotch, Harvey, *294*

Moncalvo, Gino, *205*
Mondrian, Piet, *279, 239, 241, 242*
Monestier, E., *204*
Monnet, Gianni, *243*
Monroy, Irma, *182*
Monsalves, Marcelo, *140, 144, 154, 159*
Monsiváis, Carlos, *189, 322*
Montalvo, Germán, *189*
Montaña, Jorge, *105, 106*
Montenegro, Ernesto, *266*
Montenegro, Roberto, *313*
Montero, Cecilia, *139, 154*
Montore, Marcello, *20*
Moore, John, *225*
Moore, Walter, *32*
Morante, Rafael,*126, 129, 131, 136*
Moreira Salles, Claudia, *81*
Moreira, Rubén, *171*
Moreno Arózqueta, Jorge, *182, 184*
Moreno, Alex, *155*
Moreno, Ángeles, *199*
Moreno, Luis, *140, 141, 147, 199*
Morris, Azul, *199*
Morris, Charles W., *257, 248, 251*
Morris, William, *81, 276, 277, 278, 248*
Mosquera, Mariana, *101, 102, 109*
Mosso, Ricardo, *56*
Motta, Carlos, *80*
Moya Peralta, Rómulo, *167, 168, 171*
Mraz, J., *194*
Mukarowsky, Jan, *257*
Müller, Walter, *251*
Müller-Brockmann, Josef, *191, 241, 245, 246, 270, 253*
Mumford, Lewis, *293*
Munari, Bruno, *243*
Muniz Simas, Antonio, *70*
Muñoz Bachs, Eduardo,*126, 128, 132, 134, 136*
Muñoz, Humberto, *106*
Muñoz, Mario Toral, *243*
Muñoz, Oscar, *143, 151, 159*
Murdoch, Peter, *176, 190*
Murillo, Gerardo "doctor Atl", *313, 322*
Mussfeldt, Peter, *166, 167, 168*
Muzi, Mariana, *210*

N
Nacci, Michela, *294*
Nachtigall, Werner, *331*

Nanni, Fúlvio, *80*
Nápoli, Roberto, *35, 36*
Naso, Eduardo, *40, 50*
Navarro, Raúl, *115*
Nebel, Alfredo, *206*
Nedo, M.F., *216, 219, 220*
Nelson, George, *178, 205*
Neruda, Pablo, *140, 265*
Neumann, Hans, *217, 218, 223*
Neumann, Lotar, *217*
Neumeister, Alex, *84*
Neutra, Richard, *269*
Nicastro, Jorge, *53*
Niemeyer, Lucy, *87*
Niemeyer, Oscar, *295*
Nietzsche, Friedrich, *12, 13*
Nieuwenhuis, Ferdinand Domela, *275*
Nikkels, Walter, *285, 287*
Noblet, Jocelyn de, *297*
Noboa Ponton, Luis, *161*
Noguchi, Isamu, *295*
Nogueira Lima, Maurício, *66*
Nosiglia, María Catalina, *15*
Novais, Fernando A., *87*
Noyes, Eliot F., *175*

O
Oba, George, *79*
Obers, Carlos, *253*
Ocampo, J.A., *186*
Oiticica, Hélio, *243*
Olarte, Mauricio, *105*
Olavarría, Martín, *50*
Olea, Oscar, *191*
Olins, Wally, *53*
Oliva, Raúl, *113, 126*
Olivares, Eric, *272*
Olivares, José María, *216*
Oloe, Herning, *226*
Olvera, J.A., *189*
Oneto, Alberto, *34, 35, 45, 53*
Orazi, Carlos, *21*
Ordoñez, Hernán, *272*
O'Reilly, Patrick, *296*
Orlando, Francesco, *295*
Orlansky, Dora, *54*
Oronoz, *207*
Oroza, Ernesto, *122*
Orozco, *163*
Ortiz Taranco, Cecilia, *20*
Ortiz Zertucha, Antonio, *179*
Ortiz, Bernardo, *92*
Ortiz, Ricardo, *48*
Ospina, Lucas, *92*

Oud, JJP, *281*
Oviedo, Diego, *34, 35*
Owen, Charles, *156*
Oxenaar, Ootje, *283, 289*
Oyamburu, J., *262, 273*

P
Páez Torres, *67*
Páez Vilaró, Carlos, *209*
Páez,"Fito", *45*
Palanti, Giancarlo, *67*
Palatnik, Abraham, *243*
Palleiro, Carlos, *209*
Palmarola Sagredo, Hugo, *20, 147, 148, 159*
Pape, Lygia, *243*
Parra, Jaime, *157*
Pascuali, Raúl, *32*
Paulsson, Gregor, *249*
Paviglianiti, Norma, *15*
Pedraza Blanco, Juan José, *264*
Pedreira, Paulo Jorge, *77*
Pedro, Luis Martínez, *243*
Pedroza, Gustavo, *40*
Peirce, Charles Sanders, *257*
Peláez, Amelia, *112*
Pellicer, Eustaquio, *263*
Pelta, Raquel, *20*
Peluffo, Gabriel, *203, 209*
Penna Kehl, Sérgio Augusto, *75*
Pensi, Jorge, *262*
Peña, Humberto, *114*
Peña, Sergio, *122*
Peña, Umberto,*126, 127, 131, 134, 136*
Peón, Ignacio, *199*
Peón, Mónica, *199*
Peralta, Anahí, *21*
Perec, Georges, *294, 295*
Pérez Celis, *32*
Pérez de Arce, José, *157*
Pérez Fernández, Sergio, *45, 55*
Pérez Infante, C., *191*
Pérez Jiménez, Marcos, *216*
Pérez Sánchez, Juan Carlos "América", *262, 269, 270*
Pérez Urbaneja, Elina, *20, 219, 221, 228, 229*
Pérez, Antonio "Ñiko",*126, 132, 136*
Pérez, Carlos Andrés, *221, 222, 227*
Pérez, Faustino,*125, 131, 132, 133, 136*
Pérez, Fernando, *113*

Pérez, Sandra, *141*
Perón, Eva, *29*
Perón, Juan Domingo, *25, 27, 28, 29, 30, 34, 35, 37*
Petras, James, *61*
Petzold, Nelson, *65, 73, 85*
Pezzino, Antonio, *208*
Piaget, Jean, *114*
Piancastelli, Márcio , *79*
Picasso, Pablo, *166, 294*
Pieri, Carlos, *209*
Pininfarina, *29, 31*
Pinochet, Augusto, *150*
Pinto, Julio, *139, 143, 144, 151, 154, 159*
Pintor, Oscar, *48*
Pintos Risso, *204*
Piña Soria, Antolín, *263*
Piñeyro, Marcelo, *45*
Platón, *249*
Plitman Pauker, Ruth, *167*
Poblete, Gustavo, *243*
Poirier, Jean, *294*
Pol, Santiago, *220, 222*
Polo, Rómulo, *118*
Pomar, Carlos, *118, 119*
Pomares, Wilfredo, *118, 119*
Ponce, S., *51*
Popper, Karl, *253*
Porset, Clara, *111, 112, 123, 175, 177, 183, 185, 315*
Portocarrero, René, *112*
Porzecanski, Teresa, *213*
Posada, Jaime, *97*
Potts, Luis Rolando,*134*
Prati, Lidy, *242*
Prebisch, Raúl, *95*
Prieto, José, *209, 210*
Prieto, Miguel, *189, 264*
Prikker, J. Thorn, *277*
Prown, Jules David, *292, 294*
Proyard, E., *32*
Pucciarelli, Alfredo, *48, 61*
Puenzo, Luis, *45*
Puig Corvette, Enrique, *222*
Pujol, Santiago,*134*
Pulos, Arthur, *36*
Punchard, David, *221, 224*

Q
Quezada, Abel, *194*
"Quino", Lavado, Joaquín
Salvador, *34, 35*
Quintana, Antonio, *112*
Quiroga, Gustavo, *59*

R
Raacke, Peter, *251*
Ragni, Héctor, *208*
Rajchman, Ariel, *212*
Ramírez Vázquez, Pedro, *174 ,177, 190, 201*
Ramírez, Daniel, *44*
Ramírez, Marta, *107, 108*
Rams, Dieter, *156*
Rand, Paul, *241*
Rapoport, Anatol, *250*
Ratto, David, *36, 39*
Rauschenberg, Robert, *295*
Rawicz, Mariano, *264, 265, 266*
Rayo, Joaquín, *113*
Redondo, Francisco, *263*
Rego, Álvaro, *199*
Rejano, Juan, *264*
Renau, Josep, *264, 265*
Rendón Seminario, Manuel, *163*
Rendón, Ricardo, *92, 97*
Resnik, Franz, *217*
Rey Pastor, José, *30, 269*
Rey Vila, José Luis "Sim", *264*
Reyes, Edgardo, *167*
Reymena, Ricardo,*127*
Ribas, Federico, *264*
Riccini, Raimonda, *20, 297*
Richard, Nelly, *157*
Rigol, Isabel, *122*
Rilla, José, *213*
Rinaldi, Ernesto, *50, 54, 56*
Rincones, Rafael A., *216*
Rinker, Dagmar, *20*
Ritthoff, Michael, *329*
Rivadeneyra, P., *175, 185*
Rivadulla, Eladio,*124, 126, 136*
Rivas, Jorge, *225*
Rivero Oramas, Rafael, *216*
Rivière, Claude, *294*
Roca, Deodoro, *19*
Rocha, Glauber, *73*
Roche, Daniel, *297, 298*
Rodrigues, Sérgio, *67, 87*
Rodríguez Castelao, Alfonso, *264*
Rodríguez Delucchi, Jorge, *210*
Rodríguez Juanotena, H., *204*
Rodríguez, Luis, *119*
Rodríguez-Arias, Germán, *140*
Rodschenko, Aleksandr, *239*
Rogers, Ernesto N., *242*
Rohe, Mies van der, *280*
Rohn, Holger, *329*
Rojas, A., *229*
Rojas, J., *51*

Rojo, Vicente, *189, 190, 195, 264, 268, 269*
Rolando, Carlos, *33, 262, 268, 269, 270*
Romero Brest, Jorge, *32*
Romero, D., *229*
Romero, Héctor, *46, 48*
Romero, José Luis, *91*
Roos, Sjoerd Hendrik de, *276*
Ros, Alejandro, *55*
Rossell de la Lama, Guillermo, *175*
Rossi, Attilio, *267*
Rossi, Franca, *210*
Rossi, Paolo, *297*
Rostgaard, Alfredo,*125, 128, 129, 130, 131, 132, 133, 136*
Rother, Leopoldo, *92, 109*
Rousselot, Ricardo, *269, 271*
Rovalo, Fernando, *191, 201*
Royen, J. van, *278*
Rubido,Carlos, *131, 136*
Rubín de la Borbolla, Daniel F., *320*
Rubino, Angela, *210*
Ruder, Emil, *191, 244, 245*
Rudolph, Paul, *295*
Rueda, Santiago, *26*
Ruiz de la Tejera, Oscar, *114*
Ruiz, Carlos,*124*

S
Saarinen, E., *205*
Saavedra, Alfredo, *53, 58*
Sábat, Hermenegildo, *208, 209, 211*
Sabey, John Ulf , *82*
Sacchi, Alvise, *223, 224, 225, 229*
Sacilotto, Luís, *241*
Sader, Emir, *18*
Salas, Ricardo, *199*
Salazar, Gabriel, *139, 143, 144, 151, 154, 159*
Salcedo Ospina, Mauricio, *20*
Salcedo, J., *229*
Saldarriaga, A., *109*
Salden, Helmut, *280*
Salem, Anabella, *56*
Salinas Flores, Oscar, *111, 112, 123, 173, 175, 183, 184, 185*
Salinas, Carlos, *195, 196, 197, 198*
Salinas, Fernando, *114, 123*
Salvo, Lili, *208*
Samar, Lidia, *61*
Sanchez Manduley, Celia, *116*
Sanchez, Jesús, *118, 120, 123*

Sandberg, Willem, *281, 282*
Sanovicz, Abrahão, *74*
Sansó, Ricardo, *46*
Santana, Juana, *311*
Santaromita, Humberto, *225*
Santos, Carlos,*137*
Santos, Maria Cecilia Loschiavo dos, *87*
Sapoznik, Marcelo, *54, 55*
Sarale, Luis, *44*
Sarmento, Fernanda, *87*
Sarmiento, Alejandro, *60*
Sasso Yadi, María Francesca, *184*
Sato, Alberto, *226, 229*
Sayagués, Jorge, *211*
Scarlatto, Salvador, *204*
Schawinsky, Xanti, *241*
Scherer García, Julio, *194*
Schleifer, Jan, *251*
Schlosser, Julius von, *296*
Schmeichler, Dennis, *225*
Schmid, Wolfgang, *116*
Schmidt, Rainer, *253*
Schmidt-Bleek, Friedrich, *328, 329, 330*
Schneider, Beat, *241, 246*
Schorr, Martín, *48*
Schrofer, Jurriaan, *280, 281, 285*
Schuitema, Geert Paul Hendrikus, *278, 279, 281, 285*
Schütze, Rainer, *251*
Schvarzer, Jorge, *34, 43, 49, 51, 61*
Schwarz, Ineke, *289*
Schwitters, Kurt, *278, 239*
Scliar, Carlos, *69*
Scott, Douglas, *178*
Segre, Roberto, *114, 123*
Segura, Luciano, *311*
Selle, Gert, *261*
Seoane, Luis, *264, 266, 267, 273*
Seré, Paula, *272*
Serpa, Ivan, *243*
Serpaneeva, Timo, *269*
Serrano, Helena,*130*
Sert, Josep Lluís, *204*
Shakespear, Lorenzo, *44*
Shakespear, Raúl, *37, 39, 54, 58*
Shakespear Ronald, *32, 37, 39, 40, 46, 54, 56, 58*
Shultz Morales, Fernando, *19, 20, 21, 148, 184, 311, 315, 316, 317, 322*
Sicard, Guillermo, *103*
Sichero, *204*
Sidicaro, Ricardo, *42, 43*
Silva, Gonzalo, *213*

Silveira, Chu Ming, *75*
Silverman, Gail, *310, 322*
Silvestre, Jorge, *35*
Simón, Gabriel, *311*
Simon, Herbert A., *292*
Simondon, Gilbert, *294, 298*
Simonetti, Eduardo, *60*
Siqueiros, David Alfaro, *265*
Siquot, Luis, *32*
Sirio, Alejandro, *263*
Sirouyan, Cristian, *46*
Slany, Hans Erich, *251*
Smith, Adam, *249*
Sojo, Eduardo, *263*
Solá Franco, Eduardo, *163*
Soldati, Atanasio, *243*
Soldevilla, Dolores, *243*
Soler, Carlos, *33*
Soloviev, Yuri, *116, 117*
Sontag, Susan,*132*
Soong, R., *194*
Soria, Arturo, *265*
Soriano, Rafael, *243*
Sotillo, Álvaro, *220, 222*
Soto, Jesús Rafael, *244*
Speer, Albert, *281*
Spivacow, José Boris, *34*
Spoerri, Daniel, *295*
Staal, Gerd, *289*
Stam, Mart, *248*
Steffen, Dagmar, *256, 260*
Stein, Guillermo, *53, 56, 57*
Steiskal, Rudolf, *217*
Stermer, Dugald,*132*
Stiglitz, Joseph E., *95*
Stoddart, John, *224*
Stoeckli, Werner, *221*
Suárez, F., *195*
Suárez, G., *196*
Suárez, Luis, *118, 119*
"Subcomandante Marcos", *197*
Súchil, Oscar, *322*
Suzigan, Wilson, *87*
Swierzy, Waldemar,*128*

T
Taboada, Emil, *36*
Tallon, Roger, *36*
Tamayo, *163*
Tapia, H., *189*
Tarragó, Claudio, *140*
Tassier, Gonzalo, *191, 192*
Tatin, Robert, *209*
Taverne, Ed, *290*
Tenreiro, Joaquim, *67, 72, 87*

Terrazas, Eduardo, *190*
Teuschner, F., *200*
Thorp, R., *186*
Tirado, A., *109*
Tischner, Ursula, *20*
Tomaszewski, Henryk,*128*
Toorn, Jan van, *274, 283, 286*
Toro Hardy, Alfredo , *95*
Torrendell, Horacio, *203, 204*
Torres Bodet, Jaime, *188, 201*
Torres Clavé, *204*
Torres García, Joaquín, *28, 204, 241*
Torres, José, *115*
Trejo Lerdo, Carlos, *179*
Treub, Willem, *275*
Treumann, Otto, *280, 281, 282*
Trueba, Fernando, *272*
Trujillo Magnenant, Sergio , *92, 97, 98*
Tschichold, Jan, *239, 240*
Tumas, Alejandro, *54*
Turok, Marta, *315, 322*

U
Umaña, Camilo, *99*
Unger, Gerard*2 ,87*
Urbina Polo, Ignacio, *225*
Uribe White, Enrique, *97*
Uribe, Basilio, *31, 36, 207*

V
Valdés, Cristian, *140, 155, 157*
Valdés, Gustavo, *35*, II, *45*
Valéry, Paul, *232*
Valls,*124*
Valtierra, Pedro, *194*
Vantongerloo, Georges, *242*
Varau, Carlos, *48, 49*
Varela, Lorenzo, *267*
Vargas, Getúlio, *63, 64, 68*
Varoni, Sergio,*130*
Vasallo, Ángela, *48, 49*
Vásquez, Oscar, *220, 223*
Vecht, N.J. van de, *277*
Vega Crespo, Juan Guillermo, *164*
Vega, Ana, *114*
Vega, Eduardo, *164*
Vega, Luis, *126, 131*
Vega, P., *273*
Veigas, J., *137*
Velasco Ibarra, José María, *163, 165*
Velasco León, Ernesto, *179, 181, 182, 183*

Velázquez, Richard,*137*
Velde, Henry van de, *242*
Veloso, Caetano, *73*
Veltmeyer, Henry, *61*
Venancio, Carlos, *21, 54*
Ventura, Alessandro, *77*
Vera Ocampo, Javier, *58*
Vera, Gerardo, *272*
Vera, Leonel, *222, 223, 225*
Verdezoto, Rodney, *168*
Vergara-Grez, Ramón, *243*
Vernet, María Margarita, *225*
Verschleisser, Roberto, *75*
Vestuti, Emile, *217, 225, 226*
Viano,Víctor, *32*
Vidán, Enrique,*135*
Viecco, Luis Eduardo, *97*
Vieira, Décio, *243*
Vigier, Mercedes, *44*
Vila, Waldo, *243*
Vilamajó, Julio, *204*
Villa, José Manuel,*127, 131, 132*
Villalobos, Cándido, *263*
Villarreal, Alberto, *183, 184, 185*
Villaverde, Héctor,*126, 127, 128, 129, 133, 136*
Villazón, Manuel, *190*
Villegas, Benjamín, *98*
Villela, César, *66*
Vinçon, Hartmut, *248*
Violi, Bruno, *92*
Virchez, Jesús, *190, 191*
Virkala, Tapio, *269*
Vivarelli, Carlo, *241*
Vives, P. A., *273*
Voggenreiter, Meyer, *328*
Vordemberge-Gildewart, Friedrich, *280, 239, 242*
Votteler, Arno, *251*

W
Wagenaar, Cor, *290*
Wainer, Samuel, *68*
Waisman, N., *51*
Walker, Rodrigo, *148, 152, 153, 155*
Walter, Elisabeth, *257*
Warhol, Andy, *295*
Webb, Morley, *175*
Weingart, Wolfgang, *238, 241, 245, 246*
Weiss, Michael, *148, 152, 153*
Weizsäcker, Ernst Ulrich von, *327, 328*
Wells, Misty, *100*
Werckmeister, Karl Otto, *240*

Werneck, Roberto, *78*
Westwater, Norman, *67*
Whitehead, Alfred North, *257*
Wibaut, F. M., *275*
Wichmann, Hans, *252*
Wickman, Kersten, *156*
Widmer, Jean, *241*
Wieland, Josef, *324*
Williamson, John, *95*
Wirkkala, Tapio, *178*, *295*
Wissing, Benno, *284*
Wladislaw Anatol, *243*
Wojciechowski, Gustavo, *208*, *211*
Wolf, Brigitte, *20*, *119*, *328*
Wolkowicz, Daniel, *61*
Wollner, Alexandre, *36*, *64*, *69*, *72*, *87*, *243*
Wong, Wucius, *191*
Wyman, Lance, *176*, *190*, *193*, *201*

Y

Yactayo, Jaime, *221*, *223*
Yanes Mayán, Francisco, *135*
Yáñez, Diego, *168*

Z

Zalszupin, Jorge, *67*, *76*, *77*
Zarza, Rafael, *127*
Zavattaro, Mario, *263*
Zec, Peter, *156*
Zedillo, Ernesto, *196*, *197*, *198*
Zelek, Poronislaw, *128*
Zemp, Werner, *148*
Zijlstra, Sybrand, *289*
Zimmermann, Yves, *244*, *245*
Zitman, Cornelis, *216*, *220*
Zwart, Piet, *279*, *280*, *281*, *285*, *239*

Índice temático

A
ABDI, Associação Profissional de Desenhistas Industriais, Brasil, *70*, *80*
Academia de Artes Reinmann, *265*
Academia Mexicana del Diseño, *183*
ACD, Asociación Colombiana de Diseñadores, *101*, *102*, *104*, *106*
ADDIP, Asociación de Decoradores y Diseñadores de Interiores Profesionales, Uruguay, *211*
ADG, Asociación de Diseñadores Gráficos de Buenos Aires, *46*, *47*, *48*, *55*
ADG, Asociación de Diseñadores Gráficos de Ecuador, *166*, *167*
ADG, Asociación de Diseñadores Gráficos Profesionales del Uruguay, *210*, *211*
ADG, Associação de Designers Gráficos do Brasil, *82*
ADI, Asociación de Diseñadores Industriales, Argentina, *47*
ADIOA, Asociación de Diseño Industrial Oeste Argentino, *47*
ADIT, Asociación de Diseñadores Industriales y Textiles, Uruguay, *211*
ADJ, Asociación de Diseñadores Javerianos, Colombia, *106*
AEnD, Associação de Ensino de Design, Brasil, *82*
Agens, estudio de diseño, Argentina, *31*, *32*, *33*, *269*, *270*
Aladdin, productos térmicos, Brasil, *84*
ALADI, Asociación Latinoamericana del Diseño Industrial, *105*, *106*, *114*, *117*, *123*, *181*, *228*
ALALC, Asociación Latinoamericana de Libre Comercio, *144*
Amercanda, estudio de diseño, Chile, *157*
ANDISEÑO, Asociación Nacional de Diseñadores, Colombia, *106*
Anholt-GMI, estudio de diseño, México, *187*
Arno, electrodomésticos, Brasil, *69*, *82*
arte concreto, pintura concreta, geometrismo *239*, *241*, *243*
artesanía en Bolivia, *319*
artesanía en Colombia, *318*
artesanía en Ecuador, *161*, *162*, *163*, *164*, *171*, *320*
artesanía en México, *309*, *311*, *313*, *316*, *317*, *318*, *321*
artesanía, enfoques, *310*, *311*
Artesanos Unidos, Uruguay, *204*, *206*, *210*
arts and crafts, *248*, *276*
ASA, Aeropuertos y Servicios Auxiliares, México, *181*, *182*
ASIPLA, Asociación de Industrias del Plástico, Chile, *142*
Asociación Arte Concreto-Invención, *242*
Asociación chilena de empresas de Diseño, Chile, *157*
Asociación Cubana de Comunicadores Sociales, *136*
Asociación Mexicana de Escuelas de Diseño Gráfico, *198*
automatización, *250*
Ávalos & Bourse, estudio de diseño, Argentina, *48*, *49*
Axis, estudio de diseño, Argentina, *29*

B
BARRA/Diseño, Uruguay, *211*
Barry Laughlin y Asociados, estudio de diseño, Venezuela, *221*
Bauhaus, *10*, *18*, *104*, *119*, *140*, *146*, *147*, *175*, *177*, *178*, *239*, *248*, *249*, *252*, *260*, *302*
benchmarking de instituciones de enseñanza, *301*
Bienal de São Paulo (*1951*), *242*
BNDES, Banco Nacional de Desenvolvimento Econômico e Social, Brasil, *18*, *19*
"Boom de las flores", Ecuador, *169*
Brandgroup, estudio de diseño, Argentina, *54*
Buró Ramales de Diseño, Cuba, *118*
Buró SAIC, muebles de oficina, Argentina, *40*, *50*, *57*

C
Cactus Design Group, Ecuador, *168*
Camacho Roldán S.A., muebles, Colombia, *103*
Campañas electorales, *51*, *136*, *218*, *219*, *220*, *223*
Cánovas, estudio de diseño, Argentina, *48*, *49*
Carluccio-Manini, estudio de diseño, Uruguay, *210*
Carnegie Mellon University, Pittsburgh, *306*
carteles/afiches, *32*, *33*, *72*, *73*, *98*, *101*, *102*, *125*, *126*, *127*, *128*, *130*, *131*, *132*, *133*, *135*, *165*, *168*, *209*, *217*, *218*, *220*, *222*, *272*, *277*, *278*, *279*, *280*, *281*, *282*, *283*, *284*, *285*, *286*, *287*, *289*, *290*, *315*
Casa de las Américas, Cuba, *126*, *131*, *351*
Cato Berro Partners, estudio de diseño, Argentina, *54*
Cauduro & Martino, estudio de diseño, Brasil, *66*, *72*, *75*, *78*, *81*, *86*
CAyC, Centro de Arte y Comunicación, Buenos Aires, *46*
CDI, Centro de Diseño Industrial, Uruguay, *210*
CDs y LPs, *45*, *55*, *66*, *209*, *223*, *224*
CEAD, Centro de Estudios Avanzados de Diseño, México, *19*, *21*, *232*
Centro de Diseño y del Consejo Nacional de Diseño, México, *178*
Centro Internacional del Mueble, Colombia, *105*
Centro Promotor de Diseño, México, *194*, *197*
CEPAL, *140*, *144*, *159*
Cerámica Andina, Ecuador, *165*
César Barañano, estudio de diseño, Uruguay, *206*
Chaves y Pibernat, consultores, Argentina, *47*, *54*
Chelles & Hayashi, estudio de diseño, Brasil, *85*
Chermayeff & Geismar, estudio de diseño, *56*, *57*
CIAC Internacional, estudio de diseño, Argentina, *54*
CIC, muebles, Chile, *140*, *155*
ciclo de vida del producto, *325*
CIDAP, Centro Interamericano de Artesanía y Artes Populares, Ecuador, *161*
CIDI, Centro de Investigación de Diseño Industrial, Argentina *31*, *33*, *35*, *36*, *37*, *38*, *40*, *47*
CIDI, Centro de Investigación del Diseño Industrial, Uruguay, *203*, *205*, *207*
Círculo de Viena (*Wiener Kreis*), *251*
Club de Roma, *325*
CMD, Centro Metropolitano de Diseño, Buenos Aires, *59*
CNPq, Conselho Nacional de Desenvolvimento Científico e Tecnológico, Brasil, *82*
CODIGRAM, Colegio de Diseñadores Industriales y Gráficos de México, *178*, *181*, *194*
Colciencias, Instituto Colombiano para el Desarrollo de la Ciencia y la Tecnología, *100*
coleccionismo, *296*
Colegio de Diseñadores de Chile, *157*
Colegio de Diseñadores Industriales y Gráficos de México, *194*
Colegio Profesional de Diseño Industrial en la Provincia de Buenos Aires, *61*

Comité Prográfica Cubana, *136*
CONACYT, Consejo Nacional de Ciencia y Tecnología, México, *179*, *181*, *193*
Cónclave, estudio de diseño, Ecuador, *169*
Condumex, estudio de diseño, México, *183*
CONICET, Consejo Nacional de Investigaciones Científicas y Técnicas, Argentina, *27*
Consenso de Washington, *13*, *95*, *197*
constructivismo, *283*
CORFO, Corporación de Fomento a la Producción, Chile, *144*, *146*, *148*, *149*, *150*
Crisis, estudio de diseño, Chile, *157*
CTI, Compañía Tecno-Industrial, línea blanca, Chile, *156*

D
D.M. Nacional, muebles de oficina, México, *174*, *176*
Dako, Dako/GE, cocinas, Brasil, *82*, *84*, *87*
De Stijl, *279*
Design Academy, Eindhoven, *304*
Design Associates, México, *187*, *188*, *192*, *198*, *200*
Design Center, México, *179*, *192*, *198*, *200*
desindustrialización, *12*, *49*, *85*
DIA Colombia, Diseñadores Industriales Asociados, *106*
Diarios, revistas, libros, publicaciones, *27*, *28*, *29*, *33*, *34*, *35*, *36*, *38*, *39*, *40*, *41*, *43*, *45*, *46*, *47*, *48*, *50*, *54*, *55*, *68*, *69*, *72*, *73*, *87*, *92*, *97*, *98*, *99*, *103*, *105*, *106*, *109*, *106*, *116*, *126*, *127*, *129*, *131*, *133*, *135*, *137*, *141*, *148*, *153*, *155*, *157*, *163*, *175*, *178*, *182*, *183*, *189*, *191*, *194*, *195*, *197*, *199*, *200*, *205*, *206*, *208*, *211*, *215*, *217*, *219*, *220*, *221*, *222*, *223*, *225*, *226*, *227*, *263*, *264*, *265*, *266*, *267*, *276*, *280*, *281*, *282*, *283*, *285*, *286*, *288*, *289*, *290*, *315*
DIDISA, estudio de diseño, México, *179*
diferencia entre ecofacto y artefacto, *293*
DIL, Disenho Industrial Limitada, Brasil, *70*, *76*, *78*
diseñador/coordinador, *249*
Diseñadores Asociados, Chile, *155*
Diseño Básico, estudio de diseño, Uruguay, *210*
diseño contextual, *233*, *235*
diseño corporativo, identidad corporativa, *260*, *283*, *289*
diseño de información, *54*, *148*, *170*, *188*
diseño ecológico, criterios, *328*
diseño sustentable, opciones, *332*

diseño y ecología, *324*
diseño y valor agregado, *13*
displays para venta, *226*
Drean Electrodomésticos, Argentina, *27*, *57*

E
ECASA, Ecuatoriana de Artefactos, *164*, *165*
EDA, Escuela de Diseño y Artesanías, México, *177*
Ediciones Infinito, Buenos Aires, *244*
EDII, Escuela de Diseño Informacional e Industrial, La Habana, *114*, *132*
EINA, Barcelona, *47*, *271*
Electrodomésticos, *35*, *36*, *38*, *50*, *70*, *77*, *78*, *84*, *122*, *146*, *150*, *153*, *158*, *207*, *223*
emigración de artistas y diseñadores a América Latina, *264*
EMPROVA, La Habana, *116*
Encuadre, México, *191*, *198*
Enlace Integral, estudio de diseño, Ecuador, *169*
envases/embalajes/packaging, *48*, *49*, *51*, *104*, *157*, *211*, *216*, *222*
equipamiento de espacios de trabajo, *148*
equipamiento para hospitales, *85*, *118*, *119*, *122*, *181*, *182*, *183*, *184*
equipamiento urbano/público, *39*, *40*, *53*, *66*, *74*, *75*, *76*, *77*, *83*, *106*, *116*, *155*, *157*, *168*, *174*, *176*, *177*, *181*, *183*, *212*, *222*, *226*, *228*
eRF&a, estudio de diseño, Argentina, *53*, *54*
ergonomía, *75*, *108*, *155*, *156*, *199*, *207*, *225*, *294*
Escriba, muebles, Brasil, *69*, *81*
Escuela de Artes Aplicadas de la Universidad de Chile, *146*
Escuela de Basilea (diseño gráfico y tipografía), *191*, *238*, *245*, *270*, *302*
Escuela de Diseño Industrial y Aplicado, Uruguay, *207*
Escuela de Diseño, PUC, Chile, *146*, *147*, *148*
Escuela de la Construcción de la Universidad del Trabajo, Uruguay, *207*
Escuela de Zürich (diseño gráfico y tipografía), *238*, *270*
Escuela Nacional de Artes y Oficios, Uruguay, *203*
Escuela Panamericana de Arte, Buenos Aires, *33*, *47*
ESDI, Escola Superior de Desenho Industrial, Rio de Janeiro, *10*, *18*, *19*, *64*, *69*, *70*, *75*, *77*, *81*

Espaciocabina, diseño, Argentina, *58*
estética, *259*
Estudio Ávalos, estudio de diseño, Argentina, *48*, *55*
Estudio Cabeza, estudio de diseño, Argentina, *53*
Estudio Cinco, estudio de diseño, Uruguay, *206*
Estudio Hache, estudio de diseño, Argentina, *45*
Etiquetas para envases/bolsas/packaging, *48*, *49*, *59*, *70*, *97*, *101*, *104*, *222*, *224*, *268*, *270*, *271*, *316*
etnodesign, *11*
Euro RSCG Minale, Tattersfield, Piaton & Partners, *54*
EZLN, Ejército Zapatista de Liberación Nacional, *197*

F
FAAP, Fundação Armando Alvares Penteado, São Paulo, *77*, *85*
Fábrica de cerámica de la Isla de la Juventud, Cuba, *118*, *120*
Fábrica Nacional de Mobiliario, Chile, *140*
FAMELA, FAMELA-SOMELA, electrodomésticos, Chile, *141*, *152*
FANALOZA, Fábrica Nacional de Loza de Penco, Chile, *140*, *141*
FATE, Argentina, *26*, *27*, *31*, *32*, *36*
FAU-USP, Facultad de Arquitectura y Urbanismo, Universidad de São Paulo, *66*, *70*, *77*
FENSA, Fábrica Nacional de Envases y Enlozados, Chile, *140*, *141*, *142*, *152*, *153*, *158*
Fileni/Mendióroz/Berro García, estudio de diseño, Argentina, *54*
FMI, Fondo Monetario Internacional, *163*, *196*, *205*
Fobia Design, Chile, *155*, *156*
FocusBrand, Argentina, *54*
Fontanadiseño, Argentina, *53*, *54*, *55*
Forma/Função, estudio de diseño, Brasil, *82*
Forminform, estudio de diseño, Brasil, *69*
fuentes tipográficas, *21*, *40*, *56*
función social del arte, *264*
funcionalismo, *241*, *245*, *256*, *279*, *280*, *281*, *284*
FutureBrand World Wide, Argentina *55*

G
GAPP, Grupo Asociado de Pesquisa y Planeamiento, estudio de diseño, São

Paulo, *74*, *75*, *82*
García Media, estudio de diseño, Argentina/México, *55*, *197*
García Pardo, estudio de diseño, Uruguay, *204*, *206*
GATCPAC, Grupo de Artistas y Técnicos Catalanes para el Progreso de la Arquitectura, *140*
GG, Editora Gustavo Gili, *244*
Giaccone SURe, estudio de diseño, Argentina, *48*
globalización, *13*, *20*, *79*, *82*, *83*, *169*, *183*, *232*, *234*, *260*
Goyana, plásticos, Brasil, *77*
Gráfica de producto (filete), *45*, *46*, *93*
Graform estudio de diseño, Venezuela, *221*, *224*
Graphik, estudio de diseño, México, *192*, *198*
Greenpeace, *327*
Grupo Andino, *95*
Grupo Arcor, alimentos, Argentina, *48*, *49*
Grupo Forsa, estudio de diseño, Brasil, *77*
Grupo MDM, estudio de diseño, Uruguay, *210*, *212*
Grupo Noboa, Ecuador, *161*, *166*
Grupo Omnicom, estudio de diseño, Argentina, *55*
Grupo Ordo Amoris, estudio de diseño, Cuba, *122*
Guillermo Brea y Asociados, estudio de diseño, Argentina, *58*
Gute Form (Buena Forma), *248*

H
Haddad, plásticos, Chile, *142*, *157*
harpa, estudio de diseño, Argentina, *30*
Helvex, sanitarios, México, *181*
Herman Miller, *166*, *167*, *205*, *206*, *207*
Hevea, plásticos, Brasil, *76*, *77*
HfG Ulm, *28*, *29*, *31*, *33*, *69*, *105*, *115*, *119*, *146*, *148*, *152*, *159*, *176*, *177*, *178*, *243*, *245*, *248*, *250*, *251*, *260*, *302*
Historietas, *34*, *35*, *188*, *189*, *192*, *194*, *195*

I
I+C Consultores, *45*, *47*, *53*
I+D, estudio de diseño, Uruguay, *213*
IAC, Instituto de Arte Contemporáneo, São Paulo, *242*
iadê, Instituto de Artes y Decoración, São Paulo, *74*
ICAIC, Instituto Cubano de Arte e Industria Cinematográfica, *126*, *127*, *130*, *133*
Iceberg, estudio de diseño, Chile, *155*
ICOGRADA, *International Council of Graphic Design Associations*, *47*, *211*
ICSID, *International Council of Societies of Industrial Design*, *36*, *104*, *116*, *181*, *251*
IDC, Industrial Design Centre, Bombay, *18*
IdD, Instituto de Diseño de la Facultad de Arquitectura, Montevideo, *206*
Idemark, estudio de diseño, Argentina, *53*, *54*
Identidad Corporativa (IC), *30*, *31*, *44*, *51*, *55*, *58*, *81*, *136*, *137*, *151*, *152*, *155*, *166*, *168*, *176*, *188*, *190*, *191*, *217*, *223*, *225*, *268*, *269*, *270*, *271*, *282*, *286*
identidad del diseño, *11*
Idi, Instituto de Diseño Industrial, Rio de Janeiro, *77*, *81*, *86*
IDI, Instituto de Diseño Industrial, Rosario, *31*, *32*, *33*
IDID, Instituto de Investigaciones de Diseño, Argentina, *40*
IKA Industrias Kaiser Argentina, *26*, *29*, *31*
IKA Renault Argentina, *31*
Iluminación/luminarias, *80*, *81*, *179*, *182*, *183*, *206*, *207*, *211*
Imprenta AS, Uruguay, *208*, *209*
indiodacosta, estudio de diseño, Brasil, *84*
Industria Eléctrica de México S.A., *174*
Industria Manufacturera de Muebles Ltda., Chile, *140*
Industrias Estra S.A. ,Colombia, *108*
Industrias Metálicas de Palmira, Colombia, *103*
INPUD, Industria Nacional Productora de Utensilios Domésticos, Cuba, *113*
Instituto de Artes Visuales, Quito, *167*
Instituto Di Tella, Buenos Aires, *32*, *33*
Instituto Europeo de Design, *84*
Instituto Neumann, Venezuela, *224*, *225*
INTEC, Comité de Investigaciones Tecnológicas de Chile, *144*, *147*, *148*, *149*, *152*, *153*, *154*, *156*, *158*
Interbrand Ávalos & Bourse, Argentina, *48*, *55*
Interdesign, estudio de diseño, Chile, *155*
Interieur forma, Argentina/Uruguay, *36*, *205*
international style, *162*, *165*, *173*, *219*, *269*, *234*, *269*
Interpublic Group of Companies, Argentina, *55*
INTI, Instituto Nacional de Tecnología Industrial, Argentina, *31*, *36*, *38*
ISDI, Instituto Superior de Diseño Industrial, La Habana, *118*, *119*, *120*, *129*, *134*, *136*, *137*
IN-Zenit, agrupación de diseñadores y arquitectos, Ecuador, *168*
IRT, Industria de Radio y Televisión, Chile, *146*, *153*, *156*
ISI, industrialización por sustitución de importaciones, *19*, *25*, *93*, *139*, *143*, *144*, *165*, *174*, *176*, *186*, *193*, *203*, *205*

J
JC Decaux, mobiliario urbano, Brasil, *84*
JEF, Diseño Industrial-Publicidad, Venezuela, *220*

K
Kairos y Cronos, estudio de diseño, Uruguay, *210*
KLA, Kogan, Legaria, Anido, estudio de diseño, Argentina, *36*, *50*, *54*, *57*
Knoll International, *141*, *166*, *167*, *176*, *205*, *206*, *207*
Kogan y Asociados, estudio de diseño, Argentina, *47*, *50*

L
L&R, estudio de diseño, Argentina, *48*
L'Atelier, estudio de diseño, Brasil, *67*, *76*, *77*
Landor, estudio de diseño, EE.UU., *48*, *54*, *82*, *192*
LBDI, Laboratorio Brasileño de Diseño Industrial, *81*
línea blanca (heladeras, cocinas), *29*, *31*, *47*, *50*, *65*, *69*, *77*, *142*, *152*, *153*, *156*, *157*, *158*, *179*, *184*, *226*
Livni-Escuder, estudio de diseño, Uruguay, *210*

M
Mabe, estudio de diseño, México, *183*, *184*
MADEMSA, línea blanca, Chile, *139*, *157*, *141*, *152*
MAM, Museo de Arte Moderno, Río de Janeiro, *64*, *77*
MAM, Museo de Arte Moderno, São Paulo, *64*
MAMBA, Museo de Arte Moderno de Buenos Aires, *58*, *59*
Manifiesto Invencionista, *242*
Manos del Uruguay, *210*
Manufacturas Muñoz S.A., Colombia, *108*

maquinaria agrícola, *50*, *118*, *119*, *149*
marca, estudio de diseño, Argentina, II
marcas y símbolos, *25*, *26*, *27*, *30*, *32*, *34*, *40*, *41*, *44*, *48*, *49*, *52*, *53*, *56*, *57*, *70*, *71*, *77*, *98*, *99*, *100*, *101*, *120*, *134*, *150*, *161*, *166*, *169*, *177*, *186*, *187*, *188*, *190*, *191*, *192*, *193*, *195*, *196*, *197*, *198*, *207*, *208*, *212*, *213*, *217*, *218*, *269*, *270*, *271*, *272*, *279*, *281*
marketing, *151*, *155*, *186*, *192*, *234*, *260*, *261*, *275*, *289*, *291*
MASP, Museo de Arte Moderno de São Paulo, *242*
material didáctico, *27*, *170*, *188*
Método Offenbach (*Offenbacher Ansatz*), *256*
Metáfora, estudio de diseño, Argentina, *55*
MHO Design, Brasil, *77*
Milenio 3, estudio de diseño, México, *200*
MIT, Massachussetts Institute of Technology, *303*
MM/B, Méndez Mosquera/Bonsiepe/Kumcher, estudio de diseño, Argentina, *40*
Mobilínea, Brasil, *67*, *72*, *82*
Mobius, estudio de diseño, Venezuela, *225*, *226*
"mochila ecológica", *329*
MOMA, Museo de Arte Moderno de Nueva York, *175*
Montana Gráfica, estudio de diseño, Venezuela, *218*
muebles, *28*, *39*, *46*, *57*, *67*, *72*, *77*, *80*, *81*, *104*, *105*, *107*, *112*, *115*, *116*, *141*, *155*, *156*, *157*, *163*, *174*, *175*, *177*, *179*, *204*, *205*, *206*, *225*, *226*, *227*
Museo de Arte Precolombino, *157*
Museo de Bellas Artes, Chile, *142*
Museo Franz Mayer, México, *183*, *198*
Museo Stedelijk Amsterdam, *282*, *284*
Museo Tecnológico de Córdoba, Argentina, *59*
Mussfeldt Design, Ecuador, *166*

N
n/v nueva visión (revista), *242*
neoartesanato, *12*
Noblex S.A., televisores, Argentina, *35*, *36*
NODAL, Nodo Diseño América Latina, *19*, *21*
Nordex S.A., camionetas, Uruguay, *203*, *204*, *207*
"nueva objetividad" en el diseño, *279*, *284*

Nuevo Bauhaus (*New Bauhaus*), Chicago, *252*

O
"objetividad" del diseño (*Sachlichkeit*), *238*
Objeto Não Identificado, estudio de diseño, Brasil, *81*
Oca, muebles, Brasil, *67*, *72*, *82*, *85*
Octofast, estudio de diseño, Ecuador, *169*
Odeon, discográfica, Brasil, *66*, *68*
Onda, estudio de diseño, Argentina, *32*
ONDI, Oficina Nacional de Diseño Industrial, La Habana, *121*, *122*
operacionalismo científico, *250*
OSPAAAL, Organización de Solidaridad con los Pueblos de Asia, África y América Latina, *130*, *131*
Otai Design, Venezuela, *225*

P
P. M. Steele, industria del mueble, México, *177*
Palma, estudio de diseño, Brasil, *67*
PampaType, *56*
Pampatype, Argentina, *56*
Pandora, estudio de diseño, Chile, *155*
papel moneda/sellos, *45*, *70*, *130*, *277*, *285*, *289*
pedagogía *learning by doing*, *250*
pedagogía marxista-leninista, *250*
PEMEX, Petróleos Mexicanos, *192*, *196*
Pentaedro, estudio de diseño, Ecuador, *169*
Petrobras, Brasil, *64*, *65*, *71*, *77*
Piaton & Associés, estudio de diseño, Argentina, *54*
política neoliberal, neoliberalismo, modelo neoliberal, *38*, *44*, *56*, *57*, *63*, *82*, *84*, *86*, *150*, *154*, *156*, *158*, *182*, *197*, *289*, *315*,
pop-art, *295*
postmodernismo, postmoderno *58*, *122*, *241*, *246*, *260*
pragmatismo (Charles Sanders Peirce), *250*
PROADA, Programa de Apoyo al Diseño Artesanal, *184*, *315*
Procter & Gamble, *187*, *192*
Prodiseño, Colombia, *105*
Product Design, Chile, *152*
productos electrónicos, *32*, *35*, *36*, *178*, *185*
productos para higiene, *183*
productos plásticos, *83*, *142*, *222*, *223*

PRODySEÑO, Argentina, *50*
programas oficiales de diseño, *12*
Programas urbanos y regionales, *37*, *58*, *76*, *168*, *170*, *212*
Proimagen, estudio de diseño, Chile, *155*
Proyecto "SYNCO", *148*
Proyectos Corporativos, estudio de diseño, Chile, *155*
psicología de la Gestalt, *259*
PUC, Pontificia Universidad Católica de Chile, Escuela de Diseño, *140*, *146*, *147*, *148*, *155*, *156*, *157*
PUCE, Pontificia Universidad Católica del Ecuador, *166*, *167*
PVDI, Programação Visual Desenho Industrial, estudio de diseño, Brasil *71*
pymes, *12*, *139*, *143*, *151*, *154*, *158*, *315*

Q
Quórum, México, *19*

R
Red Nacional de Diseño para la Industria, Colombia, *89*, *107*
Rollié, Pane y Asociados, estudio de diseño, Argentina, *45*
Royal College of Art, Londres, *47*, *302*, *303*

S
sanitarios, *85*, *181*, *183*, *207*
SDP, Comité Revolucionario del Sindicato de Dibujantes Profesionales, España, *264*
SEBRAE, Servicio Brasileño de Apoyo a las Micro y Pequeñas Empresas, *84*
SENA , Centro Nacional de Artes Gráficas del Servicio Nacional de Aprendizaje, Colombia, *99*
señalización/señalética, *36*, *37*, *39*, *44*, *177*, *190*, *193*, *284*
Seragini Design, Argentina, *54*
SERCOTEC, Servicio de Cooperación Técnica, Chile, *140*, *144*, *147*, *148*, *154*
SF Diseño, Argentina, *21*
Shakespear, Argentina, estudio de diseño, *37*, *48*, *53*, *54*
Shakespear-Veiga, estudio de diseño, Argentina, *54*
SHYF, plásticos, Chile, *140*, *142*, *143*, *145*
SIAM, Argentina, *25*, *26*, *27*, *29*, *30*, *31*, *32*, *33*, *35*
Signi, estudio de diseño, México, *198*
SINDELEN, calefactores, Chile, *140*, *141*
Singal Muebles, Chile, *141*, *155*, *159*
Sistema Nacional de Diseño, Colombia, *107*

363

Steinbranding, estudio de diseño, Argentina, *57*
styling, *249*

T
Taller Artesanal Huaquén, Chile, *141*
Telecom, Argentina, *52, 53, 54*
Telefónica, Argentina, *52, 53, 54, 60*
Teléfonos de México, *196, 198*
teoría de la innovación, *297*
teoría de los símbolos, *257*
Teperman, muebles, Brasil, *72*
TLC/TLCAN, Tratado de Libre Comercio de América del Norte, *183, 197*
Tok Stok, Brasil, *80*
Trama Visual (México), *189, 198*
transporte público, *66, 74, 79, 82, 74, 105, 106, 115, 118, 154, 180, 185*
Tratado de Bologna, *15, 302*
TV Diseño, *57*

U
UAM, Universidad Autónoma Metropolitana, México, *184, 191, 193*
UBA, Universidad Nacional de Buenos Aires, *28, 31, 33, 38, 40, 45, 46, 47, 48, 49, 54, 55, 56, 57, 58, 60*
UDLA, Universidad de las Américas, México, *191*
UIA, Universidad Iberoamericana, México, *190, 191*
UIAH, University of Art and Design, Helsinki, *304*
UNAM, Universidad Nacional Autónoma de México, *111, 177, 181, 183*
UNC, Universidad Nacional de Córdoba, *47, 59*
UNCuyo, Universidad Nacional de Cuyo, Mendoza, *27, 33, 40, 46*
Unilabor, Cooperativa cristiana de obreros, Brasil, *67, 69, 87*
Universidad Anáhuac, México, *191*
Universidad Autónoma de San Luis Potosí, México, *191*
Universidad de la Habana, *114*
Universidad de Monterrey, *191*
Universidad de Otago, Nueva Zelanda, *21*
Universidad de Palermo, Buenos Aires, *60*
Universidad de Stanford, *306*
Universidad Federal de Paraná, Curitiba, *76, 304*
Universidad Iberoamericana, México, *173, 177, 181*
Universidad Intercontinental, México, *191*
Universidad Jorge Tadeo Lozano, Colombia, *100, 103, 106*
Universidad Nacional de Colombia, *103, 108, 109*
Universidad Nacional de Mar del Plata, *47*
Universidad Nacional de Misiones, *56*
Universidad ORT, Montevideo, *210*
Universidad Pontificia Bolivariana de Medellín, *100, 103*
UNL, Universidad Nacional del Litoral, Santa Fe, *31, 33*
UNLP, Universidad Nacional de La Plata, *33, 45, 46, 47, 50, 60*
UNR, Universidad Nacional de Rosario, *31*
UPAEP, Universidad Popular Autónoma del Estado de Puebla, México, *21*
USP, Universidad de São Paulo, *86*
utensilios para el hogar, *35, 36, 58, 70, 77, 78, 84, 107, 113, 116, 120, 142, 148, 164, 220, 226, 228, 258, 260*
UVC, Universidad Católica de Valparaíso, *140*

V
Vasallo Diseño, Argentina, *48*
vehículos, *26, 29, 30, 31, 63, 79, 85, 115, 145, 149, 159, 165, 180, 203, 204, 207*
Ventura, estudio de diseño, Brasil, *77*
Versus, estudio diseño, Ecuador, *166*
VW Volkswagen, Brasil, *63, 64, 78, 79, 85*
Walita, electrodomésticos, Brasil, *69, 82*
Walker Diseño, Chile, *152, 153, 155*
Weiss Design, Chile, *152*
Wenco, plásticos, Chile, *142, 157*
Werkbund, *234, 251*

Y
YPF, Argentina, *25, 26, 52, 54, 58*

451.com, estudio de diseño, Argentina, *54, 56*
8008 Diseño, México, *179*

Siglas de organismos internacionales

ALADI: Asociación Latinoamericana de Integración – http://www.aladi.org

ALBA: Alternativa Bolivariana para la América – http://www.alternativabolivariana.org

ALCA: Área de Libre Comercio de las Américas – http://www.ftaa-alca.org

APEC: Asia-Pacific Economic Cooperation (Cooperación Económica de Asia y el Pacífico) – http://www.apecsec.sg

BID: Banco Interamericano de Desarrollo – http://www.iadb.org

CAN: Comunidad Andina de Naciones – http://www.comunidadandina.org

CARICOM: Caribbean Community (Comunidad Caribeña) – http://www.caricom.org

CEPAL: Comisión Económica para América Latina – http://www.cepal.org

CPLP: Comunidade dos Países de Língua Portuguesa (Comunidad de los Países de Lengua Portuguesa) – http://www.cplp.org

FAO: Organización de las Naciones Unidas para la Agricultura – http://www.fao.org

FLACSO: Facultad Latinoamericana de Ciencias Sociales – http://www.flacso.org

FMI: Fondo Monetario Internacional – http://www.inf.org

G3: Grupo de los tres (México, Colombia).

G20: Group of 20 (Grupo de los 20) – http://www.g20.org

MERCOSUR: Mercado Común del Sur – http://www.mercosur.org.uy

OEA: Organización de Estados Americanos – http://www.oea.org

OMC (WTO): Organización Mundial del Comercio (World Trade Organization) – http://www.wto.org

ONU: Organización de las Naciones Unidas – http://www.onu.org

ONUDI: Organización de Naciones Unidas para el Desarrollo Industrial – http://www.onudi.org.mx

OPEP: Organization of Petroleum Exporting Countries (Organización de los Países Exportadores de Petróleo) – http://www.opec.org

Pacto Andino: Acuerdo de integración subregional, en el que participan Colombia, Bolivia, Ecuador y Perú. Para más información ver: http://www.comunidadandina.org

TLC: Tratado de Libre Comercio

TLCAN (NAFTA): Tratado de Libre Comercio América del Norte (North America Free Trade Agreement) – http://www.nafta-sec-alena.org

UNASUR: Unión de Naciones Sudamericanas – http://www.comunidadandina.org/sudamerica.htm

UNESCO: Organización de las Naciones Unidas para la Ciencia y la Cultura – http://www.unesco.org

Fuentes de las imágenes

El contenido de la descripción de la imágenes y la información sobre la fuente de las mismas es responsabilidad de los autores.

Argentina

|1| |2| |3| Archivo De Ponti-Gaudio.
|4| AA.VV., Producción y trabajo en Argentina. Memoria fotográfica 1860-1960. Universidad Nacional de Quilmes, 2003. Autor de la fotografía: Emilio J. Abras, p. 123.
|5| |6| Cipolla, F.H., IKA – La aventura, Ediciones del Boulevard, Córdoba, 2003.
|7| Archivo De Ponti-Gaudio.
|8| Corbiére, E. Mamá me mima Evita me ama. Ed. Sudamericana. Buenos Aires. 1999.
|9| Archivo Valentina Mangioni.
|10| Revista Mundo Peronista, 15 de Octubre de 1953. Año III. N° 52. Archivo De Ponti-Gaudio.
|11| Revista Mundo Peronista. Archivo De Ponti-Gaudio.
|12| |13| |14| Archivo De Ponti-Gaudio.
|15| Fuente: Archivo Bonsiepe.
|16| AA.VV., Producción y trabajo en Argentina. Memoria fotográfica 1860-1960. Universidad Nacional de Quilmes, 2003, p. 120.
|17| Foto: De Ponti-Gaudio.
|18| http://www.geocities.com/cupetorino/
|19| Revista summa N° 15, 1969. Buenos Aires. Archivo De Ponti-Gaudio.
|20| Foto: De Ponti-Gaudio.
|21| Revista summa N° 15, 1969. Buenos Aires. Archivo De Ponti-Gaudio.
|22| Foto: De Ponti-Gaudio.
|23| Cortesía Carlos Venancio.
|24| Revista Extra. Agosto, 1972. Archivo De Ponti-Gaudio.
|25| Méndez Mosquera, C., "Imagen y empresa" en summa N° 84, dic. 1974. Buenos Aires.
|26| Revista summa N° 84, dic. 1984, p. 57. Archivo De Ponti-Gaudio.
|27| Julio LeParc, Editorial Estuario, Buenos Aires, noviembre de 1967. Archivo De Ponti-Gaudio.
|28| Archivo Osvaldo Nessi.
|29| Archivo De Ponti-Gaudio.
|30| Toda Mafalda. Ediciones de la Flor. Buenos Aires, 2005.
|31| a |37| Archivo De Ponti-Gaudio.
|38| |39| |40| Bonsiepe, G., "Paesi in via di sviluppo: la coscienza del design e la condizione periferica". En Storia del disegno industriale 1919-1990, Raffaella Ausenda (ed.), Electa, Milano, 1991.
|41| Sistema de Señales Urbanas. Municipalidad de Buenos Aires. Buenos Aires. 1972. Shakespear, R. y Shakespear, R., Ronald y Raúl Shakespear. 20 años de diseño Gráfico en Argentina, Fernando Vidal Buzzi (ed.), Anesa, Buenos Aires, 1976 y Shakespear, R.. Señal de Diseño, memoria de la práctica. Ed. Infinito, Buenos Aires, 2003.
|42| Sistema de Señales Urbanas, Municipalidad de Buenos Aires, Buenos Aires, 1972.
|43| |44| Archivo De Ponti-Gaudio.
|45| Bonsiepe, G., "Paesi in via di sviluppo: la coscienza del design e la condizione periferica". En Storia del disegno industriale 1919-1990, Raffaella Ausenda (ed.), Electa, Milano, 1991.
|46| Revista summa N° 117, p. 115. Archivo: De Ponti-Gaudio.
|47| Archivo De Ponti-Gaudio.
|48| Archivo Bonsiepe.
|49| Foto: De Ponti-Gaudio.
|50_a| http://publicidadpolitica.com.ar (cortesía Rubén Morales)
|50_b| Archivo González Ruiz.
|51| Archivo Gustavo Quiroga. ED Contemporáneo.
|52| Archivo Silvia Fernández.
|53| Fotos: Inés Ulanovsky en El libro de los colectivos (idea Julieta Ulanovsky), La Marca editora, Buenos Aires, 2005, p, 78.
|54| Archivo Silvia Fernández.
|55_a| Blanco, R., "Producción nacional" en http://www.summamas.com/53a.htm
|55_b| Cortesía Ricardo Blanco.
|56| Revista tipoGráfica N° 18, Buenos Aires, 1992, p. 41.
|57| Archivo Silvia Fernández.
|58| |59| Archivo Bonsiepe.
|60| |61| ADG2, Asociación de Diseñadores Gráficos de Buenos Aires, 1985, p. 80.
|62| Vasallo Diseño, packaging, Buenos Aires, s.d.
|63| |64| |65| ADG3, Asociación de Diseñadores Gráficos de Buenos Aires, Buenos Aires, 1988, p. 33, p. 31, p. 51.
|66| http://www.mercosur.com
|67| http://www.arcor.com.ar
|68| Favot S.A.
|69| Concept Design S.A.
|70| Archivo Bonsiepe.
|71| |72| Archivo Gustavo Quiroga. ED Contemporáneo.
|73| http://publicidadpolitica.com.ar (cortesía Rubén Morales).
|74| |75| "Sistemas de diseño de alta performance". Fontana diseño. s/d
|76| Archivo Gustavo Quiroga-ED Contemporáneo.
|77| Diseño Shakespear, Buenos Aires, 1994, p. 93.
|78| Olins, Wally, Imagen corporativa internacional, Barcelona, 1995, p. 66.
|79| Archivo Silvia Fernández.
|80| "Sistemas de diseño de alta performance". Fontana diseño. s/d
|81| Cortesía Alejandro Tumas.
|82| http://www.clarin.com.ar. 30 de marzo 2006.
|83| Archivo Silvia Fernández.
|84| Alejandro Ros, Editorial Argonauta, Buenos Aires, 2006, p. 122.
|85| Archivo Silvia Fernández.
|86| Revista tipoGráfica N° 49, 2001, p. 23
|87| http://www.canal13.com.ar
|88| http://www.portalpublicitario.com
|89| Cortesía Ricardo Blanco.
|90| |91| Diseño industrial argentino, CommTools, Buenos Aires, 2004, Leiro, pp. 63 y 73.
|92| Revista Ventitrés. Buenos Aires. 23 de diciembre, 2004.
|93| http://www.rosario.gov.ar
|94| Cortesía Raúl Shakespear.
|95| |96| Archivo Gustavo Quiroga. ED Contemporáneo.
|97| Fotos Gui Bonsiepe.

Brasil

|98| Archivo Volkswagen do Brasil Ltda. Indústria de Vehículos Automotores.
|99| Archivo Volkswagen do Brasil Ltda. Indústria de Vehículos Automotores.
|100| Archivo empresa Mabe.
|101| |102| Archivo Nelson Ivan Petzold.
|103| a |106| Archivo Marcello Montore.
|107| |108| Leon, Ethel. Design Brasileiro: quem fez, quem faz, Rio de Janeiro, Viana & Mosley, 2005, p. 155, p. 181.
|109| |110| Melo, Chico homem de (org.). O design gráfico brasileiro: anos 60, Cosac & Naifty, São Paulo, 2006, p. 72, p. 63, p. 65.
|111| Camargo, Mário de (org.), Gráfica: arte e indústria no Brasil: 180 anos de história, Bandeirantes Grafica/EDUSC, São Paulo, 2003, 2ª ed. p. 112.
|112| Camargo, Mário de (org.). Gráfica: arte e indústria no Brasil: 180 anos de história, Bandeirantes Gráfica/EDUSC, São Paulo, 2003, 2ª ed. p. 112.
|113| Sarmento, Fernanda. Revista Senhor: talento e tom. In Revista ARC Design, N° 20,

pp. 20-33, junio/julio de 2001.
|114| Foto: Newton Gama. Acervo Newton Gama
|115| Wollner, Alexandre, Design visual 50 anos, Cosac & Naify, São Paulo, 2003, p. 132.
|116| Leite, João de Souza, A herança do olhar: o design de Aloísio Magalhães, Artviva, Rio de Janeiro, 2003, p. 195.
|117| Foto Gui Bonsiepe.
|118| Melo, Chico homem de (org.), O design gráfico brasileiro: anos 60, Cosac & Naifty, São Paulo, 2006, p. 193.
|119| |120| Archivo Marcello Montore.
|121| Leon, Ethel, Design Brasileiro: quem fez, quem faz, Viana & Mosley Editora. Rio de Janeiro, 2005.
|122| Zannini, Walter (org.), História Geral da arte no Brasil, vol. 2. Instituto Walter Moreira Salles, São Paulo, 1983, p. 940.
|123| Archivos de Manoel Coelho.
|124| Revista Belas Artes, 9, nov. 2001, p. 39.
|125| Leon, Ethel, Design Brasileiro: quem fez, quem faz, Viana & Mosley, Rio de Janeiro, 2005, p. 29.
|126| DIL – Desenho Industrial Ltda.
|127| Archivo Roberto Brazil.
|128| Estudio Cauduro & Martino. Archivo de los autores.
|129| |130| Zanini, Walter (org.), História geral da arte no Brasil, vol 2. Instituto Walter Moreira Salles, São Paulo 1983, p. 949.
|131| Libro de exposición inaugural del Centro de Lazer SESC – Fábrica Pompéia. O Design no Brasil: História e Realidade. Museu de Arte de São Paulo Assis Chateaubriand, São Paulo, 1982, p. 103.
|132| Archivo Carlos Motta.
|133| Catálogo de la Exposiciõn Singular e Plural…quase…últimos 50 anos de design brasileiro, 2001-2002, p. s/n.
|134| Estudio Cauduro & Martino.
|135| Almeida, Elvira de, Arte Lúdica, Edusp, São Paulo, 1997.
|136| |137| Leon, Ethel, Design Brasileiro: quem fez, quem faz, Viana & Mosley, Rio de Janeiro 2005, p. 93.
|138| Archivo Ethel Leon.

Colombia

|139| |140| Archivo Las Huellas del Hombre.
|141| a |146| Archivo Las Huellas del Hombre. Fotos: Jaime Franky.
|147| a |151| Catálogo del Concurso Corporación Nacional de Turismo.
|152| Marta Granados. Un mundo gráfico.
|153| División Caracol Publicidad.
|154| Archivo Jaime Franky.
|155| Archivo Las Huellas del Hombre.
|156| Catálogo Modulíneas.
|157| Archivo Jorge Montaña.
|158| |159| |160| Archivo Las Huellas del Hombre.
|161| Archivo Revista Acto.
|162| Archivo Las Huellas del Hombre.
|163| Archivo Marta Isabel Ramírez.

Cuba

|164| Gonzalo Córdoba y Lucila Fernández. "Creer en lo nuestro para crear lo nuestro", Premio Nacional de Diseño, 2003.
|165| Luis Lápidus.
|166| Gonzalo Córdoba.
|167| Gonzalo Córdoba. "Creer en lo nuestro para crear lo nuestro", Premio Nacional de Diseño, 2003.
|168| Archivo Lucila Fernández Uriarte.
|169| |170| Adrián Fernández.
|171| |172| José Espinosa.
|173| Trabajo de Diploma en el ISDI de Danae Hernández.
|174| Danae Hernández.
|175| Bozzi, Pénélope de, y Oroza, Ernesto. En el libro Objets réinventés. La Création Populaire à Cuba, Alternative, 2002.
|176| Sergio Peña.
|177| Casa de las Américas. Foto: Pepe Menéndez.
|178| |179| C.N.C. Foto: Pepe Menéndez.
|180| |181| |182| ICAIC Foto: Pepe Menéndez.
|183| Editora de Propaganda. Foto: Pepe Menéndez.
|184| Empresa de Correos de Cuba. Foto: Pepe Menéndez.
|185| ICAIC Foto: Pepe Menéndez.
|186| OSPAAAL Foto: Pepe Menéndez.
|187| DOR Foto: Pepe Menéndez.
|188| Ediciones R. Foto: Pepe Menéndez.
|189| CNC Foto: Pepe Menéndez.
|190| COR Foto: Pepe Menéndez.
|191| ICAIC Foto: Pepe Menéndez.
|192| Ministerio de la Construcción. Foto: Pepe Menéndez.
|193| |194| ISDI Foto: Pepe Menéndez.

Chile

|195| Revista CA, Nº 24, Colegio de Arquitectos de Chile, agosto 1979, p. 50.
|196| Catálogo de productos FENSA.
|197| Archivo fotográfico SHYF.
|198| Archivo Palmarola.
|199| Foto: Stephan Loebel para INTEC.
|200| |201| Foto: Hugo Palmarola.
|202| http://www.weissdesign.com
|203| Archivo Palmarola.
|204| Revista CA, Nº 47, Colegio de Arquitectos de Chile, marzo 1987, p. 37.
|205| Archivo Hugo Palmarola.

Ecuador

|206| Corporación Noboa.
|207| Ilustración de los editores.
|208| Museo de la Ciudad, El Ecuador de Blomerg y Araceli, Editorial Museo de la Ciudad, Quito, 2002, p. 62.
|209| Foto: Ana Karinna Hidalgo.
|210| "Formas en equilibrio", 1952 en: Museo de la Ciudad, El Ecuador de Blomerg y Araceli, Editorial Museo de la Ciudad, Quito, 2002, p. 87.
|211| Museo CIDAP, Cuenca. 2005. Foto: Ana Karinna Hidalgo.
|212| Foto: Ana Karinna Hidalgo.
|213| Vega en URL: http://www.ceramicavega.com/evega.html
|214| Periódico nacional El Comercio, 28 de junio de 1972.
|215| Periódico nacional El Comercio, mayo, 1975 y mayo, 1973.
|216| Periódico nacional El Comercio, 28 de junio de 1972.
|217| Periódico nacional El Comercio, mayo, 1975 y mayo, 1973.
|218| [a] Guido Díaz. [c] Peter Mussfeldt b/n. [e] Gabriela Rojas. María Luz Calisto. [f] Gisela Calderón en Moya, Rómulo, Logos, logotipos e isotipos ecuatorianos, Ediciones Trama, Quito, 1997.
|219| [b] Max Benavides. [c] Peter Mussfeldt color. [d] Juan Lorenzo Barragán. Archivo Ana Karinna Hidalgo.
|220| Archivo Gisela Calderón y María Luz Calisto. Asociación de Diseñadores Gráficos, Ecuador.
|221| Fotos: Ana Karinna Hidalgo.
|222| URL: http://www.vivecuador.com
|223| Cámaras Industriales de Ecuador.

México

|224| Foto: Cortesía de Ernesto Gómez Gallardo Argüelles. Plano: Cortesía de la Fototeca del Pedro Ramírez Vázquez.
|225| |226| |227| Fototeca CIDI-UNAM.
|228| Libro Nº 2 de memorias del Comité Organizador de la XIX Olimpiada, 1969.
|229| Fototeca CIDI-UNAM.
|230| Foto: Cortesía de Juan Gómez Gallardo.
|231| Archivo Manuel Álvarez Fuentes.
|232| |233| |234| Diseño en México, Instituto Mexicano de Comercio Exterior (IMCE), [División de Diseño: [año 2, Nº 25, 15 de enero, 1974.] [Año 1, Nº 4, 15 de abril, 1976.] [Año 1, Nº 7, 15 de abril de 1973. Año 2, Nº 40, 1º de septiembre 1974.]
|235| Diseño en México, Instituto Mexicano de Comercio Exterior (IMCE), División de Diseño.
|236| |237| Ilustración de los editores a partir de una foto del archivo de Manuel Álvarez Fuentes.
|238| Foto: Cortesía de Héctor Martínez Marín.
|239| Foto: Archivo Manuel Álvarez Fuentes.
|240| |241| Fotos: Archivo ASA.
|242| Foto: Archivo de Manuel Álvarez Fuentes.
|243| Archivo Dina Comisarenco Mirkin.
|244| Foto: Cortesía del Jorge Moreno Arózqueta.
|245| Foto: Cortesía de Ernesto Velasco León.
|246| |247| Foto: Cortesía de Andrés Amaya.
|248| Foto: Cortesía de Mauricio Lara.
|249| Foto: Cortesía de Débora García.
|250| Foto: Archivo Manuel Álvarez Fuentes.
|251| |252| Foto: Cortesía de Daniel Mastretta.
|253| Periódico Excélsior, 1950.
|254_a| |254_b| http://www.presidencia.gob.mx/buenasnoticias/?contenido=17845&pagina=127
|255| Ediciones Sunrise. Cultura Azteca y su fundación, planilla Nº 516; Los Planetas, planilla Nº 999.
|256| Vicente Rojo. Diseño Gráfico, Coordinación de Difusión Cultural UNAM/Feria Internacional del Libro, Ediciones Era/Imprenta Madero/Trama Visual, 2ª ed. ampliada, Guadalajara, 1996.
|257| |258| Imágenes de Lance Wyman.
|259| http://www.bifurcaciones.cl/005/colerese/bifurcaciones_mexico68.jpg
|260| http://www.aeromexico.com; http://www.brandsoftheworld.com
|261| Petróleos Mexicanos. http://www.pemex.com/; http://www.bestbrandsoftheworld.com
|262| "Catálogo Design Center", con autorización de Franz Teuscher.
|263| http://www.intermundo.com.mx/; brandsoftheworld.com
|264| http://www.metro.df.gob.mx/
|265| Imágenes de Lance Wyman.
|266| Banco Santander Serfin. http://www.santander.com.mx; http://bestbrandsoftheworld.com
|267| Artes de México, marzo 2004.
|268| http://www.nacionesunidas.com/celebridades/images/chapulin.jpg
|269| Vicente Rojo. Diseño Gráfico, Coordinación de Difusión Cultural UNAM/Feria Internacional del Libro, Ediciones Era/Imprenta Madero/Trama Visual, 2ª ed. ampliada, Guadalajara, 1996.
|270| BBVA Bancomer: http://www.bbva.com.mx; http://www.brandsoftheworld.com
|271| Partido de la Revolución Democrática: http://www.prd.org.mx
|272| Francisco Eppens Helguera le dio una postura más erguida al águila y utilizó un trazo diferente. (Loza, Y., (2001), "El águila sobre el nopal: historia de un escudo", DeDiseño, Nº 32, 2001, pp. 26-32.
|273| Reforma 1994. Reforma 2005.
|274| http://www.reforma.com.mx
|275| Matiz,vol. 1, Nº 4, y vol. 1, Nº 9, 1997.
|276| Mena, Juan Carlos, y Reyes, Oscar, Sensacional de Diseño Mexicano, Trilce Ediciones, México, 2001.

Uruguay

|277| M. Correa, C. dos Santos y A. Heinzen. Proyecto "Diseño Uruguay. Historia de Productos". Montevideo, octubre de 1998.
|278| Revista summa, Nº 37, Buenos Aires, mayo de 1971, p. 26.
|279| Agostino Bossi, "El juego de la Memoria" en Arte y Diseño, suplemento del diario El País, Montevideo, año 4, Nº 40, diciembre 1995, p. 9.
|280| Cortesía de Daniela Tomeo. Interieur Forma, Montevideo. Edificio Ciudadela, 7 al 30 de julio de 1966.
|281| Revista Hogar y Decoración, Montevideo, Nº 33, 1953.
|282| "Temperatura Interior". Catálogo, Instituto de Diseño (Facultad de Arquitectura-Universidad de la República), Montevideo. Fundación Buquebus, agosto - septiembre 2001, p. 24.
|283| Ilustración de los editores a partir de una foto de Tano Marcovecchio, Servicio de Medios Audiovisuales. Facultad de Arquitectura. Universidad de la República, 2003.
|284| Revista summa, Nº 30, Buenos Aires, octubre de 1970. p. 18.
|285| Cortesía de Marcos Larguero.
|286| Boletín de ADG, Año 1, Nº 7, marzo de 1992, p. 6.
|287| Cortesía de Marcos Larguero.
|288| Catálogo de la exposición "Que 30 años no es nada". Carlos Palleiro. Diseño Gráfico. México, D.F., 2000, p.13.
|289| Archivo Cecilia Ortiz de Todanco.
|290| Revista Diseñador, Montevideo, Año 1, Nº 2, junio de 1998.
|291| ADG.
|292| Revista Elarqa, arquitectura y diseño, Montevideo, año III, Nº 6, mayo de 1993, p. 89.
|293| Cortesía de A. Rodríguez y D. Tejeira.
|294| http://www.pluna.com.uy/argentina/novedades.asp?n=86
|295| http://www.ancap.com.uy
|296| Cortesía de i+D_diseño (Nicolás Branca y Gonzalo Silva).

Venezuela

|297| Archivo Elina Pérez Urbaneja.
|298| |299| Museo de la Estampa y del Diseño Carlos Cruz-Diez, Caracas. Marcas. Identificadores gráficos en Venezuela. Exposición Nº 55, cat. Nº 29. Curaduría: Jacinto Salcedo, Elina Pérez Urbaneja. Digitalización y retoques: Jacinto Salcedo.
|300| Centro de Arte La Estancia, Caracas. DGV 70.80.90. Diseño gráfico en Venezuela. Exposición No 1.1996. Curaduría: Aquiles Esté.
|301| Centro de Arte La Estancia, Caracas. Chicho Mata. El hombre de Uchire. Exposición Nº 2, 1996. Curaduría: Alvaro Sotillo. Fotografía documental: Ian Bass Tindall.
|302| Archivo Elina Pérez Urbaneja.
|303| Archivo Leonel Vera y George Dunia.
|304| |305| Fundación Museos Nacionales – Museo de Bellas Artes, Caracas. Carteles del Museo de Bellas Arte, 2004. Texto: Susana Benko.

|306| Archivo Elina Pérez Urbaneja.
|307| |308| Cortesía de Jaime Yactayo.
|309| |310| Fotos cortesía de Leonel Vera.
|311| Cortesía de Alvise Sacchi.
|312| |313| Cortesía José Cremades.
|314| Centro de Arte La Estancia, Caracas. DGV 70.80.90. Diseño gráfico en Venezuela. Exposición No 1.1996. Curaduría: Aquiles Esté.
|315| Archivo Jorge Padrón Correa.
|316| Cortesía de Alvise Sacchi.
|317| Catálogo: El diseño industrial en Venezuela. Exposición Nº 1, cat. Nº 1. Curaduría: Alberto Sato. Fotos: Jorge Andrés Castillo. Centro de Arte La Estancia, Caracas. Detrás de las cosas.
|318| Op. Cit. Fotos: Jorge Andrés Castillo. Centro de Arte La Estancia, Caracas. Detrás de las cosas.
|319| Cortesía de Mobius.
|320| Fotos cortesía de MetaPlug.
|321| |322| Cortesía del Centro de Arte La Estancia.
|323| Foto cortesía del Museo de la Estampa.
|324| Foto cortesía de Ignacio Urbina.

Lenguaje de productos

|325| |326| Archivo Petra Kellner.

Cruzando el Atlántico

|327| |328| Catálogo de la exposición Mauricio Amster. Tipógrafo, IVAM. Centre Julio González, Valencia, 1997, p. 135, p. 139.
|329| |330| |331| Catálogo de la exposición Luis Seoane. Grafista, Centro Galego de Arte Contemporánea/IVAM. Centre Julio González, 1999, p. 92, p. 93, p. 101.
|332| a |346| Catálogo de la exposición Signos del Siglo. 100 años de Diseño Gráfico en España, DDI, Madrid, 2000, p. 406, p. 415, p. 437, p. 400, p. 402, p. 400, p. 328, p. 432, p. 427, p. 354, p. 334, p. 382, p. 415, p. 422, p. 345.

El compromiso social del diseño público

|347| a |350| Kees Broos and Paul Hefting, Dutch Graphic Design. A Century, MIT Press, Cambridge Mass., 1997, p. 44, p. 24, p. 50, p. 34.
|351| Archivo Hefting.
|352| a |358| Kees Broos and Paul Hefting, Dutch Graphic Design. A Century, MIT Press, Cambridge Mass., 1997, p. 62, p. 80, p. 106, p. 66, p. 100, p. 134, p. 126.
|359| Archivo Hefting.
|360| Kees Broos and Paul Hefting, Dutch Graphic Design. A Century, MIT Press, Cambridge Mass., 1997, p. 159.
|361| Archivo Hefting.
|362| a |365| Kees Broos and Paul Hefting, Dutch Graphic Design. A Century, MIT Press, Cambridge Mass., 1997, p. 143, p. 177, p. 171, p. 180.
|366| Archivo Hefting.
|367| |368| |369| Kees Broos and Paul Hefting, Dutch Graphic Design. A Century, MIT Press, Cambridge Mass., 1997, p. 181, p. 204, p. 204.
|370| Archivo Hefting.
|371| |372| Kees Broos and Paul Hefting, Dutch Graphic Design. A Century, MIT Press, Cambridge Mass., 1997, p. 181, p. 185.
|373| |374| Archivo Hefting.
|375| Kees Broos and Paul Hefting, Dutch Graphic Design. A Century, MIT Press, Cambridge Mass., 1997, p. 177.
|376| Archivo Hefting.
|377| a |382| Kees Broos and Paul Hefting, Dutch Graphic Design. A Century, MIT Press, Cambridge Mass., 1997, p. 215, p. 187, p. 183, p. 189, p. 191, p. 209.
|383| |384| Archivo Hefting.
|385| |386| |387| Kees Broos and Paul Hefting, Dutch Graphic Design. A Century, MIT Press, Cambridge Mass., 1997, p. 173, p. 199, p. 211.
|388| Betsky, Aaron y Eeuwens, Adam, False Flat: Why Dutch Design is so Good, Phaidon Press, London, 2004, p. 379.
|389| Kees Broos and Paul Hefting, Dutch Graphic Design. A Century, MIT Press, Cambridge Mass., 1997, p. 215.
|390| Betsky, Aaron y Eeuwens, Adam, False Flat: Why Dutch Design is so Good, Phaidon Press, London, 2004, p. 252.

Diseño y artesanía

|391| |392| |393| Foto: Fernando Shultz.
|394| Silverman, Gail, "La estrucutra del espacio", en El tejido andino: un libro de Sabiduría, Fondo de Cultura Económica, Perú, 1998.
|395| |396| Foto: Fernando Shultz.
|397| |398| Archivo Fernando Shultz.
|399| Archivo (diseño) Fernando Shultz.
|400| a |414| Fotos: Fernando Shultz.

Diseño sustentable

|415| Ilustración: Roberto López

Este libro se terminó de imprimir en el mes de
marzo de 2008, en los Talleres Quebecor – ES.